U0101878

长安金石研究丛书

CHANG'AN JINSHI
YANJIU CONGSHU

碑拓鉴赏

宗鸣安 著

陕西新华出版传媒集团
陕西人民美术出版社

图书在版编目（CIP）数据

碑拓鉴赏 / 宗鸣安著 . — 西安：陕西人民美术出版社 , 2021.6

（长安金石研究丛书）

ISBN 978-7-5368-3705-8

Ⅰ . ①碑… Ⅱ . ①宗… Ⅲ . ①金石－碑帖－鉴赏－中国 Ⅳ . ① J292.11

中国版本图书馆 CIP 数据核字 (2021) 第 120933 号

CHANG'AN JINSHI YANJIU CONGSHU

长安金石研究丛书

BEITA JIANSHANG

碑拓鉴赏

宗鸣安　著

陕西新华出版传媒集团

陕西人民美术出版社　出版发行

新华书店经销　北京雅昌艺术印刷有限公司印刷

787mm×1092mm　1/16 开本　36 印张　668 千字

2021 年 6 月第 1 版　2021 年 7 月第 1 次印刷

ISBN 978-7-5368-3705-8

定价：188.00 元

地址：陕西省西安市雁塔区曲江街道登高路 1388 号　邮编：710061

发行电话：029-81205258 029-81205300　传真：029-81205299

碑帖的价值

（代序）

拓晓堂

　　数年前，我以公务去日本东京，见到了老朋友木鸡室主人伊藤滋先生。伊藤先生是当今日本一流的碑帖鉴定专家，在国际金石界也非常有名。每有日本之行，我总要去拜访一下伊藤先生，与他探讨一些关于碑帖鉴定方面的问题。这次与伊藤先生之晤，他馈赠给了我一部他的新作《游墨春秋》。这是一部化高深的碑帖研究为浅显的鉴赏性读物的著作。其实，只要看一下此书的出版者——日本习字普及协会，大约也就可以想象出这本印刷装帧均称精美之书的内容了。我虽不通日本语，但因伊藤先生行文中所使用的汉字极多，故而大略也能看懂书中的说明文字。概而言之，这是一本浅显、有趣的有关碑帖研究的读物。从那时起我就在想，为何国人不去写这样一部书呢？为什么国内所能见到的大都是只有高深的碑帖鉴定、碑帖研究专家才能读懂和感兴趣的书呢？今年初，长安碑帖研究者宗鸣安先生寄来新著《碑拓鉴赏》的部分手稿请我作序。展卷略读，顿觉如释重负。因为这正是我几年来心中企盼良久的那种书，自不免观书而生出许多想说的话来。

　　在碑帖的研究与收藏之中，究竟有哪些价值美让人激动，为何古往今来总有那么多人对碑帖如此看重，如此痴醉呢？观宗先生此书，读者也许就能了解到这其中的原因，同时也可以看出宗先生对这种价值观的追求与阐述。下面，我就从这几个方面来谈谈：

一、碑帖的资料价值

碑帖是中国古代因人、因事而书刻到碑石、摩崖、木板之上，又经传拓出来，并得以广为流传的一种文献记录和书法艺术品。碑帖除了书法艺术的欣赏之外，其内容也包含着史料价值。这种史料价值往往可以弥补历史研究中的资料缺失，同时也可以印证某些历史事实。中国国家图书馆现存有一传世孤本，为唐代著名书法家柳公权所书写的《神策军碑》，宋代所拓。此碑立于唐宫之内，历来外人鲜有知晓者，拓本也更是难得一见。"神策军"，唐代宫廷禁军之名，在中国历史文献和典籍中，有关"神策军"的记载十分有限。后世研究唐代的宫廷禁军制度，此碑拓本就成为不可或缺的宝贵资料。我曾读过一篇关于唐代禁军研究的文章，是山东大学王仲荦先生的博士生齐勇锋所撰写的，文中就引用了《神策军碑》的内容作为论据，可谓言之有物。宗先生此书中多有论述碑帖刻石所涉及的历史背景、历史事件，如果读者能够从中获得一些提示，获取一些资料，自然也就能体会到那种从事碑帖研究所产生的美好之处来。

二、碑帖的鉴赏价值

中国传统的碑帖传拓技术，已有千余年的历史。碑石、摩崖之刻因传拓而化身千百，使广大爱好者、研究者受益。从宗先生这部书的内容可以看出，碑帖收藏者对于碑帖的收藏首先要求真。碑帖因其具有艺术价值、史料价值，特别是同时也具有市场经济价值，于是就不免会使得逐利者生出邪恶的欲望与手段来。或补碑修字，或翻刻伪造，或填墨移拼，或完全臆造，以劣充好，以伪冒真，给一般收藏研究者带来了不小的损失和困难。读宗先生此书，无疑能够获得不少辨别碑帖真伪的方法，使读者免受困惑与损失。其次，收藏碑帖求其善也是极重要的。一种碑石，一种刻字，传世拓本总有先后、精劣之别。宗先生就是从每一个字，每一道笔画，每一条裂纹，每一个石花的变化开始，教人分析、辨别某一碑帖捶拓的年代，拓工的精劣等。最早的碑帖能较完整地、准确地保存碑石文字的书写原貌，也就最有价值。最后，收藏碑帖也要注重碑帖的外在形式，如拓工的技法是否精良，字口表现得是否精神，以及装裱工艺如何，是否有历代藏家题跋等。

在鉴赏碑帖之时，能够去伪存真，去粗取精，这本身就是一个享受美的过程，也即追求真、善、美的过程。

十年前，本人曾得到一册旧拓本的《汉张迁碑》，"东里润色"四字尚存，关于此本是否为"善拓"就曾经有过一场争论。1996年夏，我去日本办事，在东京伊藤先生的府上，我们摆出了各种资料，讨论、研究此件拓本的真伪与年代。直到晚间的饭桌上，讨论仍未结束。数年后，香港中文大学举办了一次国际碑帖学术讨论会，伊藤先生为大会提交的学术论文《张迁碑研究》，就是我们这次讨论的结果。这种从研究碑帖中得到的知识与价值认定，是置身其外的人所无法想象的。

三、碑帖的收藏价值

从宋代的欧阳修、赵明诚开始，历经元、明直至清末，中国碑帖收藏与研究进入鼎盛时期，学术研究水平大有提高，碑帖收藏的内容也更加丰富多彩。除碑石拓本之外，诸如金文、甲骨文、封泥、瓦当、砖文、墓志、陶文、造像、画像等实物、拓本，都在收藏者的收藏之列。因此，除了精善拓本的追求之外，丰富和完整地占有各类拓本（即收藏数量），就成为相互攀比的主要内容。拓本的独有、精善、完整，也就成为收藏家们自豪和炫耀的基础。我曾多次在上海拜访过著名的收藏家、学者、著砚楼主人潘景郑先生。那时，潘先生已是九十多岁的高龄了，病卧榻上，起居不便。但每当谈及潘氏攀古楼的碑帖收藏时，潘先生的眼睛里马上就会放出光芒来，精神也会马上为之振奋。那种自豪、得意、兴奋之情，让笔者不难想象出潘先生曾经有过从碑帖的历史价值到精神价值体会的难忘历程。这种感受是其他事物所不能替代的，这种感觉也是其他人不可以分享的。读宗先生此书，时时也能体会到这种感觉的存在，这是收藏家们除物质之外的一种精神追求。

四、碑帖的艺术价值

碑帖所表现出来的书法艺术价值，在整个中国艺术史上占有极为重要的地位。从当今最具权威的《中国美术全集》中我们可以清楚地看出，碑帖在此书书法部分中占有很大的比例，从而足可证明这一点。传世至今所能见到

唐代以前的著名书法作品，大都是以碑帖的形式存世，很少有唐代以前的墨迹能传至今日。只有借以碑帖，后人才得以一睹诸如李斯、蔡邕、钟繇、王羲之、欧阳询、褚遂良、颜真卿、柳公权等这些名声如雷的大家们的书法艺术风采。碑石刻石与传拓技术在中国古代就像照相术一样，将古代书法家们的作品忠实而准确地保存了下来。精湛的雕刻技术，绝妙的拓工手法，这样所成就出来的一件碑帖，无疑就是那种所谓的"下真迹一等"的优美书法作品，也是古代书法艺术家艺术水平、艺术风格的真实写照。因此，后世的人们才有缘领略到这些古代艺术家们的书法艺术价值。宗先生在此书中，对先秦以来存世名碑的书法艺术之美逐一赏评，既有自己的分析与观点，又博引前贤的妙论以为佐证，使人感到每读一篇文章就像品味一道佳肴，滋味各不相同，美感各不相同。

2004年夏天，美国华盛顿佛莱尔博物馆的张子宁先生通知我：日本东京国立博物馆举办碑帖展，其中，日本私人收藏家所藏的两本北宋时所拓《石鼓文》（号称"先锋""中权"），令全世界书法艺术爱好者瞩目。我当时的第一感觉就是，在当今中国的民间，对于碑帖的研究与收藏太过于轻视了，与日本民间的书道界、收藏界对中国碑帖的认知程度和重视程度相比，不敢说有天壤之别，也是有一定差距的。但是从2010年后，中国民间对于碑帖研究的热潮渐渐兴起，特别是新一代碑帖研究者著作的出版让我感到他们从最基本的、最具体的感觉培养开始，提高一般人对碑帖的欣赏和研究兴趣，从而改变我们对于中国传统文化的惭愧和内疚。中国碑帖中所包含的历史、文化、艺术内容太深厚了，而我本人太年轻、学识也太单薄了。所以，宗先生邀我作序，而我何敢言序，只有写此杂想、杂陈以为应命而已。

愿读者能从此书中有所获益。

二〇一九年六月重订于北京

序言

宗鸣安

　　碑帖，是中国特有的一种艺术形式。碑帖是指用纸张敷在碑石或其他刻字的物体之上，经过捶拓、施墨，然后影显出文字、图案来的一种艺术品。唐代人的诗中即有"古碣凭人拓，闲诗任客吟"之句，韦应物《石鼓歌》中也有"既击既扫白黑分"的描写，可见早在唐代时就有碑石拓本开始流传于世了。碑石拓本不仅是临习写字者的一种范本，也是版印书籍出现之前，人们借以传播文化的一种媒介。唐开成二年，朝廷刻立儒家经典十二部及《五经文字》《九经字样》等于长安务本坊国子监内，史称"开成石经"。目的就是让学子们所读之书、所写之字有一种规范，避免错讹流传。据说，当时已有人将石经上文字传拓下来，以便于携带和阅读。今天有些大的博物馆中，就号称收藏有唐代的"开成石经"拓本。

　　碑帖研究是集艺术、史料、文献、工艺以及目录学为一身的一门学问。最早系统地研究金石碑拓的著作产生于宋代，欧阳修的《集古录》、赵明诚的《金石录》，应该说是碑帖研究的先驱。自宋以后，碑帖研究日渐兴盛，特别是到了清代的乾嘉时期，碑帖艺术的研究和金石目录学的研究，更是登峰造极，而从收藏学的角度出发，包括文字、艺术诸方面为一体的研究，只有在近代才开始产生。这也是为了适应近代社会各阶层人士对碑帖收藏、研究的需求而产生的。本书就是尝试着对所选出的碑帖，从真伪善劣的鉴定、文字内容的考释、书法艺术的欣赏、收藏价值的分析等四个方面来进行阐

述。目的是使当今从事碑帖收藏和学习书法的人，能在很短的时间里，对某一碑帖的各个方面有一概括的了解，以便更好地选择是否要收藏，或根据情况选择适合自己的碑帖来临习。

所谓碑帖鉴定，就是根据前人著述中所提供的不同年代拓本的数据、文字泐损情况、纸张墨色的新旧程度等方面，来对照自己所见到的碑帖进而分辨出此本是明代时所拓，清代时所拓，近时所拓，或是翻刻而成的。碑帖拓本在旧时被人们称为"墨老虎"，眼力稍不济，就会吃亏上当。但在科技发达的今天，信息交流极快，只要多留意看书、查阅资料，稍加对照，鉴定出新旧拓、真伪刻应当不是什么大问题。

关于碑帖书法艺术方面的欣赏，本书重点是在文字的结体与用笔这两个方面来进行的。应该指出的是：我们讨论文字的书写变化，赞美书写变形的文字，这都是在文字书写艺术（书法艺术）的范畴内进行的。在文字书写艺术之外的文字使用，还是应该以标准的、规范的写法为好。另外，本书也对碑帖文字中假借字、变形字、异体字以及生僻字的典故做了一定程度的考释。

这里所说的"善本"，是套用了古籍版本学上的一个概念。其主要内容就是要求收藏对象达到旧而精的标准。所谓"旧"，就是说收藏品要具有一定的文物性、历史性。所谓"精"，就是说收藏品的内容要精，制作要精。另外就是要稀有、罕见，海内孤本自然是第一善本。碑帖善本的"旧"包括两个方面，一是内容要"旧"，刻立的时间要"旧"，唐代以前所刻的碑石最为今人所重视。二是拓工要"旧"，宋拓、明拓、近代所拓是几个不同的层次。当然，不能说近拓本就一定不如旧拓本精，这是另外一个讨论范畴，作为收藏研究来说，"旧"是善本与否的一个重要标准。碑帖善本的另外一个标准就是要"精"。"精"包括书法艺术之精，文字内容之精，拓工技术之精等几个方面。一件碑帖，只要具备"精"与"旧"之中的任意一个条件，就可称此件碑帖为"善本"。同时，也就具有收藏价值。另外，流传有序，有名人题跋、名人印鉴者，也是碑帖成为善本的辅助条件。

我们所说的碑帖收藏价值，应该包括两个方面的内容。第一，要想窥视到古人书法的精神实质、用笔的细微变化，只有从最初的拓本上、最精的拓本上才能看得出来。因为，只有初拓本上的文字泐损才能最少，字口才能最

清晰，也才能更接近原作。碑帖的收藏不仅追求初拓、旧拓，而且还要求精拓。拓工是否精良，也是收藏者应该考虑的条件之一。清代著名的金石学家黄易，常常亲自去山间野外访碑、洗碑、拓碑。经他清洗过的碑石摩崖，拓出了许多前人所未曾拓出的文字。这给研究文字、研究历史者提供了更加完美的资料。所以，既旧且精的拓本是收藏者最应重视的。第二，收藏品的经济价值。碑帖的经济价值向来为金石研究者所讳言。这也就造成了从古至今绝大多数碑帖鉴定书中闭口不谈价格，给收藏者带来了很大的不便。收藏不能尽靠别人馈赠，要收藏，就得到市场上、拍卖会上去购买。要购买就得有价格，就得有价格参考。所以，本书综合了各种信息，努力为读者提供一个较公允、可靠的价格参考。这样，读者在购买时就有了一个基本的参考值。当然，具体价值还要视具体东西而定，还要受社会经济情况的影响，时间节点的影响，或高或低都有可能。碑帖拓本的投资性收藏与研究欣赏性收藏，二者虽是有所区别，却也互为联系。如果收藏者的目的是为了投资，希望藏品能够升值，同时具备鉴赏家的眼光，那么，其藏品的品位就一定会很高，而且值得人们去欣赏、去研究。同样，如果收藏者的目的是为了研究而去收集藏品，而这些藏品又具有一定的文献价值、艺术价值，那么，这些藏品自然会显现出其自身的经济价值来。近读叶昌炽《缘督庐日记》，其中多有叶先生购买碑帖时谐价再三的情景。如果能把当时这种碑帖的价格辑录出来，对当今碑帖的收藏者、研究者来说都是一个重要的参考资料。但中国文人自来讳言经济，自视清高，所以造成了历史文化研究上的许多缺憾。本书于每篇文后，列出了碑帖在现行市场上的参考价格，这也是近代金石研究著作中少有的现象，也是本书的特色之一。

本书共选历代碑帖一百八十种，重点是在汉、魏刻石之中。在这些碑帖中，有稀罕者，有常见者，层次各不相同。论说也有简有繁，但还算是言之有物，特别是对近数十年来所出土的一些汉魏碑石，做了较为详尽的考释。比如《肥致碑》《楚王墓第百上石》《侍廷里父老僤买田券》《东海郡界域刻石》等。对一般读者来说，对刚刚介入碑帖收藏的人来说，本书无疑会有一定的参考价值。另外，在碑帖的编排次序上，因为要顾及一个地区碑刻的关联性以及有关碑石内容上的相互参照，所以，有些碑帖并没有绝对按照刻

石年代来排列，望读者注意这一点。在选择这些碑帖时，也没有什么特别的标准，只是这些碑帖本人曾经见过，或曾经收藏过，较为熟悉而已。最重要的是，一般读者也有可能见到这些碑帖。如果见到，翻阅本书，或许就能得到一定的帮助，这也就是本书出版的目的所在。

二〇一九年五月十七日再订于长安曲江

目录

先秦至秦汉刻石

1 岣嵝碑 无刻石年月，传为先秦

《岣嵝碑》，又称《神禹碑》（图1）。古体篆书，相传为夏禹所书。原石传说在湖南省衡山的祝融峰上，此峰亦称"岣嵝峰"，又一说原石在衡山密云峰上。原石早已佚，至今未见有原石拓本传世，所见皆为后世摹刻本。唐刘禹锡《吕衡州寄诗》诗："尝闻祝融峰，上有神禹铭。古石琅玕姿，秘文螭虎形。"韩昌黎诗："岣嵝山尖神禹碑，字青石赤形模奇。""千搜万索何处有，森森绿树猿猱悲。"可见唐代时也只是闻其名而不见其实。余所藏此拓本（图2）高约160厘米，宽约125厘米，字径高约15厘米，宽约10厘米。正文九行，行九字。最后一行五字，下有明嘉靖二十三年（1544）汤阴县知县张应吉跋语四行。因诸金石著作中均未见载，故此处录出全文以供参考："《帝禹碑》乃禹治水功成纪功刻也，在衡山绝顶，历代滋久。昔传湮埋于土石，见者罕焉。偶得墨本于星崖席，公因模之，更刻于石，用广其传于可久。嘉靖甲辰孟秋吉日，汤阴县知县章

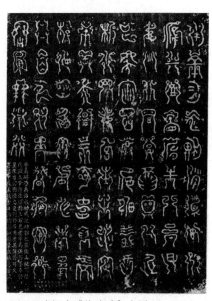

图1 清拓本《岣嵝碑》全图

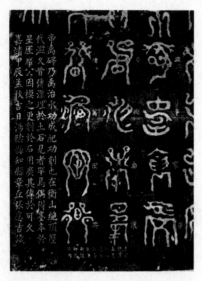

图2　清拓本《岣嵝碑》局部图及明人题跋

丘张应吉识。"由此跋语及碑拓上字形判断，此本应是据宋嘉定中何致子岳麓书院本所摹刻。此拓本七、八行之下刻有文字两列："康熙甲辰孟夏朔，知汤阴县事楚黄冈、魏师段敬释。"可知此本明时无释文，清康熙甲辰（1664）时增补之。检出《金石萃编》上所载明代杨慎的释文相对校，不同处仅一字，杨慎释文第一行第四字为"咨"，此本则释文"嗟"。而与其他版本的释文不同处则多达数十字。

夏禹时期的可靠遗存，无论是文字、器物、建筑至今未有发现。人们只有通过先秦时的文献记载来了解夏禹时期的历史、文化概况。清代金石学家王昶在《金石萃编》中论及《岣嵝碑》时说："《周礼》所载三皇五帝之书，其形制已不可考，即较之科斗、籀文亦当有异。以四千余年后之人，欲辨四千年以上摧残剥落之字，岂能别识。"可以肯定地说，今天所见的《岣嵝碑》绝不是夏禹时代留下来的文字原迹，此碑当是宋代好古之士根据资料翻刻而成的。此碑上文字虽是诡异怪诞，但细审其形，并与释文相对照，还真有一些合乎汉字结体的"六书"法则之字隐约其间。如一行"帝"字，下部"巾"字的左右两竖笔，这里没有像金文那样，做撇捺形写出，而是做对称的两钩形写出。"帝"字在金文中多作"上帝"二字的合文形，此处似乎也是这样。三行"明"字，将右旁"月"字移到了上方。"月"字内的笔画篆书中多为一竖笔，此处变为两点儿。"发"字上部在这里有一些变化，上部左右两边形如两只鸟头，这就是民间常说的"鸟虫篆"体了。八行"衣"，其形与金文相近。"食"字则颇具象形手法，上部如一"人"形，下部似一"几"形。有人凭几而坐，准备用餐，故为"食"字。

宋代欧阳修的《集古录》、赵明诚的《金石录》是中国最早的有关碑帖金石之学的两部专著。然此二书中均未见记载有关《岣嵝碑》的文字，也

许是二人未能见原石拓本，或认为此石为伪刻而不屑载入，或此刻翻成稍晚而未能见的缘故吧。自明嘉靖年间，由杨慎记述后，《岣嵝碑》拓本始行于世。传世的《岣嵝碑》虽不能定为夏禹手迹，但其所记却是夏禹之事。中国人向来崇拜祖宗，民间自然要对《岣嵝碑》推崇万分。《岣嵝碑》的摹刻本自宋代嘉定年间，由何致子刻于岳麓书院，至今也已存在八百多年了。作为古代碑刻的一种，首先在此介绍，对碑帖的收藏者与研究者来说都是有一定意义的。对于研究民间文字的书写演变，也是有一定价值的。

今日流传于世的《岣嵝碑》拓本，大多为宋以后所摹刻。传世摹刻本主要有四种：一为云南昆明本，二为四川成都本，三为河南汤阴本，四为西安碑林本。前三种为明刻，后一种为清刻。余所藏之本即"河南汤阴本"，其上贴有民国五年（1916）时故宫博物院的收件签，上书"汤阴县呈送"等字样，知民国时汤阴县尚留有旧拓本。近代所出金石书目中无见载有"汤阴本"，《碑帖叙录》上有"河南汲县本"，或即指此"汤阴本"，目前所见此石拓本多清末民国所拓，清代或明代拓本极罕见，宋拓更不用说。故无法考证此石古今拓本的异同以及各种版本间的异同。近年，在古物市场上、大小拍卖会上，均未见有《岣嵝碑》的拓本出现。作为古代碑刻的一个品种，作为文字研究的一个范例，《岣嵝碑》应该有一定的收藏价值。余所藏此本1999年冬得于京城厂肆，仅费去八百金，实可喜，然又可叹。

2　石鼓文　约春秋战国时刻

《石鼓文》，因其文字刻在鼓形的石器之上，故名"石鼓文"。（图3）石鼓总共出土有十面，故又称为"十鼓文"。因出土地在陕西岐州（今陕西宝鸡凤翔），又被称为"岐阳石鼓"。因石鼓上内容记述了帝王狩猎之事，也有称之为"猎碣"的。《石鼓文》早在唐代就有了记载和拓本，唐代诗人韩愈在其所作《石鼓歌》中言道："张生手持石鼓文，劝我试作石鼓歌。""公从何处得纸本，毫发尽备无差讹。"唐代诗人韦应物在其《石

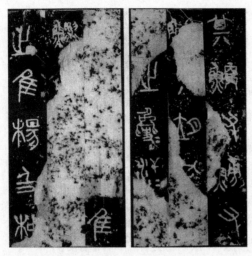

图3 清拓本《石鼓文》册页图

鼓歌》中也说："今人濡纸脱其文，既击既扫白黑分。"由此可知，在唐代，不仅《石鼓文》已有拓本传世，而且当时的传拓技术也很是完善。韦应物诗中的所谓"濡纸"，是说拓碑者将纸张用水湿润的工序。"脱"即如今之"拓碑"之"拓"，也有"蜕脱"下来的意思。"既击既扫"，是说当时拓碑时的工序与方法。"既扫"是说用"拓包"在字面上如扫帚一样来回地扫动，这种方法碑帖学上称之为"擦拓法"。唐、宋、元、明间人最喜用这种拓碑的方法，这也是前人鉴别拓本是否为旧拓的依据之一。当然，清以后人也有用"擦拓法"拓碑的，这应该区别对待。从韦应物《石鼓歌》中"风雨缺讹苔藓涩"可知，唐代时石鼓文字已经泐损不少，文字完整无缺的拓本当时就不可多得。难怪韩愈见到张生所出示"毫发尽备无差讹"的拓本时，自然会惊诧地问道："公从何处得纸本？"此十面石鼓宋代时被徽宗移至汴京，金人破汴京后，将石鼓掳至燕京。20世纪40年代，抗战军兴，石鼓曾辗转至四川峨眉及南京等地。1948年始运回北京，现藏故宫博物院。关于《石鼓文》的刻成年代，历来就有很大的争议。唐代韩愈在《石鼓歌》中称是记述周宣王时故事，当刻于周宣王时。宋代董逌等定为周成王时之物，清代武亿定为汉代之物，金时马定国又说是西魏所刻，近人又说是刻于秦穆公时。但大多数人认为此石约在春秋战国时期刻成。

　　《石鼓文》的书法艺术价值，在唐代韩愈和韦应物的《石鼓歌》中都可见溢美之词。唐人张怀瓘在《书断》中称赞《石鼓文》的书法："体象卓然，殊今异古，落落珠玉，飘飘缨组。"并将《石鼓文》据为"小篆之祖"。《石鼓文》上的文字是书写者将文字"艺术化"以后的结果。这种"艺术化"包括两个方面的内容：第一，章法的处理。一篇之中，一行之

间，文字大小的变化，行间取势的错落，都是用了一定心思的。比如第一鼓上，三个"吾"字和三个"即"字的变化，就可清楚地看到这一点。清代金石家方朔在《枕经堂金石书画题跋》中这样评价《石鼓文》的章法特点："一字之内左右相生，一简之中稀疏适历。"可谓恰如其分。第二，文字结体、用笔的处理。一件书法作品要产生出"美感"来，文字的结体变化，笔画的韵律起伏，是不能缺少的必要条件。如第一鼓上的第一个"吾"字，结体分为左、中、右三个部分。此处并没有将这些部分平均地、自然地安排在一起就算了事，而是采取了左低右高，中间长左右短的一个结体形式。在用笔上则采用了方折与圆转相结合的运笔方法，轻提与重按兼有使用。这样一来，一种圆浑中透着灵动的书法作品就跃然而出了。《石鼓文》的书法之美确实不同于同时代的刻石文字，所以就使得不少人不敢相信这是先秦人所书写的文字。于是也就有了马定国的"西魏之说"，武亿的"汉代之说"，王闿运的"晋代之说"，俞正燮的"北魏之说"等论断。

所见传世宋拓本，第一鼓存字十一行，行六字。第二鼓存字九行，行七字，第五行下又多刻一字。第三鼓存字十行，行七字。第四鼓存字十行，行七字。第五鼓存字十一行，行六字。第七鼓存字十一行，行六字。第八鼓北宋拓本存字约二十个，元明以后拓本此鼓上仅存二三字，近拓则字迹全无。第八鼓是鉴别《石鼓文》新旧拓本的重要依据，此鼓拓本上若无字迹，其他数鼓上再添字加墨以充旧拓也是徒劳。第九鼓存字十五行，行六字。第十鼓存字共四十个，每行字数不等。就一般收藏者来讲，能够得到宋、元间拓本的可能性极小，主要的还是了解一下明清年间拓本的特征为好。明初拓本，第二鼓第一行"汧"字，二行"鳗"字未损。五行"黄帛"二字未损。第四鼓第五行"酋车载道"，"道"字未损。第八鼓"微微"尚存右大半呈"敊敊"形，并存大半个"其"字。明中期以后拓本，第二鼓第一行"汧"字，第二行"鳗"字全损。清早期拓本，第二鼓上"鲤"字已损，"黄帛"二字已损，四行"氏"字下半已损，"鲜"字则未损。第四鼓第五行"道"字未损。如此者称为"氏鲜未损本"。有将"氏""鲜"二字修补后以充旧拓本者，但结合其鼓上文字对照，则不难辨出真伪。清乾隆年以后拓本，"氏""鲜"二字已大损。清中期以后，由于重视管理，《石鼓文》上的文

字基本未再继续泐损。清后期，有用罗纹纸精拓而成者，此种拓本即可称为善本。至民国以后，《石鼓文》的拓本就十分少见了。

1995年北京嘉德拍卖公司曾拍过一册清中期的《石鼓文》拓本，上有吴昌硕等人的题跋及印章，由费念慈题签。标价为三万八千元至六万元。2001年北京海王村拍卖公司拍的一件清晚期的拓本，罗纹纸，共十张，当时以八千元成交，现在则在十万元以上了。由于《石鼓文》的书法价值和收藏价值都很高，所以，自清代就有不少版本的翻刻本出世，以应对各种人士的需要。翻刻本不难鉴别，首先，翻刻本的文字结体较松散，笔画毫无棱角，亦无立体感。如面条堆在板上，缺乏"精""气""神"的视觉冲击力。其次，翻刻本多以木板为之，拓本不见自然形成的石花痕迹，只有用刀点出的石花感觉。而各鼓文字的内容却多完整，几乎超过了唐宋时拓本。纸张虽经染色，但质地无法改变，观察纸张的结构（质地），也是鉴别碑拓新旧的重要方法之一。

3 琅琊台刻石 秦二世元年

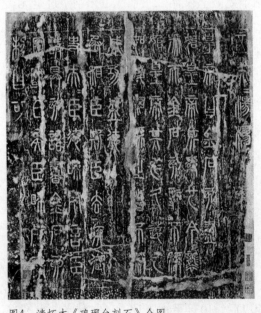

图4 清拓本《琅琊台刻石》全图

《琅琊台刻石》，又称《琅琊台称颂皇帝功德刻石》。（图4）与《泰山刻石》《峄山刻石》同为秦时为始皇帝颂德记功的文字。传三者皆丞相李斯所书，而《琅琊台刻石》则是最可靠的秦代刻石文字。有金石著作称，此石刻于秦嬴政二十八年（前219），不确。《史记·秦始皇本纪》上明载此刻石为秦二世胡亥所立，而且此《琅琊台刻石》文字中也有

"金石刻尽始皇帝所为也"之句，与《史记》上所载"二世诏"文字一致，此刻石显然为始皇帝以后所作之文。秦二世元年，胡亥携郎中令赵高，效始皇帝东巡，并"尽刻始皇所立刻石"，"以章先帝成功盛德焉"。《史记》上的"二世诏"与此刻石上的文字仅差两字，此刻石上十一行"请具刻诏书金石刻"，《史记》上"二世诏"为"请具刻诏书刻石"。由此可知，《琅琊台刻石》为秦二世元年（前209）所刻无疑。

《琅琊台刻石》在山东诸城东南。所见传世拓本中文字最多者为十三行，行二至八字不等。全文曰："五大夫／五大夫杨樛／皇帝曰金石刻尽／始皇帝所为也今袭／号而金石刻辞不称／始皇帝其于久远也／如后嗣为之者不称／成功盛德／丞相臣斯臣去疾御／史大夫臣德昧死言臣／请具刻诏书金石刻／因明白矣臣昧死请／制曰可"。清以后拓本首行"五大"二字泐损严重，故多不拓出。十二行整纸拓本一般宽约70厘米，高约80厘米，文字部分上下各刻横线一条，横线上下都有点状凿刻痕。（图5）至今未见有宋元间所拓"十三行文字"本传世，明末清初拓本，首行"五大夫"，末行"制曰可"皆未泐。七行"后嗣为之者"的"之"字，八行"成功盛德"的"德"字，清晰可见。清乾隆年间，泰州知事宫懋让见此刻石已裂，于是就用熔化的铁液将裂缝连接在一起。第七行"之"字被铁束所掩盖，故清乾隆后期至嘉庆年间拓本，七行"之"字仅见一线笔画。道光年间束铁散落。二次熔铁连束后，八行"德"字又被铁束所掩盖，而七行"之"字笔画却多能见。清末，束铁再次脱落，刻石也散落入海。民国十三年（1924），山东诸城景氏将碎石寻出拼合，后移至山东诸城县署，石后孟昭鸣刻一《寻石记》，柯昌泗又刻一跋。民国拼合后初拓本，九行末"御"字缺，十行末"臣"字缺，七行末"称"字左下泐损。稍后，"御""臣"二字又寻

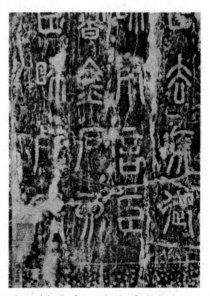

图5　清拓本《琅琊台刻石》局部图

得并拼上，此原石残块今藏中国国家博物馆，首行"五大"二字笔画损甚，九行末"御"字、十行末"臣"字、十一行末"刻"字笔画则全损。

秦《泰山刻石》《琅琊台刻石》《峄山刻石》内容大致相同，都是为皇帝记功颂德（二世诏）及记录其随从名姓的文字。此三种刻石上，"大夫"皆写作"夫夫"。宋赵明诚在《金石录》中道："或以谓古'大'与'夫'同为一字，恐不然。""盖古人简质，凡字点画相近及音同者，多假借用之，别无它义。"尽管赵明诚说"恐不然"，但他还是承认"大夫"二字"多假借用之"。《字汇补·大部》："夫，又度奈切，音大。宋景文曰：'古者大夫字便用重书写之，以夫有大音故也。李斯《峄山碑》如此。'"《庄子·田子方》："于是旦而属之夫夫。"陆德明释文："司马云：'夫夫，大夫也。一云：夫夫古读为大夫。'""大夫"写为"夫夫"在古文中经常能够见到。二行"五大夫"，爵位名，战国时楚、秦、赵、魏等国都有设置。商鞅变法，施行二十等爵，"五大夫"为第九级。汉时"五大夫"爵仍在沿用，但级别、待遇则有所降低。二行"杨樛"之"樛"，读"居"，树木向下弯曲谓之"樛"。最后一行"制曰可"，秦朝时规定，皇帝发布的"命"称为"制"，"令"称为"诏"。"制"是政令，"诏"是法令。唐李肇《翰林志》："王命之制有七……二曰制书：行大典、赏罚、授大官爵、厘革旧政、赦宥降虏则用之。""制曰可"是古时官方文书上常见的词语，即"皇帝说：可以照此办理"。"可"是皇帝的话，亦如后世的"钦此"之类。

《琅琊台刻石》是传世至今最为可靠的秦代书迹之一，前人对此刻石文字的书法价值推崇甚高，康有为在《广艺舟双楫》中赞道："《琅琊》秦书，茂密苍深，当为极则。"杨守敬在《评碑记》中也称："近有推此为宇内第一碑者，盖不信《石鼓》为周制耳。自《泰山刻石》毁于火，《芝罘刻石》论于水，嬴秦之迹，惟此巍然。虽磨泐最甚，而古厚之气自在，信为无上神品。"《琅琊台刻石》的文字书写最为均衡流畅，整体文字的结构都以瘦长谨严为其特征，这也是秦代小篆的主要表现特征。所以，人们常将秦代这类篆书刻石统归为李斯所书，因为这些文字的结体大致相似，这其实是秦代标准文字写法的特征与表现。此刻石上文字宽度、高度大小都一致，这不

是后世的印刷术所为，这是当时的书写者准确地把握文字的结构，熟练地运用书写工具才能产生的效果。在这里，每个字的重点部位（或重心）是向上靠或下靠，是向左移还是向右移，都是经过了一番研究观察后才写出来的。熟练地掌握了文字的这种结体方法，写出来的文字也就具有一定的理性和美感。首行"五"字，上下两横画中间夹一交叉笔，简练而干净。先秦、两汉时也有将"五"字中间部分写成曲折变化的，但此处因整体文字表现的要求，简练是其文字结体的重心。一行"夫"字，上部较集中，下部较舒展。运用舞蹈中舒展腿部美的表现方法来表现文字美，这是秦代篆书中常见的表现方法。在此刻石中，"帝""石""刻""也""号"等字，都是采用了下部舒展的方法。三行"皇帝曰"的"曰"字，实际上在这里是一个"月"字的变形，二字同音也同形。"月"字的小篆写法笔画多集中在右边，开口向左，也就是说"腿部"向左延伸，而此处的"曰"字，笔画则多集中在下部，开口向上，也就是说"腿部"向上伸去，如体操上的"头手倒立"状，优美而自然；而左右两边的竖笔向外鼓着做包容形，这是秦代篆书在处理"口"形结体时常用的书写方法。此石刻文字中，向下部集中的文字还有"始""丞""书"等字。向左边集中的文字有"辞""明"等字。向右边集中的文字有"称""德"等字。这些向着上下左右而取势的文字写法，是其文字本身结构要求所决定的。细观此刻石上文字，用笔沉稳流畅，也是其表现文字美感的一个重要方法。起笔与收笔处，似乎都能看到转折藏锋的笔意来。这些文字线条的粗细变化，运动中的起伏变化也增强了文字的美感。当然，这种变化是含蓄的、微妙的、自然的，不一定所有的表现方法都是夸张性的，温润朴实也能展现出美感来。这就是中国传统哲学理念——中庸思想在书法艺术上的表现。

《琅琊台刻石》拓本向来被金石界所重视，1996年北京翰海拍卖公司曾拍出一件明拓本，文字只有十一行，前无"五大"二字，后无"制曰可"三字。但旧裱空白处有高凤翰所绘《琅琊台刻石图》一幅，并题有诗赞等。另有翁方纲、陈克明、杨守敬各一跋。当时所标底价为六万元，后则以十四万六千元成交。以余所藏此件较之，文字泐损无太大变化，而余所藏此拓却多末一行"制曰可"三字。故断此书所展示的应是明代后期拓本。

4 泰山刻石 秦二世元年

《泰山刻石》又称《封泰山碑》（图6）。文字内容与《琅琊台刻石》基本相同，小篆体，秦相李斯所书。原石四面刻，共二十二行，行十二字。原石在山东泰安泰山顶上。宋拓本曾经传世，共存一百三十六字。另见宋代晚期拓本，共存五十余字。明代初期时，此石仅剩一面文字，存诏文二十九字，世称"泰山二十九字本"。清乾隆五年（1740），因泰山顶上的玉虚观遭火灾，此石被焚毁。清嘉庆年间，火烧后残石被蒋伯生寻得，并移至泰山下的岱庙之中。此时残石仅存十字，世称"十字本"。残石今仍在岱庙中，但如今已剩九字可识了。

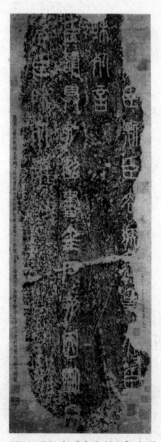

图6 明拓本《泰山刻石》全图

《泰山刻石》拓本的新旧不难鉴定，只看字数即可辨出。宋代早期拓本为一百三十六字（更早为一百六十六字），宋后期拓本有五十余字本传世。明拓本仅存字四行，共二十九字，全文曰："臣斯臣去疾御史夫臣／昧死言／臣请具刻诏书金石刻因明白／矣臣昧死请"。四行"请"字下刻有明代北平许氏跋语两行："岱史载秦篆仅存此廿九字，余至泰顶从榛莽中得之。恐毁淹没，因揭之壁门，以识往古遗迹云。北平许□□□。"原石清乾隆年间遭火焚，嘉庆年间再寻得后，此石仅剩两小块，残缺文字共计也仅余十字，后称"十字本"。"十字本"初拓时，首字"斯"左旁第二横笔可见，笔道亦丰满肥腴，近拓文字则显稍细。清末有翻刻的"十字本"，"去疾"之

"去"，原石拓本最上部的撇捺两笔，左右各有一泐损成的小圈点，翻刻本则无。另有翻刻的"二十九字本"两种，一为清代金石家孙星衍所摹刻，刻于《魏高贞碑》之后背。此本字形细瘦，不如原石文字丰满，石花也不如原石浑然自在。另一种为阮元覆刻于扬州北湖寺。此本刻手极精，稍近原石，惜字形略肥，美中不足。此两种摹刻本今也不能多见。（图7）

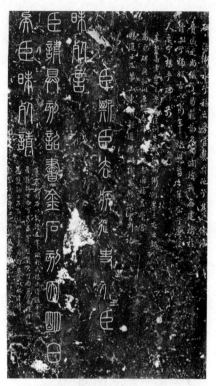

图7　清代阮元翻刻的"二十九字本"《泰山刻石》

《泰山刻石》的书法艺术，可称是中国文字艺术发展史上的里程碑，与《琅琊台刻石》《峄山刻石》都可确定为秦相李斯所书。这三种秦代的刻石，都是李斯当年跟随秦始皇、秦二世两次东巡时所留下来的笔迹。由于年代久远，秦始皇第一次东巡时所写的文字早已泯灭无踪了。今天我们所能看到的秦《琅琊台刻石》《泰山刻石》，都是李斯跟随秦二世东巡时所写的文字。从书法表现上来讲，《泰山刻石》的文字书写较《琅琊台刻石》要来得活泼一些。如首行"臣"字，左边的竖笔，《琅琊台刻石》上此笔写法比较端直，爽快而下，《泰山刻石》上此笔则向左边拱去，呈包容之相；最上一横笔向右上角斜出去，这也是《琅琊台刻石》和《峄山刻石》上所未见有的写法。另外，二行"死言"，三行"请具刻诏书"等字，中宫紧收，甚有特点。结体谨严、用笔活泼是《泰山刻石》书法艺术中表现出的最重要特点。同时，它又不失秦代小篆"瘦硬通神"的一般特征。清代金石家翁方纲在跋《泰山刻石》的七古长歌中赞道："近人论篆岂识此，但取细瘦撑篱樊。吾闻右军法秦篆，古今书势珍鲁瑶。"若论秦代篆书的艺术作品，《泰山刻石》无疑是上上的神品，其书法艺术的价值与文字发展的里程碑地位，是其他任何碑石都不能替代的。

月前，曾见友人张先生以三千元得一《泰山刻石》的"十字本"，册页装成，前后无人题跋。友人皆笑其痴狂。余则谓：比起数年前北京翰海拍卖会上以万余金成交的"二十九字本"，此本价格还算合适。

5 峄山刻石 秦始皇二十八年

《峄山刻石》，又称《邹峄山刻石》。（图8）原石在今山东省枣庄市峄城区东南，为秦始皇二十八年（前219）嬴政东巡时的第一通刻石文字。原石唐代初年已毁，杜甫曾有诗言道："峄山之碑野火焚，枣木传刻肥失真。"可见《峄山刻石》的翻刻本当时即已传世，但这种文字较肥的翻刻本今天却未见传下来。唐以后翻刻本不少，据前人评论，在传世的翻刻本中以"长安本"为第一，其次是"绍兴本""浦江郑氏本""应天府学第本""青社本""蜀中本""邹县本"等。"长安本"是宋太宗淳化四年（993）时，郑文宝根据唐代徐铉的摹本翻刻而成的。宋以后诸刻本又多据"长安本"翻刻而成。

长安本《峄山刻石》今仍在西安碑林博物馆内。碑石两面刻文，碑阳文字一共九行，行十五字。碑阴刻文六行，行十五字。碑文自十一行"皇帝曰"开始至末一句为秦二世的诏文，"皇帝曰"以前数行为秦始皇东巡登峄山时所刻的文字内容。长安本《峄山刻石》在明代中期的"关中大地震"时被震裂为两截，此时拓本上有裂纹一道。稍后，石又断裂，断纹成"丫"形。凡断纹为一道者是明代拓本，断纹为两道，但碑阴文字十四行至十五行之间无冯敏昌、王相英观款，十五行第四字左边无曹

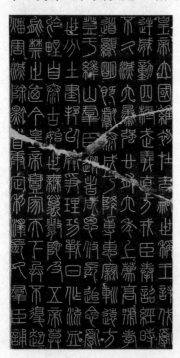

图8　清拓长安本《峄山刻石》
　　　碑阳全图

仲经观款者，是清乾隆年以前拓本。清中期拓本，郑文宝题跋第三行"客邹邑登峄山"之"邑"字，第四行"模本刊石于长安"之"石于"二字，第五行"陕府西诸州水陆"之"诸州水"三字等可见。清末拓本，郑文宝题跋中部已残损成一大三角形，"邑""石于""诸州水"等字已基本无形。民国时文字已再无大的泐损变化，此时的精工所拓，墨色均匀，字口清晰，亦不失为善拓本称号。（图9）

据《史记》上记载，秦始皇东巡时先后镌刻了"封禅""颂德"等文字共六处，依次为峄山、泰山、琅琊、芝罘、碣石、会稽。这些刻石的内容大都可以从《史记》中读到，而唯独不见《峄山刻石》的内容。岂汉代时《峄山刻石》即已毁坏，或被草莽所掩盖？至今未见原石拓本的只字残片，故不能决断长安本所依徐铉的摹本是真是伪。从内容上看，此《秦峄山刻石》文字中有一些与其他秦代刻石稍显不同的词语，如第三行"灭六暴强"，《芝罘刻石》上作"烹灭彊暴"，《芝罘东观》刻石上作"外诛暴彊"。"彊"与"强"原本是不同的文字，《说文》："彊，弓有力也。从弓，畺声。"此处应是指强大、强盛之义。《左传·昭公五年》："羊舌四族，皆彊家也。"《说文》："强，蚚也，从虫，弘声。""强"本为虫名，自假借为"强弱"之"强"后，假借义就成了它的专属，"彊"字反而少用。银雀山《孙膑兵法》汉简："甲坚兵利不得以为强。"即是一例。另外，第五行此处有"从者咸恩"之句，《芝罘刻石》上则作"从臣咸念"，用词用字稍有不同。长安本《峄山刻石》上还有一些与《说文》上小篆写法不同的文字，如第二行的"极"字，第三行的"强"字，第四行的"献"字，第五行的"攸"字，第六

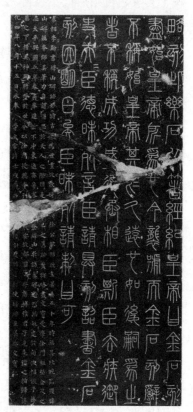

图9　清拓长安本《峄山刻石》碑阴全图

014

行的"流"字等。另外，第六行"功战日作"，"功"即"攻"字，二字相通较早，汉时已有记载。以上几点并非是用来说明长安本《峄山刻石》是伪本的，它只是表明徐氏摹本或郑文宝刻本的内容与史书所载之文有差异。今人在作为文献资料使用时，或作为书法范本临习时，对这些字应加以注意才对。清代《金石萃编》等几部金石著作中，都称长安本《峄山刻石》的文字共十一行，行二十一字。而今此碑石仍在西安碑林博物馆之中，石上文字分明是十五行，行十五字。如不将二世诏算入正文中却只有十行，与这些书中所谓"十一行，行二十一字"还是有差别的，不知他们此说所据为何本。

现存的《峄山刻石》虽不是秦代所刻的原石，但它的书法艺术价值还是得到了历代金石家们的肯定。欧阳修认为"古物难得"，所见《峄山刻石》虽为翻刻，但亦可"兼资博览尔"。都穆在其《金薤琳琅》中说："此碑非文宝之传则后世不复再见，文宝可谓有功于字学者。"杨守敬在长安本《峄山刻石》的题跋中也说："笔画圆劲，古意毕臻，以《泰山二十九字》及《琅琊台碑》校之，形神俱肖，所谓下真迹一等。"杨守敬的评价是够高的了，但余以为，此石要与《泰山刻石》《琅琊台刻石》相比较，在文字的结体上、用笔上还是不能与之相抗衡的。首先，《峄山刻石》文字的用笔线条规划如一，无起伏变化之感。而《泰山刻石》《琅琊台刻石》上的文字，皆能明显看出起笔藏锋，收笔回转的笔意。线条的运行过程也有起伏提按之感。在结体上，《峄山刻石》基本上保持了秦代小篆的主要特点，如体形紧凑瘦长，结字重心对称性强等。但却缺乏秦小篆静中有动，出奇制胜的一面。如第十一行"始皇帝"之"始"字，此处结体左右均衡，右边下部"口"字也宽于上部的笔画，做承接状。而《琅琊台刻石》上的"始"字，重心却尽量往上提，右边上下两部分合而为一，宽窄一致，自然流畅。十二行"其"字，此处写法中心内的两横画写作十字交叉形，最下长横画却是水平的一横线。《琅琊台刻石》上的"其"字中心则为两横笔，最下的长横还有向下包容的笔意。这些差异之处虽然不少，但细观《峄山刻石》上的文字，其大形还是符合秦代小篆基本书写方法的。虽不完全具备秦代人书法精神的风貌，但其结构、字形对后世还是有一定借鉴意义的。唐代的李阳冰、清代的杨沂孙，都在《峄山刻石》文字中吸收到了不少精华。清末的篆书大

家王福厂，更是得力于此石而后有所发挥。可见，《峄山刻石》的书法价值应该是毋庸置疑的。

因为只有翻刻本传世，所以《峄山刻石》并未被金石收藏家们所重视，传世所见最早的为明代所拓。近年来，各地大小拍卖会上极少见此石拓本出现。多年前在上海一家拍卖会上，一轴清末所拓的长安本《峄山刻石》，拍出了一千多元的价格。2015年后，碑帖价格大涨，一般清拓《峄山刻石》当在三千元左右才能购得。此石较好的翻刻本市场上流传的也不多，作为难得的秦代文字资料，此石清代拓本也应称为善本。

6 五凤刻石 西汉宣帝五凤二年

《五凤刻石》，又称《鲁孝王泮池刻石》。（图10）隶书体，文三行，前两行四字，后一行五字，共十三字。文曰："五凤二年鲁卅四年六月四日成。"拓本高宽均在28厘米左右。南宋时期，中国北方广大地区为金人所占领，山东曲阜也在其领地之内，此石正是金朝章宗明昌二年（1191）诏修孔子庙时所出土的。此石出土后，地方官高德裔另刻一石为跋语，附在此石旁，详证此石出土经过等，二石今仍在曲阜孔庙内。

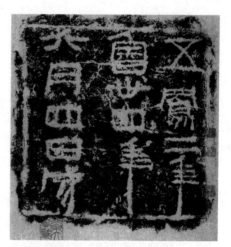

图10 清初拓本《五凤刻石》全图

传世所见最早为明时拓本，文字清晰，笔韵十足。二行"四"字内左边竖笔稍有泐损。清初拓本，一行"二"字第二横画右端下有泐痕，但未连及笔画。二行"鲁"字的笔画下部有一裂纹，此时裂纹尚细，虽横向穿过"鲁"字，但不损笔画，"四"字内泐痕则已将左边竖笔泐粗。清中期嘉道

时拓本，一行"二"字第二横画右端下已连石花。二行"四"字左半已泐成一方块，"鲁"字下裂纹变粗，"鲁"字下"日"部第一、二横画泐损，仅剩余一丝黑线。此时，高德裔跋之石已断裂成数块，但文字尚清楚。近拓二行"鲁"字下部已泐损严重，"卅四年"三字全泐损，"年"字横画基本全无。三行"月"字右下已损，"日"字已泐成"田"字形。而高德裔跋已断裂不可读。

"五凤二年"（前56），为汉宣帝时年号。汉宣帝是汉武帝曾孙，在位共二十五年，先后更改了七个年号，"五凤"为其第五个年号。据《汉书》记载，汉宣帝"五凤"年以前出巡各地时，曾五次见到凤鸟聚集在其所到之处，故改元为"五凤"。"鲁卅四年"是鲁国的一种记年数。此时的"鲁"即指鲁孝王在位的时间，汉代时各诸侯郡王在其属地内都有自己的纪年，如楚王、淮南王、中山王、鲁王等。其中如分封较早的鲁王，在春秋战国时即开始使用了自己的纪年，《春秋左传》就是按鲁王的纪年顺序来叙述事件的。

《五凤刻石》出土较早，但由于此石属于小品文之类，不能与丰碑巨碣相比较，所以一直未得到金石家们太多的重视。入清以后，文人学士对金石学的热情日益高涨，追寻古代碑石成为时尚之举。加之西汉早期传世的碑石本就不多，人们要了解西汉早期的文字变化，如《五凤刻石》等文字虽然不多，同样也可从中寻找出文字变化发展的信息来。因而，此石在清代时就开始被金石家们极力推崇和重视。孙退谷（孙承泽）在《庚子销夏记》中赞赏此石："字形朴质，此西汉之物，绝无仅有者也。"方朔在《枕经堂金石书画题跋》中也说："字凡十三，无一字不浑成高古，以视东汉诸碑，有如登泰岱而观傲崃诸峰，直足俯视睨睨也。字在篆隶之间。"要说此石文字的书法特点，"字在篆隶之间"是其最大的特点。如第一行"五"字，篆书体多如此种写法，《琅琊台刻石》上"五"字写法与此几乎一致。"凤"字在此处的写法可以把它看作是篆书，但它的用笔简单而方硬，又具有隶书的特点；若把它看作是隶书，其结构中又有不少地方与篆书写法一致。与《居延五凤二年名籍简》上的"凤"字相比照，此石上"凤"字的写法与木简上"凤"字的写法几乎相同。我们说"几乎

相同"，是因为木简上的文字是用毛笔书写的，有它自身的书写特点要表现出来。木简的书写是当时文吏们的日常工作，并不同于书写碑石时的要求。自由、简捷是木简书法的主要特点。此《五凤刻石》不是正式的石刻，它只是下属官吏完成工程后随手的一个记录而已。它与木简上的文字书写基本相同，写法也相近，书法表现也就相近。如此石上的"年"字就与木简上的"年"字写法一致，结体也无多大差别。可见此石上的文字也是当时的文吏随手书写的、随手凿刻的。它更能体现当时人们书写文字时的一些风格与习惯，也就是指篆与隶相结合的用笔特点，这也正是西汉初期中国文字由篆向隶衍变时的一个重要表现。此石上隶书的写法最为古朴，所以使得朱竹垞视此石上文字为"篆体"，这是其从书法艺术的角度来评论的，也算是法眼独具。也有人从文字结体的形态来分析，所以王虚舟就不同意朱氏的看法，他说："竹垞竟目为篆，皆不可晓。"杨守敬在评论此石时则说："王虚舟称其书极古质，又断是隶书，极辨朱竹垞目为篆书之非。"可见早期文字中篆隶结合的特点是不太好强分的。曾有人论及隶书的特点时说："无波磔者谓之古隶。""波磔"就是指汉字在书写时的撇捺变化，西汉以后的隶书特别强调撇画以及横画收笔时大波脚的表现。前人多认为，有此种"波磔"特点的就是"今隶"，无或少有"波磔"的就是"古隶"。"波磔"固然是隶书书写的特点之一，但过分强调这些特点，机械地、字字不断地使用这一特点，那么写出来的文字就缺少了自然性，没有古意了，也就丧失了许多艺术性。唐人的隶书就犯了这样的毛病，过分强调了"波磔"的运用，致使后人对唐隶评价不高。当今也有许多书法爱好者太过于拟古，没有从精神上领会隶书的特点，只是强调外在的表现，所以书写出的隶书缺乏古意，趣味不高。观临此石文字，应该有所感悟。

《五凤刻石》虽小，文字也不多，但由于西汉传至今日的石刻文字极少，故此石拓本近百年来一直被世人所重视。1996年，北京翰海拍卖公司曾拍出一轴清中期所拓的《五凤刻石》，裱件中上为拓本，下有题跋共六则。当时估价为一万两千元，终以一万八千元成交。可见此拓本在碑帖收藏界被重视的程度。当然，之所以拍出高价，有清代人的许多题跋，也是重要原因

之一。余所藏一本，为清末时所拓。高德裔跋已残，但拓工尚佳，文字大形多清楚可见。如此种拓本，购得时也费去了八百元。

另，有将"五凤二年"之"二"字涂改成"四"字者，以充未见著录的古刻。此种拓本是民国时碑帖商中的妄人所为，今日若见到此种奇特稀见拓本，读者当细审。

7　东海郡界域刻石　约西汉宣帝五凤年间

《东海郡界域刻石》，又称《连岛西汉界域刻石》《连云港界域刻石》等。（图11）1987年发现于江苏省连云港市东北的连岛东北角，文字刻于岛上的山崖上，如摩崖刻石之类，是西汉中期东海郡与琅琊郡划分界域时的文字记录与标识。此石文字无刻写年代，根据内容及书法特点，现定此石为西汉中期所刻。理由有三：第一，文中的"琅琊郡"为秦时所置，西汉仍沿用。王莽时改"琅琊郡"为"填夷郡"，至东汉后，又改称为"琅琊国"。第二，琅琊郡所属的"柜县"，至东汉时已被省去，此石文中仍可见"柜县"之"柜"字，而仍属琅琊郡。由此可证，此石应刻于西汉时无疑。第三，根据此石上文字的书法特点来看，隶书体之中夹杂有不少篆书体的笔意，即以篆书的笔法写隶体字。古人所谓的"八分""六分"，即如此类型。此种书法的特点，与西汉《五凤刻石》《扬量买山地刻石》等有极相似的地方。综合以上几点，推断此石为西汉中期汉宣帝五凤年前后所书较为合理。不可能是秦人所书，因为秦代文字无此种写法，也不可能是东汉时所刻，东汉时已不称琅琊郡。

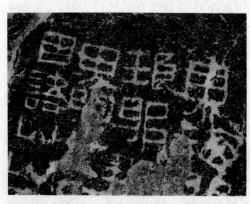

图11　近代拓本《东海郡界域刻石》局部图

此石被发现时已裂为两段，

其上各存文字四行，行五六字不等。因所存文字不能读通，所以推断每行文字下应还有数字已残。现以行间为次第，将石上文字释出如下："东海郡胸界／琅琊郡柜／界胸口界尽／自诸山峰以北／柜西直汜北／奥柜分高下／界东各口／无极"。（图12，图13）

　　《东海郡界域刻石》被发现至今仅三十余年，由于刻石地处海岛之上，交通不便，海风又大，捶拓时纸张常被海风掀飞，所以，要想得一善拓极难成功。传世的拓本不多，研究考释的文章也就不多。北京图书馆出版社1999年出版的陈震生所编著《中国书法赏析丛书·隶书》中，在谈到此刻石时，也只是简单地做了一下评介，对此石的文字内容、刻写年代均未做出具体的考证。1993年荣宝斋出版社出版刘正成主编的《中国书法全集8·秦汉刻石二》上载有此石拓本，拓工较余所藏拓本稍差。第一行"海"字左旁第二点起笔处，精拓本可见笔势，书上所示拓本上则无。第二行"琊"字，精拓本左旁上部及左外无石花，书上所示拓本石花已连及第三行"胸"字。书上所示拓本"柜"字右旁已不见笔画，精拓本上则能分出"柜"字右旁的笔画次序来。第三行"胸"字右旁，书上拓本已不见内部"口"形，精拓本"口"形则仅损左下角。第四行两个"山"字中间的小三角，精拓本可见笔画及中间墨块，书上所示拓本则洇成一团，特别是第二个"山"字横画已严重洇损。精拓本第五行"柜"字右旁无大损，书上所示拓本则洇损严重。精拓本第七行"各"字下不连石花，书上所示拓本则大损。第八行，精拓本"无"字左旁不连石花，"极"字左旁"木"字未洇损，右旁下长横画的起笔处不

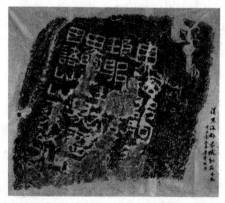

图12　近代拓本《东海郡界域刻石》前段图　　图13　近代拓本《东海郡界域刻石》后段图

连石花，书上所示拓本以上几处则全泐损。按理说，此石发现仅三十余年，文字泐损变化不应如此之大。这种差异应该是拓工精与不精，捶拓时海上的气候因素影响所造成的。（图14）

　　刻石一行"东海郡"，古地名，汉高帝时所置，郡下辖治三十八县，范围包括今江苏省东北及山东省东南广大地区。王莽时改称为"沂平郡"，东汉时又改回原名。"朐"，读如"鱼"，东海郡下的属县。《汉书·地理志》："东海郡，朐，秦始皇立石海上以为东门阙。有铁官。""朐县"秦时已置，县治在今江苏省连云港市西南。《史

图14　近代拓本《东海郡界域刻石》局部图

记·秦始皇本纪》："于是立石东海上朐界中。"此石刻于连云港外连岛之上，其也应属汉代朐县的属地，当为东海郡的最东端。二行"琅琊郡"，古地名，秦时已置此郡治，西汉时辖县五十一个，王莽时改"琅琊郡"为"填夷郡"，东汉时又改为"琅琊国"。"柜"，读如"巨"，西汉时为琅琊郡的属县。《中国书法全集8·秦汉刻石二》上释文，将"柜县"之"柜"，当成了"木柜"之"柜"，并改写成繁体字的"櫃"形。这是未能理解字义所造成的结果。作为地名，"柜"古时即如此写法，将"柜"理解为"柜子""箱柜"的"柜"本身就不对了，再改写成繁体字更是不应该。三行第二字为"朐"，《中国书法全集》上释为"与"，不确。从余所藏精拓本上清楚可以看见，"朐"字右旁是"句"字的大形。释为"与"字可能是拓本不清造成的。可见古今人寻求善拓精本自有他的道理。四行第一字为"自"，《中国书法全集》上释为"因"，这是因为石上有一道裂纹进入字内，如同一道笔画，所以容易造成释读上的错误。精拓本上石纹痕迹较浅，故"自"字大形清楚，不易被误释。第四字"峰"，此处书写得较长，特别是山字旁写到了"峰"字的上部，隶书中多如此写法。而《中国书法全集》上释"峰"字为"山坡"二字，这不

像是汉代人的语言结构。第五行"直"下有一字不完整，也不清楚，以前未见有人释出。此字左旁"氵"稍清楚，右旁似为一"只"字。余定此字为"汦"字。"汦"水名，读"纸"。《广韵·纸韵》："汦，水名，出枸抶山。"《山海经·东山经》："又南三百里曰枸状之山……汦水出焉，而北流注于湖水。""汦"字前有"柜西直"数字，"柜西"即指柜县之西，正与"汦水"的流域接近。"直"此处作"当""临"之义。《史记·甘茂列传》："未央宫在其西，武库正直其墓。""直"即邻近之义。此处"直汦"，义即临于汦水。而《中国书法全集》上释此字为"诸"，于形于义都不甚确切。第六行第一字为"奥"，《中国书法全集》上释为"与"字，繁体字的"与"和"奥"字在大形上有相近之处，但无论是篆书体或隶书体的"与"字，都与此石上此字大形有一定距离。如果释为"兴"字，在字形上或能与石上文字接近些，但"兴"字的意义又与此处相差甚远。所以，余以为释此字为"奥"字，无论从字形、字义上都接近于原文。魏《庐江太守范式碑》上，"奥"字写法即与此"奥"字相近。"奥"通"墺"，指四方，可定居人的地方。《汉书·地理志》："九州逌同，四奥既宅。"颜师古注："奥读曰墺，谓土之可居者也。"此刻石第五行下应还有文字已残，"奥"上或有一"之"字，此句或为"柜西直汦北之奥"，就是说柜县西边的地界，当在临于汦水之北可以居人的地方。

《东海郡界域刻石》的书法艺术，总体说来，其特点可用这几个字来归纳：以篆书的笔法写隶书体。就其艺术表现来说，用笔灵动，天真烂漫似《五凤刻石》；结体方正，气势磅礴如《大开通》。一行的"郡"字，二行的"琊"字，右边的"阝"旁写法，在用笔上既有篆书的笔意，在结体上也颇含篆书的法则。"琊"字的左旁基本上保持了篆书的结构，只是在用笔上隶书化了，即将转折处方正了一些。在此刻石上有三个"柜"字，第五行的"柜"字，右边"巨"的写法就极具篆书的意味，竖笔由左向右再向左的一个弧度用笔，与篆书体的"柜"字运笔过程基本一致。在方正文字的书写过程中，加以这种自然流动的用笔，目的就是为了调节方正结体中容易产生的生硬毛病。一行"东海"的"海"字，右旁用笔稍稍向右下有一些倾斜，"每"字下的方形结体在这里变成了棱形结体，一

种天真烂漫的气息油然而生。调皮而又富有个性，同时也不失一定的法度。文字书写的法度就是：不能因用笔上的变化，而去随意改变文字本身的结构。第一行第一字"东"，此处将中间方形结构部分写得特别长，几乎占到了所有高度的四分之三。下边撇捺两笔，只是轻轻地一挑，并未超出字体之外。"东"字的书写，重点是突出其方正性，所以，也就不能过分强调撇捺两笔的长度。另外如三行的"界"字，六行的"奥"字，七行的"界"字，八行的"无"字等，在写法结构上都有此种意境。董其昌在《画禅室随笔》中有这样一段话："作书最要泯没棱痕。不使笔笔在纸素，成板刻样。东坡诗论书法云：'天真烂漫是吾师'，此一句，丹髓也。"移董其昌的话来对照此石上的书法，不难看出，此石书法是颇合作书要旨的。一无造作用笔之棱角，二无板刻生硬之模样，真是随心所出，浑然天成的书法作品。苏东坡诗中所谓"天真烂漫是吾师"，要"师"的就是此刻石书法中的"天真烂漫"之气。前人特别强调要学习古人的"天真"，其目的就是要求人们理解书法之道是十分注重自然之性流露的，不能把理性化的东西加入得太多。整天做双眉颦蹙、苦思冥想之状，恐怕难以写出好的书法作品来。从事书法创作是一件快乐的事，有了得意之处，有了兴奋点，就有了好的书法。观古人书法，常能有这样的体会。

前面说过，汉《东海郡界域刻石》远在连云港之外的连岛之上。四周大海，风高路险，捶拓极为困难，拓本也就少有传世，精拓本也就更难得一见。余所藏为两层皮纸的整纸拓本，分前后两部分。第一部分文字处高约100厘米，宽约90厘米。第二部分文字处高约90厘米，宽约70厘米。字径高约18厘米，宽约15厘米。从此拓本上看，每行下还有一些残断的笔画，推断每行下至少要损去一二字。如此精拓善本，市场上极少见到。2002年春有朋自远方来，携此本见示，余以两千金购得。余想此拓本已有数年，今日得之真可谓金石有缘矣。

8　水衡都尉边达碑　西汉元帝永光二年

《水衡都尉边达碑》，又称《君讳达残碑》《汉边达碑》等。（图15）此石清末时即有拓本流传于世，但至今仍未见闻原石在何处，也未见前人记载过。余所藏一整纸拓本，高约135厘米，宽约103厘米，字径约5厘米。全文共十行，行十九、二十字不等，隶书体。以纸张质量、墨色变化来判断，余藏此本当为清代末年所拓。此本右上角钤有一白文收藏印，文曰："余颂匋所有"。右下另有一民国年间陕西大古物收藏家阎甘园的印章一枚，文曰："培棠私印"。此碑拓本较少，一般读者不一定能够见到完整的拓本。为了便于读者了解此碑的内容，现将碑文录出如下：

君讳达，字仲和，齐国利人也。厥祖子边，宋贵清裳，周为大夫，世有传人，汉兴贱贫。君生特杰强，后贯学博经条律。强岁出游，北历燕赵，莫由厚客。始元二年乃西入关，上书阙下，天子宠纳。朝奏暮召，拜为郎中。□岁数迁，主爵都尉。元凤元年，句町王

图15　清拓本《水衡都尉边达碑》，书法有古意，但近代金石界多以为伪刻

向诚怀德，秋阳纳牲。夜郎击掠，边吏请诛，除君□衡都尉，竟治不暇，帝褒其功□□赐金。明年，乞身散财，□□治□诗书。乡里趋受，曳裾从游，生徒三百。春秋九十四以永光二年四月令终。纯学茂业，□耀古今。文走追表，永视亿万。

此碑民国以前均未见有金石家著录过，余所见，唯王壮弘先生在《增补校碑随笔》后所附伪刻目中载有此碑，并标有两种碑名，一为："《君讳达残碑》，隶书，元凤元年。"二是："《水衡都尉边达碑》，隶书，永光二年四月。"今观此碑内容知，王壮弘先生所列二碑名，就是指此一种碑石而已。王先生所说的"《君讳达残碑》，隶书，元凤元年"，是否有人只拓了碑文的前五行，或拓本后五行残去了，王先生未见拓本全貌，而将碑文中的"元凤元年"云云作为刻碑的时间了。或王先生根本就未见过此碑拓本，只据传闻而记之。否则，以王先生的治学态度，一定会指出伪刻的具体时间、具体地点的。吾友陈根远先生《中国碑帖真伪鉴别》一书中附有此碑拓图片。询之陈先生，知是从一部日本所出的书中翻拍而来的。余细审书上所示拓本，与余所藏不是一种版本。书上所示拓本的文字书写不精，用笔松散，陈先生定为伪刻确实无疑。而余所藏肯定是另一种版本，是否为原石拓本，或又是一种伪刻，现无可靠证据，一时尚不能定论。近读杨树达先生日记，其中有一段关于此碑的文字可资参考，今录如下：

赴程颂云主席晚饭之约，见其所藏汉碑数种，《华山碑》墨色最旧。又有一西汉碑，其人名'达'，不知其姓，齐国利县人。文有'始元''元凤'及'句町王'云云。程云海内孤本，不知信否。（《积微翁回忆录·积微居诗文钞》1985年版，上海古籍出版社）

程颂云即程潜，时任湖南省省长，民革中央副主席。程潜先生民国时曾驻节河南，往来于秦中。此碑上文字又与"石门"诸汉刻文字写法极为相似，定此碑或为西京文物也不是没有可能。今将此碑拓本公示于众，就是想请博学君子共同探讨，或能有所发现。

此碑真伪当然要做进一步的考证，对于一般碑帖收藏者、书法爱好者来说，首先将碑文读通，才是认识此碑的关键。所以，这里就先选出一些字词，略加考释，以利读者。

一行"齐国利人也"，在东、西两汉时均未见设置有"齐国"。"齐国"为先秦旧称，地域范围在今山东东北部及河北东南部一带。西汉时在此地置"齐郡"，"利县"即齐郡的属县。此碑上称"齐国"是借用了古称。"厥"，语助词或指示代词，用于句首或句中，指示下句，有乃、其等义。古碑文中多见此字。如《汉石门颂》文中就有"勒石颂德，以明厥勋"之句，用法与此碑上基本相同。"子边"，人名，传说中边姓的祖先。古宋国公子城，字子边，其后人遂以其字为氏。宋罗泌《路史·国名纪·己二》："边，商国、周有边伯。"碑文中有"宋贵清裳，周为大夫"之句，是用来说明"边达"先祖身世的显赫。四行"西入关"，即言从函谷关向西进入陕西境内。《关中记》："东自函关，西至陇关，二关之间，谓之关中。"另有一说是：东至函谷，西至散关，南至武关，北到萧关。居四关之中，谓之关中，亦称四塞。进入陕西境内也就到了西汉都城的所在地，也就到了天子的脚下。"阙下"，"阙"一般指皇宫，此处代指皇帝，"阙下"也就是指"皇帝脚下"。五行"爵"字，此处省写为"时"形。《龙龛手鉴·寸部》："时，正作爵。"马王堆所出《老子甲本·道德经》上"爵"字即如此写法。其他如《帝尧碑》《汉校官碑》上"爵"字亦如此省略写法。"主爵都尉"，官名。汉景帝中元六年（前144），改秦所设置的"主爵中尉"为"主爵都尉"，是掌管列侯封爵之事的官员，简称为"主爵"。汉武帝太初元年（前104）更此官名为"右扶风"，治京城右地（今陕西西部地区）。此碑主人边达汉昭帝始元二年（前85）入关时，"主爵都尉"一职已被汉武帝改名为"右扶风"20年了。此碑文上仍用旧称，可能有这样几种原因：一是撰写碑文的人喜用旧称，如将"齐郡"称为"齐国"等。另一是汉昭帝时又恢复了"主爵都尉"一职，如果此为事实，当可补职官史料之阙。再一种就是：此碑为伪刻，刻碑者未能厘清古代职官的变迁，而臆造了此官名，这也是此碑文中重要的疑惑之处。"句町王"，"句"读如"勾"。《汉书·西南夷传》："句町侯亡没有功，立为句町王。""句町"原为汉时西南边区的侯国（今云南通海一带），汉武帝时置"句町县"，属牂柯郡，仍封其头人为王。王莽时改"句町"为"从化"，降"句町王"为"侯爵"，这样就引起了"句町王"的不满，于是开始作乱。此处用"句町王"的归顺，来衬

托另一西南属国"夜郎"抢掠边境的行为。八行"曳裾","曳"有牵、拉之义。"裾"此处写作"祸","居"与"局"同声,故此处有所借代。此种写法字书上多不见载。"裾"指衣服的后襟。"曳裾从游",即言紧随其后去游历。九行"令终","令",甲骨文、金文上与"命"为同一字形。此处的"令终"即"命终"。

《汉边达碑》虽一时不能辨其真伪,但其碑上的文字书法还是有一定可资鉴赏之处的。《汉边达碑》的书法与《石门颂摩崖》有异曲同工之妙。《石门颂摩崖》较《汉边达碑》稍开放疏秀一些,《汉边达碑》则较《石门颂摩崖》稍遒劲苍老一些。总体感觉,《汉边达碑》有一种自由自在、闲云野鹤般的行笔,飘然欲仙似的章法。对从事书法创作的人来说,这正是可以借鉴、可以学习的地方。

余收藏碑帖数十年,《汉边达碑》的拓本仅见过两次,听过两次。所见一种为余所得余颂甸的旧藏本,一种为陈根远《中国碑帖真伪鉴别》上所示日本人的藏本。所闻一种为杨树达先生在程潜先生处所见,一种是王壮弘先生在《增补校碑随笔》上的名目。日本人所藏与余所藏肯定不是一种,而当年程潜先生所藏,不知还在人间否?余以为,世间若再有此碑的拓本,不论其是真是伪,只因其稀世罕见,作为一种传世碑石的品种,其拓本也应称"善"才是。对碑帖收藏和书法爱好者来说,研究此碑拓本还是有一定意义的。

9 楚王墓第百上石 西汉武帝元鼎二年

《楚王墓第百上石》,简称《第百上石》。隶书体,文字共十行,行四至七字不等。拓本高约84厘米,宽约94厘米。文字刻在石面的上部,第一行与第二行之间有近两行字的空格。此石为楚王刘注墓道中的塞石,上有工匠所刻编号及告白文字。内容中未见明确的纪年和姓氏,故无法断定此石的时间与名称。依照惯例,古代石刻无法定名者,以石上文字的第一字或第一行字来定名,故定此石名为《第百上石》。(图16)

此石1981年11月出土于徐州近郊的龟山。墓内同时还出土有一枚印章，银质龟纽，文曰"刘注"。据此，考古专家们断定此墓为西汉诸侯国——楚襄王刘注的夫妇合葬墓。据史料记载，楚国第六代王刘注卒于汉武帝元鼎二年（前115），此石或为当时下葬时所刻，因此定此石刻字时间为"西汉武帝元鼎二年"。

图16　近代拓本《楚王墓第百上石》全图

此石出土较晚，前辈大家无缘相见，近世金石类书籍记载亦少。此石文字是当时工匠们未经书丹上石，而直接凿刻在石面上的。草率之字、简略之字以及当时人喜欢使用的借代之字自然就产生了不少。（图17）加之石面斑驳不整，使得今人难以分辨其全部内容。本人参考了1997年第2期《考古》杂志上刘注墓的发掘报告以及《书法丛刊》1998年第3期上顾风的文章，又将此石前后数种拓本悬之舍中，细细对校，方释出若干前人所未释出的文字。尽管还有些字本人并不认同诸家的解释，但一时尚未找出可靠证据来证明其为某字，如第二行最后一字"天"，第三行第二字"述"、第三字"葬"等。只得存疑以待后来者。现将这些文字重新断句如下，以供读者参考。全文如下：

第百上石。楚古尸王通于天。述葬：棺郭不布瓦鼎盛器。令群臣已葬去，服毋金玉器。后世贤丈夫，不视此书女自劳也。仁者悲之。

此石出土时间不长，拓本多近年所拓，故没有鉴别拓本年代的问题，只有区分拓工精与不精的问题。通常所见有朱墨

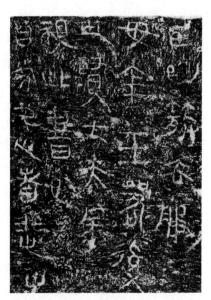

图17　近代拓本《楚王墓第百上石》局部图

两色拓本传世。此石表面粗糙，似摩崖刻石。所以，黑白分明的墨拓本比朱拓本更容易欣赏石上的文字。墨拓本的收藏价值也应更高些。

读者对石上文字做一定的了解，可能会加深对此石价值的了解。这里就对文中的一些字词略作解释，以便于读者阅读石上文字。

"第百上石"，这是墓穴中塞石的编号文字。"第百"即"第一百"。"上石"，即指置于上层或上方的石头。据刘注墓的发掘报告称，此墓道中有上下两层塞石，共十三组二十六块。此石称"第百"，当是指整个墓穴所用大石的编号。其中还应包括刘注之妻墓穴中的用石，也就是指整个工程的用石编号。"楚古尸王通于天"，"尸"与"夷"的字义在某些意义上、在某些范围内是相通的。《说文》："夷，平也。从大，从弓。东方之人也。"吴其昌《金文名象疏证》："蛮夷之夷字，与尸字为一字。"此处的"古尸王"或是说"古夷王"。"夷"是上古时对东方少数民族的一种通称，稍后才有了一些蔑视的意思。作为楚襄王的墓穴，称自己的先王为"夷王"，不知有无可能。或"古尸王"就是指古代先死了的王，他们的灵魂能通于天。据史书知，楚襄王刘注的前一代王是夷王刘郢，此处的"古尸王"也有可能指的就是刘郢。"述葬"，即说先王曾述说过关于葬礼的法则，其中有"棺郭不布瓦鼎盛器"的话，"郭"即"椁"的省写。并"令群臣已葬去"，"已"此处同"己"又同"以"。古时"已""己"相通。《正字通·已部》："己，与目古共一字。隶作目，以。"《荀子·非相》："人之所以人者，何己也。"杨倞注："己与以同。"此处"以"有依照之义。"去"即"法"的省写，秦汉金文上多见此写法。"已葬去"即"以葬法"。"服毋金玉器"，"服"即穿着、服饰之义。此句即说：死了的人，不可用金玉之器来装饰身上，免得引来盗墓者，让死者不能安宁。按照先王的葬法不允许服金玉，布瓦器，所以后面即给盗墓者说："不视此书，女自劳也。"墓中没有金银财宝，你要挖墓自己白劳神。"女"即"汝"字。

正如前面所说，此石文字为当时工匠的率意之作，刻写时必定带有民间文字书写的一些习惯。对于这样的文字，我们不能只简单地评论其表现出的美与丑，而应该从这些文字中看到，汉代初期中国文字由篆至隶的变化过程以及了解这种变化在民间文字书写中的状态，从而确定我们所要学习、吸

收的地方。此石上文字所表现的书写特点，与汉代砖陶器物上所刻写的文字有许多相近之处。第一，工匠们都是在硬质材料上不经书写直接刻画的。第二，在刻写时工匠们都采用了单刀直入的方法。从此石上文字的笔画可以看出，这些字的笔画边沿都有石花迸裂的痕迹。如第一行首字"第"的撇捺两笔，这种痕迹表现得最为明显。由于这种原因，此石上文字所表现出的书法特点，与汉代初期其他金石刻字来比较，劲健有余，而温润不足。这也是由于西汉初期，东南楚荆之地的书法与中原地区的书法，在中国文字书写的成熟程度上、表现技法上还是有一定差别的。从已经出土的金文书法、竹木简上书法都可看出，这两大区域在书法上的差别，也就是早期南北书风的差别。了解这种区域性文化的差别，根据不同特点，吸取不同长处，对我们今天学习书法艺术的人来说，是一件非常有意义的事情。

直至2003年秋天，长安肆上才开始有此石拓本流传。初来时索价较昂，每纸皆在千元以上。以后此石拓本流入渐多，且碑帖收藏者基本上都有收藏，于是每纸价格竟降到五六百元。一年过后，就是出高价也不能再寻得到了，这就是所谓的市场规律云云。

10　侍廷里父老僤买田券　东汉章帝建初二年

《侍廷里父老僤买田券》，又称《于季等二十五人买田券》《建初买田约束石券》等。隶书体，文字共十二行，行十四字至二十七字不等。原石为一不规则的三角状大石，高约154厘米，宽约80厘米，文字刻写在未经打磨的石面上。此石1973年冬出土于河南省偃师县缑乡，1977年移至偃师县文物管理会。（图18）

此石出土较晚，拓本传世也较少，故考释、评论的文章也不多。曾见河南大学出版社出版，高文先生所著的《汉碑集释》中有关于此石券的介绍，释文中有些字的识别与余所释略有不同。故录余所释出的文字如下，读者可参考其他释文做一比较，以利于研究。（图19）

030

图18　近代拓本《侍廷里父老僤买田券》全图

建初二年正月十五日，侍廷里父老僤祭尊于季、主疏左巨等廿五人，共为约束石券里治中，乃以永平十五年六月中造起僤，敛钱共六万一千五百，买田八十二畮僤中共有。嚣次当给为里父老者，共以客田借与，得收田上毛物谷实自给。即嚣下不中，还田转与，当为父老者传后子孙以为常。其有物故，得传后代户者一人。即僤中皆嚣下不中，父老季、巨等共假赁田也，如约束。单侯、单子阳、尹伯进、锜中都、周平、周兰、父老周伟、于中山、于中程、于季、于孝卿、于程、于伯先、于孝孙、左巨、单力、于（雅）、锜初卿、左中、文□、王思、锜季卿、尹太孙、于伯和、尹中功。

此石券文字中，所要表达的内容、事件明了清楚，无有难点。只是近两千年前所使用的一些名词和习惯用语以及刻写者书写文字时的一些省略、借代，对今人来说在阅读上有一些困难。所以，为了便于读者阅读，现将部分对一般读者来说较为生僻的字词略作解释。

一行"侍廷里"，地名。"里"是古代乡以下的行政单位名。秦汉时，乡间以百家为一里，里的行政主管称为"里魁"。《后汉书·百官志》："里有里魁，民有什伍，善恶以告。里魁掌一里百家。"秦汉以前，"里魁"有被称为"里

图19　近代拓本《侍廷里父老僤买田券》局部图

正""里尹"的。秦汉以后也有称此职为"里吏""里尉"的。"父老",古时将乡里德高望重的老人选出,给予"父老"的称号以示尊重,并享有一定的待遇。同时,"父老"也是乡里出面调解各种纠纷、协助处理乡里民间事务的权威人士。《公羊传·宣公十五年》:"选其耆老有高德者,名曰父老。""僤",在此石券文字中应为一种民间组织的名称。"僤",原意有厚,盛等,似与此组织无直接关系。此处的"僤"应是"墠"字的别写,古时亦通"坛"字,指古时为祭祀、会盟、封拜而修造的土台或场地。所以,此石券文字三行有"永平十五年六月中造起僤"之句,"造"即修造之义。"墠"读如"善"。《说文》:"墠,野土也。"《礼记·祭法》:"是故王立七庙,一坛一墠。"郑玄注:"封土曰坛,除地曰墠。"朱骏声《说文通训定声·乾部》:"墠,扫除草莽曰墠,筑之坚实者曰场。"《后汉书·党锢传序》:"刻石立墠,共为部党。"由于此处的设僤、造台、会盟,都是由乡里所选出的"父老"们来进行的,所以,就称此种会盟的组织为"父老僤"。在这里,"僤"从一种祭祀场地名而延伸为一种组织名。

一行"祭尊",历代职官书中均未见此职官名。"祭尊"与"祭酒"的意义有一些相似之处,是指在某个组织范围内(常常是民间的,或非官方的),被推举出来的德高望重的主事人。这是一种尊称,古代时,乡里间有关祭祀事务的主持人常被称为"祭尊"。有人称"祭尊"为"乡官",但确切地讲,这种"官"只是乡里的民间之"官",与政府的职官制度是两码事。汉贾谊《新书·时变》:"骄耻偏而为祭尊,黥劓者攘臂而为祭政。"可见"祭尊"应该是由受人尊敬、有德行的人来担任的,否则就像贾谊所说的那类人,要遭到指责与驱除。清桂馥《札朴》一书中记录有古印数枚,其中有"始乐单祭尊""万岁单祭尊"两种,余所藏汉印中也有一枚"长始祭尊"。"始乐""万岁""长始"都是一种民间组织的名称。"单"即"墠"的省写。此石券上"侍廷里父老僤祭尊于季"一句,就是说:侍廷里这个地方有一父老坛的组织,于季为这个组织的祭尊(主事人)。二行"主疏左巨","主疏"也有人称之为官名,但遍查历代职官书,均未见有此种职官名。"疏",在此处应为记录、陈述等义。《广韵·御韵》:"疏,记也。"唐白行简《李娃传》:"乃握管濡翰,疏而存之。""主疏"在此处义同

"主书"，父老要立盟约，自然要组织里的"主疏"来负责记录、书写。这个人就是左巨，此石上书法也许就是他书写的呢。二行"石券"，"券"是指用于买卖或债务的一种契据，又引申为凭证、信物、证据、保证等义。此处的文字是凿刻于石头之上的一件契约与保证，故称之为"石券"。过去曾出土过的汉代石券有《汉扬量买山地刻石》《汉大吉买山地记》等。另外，还曾出土过压印、刻写于砖陶器物上的陶质买地券以及用铅浇铸出来的铅券等。三行最后一句"里治中"，即言此石券刻于本乡本里的治辖之中，"里治中"是在说石券的所在地，不是官名。四行"嵌"，读如"居"，原作"峨"形，意指山崖，或山石相向之貌，又泛指山地。此处作为山地的面积单位，古时应与"亩"的意思相近，但别有一种计算方法与尺度。四行"訾次"，"訾"虽然与"资"有相通的地方，但在此石券的文义中并不能通"资"。如果像有人所言"訾"通"资"，即按家中资财的多寡来选举乡里父老的话，恐就有违汉代人以德高望重为前提推举父老的标准了。"訾"在此处应为衡量、考量、思考等义，如此，才能与"次第"之"次"合为一词。《正字通·言部》："訾，量也，算也。"《商君书·垦令》："訾粟而税，见上壹而民平。"所以，"訾次"，即言考量父老们的不同情况，定出标准，依次将共有田地供给父老耕种。此处的"訾次"，是指"僤"这个组织的考虑。而六行"訾下不中"，九行"皆訾下不中"的訾，是指父老们个人的考虑。"中"即"种"的通用字。有些人不愿再种这种共有的田地了，可交还给僤（坛）中，或转给其他父老，或传给父老的后代来耕种。如果僤中父老们都不愿耕种，可由祭尊、主疏等主事者负责，"假赁"给别人。如此解释，或更符合这种早期集体合作社形式的互助组织的宗旨。六行"毛物"，"毛物"不是说带毛的动物，而是指地面上生长、种植的植物，是五谷蔬菜的泛称。《广雅·释草》："毛，草也。"清徐灏《说文解字注笺·毛部》："毛，引申之，草木亦谓之毛。"我们常说的"不毛之地"的"毛"即指地上的植物。《周礼·地官·载师》："凡宅不毛者有里布。"郑玄注引郑司农云："宅不毛者，谓不树桑麻也。"

据《侍廷里父老僤买田券》的内容知，此"父老僤"起造于汉明帝永平五年（62）六月。汉章帝建初二年（77）为买山田事而刻写了此石。从今日

所能见的金石资料来看，东汉早期的石刻文字出土得并不多见。传世的仅汉《大开通》《大吉买山地记》等数种而已。如此石文字数量之多、书写之精、尺幅之大的石刻尚未见第二个。所以，此石券的文献价值、书法价值理应得到金石界的重视。此石文字刻写在未经打磨的巨石面上，石花斑斓，用笔自由，与摩崖石刻所表现的书法风格极为相似。在文字书写的外在感觉上与《郙阁颂》《樊敏碑》等类似，但在用笔、结体等文字的内在精神上，则表现得更自由、更古朴、更厚重些，是真正的"古隶"体势，是以篆书笔法作隶书体的典型作品。一行"十五日"的"五"字，篆书体"五"字中间多作直接的十字交叉笔，此处的"五"字中间部分，笔画呈弧形，如两个相抵的半圆形，秦汉"五铢"钱上的"五"字即如此写法。一行"父老"之"老"字，下部最后一笔一般篆隶书写法都作一撇或一横，或下部从"止"。此石上"老"字下部却似两点，与汉《武梁祠画像题字》上写法相同。二行"为"字下部转折处甚是圆润，完全是篆书的用笔方法。四行"訾"字上部右边，一笔长长地拉下来，将下部"言"字包含在内，上下结构变成了内外结构。这样一来，"訾"字虽写得较长，却也不觉得散乱。八行"得"字，右旁上部一般隶书体的写法多从"日"，而此处却从"目"，这是依照了古文"得"字的写法。古文"得"字从"又持贝"，此处为"目"，即从了"贝"的上部。十行"约束"之"束"，中间一竖笔极长，汉代刻石中常见将某字的竖笔长长延伸的现象。如汉《石门颂》中"命"字最后一竖笔，《李孟初碑》中"年"字竖笔的写法等。有人以为，《石门颂》中"命"字所延长的那一竖笔，是石上裂纹所致，余以为不然。从其他汉代刻石文字中我们可看出，当文字内容发展到感情激动的地方，或将要结束的时候，刻写者在此时都会有一种尽情表现的欲望。这时的书写，常常会突破以往的格式而感情毕露，恣意放纵。汉代人常常这样做，这也是汉代人崇尚自由，情感丰富的人格表现。

《侍廷里父老僤买田券》的书法艺术，无论从用笔、结构还是从整体表现方面来讲，其价值远远超过了东汉初期的许多刻石文字。它是近代出土的汉代文字中最值得玩味、最值得学习的书法珍品。

前面曾讲过，此石文字是刻在未经打磨的石面上的。如摩崖山石一样，

石头表面有许多凸凹的小坑及沙石点。捶拓时覆在其上的纸面，必然会有起有伏，有高有低。在这种石面上捶拓，首先接触拓包的凸起部分，也就必然会多次着墨。从整体上看，墨色也会重于其他地方，尤其是在文字线条的周围及边沿，墨色更容易黑重。有人未能了解拓本上形成墨点的原因，将拓本上这种轻重不同的墨色误认为是填墨。旧时，有人为了经济利益，制造旧拓本，常在碑拓鉴别新旧的文字部位填墨，以充某字未损，某字尚在。但那种填墨是不自然的，墨色也显得与周围不一致，而且常常在关键之处，所以并不难鉴别。这种完整地、全面地出现墨点的现象，特别容易在摩崖石刻、不平整的有些风化的碑石面上以及砖瓦陶器上形成。余所藏此石拓本上就有不少重墨点，这是近十年所拓，也没有必要去充旧。可见只有多看，多研究才能分辨出什么是自然的墨点，什么是人为的墨点。那些不认真研究，而随意断定拓本填墨的人，常常会将许多善本碑拓拱手让给了别人，也让一些别有用心的人捡了不少"漏"，实在可惜。

此石券拓本，20世纪90年代中期开始流传。因此石出土稍晚，保护甚好，近十余年来拓本文字无大变化。拓本只有墨色轻重和拓工精与不精之分。三年前，余得此拓本时仅费去八百元，近日闻无两千元以上不可得到。可见金石界具法眼者不乏其人。

11 七言诗摩崖 约东汉明帝章帝年间

《七言诗摩崖》，又称《汉七言诗》《巩义摩崖七言诗》《掾史残石》等，隶书体，全文共十一行，前五行四字，六至十行五字，最后一行四字。原石在河南省巩义市西北石窟寺左侧的崖壁上。诗文为："诗说七言甚无克，多负官钱石上作。掾史高迁二千石，掾史为吏甚有莫。兰台令史于常侍，明月之珠玉玑珥，子孙万代尽作吏。"（图20）

清末民初时，曾见有拓本现世，但未见金石界诸前辈对此石有过记叙和评论。20世纪70年代后，此石重新被人发现，此后始有拓本流传于世。拓本

一般高约40厘米，宽约80厘米。文物出版社所出的《中国书法艺术·秦汉卷》上载有此石拓本。但因拓工稍差，文字多不清晰，故无法欣赏到此石的

图20　民国初年拓本《七言诗摩崖》全图

书法艺术性。书中称此石为《掾史残石》，未标出土地点，也无释文、断代等。可见此石刻拓本传世无多，世人知之甚少，这也说明了此石拓本的稀有珍贵之处。旧时拓本文字较清楚，字口亦深而有力。首行"诗说"二字之间无石花，近拓本上则泐成一片。旧拓本三行"负"字右上角稍泐损，但尚能看清笔画，近拓本则已泐损成一硬币大小的石花。五行"高"字上部"口"处，旧拓本未损笔画，只是有石花稍连下一横画，近拓本"高"字上"口"已泐成一方形，已不见笔画。"迁"字的上部"西"，旧拓本"西"字左边小竖笔清晰可见，近拓本则已泐损成一"口"形。近拓本六行"为"、七行"莫"、八行"令"等字均泐损严重，旧拓本以上诸字则基本完好。

　　《七言诗摩崖》上无刻写年代，无刻写人姓名，故无法确定其准确的刻写时间。此刻石文字中有"掾史""常侍""兰台令史"等职官名，文字旁又刻有朱雀、五头鸟、三尾鱼等图案。此职官名与图案都是汉代人所常用的。此石上书法的结体特点、用笔风格，又与汉代许多刻石文字相接近。相互对照，推断此石应为东汉早期明帝、章帝年间所刻。（图21）

　　称此石为《七言诗摩崖》原因有二：一是此石上文字首行有"诗说七言"数字。二是目前所存文字正好可七言一句来读，共七句。汉时七言七句为诗的不多见，从诗韵上来分析，似也有多处不合诗的规律，从内容上看也无多少意境、章法可言。所以，我们说这首诗可能是当时民间文人的即兴"打油诗"而已。此诗是在表达一般文人希图通过出仕，梦想升官发财的心

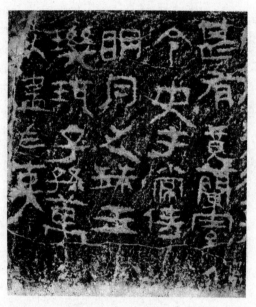

图21　民国初年拓本《七言诗摩崖》局部图

态。二行"甚无克",而中州古籍出版社《河南碑志叙录》上释为"甚无忘"。余以为释为"克"字可能文义更通顺、更接近一些,并与后一句最后一字"作"同为一韵,也符合诗的格律。"克"在此处作胜任、能耐等义讲。《说文·克部》:"克,肩也。"徐锴《系传》:"肩者,任也,……能胜此物谓之克。"如当"胜任"之义讲,此句可理解为:"此七言诗不敢称之为诗。"例如《诗经·大雅·荡》:"靡不有初,鲜克有终。"郑玄笺:"克,能也。"如当"能耐""能力"之义讲,此句即可理解为:说此七言诗,但并不表明我有什么能耐。"掾史",为汉代州、郡、县各部门佐史(掾、史)的统称。各部门又分称为某曹掾、某曹史。在职务上掾为正职,史为副职。"掾史"一职可称为汉代时的"中层干部",所以,他们常常想升迁做职位更高的大官。升迁到什么地步呢?升迁到年俸"二千石"的时候就算成功了。在汉代只有大将军、太仆、廷尉、太常、郡守一级的官员才能享受"二千石"的俸禄,可见刻诗者的志向是不小的。七行"甚有莫",有人释为"甚有宽","宽"在此处与文义甚远。"甚有莫"与首句"甚无克"为同一句型,"莫""克"二字音韵也相同。"莫"在这里为副词,相当于"不"或"没"之义。此句有推测反问的意思,"甚有莫"即问有没有呢?即有没有由掾史而迁升为大官的例子呢?当然有了,刻写此诗者引用了一个"兰台令史于常侍"的例子。"兰台"是汉代宫中贮藏文史图书的地方,并设"兰台令史"来掌管。《后汉书·百官志》:"兰台令史秩六百石。"《汉官仪》:"能通仓颉《史籀篇》补兰台令史,满岁补尚书令史,满岁为尚书郎。"秦汉时,不论其职掌何职,只要经常在皇帝左右奉侍的官员都称之为

"常侍"，唐宋以后，"常侍"则为宦官的专称。诗中这位"于常侍"曾做过"兰台令史"，而"兰台令史"按规定，正好可升补为尚书郎。这可能是当时、当地人较为熟悉的，由中层干部升迁为大官吏的例子，并常常被世人们所乐道。后一句诗就是在赞扬那些能够升迁的人，如珠玉般明亮，如天上的月亮般皎洁。做了大官自然就可以封妻荫子，子孙万代就都可能继续做官，这是典型的封建时代里下层文人的思想与心态。

此石上文字并不是正式碑碣上那样的文字，它只是当时一般文人的即兴之作。但其中也有一定的书法艺术价值可以欣赏，从中还能领会到当时文字的书写发展到了一个怎样的状况。对于研究文字发展史以及书法发展史的人来说，这是一个重要的参考资料。从此石刻上文字的结体来看，其书法中仍有用篆书的笔法来写隶书的特点，但这种篆书的笔意较之西汉时隶书中篆书的笔意要少了许多。如二行的"无""多"，三行的"官"，七行的"台"等字都有篆书笔意与结体特点，甚至二行的"多"字就基本是篆书的结体了。从用笔上看，此石刻上的文字皆为单刀法刻成，劲健利落，与汉代骨笺上文字有异曲同工之妙。西汉末年的《莱子侯刻石》《襄盗刻石》等书法精神也都与此相近。这一件汉代民间文人的率意之作正好说明：东汉初期的中国文字，已发展到了一个能够快速书写、易于辨认、易于掌握的高级阶段。

如果读者要想临习此石的书法，余以为有几个结体、用笔颇有特点的文字应该指出来，读者可作为重点范例看。二行"甚无"的"无"字，结体丰而不繁，散而不乱，疏密得当，特别是"无"下面的四点底，与上面的四竖笔上下气韵相承。虽形意上各表其旨，但精神上却互为联系。五行"千"字，看起来结构、笔画很简单，但细细品味，三道笔画就有三种不同的变化，三种不同的趣味。第一笔较细而短，刻刀是从右上向左下侧斜而下，如执笔而书。横画在此字中最长，笔画表现出的感觉是：以中间竖笔为界线，两端向上翘起，如鸟雀展翅欲飞状，生动而活泼。中间一竖笔却短而粗，有一木立千斤的姿态。整个字看起来，动静有致，长短有序，仪态万千。观此类书法可悟出许多写字的妙趣来，读者不可等闲视之。七行"台"字的上部宽博，下部内敛，八行"史"字却长枪大刀，大开大合，黄山谷书法的意境全从此种文字中出来。

　　余所藏此石拓本，为洛阳张志亮先生所赠，友朋间无从谐价，余即以汉印一方易得。据说现价也可值七八百元。此本拓工较精，纸张为高丽皮纸，与《中国书法艺术·秦汉卷》上所示拓本相对照，余所得拓本字形完整清晰，墨色浓淡相宜。拓本左下钤有民国初年河南著名金石家关伯益先生印一方。故知此拓本当为民国初年所拓无疑。

12　扬量买山地刻石　西汉宣帝地节二年

　　《扬量买山地刻石》，又称《地节买山记》等。隶书体，文五行，行五六字不等，共二十七字。全文曰："地节二年十月，／巴州民扬量／买山，直钱千百，／作业守。子孙／永保其毋替。"（图22）此石清道光年间出土于四川巴县，咸丰十年（1860）即毁，故拓本传世无多。有数种翻刻本，但大多刻手不精，文字多未肖其形。首行"地"字，最后一笔原石上向右下斜出，翻刻本则向上勾去。第二字"节"，原石此字左旁上部为"艹"形，翻刻本则刻成了三角形。因原石本身就泐损严重，拓本上文字多不能清楚可见。所以翻刻本在不知字形的情况下想当然而书之。首行第四字"年"，四行第二字"业"、第三字"守"，五行第三字"其"、第五字"替"皆残笔缺画不成文字。原石四个边沿皆残损，拓本边沿呈上下起伏不规则状。翻刻本四个边沿则较整齐。此石拓本真伪一望便知，故不难鉴别。（图23）

　　"地节"为西汉宣帝刘询的年号，刘询即皇帝位的第一个

图22　清拓本《扬量买山地刻石》全图

年号为"本始"，前后共使用了四年。本始四年全国不少地方发生了地震，山崩水滥，灾情严重。于是，宣帝下诏改称年号为"地节"，意即"地得其节"，国民乃得安宁。"地节"为汉宣帝的第二个年号，前后共使用了四年。"巴州"，地名。检《汉书·地理志》并未见有"巴州"之名。在扬州刺

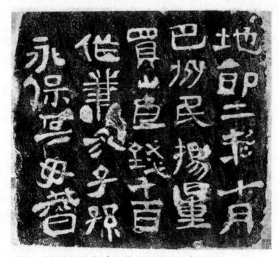

图23　民国翻刻本《扬量买山地刻石》图形

史统领下的郡国里，只有"巴郡"一条。"巴郡"为秦朝所置，汉时仍沿用。但此刻石上却分明写着"巴州"，也不是"巴郡"。据史书载，"巴州"于晋朝末年才开始设置。此石为地节二年（前68）所刻，其间相差数百年，何以汉代人所刻之石而称晋代地名，这实在是一个谜。清道光十二年（1832），嘉兴徐同柏在《汉扬量买山地刻石》题跋中称：此石由"湖州钱安甫从西蜀携归"，为"巴县土人得之于邑廨之东"。"巴县"为春秋时巴国都邑，汉时称为"江州"，岂当时民间将"巴县"称为"巴州"，或许有此可能。自此石出土以来，不少人称其为伪刻，地名与时代不符，就是大家的主要疑惑之一。"扬量"，"扬"，姓氏。《通志·氏族略第三》："扬氏，姬姓，周宣王子尚父，幽王时封为扬侯，为晋所灭，其后为氏焉。"汉时著名人物有"扬雄"，检《二十四史人名辞典》，除扬雄外，再未见有其他人以"扬"为姓氏。王念孙《读书杂志·汉书》、朱骏声《说文通训定声》皆以为"扬"为"杨"姓之误。"扬量"之"量"，也有介绍碑帖的书中写作"曡"。《字汇补·日部》："曡，与量同。《户雅》：'吉曡，马名'。""直钱千百"，"直"为价值之"值"，苏东坡诗："春宵一刻值千金"，《大吉买山地记》："直三万钱"。"值""直"二字意义用法相同。此处的"千百"既可理解为"一千一百"的省略词，也可作为"成千成百"的泛指义讲，表示数量很多。"作业守"，即言将所购土地

作为长久的事业永远相守。最后一字"替"，此处应为废弃、废除之义。《书·大诰》："已！予惟小子，不敢替上帝命。"《三国志·吴书·陆逊传》："或圮族替祀，或投弃荒裔。""毋替"，即勿废弃，应永远保持使用。"替"也有"替代"的意思，即此山地要永久保留使用权，勿让别人替代了。

汉代是中国文字发展史上最辉煌的时代。汉代在继承了秦代文字统一书写的基础上，更简易化、艺术化地发展了中国文字。无论是篆书、隶书或行草书的书写技术，都得到了全面的发展。这时的中国文字，就像一片广袤的森林，远看生机盎然，一派苍翠；近看则丰富多彩，各具姿态。《扬量买山地刻石》上的文字，无疑也是这文字艺术森林中的一种。它的文字艺术表现，既有汉代文字艺术的共性，也有其自身的一些特点。它既不同于中国文字艺术的包容性，又不同于当时官方文字书写的法度谨严。我们知道，《扬量买山地刻石》出土于四川古代巴国境内。从近代出土的许多文物、文献资料可以看出，巴蜀文化与中原文化有着许多不同的地方。此石是民间所用之物，因此，它既具备巴蜀文化强烈的自然主义和神秘主义色彩，同时又具备民间文字书写的率意任性、自由自在、追求简洁的一面。从整体上看，《扬量买山地刻石》的文字基本上没有多少篆书的笔意。作为西汉早期的文字，这是极为少见的现象。人们总是喜欢用书写时间相近的《五凤刻石》来与此石做比较。二者固然有一定的相近之处，如书写随意、朴实等，但《五凤刻石》毕竟属于北方，从文字的书写技巧上可以看出它的书法从篆书体脱胎而来的痕迹。《扬量买山地刻石》则更像是魏晋人的作品，楷书化的意味居多，这也是不少人称其为伪刻的原因之一。值得庆幸的是，近年来出土了不少汉代骨笺文字，都是汉代早期的作品，其上文字与《扬量买山地刻石》上文字的写法极为相似。因此，完全可以证明，楷隶相结合的书体在汉代，特别是在汉代的民间及下层胥吏中，为了方便、快捷地使用文字，已经开始流行了。清代金石家方朔称此石书法："结构浑朴、波折劲拔。"陈寿祺评其"书法甚古……确系两汉隶法"。这些评论都未能切中要害。轻重缓急，书写流畅，形散而神不散的章法，才是此件刻石文字书法艺术值得欣赏、值得学习的重要方面。

此石出土后不久即毁灭，前后不过二三十年时间，拓本传世极少，就是翻刻本也不多见。2000年时，余曾于北京西城一旧家见到一轴，清末裱工，上有沈树镛藏印两方。主人索价八千元，余谐价再三而未能得。后以五百元得一翻刻本，桃僵李代，聊以充箧。

13 莱子侯刻石 新莽天凤三年

《莱子侯刻石》，又称《莱子侯赡族戒石》。隶书体，全文共七行，行五字。行间刻画有界格线，界格线以外刻有斜线装饰纹。拓本文字部分高约33厘米，宽约50厘米。界格线右侧外刻有清人题跋三行，叙述了此石的发现过程。文曰："嘉庆丁丑秋，滕七四老人颜逢甲同邹孙生容、王辅仲绪山得于卧虎山前，盖封田赡族勒石戒子孙者。近二千年未泐亦无知者可异也。逢甲记生容书。"此石原出山东省邹县，现存山东省邹城市孟庙内。原石全文曰："始建国天凤三年二月十三日，莱子侯为支人为封，使诸子食等用百余人，后子孙毋坏败。"（图24）

从此石上跋语知，原石发现于清嘉庆丁丑年（1817），而文物出版社出版的《中国书法艺术·秦汉卷》上则称：此石"清乾隆五十七年（1792）为王仲磊发现，嘉庆二十二年（1817）移置孟庙。"但未说明此"乾隆五十七年"发现之说源于何处，又为何与石上题跋所称不一致。本人藏有一初拓本《汉莱子侯刻石》，上有邹县人李寄云题跋，所言此石发现时情景甚详，今将跋文录出，也为此石流传增加一段史料："邹邑诸生孙生容为余言，县之东乡卧牛山下

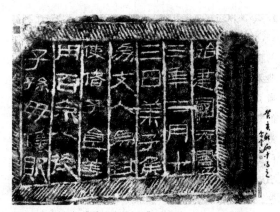

图24 清拓本《莱子侯刻石》全图

有天凤三年石碣。滕县颜逢甲、王绪山欲移置滕文公祠，已刻数字于其旁。因与五经博士孟照亭商之，既石出邹境，岂可为他邑所得。即命人辇置亚圣庙，致严堂前廊东首古藤花下。寄云识于邹邑古槐书屋，岁嘉庆丁丑季秋之望。""嘉庆丁丑"即颜逢甲给《莱子侯刻石》上题刻的时间，因此更确定了此石发现的时间。

此石出土后曾被人诋为伪刻，但终未见有人能拿出实际的证据来证明其为伪者。从清嘉庆年颜逢甲的跋语，清人马邦玉《汉碑录文》上的记录以及陆增祥《八琼室金石补正·莱子侯刻石》条中所引冯云鹏《金石索》、瞿中溶《古泉山馆金石文编》、陆耀遹《金石续编》上，并王金策、黄本骥、陆增祥等人的跋语、考释来看，大多数金石家并不认为此石为翻刻而成，争论的只是文中的句读与词义而已。

此石出土较晚，不可能有更早的拓本传世，清嘉庆年间发现时的初拓本也不多见。所见嘉道年间拓本，一行"建"字第三横笔右端无石花，"天"字下部捺笔中间段上有石花，但尚未连及上部横画。三行"日"字中间横画细而挺硬，而且横画上下石花甚少。五行"诸"字右下"日"部未泐损，"子"字中间横画未泐损。七行"孙"字左右两部分中间无石花。清末拓本，一行"建"字第三横笔右端已有石花呈一小三角形。三行"日"字中横笔虽尚细挺，但上下石花已多。五行"诸"字右下"日"部已泐损，形似一"田"字。七行"孙"字左上部已泐损严重。近拓本，三行"日"字中间横画已变粗，上下石花已有许多。七行"孙"字左右间多一石花。旧拓本刻石左上角缺一块，近拓本则补修完整，并刻上斜线。近拓本石上文字稍粗，拓本墨色大多较淡。

此石上文字数量虽不多，但个别文字对一般读者来说还稍显生疏。所以，还是需要说明一下。第一行"始建国天凤三年"，即公元16年。王莽在位十四年，共使用了三个年号，依次为始建国、天凤、地皇。此石上的"天凤"即王莽所用的第二个年号。有人会问：此处为何将两个年号叠加起来使用？前人考证认为，王莽初年的"始建国"，并不是正式的年号，而是一种临时的称号。等正式有了天凤开始计年后，年号前仍加"始建国"三字，以示建国初年之意。韩玉汝家所藏铜器上有铭文曰："始建国天凤上戊

六年"，《隶续》上载王莽铜钲铭文有"始建国地皇上戊二年"，可见当时年款多此类写法。但是，史学界普遍认为，"始建国"作为王莽初年的一个年号，应该视同它是存在的。近年出土的不少铜器铭文、砖陶铭文都可见单独出现的"始建国"某年造的字样就可证明这一点。三行"莱子侯"，爵位名，即封为"莱子国"的"侯王"。"莱子国"为古国名，在今山东黄县东南一带。五行"诸子"之"诸"，有人释为"备"或"储"。在稍旧拓本上，"诸"字明显可见。"诸"字右下部应为一"日"字，由于石刻上文字的泐损，产生了不少石花，使"诸"字右下的"日"看起来似"田"字，故"诸"字也就被人误释为"备"或"储"字了。六行"余"，即"馀"字的省写。《周礼·地官·委人》："凡其余聚以待颁赐。"郑玄注："余当为馀。馀谓县都畜聚之物。"作为"多余""剩余"之"余"，"馀"可以通"余"。但作为代词、语气词时"余"绝不可通"馀"。今日有些人好写繁体字，也不顾是否准确，竟将代词"余"（"我"意）写作"馀"形，将道路里数之"里"，写成"里外"之"里"的繁体字形，结果惹来耻笑，而徒增烦恼。七行"坏"，此处虽有破坏，破败之义，但确切地讲，应该为毁掉、折毁之义。为此义时古音读为"怪"声。《字汇·土部》："坏，凡物不自败而毁之则音怪。鲁恭王坏孔子宅，《孟子》：'坏宫室以为汙池'之类是也。"《资治通鉴·周纪·威烈王二十一年》："故三晋之列于诸侯，非三晋之坏礼，乃天子自坏之也。"胡三省注："坏，音怪，人毁之也。""莱子侯"欲"封田赡族"，使后人永远享用，所以愿后人不要自我毁败。七行最后一字"败"，右边写作"戉"形。故人多不能识。古人写字常将"欠""戉"互用。《灵台碑》"服之延寿"，"服"即写为"肷"形。《史晨碑》将"报称为效"的"报"字右旁也写作"欠"形。《唐扶颂》也将"歌君之美"的"歌"，写作"覩"形。皆与此石上文字变化写法相同。

冯云鹏在《金石索》中论及《莱子侯刻石》时说："此石虽非伪刻，亦系当时野制，无深长意趣。因近时新出，故缩刻于西汉之末。"古代的金石学家，特别是清代的金石学家，他们研究金石文字多以训诂、经籍考据为主要目的。所以，语词简陋之石，书写荒率之碑多不能被其重视。而今天新

儒家学派的金石文字学家，则提倡全面地分析研究古代遗留下来的文字、实物，分析它们所反映的历史价值与艺术价值。这种历史与艺术的价值应该结合那个时代的社会状态来评价，进而寻找出对今人生活与艺术的影响点来。当今社会科技发达，我们在许多领域都远胜于古人。唯"朴实厚道"一节，差古人甚远。这正是今天的人们，要从《莱子侯刻石》之类的"野制"书法中汲取养分的意义所在。《莱子侯刻石》的书法艺术特点，从整体上讲是朴实无华，天然成趣。笔画平实流畅，无过多的起伏摆动。结构点画放得较开，几乎每一个字都是采用了短线与长线相结合的写法，用线条的长短变化来寻求一种结构上的平衡。比如一行"建"字，第二道横笔写得较长，下来几道横笔写得就稍短。而"廴"最后一笔又写长，与上面长横笔相互呼应，使"建"字表现出一种既端庄又有动感，既挺劲又不显瘦长的美感来。如果将一个字的笔画长短写得都一般齐整，这个字就一定会僵硬刻板，索然无味。这里"凤"字的笔画较多，所以左右两长笔画就不能包容下来，免得产生拥挤感。这里将这两笔采用了短而斜偏，靠向界格线的写法，使得这两笔在整个"凤"字中，既有独立存在的一面，又有一定的"借边"感。这样处理文字结构，为"凤"字里面繁复的笔画提供了较大的书写空间，避免了拥挤的毛病。四行文字内有两个"为"字，于是这里就将第二个"为"字的结构略做了一些变化处理，使得整体上的书法意味增加了许多。古人在处理一件书法作品中相同的文字时，常常要做一些结构上的变化。这种变化几乎在每一件碑石文字中都能见到。而好事之人却硬将第二个"为"字释为"象"字，徒聚诉讼，于事无益。四行最后"封"字的写法，几乎与《封龙山碑》上的"封"字一致，用笔都是以扁平为主。此处"封"字右边一竖笔稍稍向内收束，下面的折笔则长长向内平出，这种用笔感觉是典型的隶书体写法。五行"食"字，上面"人"书写得较小，似一小三角形放在了顶部。金文篆书的"食"字多如此写法。此处"食"字下面一竖钩笔，改写为长横笔，亦可谓独具匠心。五行"食"字上下几字写得都较小，如"食"字不突出一下，此行文字恐不能与整体大势和谐。将"食"字写大一些的同时，也突显了此件文字分封田地，使族人能够享受食物的中心思想来。

　　《莱子侯刻石》出土后一段时间内未被人重视，所以拓本传世不多。

近几年，人们开始注重汉魏碑的收集与研究，此石拓本才被收藏界所重视。2001年在北京的一场拍卖会上，一件旧裱无后人题款的《莱子侯刻石》拓本，一千元起价，终被人以三千元购去。2017年一件有康生、郭沫若等人题跋的《莱子侯刻石》拓本拍出数百万元的高价，而余所藏初拓本也是从日本以五万元从朋友手中得到的。

14　鄐君开通褒斜道刻石 东汉明帝永平九年

《鄐君开通褒斜道刻石》，因发现此石之前未见汉代刻石文字超过其大小的，而且其刻石附近又有一小字记叙开通褒斜道的摩崖刻石，故世人称此刻石为《大开通》。隶书体，并夹以篆书笔意。全文共十六行，行五至十一字不等。全文曰："永平六年，汉中郡以诏书受广汉、蜀郡、巴郡，徒二千六百九十人，开通褒斜道。太守钜鹿鄐君部掾冶级王宏，史荀茂、张宇、韩岭等兴功作。太守丞广汉杨显将相用，始作桥格六百卅十三间，大桥五，为道二百五十八里，邮亭、驿、置徒司空、褒中县官、寺并六十四所。凡用七十六万六千八百余人，瓦卅六万九千八百四（以下据宋代晏袤释文补）器，用钱百四十九万四百余斛粟。九年四月成就，益州东至京师去就安稳。"此石为摩崖刻，一时无法量得碑石刻字的准确尺寸，以拓本度量之，刻石文字前十二行高约90厘米，后四行高约120厘米，依石面平整情况而书，故文字排列成阶梯形。（图25）全文总宽度为240厘米。（图26）刻石原在陕西省褒城县（今勉县）东北的山谷之内，今已移置汉中市博物馆。一般认为此石刻于东汉明帝永平六年（63），但据宋南郑令晏袤所刻的《褒斜道释文》知，现存《大开通》的文字之后还应有二十九字。在遗失的这些文字中，有"九年四月成就"数字。由此可知，此项开通褒斜道的工程进行了三年之久，即从汉明帝的永平六年（63）开始，至永平九年（66）四月"成就"。因此，不会是工程一开始即刻写此文，此刻石当在汉明帝永平九年（66）四月之后，故定此石为永平九年所刻较为准确。极少见清以前的《大

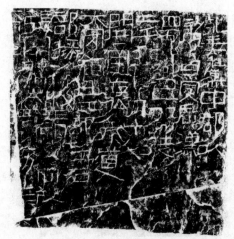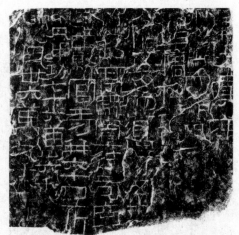

图25　清拓本《鄐君开通褒斜道刻石》前段图　　图26　清拓本《鄐君开通褒斜道刻石》后段图

开通》拓本传世，也未见清以前诸金石家有所著录。清乾隆年间毕沅抚陕时此石被访出，于是拓本始流传于世。据称有明代拓本，六行"钜鹿"二字未损，七行"冶"字未损，末行"九千八"三字下无字，仅见"百"字上一横画尚存。至清乾隆年间，六行"钜鹿"之"鹿"已泐损成"鹿"形，末行"百"字复被剜出。乾隆年以后又将六行"鹿"字剜回原形，而七行"冶"字误被剜成"治"字，末行"百"下又剜出一"四"字。汉中褒斜道上汉魏刻石甚多，后人将主要刻石汇集拓出，并号称为"石门汉魏十三品"。"十三品"之中因题名小品甚多，除主要大幅诸品外，小品题名时有置换。清嘉庆道光年以后，陕人多以当地所产白麻纸拓之，并根据拓工品级，在拓本上分别标以红、黄、白三种颜色的题签。以红签的拓工为最精，黄签次之，白签又次之。与其他拓本比较，此种标有色签的拓本皆可称为善本。20世纪60年代，因兴修宝成铁路和石门水库，陕南古栈道旁许多汉魏碑刻都受到了不同程度的损毁。幸《大开通》等摩崖文字等从山崖上被切割下来，后被运至汉中市博物馆保存。近年坊间见有翻刻本，据说是从原石上用石膏翻制而成的。文字大形毕肖，只是笔画稍显细瘦了一些。鉴别此种翻刻本并不难，查看字形笔画、纸张质量即可。翻刻本纸张多用机制宣纸，所用墨汁气味亦较浓烈。旧拓本多用白麻纸，执之轻如蝉翼，拓本墨色亦沉着古朴，石花斑斓自然，观之如亲履山崖之下。旧拓本也有用上好宣纸捶拓的，但极少

见。因近年实行文物管制，不允许在原石上捶拓，所以新拓本也极少见。如见新拓本大量出现，读者当细心审定。

碑文中一行"永平六年"，为东汉明帝刘庄的年号。刘庄为光武帝刘秀的四子，光武帝建武中元二年（57）继刘秀为皇帝。在位共十八年，只用了"永平"一种年号。以文义推测，二行"广汉"之下应有一"郡"字。此句意为汉中郡守向广汉郡、蜀郡、巴郡出示皇帝的诏书，请他们出人出力共修关中通往巴蜀的道路。汉中郡等所属区域在今陕西南部及四川东、北部一带。这一带属秦巴山系，崇山峻岭，道路险隘，所以古人有"蜀道之难，难于上青天"之感叹。此次开通褒斜，修筑栈道，对当时沟通中原与巴蜀的交流起到了重要的作用。五行"开通褒斜"之"斜"，此石刻文字上省写作"余"形。古文中"斜"与"余"字义并不通，此处写法为特例。"斜"为地名，即"斜谷"，位置在陕西省褒城县东北的褒谷内。班固《西都赋》："右界褒斜，陇首之险。"李善注《文选》引《梁州记》曰："万石城泝汉上七里有褒谷，南口曰褒，北口曰斜，长四百七十里。"六行"钜鹿鄐君"，"鄐"为姓氏，读如"处"。《广韵·屋韵》："鄐，姓。汉有鄐熙，为东海太守。"七行"部掾"，职官名。检《汉代职官表》未见有"部掾"一职，此职当是"部郡从事"之下所属州郡府内的佐史。"史"，职官名，汉时称府吏为"史"。《后汉书·杨震传》："樊丰等因乘舆在外，竞修第宅，震部掾高舒召大匠令史考校之"。九行"兴功作"，"功"，古时通"做工"之"工"，亦有"功夫""功力"之义，《天工开物·陶埏》："功多业熟，即千万如出一范。""功"即"工人"之"工"。十一行"始作桥格"，"桥格"即栈桥上相隔一段距离所建的房格。"桥格"上有顶，顶上有瓦。今日瓦的数量词为"页"，此石上则为"器"。

《大开通》的书法艺术，以其独特的文字结构与书写线条，开创了别具一格的篆隶结合、方正开张的书法艺术风格。杨守敬在《评碑记》中赞道："余按其字体，长短广狭，参差不齐，天然古秀，若石纹然。百代而下，无从摹拟，此之谓神品。"康有为《广艺舟双楫》："变圆为方，削繁成简，遂成汉分。"真独具法眼之言。《大开通》书法艺术的特点除方正之外，最重要的一点就是简洁。转折处基本不见回转提按之笔，采用的多是单刀直

入，自由开合的笔法。比如一行"以"字、二行"汉"字、三行"蜀郡"等，特别是五行的"通"字，上部笔画精简成一个三角形，左边"辶"也省为三个斜点替代。"通"下"道"字的结体也有同工异曲之妙。据称，近代日本有些书法家从此中汲取了用笔、结体之道，而后即成为书法大家的。所以，此石拓本近年多流往东瀛，致使国内出四五千元竟也难以觅得，哪里更去求"红签"与"黄签"？2015年后，清末拓本《大开通》市场价格均在三万元左右了。

15　大吉买山地记　东汉章帝建初元年

《大吉买山地记》，又称《大吉山买山地摩崖》《会稽跳山买地摩崖》等。隶书体，文字共五行，每行四字。其中第三行上又加写"大吉"二字。全文曰："昆弟六人共买山地，建初元年迁此冢地，直三万钱。大吉。"（图27）此石在浙江会稽（今绍兴市）东南的乌石山（又称跳山）之上，明万历年间的《绍兴府志》上曾有记载。因刻石曾被苔藓所掩盖，明代时人们只能看到上部的"大吉"二字及末行"万钱"等字。故时人托词附会此石为五代时吴越的开国王——武肃王钱镠所书。据《绍兴府志》载，钱武肃未显时曾避难此山中，在山崖上书"大吉"二字，落款为"钱"字云云。清道光三年（1823）会稽县孝廉杜煦携其弟杜春生访出此石，剔除石上苔藓，并洗石捶拓，汉人笔迹始显于世。杜春生《越中金石记》记录此石甚详，后阮元《两浙金志》、陆

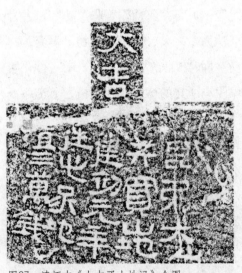

图27　清拓本《大吉买山地记》全图

绍闻《金石续编》、陆增祥《八琼室金石补正》、杨守敬《评碑记》等金石著作中均有论及。此石在山中时未被人重视，加之捶拓不易，故早期拓本并不多见。清道光年重被访出后，拓本始传布于世。旧拓本与清末民初拓本石面文字变化不大，拓工的精劣倒是影响拓本质量的主要因素。清末拓本"大吉"之"吉"字，第二横画起笔处有一钱币大小的石花相连，中间竖笔左右两边皆被石花泐及。旧拓本则无石花。清末拓本一行"昆"字下部"比"字中间有一石花，旧拓本则无。二行"买"字下部"贝"的左上角清末拓本已泐损，石花并连及上部的笔画，旧拓本则不连。三行"初"字，左旁下部左第一横笔已泐损，成一大"丁"形。五行"钱"字右上角一点画泐损，石花连及下横画，旧拓本此点儿未损，并离整字稍远。清以后，此石文后刻有吴荣光、赵魏等人的题跋数行，但近人多不拓出。

　　三行"建初"，是汉章帝登皇帝位后的第一个年号。汉章帝刘炟为汉明帝刘庄的第五个儿子。东汉永平十八年（75）八月，刘炟十九岁时明帝崩，刘炟当年即位，第二年（76）才改年号为"建初"。在建初元年以前，章帝实际已做了近半年的皇帝。四行第一字"迁"，有人曾释为"住""作"等，阮元《两浙金石志》及陆绍闻《金石续编》则认为是"造"字的省写，即省写了"告"下一"口"。"造"字在此处义较近。但"造"下省"口"似乎太失形，古人省写要么形相近，要么音相近，形音不相近的省写恐怕少见。余以为直接释为"迁"字较为合适，《正字通·走部》："迁，俗遷字。旧注：'徙也，迁葬也'"。释文"迁"也正合此石上文义。四行第二字为"此"，书写较简而古，结构与篆书较近。第三字为"冢"，字形本不难认，只是此处将上部"冖"写得稍小一些，又与下部笔画连接到了一起，所以前人有误释为"众"字的。汉代许多碑石上"冢"字都是如此写法，南宋洪适《隶续》上即载有此形"冢"字。兄弟六人共同出资购买了山地，作为家族的陵园冢地，然后迁先人墓茔于此。如此解释石上文字应该更通顺、合理一些。汉代人对于墓地的风水是极为重视的，因为先人墓茔风水的好坏会直接影响后代的生活、升官。所以，搬迁墓地也是"大吉"事，自然也就要写上"大吉"二字。汉代人买山、买地、造冢等事后所刻记录文字，大多有"大吉"二字。曾见一汉代陪葬陶质食槽上模压文字有："买曹者后无复

有大吉"等，皆为完成一件大事后的美好祝愿。此石"大吉"二字虽写在文字上方，实际是其他文字刻写完成后再次刻上去的，这是一种文字的排列格式。所以，释文将"大吉"二字放在最后是正确的。最后一行"直三万钱"，是指"买山地"及"迁葬"等事的费用。"直"通"值"，指所费之值，不是仅指此山地值多少钱。汉代人如有造作，刻石文字上常标明所费金额的数量。如《扬量买山地刻石》中"直钱千百"，《侍廷里父老僤买田券》中"敛钱共六万一千五百，买田八十二畮"，《武氏石阙铭》中"造此石阙，直钱十五万"，等等。汉代人的这种习惯，可称是财务公开制度的最早范例，也表明了汉代人对待经济问题的坦诚与认真。

《大吉买山地记》的书法艺术前人评价较高，它是东汉早期石刻文字中难得的精品之一。此石书法以篆书用笔写隶书体，笔笔中锋、浑圆厚实，不急不躁、淳朴可爱。清汪鋆评此石文字道："书势朴拙，乃西汉之遗。"直指其内涵高古的精神实质。首行第一字"昆"，上部"曰"字几乎占到了整个"昆"字的三分之二。形似拙迟，却不觉得粗笨。因为下边"比"字的笔画与上部"曰"字的笔画粗细是一致的，在视觉上是和谐的。加大了上边方形部分的比例，也就增强了整个文字的厚实程度，为整篇文字的书法特点奠定了基调。如果将"昆"字的下部加大，上部缩小，但笔画仍保持粗细一致，这样所写出的"昆"字就会产生出一种活泼精巧的感觉。因为下部短笔画的部分加大了，短节奏用笔增加了、突出了，就自然能强调出活泼的一面。二行"买"字结构与篆书体一致，其书法的表现形式就是篆书体结构采用了隶书体的写法。这种隶书写法再加上民间书写者的率性与随意，在古意中自然也就充满了一种朴拙可爱的气息。三行"初"字，更是篆书体隶书化写法的典型。此石上"初"字左边的写法与篆书体的写法基本无异，"初"字右边的"刀"部，撇画一笔长长地向左方伸去，承接起左边部分，形如上下结构。在隶书体中，左右结构的文字，右边若为"刀"、为"力"者，多用拉长笔画的方法处理，使左右结构变为上下结构或内外结构。在一篇文字中，如果是两个结构简单的文字在一起，隶书体的章法一般会采用缩小体形，以让两个字共占一字的位置来处理。这样就可以调节整体章法，增强文字的厚度了。如一行上的"六人"二字，二行上的"山地"二字等。第四行

"迁此冢地"四字，写法表现得较为怪诞。第一个字有人释为"造"，却少了一"口"，"地"字右旁按隶书写法还应有一短竖笔，此处却节省为一小点儿。左旁"土"字右下加写一小点儿，这倒是标准的篆隶书写法。在篆隶书中，写作"土"形，是"士"字的标准写法。"土地"之"土"要在右下加上一点儿以示区别。杨守敬在《评碑记》中称赞此石书法道："汉隶之存于今者，无大于此。"此石文字径约20厘米，足可与《大开通》上文字相抗衡。其形也大，其势也浑。今时为榜书者若能以此为楷模，定能医除软弱乖巧的毛病。

《大吉买山地记》拓本，近数十年来极为少见。之前曾见长安某氏藏有一整纸拓本，清同治年所拓，久索未能得，后以两千元转予他人，闻之太息再三。余今所藏一册为清末所拓，拓工中品。即如此种质量的拓本，1995年得时也费去了一千多元，今日则无五千元以上不可得之。

16　幽州书佐秦君神道阙　东汉和帝元兴元年

《幽州书佐秦君神道阙》，隶书体，阳文刻，三行，共十一字。全文曰："汉故幽州书佐秦君之神道"。（图28）拓本文字部分高约43厘米，宽约48厘米。1964年出土于北京西郊上庄村，为墓道前石阙上的刻文。石阙左右两边的文字内容相同，写法亦相同。在同地同时还出土有其他石柱、石槽、石础等，共十七件之多。其中有一件上刻有文字，共七行，详述建此墓及石阙的缘由。文字上方有四个大字"乌还哺母"，如碑文上的题额。另有一石柱，上书"永元十七年四月如令改为元兴元年，其十月鲁工石巨宜造"。检《后汉书·和帝纪》，永元十七年（105）"夏四

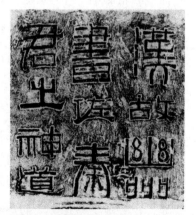

图28　清拓本《幽州书佐秦君神道阙》全图

月庚午，大赦天下改元兴元年"。史书所记正与此石文字同。当年十月此石阙造讫，虽在一年之内，但确切地讲，还是应该称此石为元兴元年（105）之物。"元兴元年"前后只存在了半年，当年十二月汉和帝就驾崩了。所以，此石上文字中年号的存在，还有一定的历史资料价值。此墓穴的建造人为"秦仙"，石阙上所书"幽州书佐秦君"即其亡父。此墓道所出石阙等，自出土后随即就被博物馆收藏，所以石阙文字的拓本极少流入民间。出土后由于保护较好，前后所拓文字无太大变化。

"幽州"，地名。传说远古时舜帝分十二州，幽州即其中之一，以后周、秦、汉、唐都置有幽州。东汉时，幽州包括今河北的北部、北京市、辽东半岛以及朝鲜半岛等地区。幽州刺史的治所设在蓟，故地在今北京市大兴区西南，与此石出土地在同一区域。"书佐"，职官名，古代州、郡、县及王府内的佐史。书佐主掌各部文书的起草与书缮事宜，各部曹皆设置有书佐，如都官书佐、功曹书佐、簿曹书佐等，简称为书佐。汉以后所设书佐的职能与汉时略有不同，唐以后遂废。

曾见有人评论此石阙的书法道："此石不仅书写水平较差，而且刻工水平也不高。"余以为此论有些偏颇。细观此石阙上书法，结体自然天成，或宽或窄，或长或短，参差变化，充满机智。第一行"汉"字笔画较繁，则写得稍宽博一些，体形也长一些。"故"字笔画稍简，写得也就收一些，短一些。"幽"字本身结体的特点就是要求写得宽大些才美观，这里也就顺其自然，写得宽大。"州"字则写得稍扁一些，以符合整行文字造型的节奏变化。此件文字共三行，一、三行四字，第二行三字。在第二行的三字中，有两字体形较大，而且是上下结构的文字，同时也是此石上文字的主要内容：职官和姓氏，所以单独用了一行来书写。"书"字写得长而敦实，长但却没有出现细瘦之感，就是因为这里将下部"曰"字处理得较上部的笔画宽大。在汉字里，方框形的字笔画如果稍稍写得大些，就能改变人们的视觉效果。"书"字写宽大后，下面的"佐"字结体稍简，自然也就可以写短了。"秦"字是上下结构的文字，在这里又被写得宽大了，既满足了此字的结构需要，也完成了整行文字的章法要求。第三行的书写变化与第一行有相近之处，只是第二字"之"，稍稍提高了一些，这是考虑到整篇文字的章法排

列。如果与第一行完全一致的话，就会显得太机械、太生硬、太人为化了。值得一提的是，此石上文字的结构中运用了不少篆书的结体方法，但在使用中却十分注意自然和谐，没有做作的痕迹。如"汉"字右旁下部撇捺两画的处理，"州"字三竖笔中间之小点儿的处理，"秦"字中间撇捺两画的处理等。除了结体上的这些特点外，此石文字在用笔上也是值得欣赏的。以方笔为主，构成了其整体的雄强气势。以圆笔为辅，避免了人们在欣赏此件书法时产生粗野、无修养的感觉。一行"幽"字中间的圆润，二行"佐"字右旁长撇与最下长横的回锋收笔，三行"之"字末笔的起伏变化，都起到了一定的视觉调节作用。无论如何，在欣赏此件书法时，我们都看不出这是书写水平低下的人所为。至于说刻工水平的高低，如果见到此石上精美的图案与线条，没有人会考虑刻工有什么问题的。所以，前面所提到的评论人，在文后不得不为自己的话打圆场："正是因为是这样生拙的结字……将作品中技巧上的缺陷掩饰过去了，正所谓'丑到极处也就是美到了极处'。"

《幽州书佐秦君神道阙》拓本传世极少，常又与《乌还哺母》等文字合为一套。数年前曾在北京古籍书店二楼见过一套，共五纸，开价五千，经理答应给打八折。余再三思量终未能购买，今不知此拓本尚在京城否？

17　朝侯小子残碑　约东汉中期

《朝侯小子残碑》，又称《侯小子碑》《小子碑》等。（图29）隶书体。此石为残碑，故不知原文为几行、行为几字。现存文共十四行，行十五字，从所存文字的语词、格式来看，此残石应是原碑的左下部分。残石高约84厘米，宽约82厘米，有界格线。此石清末民初出土于西安城之西北郊，有人称在"阳甲城"，有人称在"杨家乡"，其所称出土地都未必可信。旧时，商贾们为了商业目的，或避免被官家追究，常常将文物的出土地点误报，指东道西，含糊其词，为金石研究者增加了许多困难。关于此石的确切出土时间，曾有人说出于清宣统三年（1911），又一说是出于民国三年

图29　民国拓本《朝侯小子残碑》全图

（1914），还有人说出于民国五年和民国七年的。近代金石家顾燮光在其《梦碧簃石言》中说："此残石初在西安车家巷原姓，旋归阎甘园，以千元售于天津周季木。""车家巷原姓"不知为何许人。询之车家巷内老户人家，也不清楚"原姓"曾在此居住。据阎甘园之子阎秉初先生回忆，阎甘园先生当年也听得此说，但顾与阎相识，顾文中"原姓"也不可能是"阎"的误

传。而且民国初年在西安开古董店的也没有姓"原"的，"原姓"之说大半是误传。余藏有一册此残石拓本，民国初年所拓，后有题跋数行，可为《朝侯小子残碑》的流传序次增添一段掌故，兹录全文如下："《小子残石碑》向藏南院门蜗角斋马良甫处，去年以百十番佛售之山东矣。良甫与余善，故持此遗拓以赠。民国十年五月既望，玉叔记于青门。"南院门为民国年间西安城内主要的商业区，这里有许多家书店、文化用品店及古董店。蜗角斋即在南院门开古董店的马良甫的斋号。由此跋可知，此石出土后（至民国九年以前）一直藏于马良甫处。民国九年时（1920）"以百十番佛（旧时对大洋的俗称）售之山东"之语，肯定也是马良甫的托词，或是马良甫也不知售与何方，只是听"中人"所言而信以为真，这个"中人"可能就是顾燮光书中所说的"原姓"之人。此石出土肯定时在民国九年以前，在民国九年以前的一段时间里，此石曾归马良甫收藏。以后马良甫经中间人又将此石售与同在南院门一带开店的阎甘园，不久，阎甘园又将此石售与天津周季木，再后归北京故宫博物院至今。此石出土较晚，保护得较好，文字泐损的也不多，故新旧拓本文字相差不大。据称初拓本上盖有"爱古山房初拓"六字印，实际上有此印章的拓本当在马良甫拓本之后，未必就是"初拓"本。石归周季木后，才发现碑阴有字。经周氏清洗后拓出"君诸""种树"等八字。碑阴拓

本流传不多，如不与碑阳文字配合，恐也难以辨出其为《朝侯小子残碑》的碑阴。长安近代金石收藏家梁正庵先生曾赠余一残石拓本，上有文字三行，第一行尚可辨"小子惧忝前轨庶"八字，第二行可辨"和正直勤修□□其"六字，第三行为"□戊声永世垂则"。此拓之石亦出土于西安城西，梁先生称此石也为《朝侯小子残碑》中的一块。惜此石表面残泐严重，下半截文字皆不可辨。此拓本上第一行文字与第二行文字之间有一行间隔，以此文字的内容与格式来判断，此残石当是原碑石的左侧一部分。从内容和书法特点上看，与《朝侯小子残碑》确有许多相近之处，或为《朝侯小子残碑》的另一残石也不是没有可能。只是此块残石的拓本极少传世，而且久未见原石出世，具体为何种残石待后来考察。

将马良甫本与阎氏精拓本做比较，清楚可见，第一行第一字"朝"字的上部有一形似"唯"字的下半。马氏本"唯"字左旁"口"的下部及右旁"隹"下部三横画清晰可见，并无石花相连。二行第八字"体"，马氏本"体"字右上"曲"部清楚可见半边笔画，阎氏本则泐损成一石花，仅略有笔意。近拓本"体"字右上笔画则全无。第七行倒数第二字"家"，阎氏本"家"字左下第二与第三撇画中有石花，马氏本则无。第十行第六字"憔"，右旁第一横画与第二横画之间，第二横画与第三横画之间，阎氏所拓可见石花，马氏本此处则无石花。（图30）

从此碑的残存内容及书法特点来看，此碑当为东汉中期所刻。首先，"朝侯"为东汉时所置的列侯的爵名。《通典·职官·历代王侯封爵》："朝侯，其位次九卿下，皆平冕文衣，侍祠郊庙。"《汉官仪》："诸侯功德优盛，朝廷所敬者，位特进，在三公下；其次朝侯在九卿下。"此残石第一行上

图30　民国拓本《朝侯小子残碑》局部图

虽有"惟朝侯之小子"之句，但也不能定此碑为某"朝侯"之子的墓碑。按汉碑的文例，第一行文字肯定是要述说碑主人的姓氏、职官、身世等。但此处的第一行文字肯定不是完整碑石的第一行文字，所以"朝侯之小子"不一定是指此墓碑的主人。第四行"赠送礼赙"之"赙"，读如"甫"。古时以财物助人办丧事，或送给丧家的财物、布帛等称之为"赙"。《左传·隐公三年》："武氏子来求赙，王未葬也。"《汉书·何并传》："死虽当得法赙，勿受。"可见古代人有丧礼送"赙"的习惯，士人们也有不受的习惯。所以，此句后就有"君皆不受"一句。碑主人的这种品格受到了当时人的敬重，所以颂词部分也就有"辞赙距赗，高志凌云"的赞美之词。"赗"读如"讽"，古时也指助丧之物，主要指的是助丧用的车马等物。《荀子·大略》："货则曰赙，舆马曰赗。"碑主人在这里所"拒"的"赙赗"不是给他的，而是历次给他家人或父母的，所以五行中就有"二连居丧，孟献加等"之句。"孟"在这里指"长"或"大"之义。"献"原意是古代作为祭品之犬的专称，《说文·犬部》："献，宗庙犬名羹献，犬肥者以献之。"后引申为进献、进奉或奉献之物。碑主人家中接连有丧事，但各种礼献、赙赗都让他给拒辞了。此人品格自然很高，或许这也是遵循了父母的遗训，不许收人赙礼。所以颂词中也就有了"烝烝其孝"一句。"烝"在这里通"蒸"，意指孝道如热气蒸腾而上。《集韵·证韵》："烝，气之上达也。或作蒸。"此处也通"盛大"之义。《朝侯小子残碑》残石，现存文字除去残缺不可辨识之字，总共也有二百字之多，这比有些完整的汉碑上的文字还要多。这里我们虽不能完全看懂文义，但由此残碑来研究汉代文字的书写章法、用笔特点、结构技巧等，则是绰绰有余了。有人在论及《朝侯小子残碑》的书法特点时曾说："《朝侯小子残碑》极似《史晨碑》。"其实，《朝侯小子残碑》在用笔上、结体上与东汉许多碑石都有相似之处。如长横画起笔时的下压与收笔时的上挑，就极似《汉西岳华山庙碑》的笔意，如"而""一""上""不""兵"等字。撇捺笔的开合，左顿右挑又极似《张景碑》的技法，如"度""分""大""不""食"等字。一字之内，用笔方圆结合，提按兼用，又如《孔宙碑》《袁博残碑》二碑，如"勒""抱""称""督"等字。正因为《朝侯小子残碑》文字的书写吸收

了许多书法大家的用笔技巧，才使得它的书法艺术上升到了一个很高的境界。这种理性的运用书法技巧，有意识地表现书法精神的作品，用"古朴苍劲""妍美流动"等套话，是无法说明其书法艺术内在精神的。观此书法使人气凝神定，养心益智，恐怕才是对它的合理评价。这里有一些颇具特点的结体值得一提，如第二行"度"字，此处将下边"又"字一横画单独作为一部分来书写，而且横画两端向上翘起，就如两道小竖笔，斩钉截铁，如此一来，文字的力度也就增加了不少。三行"为"字，最下面的竖弯钩，简化为一个小点，而且向右下方用力，调皮可爱。五行"献"字，如果单独拿出来看，人们肯定会说："这是魏体书！"因为它的用笔太方正了，结体完全楷书化了。"献"字左边长长的结体，完全摆脱了隶书以宽平为主的特征。六行"首"字是篆书与隶书结合的典型。下面一字"督"，则是行书与隶书互用的范本。七行"归"字将左边下部的小横写得特别长，承接了右边的笔画，就像是用华车载着新妇归家的感觉。十二行"朽"字，左边木字旁变化成了"歺"形。《秦睡虎地简牍》、汉"嵩山三阙"上有此类写法。

《朝侯小子残碑》出土较晚，保存也好，按理说拓本不应难得。但此石自出土后，大部分时间是在几个"大户"手中辗转。为了保护碑石，他们大都不愿肆意捶拓，所以，传世拓本并不多。余所藏除马良甫所拓一本外，后又得一阎氏家藏本，上有阎甘园之子印鉴一方，文曰"秉初家藏"。此本虽有残破，也费去余五百元，比马良甫本便宜了近一半之多。21世纪以来碑帖收藏热兴起，今一纸民国拓《汉朝侯小子残碑》已达四千元以上了。

18　黏蝉县神祠碑　约东汉明帝和帝之间

《黏蝉县神祠碑》，又称《平山君神祠碑》《平山君碑》等。书体以隶书为主，参以篆意。以拓本度之，碑高约141厘米，宽约101厘米，碑上有竖界线。字大小不一，最大约14厘米。存文七行，行最多十一字。碑石顶部以文字内容考，似应残去两字。（图31）

此碑1901年出土于朝鲜平安南道龙冈郡，因碑石远在国外，所以此石拓本在国内极少流传。因碑上文字有残损，故前人对此碑文字内容有不同的考释。今本人将此碑拓本悬于书桌前，面对三日，细细审读，试着考出拓本上文字如下：

□□□年四月戊午，秥蝉长□□□□。廷丞属国，会祷无举，□□□建神祠，刻石辞曰：□平山君，德配代嵩。承天出□，□佑秥蝉。兴甘风雨，惠闰土田。□□寿考，五谷丰成。盗贼不起，□□蛰藏。出入吉利，咸受神光。

自晚清以来，中国的金石家已经开始注意散落或刻建于域外的汉字碑石了，这些域外的碑石对于研究中国文字的发展、书法的流传影响、中国历史沿革等有着重要的意义。在记录、研究域外汉字刻石方面最具有影响的著作有：清代著名金石家翁方纲的《海东金石零记》，清代著名金石家刘喜海的《海东金石苑》，清末民初著名藏书家、嘉业堂主刘承幹的《海东金石苑补遗》，吴庆锡的《三韩金石录》，傅云龙的《日本金石志》等。其中刘喜海的《海东金石苑》、刘承幹的《海东金石苑补遗》都较为详细地记录了《秥蝉县神祠碑》的出土地与内容，刘承幹还对此碑文字做了一定考释。但是，百年以来所出重要的碑刻研究书籍如王壮弘的《增补校碑随笔》、马子云的《碑帖鉴定》、张彦生的《善本碑帖录》等书中均未见此碑的记录，其主要原因就是《秥蝉县神祠碑》远在域外，捶拓不方便，因而此碑拓本在国内极为少见，绝大多数则藏于日本公私图书馆、博物馆和收藏家手上。

图31　清末拓本《秥蝉县神祠碑》全图

近数十年来国内图书馆如中

国国家图书馆、北京大学图书馆及少数个人所藏此碑的拓本面世不过六七件而已。2016年春季余曾于北京嘉德拍卖会上见到过一件日本学者伊藤滋先生所藏《秥蝉县神祠碑》拓本，以文字泐损情况及纸墨拓工考之，伊藤先生藏本当为清光绪末年所拓。近来又从网上查阅到日本学者关野贞1913年访寻此碑时的一幅原石照片，从原石照片上所显示的碑上的文字泐损情况及伊藤滋先生所藏拓本，与本人所藏拓本对照，四行"德配代嵩"，伊藤先生藏本"代嵩"二字模糊，而本人所藏本"代嵩"二字清晰可见。五行"惠闰土田"，从原物照片上与伊藤藏本上来看，"土田"二字均泐，而本人藏本"田"字清晰。六行"寿考"，"寿"字照片上泐甚，伊藤藏本"寿"字的第四、五横画左端泐，且左下小"口"亦泐，本人藏本"寿"字则基本完好。七行"咸受神光"，原物照片上"光"字左半已泐，伊藤藏本"神"字已泐，"光"字最后一笔已泐，而本人藏本"神"字左旁基本完整，右旁大形亦在，"光"字则完好。但与伊藤藏本相比，本人所藏，一行最后二字拓出的残存笔画不多，二行第二残字所存笔画亦未清楚拓出。由此可见，虽均为清末拓本，但由于拓工水平不同，加之当时十数年间碑石也有泐损，所以，传世拓本还是有优劣之分的。（图32）

近年国内所见研究、提及《秥蝉县神祠碑》的文章有故友毛远明先生的《汉魏六朝碑刻校注》、南京大学域外汉籍研究所冯翠儿的《秥蝉县神祠碑综合考论》、安徽大学陈世庆的《〈平山神祠碑〉旧释建丞属国应为遼丞属国考》等，其中以冯翠儿的论文较为系统。但文中并未考出刻石的时间，却试图推断此碑为西汉时刻立，恐证据一时未能足备。

《秥蝉县神祠碑》的内容是为求雨而建山神祠的记录，所以释读碑上文字须在此内容范围之中考虑，而不可仅凭碑上残泐笔画臆想强猜，这是碑帖研究中最忌讳的方法和心态。首行"秥蝉"，县名无

图32 清末拓本《秥蝉县神祠碑》局部

疑。《汉书·地理志·乐浪郡》上作"黏蝉"，"秥""黏"二字在黏合意义上相通，故碑上以"秥"代"黏"，这是汉碑书写上常见的现象。《后汉书·郡国志·乐浪郡》上写作"占蝉"，这是"秥""黏"二字的省写，但却更突出了"黏蝉"二字意义。何以故？何以汉代人取了一个这样的县名？这与汉代人的一种风俗习惯有关。在汉代，或者说在几千年的中国历史上，别的地方不敢说，至少在北方大部分地区都有捕捉蝉（北方叫知了）用来食用的习惯，在目前出土的汉代陶灶上，可以明显地看到有串在扦子上的蝉形，正准备烤食状。在古代笔记文中，也能见到古人使用细竹竿，顶上裹以面筋在树上黏捕蝉的记录。直到20世纪六七十年代，每到夏秋之际，长安城的儿童们还会手执长竿到城河边上的树林里去黏知了，然后围坐在一起用火烤食。关中方言中把"黏合"义的动作称为"粘"，《后汉书》中把"秥蝉县"写作"占蝉"，"粘""占"同音，正合字义。汉代设"秥蝉县"于辽东，大约古时那一带地区盛行食用知了吧。

二行"丞"上一字有人释为"建"，有人释为"遝"，或有释为"廷"者。"遝丞属国"，或"廷丞属国"，四个字有两层意思，一是说：这个地区的官署和属国，他们"会祷无举"，意思是很久没有举行祀神活动了，所以天才大旱。这与《三公山碑》上的内容基本一致。"醮祠希旱，祭奠不行。由是以来，和气不臻。"可见在东汉的某一时间段，祭祀山神的活动停止或荒疏了，所以造成了连续的干旱。鉴于此，官方便下令恢复神祠，这样各地才有了复建、记录神祠碑石的刻立。所以本人把二行"属国"下四字释为"会祷无举"，无论于碑上字形还是内容以及历史事实都基本符合，所以可以说考释得还较为合理。因为久不祀山神，所以才要新建山神祠，所以才立了碑石。四行"德配代嵩"，"代"即"岱"，泰山也，"嵩"即中岳嵩山，这是古代视为天神的主要两座大山。

《秥蝉县神祠碑》的书法以隶为基础，在书写的过程中参以篆书的笔意，这种篆隶结合的书写特点，在东汉前期的刻石文字中是经常能够见到的。如《西狭颂摩崖》《大开通》《郙阁颂摩崖》。结合碑上文字与前人所考，本人以为此石当刻于东汉明帝永平元年或和帝永元六年最有可能。

此碑的书法方正浑厚，在存世汉碑中除了《大开通》之外，应当属此

碑字形体量巨大了。此碑的结体在许多方面与汉代瓦当文字有相近之处，由此可见书写者在文字结构上是用了很多心思的，在追求稳重庄严的同时又避免失之于刻板，表现了汉代人在文字书写上一贯的轻松心态。如二行的"丞"、四行的"德"、五行的"蝉""甘"、六行的"寿考""五谷"等字，我以为临习此碑上的书法，定能医一般学隶者所易犯的弱靡之病。

《粘蝉县神祠碑》拓本国内传世少见，2016年嘉德春季拍卖会上伊藤先生藏本拍出六万元的价格。2000年时，本人在日本东京神田町旧书店得原装旧裱一轴，费去五万元人民币，可谓痴者。

19　中岳泰室石阙铭　东汉安帝元初五年

《中岳泰室石阙铭》，又称《太室石阙铭》。隶书体，铭文共二十七行，行九至十字不等。有题额，阳文篆书体，三行，共九字。文曰："中岳泰室阳城神道阙"。（图33）铭文后另刻有颍川太守杨君等题名数十行，为篆书体。"泰室石阙"为汉安帝元初五年（118）四月吕常所造，石阙后颍川太守等人题名则刻于汉安帝延光四年（125）三月。此石阙原在河南省登封市中岳庙前，与汉《嵩山少室石阙铭》《嵩山开母庙石阙铭》并称"嵩山三阙"。清嘉庆年间，经金石家黄小松清洗，《中岳泰室石阙铭》始拓出文字共四十六行，行十三字。近时拓本总共存文字三十余行。

《中岳泰室石阙铭》，明代以前如欧阳修的《集古录》、赵明诚的《金石录》等均未见著录。明代时却已见有宋拓本传世，明崇祯十

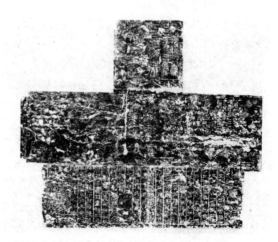

图33　清拓本《中岳泰室石阙铭》全图

年（1637），金石家虞山在给程孟阳所藏宋拓本《泰室石阙铭》题跋时称：
"至正时石已毁。"明时称"石已毁"，实际石阙今日仍立于嵩山中岳庙之
内。可见题跋人并未亲临石阙前，这也是当时交通不便所致。古人云：读万
卷书，行万里路，自有其道理。当今社会发达，交通便利，如果金石研究者
能亲至那些有名的碑石前看看，定会有别于书本上的收获。

　　《中岳泰室石阙铭》明代以后即开始漫漶，石阙后题名漶损尤甚。传
世明拓本极少见，王懿荣曾藏一明拓本，铭文第二十四行首字"君"完好，
二十五行第二字"虎"下部笔画完好。清乾嘉年间拓本，"君"字已损半，
"虎"字损大半，此时所拓金石界仍称"君字本"，近时拓本"君"字已看
不出笔画。（图34）石阙后题名，经黄小松清洗后始有拓本面世。石阙前曾
立有汉代所刻石人，石人顶上刻有一隶书体的"马"字。清嘉庆年间被黄小
松访得，此"马"字拓本也极少见。乾隆年间金石学者武亿曾至泰室石阙
前，他在《授堂金石跋》中说："阙后，两石人埋土里，仅露其首，视之，
汉系也。疑下胸背间必有铭刻。屡告当事者，为发出，竟不可得，此一憾
也。"武亿没有黄小松幸运，黄小松在石人身上发现了刻字。但不是在胸背
间，而是在头顶上。一般认为，这种文字不一定是当时人有意刻上去的。今
天我们能见到的许多汉、唐刻石，在背面或侧面常见有这种石匠随意刻下的
文字。这种文字多是石匠在刻石前，为试刻刀或试石质而刻下的文字。有些
字的刀口刻得较深，有些字的刀口刻得较浅。

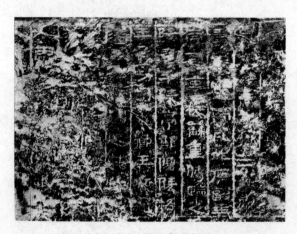

图34　清拓本《中岳泰室石阙铭》局部图

　　《中岳泰室石阙铭》
上文字虽多漶损，但能辨出
的文字却结体清晰，意义简
达，无多少生僻古奥的文
字。所以，仅有个别文字需
略作考释。一行"崇高神
君"，有人释作"嵩高"。
"嵩高"为山名，即今之
"嵩山"。《泰室石阙铭》
在嵩山之上，释为"嵩"

字固然不错，但这里并不需将"崇"改为"嵩"。《汉书·武帝纪》："元封元年……春正月……翌日亲登嵩高……其令祠官加增太室祠，禁无伐其草木。以山下户三百为之奉邑，名曰崇高，独给祠，复亡所与。"汉武帝元封元年（前110）亲登嵩山时，将"嵩高"改称为"崇高"。颜师古注曰："谓之崇者，示尊崇之。"《后汉书·孝灵帝纪》："熹平五年夏四月癸亥……复崇高山名为嵩高山。"此《泰室石阙铭》刻于汉安帝元初五年，正是汉武帝改"嵩高"为"崇高"，而汉灵帝又没改回"嵩高"之间。所以，依石上文字直接释为"崇高"即可，没有必要释作"嵩高"，使读者以为在山名上，二字能互通。"嵩"与"崇"在指山势高耸的意义上，古时二字常有通用。《说文·山部》："崇，嵬高也。"徐灏注笺曰："崇，经传中泛言崇高者，其字亦作嵩。《桐柏淮源庙碑》：'宫庙嵩峻'。《三公山碑》：'厥体崇厚。'并与崇同。后世小学不明，遂以崇为泛称，嵩为中岳。"对于这两个字的区别，徐灏已说得很明白了，本人也就无须再言。第四行"普天四海"，"普"此处写作"並"字形。清翁方纲《两汉金石记》称："並即普字。"毕沅《中州金石记》也称："'並天四海'即以'並'为'普'，並、普声相近，于五音同为羽也。"先贤大家固然见识多广，解释也无甚问题。但如果把这里的"並"字看成是"普"字的省写，可能会更加明了一些。也就是说，古人在这里只写了"普"字的上部，而省去了下部。在这里应该指出的是：在古文里，"普"与"並"字义并无相通的地方，也不能假借。此石上的运用只是在书法作品的范围内使用，只能算是一个省写的特例。省写在古代碑文中是常能见到的，近代的篆刻家们也常用省写的技法设计印文。对今天的篆刻家来讲，运用省写的技法时，应注意以不使人对文字产生歧义为要。如某个字在印面设计上需要省写，而写出来的文字又易产生歧义，那么，就应该在其省写的部位略作笔意，或点或画。如此石上"普"字的省写，这里有上下文可以推测字义。如果用在印章上，文字内容较少，就容易使人产生错识了。要是能在省写的文字下稍有一点笔画提示，这样可能就会减少读者的误解，而达到省写的目的。毕竟文字艺术是一种视觉艺术，是让观众观看后产生感悟的一种艺术。只有自己能够看懂，或近于自娱的文字创造，那不能看作是真正的艺术。

自汉代流传至今的碑石极为稀罕，向来都被金石家们视为珍宝。杨守敬在《评碑记》中说："汉隶之存于今者，多砖瓦之类，碑碣皆零星断石，惟《太室》《少室》《开母》之阙字数稍多，且雄劲古雅。"清王虚舟在《泰室石阙铭》的题跋中称："此碑每作波法皆双钩，尤汉碑所仅见者，不可不详识之也。"王氏所谓的"波法皆双钩"，是说此石阙上文字的捺笔多有双钩状的笔触。余以为，这种现象不一定是书写者有意为之的。此石上有些字的捺笔并没有出现双钩的形态。如四行的"天"，五行的"莫""众"等字。此石上捺笔出现双钩状的，都是那些笔画写得较粗壮一些的文字。刻字者不能一刀就刻写完成，所以就采用了双刀刻法，即从笔画的两边各刻一刀，刻透的就成为完整的一笔，没有刻透的，笔画中就留下了石线，看起来就像双钩状的笔画一般。这是一个技术方面的问题，不是一个艺术方面的问题。论及此石的书法艺术，简单地讲就是：结体上篆隶相间，用笔上软硬兼施。《泰室石阙铭》刻写的年代，汉字已经完成了篆书向隶书过渡的工作，隶书的写作已经相当成熟。所以，当时文人在书写隶体时，除了能熟练驾驭本体外，大多能够即兴发挥，掺杂以古体——篆书，从而更充分地表达自己的心性。此石阙上文字自然也不例外。第一行"崇"字的宝盖头两边向下延伸，这是典型的篆书笔意。第四行"流""普"，第五行最后一"众"字等，都是篆书体的写法。这里还有一个用笔特点值得注意，就是所有"氵"的写法都是并排向右上方斜出取势，而且大多笔画筋细，肥重之笔很少。在此石上，每当遇到笔画较多的文字时，用笔的轻重变化就极为分明。如第三行的"云润"，第四行的"源流"，第五行的"莫""圣""肃"等字。这些文字的用笔变化，都是古人处理文字书写时的技巧，书法爱好者在读碑时应加注意。

《中岳泰室石阙铭》虽与《嵩山少室石阙铭》《嵩山开母庙石阙铭》并称"嵩山三阙"，但其他两阙的拓本稍为易得，而《中岳泰室石阙铭》的拓本却传世不多。近几年京沪各大拍卖公司的拍卖会上也少有见到。之前，长安一旧家子弟曾携一本见示，清后期所拓，民国时裱册，后附有颍川太守题名三十余行。裱册上无近人题跋，只钤有民国年间长安收藏家高如岳的印章一枚。此人开价五千元，余以半价应之，谐调再三终未能得，实为憾事。十

数年过去，普通拓的全套"三阙"在市场上的价格，已在四万元以上了。

20　嵩山少室石阙铭　约东汉安帝延光二年

《嵩山少室石阙铭》，又称《少室神道石阙铭》。（图35）篆书体，铭文今存二十二行，行四字。铭文前有阴文篆额六字，曰："少室神道之阙"。铭文后有一圆形浅浮雕画像，内为一月兔用杵捣药的图案，兔旁有一蟾形。这种月宫神话的图案，在汉代常能见到，汉瓦当上就有此种纹饰。此刻石上文字前面泐损多少行今不可知，宋明以后拓本，都是从"于丛林芷"一句开始计算行数的。清初精拓本"于丛林芷"前，尚有隐约可见的文字十七行，其中有近十行的最下端都可见半字存在。从现存的文字内容来看，一行"于丛林芷"以前肯定还有不少文字。因为时代久远，今已泐损无形。所以，旧时拓工为取拓本整齐，多以每行四字为准，四字残损前数行皆不拓出。现存较完整的拓本，首行自"于丛林芷"始，至末尾"向猛赵始"止，共二十二行。其中三行无文字，实际有文字的共十九行。为了便于读者对照阅读，现将释文录出如下：

于丛林芷／帛系日月天／三月三日／郡阳城县／兴治神道／君丞零陵／泉陵薛政／五官掾阴／林户曹史／夏效监庙／掾辛述长／西河圉阳／冯宝丞汉／阳冀秘俊／廷掾赵穆／户曹史张／诗将作掾／严寿庙佐／向猛赵始。

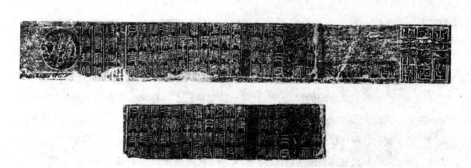

图35　清拓本《嵩山少室石阙铭》全图

从内容上看，拓本五行"兴治神道"以前应为铭文部分，"兴治神道"以后是参与工程的各级官员题名。

宋、明间拓本，首行"于丛林芷"，"于"字完好无损，五行"道"字左旁无漶痕，十三行首字"冯"，右边"马"字上部横画间无石花。明末清初拓本，一行"于"字尚能辨出大形，五行"道"字左旁下部稍有石花，九至十二行下部无残漶大石花，九行"史"字下横画清晰，十一行"长"字右部下垂笔未损，十七行"掾"字可见，"将"字左旁未损。清乾隆至道光年间拓本，一行"于"字依稀能辨出大形，五行"道"下稍连石花，九至十二行、十七至十九行下出现大片石花，九行"史"、十行"庙"、十一行"长"字下皆连石花，十行"监"字已漶甚，几不能辨出其形。（图36）清末民国拓本，四行"阳城"二字损甚，十七行"将"字左旁上部已漶成一片。篆额部分拓本，明清时即漶损严重。清时拓本篆额文字尚能辨出，而且书写方正，有别于石阙内文字。这是汉代时经过美术化的一种篆书体，常见在题额或其他建筑上使用。马子云先生《碑帖鉴定》中称此额为阳文，余所见原拓数件题额文字皆为阴文，不知其称为"阳文"何据。或是将《汉中岳泰室石阙铭》的题额误为《汉嵩山少室石阙铭》的题额了。

《嵩山少室石阙铭》刻石在河南省登封市少室庙前。庙今已毁，而阙仍立于原地。在此石阙之东，另有一石阙，上有文字痕迹，但基本不能辨出，故有人称《嵩山少室石阙铭》为《西阙铭》，几不见字的石阙为《东阙铭》。《嵩山少室石阙铭》内容中不见刻石年月，清金石家王澍据《开母庙石阙铭》的书法与内容，考此《嵩山少室石阙铭》为东汉安帝延光二年（123）所刻。此铭由于年代久远，文字漶损漫漶，已不能尽知其内容。为使读者便于阅读、临习此石阙上文字，这里还是将个别字词简单地解释一下。首行"丛林"，此处是指树木丛林之义，与后

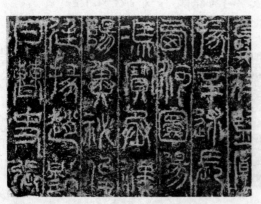

图36　清拓本《嵩山少室石阙铭》局部图

世佛教用语中指寺院的意思无关。"芷"，是一种多年生长的植物，根粗大，有香气，可入药。《玉篇·草部》："芷，白芷，药名。"此句应该是在讲："少室神庙"建于丛林芷草之间。二行最后一字为"天"，《金石萃编》释为"而"，不确。秦汉诸刻石上，篆书"天"字多如此写法，再说，此句为"日月天地"，"天"字正合文义，释为"而"字则不能通。四行"阳城县"上有一"郡"字，不知是指哪个"郡"。检《汉书·地理志》，汉时曾设置有两个"阳城县"，一个属汝南郡，旧为侯国名，王莽时改为"新安"。一个属颍川郡，与有中岳山而闻名的"崇高县"不远。所以，此石刻上的"阳城县"，当为颍川郡所属的"阳城县"较为合理些。五行"神道"，"神"指精神、鬼神之"神"。古人认为，人死了之后都有灵魂存在，有道行的人死了之后灵魂就变为"神"，一般人则为鬼。"神道"即"神"所行走的道。古时多将陵墓前面的道路称为"神道"。《汉书·霍光传》："太夫人显改光时所自造茔制而侈大之。起三出阙，筑神道。"古人常将陵墓前所立的碑石称为"神道碑"。嵩山少室石阙虽不是立于陵墓之前的石阙，但少室庙亦是神庙，神要出入庙堂自然也有神道。此阙立于庙前，自然就称为"神道阙"。但不是任何人墓前的石碑都可称为"神道碑"的，按后来的规定，三品以上的官员死后，其墓前所立的墓碑才可称为"神道碑"。"兴治神道"也算是件大工程了，自然需要文后题名的许多官员来参加。八行"五官掾"，为汉代郡县的佐史，主祠祀，地位居郡佐诸吏之首，亦称"郡五官"。九行"户曹史"，为汉代郡县的佐史，位在"户曹掾"之下。辅佐户曹掾办理民户、礼俗、祠祀、农桑等事务。十行最后二字与十一行第一字合为一官名"监庙掾"。"监庙掾"为汉代时郡国下的属吏，专门掌监神庙祭祀之事。从此段文字来分析，《嵩山少室石阙铭》上的文字，某行上可能不止四字，有一些则为每行四字。后面题名部分，以每行四字计算，文义大多都能讲得通。十七行"将作掾"，要盖神庙，要建石阙，自然少不了负责土木工程及徒役工人的官员——"将作掾"。此职汉时属郡县下的佐史，随事而设，不长任，是汉代特有的一种职官。神庙修建好了，还要有专人具体管理神庙。所以，就设置了"庙佐"一职来执行（第十八行），而此处的"庙佐"可能就是"向猛"和"赵始"（第十九行）。

汉代的篆书刻石传世不多，而文字多、刻写精的更是少见。历来以《祀三公山碑》《嵩山开母庙石阙铭》《嵩山少室石阙铭》为汉篆鼎立之三足。这三种汉代的篆书刻石，既继承了秦代篆书的艺术精神，又开创了汉代篆书的时代风貌。如首字"于"，就与《秦泰山刻石》上"其于久远"的"于"字写法几乎相同，都是将右部的笔画尽量往上提，左部的笔画尽量向下伸，形成一条长腿状。这种向上集中取势的结体，是秦代篆书写法的主要特征。此石上六行的"丞""陵"，十一行的"掾""长"，十六行的"史"等字，都具有秦代篆书的许多典型写法。当然，《嵩山少室石阙铭》毕竟是汉代人书写的，它不可能摆脱掉世风的影响。虽是篆书体，但其中却吸收了不少汉代隶书体平行取势的技法。如二行的"日月"二字，就不如秦篆的写法细长。五行的"治神"、十行的"监"、十三行的"冯宝"等字，似乎都在展示汉代大将军横刀立马的英雄气概。浑厚雄伟，使人震撼。这里还有几个结字特别的文字值得一提：六行"零"字，此字内部写得很松散，但将左右两边长竖的笔画做出束腰的感觉，微微侵占了内部的空间，视觉上对此字的造型就有了一定的变化。古人写篆书，结字时都在设计着，将文字的各部分笔画形成一相互关联的有机体。这些笔画之间或左顾右盼，或相互包容，透露出一种生命的气息，即俗话所谓的"字写活了"。五行"神"字右旁的写法是左顾右盼，十行"夏"字下部的写法是左顾右盼，十四行"冀"字的上下结构也都是左顾右盼。九行"曹"字，上部为两个"东"，左边"东"的一撇和右边"东"的一捺，各向下伸去，包住下部的"曰"字。这样处理，下部较少的笔画就显得丰满了许多，也就避免了"曹"字容易出现的头重脚轻的毛病。这就是运用"包容法"的妙处。十五行"穆"字，按《说文》上篆书的写法，禾字旁应该在左边，此处却写到了右边。金文上多如此写法，如《穆公鼎》《迟父鼎》等。唐《碧落碑》上的"穆"字也如此写法。还有将"穆"字的"禾"省去作"翏"形的，这也是"穆"字写法中的一种特例。一个字的结构，上下左右能不能换位，偏旁部首能不能省写，一是要看文字书写环境是否允许，二是要考查一下前人有无先例。换位与省写的技法只有在某一特定的环境中使用，才不会产生歧义，才能增加艺术效果。书法对今天的人们来说已经是"艺术"方面的事了，"艺术"就允许有一定的创

造性。

在余所藏的"嵩山三阙"拓本中，以《嵩山少室石阙铭》为最多。除配齐两套"嵩山三阙"外，尚多出两纸。余极喜梅花，数年前以一纸《嵩山少室石阙铭》拓本换回某名家所绘红梅一幅，据说价值要两千元以上。另一纸有人曾出千元以上多次索要，但终未出手。近日，一套"嵩山三阙"的清末拓本，市场上多有以三万元左右在求购的。

21　嵩山开母庙石阙铭　东汉安帝延光二年

《嵩山开母庙石阙铭》，又简称《开母庙铭》。（图37）石在河南登封以北十里许的崇福观旁开母庙旧址。篆书体。石阙文字刻于汉安帝延光二年（123）。开母庙原称启母庙，是为祭祀夏启之母涂山氏而立的神庙。此石阙刻立时，为避汉景帝刘启的名讳，遂将启母庙改称为开母庙。《开母庙铭》文字分为三个部分，右下方为题名部分。传世拓本最多能见题名文字十二行，行七字。十二行文字之后，又有两道竖线与后文相隔。此段文字一、二行残损太多，不知此前是否还有文字。清中期精拓本，一行存二字，二行存三字，均可见大形。题名部分之后有两段铭文，前段十三行，行十二字，后段十一行，行十二字，共计二十四行。二十四行文字之上，还有一部分文字，但泐损严重。铭文部分较题名部分高约一倍，使石上文字部分形成了一

图37　清拓本《嵩山开母庙石阙铭》全图

个阶梯状。拓工为了方便捶拓，多将纸张与前题名部分文字取齐作为一列，并先拓铭文的下半部分，然后再拓铭文的上半部分。上半部分文字泐损严重，多不能辨识，拓本一旦离开下半部分，一般人多不能识其为何碑而遭遗弃。所以《开母庙铭》的拓本缺上半文字的很多。比照《嵩山少室石阙铭》的书写格式知，古人刻石文字中常见有空格的现象。这是因为石面粗糙有所避让，或文义格式要求所致。（图38）这里虽有数空行，但实际计算文字的行数还是以二十四行为准，不必计算空行。在此石阙文字的左下方，与《嵩山少室石阙铭》一样，也刻有一圆形图案，内容也是玉兔月宫捣药图，刻工极精美，线条极朴实。

为了方便读者对照拓本研究文字，这里用较精善的拓本将石阙上文字全部释出，以供读者参考。题名部分文字如下：

□□/川郡阳/城县为开母庙兴/治神道阙时太守/□□□朱宠丞零/陵泉陵薛政五官/掾阴林户曹史夏/效监掾陈修长西/河圜阳冯宝丞汉/阳冀秘俊廷掾赵/穆户曹史张诗将/作掾严寿佐左福

铭文部分：

□□□范防百川柏鲧称遂/□□□原洪泉浩工下民震惊/□□□功疏河写玄九山甄旅/□□□文爱纳江山辛癸之间/三□□入寔勤斯民同心济洪/□□□正杞缯渐替又遭乱秦/圣汉福亨于兹冯神翩彼飞雉/□□其庭原祥符瑞灵支挺生/□□常作阴阳穆清兴云降雨/□□□宁守口不歇比性乾坤/福禄来㕱相宥我君千秋万祀/子子孙孙表碣铭功昭眠后昆/□□□□延光二年　　重日/□□□□作黼德洋溢而溥优/□□□□政勖文燿以消摇/□□□□雍皇极正而降休/□□□颖芬兹楸木于圜畴/□□□□木连理于芊条/□□□□盛昨日新而累熹/□□□化作咸来王而会朝/□□□其清静九域少其修治/□□□祈福祀圣母崅山隅/神

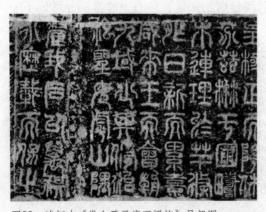

图38　清拓本《嵩山开母庙石阙铭》局部图

独享而饴格鳌我后以万祺／于前乐而冈极永历载而保之

《开母庙铭》与嵩山其他两阙一样，宋明诸大金石家皆未见论及。所见明代拓本，题名部分前二行确在，文字大形尚可辨。铭文部分第三行"玄九"二字中间无石花，四行"山辛"、五行"同心"等字完好。二十一行上部"其清"二字完好。清初拓本，第一行"范防百川"四字基本完好。三行"玄"字下部已损，"九"字上部与石花几乎相连。四行"山辛"，五行"同心"等字基本完好。乾隆以后拓本，一行"范"字已损，但可辨大形。"玄九""山辛""同心"等字已渐渐损连在一起，但此时拓本题名部分前二行尚存。道光以后精拓本，虽缺题名部分第一行，但第二行尚存"阳"字大半。铭文部分第三行"九"字基本完好，四行"癸"字中间笔画清楚可见，"间"字左竖笔未损。七行"飞雉"，"雉"下右旁无石花，末行"历"字内右上部未泐损相连。清末民初时，有人将此石阙上所有铭文、图案悉数拓出，合为一套。但此时石阙上文字泐损严重，笔画也变得很粗。而且用纸不佳，似白麻纸之类，致使拓本更显漫漶，质量不高。

《开母庙铭》题名部分，首行二字泐损严重，故前人多未能识出。二行"川郡阳"三字，《金石萃编》等金石书上也未见识出。余所藏拓本，拓工精细，二行"川郡阳"三字分明可见。释出此三字，也可证明《嵩山少室石阙铭》中第四行"郡"字上定缺"颍川"二字无疑，而且也可证此处的"阳城县"确为"颍川郡"所属。《开母庙铭》上的题名文字中，有许多职官、地名、人名与《嵩山少室石阙铭》上相同，如"零陵""泉陵""薛政""五官掾""阴林""户曹史夏效"，等等。《嵩山少室石阙铭》上虽无刻文年代，但借此处的内容完全可证明，此二阙同时刻成于汉安帝延光二年（123）前后。九行"圜阳"，地名，汉时设置，属西河郡，晋以后始废，故治在今陕西神木之东。《汉书》上颜师古注此地名时说："此县在圜水之阳。"《水经注·河水》："又南过西河圜阳县东。"所以，后人认为"圜阳"或应写作"圁阳"为正确。"圁"读如"银"，"圜"读如"元"，二字音相近，故前人有所相互借用。

铭文部分三行"写"字，此处同"泻"字。段玉裁《说文解字注·宀部》："写，俗作泻。""写"有倾泻、倾注之义。《周礼·地官·稻

人》："以浍写水。"白居易《五弦弹》："铁击珊瑚一两曲，水写玉盘千万声。"此处"写"即为"泻"字。五行"寔"有三义。一通"是""此""这"讲。《穀梁传》："寔来者，是来也。"《公羊传》："犹曰是人来也。"二通"实"，《正字通·宀部》："寔，与实通。"《礼记·坊记》："寔受其福。"三通"真"，放置之义。《易》："真于丛棘。"陆德明释文："真，姚作寔。寔，置也。张作置。"在此处，"寔"应当作为"是"讲较接近文义。七行"翩"字，此处左右两部分换位。将文字的结构上下左右换位，在汉代的许多刻石文字中都能见到。如《汉嵩山少室石阙铭》和此石上的"穆"字、汉印文中的"秋"字等。十一行"福禄来伭"，"伭"同"返"。《说文》："伭，《春秋传》返从彳。"《集韵·阮韵》："返，行还也。或从彳"。十四行"厗"，《说文》："厗，厃也。从厂，辟声。"在古代经典中此字多借为"辟"或"僻"。"洋溢"，《金石萃编》上释为"祥溢"，今观拓本上文字，清晰可见确为三点水旁，再据文字也应释为"洋"字为当。十五行"鼒"，同"则"。《说文·刀部》："鼒，籀文则从鼎。"十七行"芬兹枞木于圃畴。"《金石萃编》上将"枞"字释为"淋"。古人有将"淋"字写成并排三个"木"的，但观此石上"枞"字中间部分显然不是"木"字。"枞"同"茂"，树木茂盛义，若为"淋"，则文义不能通。十八行"木连理于芊条"，"芊"，形容草木茂盛。《广雅·释训》："芊芊，茂也。"《列子·力命》："美哉国乎！郁郁芊芊。""芊"也引申为青翠之色。宋玉《高唐赋》："仰视山巅，肃何芊芊。"毕沅《中州金石记》称"芊"为"竿"的俗写，似有臆断之嫌。"木连理于大树的竿条之上"，这似乎也能讲得通。但"木连理"是古代人认为的五大瑞兆之一，如此描写显得有些平淡无味了。而"木连理于大树的绿色枝条之上"，这样的描写则更近于汉代人的风格。所以，顾炎武认为此字应释为"芊"是有一定道理的。二十一行"少"字下一撇画向右边写去，造型似为一反书，汉代文字中也常有这种现象。二十一行第二字为"独"，精拓本清楚可见"独"字的右旁大半，前人多未识出。

《开母庙铭》书法之精，前辈大家多有溢美之词。冯云鹏在《金石索》

中称："篆法方圆茂满，虽极剥落，而神气自在。其笔势有肥瘦，亦有顿挫，与汉缪篆相似。"《开母庙铭》的书法结体丰满，造型方正。此种有特点的结体，极易直接植入篆刻印文的使用之中。随意取数字排列在一起，就可以看到汉代印章"满白文"的艺术风范。所谓"满"即古人所谓的"茂密"。在处理整体文字风格统一的问题时，此处采取了"繁而瘦之，简而肥之"的书写方法。如题名部分，五行的"宠"字，笔画较多，中间部分就使用了细一些的笔画来书写。而上边的"朱"字笔画较少，则写得稍开放些，笔画也稍粗壮些。粗笔和细笔，肥笔和瘦笔这是书法实践中的一个重要技法。但并不是任何时间、任何地方都可以随意使用。粗和细、肥和瘦这些技法如何运用，应该有一定的"度"或"比例"，不能反差太大。我们从《开母庙铭》的文字中可以看出，一行之中，一字之中都是有一定"肥瘦"变化的。这种单位变化还要考虑不能破坏整体章法中的轻重缓急。《开母庙铭》的书法在用笔上有一鲜明的特点就是圆转流畅。文字中主要的转折处都采用了圆笔婉转而下的方法，如"守""宫""圃""曰"等。有些竖笔多的文字，则采用了向内收束和包容的手法，如"正""君""而""山"等字。这样一来，既丰富了文字的线条变化，又避免了笔画太直硬，与整体风格不和谐的毛病。此石阙上文字，虽在结体上、造型上与秦代篆书有许多形似之处，但其书法的气韵，则包含了汉代人大度厚朴的人格与精神。学习汉代人的书法，一定要多读汉代人的文章，多了解汉代人的心性与精神。只有这样，才能够了解汉代人书法的真实内涵，才能感悟出书法艺术的奥妙之处。

《开母庙铭》虽号称"嵩山三阙"之一，但大多数时间我们见到的拓本，"三阙"都是分开的。余所藏《开母庙铭》拓本，为清乾隆年以前所拓，题名部分前二行尚存数字。石缺处有端方题跋四行，旁有杨守敬题签。另有一《请雨铭》，刻于《开母庙铭》之后。隶书体，文十三行，行五字。此拓本常与《开母庙铭》相配出售。余所藏此两件拓本，三十多年前经刘汉基先生介绍，得之于长安某旧家，费资三百元。若今日寻购，恐无两万元以上无法购得。

22　黄肠石刻字　东汉顺帝永建二年

　　《黄肠石刻字》，又称《永建残石》等。隶书体，石上一般均为两行文字，内容为石材的尺寸、工匠名、刻石年代等。（图39）自清代以来，在河南洛阳周边一带，出土了不少类似形状的方石。石上所刻的时间，主要集中在东汉顺帝永建元年（126）至阳嘉元年（132）及东汉灵帝建宁五年（172）这近五十年的时间内。据另一"贵平残石"知，东汉安帝永初二年（108）也曾有过类似的刻石。在这些刻石文字中，只有建宁五年掾王條所主的刻石上有"黄肠"之名的字样。其他刻石则多只有年月、尺寸、工匠名等。但因其内容相同、形制相同，人们均认为此种石材为黄肠石。这些石上的文字内容等虽然相近，但有人还是以其出土地多在河岸边，而且数量很多为由，称此石为石堰用石，并定此石名为"谷堰石方"。此说是否正确，还待专家考证。但百余年来金石家们多称此类石刻为黄肠石，这自然是有一定道理的。为了便于给读者介绍，此处仍以旧称为是。

　　这里文字表述的四种《黄肠石刻字》，均为洛阳一带出土，民国时为于右任所得。1940年前后，于氏将其所藏历代石刻全部捐给了西安的碑林。此四方黄肠石亦在其中，现仍存西安碑林博物馆内。按时间顺序排列，此四石的文字内容依次是：

　　①"费孙石广三尺，厚二尺，长二尺七寸，第十九。永建三年四月省。"

　　②"尹任石广三尺，厚尺五寸，长二

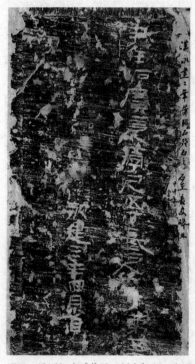

图39　民国拓本《黄肠石刻字》之一全图

尺七寸，第廿六。永建三年四月省。"

③"许伯石广三尺，厚尺五寸，长二尺七寸，第廿二。阳嘉元年九月省。"

④"茉丙石广三尺，厚尺五寸，长二尺六寸，第十□□（以下残泐）"

此类文字的内容没有太难懂的地方，基本上都是工匠名、尺寸之类。在年号以后有一"省"字，曾见其他黄肠石上"省"字前有某某职官之名，意思是说某某官员来此"省察"工程质量问题了。《尔雅·释诂下》："省，察也。"邢昺疏："省谓视察。"第三石首行"许伯石"，与其他石上文字一样，是指"许伯"这个人所凿刻的石材。河南张伯英"千唐志斋"所存的几方黄肠石里，其中也有"许伯"所刻之石。石上所刻年号时间为"永建三年四月"，顺序号为"第五十八"，与西安碑林所藏"许伯石"为同时所刻。可见当时一位石匠是要凿刻许多方这样的石材的。"茉丙"，也是工匠名，有的书上将此名释为"药丙"，不知何据。"茉"同"莫"，为姓氏。《字汇补·莫部》："茉，与莫同。见裴光远《集缀》。""莫"也有写作"茻"形的。《字汇补·莫部》："茻，古《孝经》莫字。"

黄肠石在《水经注·济水》中曾有记载："灵帝建宁四年，于敖城西北垒石为门……石铭曰建宁四年黄场石也。而主吏姓名磨灭，不可复识。"《水经注》上将"黄肠石"作"黄场石"，当是一物。前人在考证"黄肠石"的来历时，引了《周礼·夏官》郑玄注曰："天子椁柏，黄肠为里而表以石焉。"这里明显是说"黄肠"与"石"是两种东西，却同为古代墓穴建筑用物。那么，什么是"黄肠石"呢？《汉书·霍光传》："梓宫、便房、黄肠题凑各一具，枞木外藏椁十五具。"颜师古注引苏林曰："以柏木黄心致累棺外，故曰黄肠。"木头皆内向，故曰题凑。这里讲得很清楚，"黄肠"指的是棺椁外累聚的柏木桩。因柏木的内芯是黄颜色的，故称为"黄肠"。在"黄肠"外又砌有方石，这种方形塞石是在保护"黄肠"，故曰"黄肠石"。前面曾介绍过徐州所出汉代的"第百上石"等，也应是此类此石。

《黄肠石刻字》石刻，基本上都是普通工匠所为，石上的文字只是一种记录，一种公文，并不是为表现书法艺术而书写的，却仍具有一定的书法意

义。《黄肠石刻字》上的文字，与西汉早期骨签上的文字写法有着极相近的地方。单刀刻字，干净利落。线条无有往复的用笔，字与字之间上下的距离较短，行与行之间的距离较宽，这是隶书体书法作品中章法排列的显著特征之一。所谓"密不透风，疏可走马"，即此意境的写照。此石上文字结体复杂的不多，用笔也多简明，但有一个字的结体有一些变化，使得后人多有误解，这里需说明一下。此处所示四种《黄肠石刻字》的拓本上，第一行中都有一个"厚"字。此处写法形如"庌"，这在其他汉代刻石上是很少见的写法。所以，有人就将此字释为"宽"字，看来是错误的。因为刻石上"广"字，就是古人表示"宽"的用词，文中不可能重复用词。石上变形后的"厚"字外面笔画从"广"，在古代文字中，"广""厂"以及"疒"都是常常互用的。检傅嘉仪所编《金石文字类编》，在第197页上，见到秦汉印章文字中，"厚"字就有如此石上的写法。

《黄肠石刻字》之类的方石，近百年来在洛阳周围出土达百十方。这些刻有文字的石方多藏于当时的金石家手中及图书馆、博物馆等机构之中。所以，传世拓本并不多见。民国年间，西安碑林曾捶拓出许多种碑石拓本，上盖有"西安碑林精拓"的印章，作为官方的礼品，也有一部分出售给外来的游客。此处所示四纸，即民国时所拓，1999年春，余以千元得之于西安南院门一旧书店内。归来数日喜不自禁，可谓上天厚我。

23 裴岑纪功碑 东汉顺帝永和二年

《裴岑纪功碑》，又称《敦煌太守裴岑纪功碑》《敦煌太守碑》。隶书体，碑文六行，行十字。（图40）

拓本一般高约114厘米，宽约56厘米。原石在今新疆东北部的巴里坤，东汉顺帝永和二年（137）八月立。全文曰：

惟汉永和二年八月敦煌／太守云中裴岑将郡兵三／千人诛呼衍王等斩首部／众克敌全师除西域之忧／蠲四郡之害边竟受安振／威到此立海祠以表万世

据传此碑于清雍正七年（1729）被岳钟琪发现，碑石先入巴里坤将军府，雍正十三年（1735）又被移入巴里坤关帝庙中。此碑发现稍晚，故未见清以前拓本传世。所见雍正时初拓本，首行第一字"惟"，左旁中竖笔未泐损变粗。"煌"字"火"旁右下一点未被石花连至右下。五行"害"字右竖笔未泐损。嘉庆、道光年间拓本，首行"惟"字中间竖笔已泐成一长粗笔与下面"汉"字相连，但两边小竖笔却未损，尚清晰可见。"煌"字左旁下部未泐损。清末民初拓本，首行"惟"字左旁已泐损，使得三竖笔泐损相连。"煌"字左旁"火"字下部泐有一长痕向右下延伸。（图41）

此石远在新疆，拓工不易寻找。清代时，当地驻军兵士为了增加收入，多自拓自售。常常是纸张未干就急于上墨捶拓，故此种拓本多洇水模糊，字口处也多有晕痕。后人未明此现象为何所致，故常斥此种拓本为"填墨本"。要拓毕一通碑石，拓工不可能一次施墨就能完成，中间一定会上好几次墨才行。拓包多次首先接触的部分，墨色自然要比其他地方都重些，特别是石面不平的碑石、摩崖，更容易在字口处出现较重的墨迹点痕，这种现象是自然形成的，并不是什么"填墨"。在拓本上有意识地"填墨"，一般有这样两种目的：一是为充旧拓本。这种"填墨"常常是在关键的部位。如某一种碑上某一字未损是旧拓，填墨者就会在已损

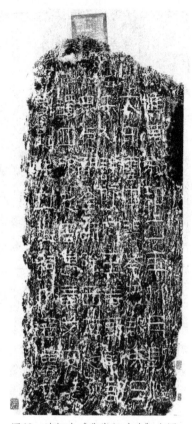

图40 清拓本《裴岑纪功碑》全图，上有"甘肃巴里坤城守营都司关防"印

图41 清拓本《裴岑纪功碑》局部

的笔画四周及字上"填墨"，使此字完整无损以充旧拓。旧时碑帖商为卖出好价格，或一般收藏者为显示自己收有旧拓而多使用这种手法。还有一种目的就是为了更清晰地临字。有一些书法爱好者，为了能清楚地观看拓本上的文字，常将拓本上泐损的文字填上墨使其突显出来，有时竟不辞劳苦，全本填墨。曾见一裱册旧拓本的《西狭颂摩崖》，民国时即被人在整册的全部字口边填上墨，虽不是为了充当善本，但损坏了原拓的自然美，并招人议论，实在可惜。这种"填墨"，其意在文字，而不在拓本，但此种做法实不宜提倡。要分辨"填墨"与"未填墨"并不难，只要整幅来看。有些文字的周围出现了一些重墨，这些重墨多出现在石面高出的部位，而且多以墨点的形态出现。墨色变化自然一致，不是在"重点"的部位，所以这种重墨并不能算作是"填墨"。有些拓本上的重墨点，多出现在鉴别新旧拓本的敏感部位，而且这些重墨点不是太重，就是太水洇，与周围墨色常常不能一致，这可能就是专作充作旧拓而为的。还有一种"填墨法"，就是先在原石的残缺处填上蜡或其他东西进行修补，然后再拓出。这样做出来的拓本墨色一致，文字笔画也完整，充作旧拓最易"打人眼"，这种方法清末民初时最为盛行。当然，这种方法不可能将碑石上所有的残缺都补上。留意其他文字的变化，结合整体文字的泐损情况，分辨出真伪也不是什么难事。至于那种只是为自己临习书法而"填墨"的拓本，并不是以盈利为目的，低价或高价购得了此种拓本，也就不能算作"打眼"或"上当"。

《裴岑纪功碑》为塞外难得的汉碑。当年从塞外归来者，多携此拓本作为礼品相送。因需求者多，故有数种翻刻本问世。其中主要的有新疆刘氏摹本、山东顾文珙摹本、西安申兆定摹本等。因新疆本地就有翻刻本，所以从塞外带来的拓本并不一定就是真本。翻刻本上石花不自然，有凿击的痕迹，笔画也特别呆滞，碑文最后一行"立海祠"误刻为"立德祠"，为了证明拓本是从原石上捶拓下来的，清代时多在拓本上盖有当地政府或驻军的印章。目前所能见到的官印主要有四种：一为汉、满、蒙古三种文字合刻，朱文，曰"管辖巴里坤满州兵甲领队大臣之印"。印面为正方形，边长约11厘米。二为满汉两种文字合刻，朱文，曰"镇守巴里坤口处总兵官之印"。印面长约12厘米，宽约11厘米。三为满汉两种文字合刻，朱文，曰"甘肃巴里坤城

守营都司关防"。印面长方形，长约9厘米，宽约6厘米。第四方也为满汉两种文字合刻，朱文，曰"甘肃镇西抚彝直隶厅同知之关防"。印面长约9.3厘米，宽约6厘米。

《裴岑纪功碑》首行"永和"为东汉顺帝刘保的年号。中国历史上共有五个帝王先后使用过"永和"作为年号。依次为东汉顺帝、晋穆帝、后秦姚泓、北凉沮渠牧犍、十国闽太宗王鏻。其中以晋穆帝的"永和"年最为有名。因为王羲之所书《兰亭序》首句有"永和八年，岁在癸丑，暮春之时"一句，此"永和"即晋穆帝的"永和"。而此碑上的"永和"，却是东汉顺帝时的"永和"。汉顺帝在位十八年，共使用了五个年号，"永和"为第三个。二行"裴岑"，为东汉时镇守西域的大将军，时任敦煌太守，保卫边疆，功绩卓著，但史书上却未见记载其人其事。三行"呼衍王"，东汉时北匈奴的一支番王，自汉安帝以后常常滋扰西域一带，后被裴岑击破。三行"酋"，碑石上写作"馘"，古书上常作"聝"，读如"国"。《说文》："聝，军战断耳也。《春秋传》曰，'以为俘聝'。"古代割取所杀敌人的左耳按数计功，称之为"聝"。此处应是泛指敌酋，故"聝"有时亦从"酋"做"馘"形，或变体为"馘"形。五行"蠲"读如"捐"，此处为"除去"之义。《广雅·释诂三》："蠲，除也。""四郡"指汉代时的"河西四郡"，即武威郡、张掖郡、酒泉郡、敦煌郡。此四郡皆处于北匈奴之南一线，常受其滋扰抢掳。"竟"，即"境"字的省写。《左传·庄公二十七年》："卿非君命不越竟。"《汉书·徐乐传》："故诸侯无竟外之助。"颜师古注："竟读如境。"五行"安"字上为一"受"字，碑石上写作"笶"形，前人多未见释出。"受"在此处作"保证""保卫"之义。《周礼·地官·大司徒》："令五家为比，使之相保；五比为闾，使之相受。"《尚书·召诰》："保受王威命明德。""受"与"保"在此处义同。"灾害"除去，边境自然也就平安了。故谓之"边境受安"。另外，"受"也有得到、收取之义，在此处此种意义也能讲通。六行"立海祠"之"海"，翁方纲《两汉金石记》中释作"德"，王昶《金石萃编》中也释作"德"。但观原石拓本上分明是一"海"字。杨守敬在《评碑记》中说："翁覃溪、王述庵二家所收本皆作'德祠'……知翁尚未见真本耳。"此说

应该正确，因为正是翻刻本将"立海祠"误刻为"立德祠"的。《玉篇·水部》："海，大也。"此处"海"当"大"讲，"立海祠"即"立大祠"。

杨守敬在《评碑记》中论及此碑时赞道："隶法雄劲生辣，文笔亦简古。"确为大家之论。此碑书法的最大特点正是"生"与"简"，与汉《大开通》摩崖书法有异曲同工之妙。说其"生"，主要是指其书法用笔上多以方折笔法为主，毫无圆滑做作之气。如"汉""年""月""郡"等字，与汉《大开通》上文字用笔结构几乎一模一样，都是方正硬朗。说其"简"，主要是指其结体简练干净，无故意盘曲缠绕、附庸造势的笔画杂侧其间，如"郡""众""西""害"等字。简洁利落，如落叶后的古树，枝干似铁，苍劲无比。《裴岑纪功碑》，是塞外戍边将士和当地人民为纪念裴岑而刻写的碑文。塞外之石、边关之墨、英雄之情，出手自然不凡，一种大漠雄浑孤傲之气跃然字里行间。此石上文字结体皆呈长方形，用笔瘦硬，将塞外沙场金戈铁马的景象，淋漓尽致地表现了出来。

《裴岑纪功碑》发现稍晚，碑石又在塞外，故上好的善拓本很少见到。近年在北京、上海等大小拍卖会上，也未能见到善拓本出世。20世纪90年代初，日本东京中华书店曾有此碑拓本出售，价格为六万五千日元，当时相当于人民币五千元左右。21世纪初，朋友曾于长安市上收得一纸，上有"镇守巴里坤□处总兵官之印"，仅费去两千元，可喜可贺，今日如要购买恐得万元以上了。

24　会仙友题字　东汉顺帝汉安元年

《会仙友题字》，又称《安仙集留题字》《逍遥山石窟题字》《仙集留题》等。（图42）隶书体，正文刻字两行，行六字，文曰："汉安元年四月／十八日会仙友"。正文两边有宋人楷书体刻题八字，右边为："东汉仙集"，左边为："留题洞天"。原石在四川简州，今四川简阳市东逍遥山石洞的崖壁上，为摩崖刻石。从文字内容知，此题字刻于东汉顺帝汉安元

年（142）。杨震方先生在《碑帖叙录》上介绍此刻石时说："首题'汉安元年（一四二）四月十八日会仙友'十二字，次行题'东汉仙集，留题洞天'。以下三行为宋元人楷书题字，仅有一行为汉人隶书。"观此原石拓本，格式布局并不如其所叙述。难道杨先生并未亲见原石拓本，所以才有如此之论？

《会仙友题字》刻石，清代初年始被人发现，又因其文字较少一直未受到重视。再加之此石刻隐于崇山峻岭之中，不便于捶拓，故至今未见有宋、元、明间拓本传世。清以后虽有拓本现世，但仍是寥若晨星。清

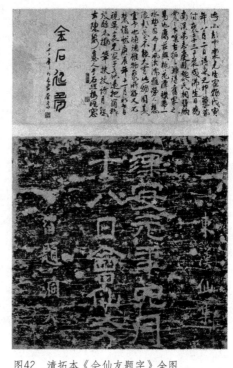

图42　清拓本《会仙友题字》全图

乾隆年间，申兆定在西安翻刻汉《裴岑纪功碑》时，将此题字刻于石后，摹刻本《会仙友题字》，字体、笔画光滑无力，石面又完整，不似摩崖自然斑驳的效果。再者原石拓本上多有横向石纹，而翻刻本却没有。所以真伪一望便知。见清初旧拓本，"会仙友"的"会"字中两点画未泐，"友"字上部未泐成"文"形。左边宋人题字"留题洞天"的"留"字完好。清中期（嘉道年间）稍旧拓本，"会"字中间两点仍清楚可见，左边题字"留"字上部稍有泐损，下部"田"字完整无损。清末拓本，"会"字中间笔画已泐，"留"字也大损。余所藏一本，2002年得之于四川成都，旧裱一轴。上有清光绪四年（1878）陈录道人题跋十三行，称此拓本为四川彭云裳家旧物。纸墨古朴、字迹精神，当为清中期旧拓无疑。《会仙友题字》为摩崖刻石，一般拓本高约60厘米，宽约65厘米。

"汉安"，为东汉顺帝刘保的第四个年号，"会仙友"，似乎是道家之言。道家喜谈"成仙之道"，"道友"也就成了"仙友"。但这里的"仙友"或"道友"，应是汉代"黄老之学"的泛指，并不一定是后世的"道

教"之"道"。几位喜谈"仙道之言"的朋友在一起聚会，自然也就称为"会仙友"了。"东汉仙集"四字肯定为后人所刻，因为汉代人是不会称自己的时代为东汉或西汉的。东汉、西汉之称是后代的说法。

《会仙友题字》刻石上文字虽然不多，但其中所表现出的书法技巧还是值得我们学习的。一行首字"汉"，它在此处的结体不同于常规。一般来说，"汉"字大多数情况下是作为左右结构来写的。此处，却将"汉"字右旁最上一横画拉长了，并覆盖、包含了整个"汉"字的笔画，右旁"氵"也变成了内部结构的一部分，这样，左右结构的文字就变成了上下结构的文字。在汉代的文字中，常见有这种改变结构的技法，在书法艺术中可称是"变巧为拙"的手法。这种改变结构的技法在此刻石上的运用，更能表现出此件书法浑厚朴实的风格。因时、因地，根据不同的整体表现风格来运用这种技法，就能够收到很好的艺术效果。一行"四"字的写法，此处运用的是"篆书结体，隶书用笔"的方法。汉代隶书在书写时，一般都不会把"四"字内部两道笔画拉下来，写出框外，只有篆书的结体才会那样做。但这里却将"四"字内部的两笔写出来，而且重重地向左右两边铺笔弄墨，撇努而去，这是典型的隶书体的用笔方法。如果将此部分写成了篆书体的样子，就会显得不伦不类，故意造作了，而且会破坏整体的艺术风格。近代不少书法家也喜欢在隶书体中夹杂以篆书体，或楷书体中夹杂以隶书体，并称此种书体为"破体书"。这种"破体书"可以增加书法作品的古意，凸显书法作品的艺术效果。但使用此法是要求具有一定的文字功力、一定的书写技巧才能进行的。同时还要看文字变化是否合理与合法，不是不分场合，不分时间，想变就可以变的。石上文字二行最后一字"友"，篆书写法是上下或左右两个"ヨ"形的结合。《说文·又部》："友，同志为友，从二又，相交友也。"此处的"友"字是采取了篆隶相结合的写法，上为篆书体，写作"ヨ"形，下部为隶书体，写作"又"形。这种综合运用书体的方法，避免了平淡和重复的笔画，使一个简单的结字变得丰满了许多。这种方法也大大提高了书法艺术的表现力，值得今天的书法爱好者学习。一个时代有一个时代的书法风格，一个地区有一个地区的书法特点。此石出于四川，综观其同时代、同地区的几件刻石书法，如《樊敏碑》《王晖石棺题铭》《巴郡摩崖》等，

都是讲求在书法作品中，要有隶书的用笔，篆书的结体，楷书的方正等观念，即尽可能地使书法作品表现出一种"古穆之气"，表现出一种既美观又实用的风格来。

《会仙友题字》拓本，近世许多碑帖词典、书法词典中都未见著录。坊间欲寻一纸自是难得。余所藏此拓本为2002年游历四川时所得，藏者为成都一世家子弟李先生。李先生为余朋友，无意索价，余坚付八百元茶水钱始心安理得携归。巴蜀之地潮湿多虫，常见书画碑帖上被虫蛀成网罗状。此拓虽有虫蛀，但尚无大碍处。古拓之上有此星星点点，如细雪飘飘，正前人所谓的"夹雪本"是也。2019年在北京一拍卖会上见一《会仙友题字》，因其少见，字虽不多却也拍出三千多元。

25　景君铭　东汉顺帝汉安二年

《景君铭》，又称《北海相景君铭》。隶书体，碑阳正文十七行，行三十三字。碑阴刻题名四列，上三列各十八行，第四列二行，题名后又刻四字韵两行。碑阳上方有篆书题额两行，共十二字，文曰："汉故益州太守北海相景君铭"。（图43）拓本高约165厘米，宽约75厘米，碑额部分高约45厘米，宽约20厘米。碑额下方有一穿孔，径约13厘米。此碑原在山东济宁任城县，后移至济宁县学，现代所出数种碑帖鉴定书中多称此碑刻于"汉安三年"（144），而碑石原拓上却明确地写着"惟汉安二年"，而且碑文中再也未见出现其他年号或时间文字。之所以能出现这样的错误，都是因为没有认真阅读原石碑文，只是依照了《金石萃编》上的释文。《金石萃编》上将碑文一行"惟汉安二年"写成了"三年"，省事者不愿看原文，就依照了此说。此碑宋代时即有著录，但至今未见有宋拓本传世。所见最早为明代拓本，碑阳首行"欹歔哀哉"之"欹"，左下三点完好。"国□□宝"，"宝"字右边仅损四分之一。八行下部"残伪易心"之"残"字左上未损。十一行"商人空市"，"市"字上部尚存部分笔画。明拓本碑阴

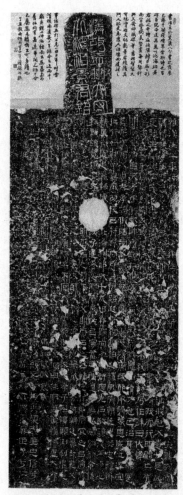

图43　清拓本《景君铭》碑阳全图

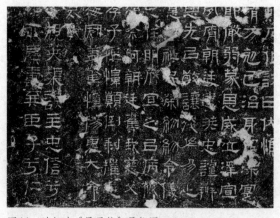

图44　清拓本《景君铭》局部图

第三列第十三行"故午淳于"，"故"字右上不连石花，十五行"虚"左边还连石花。清乾隆年间拓本，碑阳首行"欷"字左下三点损其二，"宝"字约存三分之二。五行"晶白清方"，明拓本"清"字左旁"氵"的第二点微损。清乾隆年间拓本第二点全损。九行"蓄道修德"，"道"字内"首"部的右下稍损。近拓本首行"欷"字左下三点全泐损，石花已连至下面一字。五行"晶白清方"，"清"字左边"氵"仅可见最上一点。九行"蓄道修德"之"道"字，内部"首"的大半已损。（图44）

《景君铭》碑额所题"汉故益州太守北海相景君铭"十二字，有人不解其意，说："益州"的首长应称"刺史"，不该称"太守"。此说不错，但此处的"州"不是行政单位，而只是地名，即汉代时管辖四川东南及云南滇池一带的"益州郡"。《汉书·地理志》："益州郡，武帝元封二年开，莽曰就新，属益州。"可见，"益州"与"益州郡"是两个不同概念的名称。为了避免这种重名的不便，东汉末年将"益州郡"废除，三国蜀时改称为"建宁郡"。"北海相"即"北海郡"的长官。汉初时将诸侯国内的行政长官称为"相国"，汉惠帝元年（前194）更名为

"丞相"。景帝中元五年（前145），又更名为"相"，其地位相当于郡太守。所以，两汉时常将"守相"并称。此碑主人先做了益州郡的太守，后做了北海郡的太守，碑额上题字为了避免重复出现两次"太守"，所以就将北海郡的太守名称改为"相"。汉时"守""相"二职官名意义基本相同。

此碑文中有不少通假字、异体字，为了便于读者了解碑文，这里选择一部分重要的字词，略作考释。碑文一行及十四行的"歍歔哀哉""歍歔"都是"乌呼"的异体写法。二行"于何穹仓"，"仓"即"苍"的省写形。《礼记·月令》："驾仓龙，载青旗。"朱骏声《说文通训定声》："仓，假借为苍。"古时二字常可相通。五行"寔渘寔刚"，"寔"，此处当"实在"之"实"讲，"渘"通"柔"。《字汇补·水部》："渘，与柔同"。《隶辨·魏元丕碑》："既膺渘德。"顾蔼吉注："《字原》云：汉碑多以渘为柔。"十一行"农夫醳耒"，"醳"通"释"，"释放""放手"之义。《六书故·工事》："醳，与释通。"《史记·张仪列传》："共执张仪，掠笞数百，不服，醳之。"司马贞《索隐》："醳，古释字。"此处意即："农夫放下手中的农具。""耒"读如"蕾"，古代的一种农具，后泛指农具。十六行"鼎辅"，"辅"同"拂"，有辅佐、帮助之义。"鼎"在此处有鼎力、襄助之义。二字义近，重叠使用是为了加强词义。十六行"不永麋寿"，"麋"通"眉"，"麋寿"即"眉寿"。《诗·豳风·七月》："为此春酒，以介眉寿。"商周金文上多有"永保眉寿"之语。"眉"与"麋"古时读音相同。关中方言，今仍将"眉毛"读作"麋毛"。

《景君铭》的书法价值很高，杨守敬在《评碑记》中谈及此碑时说："隶法易方为长，已开峭拔一派。郭兰石谓'学信本书当从《郑固》《景君》入'，可谓探源之论。""信本"即欧阳询。先师李正峰先生在为余所藏《景君铭》的拓本题跋时说道："书法至于东汉，八分书之发展已臻于烂漫境界。当斯时也，百碑百貌各逞其美。此《北海相景君铭》之奇特，破汉隶方扁之形，而字势独长，竖画每用悬针，与《天发神谶碑》笔意相仿佛。"此论甚当。《景君铭》上文字的结体多为长形，而且用笔极方正有力。碑文上文字线条的感觉，极似篆刻艺术上所谓"单刀法"刻出的线条感觉，致使文字上"悬针垂露"的地方很多，如"明""师""州""神"等

字。碑文第一行最下"畴"字的结体，方正硬朗，用笔也流畅劲挺，无懈怠之笔，已经接近了楷书用笔的法则。当然，此碑毕竟还是以隶书为主的结体与用笔，碑上文字所表现的笔意还是以隶书为多。如横画起笔时的回锋，收笔时的按压；撇捺时撇画短而筋细，捺笔长而粗壮等特点。在处理方框形结体时，仍采用了隶书中常见的"束腰"法。这样，就使得文字的笔画在硬朗之中表现出一定的动感，避免了僵硬无味的毛病。

《景君铭》由于碑石表面泐损不少，使得今人无法阅读其全部内容，临习其全部文字。但碑上现存文字如果认真学习，也足够我们今人享用的了。此碑上书法的结体最易入印，应该是当今篆刻爱好者重要的参考资料。

此碑明以前拓本不多见，但清中期拓本却并不难得。余先前已藏有一清嘉道年间拓本，数年前又于北京厂肆以一千五百元得一裱册，清末所拓，裱工尚佳。此裱册本前后无题无跋，朋友们皆以为价稍昂贵。余则以为，今日大量捶拓古碑石的年代已经过去，旧拓本也几经灾厄所剩不多。今时所谓的"近拓"，十数年后也就成为"旧拓"了。随着国人文化素质的普遍提高，研究历史文化将成为现代知识精英们的"标志"之一。古代碑帖自然也会受到重视与收藏。到那时，要想再寻找一些稍旧的拓本就更不容易了。

26　武梁祠画像题字　约东汉安帝、灵帝年间

《武梁祠画像题字》，又称《武家林画像题字》。从碑拓收藏的角度讲，应该称此石拓本为《武梁祠画像与题字》较为准确些。（图45）因为我们所能见到的拓本，大都是以画像为主，在画像上附有题字。只有特别为研究文字、临习文字的人，才单独将画像上题字拓出，专做成一本。《武梁祠画像题字》为隶书体。旧拓文字最全者共一百九十余条，稍旧拓本一百七十至一百六十条不等，清末民初拓本也有一百五十余条。因题字内容中有"武家林""武氏祠"等字词，所以有人就将此画像石称为《武梁祠画像》或《武家林画像》。余所藏此画像石题字，为一旧裱拓本。封面有《武家林画

像题榜》八字题签，书写者为民国时著名金石家、原河南博物馆馆长关伯益先生。此册后有关伯益先生题跋九行（图46），现录如下：

武梁祠堂画像题榜都百六十条，拓工精致，未审出于何时。据跋语有云：嘉庆丁丑夏，周介存赠予真州张石樵。至咸丰庚申秋，归钱塘许氏安心竟斋重装。厥后归双龙巷林氏收藏，其首尾皆有少泉跋一。少泉未详何许人，亦未题年月，或云即林氏未知是否。共和二年十二月经丰玉斋待价，余托菇古斋介绍以十金购得之，因志其颠末。如此俾后之得者知所以爱惜与珍重之云尔。共和二年十二月十六日伯益氏志于师范学舍。

图45　清嘉庆年间拓本《武梁祠画像题字》局部图

此本为关伯益先生早年在北京求学时得于厂肆之丰玉斋。今此本上唯见关伯益先生题跋，其他清代人题跋均已缺失。内页上有清人题签"汉从事武梁祠堂画像传"数字，另有清人许氏题字两行，曰："咸丰庚申秋九月钱唐许氏安心竟斋主人珍藏重装"。文下盖有白文印一方，文曰："信天翁"。检《室名别号索引》等书，皆未见钱塘许氏有"安心竟斋"之号，"信天翁"下也未见有许氏之姓，可见此钱塘许氏之名并未显于当时。

图46　原河南博物馆馆长、金石学家关伯益先生《武家林画像题榜》册题跋

　　《武梁祠画像题字》上未刻写年月，我们通过其书法特点与其他汉代碑石对照，断定此石应刻成于东汉安帝至灵帝之间，即公元107年至189年。原石在山东济宁嘉祥县，汉代时属任城。据任城旧志上所记，此地有武氏家族墓园。已出土有《武荣碑》《武班碑》等汉代名碑。武梁祠画像石也出土于此地，从画像石上图案风格、题字的书法特点来看，此石刻为汉代之物无疑，与《武荣碑》等武氏家族也应有一定的关系。宋代欧阳修、赵明诚等人的金石著作中皆见著录。宋以后，元、明间此石又沉默多年，或谓此石又重入土中数百年矣。清乾隆五十一年（1786），金石家黄易以《嘉祥县志》的记载为线索，从山野之中访出此画像石。第二年，由李东琪、翁方纲、桂未谷等热爱金石的同好集资，建立汉画像室以为保护，并刻写了《武氏食堂记》以示后人。黄易访得此石后，初拓仅有三张大纸。稍后全套拓出，以六十四张为完整。清咸丰、同治年后，拓出四十二张画像，外加题跋八张共五十张，也称之为全套。据说此画像石有唐代拓本传世。就是我们今天常在碑帖书中，或其他资料上所见到的那幅"闵子骞"画像拓本。四边已被火烧残，其上有许多人的题跋。此本曾归黄易，后归济宁孙氏，又归李谦汝。民国时李氏将火烧残本重装，又加入民初诗家题跋。此本现藏北京故宫博物院。

　　此画像石唐宋年间的拓本今日是绝难见到的，一般认为，清乾隆年间黄易访出后所拓即旧拓善本。乾嘉时拓本《武梁祠画像石》第三石上所题"蔺相如赵臣也"之"蔺"字中间"佳"部右竖笔尚存，"相"字右边"目"，"如"字左边"女"未损。前石室第二石上"此丞卿车"之"车"字未泐，第七石"蔡叔度"之"度"字稍损，"公子无□"之"无"字右边未损，"获于楚陵"之"获"字完好无损，"义士范赎陈留外黄兄"之"兄"字完好。嘉庆年以后拓本，"蔺"字与"相"字右边均泐损，"车""度"二字损甚，"无"字全损，"获"字上半损，"兄"字下半损。清光绪六年（1880）在此石出土地一带又出武氏画像石两块，一块上首题为"楚将"，另一块上首题为"何馈"。此二石拓本传世不多，民国初年即流失海外。读者如见此二石拓本，应珍视之。清末时在山东另出一汉画像，图案极似"武梁祠画像"。因其上题有"君车"二字，故世人称之为"君车图"。此石出土后先归陈介祺所藏，常见有陈氏亲拓朱、墨二色拓本。此画像石上图案分

上下两层，上层左边为马拉车，后跟随有骑马人，左侧题字为"君车"，右侧题字为"门下小史"。下层图案左侧题字为"门下书左"，右侧题字为"主簿"。此画像石虽为同时代所刻，但并不一定为武氏祠堂刻石之一。清末民初时，此"君车图"刻石被人售之海外，故今日此石拓本极被珍重，一纸拓本多在五千元左右。

在封建社会里，祠堂既是家族祭祀祖先、商议族内大事的地方，又是教化族人和儿童开蒙的场所。武梁祠画像石的内容包含汉代及汉代以前，三皇五帝、忠臣孝子、义士贤妇等许多人物与故事。这些画像旁各题有文字，有言简意赅的叙其事，有择其要旨的题其名。可以看出，这些内容可以说是中国古代最早的关于文化、历史、道德的"教科书"。画像石上的这些故事、人物，对当时教化民众起着很大的作用，对今天的社会也还有一定的教育意义。有些故事对我们今天的人来说已经是耳熟能详了，没有什么难以理解的地方。如"神农氏教民种田""老莱子娱亲""专诸炙鱼""荆轲刺秦王"等。但由于时间久远和文字书写的习惯，此石上一些通假字还是造成了今人阅读时的不便，这里选出一部分略作解释：第一石上题字"伏戏"，古帝王名，今作"伏羲"，"戏""羲"音近，故有互用。"祝诵"，今作"祝融"。"诵""融"二字音也较近，故能互用。"帝俈"，今作"帝喾"，古帝王名。《集韵·沃韵》："俈，阙，帝高辛之号，亦通作'喾'。'俈'读如'库'。"第二石"曹子刉桓"，"刉"此处同"刐"，刐刻、刐坏之义。《玉篇·刀部》："刉，削也。"朱骏声《说文通训定声·乾部》："刉，字又作刐。"《楚辞·九章·怀汉》："刉方以为园兮，常度未替。""范且"，"且"，音同"祖"。此处"范且"即"范雎"，"且""雎"二字音同。《韩非子》上"范雎"即以音同借作"范且"。在《武梁祠画像题字》上，有一些职官名不大常见。如"门下贼曹"，"贼曹"，即汉魏时专为缉捕盗贼而设置的官员，其属下有参军、掾、史等。"门下贼曹"应属郡县的佐史，位在"贼曹掾"之下，为"门下史"的一种。

《武梁祠画像题字》无刻写年代，前人根据内容及书法特点，定为东汉安帝时物。与东汉安帝元初二年（115）的《子游残碑》、元初五年（118）的《太室石阙铭》、东汉桓帝延熹七年（164）的《封龙山碑》的书法有许

多共同之处。其特点一是隶书的结体已经相当成熟。当时篆隶夹杂的书体在正规场合已很少使用，此处所写是一种完全成熟自然的隶书体。这里有些字的结体规整，几乎接近了后世的"楷书"，如"有""夏""秦""贞"等字。二是此画像石上的书法表现出强烈的个性，在朴拙之中透着秀美之意，在端庄之中显出生动之情。用笔浑圆自如，转折提按兼而有之。如"二侍郎"之"郎"字，左边下竖笔向内收束，转折纯用硬笔法，右边"阝"，则是有提有按的圆转形用笔法。"专诸炙鱼"的"鱼"字，下面四点一般隶书写法多将第一点向下，中间两点向上提，最后一点再向下拉，形成了一个向上的拱形。此处"鱼"下的四点，却是中间两点在下，两边点画向上提，形状极似一条肥鱼的尾巴，极具动感，活泼可爱。用笔上也注意了轻重的变化，更凸显了鱼尾的动感。

《武梁祠画像题字》每套中的数量较多，所以收藏起来较为困难。今日市场上所见多为散页，三十张以上即为难得，五十张全套更是稀有。前数年，上海曾有一套五十张本拍卖，终以三万元成交。数年前北京拍卖会上也曾见一套，仅三十七张，竟也拍出了一万五千元的价格。此本关伯益所藏全本题字，二十年前以两千元得于长安某收藏家手中。前有清人题名，后有专家题跋，也算难得之物。若在今日见到，非五万元不能得之。

27 石门颂摩崖 东汉桓帝建和二年

《石门颂摩崖》，又称《杨孟文石门颂摩崖》《故司隶校尉杨厥石门颂》等。隶书体，文字二十二行，行十一至三十三字不等。有隶书体白文题额两行，行五字，曰："故司隶校尉楗为杨君颂"。（图47）此石刻于东汉桓帝建和二年（148），原石在陕西褒城县褒斜谷中。20世纪60年代末，因修筑石门水库，《石门颂摩崖》在其开凿范围内，原石被切割下来后，运至汉中博物馆收藏。《石门颂摩崖》刻石为"石门汉魏十三品"中最重要的一品。拓本一般高约190厘米，宽约180厘米。此石刻虽于宋代时欧、赵诸家

已有著录，但因此石长期隐于崇山峻岭之中，路途艰险，人迹罕至，捶拓不易，故清以前没有多少拓本流传于世间。传世所见最早者为明拓本，明拓本首行第一字"惟"，右旁"佳"部四横画未连石花。一行"其泽南隆，八方所达"等字清晰可见。"八方"之"八"字未损。二十一行"或解高格"之"高"字，下部因石面凹进，原刻未见有"口"。清乾隆年以后，"高"下始补上一"口"字。此时拓本首行"惟"字右边已开始有石花，但尚未损及笔画。清道光年以后拓本，"惟"字右边四横画已被石花损连。所传清代捶拓的《石门颂摩崖》，仍是以陕西当地生产的白麻纸所拓为最佳。品级按当时所贴题签的颜色分为红、黄、白三种，以红签为最善。此时所拓虽"高"字下已补刻了"口"字，但石刻经过清洗，拓工又经高人指点，所拓之本墨色浑然，字口清晰，首行"其泽南隆，八方所达"等字清晰可见。此种拓本无论从艺术价值还是收藏价值上来讲，都不应低于明拓本。（图48）

近年来，"石门汉魏十三品"中的主要几种都有翻刻本出世。据称，其所用技术较为先进，翻刻本上的石质感觉、字形神态都惟妙惟肖。当然，与原石拓本还是有一定的差别，细观翻刻本上纵横的几条石裂纹，墨线边沿稍显生

图47 清拓本《石门颂摩崖》全图

图48 清拓本《石门颂摩崖》局部图

硬，棱角过于分明。不似原石上裂纹边沿有一定的自然弧度，这种自然弧度拓出后线条是柔和的，有时拓包用力时还能触及裂纹的底部而出现墨点。翻刻本的裂纹内多干净洁白，因为其底部平整，无石点凸出，故无法拓出墨点。翻刻本为近时所拓，不可能使用清代的白麻纸，所用多为机制宣纸。为节省计，这种机制的宣纸也以低档的川宣为多。展看时常会发出"哗哗"的响声，而且墨色较重，墨中香料刺鼻。所以，稍稍用心，翻刻本即不难辨出。

关于《石门颂摩崖》的名称，清以来即有多种别称。这使得读者不能清楚地、一目了然地明白此石的内容。《石门颂摩崖》是当时汉中的太守王升，为颂扬司隶校尉杨孟文开山修路、凿通石门的功绩而刻写的文字。在整个刻石文字中出现了两次人名，一是："故司隶校尉楗为武阳杨君厥字孟文"。另一是："汉中太守楗为武阳王升字稚纪"。这两次人名中都出现了"楗为"二字，所以，有人就理解为："楗"这个人"为"杨孟文立石。造成这个误解，就是没有理解"楗为"二字的内容所致。"楗为"，《汉书》上作"犍为"，地名，汉时为郡，在今四川中南部一带。《汉书·地理志》："犍为郡……武帝建元六年开。莽曰西顺，属益州。……县十二：……汉阳、武阳有铁官。"由此可知，司隶校尉杨孟文与汉中太守王升都是汉时"犍为郡""武阳县"这个地方的人。第一次人名中"杨君厥字孟文"，"厥"为代词，这里有"其""乃"等义，"厥"不是人名中用字。故有人称此石为"杨厥石门颂"，不确。在《石门颂摩崖》的文字中，还有一个争论较大的字词就是五行"中遭元二，西夷虐残"之"元二"。从刻石上字形来看，确是写作"元二"，如果释为"一二三"的"二"字，"元二"难以成词。此"元二"应是指"元元"，前面有一"元"字，后边再出现"元"，则可用两短横画代替。只是此处的两横画写得有些长了，所以，容易使人误以为是"元二"。"元元"，即汉安帝"元初元年"的简称。在此刻石文字四行中有这样一句话："至于永平其有四年，诏书开余凿通石门。""余"即"斜"的省写，"斜"指"褒斜谷"。"永平四年"为汉明帝刘庄的第一个年号，"石门汉魏十三品"之一的《大开通》之中，也曾写道："永平六年，汉中郡以诏书受广汉、蜀郡、巴郡，徒二千六百九十人，开通褒斜道。"可见开褒斜、凿石门早在"永平四年"（61）已经开始

了，"永平六年"（63）工程全面铺开。此《石门颂摩崖》所颂扬的是"建和二年"（148），汉中郡司隶校尉杨孟文所领导的修路工程。"司隶校尉"在东汉时权力极大，属专门监察官员的职官，与御史中丞、尚书令并称"三独坐"，兼中央监察与地方行政于一身。自永平四年（61）第一次开通褒斜道，至建和二年（148）第二次重开，中间相隔了八十余年。何以过了八十余年时间又要重开呢？正如《汉石门颂摩崖》文中所说："中遭元元，西夷虐残，桥梁断绝。""中遭元元"即言"中间遭元初元年之难"。"元初元年"（114）正是居两次凿修石门道路时间的中间。"元元"遭了什么难呢？《后汉书·孝安帝纪》："元初元年……九月乙丑……先零羌寇武都、汉中，绝陇道。""先零羌"为天水西部一支游牧部族。《广韵·先韵》："零，先零，西羌也。"《汉书·赵充国传》："先零豪言愿时渡湟水北，逐民所不田处畜牧。""先零羌"居西部边疆，所以汉代人称其为"西夷"。"先零羌"东汉时经常侵扰内地，据《后汉书》记载，仅安帝在位的二十年里，就多次占领城池，断绝陇道。"永初元年……六月……先零、种羌叛，断陇道，大为寇掠"。"二年，冬十月……征西校尉任尚与先零羌战于平襄，尚军败绩。""平襄"为汉时地名，属天水郡。"四年，三月……先零羌寇褒中，汉中太守郑勤战殁。"由这些相关的事实看，《石门颂摩崖》文中的"西夷"肯定就是指"先零羌"了。"西夷虐残，桥梁断绝"，正是"元元"之年所遭之难。有人称此处为"元二"，是指"元年与二年"之间遭受了侵袭。这不能说不对，但定为"元元"，即"元初元年"则更合理一些。从文字写法上看，代表第二个"元"字的两横画只是写得长了些，但与数目的"二"字还是有区别的。此文中"建和二年"的"二"字，上横短而下横长，而且每笔都有起伏提按，横画的右端向上挑去，是典型的隶书横画写法。而"元"字后的两横画，用笔就显得简单多了，虽与同文中代表重复字的两横画写法不完全一样，但与"二"字就更不是一回事了。在此《石门颂摩崖》文字中，还有一些异体字、假借字当指出来。一行第二字"☷"，即"坤"字。这是用《易经》中"八卦"之"坤"的卦象来替代了"坤"字，"坤"此处为"地"之义。六行"頿写"，即"倾泻"二字的异体写法。《字汇补·广部》："頿，《汉碑》倾字。"王念孙《汉隶拾

遗》："顾与倾同。""写"同"泻"，前面已经讲过，《嵩山开母庙石阙铭》上，"泻"字即写作"写"形。另外，此石上还有一些文字增加或变化了笔画，如四行"埭路涩难"，"埭"上加写了草字头，"涩"字变成了三个"止"字的"品"字形重叠。七行"恶虫蔽狩"，"蔽"字下又加写一"巾"字。十三行"君德明明，炳焕弥光"，"炳"字右旁"丙"上加写一草字头。此行下"疆"字右上也加写了草字头，等等，这些字形在古字书上却少有记载。对于这些异体字，读者在阅读或临习时应加以注意。在书法创作的范围内，可根据整体情况选择使用，不可不分情况一律照搬。

《石门颂摩崖》的书法艺术性之高超是不容置疑的。其宽博、灵秀、雄浑集一身的特点，直开一代书风。由于此刻石深藏于大山之中，旧时拓本流传不多。而且清以前也没有多少人临习此石书法。所以，清代书法家张祖翼在跋此石拓本时就感叹道："三百年来习汉碑者不知凡几，竟无人学《石门颂摩崖》者。盖其雄厚奔放之气，胆怯者不敢学，力弱者不能学也。"此言也从另一个角度说明了《石门颂摩崖》书体在明、清未能流行的原因。《石门颂摩崖》上文字，从结体上讲，大多自然流畅，疏密得当。一字之内、一行之内、一篇之内，各依笔兴，随势变化。首行"定"字的"宀"写得很大，而且左右两笔向下延伸，形成了一个"包围"，中间的笔画却写得较为集中，宽松得当，疏密有致。最后一行"署"字，此处将上部的"四"字左右两竖笔也向下延伸，形成一个包容的笔意，上下结构变成了一个内外结构，增强了书法表现的厚度。《石门颂摩崖》上的文字，用笔最讲究"逸趣"，既内涵丰富，又活泼可爱。三行"命"字有一长长的拖笔，是有意为之，还是石上裂纹使然，惹得世人说到今。其实，在汉代的书法作品中，这样用笔的文字还有很多。我们所能见到的汉代陶罐上朱砂文字，大多都有"如律令"三字。而"律"字的中间竖笔和"令"字的末笔，也常常被拖下来写，经常长过三五字的距离。摩崖石刻的文字，不似碑刻上常有界格线来规范。摩崖石刻上的文字用笔随意，刻写自由是十分正常的事。所以，"命"字长长下垂，超过数字，是没有什么可让人感到奇怪的。十一行"武阳王升"的"升"字，写得也极有趣味。右边的竖笔写得很长，中间一横画不是平铺直叙直接地完成，而是采用了起笔往上提，行笔至中间时再向下

走，收笔时再向上翘的一个运动过程，真可谓"一波三折"。北魏时郑道昭的书法用笔多类此种。所以，杨守敬在《评碑记》中言道："其行笔真如野鹤闲鸥，飘飘欲仙，六朝疏秀一派皆从此出。"方家之言自然切中要害。

《石门颂摩崖》宋、元间拓本近世还没有见到，明代拓本也少之又少。而清乾嘉时善拓本尚时显于世，索价多在五万元左右。清后期拓本有红、黄、白题签者，市场价格在三四万元之间。1994年，北京翰海拍卖公司所拍出的一本《石门颂》，首行"惟"字未大损，当为明末清初所拓，当时即以三万五千元成交，现在恐怕要在七八万以上了。近年很少能见到更早的《石门颂摩崖》拓本，清代精拓本最应注意，值得收藏。

28　乙瑛碑　东汉桓帝永兴元年

《乙瑛碑》，又称《汉鲁相乙瑛碑》《孔庙置守庙百石卒史碑》《鲁相乙瑛请置百石卒史碑》《孔龢碑》《司徒吴雄等奏请孔子庙置卒史碑》等。（图49）隶书体，碑文十八行，行四十字。第八行第一字"制"，高出整体一格，以表示对皇帝诏文的敬重。正文十八行之后，刻有北宋嘉祐七年张稚圭题跋一行，跋中称此碑文字为东汉时钟太尉所书。钟太尉即钟繇，生于东汉桓帝元嘉元年（151），卒于三国魏太和四年（230），汉献帝时历任相国、廷尉等职。此碑刻立于汉桓帝永兴元年（153），钟繇时方两岁，不可能书写此碑，这也是好古之士妄加名目而已。此碑汉时刻于山东曲阜，历经千百年至今仍存曲阜孔庙内，碑文也较完整。宋代欧阳修的《集古录》、赵明诚的《金石录》、洪适的《隶释》等金石著作都有记载。传世宋拓本却绝少见到。所见明拓本，第二行下部"无常人"之"常"下边"巾"字可见。第二行"故事辟"，"事辟"二字可见。五行下部"众牲长""长"字末笔未损。九行下部"蜀郡成都"，"都"字左旁稍损，右旁则不连石花。明末清初拓本，三行"辟"字左下"口"部已损，右旁损作"丰"形。三行"太常"之"太"，右上无石花。清康熙、乾隆间拓本，三行"辟"字仅存右边

图49　清拓本《乙瑛碑》全图

图50　清拓本《乙瑛碑》局部图

下少许笔画，"辟"上方的"故"字右边已损。"太常"右上有小石花。九行"都"字虽损，但右下不连石花。近拓本以上诸处文字泐损严重，其他文字则变化不大。（图50）

此碑内容较多，所以也造成了名称的繁多。此碑上内容主要分为三个部分，第一部分是司徒吴雄、司空赵戒于"元嘉三年三月廿七日壬寅"所上的奏文及皇帝的诏书。奏文上说鲁相乙瑛请为孔庙内设置"百石卒史"一职，用来管理孔庙的祭祀事务。所以也就有了《乙瑛碑》《孔庙置守庙百石卒史碑》《司徒吴雄等奏请孔子庙置卒史碑》等名称。第二部分是鲁相给朝廷的"谢恩书"。此时原鲁相乙瑛已去职，"谢恩书"是以新相"平"的名义书写的，文中称已选定孔龢为管理孔庙的"百石卒史"，所以就有了《孔龢碑》之名。第三部分为"赞辞"，称赞鲁相乙瑛等人请置"百石卒史"的功绩。因碑文六行中有"臣请鲁相为孔子庙置百石卒史一人，掌领礼器"等语，前人据此也曾称此碑为《礼器碑》。但另有一碑，内容为"鲁相韩勅造孔庙礼器碑"，此碑向被称为《礼器碑》。如将《乙瑛碑》也称为《礼器碑》，二者将容易造成混淆，因此大多数人不将《乙瑛碑》称为《礼器碑》。

此碑文上前后出现过两个年号和时

间，一是"元嘉三年三月"，是司徒吴雄等人上奏文的日子。一是"永兴元年六月"，为鲁相"平"等上"谢恩表"的日子。"元嘉""永兴"都是汉桓帝的年号，《后汉书·桓帝纪》上未见有"元嘉三年"的记载。"元嘉三年"五月改年号为"永兴元年"。虽改年号是在五月，但史书上却将此前数月都算入"永兴元年"了，使得地方纪年与史书纪年有数月重叠。此碑上虽有两个年号，实际是一年之内相隔两个月的事。关于此碑的释文，有一些前人的错误应当指出来。碑文中明确写着"请置百石卒史"，但仍有人释为"百夫卒史""百户卒史"。大概是理解为：应该由"卒史"领导"百夫"或"百户"来维护、处理孔庙的祭祀礼仪吧。"卒史"，职官名，汉时郡下所属的佐史。"百石"是"卒史"俸禄的数量，即"秩百石"。汉代时月俸米粮为十六斛的官吏称为"百石官"。《汉书·百官公卿表》："百石以下有斗食、佐史之秩，是为少吏。""百夫"之名未见诸史籍，历史上有"百夫长"，军队职务，率五百人之长。与此处"卒史"不相关。"百户"一职，元、明时才有设置。所以，释为"百夫卒史""百户卒史"都是错误的。

《乙瑛碑》上还有一些异体字、别体字容易造成误解，此处当指出，以便读者阅读、临习。一行"臣雄"，碑文上"雄"字左下作"口"形，故前人有误将此字释为"雒"者。"臣戒"，碑文上"戒"写作"弍"形，所以就有人误将此字释为"武""允""美"者。三行"出王家钱给犬酒"，有人误释为"给大酒"。翁方纲《两汉金石记》中释"犬"字为"发"的省写，这更是一特解。古时祭祀犬豕并用，《礼记》："士无故不杀犬豕。"可见古时用犬作为祭献是非常慎重的事。金石家罗振玉在论及翁方纲为此碑的题跋时说："覃溪阁学平生最好鉴评，然得者一二，而失常者八九，此亦其一也。"翁方纲金石题跋的失误之处确实不少，这是事实。但"二八"分未免有些过分了。翁方纲毕竟也是学贯古今的一代学者，近代金石界许多所谓"大家"，根本无法望其项背。如果翁方纲失常处即占八九分，当今之人更何谈金石之学。五行"孔子大圣，则象乾坤"。"坤"此碑上作"巛"形，与《石门颂摩崖》上"惟坤定位"是同一写法。十七行"大圣赫赫"，此处"赫"写作"恭"形。汉代陶罐上所书朱砂字的"央告文"中，"赫"字也有如此写法。十七行"鲍叠"之

"叠"，此处上部从"晶"，古时写法，上部也有从三"田"的。

《乙瑛碑》上的书法浑然纯熟，加之又是为孔庙中事而刻写的碑文，所以，书法的整体充分体现出一种肃穆庄重的感觉，当然，其中也不乏秀美文雅之气。清代方朔在《枕经堂金石书画题跋》中说："字之方正沉厚，亦足以称宗庙之美、百官之富。"何绍基也称此碑书法道："横翔捷出，开后来隽利一门，然肃穆之气自在。"彭允初评此碑道："此碑在孔庙中最为雄杰，然风神故自驵宕，至魏代诸碑，雄杰有余，而驵宕不足。"毋庸置疑，《乙瑛碑》是东汉时期隶书体成熟阶段的完美代表作。翁方纲称其为"骨肉匀适"，可谓一言以蔽之。有骨有肉，可以说是《乙瑛碑》书法精神的重要特征。有人误认此碑为钟太尉所书，称其"秀逸丰润，开南派书风"。"秀逸丰润"一点不错，但"开南派书风"恐未必可靠。南派书风秀逸工整，用笔圆润，有《孔宙碑》《曹全碑》为其代表。《乙瑛碑》的书法表现与《孔宙碑》《曹全碑》的风格还是有一定距离的。当然它也不属于北派，北派有《张迁碑》《衡方碑》作为代表，其书法方正厚重，斩钉截铁，与《乙瑛碑》也是两种风格。《乙瑛碑》实际是方圆结合，拙巧相济的书法作品，它是雄浑与秀美结合的典范，是后人学习隶书体的楷模。

《乙瑛碑》上"口"形结体，多有这样一个特点，就是左右两边的竖笔都向左下方倾斜，几乎形成了一个菱形，如"司""书""言""诏"等字上的"口"形。这一用笔方法的使用，使得文字的结体表现出一种静中有动的感觉。这种效果实际上是"口"形在写"束腰"的笔意时，行笔较快，意到为止，"束腰"笔意表现得不充分，就造成了类似菱形的结构。此碑上"书"字有些下部的"口"形"束腰"作得较为明显，有些则是点到为止。感觉像菱形，这正说明了此碑书写者用笔的多样性及有意识的美术化创作。

《乙瑛碑》自汉以来，一直保存在山东曲阜的孔庙之中，不是人人都可以前去随意捶拓的。所以，新旧拓本都不多见。数十年前，在北京一小型拍卖会上，一整纸清嘉道年间拓本，拍出了四千多元。市场上所见，近年新拓本也要五千元以上的价格，而且不是随时就能得到。2019年中国书店秋拍，一件号称明拓的剪贴本《乙瑛碑》也拍出了二十五万元的价格。汉碑拓本之珍贵历来如此。

29　李孟初神祠碑　东汉桓帝永兴二年

《李孟初神祠碑》，又称《故宛令李孟初神祠碑》。（图51）隶书体，文十五行，因碑石下半残泐，每行字数不可计。此碑文前两行字形较大，从内容上看，应为碑额题名。将碑额题名作为正文的一部分，写在文前，可算是汉碑中一个特殊的例子。从最清晰的拓本上可辨出题额部分有十九字，文曰："故宛令益州刺史南郡襄阳李□□字孟初神祠之碑"。正文部分则残泐严重，内容不能尽识。从上半截残断文字可知，此碑为东汉桓帝永兴二年（154），李孟初的属下及乡人，为表彰其执政时有德于民，修建神祠以为纪念，并刻立了碑石，碑石上方有一穿孔，径约11厘米。此碑下半残泐的地方石花如云，纹理如山。加之上方的圆形穿孔，再衬以拓本黑黝黝的墨色，远远望去，真如一幅"寒夜雪山图"，极具中国水墨画的意境。难怪前人曾在此碑拓本上题有"明月照积雪"的诗句。

此碑出土较晚，有人说出土于清乾隆年间，有人说出土于道光年间，但都认定是白河涨水时被冲刷而出的。清咸丰十年（1860），金梁在此碑下部的残泐处刻有一跋，记叙此碑出土经过及流传。不久此石被移至河南南阳府驻地。至20世纪50年代初，此石又被移至南阳市卧龙岗汉碑亭内。一般认为，清道光年间拓本即可称为初拓本。初拓本首行"襄阳"二字下的"李"字可见上半笔画。十三行"刘俊淑、艾佐"以及"掾李龙升"等人名可见，另有"京""甫"等字可见。最后一行"唐谭伯祖"四字完好。咸丰年间

图51　清拓本《李孟初神祠碑》（局部图）

金梁所刻题跋近拓本上已大损，近拓本上文字泐损较多，三行中几看不清一字，十三、十四行下文字几不可辨，十五行"唐谭伯祖"四字已全损不可见。

题额文字中首称"宛令"，此即李孟初曾做过的官名。"宛令"即"宛县之令"的省称。"宛县"，春秋时为楚国的邑城名，秦昭襄王三十五年置南阳郡，府治即在宛县。《汉书·地理志》南阳郡下所属三十六县，第一个就是宛县。"宛，故申伯国，有屈申城……有工官、铁官。莽曰南阳。"汉以后宛县遂为重镇。此碑出于南阳境内，可证此碑是李孟初在宛县做县令以后，其属下及民众为追思其德政而竖立的碑石。（图52）九行"贼捕掾"，职官名，汉代时郡县的佐史，又称"捕贼掾""贼曹掾"等，主管地方捕捉盗贼之事。《汉书·张敞传》："敞使贼捕掾絮舜有所案验。"翁方纲在此碑题跋时称："贼捕掾官员，不见于史志。"可能翁方纲以为此碑是东汉所刻，就只检了《后汉书》。而《后汉书》上确实未见有此职名。但此职官名在《汉书·百官公卿表》及南宋徐天麟的《西汉会要》上都有记述，读者可作为引证。翁氏金石题跋中常有失误处，前人对此颇有微词。余以为，前人此类题跋，应酬之作不少，未必都能去精心地考订。今天在阅读、参考、引用这些资料时，一定要有所分析。觉得不可靠的地方，一定要去核对原始文字，不能人云亦云。所谓"不可尽信'，自有他的道理。

对《李孟初神祠碑》的书法艺术，应分两个方面来欣赏。第一，前两行题额为一种书法风格。这两行文字是标题性文字，字体大于正文，书写上也开放活泼，与《石门颂摩崖》的书法风格有相似之处。结体上方正圆润结合，用笔上轻提重按互用。第一字"故"，左旁下面的"口"部，用笔有

图52　清拓本《李孟初神祠碑》局部图

力，如刀刻成，方折笔的地方几乎每个角都呈90度。此处的"口"部，要比"故"字平常的写法宽大了许多。"故"此处为"故去""已故"之义，即已"作古"了。所以，此处对"古"特别做了强调突出，增强了文字的感染力和表现力。"故"字左旁"古"的突出是用了方正之笔，而右旁"攵"的表现却是提按分明，轻重有致，是较柔和的用笔。按正常写法，"攵"下面撇笔应短些，捺笔应长些。但此处捺笔如果长了，在视觉上就会有向外拉的感觉。一字之内出现了两个视觉重点，文字表现必然会不和谐。所以，书写者在这里就将撇画写得稍长，去支援左旁的"古"字，捺笔缩短，为的是能收住内气。这样有意无意地运用书写技法的方法，将文字的内涵与艺术性充分地表现了出来。撇捺两笔也是"史"字的重点，所以此碑上"史"字撇捺两笔写得特别突出。撇笔从上端起笔时就有一个回锋逆入，圆弧而下的笔势，向左下撇出后又有一个较大的回锋收笔，气韵内敛不急不躁。捺笔则向右下挺劲而去，如长枪剑戟之势。宋代书法大家黄山谷（庭坚）的书法意境即如此类。另外，"南""碑"等字的刚正强健，"字""初""祠"等字的婉约柔和，都可作为学习书法时的楷模。第二，正文中的字形稍小，书写时，手腕的回转程度肯定不如书写题额文字时大，所以，正文的书法表现也就稳重了许多，呈现出一种新的书写风格，即浑然之中透着秀气。"浑"是指雄浑古朴之气，如"冶""树""劝""农"等字所表现出的风格。"秀"则是指灵巧清雅之气，如"讯""复""年""李"等字所表现出的风格。欣赏书法作品中的某一个字，不是看其笔画书写得粗壮，就可称之为"雄浑"，笔画书写得细纤，就可称之为"秀雅"。结体的巧拙变化，用笔的涩迟流动，才是判别书法"雄浑"与"灵秀"的标准。也就是说，要从结构与用笔所表现出的艺术性来分析和判断。

《李孟初神祠碑》出土于清代，宋、元、明诸代的拓本自不能见到。所称道光年间的初拓本也不可多得。余藏一纸，为长安金石家梁正庵先生家旧物。下半无文字处失拓，首行"南"字以下全无。虽没有了"雪山夜月"的景色，但拓工精良，字迹形神兼备，终不忍舍去。此本数十年前即费去二百元始购得。长安金石家陈根远先生藏有一本，整纸大幅，拓工甚佳，下未见金梁题跋，末一行"唐谭伯祖"四字已泐，知此本当为清末所拓。但完整之

本，气韵浑然，雪山秀美，观之让人心情舒畅。余出千元以上陈先生亦不肯转让，无奈，只能暂借几日，朝夕相对，以饱眼福。今日再见无三千元以上不能得之。

30 孔谦碑 东汉桓帝永兴二年

《孔谦碑》，又称《孔谦碣》《孔德让碑》等。（图53）隶书体，正文八行，行十字。碑上有一穿孔，穿孔上方又有三道拱形弧线，弧线宽约5厘米，从左至右依次放大。拓本一般高约65厘米，宽约40厘米。清末时有翻刻本出世。文字较原拓本完整，碑石表面有人为凿成的小麻点，不似石面自然风化所形成的泐损感觉。原石碑面虽泐损严重，但仍可见表面原来平滑的部分，而不是像翻刻本全做成了麻石的感觉。此碑刻于东汉桓帝永兴二年（154），宋时即有著录，今仍存山东孔庙内。

图53 清拓本《孔谦碑》全图

原石文字第三行最后一字为"少"，前人释为"妙"或"眇"。因古时无"妙"字，用作"妙"义时，多以"眇"或"少"代替。翁方纲《两汉金石记》中称，"少"为"眇"的省写。有好事者即依此说，在翻刻此碑时直接将"少"改刻成"眇"。余所藏《孔谦碑》拓本，虽不是明拓、宋拓，但的确是原石拓本，整篇文字基本可见。三行"少"字书写结体居一行之中间，左右两边并无放置其他笔画的空间。此拓本虽泐损严重，但细观"少"左旁却不见石花存在，绝不可能是由"眇"字泐损成"少"字的。有一碑帖鉴定书作者

称，其已见到了"明拓本"，此字是"眇"，非"妙"字，并称，观此"明拓本""已解决了前人之讹"云云。此处所谓的"明拓本"，即荣宝斋所出《中国书法全集7·秦汉刻石一》上所录的《孔谦碑》拓本。其上"少"字确作"眇"形。但此拓本石面多不自然的麻点，与原石拓本对照，知书中所示《孔谦碑》为翻刻本无疑。现代社会交通发达，通信便捷，如有疑问可去原石处亲自见证一下，或打个电话向原石保存处有关人员询问，此并非难事。没有根据而妄下定论，此举不可取。

《孔谦碑》上文字内容有一定的史料价值。故此处将全文抄录如下，以供读者研究："孔谦字德让者，宣尼公廿世孙，都尉君之子也。幼体兰石自然之姿，长膺清妙孝友之行。禠述家业，修春秋经。升堂讲诵，深究圣指。弱冠而仕，历郡诸曹史。年卅四，永兴二年七月遭疾不禄。"

"宣尼公"即指孔子，碑主人孔谦为孔子第二十代孙。"都尉君"，即指曾任泰山郡都尉的孔宙，孔宙为孔谦之父。孔宙有七子，除孔谦外，见于史书的还有孔褒、孔融等，尤以孔融让梨的故事而最为有名。三行"清妙"之"妙"，碑文上写作"少"形。《说文》上无"妙"字，古时以"眇"通"妙"，此处又作"少"，"少"在此处可直接释为"妙"，无须先释为"眇"，再由"眇"转为"妙"字。"禠述家业"，"禠"同"祖"。此处义为"开始""初始"讲。《尔雅·释诂上》："祖，始也。"此句意思是说，孔谦开始论述孔家的学说事业。"诸曹史"，即"诸曹掾史"的省称。两汉时郡县佐史掾、史分职署曹，掾为正职，史为副职。"不禄"，即指人死了，不能再受领朝廷的俸禄了。

《孔谦碑》书法艺术的表现，可称是东汉隶书中典型的敦厚方正一派。曲阜孔庙内诸碑以及《西岳华山庙碑》《尹宙碑》等，在书法精神上都与此碑有相似之处。此碑书法结体扁平、严整，用笔敦实浑厚，运笔中无大的起伏波折，充分体现了儒家"中庸""平和"的思想境界。一行"尼"字的写法，是汉代人将长形的文字变成方形文字的最好范例。五行"堂""圣"等字，下部都有一重重的横画来承接上部的笔画，厚重有力，但隐隐中仍透出灵动流畅的感觉。此碑上每一个字在书写时都会选出某一笔作为重点来表现，整体风格由此而得到了统一。这也是《孔谦碑》书法艺术表现的重要特

征与技法。而观今人所写的隶书，用笔、结体不是太断烂残缺，就是太光滑刻板。太断烂则野气生，太光滑则俗味显。我们应该正视这样一个事实：书法艺术的巅峰时代是古人创造的。今天的人们要从事书法艺术，首先应该通过学习古人来获得门径，而不该是先谈创造、创新。今天，我们等而下之地认为：书法是用毛笔来书写中国文字，并结合其文字内容一道来表现书写者个人感情的一种艺术形式。如果达不到这种最低的要求，那就不能称之为书法艺术了。这里常常提醒从事书法艺术的人们，多看看古人的书法作品，从中汲取艺术养分，意义就在于此。

《孔谦碑》虽宋时就有著录，但至今未见宋、明拓本出世。今日所见清中期拓本，一行"谦"字隐约可见大形。"宣"字下长横画尚未与上部泐连，碑文后四行字多清楚可见。近拓本碑上文字损甚，后四行文字也多不能见。所以，清末时碑帖商多不拓售此碑，这样一来，使此碑拓本更加难得。余藏此本虽文字泐损严重，但大半文字尚可辨出。如此拓本二十年前也费去四百多元，今日非三千元不办，可见汉魏碑无轻品。

31　礼器碑　东汉桓帝永寿二年

《礼器碑》，又称《汉鲁相韩勒造孔庙礼器碑》等。（图54）隶书体，碑阳正文十六行，行三十六字。碑阴题名共三列，每列十七行。两侧亦有题名，左侧题名共三列，每列四行。右侧题名共四列，每列四行。碑侧题名与碑阴题名内容基本相同，只是碑侧多出四人而已。前人以为，碑侧题名是碑成数年后，再次捐资修造孔庙礼器后的题名。在碑阴左下角，另刻有"山阴金乡阿耀□、霍叔子等七人所作""熹平三年左冯翊池阳项伯修来"等字。这数行字为碑成数十年后又一次增刻的。由于文字刻写得极为细小，非清以前精拓本不能见。此碑刻于东汉桓帝永寿二年（156），竖立于曲阜孔庙里，千百年来从未入过土中。所以，宋时至今多有著录。据传有宋拓本，碑文第一行"大古"，"古"字完好无损，右下有一线泐痕，但未伤及笔画。四行

"亡于"，"于"字末笔与第二横画间无石花。五行"修饰宅庙"，"庙"字右旁"月"部内无石花，外有石花但未连及文字。十行"绝思修造"，"绝思"二字之间有石花，但较小，二字本身完好未被损及。明

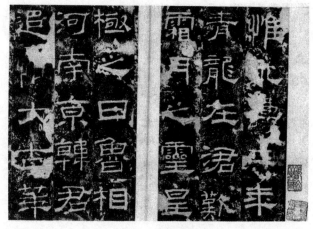

图54　清拓本《礼器碑》册页局部图

中期拓本，一行"古"字右下石花已变粗，但未连及"古"字。四行"于"字左下石花渐粗长，但未伤及文字笔画。十行"绝思"之上"遑"字中部未损，"绝"字右旁下方笔画渐粗，但未与下面石花相连。明末时拓本，一行"古"字右下石花已粗大，但仍未损及文字。四行"于"字末笔已连石花。五行"庙"字右下损，十行"遑"字中部未损，"绝"字下已连石花。"思"字上不连石花。十二行"牟"字右边不连石花。十四行与十五行，右边的"五百"与左边的"三百"之间有石花，但未伤及左右两个"百"字。清代乾隆年间拓本，一行"古"字右下尚存一线未连石花。四行"于"字末笔与第二横画间有石花径约 1 厘米，但上下均未连及笔画。五行"庙"字右旁已损连石花。十行"绝思"之"绝"字下已连石花，"思"上则不连石花。此即所谓的"绝连思不连本"。十二行"牟"字左边稍连石花。清嘉道间拓本，一行"古"字下全与石花相连。四行"于"字与五行"二"字之间有石花相连。五行"庙"字右旁"月"部内尚能见到笔画。九行"不世"之"世"字中间竖笔未渐粗。碑阴文字，清初拓本首行"仲坚"二字可见。此碑有翻刻本，笔画较生硬，石花也不自然。多以明拓本为底本而翻之，首行"雄□育孔"，"孔"字误刻成"孙"字，翻刻本并不难辨别，去书店中找出影印本，稍加对照就可判别。

　　碑帖拓本的价值含量很高，其中的文献价值，就能为研究者提供有关艺术、历史、民俗等方面的信息。《礼器碑》就是这种价值体现的典型代表，

内容包含了艺术、历史、民俗等许多方面，是后世研究汉代历史、职官制、思想史、书法艺术等方面的重要资料。《汉礼器碑》的文字，假借、变形的字词较多，前人称之为"其文杂用谶纬，不可尽通"。所谓"谶纬"之语，即指道家的，或不通行于世间的语言以及传说中《河图》《洛书》上的语言等。《河图》《洛书》传为远古时期三皇五帝的天书，据说读了这种书，就可以上知天文，下识地理，也就是说可以知天地，穷物理，通鬼神，也就可以得天下，为人君。东汉以后，道学大兴，崇尚玄奥之语。文章中多见"谶纬"之词，就是为了显示"玄之又玄"的高深学问。《礼器碑》上的文字也不例外，文章开头就有"惟永寿二年，青龙在涒歎，霜月之灵皇极之日"一句。"青龙"指古代星名，亦称"太岁"。《后汉书·律历下》："青龙移辰，谓之岁。""岁"即指时间、岁月等义。"涒歎"又作"涒滩"，"涒"读如"吞"。"涒歎"是古代十二地支中"申"的别称，常用来纪年。《尔雅·释天》："在申曰涒滩。"检陈垣《二十史朔闰表》，"永寿二年"为"丙申"，果有"申"字。"霜月"，指农历七月。《尔雅·释天》："七月为相。""相"为"霜"的省写。七月为秋节开始之月，秋霜始降。故古人称七月为"霜月"。"皇极"，此处不知是指一月之中的第几日，《尔雅·释天·岁名》："月在……癸曰极。""癸"在天干上排第十位，那么通"癸"的"极"就可能指一月之中的第十、二十、三十日。此处称"皇极"，以"三十日"的可能性为最大。前文已经说过，《礼器碑》文字中的"谶纬"之词很多，就普通读者来说，将年月的替代词了解一下就可以了，没有必要过分地深究。"造立礼器"才是此碑文字的主旨。"礼器"即行祭祀礼时所使用的器具。从碑文上可知，此次所造立的"礼器"包括：乐器有钟、磬、瑟、鼓；盛水器有罍、洗；酒器有觴、觚、爵、鹿；盛肉器有俎、桓、蘷；其他类器物有杚、禁、壶等。以上数种礼器名称中，有几个不常见的，或使用了代称的，如"鹿"，即指鹿形的盛酒器。"蘷"即"籩"的别体，亦即繁体"边"字上加写了"⺮"，读音亦如"边"。《说文·竹部》："籩，竹豆也。"段玉裁注："豆，古食肉器也。木豆谓之桓，竹豆谓之籩。"由此可知此器名即指"豆"。《礼器碑》上还有一些文字或异体，或通假，容易造成今人理解上的歧义。如造器主事者"韩勑"之

"勑"，读音如"来"，有慰劳、勉励来者之义，也有勤劳之义。《尔雅·释诂上》："勑，勤也。"古时"勑"也通"敕"，读如"赤"，皇帝发布的文书称为"敕"。以前有些金石家认为，古时人名不可能犯禁。于是对此是否为人名产生怀疑。余以为，"勑""敕"二字虽在一定意义上相通，但"勑"字的本义绝不与"敕"字相通。此处作为人名，"勑"自然是以勉励、勤劳之义为主。再者，汉代人质朴，心性自然，并不像后世一样十分注重于文字的避讳。比如在后代只有君王才能自称的"朕"字，在汉代一般人也有这样自称的。二行"莫不骥思"。"骥"音"冀"，义也同"冀"，此处有希望、希图之义，心中有所希求谓之"冀"。《左传·僖公三十三年》："郑有所备矣，不可冀也。"在汉代铜镜文字上也常见有此字。四行"倍道畔德"，"倍"通"背"，"畔"通"判"，此句即为"背道判德"。十行"踔越"即"卓越"。

关于《礼器碑》的书法艺术，前人的评价中几乎到了登峰造极的地步。郭宗昌在《金石史》中称："其字画之好，非笔非手，古雅无前。若得神助，弗由人造。……汉诸碑结体命意皆可仿佛，独此碑如河汉，可望不可接也。"杨守敬在《评碑记》中也赞叹道："此碑要而论之，寓奇险于平正，寓疏秀于严密，所以难也。""奇险""平正"是说此碑文字结体的艺术性。将"奇险"的结体转化为"平正"，将"平正"的结体表现出"奇险"，这是书写者书法艺术技巧纯熟以及对文字结构理解程度高超的表现。首行"湦"字，此处写法先将左旁"氵"稍稍抬高，再将右旁"君"字的撇画拉长，承接住这"氵"，使左旁形成了四点水的形态。左右结体的文字，变成了一个内外与上下结构相结合的文字。于是一个结体"平正"的文字，就变得"奇险"了许多。六行"上合紫台"，"紫"为上下结构，此处将上部右边一笔拉下来，将下部笔画包容在内部，形成了一个内外结体的文字。也使得"紫"字短笔画较多，笔画之间难以呼应的问题得到了解决。这也是一种"奇险"的变化。三行"邑"字，下部"巴"字在此被省写掉了中间的一小竖，而且上下两横画又与左边竖弯笔断开，真出乎常人的想象。无神灵相助，绝不能有如此结体的想法。这更是一种"奇险"。四行"念"，下部"心"字，一般隶书结体第二笔多拉得很长。此处却笔锋一收，变成了较短

的横画。避免了与上部撇捺两长画在结体上的相争，奇险之处就变成了平和浑圆。《礼器碑》上文字的用笔处处显示出一种铁画银钩，富于生命力的特点。二行"百王"，"百"字最上横笔，起笔落笔处极为明显，顿挫有力，而行笔却一气呵成，无一丝波折犹豫的痕迹。"不改"之"改"，左旁几个转折笔干净利落，棱角分明，右旁末一笔就像一枚锐利的铁钉，精神十足。"为汉定道"之"为"字，细细来观察的话，可以看出，此字几乎每一笔都是鲜活的，有生命的。上面长长一撇，筋细而不失血肉，第三横画的最后提笔，转折处更是神气十足。"定"字最上一点画，向左边移动少许，既增加了文字的动感，又避免了与下面小竖笔碰撞。"定"字在此处下面的用笔有一些变化，将原先的结构变为"士"下一点加一捺的造型，长捺笔劲健而出。一字之内软硬兼施，雄强与秀美的感觉就会跃然纸上。

《礼器碑》拓本向来被金石收藏家所重视。传世拓本虽不能说少，但需求者众，市场上也并不能常见。余所藏此册为北京孟先生所转让，二十年前费资两千多元。前有清光绪四年（1878）郭书五题签，内盖有"饮冰室藏"等印。以明拓本相对较，一行"古"字下已连石花，但未损及字形，五行"庙"字右旁"月"字可见笔画，十五行"三百"之"三"字未连石花。因此断此拓本为清中期所拓，即所谓的"三字不连本"。2019年中国书店拍卖公司秋拍上有一件题为《国初拓礼器碑》，最终以五万元被朋友购得，此本如在嘉德或需十万元了。

32　刘平国摩崖刻石　东汉桓帝永寿四年

《刘平国摩崖刻石》，又称《刘平国治路颂》《刘平国作亭诵》等。（图55）隶书体，存文八行，行七至十五字不等。此石刻于东汉桓帝永寿四年（158）。清光绪三年（1877）夏，提督徐万福于新疆阿克苏属赛里木东北的大山之中发现，并于悬崖之上拓得百数纸。另一说，是清光绪五年（1879），为浙江乌程人施均甫在新疆时所发现，此后始有拓本传世。又过

了十数年，石即毁。清朝末年正是金石学大兴的时代，一旦有古代碑石被发现，寻求者便会蜂拥而起。所以，碑帖商为了应付收藏、研究者的大量需求，就制造了两个版本的翻刻本。当时信息传递不畅，原石拓本又少，一般藏家难以辨认，自然少不了上当。如果曾经看过一眼原石拓本的话，翻刻本就不难辨出了。当今之世，印刷出版业发达，信息交流又极快，读者只需翻阅一下介绍碑帖的书籍，或碑帖原石的印刷品，就能鉴定出碑帖的真伪来。

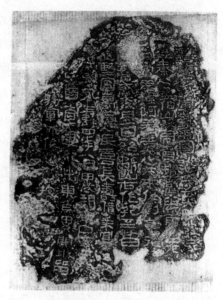

图55　清拓本《刘平国摩崖刻石》全图

　　《刘平国摩崖刻石》清光绪年间初拓本，二行"秦人"之"秦"字未损。四行首字"谷"，笔画尚可见大形。五行"以坚"二字未泐损。稍旧拓本，四行"谷"字已损，五行"以坚'之"以"字已损。石毁前数年拓本，"秦""谷""以坚"等字均损。在清光绪初年发现此刻石不久，又在刻石的上方发现了一小段文字，共三行，因泐损严重不能成文。一行存"京兆长安"四字，二行存"淳于伯隗"四字，三行存"作此诵"三字。因此处文字发现较晚，又未被人重视，故拓本传世甚少。

　　为了便于读者阅读此石文字，此处结合前人的考释，释出此石文字如下：

龟兹左将军刘平国以七月廿六日发家／从秦人孟伯山狄虎贲赵当鹝□老／石当易程阿羌等六人共来作□亭从／□谷关八月一日始断山石作孔至八日／以坚固万岁人民喜长寿亿万年宜／子孙永寿四年八月甲戌朔十二日／乙酉直建纪此东乌累关城皆／将军所作也□披

　　一行"龟兹"，地名，为汉代西域三十六个属国之一。"龟"读"丘"，故《唐书》上也写作"丘兹"。故址在今新疆中部的库车与沙雅之间，今日的"库车"就是从"龟兹"转音而来的。"左将军"，职官名，战国时即设置，秦、汉仍然沿用，唐时废。"左将军"一职为主掌军队作战的官员，金印紫绶，位在上卿。汉时不常设置，东汉光武帝建武七年（31）曾

一度废除。此石刻于东汉桓帝永寿四年（158），也就是光武帝废除此职后百余年，可见在边疆大量驻军的地方，又恢复设置了"左将军"一职。"刘平国"，此石所称赞的主人，位在"左将军"，职位不低，但史书上却未见记载。四行"作孔"之"孔"，前人有释为"此"字者，然拓本上明确可见为"孔"字。所以本文拟以"孔"字释出。六行"永寿四年"，检《后汉书·桓帝纪》知，桓帝的"永寿"年号只用了三年，第四年应该是"延熹元年"了。但当时改元的确切时间是在当年的六月，"六月戊寅，大赦天下，改元延熹"。此石刻于八月，从京城洛阳把信息传到新疆的龟兹，在当时的交通条件下，没有数月恐怕无法到达。古代边远地区的刻石文字上常能见到这种年号、时间上的差异，这种现象应属正常。

如果我们不去考虑因风雨侵蚀而变异的文字线条的话，此石上文字的结体可以说是典型的隶书体。与东汉永寿年前后的几种刻石文字相比较，《刘平国摩崖刻石》的书法开放、平和、质朴，没有造作之气。书写者没有刻意地要表现书法艺术，而是自然自由地去书写。这样一来，书法艺术的特点反倒突出了，反倒强烈了。汉中石门诸品中的《大开通》、河南所出土的《侍廷里父老僤买田券》等书法，都与此石书法在精神上有一定的相似处。这种相似是指在书法表现的气息上，都有着朴实厚重的一面。凡书机巧容易厚重难，华丽容易朴实难。以品格论，朴实厚重的书法应列为上品。这种朴实厚重的书法表现，是书写者融会了中国传统文化精髓的表现。"中和至嘉位"，"中和"是中国古代哲学思想最重要、最高尚的目标。中国书法作为中国思想文化的载体形式，其外在表现能达到"中和"，能达到"朴实"，也就达到了中国哲学思想中所追求的目标。

《刘平国摩崖刻石》清末时已毁，加之刻石远在边疆，捶拓不易，故拓本传世较少。余曾寻访多年而不可得，近年因撰写碑帖鉴赏方面的文章，长安郭靖先生遂出示其家藏供余参考，其中竟有《刘平国摩崖刻石》一纸。郭先生称，其先父甚爱金石之学，所收碑石拓本达数百种之多。此拓本背面贴一题签，碑名后有小字一行，上写"民国二十年大洋两元"数字。大洋两元在当时是能够买几袋面粉的，一家数口可两月不饥。而一纸拓本却竟要全家缩食，可见郭先生前辈亦是此中痴人。时至今日，一纸《刘平国摩崖刻石》

的拓本，万元以上都不一定能买得来。

33 郑固碑 东汉桓帝延熹元年

《郑固碑》，又称《郎中郑固碑》。隶书体，碑文共十五行，行二十七字。碑石右下角残缺一块，使第一行下损十字，至第十行下损一字，十行之内此缺角处各行损字不等。据传，清雍正六年（1728），有一位名李鹍者，寻出此碑的右下角，其上有字共二十二个。另有人说，此碑先出土了上半段，至清乾隆四十三年（1778），有李东琪者又掘出下半段云云，此说让人误以为此碑为断碑，其实此碑并未曾断裂，只是乾隆年间此碑下半曾被土掩埋，无法拓得下段。有上半段拓本出世，故让人以为是半截碑。乾隆年以后，整碑被掘出，此石所拓皆为完整一通。余所藏此纸整拓上，并未见有断裂痕，故知断裂之说不确。《郑固碑》上方有题额，篆书体，共两行，行四字。文曰："汉故郎中郑君之碑"。（图56）额下有一穿孔，一般拓本多自穿孔下开始拓碑，然后再另纸拓题额。极少见有连额带穿孔及碑文一纸拓齐的。原石出于山东济宁，今仍在济宁市博物馆内。

《郑固碑》不知确切出土于何时，或谓此碑自汉至今就从未被埋入土中。荒野之外，经千百年的风雨侵蚀，文字泐损，石碑斑驳，其内容更难尽识。虽宋代欧阳修、赵明诚诸金石家皆有所著录，但至今并未见有宋拓本传世，就是明代拓本也不易见到。所见明拓本，碑文

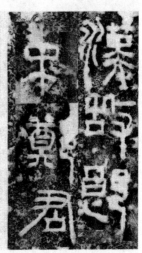

图56 清拓本《郑固碑》题额全图

第二行"于典籍"三字完好,其下"膺"字也完好。有人说"膺"字完好只是清初拓本,可见明末清初时碑文泐损变化不大。清康熙、乾隆年间拓本,二行"膺"字大半已泐损,"籍"字右下角"日"字已损。乾隆年以后拓本,"籍"字已全泐损,七行"遭命陨身"之"命"字竖笔未连石花。道光年间拓本,二行"籍"字已不见一丝笔画,"典"字下已泐残,七行"命"字末竖笔已连石花。清末民初拓本,"典"字更损,"命"字下大部分连及石花。

《郑固碑》文字中未见具体的刻碑时间。碑文中只有"延熹元年二月十九日诏拜""四月廿四日遭命陨身"等字样。"延熹元年(158)二月""拜官郎中","四月廿四日"即因病身亡。依照汉代碑刻的先例,此碑也应在这一年内刻制。故将此碑的刻制时间定为"延熹元年",当不会有大的差错。(图57)

在汉代的刻石文字中,常见有假借、变异之字,造成这种现象余以为有这几个方面的原因,第一,当时文字的书写技巧虽已达到了相当高的程度,但表达词义的文字数量却并未得到发展。东汉安帝建光元年(121),许慎编撰的《说文解字》中,收有单字九千多个。而1985年所编的《汉语大字典》中,已收单字达五万六千左右。可见,随着时代的发展,文字表达意义的功能要求得更细致、更具体、更准确,从而文字的个体数量也就会更多。在汉代中期,社会生活、文化生活都得到了很大的发展,用不到一万个单字来表达那么复杂的社会事物和情感,大量地使用假借字、异体字是不可避免的事情。今天,书法、篆刻艺术工作者,为了创造出更完美的文字艺术品,也常常会使用一些假借字、异体字。但应该注意的是:一是变异要合法。即要合乎汉字结体的"六书"法则,不能随意变化。二要假借、异体尽可能与原字音形相近。不要太生僻,免得将读者引入歧途,从而降低了艺术品的表现力。汉代碑石文字中使用假借

图57　清拓本《郑固碑》册页
　　　局部图

字、异体字的第二个原因是那个时代的风气使然。汉代时道家兴起，玄学盛行，特别是到了东汉，《易纬是类谋》《扬子法言》等"谶纬"类书籍更是大行其道。这些书籍中的语言特点，必然会影响一般文人的日常写作，引用谶纬词语、使用假借文字就成为不可避免的事情。使用假借、异体字的第三个原因是由书写内容决定的。我们所见假借字、异体字使用最多的地方，就是在刻石碑文之中，在巫师祭祀、作法的央告文之中。碑文与央告文都是在生与死、神与鬼交会的场合下使用的文字。书写者会尽可能地去表现出诡异与玄深的感觉，并由此来渲染出这种场合里的神秘色彩。以上三个方面，大约是造成汉代及魏晋以下假借字、异体字盛行的主要原因。

《郑固碑》文字泐损严重，至今未能见到文字完整无缺的精拓本出世，所以也就无法对碑文进行逐字逐句的分析研究。在所能见到的文字中，有一些字词还是需要略作考释的。比如四行"犯颜謇愕，造睐俛辞"。"愕"即"愕"字的一种变形写法，其他经典、碑文中尚未见到此种字形。"愕"在这里作"直言"讲。《后汉书·陈番传》："謇愕之操，华首弥固。"此碑文中"犯颜謇愕"，即言郑固敢于冒犯上司或皇帝。"睐"即"膝"字，汉《武威木简》《永寿陶瓶》上"膝"字即如此写法。"俛"通"诡"字，读音亦同。"俛"原意为背离、乖戾，又引为累积、重叠义。《集韵·纸韵》："俛，重累也。"此处通"诡"，即言有奇异、诡谲之词。五行"清眇"即"清妙"，汉时无"妙"字，"眇""妙"义同。六行末"疾锢"，旧又写作"疾固""疾痼"。"疾痼"即"痼疾"，指久治难愈之病。八行"见于垂髦"。《龙龛手鉴·长部》："髦，髦的俗字。"读如"毛"。此处指古代儿童前额下垂至眉间的一种发式。《诗经·鄘风·柏舟》："髧彼两髦，实维我仪。"《毛传》："髦者，发至眉，子事父母之饰。""垂髦"即儿童刚有此发型，也就是说儿童刚刚到了懂事之年。古时，六七岁时方有此发型。十一行"导我礼则"，此碑上"导"，作"𦰏"形。旧体"导"下从"寸"，此处从"木"。汉《史晨碑》《东吴高荣墓木》上"导"字亦如此写法。十三行"以忠自勖"，"勖"读"序"，勉励之义。唐李白《赠韦侍御黄裳二首》之二："但勖冰壶心，无为叹衰老。"有人将此碑的"勖"释为

"励"，义对字错。《隶辨》上则释为"懭"，音义皆远。

《郑固碑》的书法艺术风格，浑厚丰润如《乙瑛碑》，方正雄健似《景君铭》。《郑固碑》书法总的艺术风格还是属雄浑强劲一派。翁方纲评此碑道："密理与纵横兼之，此古隶第一。"杨守敬在《评碑记》中也称："是碑古健雅洁，在汉隶亦称杰作，尤少积气，《礼器》之亚也。""尤少积气"一说，可谓最解古人意。汉代人长于隶书，但书写时不可能时时都在想：我在写着什么样的书体。不是随时随刻都在考虑如何把隶书的特征都表现出来。汉代人写字从来都是自由自在的，整体看是隶书的风格，其中情感所至，篆书，甚至后世所谓的楷书笔意，也会尽情地流出笔端来。首行"君""固""元""合"等字与楷书写法何异。（图57）八行"男""孟""垂"又是篆书的笔意。十行"曷"字的结体、用笔简直就似商周钟鼎文字。十二行"教"字左下的"子"，长长地向下勾去，活泼、可爱，《夏承碑》中多此种笔意。十一行"导"字下此处从"木"，而"木"字的中心竖笔并未与上面文字的中心点对齐，来寻找结构的平衡，而是与上部"首"的左边长竖笔对齐。按理说，这样的结体一定会造成文字重心偏移的毛病。但书写者在这里将"辶"重重地向右边拉去，给右边增加了足够的重量与视觉点，这样一来，文字两边的重量就得到了平衡，文字艺术的动感也就充分地表现了出来，可谓绝妙构思。

《郑固碑》清中期拓本都不可常见，更何敢奢谈明拓本、宋拓本。数年前有人出示一纸整幅拓本，清道光年前后所拓，索价三千。余还价一千五，主人不悦，竟拂袖而去。余所藏一册，为清嘉道年间所拓。二行"典"字尚能见大半，七行"命"字下稍连石花，后有李鹗所得石角上文字共二十字，残字前有后来人所刻"郑固碑残石"五字。此本为陕西辛亥革命元老之一朱叙五家旧物。拓本精到，裱工亦佳。册后另附山东济宁二汉碑，一为《汉武荣碑》，一为《尉氏令郑季宣碑》。二十年前以千金得之于长安旧物市场。

34　淮源庙碑　东汉桓帝延熹六年

《淮源庙碑》，又称《桐柏庙碑》《桐柏淮源庙碑》等。（图58）隶书体，东汉桓帝延熹六年（163）正月刻立，内容为南阳太守亲临淮源庙，尊神敬祀之事。文辞雅训，书写精良。据前人言，唐代时韩愈所撰的《南海神庙碑》，文辞意境多得力于此碑。此碑原石在河南南阳地区的济源县，因此碑年代久远，又经风雨侵蚀，文字大多漫漶不可识。后人曾用楷书将碑文重刻一石立于其侧，重刻之碑惜错误较多，难以阅读。元至正四年（1344）唐州官吏吴炳，以宋代洪适所藏此碑旧拓本"蓬莱阁本"为底本，并参考了宋代其他金石家的著录碑文，重摹上石，复制了此碑。于是，古碑文字借此而能传世。重摹本正文十五行，行三十三字。正文前一行为重摹者姓名，正文后又有吴炳所作细字题记数行。清末时，有些碑帖商将碑后吴氏题记割去，并故意不去拓文前吴炳等姓名，以此来充当汉碑原石拓本。清代时由于信息交流甚慢，使得不少金石研究者不能对此碑做出正确的判断。清代潘耒《金石文字记补遗》称此碑为唐代僧人释旷于开元年间重刻。朱彝尊《曝书亭集》称此碑为后人所摹，但时代不可断定云云。产生如此的疑问，都是因为碑帖商未能将碑文全部拓出所致。

数十年前，余初读叶昌炽先生《语石》一书，始知金石碑帖之学，不能仅就碑帖本身的善劣给予评定，不能仅从古董商

图58　清拓本《淮源庙碑》局部图

的角度来看碑帖的价值。金石学应该是研究中国传统文化、历史事件、历史人物的基础之学。近代研究秦汉史，甚至先秦史的许多历史问题，都是通过金石学家对碑拓文字的研究才得到解决的。所以，只要是有据可依的古石摹刻，同样也应该得到当今金石学研究者的重视。重摹本在书法价值这一方面可能会逊于原刻，但其文字内容所包含的历史、文化价值却不会因摹刻而损失多少。这里将摹刻本的《淮源庙碑》仍列入汉碑范围内加以介绍，用意也在于此。

《淮源庙碑》，宋时虽有著录，但关于版本的流传却未见记叙。清以前金石碑拓的研究者多不重视这一点。余所藏一裱册，为清代金石家黄易家故物，此拓本至少也应是清乾隆年间所拓。将此本与清末拓本相比较，首行前题名"男嗣昌填摹"，"填"字右上角未泐损，"摹"字左撇画未连石花。正文一行下"平氏"二字清晰可见。二行最后一字"圣"，最下一横笔清晰可见。十二行下"年谷丰殖"，"丰"字下不连石花。

碑文一行"中山庐奴"下空缺一字，曾有人说是此碑上残损了一字。然细观此碑拓本，此空缺处石纹自然，不似泐损，当是吴氏摹刻时即少刻一字。可知吴氏当年所据拓本上此字已泐损，故无法刻出。以碑文的内容来判断，此字应为时任南阳太守的姓氏。"中山庐奴"，汉时地名。《汉书·地理志》："中山国，高帝郡，景帝三年为国。莽曰常山属冀州。"汉景帝三年（前154）立其子胜为中山王，"中山国"在汉武帝时为郡制，遂以郡为国治。"庐奴"是"中山国"所属的一个县，也为"中山国"都邑，故地在今河北省中南部。三行"奉祀斋"，此处"斋"作"襦"形。《说文》上无此字，前辈以为此即"斋戒"的"斋"字，即繁体"斋"字下省去三点，左旁又加写以"示"。从"示"，在表明此字之义与祭祀有关联。五行"开拓神门"，"拓"此处作"袥"。"袥"原意为衣裙的开衩处。《说文·衣部》："袥，衣袥。"后引申为扩展、广大义。《玉篇·衣部》："袥，广大也。"《广雅·释诂》："袥，大也。今字作开拓，拓行而袥废矣。"《汉白石神君碑》上："开拓旧兆"，"拓"字亦如此写法。九行"泫泫淮源"，"泫"，读"玄"，原意指泪流貌。《檀弓》："孔子泫然流涕。"《陈书·陆琰传》："遗迹余文，触目增泫。"后引申为水深广大之义。

十一行"不愆其得","愆",从心,读"迁"。原意为超过、逾期,又引申为过失、失去、错过等义。此处应为"失掉"义。此碑上将"愆"字中部的"辶"写成了三小横画,又将下面"心"字用篆书体写出,放在三小横画之下,将一个上下结构的文字变成了内外结构的文字。

现存此碑拓虽为摹刻本,但它的字体结构、书写方法还是有不少可以学习的地方。比如"愆"字的变形,"导"字下从"木"的写法等。五行"崎岖"之"岖"写法很有特点,这里将左旁"山"字提高至右旁"区"的左上角,"山"的右边竖笔与"区"字的左边竖笔有一部分合并互借,初看时好像是"山"字挤破了"区"字,闯入其内部,再看才知是"山"与"区"互相借用了一段竖笔画。这种"重复并行"处理笔画的方法可谓别出心裁,值得学习。当然,现存碑石毕竟不是汉代人亲手书写的,在碑文整体的书法艺术表现上总觉得有些"习气",就是说书写者太注重"写出隶书体"的感觉了,几乎每一个字都在努力做出一种效果。横画也罢,撇捺也罢,都在尽力表现出"大波脚"的特征。任何特色的东西,用得太多太烂,也就必然会太俗。后人不喜欢唐代的隶体书,就是因为它们常有这样的毛病,即"习气"太重。

前面已经说过,一种碑刻拓本的价值,不能仅从升值与否来判断。摹刻拓本固然不能与原石拓本相比较,但原石已失,摹刻本同样有一定的书法价值与文献价值。只要是真实可靠的摹刻本,对于研究金石的人来说,其价值不会小于原石拓本。历史上许多摹刻本的价值同样得到了金石界的重视,比如唐代的《孔子庙堂碑》以及后世所摹刻的多种《兰亭序》等。十几年前,在北京的一次小型拍卖会上,一幅整纸旧裱的《汉淮源庙碑》拓本,被人以一千五百元购去,可见如此摹刻本也会得到收藏家的重视。

35 孔宙碑 东汉桓帝延熹七年

《孔宙碑》,又称《泰山都尉孔宙碑》。(图59)隶书体,碑阳文字

共十五行，行二十八字。碑阴文字三列，每列二十一行，每行字数不等。碑阳上方有篆书题额两行，行五字，文曰："有汉泰山都尉孔君之碑"，碑阳正文前又将此题额文字用隶书重写了一遍，作为首行，并改"孔君之碑"为"孔君之铭"。在题额文字之间有一穿孔。一般汉碑穿孔多在碑文与题额之间，此碑穿孔却在额上，也是少见。碑阴文字前也有篆书题额五字，位于碑阴穿孔之下，文曰："门生故吏名"。汉代碑石背阴有题额者极少见，此也是一特例。（图60）此碑原立于山东孔宙墓前，碑侧刻有唐、宋诸代人前来谒拜时的题记，其中宋代大中祥符元年（1008）臧公题记，天圣元年（1023）刘炳题记文字较为清晰。清乾隆年间此碑被移入曲阜的孔庙之中，今仍存孔庙内。

《孔宙碑》宋时已有著录，但未见有可靠宋拓本面世，所见最旧为明代拓本。明初拓本，二行"少习众训"，"训"字左上不连石花。五行"黔首猾夏"，"猾"字左"犭"二短横画未泐连。六行"以文修之"，"以"字左旁未泐。九行"凡百仰高"。"高"字下不连石花。明中期拓本，二行"训"字左旁第二笔已连石花，九行"高"字下几乎连及石花。明末拓本，"高"字下已连石花。十行"其辞曰"，"辞"字首笔可见。十四行"誉

图59　清拓本《孔宙碑》碑阳全图　　　　　　图60　清拓本《孔宙碑》碑阴全图

殳"，"殳"字右旁上部笔画未损。清乾隆年间拓本，二行"训"字右下未连石花，十行"辞"字存大半。清嘉道年间拓本，以上诸字损甚，惟"训"下不连石花。清末民初拓本，"训"下已连石花，十行"辞"字左右两部分已被石花损连，十四行"殳"字仅存左旁，左旁上部也遭泐损。碑阴文字，明拓本，二列十四行"东平陵吴进"，"东"字完好。三列十四行"宁阳周顺"，"宁"字完好。清初拓本，"东"字左下已连石花，但整字大形未损，"吴"字上"口"不连石花。另一列首行"门"字未泐损。清中期拓本，一列首行"门"字右下已泐，三列十四行"宁阳周顺"，"阳"字完好。清末拓本，一列首行"门"字下部左右两边皆泐，三列十四行"阳"字左上已被石花冲断，"周"字右下已被石花泐损。由于拓工的精心程度不同，在同一时期的拓本上，以上诸字完好、清晰的程度也有所不见，不一定某字不清晰就一定是某时所拓。应多结合其他文字的泐损情况以及纸张、墨色的不同来判断拓本的年代。

孔宙为孔子第十九代孙，孔融之父，曾任"泰山都尉"。但在碑文叙述其历任职官时，并未见"都尉"一职。孔宙先被举为孝廉，这是汉代以孝悌、廉洁为考核目标，选拔人才的项目之一，为汉代时普通文人进入仕途的重要途径。孝廉往往被任以"郎"官。孔宙举孝廉后也被授以"郎中"一职，"郎"为古代皇帝的侍从，"郎"即"廊"，指皇宫的"廊"下之官。"郎中"秦汉时属郎中令，东汉后属尚书台的属官。从碑文中知，当时泰山一带兵民不宁，后又将孔宙以文官兼理武职，授其为"典式"，主管地方治安。"典式"一职，《汉书》《后汉书》的职官表上都不见记载，可见此职应为临时性设置。汉时常有专为某一件事、某一工程而临时设置的官职。等过了一段时间后，即被取消。因为是临时性设置，所以史书上也多不载。史书多为后世人所写，后世人也未必能将那些临时的职官名记录得那么详尽。这种临时性的职官名，在汉代其他器物上所刻写的文字中也常能见到。如汉代骨笺文字上的"素楫工""充强工"等。这些临时性职官名，为后世人研究当时的历史事件、社会状况、人文风俗提供了重要的信息。"典式"一职的功能相当于"都尉"，而"典式"职官名废后，主管地方治安的官员就只有"都尉"一职。所以，碑额上题为"泰山都尉"，而碑文内容却仍为"典

式"。这说明孔宙在世时并未正式被授予"都尉"衔。孔宙死后，以其曾任"典式"一职有"都尉"的功能，所以，碑石上也就有"都尉"之称。此称或为死后的追赠。史书上未见有孔宙的传记，孔氏族谱上记其为孔融、孔褒、孔谦之父，曾任泰山都尉。《后汉书·孔融传》上称孔融之父为孔伷。后世为此还曾论争不休。有人认为《后汉书》作者范晔学问过人，不应有错，可能是刻碑人将孔伷妄改为孔宙。但碑文为当时人所刻，又是立于孔宙墓前的碑石，人名都刻写错了，当时不会不改。而范晔虽然博学，但他毕竟是宋代之人，撰写八九百年以前的历史，在当时资讯并不发达的宋代，有个别错也是难免的。有错误并不影响其伟大之处。中国人自古崇尚权威，好为尊者讳，好用一俊来遮百丑。这种思想对后世贻害很深。

碑文四行"兼禹汤之皋"，"皋"原意指日初升时的白光，后指水边、岸边等。此处则以音同而通"高"。《荀子·大略》："望其圹，皋如也。"《礼记·明堂位》："天子皋门。"郑玄注："皋之言高也。""兼禹汤之皋"，即言孔宙兼有古时贤帝高人之德。有人认为此种比喻文辞不类，平民不能与帝王相比。也有人认为，汉代人思想淳朴简质，并非有什么邪念。至此，让人想起了《郑固碑》上的一句话："延熹六年二月十九日诏拜郎中，非喜好也，以疾固辞。"皇帝下诏拜郑固为"郎中"，按我们后世的"理"来说，郑固应立刻下跪谢恩才是，但他却认为这做官不是自己喜好的事，以久病在身不能上任为由给辞去了。汉代人的朴实处就在于此。在汉魏碑上也有自比孔孟、自比尧舜的，这在当时并没有什么特别值得大惊小怪的地方。孔宙自比"禹汤"，没人说他有篡权之嫌。郑固称其"非喜好"，也没人诬其有谩君之罪。说者自说，写者自写，没人在意这些表达个人想法的自由言论。正是由于这样的宽松环境，才使得在前、后汉这四百多年的时间里，创造出了中国农业社会里的许多辉煌成就，并确立了中国汉民族的思想体系、政治制度以及风土人情。

与其他汉碑文字一样，《孔宙碑》上也有一些异体字、假借字。如五行"彫敝"写作"彫幣"，九行"窀穸不华"写作"窀夕不华"。"窀穸"读如"谆夕"，意指墓穴。九行"仰高"之"仰"，省写为"卬"形。有人释为"印"，不确。汉碑上"仰"字常见有此省写形。十三行"兕觥"写作

"兕觥"，"兕"，读如"四"，原指古代犀牛一类的动物，此处泛指用犀牛角制成的酒具。碑文中还有数字意思也不甚明了，此处也稍加解释。五行"猾夏"，"夏"初指中原古部落，相沿为中国人的称谓。《说文》："夏，中国之人也。"徐灏笺："夏时，夷、狄始入中国，因谓中国人为夏人，沿旧称也。"《书·舜典》："蛮夷猾夏。"此处的"猾夏"，是说华夏族中也有一些"狡狯刁猾"之人，作奸犯科，危害社会。毛泽东曾说过"凡是有人群的地方，都有左、中、右"。自古至今都是这样。不可能我们华夏民族每个人都是伟大的，而那些被称为"狄""夷""蛮""戎"的其他民族都是野蛮之人。十四行"盡簋不敶"，"敶"即"陈"字，陈列、排列之义。《说文·支部》："敶，列也，从攴，陈声。"段玉裁注："后人假借陈为之，陈行而敶废矣。亦本军敶字。"《晋略·国传四·燕慕容氏》："虏兵虽多，无行敶法制。"

罗振玉《金石文字目》引吴云题《孔宙碑》曰："《孔宙碑》秀逸似《曹全》，而端重闳整则远过之。"康有为《广艺舟双楫》亦称："《孔宙》《曹全》是一家眷属，皆以风神逸宕胜。"初看《孔宙碑》的书法风貌，确与《曹全碑》有相似之处。比如结体开张、舒展，章法规整端庄等。但细品每个字的用笔，提按自如，轻重有致。自然率性之气则要胜于《曹全》。《孔宙碑》碑阴上的书法风格几乎与《张迁碑》相同，笔方形扁。字形简时则用粗笔，字形繁时则用细笔。用笔变化明显，《曹全碑》无能比拟。三行"缉熙"之"熙"，左旁"臣"下横笔长长向右拉出，将右边"巳"托在上面，左右笔画合为一体，在长横下面是四个小点画。这样的变化就使得"熙"字的结体不显得散乱，同时也增加了一定的韵味。四行"尊贤养老"之"养"，上部写法似一"卄"，下面再是两横加撇捺笔。按"养"字原来的结构，上部分容易写成锥形，不甚美观。尤其是隶书体的"养"字，更容易出现这种现象。将上部改为"卄"的写法，"养"字也就显得方正了许多。"养"字的上部为"羊"，篆书"羊"字的写法似羊的两只角，造型也似"卄"。可见，古人变化文字的写法是会遵守一定法则和依据的。

碑阴文字第二列第四行"门生安平下博苏观字复台"。"观""台"

二字的写法简直就是《石门颂摩崖》上书法的精神。检《金石萃编》上《孔宙碑》的释文，此条书为"苏观字伯台"，而余所见此碑一整纸拓本上，此条为"苏观字復台"。"復"字右下虽漶，而左边"彳"、右边"复"字上部写法极为明显，绝不是因漶损而使文字变形。而余别藏一裱本，其上此条却确为"伯台"，与《金石萃编》释文同。将此整纸拓本与裱册本相较，还有一些文字或笔画处有异，如碑阴第三列首行裱册本上为"张忠"，而整纸本上为"张史"。再审"台"字下部"至"字，整纸拓本上第一横画较长，而裱本上"至"字上部呈三角形。此碑自宋人著录以来，并未传闻有翻刻本或剜刻本传世。此整纸碑阴拓本上黏有一黄纸题签，用老宋体写着"孔宙碑阴"四字，题签上有边线，"碑阴"之"阴"四周有界格线，"阴"字放置其中。由此可知，当时印制题签时只将"阴"字换掉，放入"阳"字，就是碑阳的题签了。此整纸拓本纸墨俱旧，背面还盖有一清末民初时西安某碑帖庄的椭圆形印章。若定此整纸拓本是翻刻本，实在无甚根据，如果说清末民初有剜刻本，倒有可能。如果真有剜刻本，以上所列数处当是鉴别剜刻与否的依据。

此整纸拓本阴阳两面二十年前以一千五百元得于长安冷肆之上。而稍旧拓的裱册本，是以一千元得于梁正庵先生处，惜无碑阴，仅有碑阳。1994年北京翰海公司的拍卖会上，一册清初所拓，柳风堂所藏"训"字未损本，当时以一万二千元起价，以一万五千元成交。1995年北京嘉德拍卖公司也曾拍出一册，"训"字下未连石花，上有张熙、褚德彝、姜仁修等人的题跋，为吴让之旧藏，起价高达两万八千元。近年所见《孔宙碑》清拓拍品，品相稍好些的均在三四万元成交。可见《孔宙碑》的拓本向来价格不菲。

36　仓颉庙碑　东汉桓帝延熹五年

《仓颉庙碑》，隶书体，碑阳文字二十四行，因碑石下半段漶损严重，故每行字数均不可计。（图61）从存世较精的拓本上看，碑阳文字中所存最

多的一行文字为三十二字。碑阴题名存两列，上列八行，下列十四行。左侧存题名共三列，上列六行，中为五行，下列四行。右侧存题名四列，前三列各六行，下一列五行。此侧字迹是此碑文字中最清晰的一部分。碑阳上方有一穿孔，穿孔四周有数处后人题字，其中右上方的五行文字为汉熹平六年（177）所刻写。在此碑的现存文字中，虽未见确切的刻碑时间，但前人据碑文内容考出，此碑为东汉桓帝延熹五年（162）所刻立。宋代时，欧阳修只记录了碑侧与碑阴上的文字，不知何故未见有碑阳上的文字。可见古时拓本流传也不是件容易事。所见明拓本，碑阳六行"以传万嗣"之"嗣"完好。"嗣"下尚存一"陶"字，"陶"下可见一残"园"字的一角。七行"三纲六纪"之"纪"字可见，八行"非书不记"之"记"字可见大形。清康熙、乾隆年间拓本，六行"嗣"字存上半，七行"纪"字、八行"记"字均泐。碑阴上列"池阳吉□□二百"，"二百"二字未大损。"高陵□□千"，"千"字基本完好。清道光年以后拓本，六行"嗣"字上部尚可见大形。七行"六纪"，"六"字损右下大半，"纪"字已全损。八行"不记"，"不"字仅存上横画，"记"字全损。十一行"荐祀告"，"荐"字仅存下半。清末民初拓本，碑阳文字大都漫漶不可识，唯六行"仓颉天生德于大圣，四目灵光"等字清晰可见，由此而可知碑文内容的大旨。碑侧文字明清年间拓本泐损变化不大，近拓本则稍有泐损。《仓颉庙碑》原在陕西白水县仓颉庙内，清末以前一直暴露于野地之上，风雨侵蚀使得碑石泐损严重，1975年始移置于西安碑林博物馆，惜文字已大损。

"仓颉"是中国古代传说中的造字之

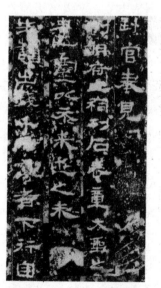
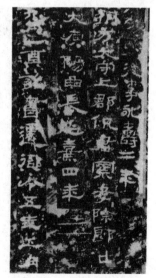

图61　清拓本《仓颉庙碑》册页局部图

神。"仓颉"又称史皇，传为黄帝时的大臣。据《淮南子》等古书记载，"仓颉"具两面四目，生下来就不同凡响。"四目灵光，实有睿德，生而能书"。仓颉造字时"仰观奎星圆曲之势，俯察龟文、鸟羽、山川、指掌而创文字"。这些传说与记载从另一个角度说明了中国文字创造时的基础就是对自然万物的象形。仓颉造字后，"天知其将饿，故为雨粟；鬼恐为书文所劾，故夜哭也"。后来所谓的"惊天地，泣鬼神"一语即来源于此。陕西境内除了白水县的仓颉庙之外，在庙的不远处还有一仓颉墓。在陕西洛南县西北的元扈山上，还有仓颉当年传授二十八字书的授书遗址。授书遗址内原刻有仓颉所书的二十八字，后毁于大火。清道光年间，洛南知县王森文用传说石刻的拓本，重刻一石于元扈山下的许家庙。二十八字是否为仓颉所书不太重要，重要的是这是一种信念。

今天在所能见到的《仓颉庙碑》旧拓本上，碑阳文字能清楚可辨的也不多。雾里看花之间，还依稀能见到几个字的结构，或异体，或变化，颇有些独特之处值得一提。七行"法度"，"度"字在此处从"疒"。在汉代所写的文字中，"广""疒"二部首常有互用。《居延汉简》上文字的"疒"，几乎都从"广"，而汉碑石刻上的"广"，却大都从"疒"。八行"五常之貌"，"貌"同"貌"。《说文·兒部》："兒或从页，豹省声。貌，籀文兒从豹省。"《汉书·刑法志》："人宵天地之貌，怀五常之性，聪明精粹，有生之最灵者也。"十一行"吃斋"，"吃"字此处左旁不从"口"，而写作"氵"。遍查古今字书，皆不见此种字形，此种字形可作为一特例载入字典中，碑侧文字较为清楚，几乎没有见假借变异之字，倒是有些职官名、地名不是常能见到，因此也应一提。碑右侧文字"衙令"，"衙"，县名。后汉时左冯翊，现陕西白水县即其旧地。《后汉书·郡国志》引《皇览》曰："衙，有仓颉冢，在利阳亭南，坟高六丈。""衙"，此碑文上写作"㝢"。《集韵·御韵》："㝢，乡名。""㝢"读如"玉"。碑左侧文字"左乡有秩"，左乡应为职官名，但检查历代职官书上均未见有此名的记载。"左乡"应为"佐乡"，古代基层的小官。秦汉时，俸禄在百石以上的低级官员称为"有秩"。王国维《流沙坠简考释》："汉制计秩自百石始，百石以下谓之斗食，至百石则称有秩矣。"就是说至少要享受到百石的俸

禄，才算是有了官秩。王莽时改最低一级的有秩俸禄官为庶士。

欣赏《仓颉庙碑》上的书法，清楚可见虽当属两侧文字为主，但碑阳为数不多的清楚文字中，仍能让人品味出此碑书法的深厚与古朴。此碑上的文字书写得较小，与《中岳泰室石阙铭》《三老讳字忌日记刻石》等汉碑文字大小相近。但此碑书法的雄浑古朴之气则远胜于其他碑。仅从碑阳六行"仓颉天生德于大圣"等字中就可以看出其结体的内聚，用笔的沉着，充分表现出汉代人特有的气质。此碑上横画的起笔落笔处虽有变化，但并不强调线条在运行中的起伏变化。撇捺笔更强调的是浑圆，而不是突出末了的"大波脚"。碑石左侧文字上第六行较为清楚，书法气息如汉简上文字，用笔活泼，开合自由。如"史""莲""功"等字，撇捺笔的表现都较为突出。碑石右侧文字，更是表现得调皮可爱。上列一行"永寿"之"寿"字，上小下大，就如安坐在石几上的一个老寿星，苍劲中充满了安详之情。二行"阳曲"的"曲"字，两竖笔上端有一个封口，如篆书写法，用笔干净利落。"年"字最后一横画落笔时向上一翘，动感十足。第二列一行"三百"的"百"字，第一横画长向右伸去，而且还有一定的起伏变化，如此处理，气象果然不同。三行"门下功曹"，"功"字左边第二横笔与右边"力"字的横笔合而为一，互相借用。这种结体技巧最值得今人学习和借鉴。此处将"功"字左边的"工"提到了左上角，将"力"字撇画努力向左下伸去，承接住"工"字，形成了一个上下结构的文字形式，在变化中增加了许多艺术性。我们在这里谈论文字的变化方法与艺术性，必须要明确的一点是：这种变化或借代，都是在文字艺术的范畴之内进行的。在艺术范畴之外的文字书写，一定要以标准的字型为准。不可将艺术范畴内变化与借代的概念，引入日常工作中所书写的文字之中，因为二者所注重的功能不尽相同。曾见某报纸上指出，某作家的文章中有许多错字、别字。而这位作家却硬要引经据典，说自己所写之字在古代曾经有过云云。难怪人们抱怨，名人写了错字说是故意的，写了别字说是假借的。我们在此呼吁书法家及文字研究者，应该站出来，批评这种对待中国文字不负责任的态度。

《仓颉庙碑》的拓本向来为金石界所重视。从《金石萃编》中所收录的题跋上可知，明清以来，当地对于捶拓《仓颉庙碑》是极为反感与不情愿

的。加之此碑长期置于野外，刮风下雨不便捶拓，旧时甚至几天也拓不出一纸来。所以，精拓本历来少见。余藏此本虽为清末所拓，但拓工尚精，碑侧文字尤为清晰可认。拓本上有"右任读碑记"朱文印章一方，知此拓本曾归于氏所有，前辈精气自在其中。此本为数年前一世家子弟出示，几经周折方归余处。二十年前远方友朋来，几次出两千金强索，终未能得而愤愤离去。余甚爱此碑文字，至今未离左右。前在北京见一整纸裱轴，开价一万五千金，被一长安藏家购去。

37　封龙山碑　东汉桓帝延熹七年

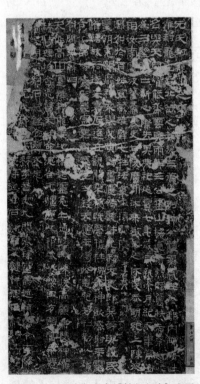

《封龙山碑》，又称《封龙山颂碑》。（图62）隶书体，碑文十五行，行二十六字。东汉桓帝延熹七年（164）十月刻立。拓本高约160厘米，宽约87厘米。此碑出土于河北省元氏县，与《祀三公山碑》《白石神君碑》同属一个地域，刻石年代也相距不远，碑文上也有许多相近的词汇。宋、明间金石著作中未见有记录。据说，该碑是清道光二十七年（1847）十一月，元氏县知县刘楚桢于县南王村山下访得，并命人运往县城。运工嫌石沉重不便运输，遂断裂碑石为二，故至今未见有未断石拓本传世。今所见清最早拓本，一行"颂"字清晰。三行"名与天同"之"同"字下部完好。四行"汉亡新之际"，其中"之""汉"二字可见大形。八行"遂采嘉石"之"采"字

图62　清拓"章"字本《封龙山碑》全图

上下均无泐痕。十行"其辞曰"之"其"字完好无损。末行"韩林"二字，"韩"字未损，"林"字可见大形。此时拓本十三行"穑民用章"之"章"字缺失尚未寻得。在"章"字未寻得前，清咸同年间拓本，一行"颂"字已泐。三行"同"字下已连石花，中间"口"形尚在。四行"汉"右旁中间部分可见笔画。八行"采"字上下已有泐痕。最后一行"韩"字右上稍损，"林"字已泐无大形，"林"下"感"字尚存右大半。清同治年以后，"章"字始寻得并镶上。此时拓本，三行"同"字已泐及中间"口"形，但仍可见"口"字上部一横画。末一行"林"字全损无形，"韩"字右旁下部的左边可见两黑点，显示此处有笔画。清末民初拓本"章"字已损，以上所列诸字则泐损更严重。

在旧拓本上可以看到，碑文六行下空白处有后人所刻文字一行，曰："董自英十七年九月六日"。"十七"应为纪年。在清道光二十七年刘氏访出此碑后，只有光绪朝和民国纪年有"十七年"。根据拓本的年代来看，肯定不是光绪年间所拓，更不是民国年间所拓。就是说，在道光二十七年刘氏访出此碑前，已经有人"到此一游"了，只是现在还没有发现更早的拓本罢了。

与其他汉代碑石文字一样，《封龙山碑》上也有许多"谶纬"之语。四行"延熹七年岁次执徐月纪豕伟"，"岁次执徐"即言太岁在辰位。《尔雅·释天·岁阳》："太岁在……辰曰执徐。"检陈垣《二十史朔闰表》，"延熹七年"正值"甲辰"。"豕伟"，星名。《广雅·释天》："营室谓之豕伟。""营室"为正月的别称。陆增祥《八琼室金石补正》于此考之甚详。此处将"岁次"的"次"字写成"尖"形，这种写法不是别体，也不是假借，而是书写时的一种"即兴"变化，是将"次"字右旁上部反过来写了。《说文》上篆书"次"，右旁上方是向左边开口的，形如"刂"，此处则反过来写了。在不改变笔画结构的前提下，上下左右的变化在汉代书法中是一种常见的书法技巧，这种技巧运用得当的话，可增加书法作品的活力和灵性。二行"在于邦内"，"邦"作"邽"。《字汇补·邑部》："邽，汉《郑固碑》邦字。"《景君铭》上"邦"字也写作此形。二行"礌硌"，"礌"同"磊"，形容石头累积的样子。《集韵·贿韵》："磊，《说文》：'众石也。'或从累。"宋玉《高唐赋》："砾磥磥而相摩兮。"李

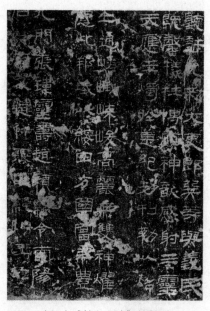

图63　清拓本《封龙山碑》局部图

善注："磙磙，众石貌。""硌"指山上的大石。《玉篇·石部》："硌，山上大石。""磙硌"即指"大石磊磊，形势高耸。""硌"读"落"，故有些地方写作"磙落"或"磊落"。《朱龟碑》："磙落焕炳"。八行"黍稷即馨"，"黍"写作"秾"形，《孔庙碑》《修华岳庙碑》等碑文上也多作"秾"形。将"黍"字下变成"米"，是为了强调词义，增加文字的会意性，汉代人书法中多喜欢为之。（图63）

汉代是典型的农业社会，在古代的农业社会里，农业生产的丰歉绝大多数是由天气来左右的，即所谓的"靠天吃饭"。雨量充沛与否直接影响着农业收成的好坏。当时，水利灌溉尚不发达，人们只能乞求上天多多降些雨来。人们认为，兴云布雨的权力都掌握在名山大川之神的手中，每座大山，每条大川也都有神灵居住其中。所以，只有经常祭祀这些山川之神，才能获得足够的雨水，农业才能丰收，国家社稷才能生存。据《汉书》记载，汉文帝前元十五年（前165）至雍郊祀天地后，即诏布天下郡国："修名山大川尝祀而绝者，有司以岁时致礼。"此后，各地官员，特别是地方官员，按岁时都要去奉祀山川之神。只有这样，才有希望获得足够的雨水，才会看到"农有嘉谷，粟至三钱"的丰收景象，国家政权、社会生活由此才能得到保障。我们从汉代流传下来的许多碑石刻字中，都能看到各级官员祭祀山川之神，乞求雨水，盼望丰收的话语，比如与汉《封龙山碑》同在一个地区的汉《祀三公山碑》、汉《白石神君碑》以及嵩山诸石刻等。此碑文上第四行有这样一句话："汉亡新之际，失其典祀"。"新"即指"王莽新朝"，西汉亡于王莽新朝之际，各级官员祭祀山川之神的活动基本停止。当然不是说从王莽始建国元年（9）至东汉桓帝延熹七年（164）这一百多年里就没有祭祀山川神祇的活动举行，只是说，很大一部分祭祀山川之神的活动都被荒废了。比如此封龙山

的祭祀就是停止了百余年，所以才有元氏县境内的"大吏"与"义民"前来"修缮故祠""刻石记铭"，希望封龙山的神灵"能蒸云兴雨，与三公灵山协德齐勋国旧"。十四行"元氏郎□平棘李音"，"棘"，碑文上写作"棘"。《字汇补·木部》："棘，俗棘字。袁桷《七观》：'不棘不茨'"。此处"平棘"为地名，即"平棘县"。汉初时封此地为林挚的侯邑，后汉时为县，称为"南平棘"，在今河北省境内。碑"平棘"上残损一字，以文义推断，此字应为"南"字较为合理。

把文字作为一种艺术形式来书写，中国文字在这方面可谓是世界第一。而这种书写艺术发端之早、含意之深、理论之繁复，也堪称世界第一。古人谈论书法多托意高玄，今天就一般学习书法的人来说，没有多少人能读通《书谱》《书断》之类的高文，并融会进自己的书法实践中去。自清朝中叶以来，金石学大兴，特别是从包世臣《艺舟双楫》开始，才有用较平易的语言论述书法艺术的著作问世。这样一来，有中等文化水平的人，不需要参考太多的注释、考据就能读懂书法理论的著作，就能更明白地理解书法艺术的妙趣之处。那么，什么样的书法作品才算是好作品呢？也就是说，我们怎样去评价、欣赏一件书法作品艺术性的高低呢？现代史家瞿兑之《养和室随笔》中的一段话说得明白："考书之等，以方圆肥瘦适中，锋藏画劲，气清韵古，老而不俗为上。方而有圆笔，圆而有方意，瘦而不枯，肥而不浊，各得一体者为中。方而不能圆，肥而不能瘦，模仿古人笔画不能其意，而均齐可观为下。"瞿兑之认为，书法作品之所以称为上品，用笔的方圆结合，结体的肥瘦适中，加之整体章法所表现的韵味清古，是一件书法作品成功的关键。我们来欣赏一下《封龙山碑》的书法特色：在用笔上，方笔、圆笔结合使用，悬针钝挫二者并施。三行"与天同耀"之"耀"字，右旁上部用的是方笔，而下部则用的是圆笔。这种"圆"是篆书用笔的那种"圆"，气韵高古，不是写"肉"一点儿就算"圆"了。四行"典祀"之"祀"，左旁中下一笔悬针垂露之意尽显，而其左右撇捺两笔却短促有力，斩钉截铁。"典"字第三长横画，没有简单地作平直一线的处理，而是从起笔处开始，向上拱去，有一弧度。这样一来，结体、用笔就顿时显得丰富了许多。在《汉封龙山碑》上还有一些文字的结体篆隶结合，古意盎然，这也是许多汉代隶书碑

文书法的特点之一。二行"分体异处"的"处"字，下部结体就十分特别，"处"字的隶书写法一般为上下结构，此处却变成了左右结构。三行"国旧"的"旧"字，结体基本上运用了篆书的，而用笔上则是隶书的笔意。七行"应时"的"时"字，左旁"日"字不同于一般两旁并列的写法，而是将"日"字向右倾斜，右旁的笔画大都表现出一种圆弧形的感觉，以此种感觉来配合左旁"日"字的斜度。内在的精神和外在的形式是结合在一起来表现的，不是只追求了外形的一些变化，而忽视了所有线条之间的感情联系，汉代人在处理文字艺术的变化方面是最用心思的。不论从个体上分析，还是从整体上欣赏，《封龙山碑》的书法艺术都当之无愧地可称为上品之作。

我们当代有许多书法家，不懂用笔的方圆肥瘦之法，要么干如枯柴，要么臃如肥猪。一字之内，一篇之中，用笔的轻重变化，结体的松紧变化都不去讲究。只讲求行气与用笔的熟练，远远望去均齐可观就行了。按前人书法艺术的标准来评定，这种书法只能算是下品。一个真心热爱书法艺术的人，一定要多读古碑文字，从中体会，认真研究，不可受市井俗书的影响，这样才能写出高品位的书法作品来。

余所藏两纸《封龙山碑》拓本，皆为"章"字重见，"林"字已损本，当为清同治年以后所拓，均为长安古物鉴定家刘汉基先生家故物，拓本左下钤有"汉基鉴藏"朱文印一方。刘氏曾得一批古碑拓本，其中多有杨守敬的题签及印章，为居于长安的杨氏后人散出。此拓本上题签即杨守敬所书，碑名下另书一"辰"字，不知何意，题签右下角还有一白文"杨守敬印"印痕。1994年北京翰海拍卖会上有一《封龙山碑》裱本，"章"字未损，为陈宝琛所藏之物。当时底价标出五千元，终以九千元被人购去。余得此本时仅费去两千元，可谓上天厚吾，若在今日非一万五千元以上不可得也。

38　华岳庙残碑阴　约东汉末年

《华岳庙残碑阴》，又称《武都太守残碑阳》。（图64）隶书体，拓本

一般高约90厘米，宽约36厘米。存题名两列，上列七行，职名、人名较完整。下列四行，行仅存一二字。此碑阴文字未见年月，据毕沅《关中金石记》载，清乾隆四十四年（1779）修葺华岳庙时，于庙内五凤楼出土了古碑数断，此残碑为其中最佳者。残碑上部自第一行第五字起，至第七行第八字止有一断裂纹。至今尚未见有不断石拓本，或此碑出土时即断裂为二。因此残碑文字不多，故自出土以来未被金石家们所重视，旧时拓本也不多。清光绪年间拓本，上列一行"民"字完整，三行至五行前三字"故功曹"皆未泐损。下列二行"督"字右下未损，三行"故"字下"五"字可见大半。清末民初拓本，上列一行"民"字左边稍泐，第三行"功"字尚可见大形。下列二行"督"字右下稍损，三行"五"字仅存最上一横画。近拓本上列一行"民"字损甚，三行"功"字已不可见，其他文字则变化不大。民国十八年（1929）一月，时任陕西省政府主席的宋哲元在此残碑左下角刻

图64 民国拓本《华岳庙残碑阴》全图

有一跋。此跋对研究此残碑的源流有一定的参考价值，兹录全文如下："华岳庙汉残碑阴，凡七行两列，民国十八年一月由岳庙移置小碑林。此碑《华岳志》以有棋局文，疑为《袁逢》或《樊毅》二碑碑阴。《金石萃编》则疑为《刘宽碑》阴，而皆不敢自坚其说。然苍秀古劲，吉光片羽要自是珍也。山左宋哲元跋。"跋中所言"小碑林"，即当时在省政府院内（清为满城，民国时称新城）所建的"碑石陈列馆"。后此中碑石全移置今西安碑林博物馆内。"棋局文"，就是说此残碑上有界格线，如围棋盘上的界线纹。汉碑上有界格线的不少，仅以此而判定为某碑之阴恐有些牵强。《袁逢碑》，宋

代赵明诚的《金石录》中未见记载，近代许多金石著作中也未见提及。有个别书中只提及其名，但具体碑石在何处，碑文所言如何均未见言及。袁逢，《后汉书》上无传记，其名仅附于《袁安传》之后。袁逢为袁安之曾孙，袁安之子为袁京，字仲誉，袁京之子为袁汤，字仲河，封为安国亭侯。袁汤长子袁成早卒，次子袁逢，字周阳，袭爵，后为司空，卒于执金吾。袁逢位及三公，但史书上却无传记，也是一奇事。《西岳华山庙碑》上有袁逢的介绍：袁逢字周阳，汝阳人。汉延熹四年为弘农郡太守，安国亭侯。此正与《后汉书》上所言相同。余处藏有元代画家吴仲圭所临《袁逢碑》墨迹一帧，后有合阳康氏题记曰："旧藏元人吴仲圭集《汉袁逢碑》墨迹，此'铁如意室'遗物也。"康氏为合阳望族，收藏甚富，所言理当不诬。但从吴仲圭所临的内容来看，此段文字当为《西岳华山庙碑》第十八行最后两句及最后四行的部分内容。这里有两种可能，一是曾经有过《袁逢碑》，其上一部分内容与《西岳华山庙碑》相同；二是吴仲圭所临并非《袁逢碑》，而只是《西岳华山庙碑》，前人见文中有"袁逢"的姓名、职官介绍，遂称《西岳华山庙碑》为《袁逢碑》。有无《袁逢碑》已争论了上百年，今日所见此华岳庙所出残石，如果再随意定为《袁逢碑》或其他什么碑，恐更要徒聚诉讼了。在没有确实可靠的证据之前，还是不要轻下定论为好。

残碑文字二行"功曹"，职官名。汉代时为司隶下属的官员，有"功曹从事""功曹书佐"等，郡县属下有"功曹史"。"功曹"，是专门掌管中央及郡县各级官员记功行赏之事的官员。宋时称为"功论曹"，更明确表出了此职的功能。"曹"，即指某一职权范围。徐灏《说文解字注笺·日部》："职官分曹治事谓之曹。""司隶"，汉代时为"司隶校尉"的省称。"司隶"，起初掌管一定的兵权，后罢兵去节，专管监察京师百官。"茂才"，即"秀才"。东汉时为避光武帝刘秀的名讳，改"秀才"为"茂才"。"茂才"是汉代推荐士子出仕的途径之一，其他还有"贤良方正""孝廉"等。宋代时凡应举者皆称之为"秀才"，清时，只有通过府、州、县学科考的生员才能称之为"秀才"，"秀才"在古代时也算一级功名。此处的"司隶茂才"，即指司隶属下有秀才功名的职官。

汉《华岳庙残碑阴》上的文字不多，从书法与内容来分析，此碑肯定

是汉代人所书。汉代人书法的精神，在此为数不多的文字中充分地表现了出来。一行"武"字，按一般写法，"武"字最上一短横画是不会超过下面一长横画的，此处的最上横画几乎与下面横画写齐了。两横画长短较一致时，此碑的书写者就将第二横画写成左低右高，避免了两横画平行、重复所产生的视觉不适。此处"武"字左下最后的短横，则向上稍稍拱去，增强了笔画的动感。一个字中三道横画三种写法，使整个"武"字在端庄严整之中，又不乏呼应与跳动的笔意。所谓"静中有动"即此类型。三行最后一字为"房"，但此处在结构上做了一个变动，将上下结构变为左右结构。《集韵·阳韵》："房，古书作防"。《说文·户部》："房，室在旁也。"段玉裁注："凡堂之内，中为正室，左右为房，所谓东房、西房也。"有人将此字释为"舫"，在金文中，"舟"字的写法形近此处文字的左旁。作为人名用字，"房""舫"二字都能讲通，但要确切地讲，此字还应释为"房"字为确。汉《西岳华山庙碑》上"房"字即如此写法。六行"段幼齐"的"幼"字，在写法中采用了篆书的结构与用笔。前面"功曹"之"功"采用的是隶书写法，右旁"力"部只表现出两道斜笔。此处的"幼"字右旁"力"部，则表现出三道斜笔。第一道斜笔画因考虑到不能与左旁"幺"部离得太远，所以，采取了笔断意连的笔法，没有与上面横画相连，留出一段空间来，将"幺"旁放在此处，两部分合二为一，也有互相借用笔画的意思，若即若离，不散不乱。所谓"动中有静"即如此类。第一行倒数第二字为一"尊"。此字上半部分是篆书结构，下半部分是隶书写法。这种篆隶结合的文字结体，颇有独到之处，可作为一个特别的文字范例来保存。

《华岳庙残碑阴》虽出在关中，但旧时拓本长安肆上也不能多见，千元左右如能购得清末拓本也应算是幸事了。需要提醒一点的是，民国十八年以后拓本，有人舍去宋哲元题跋以充清拓。但只要观察上列三至五行"故功曹"诸字处，石花已严重损及文字笔画，特别是三行"功"字的大形已不太清楚，此即民国时拓本，而不管它是否有宋哲元题跋。

39　西岳华山庙碑　东汉桓帝延熹八年

《西岳华山庙碑》，又称《华山庙碑》。（图65）隶书体，文二十二行，行三十八字。碑阳上方有题额两行，行三字，篆书体，文曰："西岳华山庙碑"。原碑在陕西省华阴县华山之下，刻成于东汉桓帝延熹八年（165）四月二十九日。传为郭香察书，因碑文后有"郭香察书"四字。前人喜欢托古，又传为蔡邕蔡中郎所书，此说未必可信。旧时，一有汉代残碑断石出土，其上只要刻的是隶书，总会被人称之为蔡中郎所书。蔡中郎书严整规矩，最重结体。当年他为太学之前所写的石经，就是为了纠正别体、俗体、

图65　清代翻刻本《西岳华山庙碑》全图

传讹之字。而《华山庙碑》上的文字，书写虽工，但别体字、假借字竟达数十处之多。这种书风当然不会是蔡中郎所为。至于是否为"郭香察"所书，或"郭香"来"省察"此碑的书写情况，前人为此已争论了二百余年，各执一词，各有所依，至今未能明了。

明嘉靖三十四年（1555），陕西发生了历史上最强的一次地震。震中就在今华州至华阴一带，史称"关中大地震"。据史料记载，此次地震"川原坼裂，郊墟迁移……城垣、庙宇、官衙、民庐，倾颓摧圮，一望丘墟，人烟几绝两千里"。关中东部的华州、渭南一带变成了一片废墟，长安城中唐代所建的小雁塔，也被毁去了塔顶上的两层。据说今天西安碑林博物馆中不少名碑，如《怀仁集王圣教序》《秦峄山刻石》等，都是在当时被震裂的。《西岳华山庙碑》就是毁

于此次大地震中。20世纪90年代中期，考古工作者发掘了华山脚下的华岳庙遗址，得残石数块，有人传此即《西岳华山庙碑》的残石。但后来经专家们鉴定，此残石并非《华山庙碑》的残石，而是清代所翻刻的《华山庙碑》的残石。

目前所知，可靠的传世原石拓本有四种：一为河南长垣王文荪旧藏，世称"长垣本"。后归商丘宋牧仲。此本最旧最全，为宋代所拓，今不知藏于何处。二为陕西华阴王宏撰所藏，世称"华阴本"，为元、明间所拓，今藏北京故宫博物院。三为浙江四明丰道生所藏，世称"四明本"，后归宁波天一阁。此本最珍贵，是因为其是一整纸拓本。虽残损数处，却仍能见原碑全貌之精神，并可见碑额左右两边唐代大和年间李德裕等人的题记。碑文第五行下空白处，还可见宋代元丰年间王子文等人的题名。"四明本"今也归北京故宫博物院收藏。四为清代马日璐、马日琯兄弟所藏，因其斋室名为"玲珑馆"，故称此本为"玲珑馆本"。此本中惜缺两开，损失九十六字。缺字处后由赵之谦双钩补齐。此本拓本较精，虽有缺失仍被世人所重。以上四种拓本皆有影印本传世。除此四种（或称"三本半"）之外，至今再未见有可靠原石拓本出世。如民间真出现了原石拓本，那肯定是明代嘉靖三十年以前拓本，从纸墨等方面来鉴定不会有什么大问题。翻刻本与原石拓本在文字的精神上是有一定差距的。原石拓本上文字的笔画边沿有自然的斑驳痕迹，看似用毛笔在宣纸上书写时的墨韵变化，笔画边沿也起伏自然。而翻刻本是从原石拓本上勾勒下来的。将原石拓本上笔画的变化再重新做一遍，就显得生硬了许多。所以，翻刻本并不难鉴别。曾有一日本收藏家称，其藏有一册原石拓《西岳华山庙碑》的拓本。数年来余再三索观，他也未敢拿出示人。

自清朝以来，此碑的翻刻本不少，其中最有名者仅两种。一为清雍正初年姜任修以"四明本"为底本，以"长垣本"补字，于扬州北湖所摹刻的一种。二是清道光年间陕西布政使钱皇甫以"四明本"为底本勾勒摹刻的一种，并立于华山之下。此本翻刻较精，道光年间汤金钊、梁章钜等人路过华山，得见此碑，并告知阮元，应当题识数语于此翻刻碑之上，以别古今，以免后人误会。今所见陕西翻刻本拓本上，篆额左侧即刻有姜氏篆书题跋十三行，详记此事。

图66 清陕西翻刻本《西岳华山庙碑》局部图

清代陕西所翻刻的《西岳华山庙碑》今已毁亡，此翻刻碑的拓本今也成为稀罕之物。翻刻本在书法艺术的价值上虽不能与原石相比，但其较完整地保存了原石上的文字内容和文字结构。仅此两点，也就可为后世学者庆幸。翻刻本上如原碑格式，"高""太""孝""仲"诸字为汉代四位皇帝的庙讳，所以都抬高一格来书写，以表示敬重。（图66）《华山庙碑》上的文字内容分为三段来表述，第一段共十四行，为叙事性内容，言修庙、祭祀山神原因以及汉代诸帝要求依时节祭祀山川之神的意义。碑文十行"后不承前，至于亡新"。"亡新"即言山川祭祀之事亡于王莽新朝之时，十一行"建武之元，事举其中，礼从其省。但使二千石以岁时往祠"，此句即说明光武帝初年又恢复了祭祀山川之神的活动。余在《封龙山碑》的鉴赏文章中曾说"亡新之际"的"亡新"，应为"亡于王莽新朝之际"的省语，此说看来是不错的。从十二行至十四行的内容可知，在延熹八年（165）刻立碑前，华山庙之内还有一碑，当为汉光武帝刘秀西巡"享祭华山"时所立之碑，因"文字摩灭，莫能存识"（碑文十二行），所以，又由时任弘农郡太守的袁逢"应古制，修废起倾"，重立一碑。第二段内容共四行，即第十五行至第十八行，主要是赞辞，四字一句，赞扬华岳之神。第三段内容为题名部分，即第十九行至二十二行，共四行，皆为当时当地郡县官员的姓名、职官名。

《西岳华山庙碑》虽书写工整，但碑文中还是有不少假借字、生僻字应当指出来，以便于读者阅读。碑文第一行"乾坤定位"，与《石门颂摩崖》等汉碑上写法相同，"坤"字也写作"𡊁"形。第三行"自三五迭兴其奉"，"三五"即指"十五"。古人常在数字上有变化的说法，如"三五"

指"十五","二八"指"十六"等。这种变化可以增加文字在叙述中的韵律感和艺术性。运用这种方法要看语言环境，不是任何时候、任何数字类文字都可用算术上的乘除法表示。此碑上"自三五迭兴其奉"，即说自汉文帝十五年开始，下诏"有司以岁时致礼，修名山大川尝祀而绝者"。（《汉书·文帝纪·前元十五年》）此后奉祀山神之法始兴。五行"夏商则未闻"，"夏"字的上部此处作"百"形，汉代简牍上有如此的写法。《说文解字》上则从"百"（页）。"商"字在此处采用了篆书结体隶书用笔的方法。这种书写方法对于学习隶书的人来说，最具启发意义。我们常说：写隶书要有古意，要含有篆书笔法。但如何去做，今人往往无所适从。多观察此类文字，定会对提高隶书体的写作技巧有所帮助。第十行"渧用丘虚"，"渧"通"浸"。《正字通·水部》："浸，别作渧。"此"渧"字的"氵"被写到了"宀"内，也算是一种变形写法。"浸"在这里表示逐步地、渐渐地意思。"虚"在此处为"墟"的省写。十二行"享"，此处写作"亨"。《正字通·一部》："亨，即古享字。"《易经·大有》："公用亨于天子。"金文上"享""亨"为同一字。此处"享"有"献""祀""宴"等义。"亨"，另也通"烹"，"烹煮"之义。（图67）

　　《西岳华山庙碑》传世拓本今仅见四种，这四种拓本之后，个个题跋累累，皆溢美赞叹之辞。清方朔在《枕经堂金石书画题跋》中称赞此碑道："字字起棱，笔笔如铸。意包千古，势压三峰。竹垞老人谓为汉隶第一，不自禁其惊心动魄也。良无欺哉。"所谓"汉隶第一"，是说《华山庙碑》的书法艺术中包含了隶书体的所有特点，方整有之，流丽有之，奇古也有之。方整自不必说，流丽如一行的"乾坤"、二行的"功加"、四行的"巡狩"。特别是"狩"字的"犭"写得极有意思，用笔倾

图67　元代画家吴仲圭临《西岳华山庙碑》墨迹

斜，却又不失重心与方正，真是独具匠心的结体。十七行"望侯"二字，用笔起伏跌宕，一波三折与一气呵成相结合，动与静的意境相融会。这种用尽心思的书法作品，自然能动人心魄。至于结体奇古、别具一格的文字有：二行的"辰"字。在这里"辰"字上部的第二横画与第三横画之间加上一小短竖笔，这样就使得"辰"字下部短笔多而上部长笔多，反差较大的问题得到了解决。十行"一祷而三祠"，"祷"字右旁中间一横画长长地写出了字外，这是用长笔画来调和短笔画多的文字的典型。十六行"礼与岱厅"，"岱"字此处的写法是：将下面的"山"字移进"岱"字上部笔画的中间，使字浑然一体，面目为之一新。"厅"读如"听"，《玉篇·广部》："厅，平也。"《通志·六书略》："厅，倚也，人有疾病象倚着之形。""厅"在此处为倚靠之义。《华山庙碑》上的"华"字是此碑上最重的一个文字。有人曾说，"华山"之"华"上面一定要从"山"，从"山"之"华"是"华山"的专用字。此说并不尽然。《说文·山部》："華山，在弘农华阳。"段玉裁注："汉之华阴，今陕西同州府华阴县是其地。泰华山在县南十里，即西岳也……西岳字各书皆作'华'，华行而華废矣。汉碑多有从山者。"汉应劭《风俗通·山泽》："西方華山。華者，华也。"《集韵·華韵》："華……或作华。"可见，"华"字从"山"不从"山"都可作为"华山"之"华"。省"山"之"华"的写法古已有之。

　　《西岳华山庙碑》的原石拓本，不敢说今后绝对不可能再有，但可以说绝对难以见到。原碑的残石，倒有可能在今后的某个时间能够出世。扬州所翻之碑今日不知在何处，陕西翻本清末前已经毁了。所以，就是翻刻本的拓本，对研究书法和研究历史的人来说，仍具有很高的参考价值。不能尽依旧时碑帖商的眼光来看待翻刻之碑。如有拓工上好的翻刻本拓本，碑帖研究者也应重视才对。毕竟此碑原石早已毁灭，清代翻刻之石也不存在，只有拓本能存史迹。余所藏此本，为陕西翻刻本，拓工上等，为陕西书法名家寇胜浮所藏。如此翻刻本，在十数年前购买时也费去了两千金，现在看来真是物有所值。

40　**鲜于璜碑**　东汉桓帝延熹八年

　　《鲜于璜碑》，又称《雁门太守鲜于璜碑》。（图68）隶书体，碑阳文字共十七行，行三十五字。碑阴十五行，行二十五字。碑阴、碑阳文字间都画有界格线。此碑呈圭形，碑阳上方中心部位有一穿孔。穿孔上方有题额，阳文刻，篆书体。题额分为两段，上段为上下排列的两字，文曰："汉故"，下段为两行，行四字，文曰："雁门太守鲜于君碑"。碑阳题额的两边刻有图案，左边为一线刻的虎形，右边为一线刻的龙形。在碑阴的上额有一线刻的凤鸟形。

　　《鲜于璜碑》1973年出土于天津市武清县，当年即被移至天津市历史博物馆内。据碑文内容考知，碑主人鲜于璜卒于东汉安帝延光四年（125），其后人于四十年之后，即东汉桓帝延熹八年（165）始立此碑。此碑阳面文字为鲜于璜的世系与生平，后三行为颂词部分。一般古代碑石的阴面文字，多为门生故吏及其他造碑人的题名，但此碑碑阴的文字，前九行却仍为颂词、赞铭之类，后六行为鲜于璜子孙与先祖的名讳、职官名等。这种碑阴文字的形式，在汉代刻石文字中是极少见的。由于此碑出土较晚，碑石保存又特别完好，所以，近几十年来，此碑的新旧拓本在文字的泐损程度上无大分别。出土时碑阳第一行第一字即损（依碑文例，应为"君"字），碑阴一行一、二两字，二行一、二、

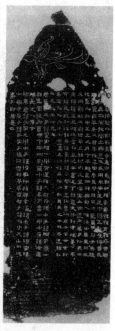

图68　现代拓本《鲜于璜碑》全图

二十一等三字，三行一、二两字，十行第三字等严重泐损。除上列数字外，其他文字至今均完好无损。

"鲜于"，姓氏。碑文上说鲜于的祖先出于殷商之时，为箕子的后裔。古代史书上记载有鲜于姓氏的人不多。《后汉书》里有一鲜于褒，光武帝建武年间曾为京兆尹，不知是否与鲜于璜为一族。此碑文上称鲜于璜"永初元年拜雁门太守"。在目前所能见到的史籍上，东汉安帝永初年至桓帝元嘉年这五十年间，雁门太守的记录基本上是空白。《鲜于璜碑》的出土，将对汉代此段时间内的职官人物是一个重大的补充。碑文二行"徹瞏有芳"，"瞏"，读如"环"，形容大眼有神。《集韵·册韵》："瞏，大目貌。"二行"在母不瘝"，即言不使母亲太劳苦而成病。《尔雅·释诂上》："瘝，病也。"邢昺疏："瘝者，劳苦之病也。"七行"有邵伯述职之称"，"邵伯"，即周代的召公奭。《史记·燕召公世家》："召公巡行乡邑，有棠树，决狱政事其下。自侯伯至庶人，各得其所，无失职者。""称"此处作"穪"，《正字通·禾部》："穪，俗称字。"此句是说鲜于璜为官称职，不劳官民，有邵伯为政清廉之遗风。八行"猷风之屮"，"屮"即"草"字的原始字形。《说文》："屮，草本初生也。"八行"乌桓"又作"乌丸"，原为中国古代少数民族"连胡"中的一支，主要生活在中国北方一带。汉初时，被匈奴所灭，其中一部分人逃亡至乌桓山聚集，故以"乌桓"为其族号。"乌桓"曾依附汉朝，被封为郡国。东汉时日渐强大，并时常侵扰中国北方一带。所以碑文中有"依郡乌桓，狂狡畔戾"。东汉末年"乌桓"被曹操所破，遗民后居嫩江一带。十三行"娥娥厥额"，"额"同"颂"。《说文·页部》："颂，貌也。额，籀文。""颂"在此处作"仪容"之义。段玉裁注："古作颂貌，今作容貌，古今字之异也。""颂"也可通"宽容"之"容"，《汉书·惠帝记》："有罪当盗械者，皆颂系。"颜师古注："古者颂、容同。""厥"在此处用在句中作为代词，"厥容"，即"其容"。碑阴文字，三行"父君不像"，《说文·心部》："像，放也。从心，象声。"清朱骏声《说文通训定声》及《广雅》以为此字通古"荡"字，似有"放荡"之义。但观此处碑文上的语言环境，与"放荡"之义没有关系。"像"在此碑上应通"享"，"享"又通"养"。《广雅·释诂

一》："享，养也。""不懹"即"不养"，"不养"即如弃养。古时父母去世称为"弃养"，此处碑文所要表达的意义正是如此。四行"五五之月"，即十月。八行"年逾九二，永归幽卢"，由此句可知，碑主人鲜于璜享年九十二岁高龄，在当时可谓是祥瑞之兆了。"卢"字在此处的写法极特别，汉以前金文及刻石文字均不见此种写法。"卢"在此处为"黑暗"义。《太玄经·守》："上九与荼有守，辞于卢首不殆。"范望注："卢，黑也。""永归幽卢"即"永归幽黑"，与"永归道山"等同为"死"的代用词。"懰慄"，"懰"，悲恨、悲痛之义，读"寥"，晋潘岳《秋兴赋》："懰慄兮若在远行，登山临水兮送将归。"

　　《鲜于璜碑》出土较晚，碑石保存完好无大损，碑上文字的字口也锋棱可见。这虽没有我们平日所见汉魏碑石的斑驳苍老感，但字迹的完整与清晰，使碑上文字更能接近于原作的书法精神，更能让我们清楚地看到古代人的用笔技巧。《鲜于璜碑》的书法特点是以方正用笔为主。它比汉代书法中代表方正一派的《张迁碑》还要显得方正与雄健。但这种方正不是简单的强硬，其中所包含的许多技巧变化仍旧值得今人学习与借鉴。从结体上来看，碑阳正文一行"苗裔"之"裔"，这种上下结构的文字在书写时容易失于过长。此碑上的处理方法是：将"裔"字上部"衣"的撇捺两笔写长，将下面的笔画包容在其中，上下结构就变化成了一个内外结构，视觉上也就圆满了许多。二行"在母不瘅"，此处"在"字下部的一短竖笔被省去了，却在下部"土"的两边各加上一点儿。这种"在"字的结体甚为罕见。有过书法实践的人都知道，在书法写作中最头疼的是两种字形，一是极为简单的，一是极为繁复的。简单的文字写不好就空、就飘、就乏味，难以和其他文字保持协调，也不利于章法、行气的安排。繁复的字写不好就烦乱、就失形，也就常常影响整体的布白。阅读临习此碑上的文字，或许能对这类问题的解决得到一些启示。十三行"于铄我祖"，"铄"在此处应该同"烁"，"铄"的右旁篆、隶书体中大都从"乐"，此处却以音同写作"藥"，也就是给"乐"字加上了"艹"，更增加了文字的繁复程度。对于这种较为繁复的文字，书写者采取了一种轻重结合的书写技巧，即将此字最繁复的部位用轻笔写细，写轻。这样所有的笔画也就能在一定的范围内完成了。选择用细笔的

地方，一定要是这个字的重心点和繁复点。如果将"铄"字的左旁"金"字写成了细笔，那就会使这个文字失去平衡。要说用笔与结体的变化，《鲜于璜碑》的碑阴上文字要比碑阳更胜一筹。如二行"关"字下部省去半边，三行"康"字中竖并不贯穿全字等，这都是为了在文字中留出一定的空间，显得疏朗可爱。六朝时云南大小"二爨碑"的用笔、结体技巧以及章法排列，皆与此碑精神相同。总之，《汉鲜于璜碑》的书法价值极高，无论从用笔、结体还是章法上讲，都有我们今人可以学习的地方。

《鲜于璜碑》出土不久即被移置天津市历史博物馆，由于管理严格，不可随意捶拓，所以传世拓本极少见到，此碑拓本也就一直被金石收藏者所珍重。1996年北京翰海拍卖会上曾拍过一件，碑阴、碑阳两面齐全，估价三万元，终以六万五千元成交，成为目前碑石近拓本中成交额最高的一种。这也给我们一个启示，物还是以稀为贵。有些地方所出的古代碑石，因管理不严，肆意捶拓，碑石出土十几年，而拓本却遍布全国甚至海外，使碑拓的各方面价值都大大降低，从而也影响了收藏者的热情。这些教训在其他行业也是常见的，我们应该引以为戒才是。2019年初冬，余游天津，询之友人，欲去博物馆参观《鲜于璜碑》。朋友告之此碑有些风化，已移至库房不再展示。问有无拓本出售，告以天津有人出售一套，开价五十万，闻之大惊。我认为，就一般民间交流来讲，全套二纸的《鲜于璜碑》拓本，至少也应是十万元才算合适。

41 武荣碑 东汉桓帝永康元年

《武荣碑》，又称《执金吾武荣碑》。（图69）隶书体，碑文只占整个碑石正面的半边，与《韩仁铭碑》的形式相似。碑文共十行，行三十一字。碑额题字两行，共十字，隶书体，文曰："汉故执金吾丞武君之碑"。碑文中没有见刻石年月，前人据碑文内容所涉及的人物、事件等，断此碑为东汉桓帝永康元年（167）所刻。（另有一说，此碑为汉灵帝建宁初年所刻。）

"永康"为桓帝最后一个年号，实际上仅存在了半年时间。《后汉书·桓帝纪》上虽无"延熹十年"，但改元是在当年六月，按惯例，史书多将此年全部称为永康元年，这一年的十二月桓帝就驾崩了，所以说，永康元年实际只有半年。

《武荣碑》原石在山东济宁，宋代时已见著录，但未见宋拓本传世。所见明末拓本，第一行"孝经论语"，"孝"字下"子"部的长横笔可见，"论语"二字下可见一"汉"字，大半尚存，"汉"字右边"口"形清楚可见。二行"正学优则"，"则"字完好。清乾隆年间拓本，"孝"字下部"子"字可见下半部。"汉"字尚存三分之一笔画。第一行"左氏国语"，"语"字左旁清晰可见。二行"双

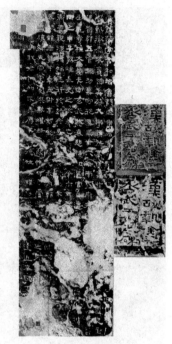

图69　清拓本《武荣碑》全图

匹"，"双"字尚存少半。三行"迁执金吾"，"迁"字尚存三分之一。四行"加遇害气"，"加"字左旁稍损。清嘉道年间拓本，"孝"字仅存下部钩笔，"汉"字上部依稀可见有部分笔画，"则"字已大损。清末拓本，一行"经论语"三字尚可见，二行"正学则优"，"正"字存半，"学""优"二字尚可见笔画，四行"遭疾"，"疾"字完好。近代拓本文字漫漶严重，以上数字多不能见。（图70）

碑主人武荣虽位至"执金吾丞"，而《后汉书》并未见有其传记，但武氏家族在汉代时是较为兴盛的。其父吴郡丞武开明，其兄敦煌长史武班等都有碑文传世。另有"武氏祠堂刻石"也信为武氏家族之物。"执金吾"为汉代负责皇家护卫、巡察等职能的官员。颜师古注《汉书·百官公卿表》："金吾，鸟名，主辟不祥。天子出行，职主先导，以御非常，故执此鸟之象，因以名官。"崔豹《古今注》上说："金吾，棒也，以铜为之，黄金涂两末，御史大夫、司隶校尉亦得执焉。"由此我们可以想到，《西游记》中孙悟空所执即如"金吾"之形的"金箍棒"，《西游记》作者让孙悟空使用

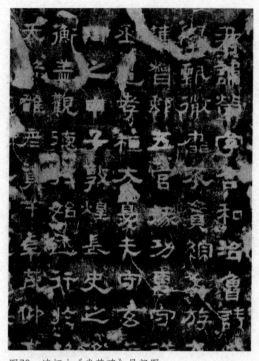

图70　清拓本《武荣碑》局部图

"金箍棒"，就是隐喻有"执金吾"的意味，"执金吾"就是护卫、辟除非常的职官，而且"金吾"可以打任何官员，这正符合孙悟空的行为。所以，"执金吾"肯定就是手执金杖盾甲，率众兵先导于皇帝之前，舆服光鲜，满街生辉的显赫大官。难怪当年刘秀见到"执金吾"巡街时的阵势后要感叹："仕宦当作执金吾！"《汉乐府》词中也曾赞道："陛下三万岁，臣至执金吾。"此碑额上文字称："汉故执金吾丞"，但《汉书·百官公卿表》上未见"执金吾丞"一职。也许当年"执金吾"属于司隶校尉或御史大夫管辖，东汉以后才逐渐成为皇家卫队的职能部门，所以也就有了这一部门的负责人——"执金吾丞"。东汉时"执金吾"专职徼循，不与他政，主掌宫外戒司非常水火之事。二行"鱻于双匹"，"鱻"，原意指鱼，读"鲜"，义又同"新鲜"。段玉裁《说文解字注·鱼部》："鱻，凡鲜明，鲜新字当作鱻。自汉人始以'鲜'代'鱻'。如《周礼》《经》作'鱻'，《注》作'鲜'，是其证。……今则'鲜'行而'鱻'废矣。"汉《白石神君碑》上，"鲜"字也写作此形。今日市面上也有店面招牌上"鲜美"之"鲜"写成"鱻"的，以示古老，以示奇特，这实在没有必要。在广告性文字的范围内，不应使用太烦琐、太生僻的文字。这既不利于文字的标准化，也不利于"广而告之"的广告功能原则。此处的"鲜"字当作"少"义，即"少有匹敌"。四行"慼哀悲恫"，"慼"读"戚"，义也同"戚"，悲愁义。李白《北上行》："惨慼冰雪里，悲号绝中肠。""恫"，原意为迟重、迟缓，此处同"恸"，悲痛之义。清高翔麟《说文字通·心部》："恫，此古恸字也。"《景君碑》上

"恊"即如此写法。

《武荣碑》上的文字不算多，加之碑文泐损严重，文辞完整可读者也不多。所以，也就不必作太多的考释。关于此碑的书法艺术，前人有不少赞辞，杨守敬在《评碑记》中就称赞道："淳古而峭健，流丽而圆活，为汉碑佳品，亦书法正宗，不得以字少而忽之。"所谓"淳古而峭健"，是说此碑文字结体的特点：既有古朴简洁的一面，又有险奇绝胜的一面。比如一行的"字"，上部宝盖头写得甚宽厚博大，将"子"完全保护在下面，朴实而简洁。四行"相承"之"承"字，左右两边的笔画向上部提高，撇捺两笔也并没有过分夸张写长，而是采取了短促而有力的笔法。方法不同但简洁与朴实的特点却同样表现了出来。二行"靡不贯综"之"贯"，上部写法稍稍向右倾斜，平实中表现出险奇的一面。三行"督邮"之"邮"字，左旁不似常规的隶书体写法，下部似乎是被不经意地写成了三角形，但一种不同于一般的特别感觉却顿时而生。这也是险奇的笔法。二行"鲜于双匹"之"匹"，内部笔画写成了"小"字形。此种写法不多见，临习者可作为一特例记住。杨守敬称此碑书法"流丽而圆活"，是说此碑上的文字用笔、线条有一定的特点。初看时，此碑上文字都是方正刚健的形态，但细细观来，方正刚健之中却赋予了不少鲜活的、有生命感的线条。三行"从事"之"从"，左边双人旁末一笔，圆转向上提，感觉活灵活现。四行"敦煌"之"敦"，左旁下面的"子"，笔画稍稍向下延长了一些，看似不动声色，整个字却如有了生命，顿时动感十足。一个字书写得活与不活，不需要将每一道笔画都做出波澜起伏、气势汹汹的样子，只要在某一个"点"上稍作变化，有画龙点睛的功能就足够了。一个字，一篇字都是这样。关键是怎样选择这个"点"，这个"点"选择得是否合理，这就是个人的能力问题了。这样的技法实际并不难掌握，多读前人的作品，自会从中悟出一些道理。但有一点应该指出的是：这种道理一定是植根于中国传统文化——儒家文化之中的，"和谐"与"调和"是其精髓。清代书法家万经在评论此碑的书法时说："额字极秀逸可爱，碑文拘迫不甚工，逊额远甚。"一人一个爱好，一人一个看法，但《武荣碑》上题额的书法确实是不同凡响，仅阳文隶书的刻法就不多见。题额上书法用笔秀丽飞动，长短兼有，大小参差。如第一个"汉"字，大而

长，第二个"故"字就小而扁，"金"字撇捺两笔长长地向左拉开，两端微微向上翘去，如鸿雁展翅，灵动洒脱。第二行第一个"丞"字，用笔圆润厚重，是典型的隶书写法，而最后的"碑"字，圆中有方，提按有致，耐人寻味。

《武荣碑》久未入土，拓本传世理应不少。但市场上却并不能时时寻得。余所藏此册为清末所拓，1996年岁末得于北京海王村一古物店。店家索价一千五百元，余以此拓少见而欣然接受。2019年冬，余在北京琉璃厂又见一纸清末拓《武荣碑》，碑额、碑阳完整，五千元为朋友购得，可谓合适。荣宝斋所出《中国书法全集7·秦汉刻石一》上印有《武荣碑》局部，其旁另有一图，编者称为《武荣碑》之阴。余遍查手边有关碑帖的书籍，从未见有人说过《武荣碑》有碑阴文字，也未见有实际的碑阴拓本传世。余细审所示图案，辨出书中所示为《鲁峻碑》的碑阴文字。不知编者何以搞错。

42 鲁峻碑 东汉灵帝熹平二年

《鲁峻碑》，又称《司隶校尉鲁峻碑》《鲁忠惠碑》等。（图71）隶书体，碑阳正文共十七行，行三十二字。碑阴题名上下两列，每列二十一行。前人有称此碑阴上题名为三列的，称最下一列字迹磨灭，故不能拓出云云。翁方纲在《鲁峻碑阴拓本题跋》中说，曾亲至此碑前观看，碑阴题名两列之下并无一字。翁氏遂题数语于碑石之侧，以记此事。此碑额上有题字，隶书体，两行，行六字。文曰："汉故司隶校尉忠惠父鲁君碑"。此碑刻于东汉灵帝熹平二年（173）四月。原石在山东省任城县金乡鲁峻墓前。宋代时被移置任城县学，后又被移至山东济宁至今。据宋赵明诚《金石录》记载，鲁峻墓前原有画像石室，刻有古代忠臣、孝子、贞妇、孔子及七十二弟子的形象。像旁刻有文字，说明画像内容。可惜此石室早已毁灭，残石也不知散在何处。清末山东金石家陈介祺所得"君车"一石，也许就是此石室画像中之一。

《鲁峻碑》明代时就已经断裂，前人将未断石拓本定为宋拓。民国时有人将整纸旧拓的断裂处填上墨，以充宋拓。但此碑断痕较宽，损字也较多。作伪者只得在空白处勾出字形，然后再在边上填墨。这种方法粗看或能"打眼"，只要稍一留心即可分辨出真伪来。因为填出来的文字，字口无经过捶拓后所形成的折皱痕，文字线条的边沿也显得较光滑，观察上下其他文字线条也与此不类。旧时，也有将柯罗版印刷品充当真拓的，但只要观看字口处是否有捶拓过的折皱痕，或将拓本翻过来，观看纸背是否有经过捶拓的痕迹即可辨出。

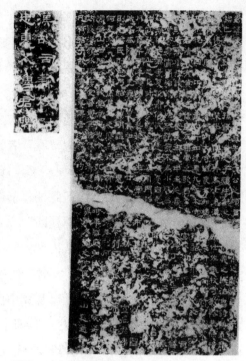

图71　清拓本《鲁峻碑》全图

《鲁峻碑》文字清代以来虽漫漶严重，但主要文义尚能读通，文字的书写风格也基本能看出。明拓本，十二行"宣尼"二字未损，二字之间无石花介入。十五行"允文允武"之"文"字存大半。十六行"遐迩"二字未损。另，三行"博览"二字之上为"秋"字，明拓本"秋"字左边"禾"下三笔可见。七行末"董督"，"董"字中部笔画完好。清初拓本，十二行"宣尼"二字完好，十六行"遐迩"二字左右对角稍损，三行"秋"字左下尚可见竖笔，七行"董"字上首稍损，十五行"允文允武"，"文"字损甚，"武"字完好。清嘉道以后拓本，十二行"宣尼"二字中间已有石花，十六行"遐迩"二字已被石花渼连。清末拓本，三行"秋"字左旁仅可见下部捺笔及半边竖笔。七行"董"字下部横画尚存。十二行"宣尼"，"宣"字上部完好，下部连石花，损末一横笔，"尼"字右下连石花如指顶大小。十五行"允文允武"，"文""武"二字皆损。曾有人给"宣尼""遐迩"等字填墨，以充旧拓，收藏者见之应细审。

《鲁峻碑》文字中有一些异体字、生僻字，影响了读者学习此碑，此处指出数种：三行"博览群书，无物不刊"，"刊"此处作"栞"形。《说文·木部》："栞，槎识也。……《夏书》曰：'随山栞木'。读若刊。"邵瑛《群经正字》："今经典作刊。""刊"有削除、订正、修订、刻写、雕刻等义。此处的"无物不刊"，即言广泛探求事物之理，亦即古人所谓的"格物"。前人有将此字释为"看"者，音对义稍差。三行"敬恪恭俭"，"恪"即"愙"字的变形，"心"旁写到了左边。《说文·心部》："愙，敬也，从心，客声。""恪"此处作恭敬义。《书经·盘庚上》："先王有服，恪谨天命。"八行"弸中独断"，"弸"字右旁此处作上下结构，而且写法有些倾斜，使人容易误认为"多"字。"弸"，原意为形容弓的强劲，读"朋"，又引申为"充满"义。《法言·君子》："或问：君子言则成交，动则成德，何以也？曰：以其弸中而彪外也。"李轨注："弸，满也；彪文也。积行内满，文辞外发。"宋王安石《送胡叔才序》："彼贤者道弸于中，而襮之以艺。"九行"自气议郎"，"气"，原意指"云气"之"气"。《说文》："气，云气也，象形。"商周甲骨文及金文"气"字都写作三横画，后因为要区别于数词"三"，遂将三横的最上一横左端向上卷起，又将最下一横画的右端向下弯曲，形成一新的"气"形。再后，古人又在"气"下加"火"，意为加火烧水乃成气。再后下部又改从"米"，做饭是人类维持生命的最主要工作，煮米蒸饭自然有水汽蒸腾而上，古人看气体最多的时间就是在煮饭时，故"气"下从"米"以表字义。前不久从报纸上看到一则报道说，发现一明代石盘上刻有文字，其中"千万"之"万"，写法形如今天简化体的"万"字，并称古代也有简化字云云。其实这也不是什么简化字，只是古代"万"字多种写法中的一种。在汉代的不少刻石文字中就有"万"字的简体写法。龙门北魏《魏灵藏等造像记》中"万方朝贯"，"万"字也如此写法，另有姓氏也写作"万"，不必要，也不能用繁体"萬"字写出，就像此碑上的"气"以及上面提到的"万"字一样。今天我们所使用的文字中，有许多简体字古代早已有之。中国文字的结体就是经历了从简单到复杂，再到简单的一个发展过程。经过这种变化过程，又派生出了许多更能准确地表达事物内涵、情感的文字。所以，对于中国汉字的认

识与使用，不是愈繁愈好，也不是愈简愈佳，而是要看某一种结体的文字，在某一文字环境中的地位、作用而定，尤其是在书法艺术的范畴内，在正确使用文字的前提下，是用简体来书写，还是用繁体来书写，这就要根据书法作品的具体章法布局来灵活运用了。十七行"礌落"，原意为用作投物的木石，或指从高处投向敌人的木石。《后汉书·杜笃传》："一卒举礌，千夫沉滞。"此处的"礌"当为形容山石堆砌累累，与今日"累"义同。十三行"谥君曰忠惠父"，"谥"读"世"，"谥号"就是古代根据死者一生的行为、事迹所封给一种称号。《礼记·乐记》："故观其舞，知其德；闻其谥，知其行也。"周朝时即有专为封号的《谥法》，有些人是由朝廷或皇帝给封谥的，有些人则是由其门生故吏给封谥的。从此碑文中知，孔子的谥号"宣尼"，是其弟子鲁人子游、卫人子夏等根据孔子的一生事迹而封的。碑主人鲁峻的"忠惠父"，也是其门生依照子游、子夏给孔子封号的故事，根据鲁峻"事帝则忠，临民则惠"的表现而封的谥号，"父"是古代人对男子的尊称。这种由门生故吏、家族内部所封给的谥号称为"私谥"。宋代以后，特别是到了清代，"私谥"绝少再见到。

关于此碑的书法艺术，杨守敬在《评碑记》中论道："丰腴雄伟，唐明皇、徐季海亦从此出，而肥浓太甚，无此气韵矣。"隶书体写得过肥，则媚俗之态顿生，这正是唐代隶书的毛病所在。从《鲁峻碑》早期拓本来看，碑上文字骨肉匀停，丰润雄强。近时由于石面风化，文字受损，拓本上所显示的文字线条臃肿肥大，有些字形也真似唐代的隶书造型。所以，就不免会遭人斥责其书法的不佳。其实这并不是碑石原本的书法风貌，金石家要寻求旧拓本的原因，也在于更能观察、学习古代碑石书法的原本精神。清代书法家万经在评论此碑时说："字体方整匀净，凡勒笔、磔笔、趯笔、趯起处极丰肥，开元诸家似效其体。"但唐代开元间诸书法家，真是学习了此碑书法的话，只可惜他们只注意了丰肥的一面，而骨力雄强的一面却被忽视了。清代的书法家在这方面做得比较好，骨肉兼收，所以就有了万经、王澍、金农、吴让之、邓石如等隶书大家。此碑上有几个结体颇具特色的文字值得一提，如二行下部"兼通"之"通"字，右边"甬"部之内，一般多写作两横画，此处却左右各为两点。细观数种拓本，此处不似石上泐损所致，而确实

是有意而为之的。这种书写方法，对今天的书法爱好者来说有一定的启发意义。在处理文字横画比较多的情况时，采取这种"笔断意连"的书写方法，能达到很好的艺术效果。四行中部的"丧"字，下边结构用笔有一些变化。此处将"衣"的撇笔移到了内部，左边只作竖笔，字形顿显方正。六行"颍南"之"南"，此处左右的两道竖笔写得较短，而且是分两次用笔写成的，不似往常作横折笔而成。"南"字内部多作"羊"形，此处则直接用了篆书体的"羊"字写法，上面写出的两个"角"极具古意。十三行"临民"之"民"，上部第二横画向左转折而下，使上部形成一个空心状。这种写法丰富了"民"字的用笔，使"民"字的形态更加丰满。篆书体上"民"有此类写法。

汉《鲁峻碑》碑阴上的书法特点与碑阳稍异，所以过去有人对此产生过怀疑。当人们亲至碑前时，始知原石碑阴文字确与碑阳文字写法不同。这种碑阴、碑阳写法不同的碑石，在汉代是常见的，如《张迁碑》《孔宙碑》之类。碑阴、碑阳分由两人来书写应属正常。

20世纪90年代，日本东京中华书店曾出示一整纸带题额的《鲁峻碑》拓本，标价为六万五千日元，当时折合人民币五千多元。但当时在国内市场上千元左右就可以购得。时至今日，一纸清末所拓的《鲁峻碑》，没有三千元以上则无法购得。若是清中期所拓，价格当会更高些，五千元左右是合适价。

43 袁安碑 东汉和帝永元四年

《袁安碑》，又称《汉司徒袁安碑》。（图72）篆书体，正文十行，行十六字。因碑石下部边沿泐损，每行下残损一至三字不等。为了便于读者了解此碑内容，这里将碑文释出，残缺处的文字也据碑文内容，并查阅可鉴资料尽量补上。全文如下：

司徒公汝南女阳袁安召公授易孟氏□／永平三年二月庚午以孝廉除郎中

四（年）／十一月庚午除给事谒者五年二月乙□／迁东海阴平长十年二月辛巳迁东平（任）／城令十三年十二月丙辰拜楚郡（太）／守十七年八月庚申征拜河南尹（建）／初八年六月丙申拜太仆元和三年五（月）／丙子拜司空四年六月己卯拜司徒／孝和皇帝加元服诏公为宾永元四年（三）／月癸丑薨闰月庚午葬。

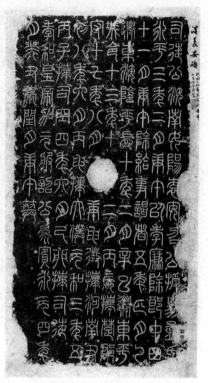

图72　近代拓本《袁安碑》全图

汉《袁安碑》出土虽早，但未见前人著录。碑侧见有明万历二十六年（1598）三月题，知此碑至少在明代时就已被人发现，后又遗佚多年。1930年在河南偃师西南的辛村小学又被重新发现，当时该村有任继斌者，将此石拓出若干份出售，并在碑石穿孔的空白处盖上辛村小学的印章。稍后，《袁安碑》渐渐被金石界所重视，并很快闻名全国。1938年，当地人士曾组织文物保管委员会将此碑收存，后又不知所在。1961年此碑再现于世，今藏河南博物院。《袁安碑》民国时被发现后的初拓本与近时拓本，在文字的泐损程度上无多大差别。只是初拓本二行"孝廉"之"廉"字，内部左边一石花未损及笔画，近拓本"廉"字内石花则已连及左右两边的笔画。此碑拓本刚流行时，见者多以为是伪刻。因为此碑上文字的笔画稍显瘦弱筋细，不似一般所见汉碑篆书的写法。特别是个别字的结体还显得有些生硬稚嫩。如三行的"给"字、四行的"迁"字、五行的"城"字等，缺乏一些汉代人书法古朴大气的风格。（图73）所以，不能让人一眼就定为汉代人的书法之作。现代金石专家马衡先生在《袁安碑》的题跋中说道："余初见墨本，疑为伪造，后与《袁敞碑》对勘，始信二碑实为一人所书。"袁敞为袁安之子，《袁敞碑》的发现早于《袁安碑》八年。其上书法风格劲健有力，骨肉匀停，非《袁安碑》上书法所能比拟。说二碑为同一人所书，未必能让人信服。《袁安碑》上许多职官、年月，

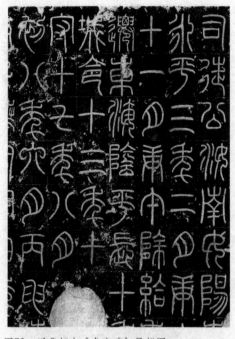

图73　近代拓本《袁安碑》局部图

不但与《后汉书·和帝纪》《后汉书·袁安传》上史料相符合，碑上的有些史料甚至可以校正史书之误。因此说仅凭碑文书写不够老到来断定此碑是伪刻，恐怕是不妥当的。当然，早在民国时，就有翻刻本出世。那时原石拓本甚少，许多人见到的也许都是翻刻本。翻刻本中间的穿孔处有的也盖有辛村小学的印章。翻刻本石花生硬，笔画无力，碑石上界格线粗细不均。四行"迁东平"，"迁"字左半笔道不清晰。七行"仆"字右旁上部四点落笔处全为尖笔，原石拓本上"仆"字上四点落笔处较方正。另有一翻刻本，将五行"丙辰"之"辰"字刻坏。

《袁安碑》下部残损，其中第一行右边残损致使数字毁坏。一行"授"字下一字仅存少半笔画，故前人多未能识出。据《后汉书·袁安传》知，袁安少时曾习《孟氏易》（即汉代人孟长卿所笺注的《易经》）。细审此碑"授"字下的笔画意味，又结合下文"孟氏"二字，余以为此字应为"易"字无疑。至于"孟氏"下所缺为何字，按习惯用语及《后汉书》上《传》《记》中的内容来分析，此处或是一"学"字，即"授《易》孟氏学"，此说是否正确还待进一步考证。据《后汉书·袁安传》知："袁安，字邵公，汝南汝阳人也。"此碑一行上未书讳字，而直称"袁安召公"，亦为汉碑例中之少见。《后汉书》上作"邵公"，碑文上作"召公"，"邵""召"二字古时有相通之处。《集韵·笑韵》："邵，《说文》：'晋邑也'，或省作召。"凡将斋马衡跋《汉袁安碑》，将"召"释为"召见"之"召"，可能稍有差错。余以为，作为袁安的"字"，《后汉书》上作"邵"不为错，碑文上为"召"也不误，二者古时即通。第三行"五年二月"，"二"字此处写法是一"匹"字，没有见将"二月"别称为"匹月"的，《广雅·释诂

上》："匹，二也。"将"匹月"看作是"二月"的代称当不会有错。二行"除郎中"，三行"除给事谒者"，官名前都有一"除"字，这在古代碑刻文字中是常见的字词。"除"原意指宫殿的台阶，后又引申为阶梯，此处则为任命官职义。因官员的级别如台阶有高有低，古时官员朝拜时还要依次站阶而立，所以"除"字就从台级之义而引为任命职官之义了。《洪武正韵·鲁韵》："除，拜官曰除"。大凡言"除"者，都是先前已有了一定的功名职务，又要变更职官，故称之为"除"。所谓除旧官而就新官之义。此时的"除"有一定的"除去"义，但它是对以前所任之官职而言的。另外，由皇帝下诏任命较高级别的官职时，则称之为"拜官"。六行"征拜河南尹"，《说文》："征，召也。"即征召之义。段玉裁注："行于微而闻达者即征也。""征拜"，既有"应皇帝召而拜官"之义，也有"擢升而拜为某某职"之义。"尹"在古时为官长的泛称，春秋时楚国的官吏多称"尹"。汉代时试用官多称为"守"。袁安先在楚郡为试用"守"官，几年后始调任"河南尹"，所以称此次升官为"征拜"。从《后汉书》上知，袁安逝于汉和帝永元四年（92），与碑文上所书相同。而碑文九行首称"孝和皇帝"，即汉和帝刘肇。"孝和"是刘肇去世后所封的谥号，《后汉书·和帝纪注》："《谥法》曰：'不刚不柔曰和'。"碑文上称"孝和皇帝"，可知此碑一定是汉和帝去世后才刻立的。也就是说，此碑是在汉安帝永初元年（107）以后刻立的，此时袁安已去世了十五年。因为碑文上没有碑石的刻立时间，只有袁安的去世时间，又是同年下葬，所以，此处仍以"永元四年"为时间顺序，列此碑于汉和帝年内。如果按有人所说，此碑与《袁敞碑》为同一人所书，那么此碑就要晚至汉安帝元初四年（117），也就是袁安去世二十五年之后了。以袁安位至"三公"来看，去世后十五年或二十五年后才刻立碑石，是实在不能理解的事。碑文九行"元服"，"元"同"玄"。《说文》："黑而有赤色者为玄。"就是黑里泛红的颜色，相当于今天所说的褐色。汉代属土德，尚黑色，故以黑色衣服为官服。汉和帝诏袁安为"客"，并赐以官服"元服"。我们现在从字典上所能见到的，"元""玄"二字相通的例子，大都是在宋代或清代。宋人因避始祖"玄朗"讳，文中凡遇"玄"字皆改为"元"。清人则是避康熙"玄烨"讳，亦

改"玄"为"元"。这样就产生了两种结论，一是此碑为伪刻，伪刻时间不是宋代，就是清康熙年以后。如果此碑侧明代人题字为真，则可定此碑为宋时所伪刻。二是此碑确为汉代所刻，"玄""元"二字相通的文例汉时即有了。此碑文上的例子应加入到《汉语大字典》之中。

从汉代至今的碑石中，用篆书体通篇书写的碑文并不多见。所以，就书法意义而言，《袁安碑》对我们研究汉代的篆书体艺术、书法技巧有着一定的参考价值。《袁安碑》的书法艺术特点，从结体上讲其主要特点是：精力内聚，布局匀称；以静为主，动静结合。第一行"徒"字，若是秦代的篆书写法，左旁的双立人总是要向上提，使重心都集中在上部，最后一笔则会蜿蜒而下，给人一种翩翩起舞的感觉。而此碑上的"徒"字，笔画安排则采用了平均分配的方法。笔道虽圆转运行，但外形却严格地控制在一长方形的框架之中，看似平淡无奇，却让人感到其中包含了许多中气，随时可能迸发而出。古人所谓的"引而不发"，即如此字的意境。含蓄谦恭是古代中国人修养准则的重要方面，也是中国儒家哲学的内涵之一。中国人向来喜欢把文字表现看作是一个人心性的镜子，尽管这种看法未必可靠，但古人在书写文字时，还是十分注意，尽可能地去表现出个性与修养。从此碑"徒"字的写法上，我们就可以看到此碑书写者的平和心理。第五行"楚"字，上部双"木"左右各有一笔向下延伸，将下部笔画包容在内，整个字就表现出了完整浑实的感觉。初看时，"楚"字表现得方正严肃，安静端庄。细细品味，就会感到其中有不少鲜活灵动的笔意。如上部左右两边向下延伸的笔道，左边稍粗些，而且向外弓去；右边稍细些，如剑出鞘，向下突刺而出。下部右边一短横画，形如一汤匙，调皮可爱。左边最末一笔宛转曲折而下，在严整安静之中，在不破坏整体风格的前提下，创造出了一种安详静谧，动静和谐的画面。此种意境就像范石湖的诗："日长篱落无人过，唯有蜻蜓蛱蝶飞。"至于《袁安碑》用笔上的特点，可以概括为：圆转自如，骨肉匀停。圆转自如是说此碑的书法无犹犹豫豫、磕磕绊绊之笔。无论是横笔、竖笔、转折之笔，流利潇洒，干净利落，这是古人写字时心中无块垒的表现。古人写字，一定不会去想自己是什么"家"、什么"长"之类。古人写字全靠自己的功力与修养，天性真情表现出来，也就有了"天人合一"的书法作品传

世。第三行"月"字，是一个结体简单的文字。古时"月""肉"相通，在这里可以把"月"字看作一块"肉"。"月"字外部笔画写得很圆润而富有弹性，是真"肉"的感觉；而"月"字中间的两笔短横，则硬如骨头，给这块"肉"注入了生命，增加了力度，有了活的感觉。细观"月"字中间这两笔，在这里不是随便写两笔就完事了，在运行中有一个不太明显的弯折笔隐约其中。这一弯折笔，充分表现出了这一笔道的弹力与硬度，"月"字的骨肉之感也是全靠这两笔才完全表现出来的。如果随随便便地写出两笔，那么这个"月"字也就成了剔除了骨头的一堆死肉，也就没有了生命。

尽管今天还有不少人对《袁安碑》的真伪仍然存有疑问，但此碑上的文字确实还有许多值得我们学习的地方。现代社会的人们，虽不能唯古是尊，但也不能妄自菲薄。古人留下来的每一件艺术品，都有可以学习的地方，也有我们学不来或不能学的地方。读者应细细斟酌。

此碑民国时再出世后，并没有多少拓本传世。由于寻求者多，故市场上价格也就甚高。1996年北京翰海拍卖公司的一次拍卖会上，有一民国拓《袁安碑》，旧裱一轴。穿孔中有"偃师县县立第十三初级小学校"的印记。上下左右全有当时人题跋，拍卖时起拍价为一万八千元，终以两万九千元成交。近来，常有日本人以万金来大陆求购的，但却往往求之不能得。21世纪初，一纸民国所拓的整纸本，价格多在五千元以上。2019年春北京一拍卖会上，有一整纸拓本，无题跋，以三万五千元成交。

44 三老讳字忌日记刻石 约东汉明帝永平年间

《三老讳字忌日记刻石》，又称《三老忌日记碑》《汉三老碑》等。（图74）隶书体。碑石面上的文字分为左右两部分，右边文字为上下排列，共四列。第一列书"三老"及其夫人的名讳、忌日等，第二列为其子"子仪"及夫人的名讳、忌日等，三、四两列为"子仪"子女的名字等。碑石左边文字部分共三行，记述了刻立此石的缘由。从碑文内容可知，此石为"三

图74　清拓本《三老讳字忌日记刻石》全图

老"之子"子仪"的第七子"邯"所刻制。立石的目的正如碑文中所说："盖《春秋》义，言不及尊，翼上也。"就是为了避祖上的名讳，以示尊敬。在汉代以前，中国人的信仰崇拜还没有发展到后世宗教信仰的层面上。泛神崇拜和祖先崇拜是当时人们信仰生活的重要部分。所以，对祖先名字的避讳与尊重，也就是对神灵的避讳与尊重。为了不使后人"言事触忌"，冒犯神灵，"邯"等人遂将相隔未远的祖上及当时家族人的名讳刻写出来，以便后世避讳时有所依据。此石文字也有后世族谱的功能，可称是早期的族谱形式。

此碑清咸丰二年（1852）出土于浙江余姚，先归余姚周清泉家收藏。周氏为了应付四方前来求拓碑石者，就将原石隐于内室，重翻刻一石砌于大堂壁间。翻刻本从形制到书法都与原石极为相近，所以，早期拓本中的翻刻本，一般不易辨出。初拓本上多钤有"余姚客星山周清泉拓"的长形印记。清末民初时，此石主人曾欲以数千元售与日本人，后经浙江省人士多方筹资，终以八千元购得。后移置此石于西湖之畔的西泠印社。初拓本第四列"次子"之"次"末笔未损，"次"字右边框直线尚存，但石碑边沿已损。近拓本泐痕已进入线内，并损"次"字末笔。初拓本左边文字部分第二行首字"及"，第二折笔处的短撇画已损。新旧拓本其他文字变化不大。此碑上文字右边部分第二列第五行，有"建武廿八年"等字，故有些金石著作中，就称此碑为东汉光武帝建武年所刻。然而，此碑上的"建武廿八年"是"子仪"夫人谒君的日子，并不是刻碑时间，刻碑时间当在"建武廿八年"之后。前辈中有断此碑为明帝永平年间所刻的，从书法特点和职官名称等方面来分析，此说应当较为合理。

此碑上额已断，不见题额文字，所以也不知此"三老"姓氏为何。正如文中所言，此石是为了"敬晓末孙"，是一种告示性的碑石。此石应是立于

本族祠堂或住地之内的，目的是为告知后代祖辈们讳字忌日等，不是为了告诉其他人，所以在碑文中也就不需要写出姓氏了，不书姓氏本身也是一种避讳。（图75）

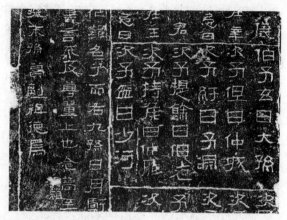

图75　清拓本《三老讳字忌日记刻石》局部图

"三老"是秦汉时由地方上选出来的有德行人的称号。《汉书·高帝纪》：三年二月诏"举民年五十以上，有修行，能帅众为善，置以为三老，乡一人。择乡三老一人为县三老，与县令、丞、尉以事相教，复勿徭戍，以十日赐酒肉"。《后汉书·百官志》："三老掌教化，凡有孝子、顺孙、贞女、义妇、让财救患及学士为民法式者，皆遍表其门，以兴善行。""三老"没有俸禄，仅能免除徭役或戍边等力气活儿，一年中只赏些酒肉作为酬劳。因此"三老"不能算是官，仅能看作是地方上一种"师长"的称号。选举"三老"一定要是有德行的人，所以此碑文中就有"三老德业赫烈"之语。碑文右边第一列第一行"小文"，前人有释为"少文"的，古时"少""小"相通。第三列第六行中有"少河"，此碑就是讲避讳的碑石，后辈与前辈名字中同时有"少"，自然要将前辈名字中的"少"字变异了来写。当然，如果前辈的名字本身就是"小文"，也就不存在由"少"改为"小"了。碑文左边第一行"汁稽履化"，"汁"通"叶"，为"协"字之义，当协调、和谐义讲。《史晨前碑》"汁光之精"，《樊敏碑》"岁在汁洽"，"汁"都是作为"协"字之义。第三行"葛副祖德焉"，"葛"前人有释为"莫"、释为"冀"的，但细审碑上文字之形，皆与"莫""冀"有一定的距离。本人根据文义，又细细观察了此字的用笔形势，定此字为"葛"，于形于义都较为接近。"葛"古通"盖"，"盖"在此处作为连词，承接上文，表示原因与理由。刻写此通碑文就是为了让后代子孙知晓前辈的德行与名讳，言事、做官不致犯忌，这样才能符合祖德。"盖"有

"以为""为了"等义，释为"葛"又通"盖"，正合文义。"副"在此处作"相称""符合"之义。《淮南子·主术》："出言以副情，发号以明旨。"

《三老讳字忌日记刻石》出土稍晚，但江浙一带古碑甚少，此碑向被称为江浙第一古石。清末民初，极得金石家们所推崇，如俞曲园、沈韵初、李慈铭、罗振玉、顾燮光等都对此碑进行了考释与评价。康有为在《广艺舟双楫》中论及此碑时说："由篆变隶篆多隶少。"又说"笔法已有汉隶体"，等等。篆隶相兼可以说是此碑书法的主要特点，但要说此碑书法以篆体为主，或更定为篆书体，恐怕还不能这样绝对。从此碑整体的书法风格、结体特点来讲，其书法还应是隶书体。此碑为民间叙事之碑，书法淳朴无造作之气。石上文字多为单刀法刻成，率意简洁，生动有趣。结体上篆隶结合，用笔上刚柔相济。顾燮光称此碑上文字："书体浑穆，如锥画沙。"是较为贴切的评论。此碑右边前两列的书法用笔较为柔和，结体也较开张，极轻松自如。后两列的书法与上面有所不同，似为另一人所书。后两列的书法中所有的方形结构，都是采用了横平竖直的用笔方法，没有其他隶书刻石中斜向、束腰等用笔方法与特点。第三列第三行"子渊"的"渊"字，写法就十分特别。这里将"渊"字右旁内上部的一部分笔画简略，并改变成为一横画，使左右两边的竖笔上部连接在了一起，回归到了篆书的结体之上。《汉夏承碑》上的"渊"字写法就与此相近。整体看来，此碑书法用笔上劲健利落，结体上长宽结合，随意而书，不拘格式。这种自然的美，最值得今天的书法临习者学习与借鉴。

1995年北京嘉德拍卖公司曾拍卖过一轴《汉三老碑》，清末拓本，上有陈锡钧、黄宾虹等人的题字。碑文右边第四列第一行"次"字右边未泐。当时标出的底价为一万五千元。2000年初时友人自浙省电告，有一近拓《汉三老碑》拓本，索值两千元，余以已有藏本辞之。余所藏为民国年间所拓，上有长安古物鉴定家阎甘园的印章。拓工精细，墨色深沉，可称为善本。2019年秋季北京拍卖，有一清代"次"字未损本，终以十五万元成交。

45 阳三老食堂画像题字 东汉殇帝延平元年

《阳三老食堂画像题字》，隶书体。（图76）正文三行，前两行各存二十四字，第三行存二十字。第二行上方有"阳三老"三字，如题额。拓本文字部分高约33厘米，宽约40厘米，是现存汉代刻石中形制较小的碑石之一。据传，此石清光绪年间出土于山东曲阜。先归曲阜孔氏，又归长白端方，再为通县张氏所有，后被中国国家博物馆收藏至今。由于此石刻字细小，读者不便释读，故将释文录出如下：

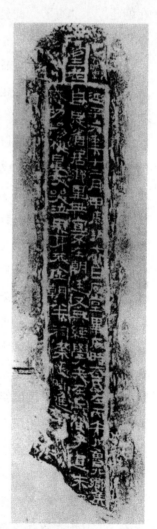

阳三老延平元年十二月甲辰朔十四日石堂毕成，时太岁在丙午。鲁北乡侯……自思省居乡里，无直不在朝廷，又无经学。志在共眷子道未及……感切伤心，晨夜哭泣。恐身不全，朝半祠祭，随时进食□□……

清代光绪年间出土时，第三行"进食"之"进"字完好，光绪末年石归端方后，"进"字已泐损。

"延平元年"（106）为东汉殇帝刘隆的唯一年号。殇帝为和帝刘肇的小儿子，出生方百日时和帝即驾崩，殇帝以婴儿登皇帝位。延平元年八月殇帝就去世了，登基尚不足一年，年龄尚不足一岁。按古代《谥法》："短折不成曰殇。"汉殇帝刘隆活了不足一周岁，故谥为"殇帝"。当年安帝刘祜即位，时年也仅十三岁。安帝于第二年改年号为"永初"。此石上所刻文字为"延平元年十二

图76　清拓本《阳三老食堂画像题字》全图

月"，此时已是汉殇帝去世四个月以后了。依照其他汉碑上的写法，此时实际上应称为安帝的"永初元年"。一行"石堂"，即"食堂"，古时祭祀先祖，使先祖神灵能够享受食物的地方称之为"食堂"。"食堂"多由石头砌成，故又称之为"石堂"。"时太岁在丙午"，检史书，延平元年正值"丙午"，石刻上文字与史书相合。"鲁北乡侯"，"鲁北"，地名，为汉代时某乡的名称，或在今山东北部某地。以其地名低小，故地名书上皆未能见。"乡侯"为汉代时所封的爵位名，是指食禄于乡一级的列侯。二行"无直不在朝廷"，"直"，此处通"职"。《诗·魏风·硕鼠》："乐国乐国，爰得我直。"王引云述闻："直，当读为职。职亦所也。"此处"直"字也有"当值"之义。《中国书法全集8·秦汉刻石二》上，释"直"为"昼"，似不确切，"昼"与文义也不合。居于乡里的列侯，当然是"无直（职）不在朝廷"了。

　　《阳三老食堂画像题字》刻写较为随意，其书法特点与东汉不少墓石上的文字、汉代骨签上的文字有许多相似之处。这种民间的刻石文字，不似庙堂刻石般的庄重，加之字形细小又不便表现用笔的效果，所以，在刻写时更注意的是文字书写的流畅性。此石上文字整体结构虽是以隶书体为主，但其中也有不少文字的写法是后世所谓的行书体。如一行第一字"延"，内部笔画的写法连贯流畅，与后世行书写法无异。"年"字四道横画相连贯，也是魏晋行书的写法。其他如"成""在""夜""哭"等字，也都有行书体的韵味。当然，此石毕竟还是汉代人所写的书法，隶书体写法自然占有很大的成分。但汉代的隶书又无时无刻不忘与篆书相结合。如题额上"老"字下面的笔画从"止"，这就是篆书的写法。一行"太岁"之"太"，下面写成了两点儿，这也是篆书的写法。二行"道"字起首处写成三道竖笔，形如人头上竖起的毛发，秦诏版上"道"字几乎与此处写法相同。此石上文字天真烂漫，最值得当今书法爱好者学习。书法艺术最重真情，而最忌造作。

　　《阳三老食堂画像题字》的拓本民间向来不多见。这是因为此石自出土后即归方家所收藏，他们不会轻易拓石送人。先前余藏有一旧拓本，清末装裱，上有杨守敬题跋两行。2000年时被北京某氏以一千五百元索去，后闻又转与日本一金石家。今日余每每念及此拓即后悔不已。2002年余游京师，

于厂甸无意间又发现一《阳三老食堂画像题字》拓本，民国初年所拓，未装裱，无收藏印等，店主开价两千元，余以一千八百元购得。失之京城，又得之京城，可称是收藏生涯中的一段故事。

46　袁敞碑　东汉安帝元初二年

《袁敞碑》，又称《司空袁敞碑》。（图77）篆书体。民国十二年（1923）春出土于河南偃师，又一说出自河南洛阳。此碑出土时为残石，仅存下部大半。高约73厘米，宽约70厘米。存文十行，每行存字七至九字不等。碑面漫漶又使一部分文字泐损，真正能清楚地欣赏到结构、用笔的文字不足四十个。前人根据碑文中所写的年号、职官名等，考证出此碑为《袁敞碑》，并定此碑为东汉安帝元初二年（115）所刻。此碑出土后先归上虞罗振玉，后归辽宁省博物馆藏。

《袁敞碑》初拓本，一行"敞"字尚存下半部笔画，"公"字在泐痕中可见笔意，二行"河"字完整无损。今所见凡将斋题跋本及罗振玉题跋本据称皆为初拓本，但从其二种拓本上均不见首行"敞"字的下半部，仅可见"字叔平"之"字"的下半部可知，真正初拓本是极为少见的。民国后期拓本，一行"公"字笔画已不完整，二行"河南尹子"，"河"字泐损右下部，"南"字已损大半，"尹"字损右上大部分，"子"字稍损，右部上下形成两个泐痕点儿，但字形完整不缺。此碑现已斜断为二，右下角残失。一行"公"字已不可见，二行"河南尹

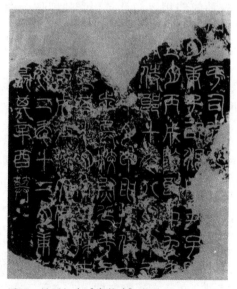

图77　民国拓本《袁敞碑》全图

子"，"河"字仅存少半，"南尹子"三字全失。其他文字与初拓本相校，漫漶处达十数处之多。

此碑存字不多，也没有太多的假借字、异体字。六行"步兵校尉"，检《后汉书·袁安传》所附《袁敞传》，未见袁敞曾经任过"步兵校尉"的记载。"步兵校尉"是汉武帝所设置的八校尉之一，掌上林苑门卫屯兵事。东汉时并八校尉为五校尉，"步兵校尉"仍为五校尉之一种，主要掌领卫兵事。"步兵校尉"至魏晋时仍然沿用，中国文学史上著名的人物，魏晋时的"竹林七贤"之一阮籍，就曾担任过"步兵校尉"，世称"阮步兵"。六行"延平"下为一"元"字。"延平"为汉殇帝的唯一年号，只存在了一年。"延平"下为"元"，"元"下自然为"年"。十行"薨"作"薧"形，"葬"作"篜"形。汉代刻石文字中常见有变形之书，后人有以为此种写法不合"六书"原则的。但通过观察分析我们可知，汉代人的这些变化字形，不论异体字与本字存在多大的差别，这些文字中所担负字义的主要部分都是不会改变的。在此碑中，"薨"字上部有了一些变化，但下部代表字义的"死"字并未被变化掉。而"葬"字，此处上部写成竹字头，而下面大部分笔画结构都没有改变。"葬"是与"死"有关的文字，所以，中心部位的"死"字一定不能改变。另外，在篆书体中"艹"与"𣎆"是经常互换的。这种体势相近，意义相受的变化，在"六书"中应属于"转注"一类。所以，研究分析汉代人的这种文字变化，对于我们今天从事书法艺术创作的人来说，应该是有所启发、有所教益的。从事书法篆刻的创作，文字变化是必要的，是不可缺少的一种艺术手法。但变化一定要遵循文字的变化法则来进行，不可随意为之。

如果硬是要把《袁敞碑》与《袁安碑》上的书法做一比较的话，平心而论，《袁敞碑》实在要比《袁安碑》高出一筹。所以说，前人称此二碑为同一人所书是不能令人相信的。因为这两件碑石的书写者，在功力、特点上都是有一定差别的。《袁敞碑》虽残损严重，存字不多，但拓本一旦展开，碑上文字所透出的气息就会让人感到震撼。这是一种浑圆、丰满、流畅的文字书风。我们先将《袁敞碑》上第一个完整的"平"字与《袁安碑》上"平"字做一比较。《袁安碑》上"平"字的写法第一横画起笔较圆，落笔则随势

而去，呈向下的尖形。这也许是书写时的原始形态，也许是凿刻时刻工刀法所致。而《袁敞碑》上的"平"字，第一横画丰满圆润，起笔落笔包藏锋毫，这是真正从秦人小篆一脉传袭下来的韵味。第二道横画的运动过程是：起笔时先有一包容的笔意，行笔至中间时稍稍向上有一拱形，末尾落笔时再向下包去。书写这一笔时书写者一定是屏住呼吸，有提有按，一气呵成的。凡从事过书法实践的人，都应该有过这种屏气凝神的体验。《袁敞碑》上的"平"字，中间的竖笔行到下部时，向右先有一个圆转，然后再向左下斜出。这一转折笔似乎有一种向上提向外转，再向左下斜拉的运动过程，笔道饱满而且具有力度。而《袁安碑》上"平"字的竖笔转折则显得有些简单，转折处几乎都是平的，向左下斜拉时向外拱得太大，显得有些造作。《袁敞碑》上第三行有一"丙"字，《袁安碑》上第五行和第七行都有一"丙"字。将两碑上的"丙"字相比较，《袁安碑》第五行的"丙"字书写得稍微好些，但第七行的"丙"字就显得轻率了一些。《袁安碑》上"丙"字的第一横画与第二横画之间的距离拉得太开，不如《袁敞碑》上两横画间稍为集中一点来得好些。合适的距离使力量能够聚集，又不失于拥挤。《袁敞碑》上的这个"丙"字，几乎所有的笔画都呈拱形，即所谓的有"向背"。这种"向背"笔意，也是《袁敞碑》书法的主要特点。

对于古人流传下来的书法作品，只要我们细细揣摩，虚心观察，其中都有值得我们学习的地方。

《袁敞碑》民国时一出土就很快落入收藏家手中，在社会上流传时间较短，所以传世的拓本也就较少。1996年北京翰海拍卖公司的一次拍卖会上，见一民国时所拓旧裱一轴，上有罗振玉题字及"周氏金石文字"等鉴藏印。当时估价一万五千元，终以两万二千元成交。若是在民间或市场上交流，民国年间拓本当时一般价值多在六千至八千元之间，现在则需两万元了。

47 上庸长石阙题字 约东汉末年

《上庸长石阙题字》，又称《上庸长司马孟台神道阙》。（图78）隶书体，所见最旧拓本存字一行，共三字半，为"上庸长"及"司"字的右半笔画。宋代洪适的《隶释》中有此石的著录，当时全文为"上庸长司马孟台神道"九字。清同治末年，张之洞于四川德阳将此石访出。清光绪初年拓本"司"字尚可见右边笔画。清末民国拓本"司"字笔画全损。此石文字的四周，还刻有二虎形及二力士像，传世拓本上则很少见拓出此图形。

"上庸"，地名，上古时为国名。《尚书·周书·牧誓》："庸、蜀、羌、髳、微、庐、彭、濮人。"孔传："庸在汉江之南。"春秋时，庸国被楚所灭。秦统一中国后，置上庸县。东汉末年置上庸郡，郡治即在上庸县故址。上庸县故址在今湖北省西北部的竹山县，与四川境接近。前人以石阙出四川德阳，而上庸县又在湖北竹山，所以对上庸县故地在何处有些争论。这都是因为此石阙上文字已残损，现仅存三字无法完整表明刻石内容所致。此石阙出于四川德阳应当无争议，因自宋以后，不少史书、金石著作中都可见此石阙的记录，并一致称此石在德阳。此石阙为墓道前之物，墓主人司马孟台曾为上庸县之长，所以，刻在石阙上的姓名前就缀有官名，这是汉代刻石的常例，因此，也并不说明上庸县就是石阙的所在地，如果石阙上刻的是"洛阳令"，岂不离得更远。

图78 清拓本《上庸长石阙题字》全图

《上庸长石阙题字》上的书法，与四川所出《沈府君神道》《冯使君神道》上的书法在用笔、结构上有许多相似的地方，可谓是汉代末年蜀中书风的代表一派。此类石阙上文字，几乎每一字都选出一重点横画，做夸张性的拉出。起笔处稍圆，落笔则按压后将笔锋上挑劲出，形如利刃一般。此类书法的笔画在运行过程中多不做波折起伏之势，劲健利落不同于中原书风，是汉代隶书中别具一格的体势。其中的用笔特点值得书法爱好者参考与学习。

此石阙虽出于四川，但余所藏此拓本却得之于苏杭。1997年秋末，先师李正峰先生携余江南游，无意中在沧浪亭之西一古玩市场内见此拓本，清末所拓，原装原裱，古意盎然，上有张之洞及方介堪朱文印章各一枚。初时主人开价甚高，经协商，终以千元购得。此石虽仅三字半，但汉代人的书法精神却展现无遗。加之古石斑斓，装裱大方，悬之书舍，满壁生辉。

48　杨著碑　东汉灵帝建宁元年

《杨著碑》，又称《高阳令杨著碑》。（图79）隶书体，碑文十三行，行二十八字。篆额文字两行，共九字，阳文刻，文曰："汉故高阳令杨君之碑"。此碑久佚，所传宋时拓本碑文都被泐损。碑文中存"年十月廿八日壬寅卒"数字，前人据此内容考出，杨著的去世时间当在东汉灵帝建宁元年（168），按汉碑例，此碑也应刻于此年或此后不久。宋代欧阳修的《集古录》记有此碑，据载，当时此碑的前后部分文字已损，但原石仍立于其祖杨震的墓旁。杨震曾任太尉一职，原亦刻有碑石，但今已佚。杨氏墓地在河南陕州，另传有《沛相杨统碑》《繁阳令杨君碑》等杨氏碑，与杨震、杨著之碑合称为"四杨碑"。但"四杨碑"原石宋以后皆不知所在，虽有人称今日所见"四杨碑"的传世拓本都是宋、明以后的翻刻本，但却未见有可靠的证据来证明。如果我们承认王昶《金石萃编》中所载为原石拓本的话，那么余所见此本，无论从碑文的泐损情况，还是从文字的结体、线条上来看，与《金石萃编》上所载几乎一致，因此此本也应为原石真本。那么，也就不能

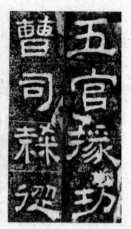
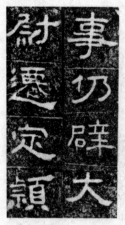

图79　清初拓本《杨著碑》册页局部图

绝对地说，根本没有原石拓本传世。因为此碑具体的遗佚时间至今也不知在何时。

余所见《杨著碑》拓本为裱册，所以不能辨某字在某行。但碑文中的个别异体字还是有必要稍做考释。

"天子异焉"，"异"字此处写法稍有变化，在结构上采用了金文的写法。《周虢叔钟》上"异"字即如此写法，《秦睡虎地简文》上"异"字的结构几乎与此碑上"异"字写法相同。"异"在此处有意动用法的意思，即"以之为异"，也可以说"以之为奇"。"焉"字正常写法上部应为一"正"字形，此处却省为一横画。"梨庶"，"梨"为"黎"的同音形近字，假借。《桐柏庙碑》："梨庶赖祉"，《萧憺碑》："以化梨氓。""梨"如此碑皆通"黎"。此处"梨"字的写法有些变形，下部"木"与上部左边的"禾"合为一体，作为左边偏旁的主体，又将"刂"单独列为右旁，把一个上下结构的文字，变化成了上下左右相结合的结体文字。《沛相杨统碑》上"梨"字结体即如此形。"畏如秋旻"，"秋旻"二字都是指秋天。使用重叠意义的文字，在此处就是为了强调秋天的肃杀之气。"秋"在这里的写法较为繁复，与古文"秋"字的写法有些不同，读者可作为一特例记住，以备使用。"帑车不俟"，《集韵·准韵》："尹，故作帑。"《广雅·释诂四》："尹，官也。"故此处"尹车"即指"官车"。"俟"，等待、等候之义。此段文字是说：杨著要徒步出城，无暇换衣服，无时间等官车。"帑"字上部应从"奴"，右边为一"又"，但此处却写成了两个"女"的并列，所以，前人多未能释出此为何字。

《杨著碑》的书法艺术是不用多言的，杨守敬在《评碑记》中说："《杨著》甚奇伟，似《堂谿典》。"《堂谿典》即《嵩山请雨铭》的别称。然观《嵩山请雨铭》上书法，结体要比《杨著碑》稍扁一些，撇捺笔的

使用上也没有《汉杨著碑》夸张。余以为，《杨著碑》的书法不论从结体还是用笔上，更接近于《西狭颂摩崖》，是属于方正雄伟一派。在雄伟的结体中，时时又有灵巧机敏的用笔掺杂其间，形成了寓动于静的书法风格。所以说，传世拓本即翻刻本，其中许多文字的结体还是基本保持了原形而无多大改变，对我们研究古代文字有一定的帮助。

此册《杨著碑》拓本，从纸、墨、拓工上来看，应是清代初年所拓。册前所附碑额文为："太尉杨公神道碑"，知裱册者误将《杨震碑》的碑额当作《杨著碑》的碑额了。据此拓本收藏者讲：此裱册1998年得于河南洛阳一旧书店，当时仅出了三百元。2000年时有人出一千三百元也不肯转让。无论如何，作为一种碑刻资料与书法资料，《杨著碑》还是有它的价值的。

49　衡方碑　东汉灵帝建宁元年

《衡方碑》，又称《卫尉卿衡方碑》。（图80）隶书体，碑文共二十三行，行三十六字。碑阴文字较漫漶，前人多不拓出，故碑阴拓本绝少见到。有明拓本后附有碑阴，知明代时已有人注意到碑阴上的文字了，可惜未能清楚拓出。清嘉庆四年（1799），黄易访出此碑，经清洗后，碑阴文字始有较清楚的拓本传世。《衡方碑》阳面上方有隶书体题额两行，行五字，文曰："汉故卫尉卿衡府君之碑"。此碑制度较大，拓本文字部分高约170厘米，宽约105厘米。碑额呈圭形，题额在最上方中心部位，题额下是一穿孔。

《衡方碑》宋代金石家多有著录，但至今未见有宋拓本传世。所见明拓本，一行"讳

图80　清拓本《衡方碑》全图

方"，"方"字不损，"因而氏"，"氏"字下稍连石花。二行"仁疠"，"仁"字不损，"疠"字存上半。六行"都尉将"，"将"字完好。明末清初拓本，一行"方"字右下有石花，但未泐连，"因"字右下角稍泐，"而氏"右边泐少半。二行下部"仁"字完好，"疠"字上部笔画可见。四行"长以钦明"，"钦明"二字完好，"以"字稍泐。六行"都尉将"，"将"字右旁末笔竖钩处连石花。嘉道间拓本，一行"方"字稍泐及右下部。"因而氏"，"因"字损右边，"而氏"二字全泐。二行"仁疠"，"仁"字右旁第一横画已损三分之一，"疠"字仅存第一笔点画。三行"庐江太守"，"太"字中间有石花泐及笔画。四行"长以钦明"，"以"字存下半，"钦明"二字有细泐痕，但未损文字大形。清后期拓本，三行"太守"，"太"字中间有泐痕，稍损左边撇画，六行"将"字全损，七行"仪之"二字可见左半笔画。民国年间拓本，三行"太"字已损无形，二行"仁"字右下横画已损及半。（图81）

此碑原在山东汶上，自汉代刻成后是否曾经入土，不得而知。宋时至今著录不断，所以至少宋代至今不曾入土过。清雍正年间，汶水溢决，碑石倒地十数年。后重立起，并被移至山东泰安岱庙至今。

《衡方碑》额上"汉故卫尉卿衡府君之碑"十字，"卫尉卿"是碑主人衡方一生所任的最高官职。中国人有一种习惯，凡称官员名，多以其曾经担任过的最高职位名相称呼，以示敬重，哪怕此人后来被罢、被贬，这种习惯至今依然如此。"卫尉卿"，即"卫尉"之官，秦汉两代皆有设置，主掌宫门屯卫之职，为九卿之一，位仅在三公之下，地位十分高。王莽时改"卫尉卿"为"太尉"，东汉后复置"卫尉卿"。此时的"卫尉卿"不但主掌宫门屯卫等护卫职能，还兼管全国的冶铸行业。因为冶铸行业是制造兵器的主要部门，因此由"卫尉卿"

图81 清拓本《衡方碑》局部图

来掌管较为合适。《东汉会要·卫尉》："卫尉卿一人，秩二千石。本注曰：'掌管门卫士，宫中徼循事。'丞一人，比千石。"七行"劬劳"，"劬"读如"渠"，《现代汉语词典》："劬，劳苦，勤劳。""劬劳，劳累。"《诗经·小雅·蓼莪》："哀哀父母，生我劬劳。"此处的"劬劳"释为"辛劳"之义应更准确些。七行"寝阃苫凷"，此碑上"寝"字右下从"巾"不从"又"。《尹宙碑》上"遭离寝疾"，"寝"即如此碑写法，右下从"巾"。《别雅》释此字时就引用了《尹宙碑》上的字形。"寝"为居住之义，"阃"，原意为闭门，又引申为不通晓事物，此处则指为父母居丧。古时帝王居丧才能称之为"阃"，但汉代人质朴，忌讳不大，常在一般的场合也引用帝王语，如"朕""敕"等。《集韵·覃韵》："阃，治丧庐也。""苫"指草帘子。"凷"，《说文》上释作土块之"块"。《礼记·丧大记》："父母之丧，居倚庐，不涂，寝苫枕凷。"《左传》："重耳处狄十二年而行，过卫五鹿，乞食于壄人，壄人举凷而与之。"由以上引文就可清楚地理解，"寝阃苫凷"之义，即言在居丧的小庐里，枕着土块，睡在草帘之上。曾出土一汉代瓦当，其上文曰："光耀凷宇"。有的瓦当图典书为了简单省事，直接将"凷"释为"古"字。"古宇"当然可以讲得通，但释"古"字没有根据，未见前人将"古"字写作此形的。若依《说文》释此字为"土块"者，又不能与"宇宙"之"宇"相联系。"凷"为土块、土地之义，"土块"之"块"古字写法右旁从"鬼"，而古人称"地"为"坤"。"坤""块"形近音亦近，"坤"可转音读为"块"，"块"可写作"凷"形。所以"凷字"也就可通"坤字"。当然瓦当上的"凷"或也别为一字，可以看作是"届"字的省写，篆文"届"字下部即如此写法。关于此义当另文讨论。十四行"受任浃旬"，"浃"亦写作"浃"形。《宋元以来俗字谱》："浃，《岭南逸事》作'浃'。"由此碑上文字可知，汉代时已有"浃"字的写法了，并不是什么宋元以来的俗字，也就是说，今天所谓的简化字，汉代人已经这样写了。"浃"，此处为"周匝"之义，《小尔雅·广言》："浃，匝也。""浃旬"，即言过了半月之久。十八行"鸿轨不忝"，"忝"同"忝"。《说文·心部》："忝，辱也。"碑文上"不忝"，即言不辱。十九行"揽英接秀"，"揽"，碑文上写作"擥"形。《玉篇·手

部》：“揽，持也。”此碑文上“秀”字下写作一“弓”形，这是因为依照了篆书体的缘故，书写者在这里将“秀”字左下一撇画给省去了。《石鼓文》上“秀”字的写法就与此碑上“秀”字极相似。

《衡方碑》上的文字在书写上还有一些特色值得一提，如从“广”的文字，都改从“疒”。像“庐”“鹰”“廉”“广”等字，都是“疒”的写法。“广”与“疒”在汉代时常见有互换的写法。另外将“太”字写作“大”形，在篆书体中即如此写法。篆书体中有将“大”字下加写两横画作“太”或“泰”字义的。如此碑上七行“太夫人”之“太”下即为两横画，也是吸收了篆书体的写法。此碑上从“尸”的部首，左上角均不封口，也是用了篆书体的结构。如题额上“尉”字，碑文中二行“履”字，五行“辟”字等，这些字的“尸”部左上角均不封口。

杨守敬在《评碑记》中论及此碑时道：“此碑古健丰腴，北齐人书多从此出，当不在《华山碑》之下。”翁方纲跋此碑时说：“是碑书体宽绰而润，密处不甚留隙地，似开后来颜真卿正书之渐。”杨守敬称之“古健丰腴”，翁方纲说其“宽绰而润”，这都是针对《衡方碑》书法的结体、用笔特点而言的。“古健”，是说此碑书法的线条苍劲有力，古拙雄浑。如第二行“平”字，“平”字结构比较简单，线条又少，要想写得有骨有肉、神采飞扬，并不是件容易的事。此处“平”字的第一道横画不动声色地淡淡写出，第二道横画却作了一个夸张性的用笔，但在笔画的运行上却并未做出一波三折的运动变化，而是采用了由轻渐重，劲健拉出的写法。起笔有回锋但不明显，落笔处则提按分明，形成一“钉头”状，表现出了如铁如钢的感觉，六朝人的书法用笔之势多如此形。难怪杨守敬要说：“北齐人书多从此出。”近人齐白石的书法篆刻，也吸收了此碑上的书法风格，即篆刻艺术上称之为“单刀法”的线条。“平”字结构简单，写不好就会出现空疏之感。将“平”字写得小一些，笔画集中一些，也许会显得丰满一些。但在此处却相反，书写者将“平”字写得与上下左右的字体一般大小，而且上下两横画距离相对比一般写法更大。左右两点儿的写法，注意了两个方面的要求：一是离开中心竖笔稍远一些，二是加大用笔的力度，增加笔画的厚度。有一点特别值得一提，“平”字的中心竖笔向下的长度，越过第二横画后，一般是

稍稍大于上半截的长度。此处第二横画下的竖笔却极短，只相当于上面线段的二分之一。这样处理，整个字也就显得方正了许多，下部也就不显得空疏了。从此碑上"平"的写法，可以得到这样的经验：在处理这种结构简单的文字时，特别是有中心竖笔的文字时，适当缩短竖笔的长度，使其方正一些，宽绰一些，就能增加这些简单结构的厚度，使之与整体文字的风格较好地协调在一起。当然，这是指需要变化时所应采取的方法。在有些场合，整体风格要求此字表现出细长飘逸的感觉时，你就不妨将竖笔拉得更长一些，超过一字，甚至超过五个字都行。如《石门颂》上"命"字的感觉，《李孟初碑》上"年"字的感觉等。一般说来，隶书体、楷书体要求方正或扁平的取势较多些。唐代颜真卿的楷书是处理文字结体、表现文字技巧的楷模，所以翁方纲要说此碑书法"似开后来颜真卿正书之渐"。这也证明，不论哪个时代，哪个大家，要想写好书法，学习别人的长处，化为自己的特点，是一件非常重要的工作。我们常能见到前辈书法大家们临摹古代碑刻的墨迹出版，有些人会问：这些字写得有什么好的，临摹得一点也不像。一个人有一个人的品性、习惯，书法也一样，你不可能一笔一画写得都像别人。书法大家们临摹古碑、阅读古碑，目的在于学习前人是怎样处理文字的结体、用笔的，不是为了写得和某人、某碑一模一样，没了自己的风格。曾见长安书法大家陈少默翁的案头上常置有一笔记本，读前人的碑刻墨迹时，如有结体独到的文字，马上就会记下来。久而久之，对一个字头脑里就有了许多种结体的形式。在书法创作中也就能得心应手，根据不同的文字环境，运用不同的结体方法。每每看到陈老的书法，大家总是感叹：某字他为何会这样处理，某笔他为何会这样使用。但老先生数十年在文字学上所下的功夫，又有谁会去探究呢？

　　《衡方碑》是汉代文字鼎盛时期的作品，书法价值之大是毋庸置疑的。此碑出世虽早（或一直未入土中），但真正宋、元、明间的拓本几乎未曾见到过。此碑拓本余在长安城中曾见到过三种，一为裱册，上有于右任印章，拓工精妙，裱工亦佳。后有长安书法家茹士安先生长跋，称此本为于右任夫人晚年所赠。余曾借归阅读数旬，与明拓本相较，知此裱册为清代初期所拓，首行"方"字右下稍渺。归还茹老后，近十年来再未能够

谋面。另有一裱轴，清末所拓，藏长安任氏处，2000年时余出两千金久索未能得。余所藏此整纸拓，为清嘉道年间物，拓工尚佳，2001年以两千金得于北京古玩城。

50　建宁残石　东汉灵帝建宁元年

《建宁残石》，又称《曹掾史等字残碑》。（图82）隶书体，从拓本可知残石高约44厘米，宽约39厘米。存文七行，行三至六字不等，其中，一行与七行每行仅存半边字数个。因残石文中有"建宁元年"四字，故前人据此定残石为东汉灵帝建宁元年所刻，并命名此石为"建宁残石"。此石中心有穿孔，这是汉碑中常见的形制。穿孔径约13厘米，可见此碑当时一定是一丰碑巨碣。据马子云《碑帖鉴定》中记载，此残石1921年左右出土于河南洛阳，曾归天津周季木，今存故宫博物院。而1989年大地出版社所出《中国书法鉴赏大辞典》上却说，此碑1976年出土于山西省临猗县城关翟村，现存运城地区博物馆；又说此碑高67厘米，宽43厘米，存文六行共五十字云云。而传世的《建宁残石》拓本与其说多不能相合。然其文前所附图却的确是大家公认的《建宁残石》拓本。细观书中附图，见上有前人题跋数句，其中有"某某自河南寄来"等字样，显然此拓本来自出土地河南。但不知此文作者所依何据，而定此石出土于山西临猗。再，此文称汉《建宁残石》"1976年出土"，而余所得此本为长安一旧家所藏，主人1965年即去世，此拓至少也在1965年以前，"1976年出土"也不知何据。在书中此碑文的文字欣赏部分，作者

图82　民国拓本《建宁残石》全图

举出数字为例，其中"遗""绛""长""守""弱"等字，在今天所能见到的数种《建宁残石》的拓本上均未见到。是否作者有更旧、更好的拓本？我想可能是作者在写作时，将其他残石的拓本误为《建宁残石》了。否则，不应有如此的错误。

此残石出土稍晚，新旧拓本文字变化不大。二行"曹"上，依残存字的笔意看，左旁应为"言"字。检《中国历代职官词典》，在"曹掾史"三字之上冠以文字，并与言字旁有关联的职官名只有"诸曹掾史"一种。由此推测此残石上"曹"字上应为一"诸"字。"诸曹掾史"是汉代州、郡、县所设，各部门曹掾史的泛称，不是用来专指某一具体的职官名，掾、史都是佐史。两汉时州、郡、县各部门都有掾、史。掾为正职，史为副职。诸曹掾史因事冠名，如水曹掾、水曹史、户曹掾、户曹史等。此处"诸曹掾史"是碑文中的叙事用词，不是指碑主人曾任的职务。五行"建宁元年"，为汉灵帝刘宏登基以后的第一个年号，"建宁"之号总共使用了五年。汉灵帝在位二十余年共使用了四个年号，依次为建宁、熹平、光和、中平。汉灵帝即位时年仅十二岁，在位的二十余年里天灾人祸不断，不是大风雨雹，就是地震海溢；不是抓捕太学诸生，就是处死结党之人。至中平元年（184），张角自称"黄天"起义，不久，年仅三十四岁的汉灵帝就命归西天了。有司们按古代谥法"乱而不损曰灵"，定刘宏为"灵帝"。纵观汉灵帝刘宏在位的二十余年，"乱"是名副其实了，"不损"恐怕未能达到。

将此残石上的书法与"建宁"年前后其他碑石书法相比较，神韵意境、用笔结体最为接近者就要数《孔宙碑》了。杨守敬评《孔宙碑》道："无一字不飞动，仍无一字不规矩。"移此句来评《建宁残石》也可称恰如其分的。此残石上文字虽不多，但据所存文字是可以领略到碑石完整时的书法风貌的。用笔飘逸灵动，是其书法表现的主要特征。二行"掾"字，左边提手旁虽有些泐痕，但整个笔画的大势还是能够看清的，比如竖笔下部弯钩的写法，这一笔向下及转弯的部分都是瘦硬的用笔，收笔处用了一个极夸张的回锋，如"鹅头"状。仅此一笔的运行过程，就将文字中强劲的生命力充分地表现了出来。六行"九"字，右边最后一笔，先向下竖写，行至中程时忽然提起笔毫，似乎要断开，但却笔锋一转，再向右拉然后挑起。这样的处理使

一个笔画简单、结体空疏的文字，变得丰满了许多。读者看到这样的文字时，自然就会停下来细细观察，也就有了欣赏与赞叹。中国文字在书写过程中，笔画的粗细变化，能在视觉上产生一种动感和愉悦，这是其他种类文字所少有的特点。这就是中国的书法艺术，这就是中国书法艺术最基本的表现手法之一。说此残石上文字书写得"规矩"，这是就其结体严整而言的。纵观整篇文字，不论其书写得长短、宽窄，每个字在一定的区域内，结构、布局都是十分平衡的，没有结体险峻奇崛的文字。左右结构的文字，重心大都各居其半，如"掾""俗""激""放""构"等字。特别是"构"字左旁笔画少，写大了整个字的结体就不协调，写小了又会影响整体的美观。所以，书写者在这里将左右部分的中间留出一段空间，虽无笔画，这一空间在形势上却是属于左边木字旁的。这样的处理，既不是僵硬机械的平均分配，又不是随意书写而左右失衡。另外，有些上下结构的文字，极注意用笔画的长短来调节重心，如"宁""年""其"等字。"宁"字上部形宽而笔画多，下部竖弯钩的笔画如写小了，在视觉上就会有大头瘦身的感觉，感觉上就会有倾覆之虞。这里将"宁"字的最后一笔钩朝左边长长写出，长度与宽度几乎与上半相等，在视觉上也就调整了重量之比，整个"宁"字也就和谐了许多。

《建宁残石》出土虽晚，但近代拓本并不是俯拾皆是，随意可得。数年前，余在长安一旧家中访书时偶得此本。此家先辈为陕西辛亥革命首义元老，20世纪60年代初去世。此老喜藏金石碑拓，余所藏碑拓不少得于其处。《建宁残石》的拓本虽小，文字也不多，但其书法价值是不容低估的，可称是汉代书法作品中的珍品。十几年前，北京一小型拍卖会上，曾见一民国年间拓本，被人以两千元购去，真是物超所值，得者可谓法眼独具。

51 张寿残碑 东汉灵帝建宁元年

《张寿残碑》，又称《汉竹邑相张寿残碑》《汉张仲吾碑》等。（图

83）隶书体，现存文字十六行，行十五字。残碑中心部分又被凿去一块，共损去十行宽、四行高共四十字。此碑于宋洪适《隶释》中已有记载，知北宋时此碑尚完好。关于此碑的损坏时间，目前有两种说法。王昶的《金石萃编》认为，明代时此碑被改做成另一个墓碑的底座，中间被凿成一长方孔，是为了

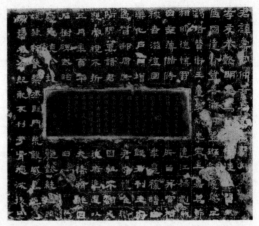

图83　清拓本《张寿残碑》全图

将上面的碑石插入其中，使其不至于摇动倾覆。马子云在《碑帖鉴定》中又有一说：此碑南宋时即已被凿损，以后重没入土中，明万历年间此碑再次出土于山东城武。因有明代万历年间拓本传世，知万历年或以前此碑已经被凿损。清乾隆五十六年（1791），山东城武县知县林绍龙访得此碑，林氏在残碑中间的长方形穿孔中嵌上木板，并在其上刻跋十七行。明拓本一行"其先盖晋大夫"，"盖"字左上角稍损，"晋"字则完好。清初拓本"盖"字上半已损，下部"皿"尚完好，"晋"字则完好。清乾隆时拓本，"盖"字已损右半边，其他笔画虽不完整但尚可见，三行"可登"，"可"字内"口"已连石花。清末稍旧拓本"盖晋"二字全损，一行"寿"字中间右部已泐，"吾"字最上一横画已连石花，三行"可登"，"可"字内"口"已损。

此碑原石先在山东城武县古文亭山（又名云亭山），后移入城武县孔庙内。

据书代宋洪适《隶释》中记载，此碑原有隶书体题额十字，文曰："汉故竹邑侯相张君之碑"。今此题额已不可见。"竹邑"，县名，西汉时设置，东汉时改"竹邑"为侯国。"相"为汉代时诸侯国的行政长官名，初称"相国"，西汉惠帝元年（前194）更名为"丞相"。至西汉景帝中元五年（前145）复更名为"相"。因"相"的地位属郡国一级，相当于郡太守，所以，两汉时"守""相"往往并称。今日还有将国家行政首长称为"首相"的，其义就是从"守相"转化而来的。后汉时县一级侯国的地方行政长官亦称为

"相"，此碑主人张寿即"竹邑国"的"相"。竹邑县在今安徽省之北符离集周边。

碑文一行"晋大夫"之"晋"，碑文上"晋"字上部为两个并列的"至"字，这是从篆书体演变而来的写法。《说文·日部》："晋，进也，日出万物进。从日，从臸。"段玉裁注："臸者，到也，以日出而作会意，隶作晋。"文字学家杨树达先生则认为："晋字上像二矢，下为插矢之器。（古籀作晉形）……二矢插器，其义为箭……自小篆变二矢形为臸，变器形为日，形与义略不相关，于是说字者遂不得其正解。"据以上诸家说法，余认为"晋"之本义应与"进"同。"晋"有投进、进前之义。此处"晋"字则为古国名。周成王时封其弟叔虞于唐，叔虞子燮父改国号为晋，今山西境内大部分及河北东南地区为其属地，后被韩、赵、魏等国所分割。此处说碑主人张寿的先人曾为晋国的大夫，表示张寿是名门之后。中国人向来重视谱系与血统，认为前辈人曾有过功名、做过大官，后辈也该袭爵位，做大官。这种封建社会里所形成的思想观念，并没有因封建皇帝的倒台而灭绝，它仍然会与其他封建思想一起在现代社会里存在很长时间，并在一定的程度上影响着现代人的思想与生活。五行"遭江杨剧贼"，此处的"江杨"不可以音同而理解为"江洋大盗"的"江洋"。"江""杨"此处均是指地名。"剧"，碑文上写作"劇"，《说文》上无此字形，前人以为此即"勮"字的变形，今则作"剧"。《说文新附》："剧，尤甚也。"表示程度很深。《十六国春秋·后赵录·张楼》："人谣之曰：'阳平张楼头如箱，见人切齿剧虎狼。'""剧虎狼"即"剧如虎狼""狠如虎狼"。此碑文上"剧贼"，意即言"凶狠之贼"。六行"储偫"，"偫"读如"待"，段玉裁注《说文》："谓储物以待也。"扬雄《羽猎赋》："甲车戎马，器械储偫。"

杨守敬在《评碑记》中称此碑道："书法开北魏楷书先路，要自古雅。"孙承泽《庚子销夏记》亦称："碑文简质，字法古雅，具见汉人风格。"孙、杨二家俱称此碑书法"古雅"，所谓"古雅"，即言此碑文字结体朴实，用笔静气的特点。结体朴实是汉代书法主要的特征之一，结体朴实是说在文字的结构上不求险奇，以平整安稳为主要特点。文字的"势"都是

向内集中，很少向外做夸张性的扩张。如第一行的"字"，大多数隶书体的"字"最后一笔向左下撇去，此处的写法却极短时就收束笔锋，手腕一翻转侧锋做一小钩形。这样一来，整个字的重心点全集中在"字"下部"子"字的横笔处，平和而安静。二行"明"字，此字一般的写法，左旁往往小于右旁。而此处左右两部分的比例却基本一致。左旁"日"部，篆、隶体写法大多作"目"，此字左旁的"目"，上窄下宽如方形，右旁的"月"，上宽下窄如倒立之塔。结体两边的相反取势，配合在一起，互相调和，使整个文字浑然一体。纵观此残碑上文字的笔画，大起大落、一波三折的用笔很少，沉着安详，平心静气是其主要的用笔特点。这些书法特点，让人想象着写碑文的人一定是位鹤发童颜的老先生，书案前静静而坐，一笔一画，既轻松自如，又认真负责。胸中无奢望，才能平心静气地写字，才能表现出"古雅"之气来。

此碑残缺已久，在现存的碑文中也没有明确的刻碑年月。今定此碑为"建宁元年"所刻，是根据宋代人所录的完整碑文而来的。20世纪90年代末，于长安肆市曾见此碑两纸拓本，碑中残缺均有清人所刻题跋。一纸水墨太湿，将字口多处污染，品相一般，所以主人仅售出八百元。另一纸为裱册，清末所拓，上有陕西近代诸名人印鉴，如"右任读碑之印""茹欲立印""处吾珍藏古刻"等。曾经被名人收藏赏玩过，所以不同一般，后被人以一千五百元购去。

52 史晨前碑 东汉灵帝建宁二年

《史晨前碑》，又称《史晨碑》《史晨奏铭》《鲁相史晨孔子奏铭》等。（图84）隶书体，碑文共十七行，行三十六字。刻于东汉灵帝建宁二年（169）。一般认为，清乾隆五十四年（1789）以前，此碑每行只能拓出三十五字。末一行文字因碑石插入碑座太深，被座石所掩，故多不能拓出。乾隆五十四年冬，经何梦华凿开碑座，升高碑石，以后拓本始见全文。马子云先生在《碑帖鉴定》中称，曾见过两本明拓《史晨碑》，每行皆三十六

图84　清拓本《史晨前碑》剪贴本局部图

字，因而指出，此碑文字三十五字本并非因碑石坠落碑座中，而是碑石末一行文字被泥土所掩盖，拓者图省事多不拓末一行文字，所以，每行只有三十五字。余所见一旧拓整纸本，三十五字以下皆拓出有半字。以拓本边沿的墨来看，直而硬，不似被泥土所掩埋的形状，所以，"碑石下坠"说较为可信。当然，说乾隆五十四年前无三十六字本也不一定对，马子云先生就见过两本明拓每行皆三十六字。

传世有宋拓本，二行"阐弘德政"，"阐"字右竖笔完好，九行"有益于民"，"益"字下不连石花。此本原为何绍基所藏，仅存碑文前九行，今归中国国家博物馆收藏。有明初拓本，每行三十六字。二行"阐"字右下稍连石花，九行"益"字末笔稍连石花，十一行"王家谷"，"谷"字右中笔可见，"春秋行礼"，"秋"字首上完好，不连石花。明拓本"秋"字完好者传世不少。明中期拓本，二行"阐弘德政"，"阐"字右竖笔下半连石花，九行"益于"二字稍连石花，十一行"秋"字左三笔连石花。此时拓本"秋"字首笔稍损，也称为"秋字本"。三行"畔宫"之"宫"未损成"官"形，十五行"叹"字右下横笔可见者为明末清初拓本。近时拓本"宫"字又被剜回原形。清初拓本，二行"阐"字右竖笔已损，"弘"字完好，十一行"秋"字左旁前两笔损，但字形大半尚存。金石界称此时拓本为"大半秋字本"。十一行"王家谷"，"家"字完好者，又称"家字本"。清乾隆年间拓本，二行"弘"字不连石花，十一行"秋"字右竖笔可见，称为"半秋字本"。四行"肃肃"，第二个"肃"字中竖笔下端完好。乾隆后拓本，四行第二个"肃"字下稍损，称为"肃肃本"。近拓本，三行"建宁元年到官"，"官"字

稍损，七行"稽古"二字泐损，十一行"春秋行礼"，"秋"字末笔损，"行"字全损。罗振玉《雪堂类稿·金石文字目》中，叙述此碑拓本的流传序次最详，读者可作参考阅读。

此碑为东汉建宁二年（169）鲁相史晨与鲁长史名谦者共同上书，奏请公祀孔子的铭文。因此碑石刻有建宁元年（168）鲁相史晨到任时拜飨孔庙的记文，所以，后人称此碑文为《史晨前碑》，而碑石背面所书为《史晨后碑》。《史晨后碑》文中未见刻写年代，只有到官时间为"建宁元年"，比《史晨前碑》的刻立早一年。所以，有人认为后碑应是先于前碑刻成。余以为，后碑文中虽有"建宁元年"的字样，但实际是"建宁二年"以后才刻上的，前后碑应为同一人所书，因刻于碑后面故称为《史晨后碑》。

据《史晨后碑》知，鲁相姓史名晨，字伯时。鲁长史姓李名谦字敬让。此二人的事迹前、后《汉书》中俱未见记载。"鲁相"，即鲁国的丞相。西汉景帝中元五年（前145）改称为"相"，地位相当于郡太守。"长史"，秦汉时官府、军府属吏的长官，即众史之长。在郡国内长史之职，类似相府总管，可代表太守、丞相参与政事，或奉诏过问地方事务。《史晨碑》的文字内容与其他东汉的碑文一样，受当时世风的影响，碑文中多谶纬之词。其中言及当时的谶纬书籍有《尚书考灵耀》《孝经援神契》《摘雒汁光》等。碑文中称孔子为"素王"。"素王"，原指远古之帝，后指有帝王之德而未居其位的人。《庄子·天道》："以此处上，帝王天子之德也；以此处下，玄圣、素王之道也。"王充《论衡·定质》："孔子不王，素王之业在春秋。"西汉以后儒家专以"素王"称孔子。另外，碑文中"端门见征""黄玉韺应""血书著纪"等语都是来自谶纬书中的典故。此类故事在汉代甚为流行，所以碑石文字中常能见到。十六行"黄玉韺应"，"韺"同"响"，回声、响应之义。《玉篇·音部》："响，应声也。"在汉隶中，常将"士"字写成"土"字形，而土地之"土"，右旁要加上一点以示区别。如此碑八行"封土为社"，"土"与"社"的右旁都加写了一小点。四行"仰瞻榱桷"，"榱桷"读"崔角"，指房屋的椽。《说文》："榱，秦名为屋椽。周谓之榱，齐鲁谓之桷。"又一说，圆形的椽称之为"榱"，方形的椽称之为"桷"。《说文》引《春秋传》："刻桓宫之桷。"段玉裁注："桷

之言棱角也，橛方曰桷，则知桷圆曰橼矣。"此处的"仰瞻橼桷"，即言史晨拜谒孔子宅时仰观俯瞻孔子旧居的情景。

前人把汉代隶书的艺术风格分为两大派系：一是以《张迁碑》《衡方碑》等为代表的雄健豪放派；二是以《曹全碑》《史晨碑》为代表的文雅婉约派。另外，还有一种是以摩崖书法为主的山林野鹤、自由放浪一派，如《石门颂摩崖》《大开通》等。清代书法家万经在《分隶偶存》中这样评价《史晨碑》："修饬紧密，矩度森然。如程不识之师，步伍整齐，凛不可犯。"孙承泽《庚子销夏记》："字复尔雅超逸，可为百世楷模，汉石之最佳者也。"万经说此碑结体森严，孙承泽称此碑用笔超逸，二人是将《史晨碑》书法艺术的精神给提炼出来了。正如何绍基所言此碑："方整中藏，变化无穷。"初一看，《史晨碑》的书法表现得中规中矩，但细细品味时，就会感到此碑文字用笔结构的奥妙变化，这种变化不是夸张的、鲜明的，而是在不动声色中进行的。

临习一种碑帖，要想做到神形兼备，就要抓住其结构和用笔的特点。有些碑刻的文字大形很容易临写得相似，就是因为这一碑刻文字的特点很明显，很容易抓住并临摹出来，也就容易相似。《史晨碑》上的文字，结体、用笔看起来都很平淡，特点也不明显，所以并不好临习。只有多读碑文，细细揣摩文字的用笔，从细微的变化中找出特点，才能得心应手，有所收益。学习书法，读碑比一味地临摹更为重要。

《史晨碑》至今仍立于曲阜的孔庙之中。孔庙是神圣之地，不是任何人可以去随意捶拓碑石的。所以，《史晨碑》的拓本向来都被金石收藏家们所珍视。2000年初时市场上一纸清中期拓本，至少需要三四千元才能购得。1994年北京翰海拍卖公司曾拍过一件明拓本的《史晨》前、后碑合拓，共两册。上有罗振玉题签，张耘斐题跋，当时以五万二千元成交。若今日再拍的话，估计成交价不会低于八十万元。

53　史晨后碑　东汉灵帝建宁二年

　　《史晨后碑》，又称《史晨谒孔庙后碑》《史晨飨孔庙后碑》。（图85）隶书体，正文十四行，行三十六字。正文后刻有武则天大周天授二年（691）马元贞等人题跋四行。此碑文中无刻书年代，只有"建宁元年四月十一日戊子到官"等语。故后人以此句断此碑文为"建宁元年"所刻，并认为此面为碑石的正面，而"奏铭"部分则为碑石的反面。但我们稍稍用心阅读一下碑石两面的文字，就可以清楚地看出二者的关系与区别。首先，《史晨后碑》文字一行"到官"之下，有"以令日拜谒孔庙"之句。"令日"即时令之日，也就是说按旧例要春秋二季飨礼孔子的日子。正如碑文二行中所说的"春秋复礼"。《史晨后碑》记述的是史晨拜谒孔庙、修葺孔庙周边设施之事及飨礼时随从人员情况的铭文，这一铭文肯定是在飨礼之后写成的。鲁相史晨是"建宁元年四月"到官的，这时已过了"春令"，下一个"令日"应该是秋飨之日。所以，《史晨前碑》碑文二行中有"建宁元年到官，行秋飨，饮酒畔宫"之句。"秋飨"应该是八九月之间的事，《史晨后碑》碑文一行中所说的"建宁元年四月"，肯定不是刻碑的年月，而是叙事中的年月。《史晨后碑》所记之事都是飨礼以后的事，所以，《史晨后碑》的刻写肯定也不会早于《史晨前碑》，应该是同时所刻，或稍晚一些。

　　《史晨后碑》比《史晨前碑》的文字要完整许多，泐损并不严重。自宋至今文字泐损情况变化不大，主要是每行三十六

图85　清拓本《史晨后碑》剪贴本局部图

字与三十五字的区别。明拓本很少有前后碑同时拓出的，所见数种明拓本，多是将前后碑配补而成。明早期拓本，六行"孔褒文礼"，"褒""文"之间有一线泐痕，长二三厘米。清中期以后延长至十厘米，清末拓本泐痕则已粗如拇指，长至十厘米以上。明初拓本，七行"九百"二字无石花。清中期拓本石花渐大，但未连及文字。清末拓本石花已损及"百"字上部的起笔处。明拓本八行"上下蒙福"，"蒙"字中间有泐痕如豆点，清中期拓本泐痕渐大，但未连及笔画。清末拓本泐痕则已连及笔画。清中期拓本，九行"君"字，下部"口"字左上角可见极小的泐痕，清末拓本则已泐透"君"字左边长撇画。

《史晨后碑》上的字数要比《史晨前碑》稍少一些，字形则比《史晨前碑》要稍大一些。泐损不多，字迹多清晰易辨。由于汉代人的书写习惯和用词习惯与今人不同，碑文中的一些生僻字词还是需要略做一下解释，以利于读者学习。一行"越骑校尉"，为汉代军队内八种校尉之一，统领骑兵，秩二千石。其属官有"越骑丞""越骑司马"等。有人说"越骑"是指以越国人为主的骑兵。此说没有见可靠的史料来证明，暂不能相信。东汉时有被封为"越骑将军"者，这是一种名誉称号，不属"越骑司马"管辖。一行"令日"，《说文》："令，发号也。""令日"即时令、节令，指大自然按四时变化而发出的指令、禁令。有何种"时令"，就适合干何种事情。违背"时令"就会被大自然惩罚。《礼记·月令》："仲秋行春令，则秋雨不降，草木生荣，国乃有恐；行夏令，则其国乃旱，蛰虫不藏，五谷复生。"可见古人对与大自然和谐相处是极为重视的，他们把这种和谐提到了国家兴亡的高度来认识。所以，他们会尽量与大自然保持和谐，并因此而心情坦然地去干好许多事情。二行"式路更踧"，"式"，指规格、式样。《礼记·仲尼燕居》："乐得其节，车得其式。""路"，此处为"大""正"之义。《尔雅》："路，大也。"《史记·孝武本纪》："路弓乘矢，集获坛下。""路弓"即大弓。"踧"，此处当为畏惧、敬畏之义。《释名·释姿容》："踧，忌也。见所蔽忌不敢自安也。""式路更踧"一句是说：史晨拜谒孔子庙，见庙内房宇广大，制度端正，对孔子的敬畏之心因此而更加强烈。二行"拜手祇肃"，此碑上"祇"字的右旁写法如篆书体。"祇"为

恭敬之义，读如"支"。《左传·僖公三十三年》："父不慈，子不祗，兄不友，弟不共，不相及也。"十行最后一字"材"，此处通"财"。此碑上"材"字的右旁"才"是反写的，并且右下方还增加了一点儿，这样的写法容易使人误解。汉代人常有反写文字的习惯，这是从制造砖、陶器物工匠的误写借用来的。在不影响文字释读的情况下，采用一两个反写字，在书法作品中可以起到很好的调节章法布白的作用。汉代碑文及瓦当文字中，常见有意识的反写。

《史晨后碑》的书法艺术表现与《史晨前碑》略有不同。《史晨后碑》前八行的文字，无论字形、书风都与《史晨前碑》相似。从第九行开始，字体突然变大。这时书写者的手腕似乎写热了，情绪也放轻松了许多，结体用笔也放开了许多。如八行"县吏"之"县"，左右两边的写法各有不同，左旁上半是方形的笔画，写得苍劲有力，老气横秋，而右边的笔画却圆转回环，温润如玉，此种表现可谓刚柔相济。八行下部"涂色"二字，"涂"字古文写法下部从"土"。此处的"土"，并没有按隶书的写法横、竖笔画做垂直交叉，而是采用了行书的写法，或者说是章草书的写法，中间的竖笔向左边斜拉，然后再向右横出。这样，"土"字的右边就有了一个空虚处，在隶书中，"土"字右边多加写一点，以区别"士"字，所以，在这一空虚处加上一点，正好起到平衡结体的作用。按一般写法，"色"字下部应从"巴"。而此处"色"字的下部"巴"，左上角不但未封口，中间还少写了一小竖笔，成为"己"形。秦汉早期竹木简上文字多如此写法，比如马王堆帛书《老子》上的"色"，就与此碑上写法相似。十一行"去市道远"，此碑文上有多个"道"字，唯此"道"字写法别致。隶书体"道"字的写法，右边"首"部上方，有写作两点儿形的，有写作三点儿形如怒发冲冠状的，而此处"首"字上部却形如一"木"字。在汉代石经《尚书》残碑中，"道"字写法与之接近。"道"字的如此结体，可作为一特例，值得书法篆刻工作者记住以备使用。《史晨后碑》上的书法，特别是第八行以后的书法，有一个明显的特点：几乎每一个字的笔画结构，都运用了粗笔与细笔相结合的方法来进行。这样一来，文字除书写得开放，显得结体比较活泼之外，每个字笔画粗细的变化，也增加了文字表现上的动感与富于生命力的视

觉效果。

《史晨后碑》与《史晨前碑》清以前拓碑者并不一定同时拓出。清以后所拓，前后两面始合为一体。余所藏一册前后碑两面均有，与其他版本对照，知为清后期所拓，但拓工极精，墨色乌亮。惜当初是剪贴在一旧账簿上的，龌龊不堪。如此品相当时也费去了一千五百元方才购得。秋雨绵绵的季节里，余用了一周时间将此册全部揭下来，再用了三天时间，按碑文顺序重新排列，重新装成两册。将一件行将丢弃之物，变为有用的文物，这也算是为社会文化事业做了一些贡献。

54 肥致碑 东汉灵帝建宁二年

《肥致碑》，根据碑文内容又可称为《许孝苌为肥致及其父置神坐碑》。（图86）隶书体，正文十九行，行二十九字。碑头晕环中间刻有文字两行，右行为"孝章皇帝"四字，左行为"孝和皇帝"四字，形如牌位状。在"牌位"的两边又刻有文字各两行，右边为"孝章皇帝太岁在丙子崩"十字，左边为"孝和皇帝太岁在己丑崩"十字。考《中国历史年表》及《后汉书》，汉章帝、汉和帝的驾崩时间，并非如此碑额上所写。此碑额上所写的时间却是这两位皇帝登基的时间。不知何故，刻碑人有如此的错误，这是自此碑出土后至今，一直未被人们发现的错误之处。此碑刻于东汉灵帝建宁二年（169），距汉章帝、汉和帝时期有近百年的时间。此碑刻写者将汉章帝、汉和帝之名号刻于碑额之上，这是当时人对

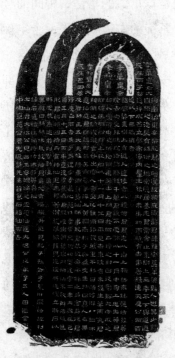

图86 现代拓本《肥致碑》全图

章、和二帝心性宽厚，体谅民情行为崇敬的表现。这也正如《后汉书·章帝纪》上所赞颂的那样："肃宗济济，天性恺悌。于穆后德，谅惟渊体。"这种品格也正是汉代修道之人所推崇的品格，所以，此碑额上要写上章、和二帝的名号。

据拓本可知，此碑高约100厘米，宽约48厘米。而中州古籍出版社所出《洛阳市志·文物志》上却称此碑高78厘米。今见多种拓本，量得碑高皆在100厘米之上，不知志书上所据为何。

此碑出土较晚，前贤均未能见，近人考释也不多。故碑文中的一些文词意义隐晦之处一般人多不能理解，现将全文录出，重新断句，再略作考释。全文曰：

河南梁东安乐肥君之碑。汉故掖庭待诏君讳致，字茝华，梁县人也。其少体／自然之恣，长有殊俗之操，常隐居养志。君常舍止枣树上，三年不下，与道逍遥。行成名立，声布海内。群士钦仰，来集如云。时有赤气著锺连天，及公卿百／辽以下无能消者。／诏闻梁枣树上有道人，遣使者以礼娉君。君忠以卫上，翔然来臻，应时发算，／除去灾变。拜掖庭待诏，赐钱千万，君让不受。诏以十一月中旬上思生葵。君／却入室，须臾之倾，抱两束葵出。上问：君于何所得之。对曰：从蜀郡太守取之。／即驿马问郡，郡上报曰：以十一月十五日平旦，赤车使者来，发生葵两束。君／神明之验，讥微玄妙，出窈入冥，变化难识。行数万里不移日，时浮游八极，休／息仙庭。君师魏郡张吴，齐晏子、海上黄渊、赤松子与为友生，号曰真人。世无／及者，功臣五大夫。洛阳东乡许幼仙师事肥君，恭敬烝烝，解止幼舍，幼从君／得度世而去。幼子男建，字孝茝。心慈性孝，常思想神灵，建宁二年太岁在己／酉五月十五日丙午直建，孝茝为君设便坐，朝莫举门，恂恂不敢解殆。敬进／肥君，餟顺四时。所有神仙退，泰穆若潜龙。虽欲拜见，道径无从。谨立斯石，以畅虔恭。表述前列，启劝僮蒙。／其辞曰：赫赫休哉，故神君皇。父有鸿称，升遐见纪。子孙仙予，慕仰靡特。故刊／兹石，□达情理，愿时彷佛，赐其嘉祉。／士仙者太伍公，见西王母昆仑之虚，受仙道。太伍公从弟子五人：田伛、全云／中，宋直忌公、毕先风、许先生，皆食石脂仙而去。

此碑文字从排列形式上看，可分为四个部分，共包含五个层次的内

容。第一部分即第一行第一句，此句应为碑名。将碑名写进碑文里，这在汉代碑文中不是常例，汉碑上常将此句作为碑额题字写在碑头之上。此句下一句为碑主人的名讳、官职、籍贯、品行等。第二部分为碑文的主要内容，主要讲述了碑主人肥致的事迹及立碑的经过等。第三部分为赞辞部分。第四部分文字初看似乎与碑主人无关，其实这是碑文的撰写者运用了弦外之音的手法。他正是借此段文字在强调、进一步说明，碑文中所提到的肥致的仙道神迹，是确切的事实，与这些常讲的、常听的仙人故事一样，是真实可靠的。（图87）

《肥致碑》并不是一般的人物墓碑，它是建碑人许孝苌借立碑石而宣传、表述仙道思想的一个载体，这也是东汉时期人们崇尚神仙、道术风气的体现。自汉武帝始，汉朝的历代君王在政治上、思想上极力推行"罢黜百家，独尊儒术"的政策。但这里所说的"儒术"，并不是孔孟所倡导的那种儒术。汉代时所说的"儒术"是经过董仲舒改造后，并包含许多法家思想成分的儒术。孔孟的儒术可以教化民众、修养士族，但不能作为统治者治理国家的法器，因为孔孟的儒术太强调"中庸""谦让""亲民"。而只有法家所提倡的"刑名""耕战"，才更适合于封建统治者的要求。汉王朝是中国历史上在疆土上大一统，在社会生活、政治生活上相对稳定，而且维持时间也较长的一个王朝。不论是国家的统治者，还是普通的民众，对于安定的社会生活、和平的生存环境是既欣喜又恐惧。欣喜的是人们能够休养生息，享受生活；恐惧的是在严苛的"刑名"下，动辄就会被剕鼻、割舌或宫腐。另外再加上大自然常常发生的灾难以及人类本身的生老病死等因素，人们就极需要一种寄托、一种安慰来调节精神生活。这时，由中国古代社会延续下来的祖先崇拜、自然崇拜等泛神思想，就衍化成为

图87 现代拓本《肥致碑》局部图

希望能够战胜自然、战胜生死的仙道崇拜。随着这种仙道崇拜的逐渐发展，加之佛教的传入，在东汉末年就形成了中国本土特有的一种宗教形式——道教。根据《肥致碑》上所叙述的内容，有人称此碑为道教之碑，余以为此说不一定准确。汉代时所崇尚的这种"仙道"之"道"以及士族阶层所追求的道家思想与后来所谓的道教是有很大程度上的不同。后来的道教是一种宗教形式，它具有宗教形式的必要条件和特征。首先，它有信教者组成的宗教组织结构，有专职的教务人员和教阶体系。其次，它还有自己的教义信条、神学理论、清规戒律和祭典制度等。虽然后来的道教信徒将其教祖追溯到老子甚至更远的黄帝，但真正宗教意义上的道教，应该是产生于东汉末年。至东晋时期，葛洪撰写《抱朴子·内篇》，整理并阐述了道术与道术理论。南北朝时期，北魏道士寇谦之改革"旧天师道"，制定了道家参法时的乐章、诵戒新法等，称为"新天师道"。同时南方的庐山道士陆修静整理三洞经书，编著了斋戒仪范。至此，中国的道教作为真正意义上的宗教形式才算最后完成。

因此说，《肥致碑》只是汉代有关仙道传说的道家之碑，而不是道教之碑。最近听说此碑被运至香港参加一个国际性的道教会议，我想，道教界的有识之士该不会轻率地就奉此碑为本教旧物吧？如果将《肥致碑》奉为道教圣物，那么，晋代葛洪所撰写的《神仙传》，其中的内容、体例，几乎篇篇都与此碑有相近之处，当今道教界总不会将《神仙传》也奉为道教经典吧？另外还有干宝的《搜神记》、班固的《汉武故事》、东方朔的《海内十洲记》等，均记载有神仙道士的故事，也从未听说道教人士将此类小说称为道家经典的。当然，给会议上增添一些学术气氛，增加一些谈资，《肥致碑》还是可以起到一定作用的。

《肥致碑》毕竟是汉代民间所立之碑，文字书写的艺术性虽然不低，但其中还是有许多别体字、异体字以及民间俗语、传说典故等，使得今天的人们不能完整、准确地理解碑文内容。因而，这里有必要将碑文中的一些字词、典故加以说明，以利于读者阅读。

一行"河南梁东安乐"，即指汉代的河南郡梁县东的安乐乡。"掖庭待诏"，此处"掖"字左旁加写了"氵"，这是因为"液"与"掖"音同形

近，故有此二字的混合写法，古今字书上不见此字形。"掖庭"为汉代内庭的官名，原为少府所属的"永巷令"，汉武帝太初元年（前104）更名为"掖庭令"。"待诏"，即有专长的人等候皇帝之命，以备起用，相当于后世的"候补官"。"待诏"之制始于汉朝，以后历代都有设置，明代有名的大画家文徵明就曾为"待诏"，世称"文待诏"。二行"常舍止枣树上"，"舍"为房舍之义，此处为动词，即居宿于枣树之上。所以，此句后才有"三年不下"之语。《洛阳市志·文物志》上将此"舍"字释为"设"，检历代字书，未见"舍"与"设"可以相通的记载。《礼记·月令》："王命布农事，命田舍东郊。"郑玄注："舍东郊，顺时气而居。""枣"，此碑上写作上下重叠的两个"来"字。《说文》："枣，羊枣也，从重朿。"古代文字中重叠的"朿"为"枣"，并列的"朿"为"棘"。王筠句读："枣高，故重之，棘卑且丛生，故并之。"汉代隶书常将"朿"变为"来"形，所以，"枣"字、"敕"字的偏旁写法常为"来"。《隶辨》跋《史晨后碑》引东方朔语曰："两'来'为枣，其舛久矣。""来"与"朿"古时互有借代，但绝不能将"枣"的上部写成"约束"之"束"，更不能将"束"重叠后当成"枣"字。三行第一字为"遥"，"逍遥"之"遥"。此碑上"遥"字的写法变化较大，一般篆书体"遥"字的上部为"月"形，此处"月"字内省写了一横画。下部篆书体为"缶"形，此碑上却写成一"音"。不联系上下文来阅读，恐怕难以释出此为何字来。三行"时有赤气著锺"，"著"，此处通"伫"，有滞留、停留之义。《韩非子·十过》："兵之著于晋阳三年。"陈奇猷集释："著即伫字，滞留也。""锺"原为酒器名，此处为聚集义。《玉篇·金部》："锺，聚也。"《左传·昭公二十一年》："天子省风以作乐，器以锺之，舆以行之。"杜预注："锺，聚也，以器聚音。""时有赤气著锺"，即言"时有赤气聚集不散"。四行第一字，从字形上看似是一"道"字，但实为一"遼"字。"遼"此处通"僚"。五行"梁枣树上"，《洛阳市志·文物志》上误解为"枣村上"，"以礼娉君"，又误为"以体娉君"。"娉"字此碑上将右旁上部写为"田"形，下部写法又极简单，初看似一"男"字，阅读上下文知为"娉"字无疑。《说文》："娉，问也。从女，甹声。"段玉裁注："凡娉女及聘问之礼，古皆用此字。娉者，专词也，聘者，汜词也。"

因为"娉"为娉女之"娉"的本字，故从"女"。而后来经典多作"聘"，今"聘"字通用，"娉"字渐废。五行最后一字为"筭"，此处通"算"字。"算"为古代时用阴阳五行之术来推知未来的一种方法。《三国志·吴书·赵达传》："当回算帷幕，不出户牖以知天道。""应时发算"，即言肥致按四时节令来行"算"术，以避各种灾难。六行"上思生葵"，"生葵"即葵菜。元代王祯《农书》卷八："葵为百菜之主，备四时之馔，本丰耐旱，味甘而无毒。……诚蔬茹之上品，民生之资助也。"可见"生葵"是古代重要的蔬菜之一。七行"须臾"。此碑上"臾"字的写法形如"申"字，但右下多加了一点儿。汉代常见此种写法，如汉简《老子乙编》《武威医简》等，其上"臾"字皆如此形。九行"讥微玄妙"，"讥"原意为诽讥、谴责，此处为微小不显之义。杨树达先生《积微居小学述林》："几声字有微小义……几又少不足之义。"段玉裁注《说文》："讥之言微也，以微言相摩切也。""微"即隐蔽、深奥之义。"讥微玄妙"，即言肥致的道法隐蔽不显，深奥不测。九行"出窈入冥"，"冥"字此碑上作"穻"形。这种写法不常见，汉碑中"冥"字也有将中间部分写成"目"的。如《石门颂摩崖》上"冥"字中间即为"目"。"窈"为深远、昏暗之义，"出窈入冥"，即言出入深远幽暗之地。《老子·二十一章》："窈兮冥兮，其中有精。"王弼注："窈冥，深远之义，又深远不可得而见。"十行"友生"，"友"是道友、朋友之义，"生"为弟子、门徒义。"友生"是说肥致与诸仙人之间的关系亦友亦生。十二行"常思想神灵"，"思"，此碑上写作"恖"形。《俗字背篇》："恖，音射。"《字汇补·心部》："恖，崇舍切，音射，义阙。"余以为，"恖"应为汉代时"思想"之"思"的俗写，二字形近音近，故能假借。十三行"朝莫举门"，"莫"为"暮"的本字，傍晚之义。《说文》："莫，日且冥也。"《礼记·聘仪》："日莫人倦，齐庄正齐，而不敢解惰。"十四行"餟顺四时"，《说文》："餟，祭酹也。从食。"读"醉"。《方言》卷十二："餟，餽也。""餽"即祭也。《史记·孝武本纪》："其下四方地，为餟食群神从者及北斗云。"司马贞索隐："餟，谓连续而祭之。"所以，此处的"餟顺四时"就是说按四时节令连续祭酹而无中断。十四行"道径无从"，"从"通"踪"，此句即言道径无有

踪迹可寻。《汉书·张汤传》："变事从迹安起？"颜师古注："从读曰踪。"十五行首字"畼"，"畼"与"畅"义同。段玉裁《说文解字注·田部》："畼，今之畅，盖即此字之隶变。"此处"畼"以音同也通"鬯"，意指古时祭祀神灵时所使用的香酒。《春秋繁露·执贽》："凡执贽，天子用鬯，公侯用玉，卿用羔，大夫用雁。"卢文绍等校："（畼）与鬯同。"此碑文中"谨立斯石以畼"一句，就是说，竖立此碑石就像古代祭神时所用的香酒一般，谨置于肥君等仙道的神座之前。十五行"启劝僮蒙"，"启"字在此碑文中刻写得有些含混，笔画连接得也不到位，致使读者多不能释出此字。检"启"字的金文、秦汉篆书中的写法来对照分析，知此字为"启"字无疑，只是碑石上刻写得不到位，容易使人望而生出歧义来。《鄂君舟节》上的"启"字，汉简《春秋事语·八八》上的"启"字，写法、字形都与此相近。"僮蒙"又写作"蒙僮"，今写作"懵懂"，指不明事理的人或未经启蒙的儿童。此处则是说用肥致等人的神道事迹，来启劝那些懵懂含糊、不信神道之人。十六行"子孙仙予"，"仙"字此处写成了上下结构，成了"仚"形。《说文》："仚，人在山上，从人，从山。"《隶辨·仙韵》："仙本作仚，音许延切。人在山上也。后人移人于旁，以为神仙之仙。"《洛阳市志·文物志》上释此字为"企"，不知何故。十七行"□达情理"，此句在碑文中仅三字，但按汉碑体例，赞辞部分应为四字一句。所以，余以为三字前似缺失一字，应是刻碑者所漏刻。"达"字在此碑上刻写有些变化，初看似一"进"字，与金文、碑文、竹木简上文字对照，知此字下部多写一个"彳"，使得"达"字结体有些混乱，故一般读者不易释出。要识别此类变异的文字，除联系上下文的意义先确定可能为某字外，一定要将此字放进已确定为某字的不同写法中对照。这样，一是可以确认这一结体的文字是否为此字，二是可以分析出此字形写法与其他写法的增损变化情况，并进一步了解书写者这样书写文字的原因。根据这些原因，我们还可以分析出这种写法是书写者有意为之，还是无意间笔误所造成的，从而也就可以决定在今后的书写中是否应该借鉴学习。十八行"士仙者"，"士"，汉隶中多写作"土"形。而"土"字则在右下加点以为区别。此碑上"士仙者"及三行的"海内群士"的"士"字都是"土"形。"士仙者"，即言当

时能称得上是"有道之士"的"仙家"。《洛阳市志·文物志》上释此字为"土"显然不确。十八行"昆仑之虚",《说文·丘部》:"虚,大丘也,昆仑丘谓之昆仑虚。""虚"即大丘、土山,所以隶书体写法"虚"字下皆从"丘",此碑上亦如此。

汉《肥致碑》出土于20世纪90年代初。出土后即入官方博物馆内保存,既未受风雨的侵蚀,又未被碑帖商们无情地捶拓,所以碑石上文字几乎没有泐损。文字之多,保存之完好,足以让今人上窥千百年前,体会到汉代人书法艺术的魅力。此碑文字刻写得虽小,但丝毫掩不住其神形兼备艺术性的展现。《肥致碑》的书法艺术,从结体上看,以方正稳重为主,又兼之以局部的变化。从用笔上看,一字之内有轻有重,有动有静,充满着生命的活力。由于较小字形的限制,书写者无法用太夸张的笔法来表现文字。但此碑上仍有许多文字的艺术性之高,实在值得今人学习。如第一行的"华"字,一般情况下,"华"字的结体"艹"下只写一长横画,然后长横画下左右各写一小"十"字(亦可称为"艹"的笔画),接下来再是两横画与最后一竖笔。此碑上"华"字却在两道横画后才写了两小"十"字,下部只剩下一道横画。这样的结体,一是将最上的"艹"与两小"十"字隔得稍远一些,免得结体繁乱;二是按一般写法与此处书写风格不甚和谐,这样结体也能使文字方正一些。在书法、篆刻的创作中,在不影响文字释读与不改变字义的情况下,适当地调整一下文字的笔画、结构,让文字在某一规定的范围内风格一致又别有情趣,这是从事文字艺术创作者需要掌握的重要技巧。这种技巧是通过学习前人的经验,再提高自身的文字修养而后得来的。二行"殊俗之操","操"字在篆书体中右旁上部为"品"形,下部为"木"。而此碑上"操"字的右旁却形似一繁体的"参"字,下部形如一"小"字。中国文字发展到了汉代隶书阶段,是文字结体变化最大、最为丰富的时期。前人将这种隶书的变化写法称之为"隶变",并且还有专门研究隶书变化的著作《隶释》《隶辨》问世。这些著作给后世的文字学工作者提供了一些基本的资料。今天,凡是从事文字艺术创作、文字学研究的人们,不能不重视"隶变"的研究,"隶变"研究是文字学研究的基础。三行"声布海内","声"字的繁体字下部从"耳",此处的"耳"字是反写形的。

汉代碑刻及其他器物上的文字，常见有反写的现象。这可能是一种职业习惯性的写法，若碑文的刻写者还时常给模具、印章上写字，这些地方的文字都是要求反写的，所以，这种反写的习惯也就夹杂到了碑文的写作中来。在文字的结体中，偶尔运用反写的手法，可以使文字的变化更加丰富。九行"浮游八极"，此碑上"极"字下长长一横画，承接了上部所有的笔画。这种结体，在汉代其他碑石上也是不多见的。横画用笔是隶书体中表现特点的重要部分，而且也是最容易表现隶书体一波三折、跌宕起伏之艺术特点的笔画。所以，汉代人在书写隶书时，特别重视横向笔画在文字结体中的变化，能写长的绝不写短，能写粗的绝不写细。《肥致碑》上的书法，正是这一特点的集中表现。有时可能将长竖笔改为短竖笔，甚至改为一点画来处理。如三行"赤气"之"赤"，下部两长竖笔与左右两笔都改写成了四个小点儿。有时也可能将竖笔改为横笔来写。如十三行的"幼"字，先将左右结构改为上下结构，又将下部的"力"字写得扁而平，几乎近似于横画的写法。而在隶书体中，很少有将长横画改为短横画来书写的。当然，在文字的结构中，强调撇捺笔画更能体现隶书美的时候，就可以不去过分注意横画在文字中的地位了。如十一行的"烝"字，在此字中，左右两撇捺笔是表示形、义的重点，中间的横画如果太长，就会影响撇捺笔的表现。同时，中间横画太长文字就有了菱形的表现，这与隶书体追求方正扁平的特点相违背，汉代人当然不会去那样书写。

《肥致碑》出土虽晚，但由于近年来民间收藏热的高涨，需求者日多，社会上也就出现了数种不同版本的翻刻本。现代碑刻的翻刻，已经采用了新的科技手段，如果碑石不是太大，一般的照相制版术就可以完成。过去照着拓本翻刻，不但文字之形不易相似，而且线条质量也差之较多。而高科技的照相制版，可能会与原石上文字一丝不差。在这种制版上捶拓出来的拓本，不与原石拓本对照是难以分辨出来的。但用制版术造出来的"碑刻"，由于其材料不同（一般为锌版或树脂版），它的底面质感与原石也是有一定区别的。一般来说，制版上所拓出来的石花比较生硬（因为版上的石花都是腐蚀出来的），不如原石上石花边沿墨色柔和。原石上石花的深凹处往往可拓出石痕来，而且浓淡分明。制版上石花的底部如果着墨，就会出现网纹状的材

料肌理。所见《肥致碑》翻刻本一种，第一行最后一字"体"下有一黑点。这是在原石上捶拓时纸张下有一沙粒所致。按照这一拓本制成版后，拓出的拓本每一张上此处都会出现墨点。而这一墨点在原石拓本上不可能重复出现。另外，原石拓本的字口较细，笔画线条能看出起伏的感觉来，而翻刻本上的字口稍粗，笔画有些呆滞。二行"锺"字，右旁第一横画，原石拓本起笔处为方笔，末端则稍细。翻刻本上此一笔画则是先为尖形然后变粗。"锺"字右旁的竖笔，原石拓本上笔画的末端为方笔，而且与最后一横画相连。翻刻本上此竖笔画则向右稍偏，末端呈尖形，且不与下面横画相连。十二行第一个"孝"字，原石拓本上"孝"字下"子"起笔处有一向下垂的短竖笔，其转折处为一硬角。而翻刻本上"孝"字下此处的转折较光滑，呈圆弧状，而且"子"的起笔处也不见短竖笔。

　　按照现代流行的话来讲，此种照相制版上所捶拓出的"拓本"，可算是"下真迹一等"的商品。它比那种胡乱用水泥或木板翻刻的"碑石"要好许多。如果是一般临习的话，也还能过得去。但要作为善本收藏，或研究书法艺术的话，原石拓本才是目标。2003年秋天余至洛阳参观，在古玩市场上见有翻刻本数纸，每纸开价三四百元。有原石拓本，一般低于一千五百元不可得。可见二者还是有差别的。

55　夏承碑　东汉灵帝建宁三年

　　《夏承碑》，又称《淳于长夏承碑》。（图88）隶书体，碑文共十四行，行二十七字。有题额，篆书阳文共九字，曰："汉北海淳于长夏君碑"。明以后重刻本，题额仅"夏承碑"三字。因碑文中有"建宁三年六月"的字句，故后人断此碑为汉灵帝建宁年间所刻立。传说此碑于宋元祐年间出土，宋以后又失所在，所以，传世拓本极少。据称原石拓本仅"真赏斋"华夏所藏一本传世而已。原石拓本中残缺三十余字，清乾隆、嘉庆年间由翁方纲双钩补齐。另又传说，清代收藏家何义门曾藏一本，后归潘祖荫；

图88　清拓翻刻本《夏承碑》册页局部图

范氏"天一阁"也藏一本，周栎园也藏一本，但此三本至今未见原本或影印本出世过。由于此碑的传世拓本极少，致使《夏承碑》的真伪也成了问题，数百年来真伪之争聚讼不断。《金石萃编》所载汉《夏承碑》的诸家题跋达十九条之多，言真者、言伪者各执一词，而且都能自圆其说。有人认为，此碑明代时重出于世，明成化年间又被人剜过，至嘉靖年间将碑文中的"勤约"之"约"，误剜成了"绍"字，后世也就据此"约""绍"二字，而定宋、明两代拓本。明代后期，有人曾用"勤绍"本再翻刻一本。后"勤约"本、"勤绍"本都有翻本，与原石拓本的文字造型也有一定的距离。明代最有名的翻刻本是明嘉靖年间唐曜以"勤绍"本为底，重刻成的一种。此本改原石文字十四行为十三行，每行计三十字。

如此有名的碑刻，诸家高论迭出。但碑石出土近千年来竟无人见过原石，而至今被世人认可的原石拓本仅"真赏斋"所藏一种，并以此一本而证其他拓本皆为翻刻，这在考据史上可称是一奇事。

据《夏承碑》碑文中可知，碑主人先在旸州为官，又在冀州为官。旸州为战国时魏国的邑名，与冀州同在华北平原。碑文中明言"卒官"，即卒于官位之上（当在华北一带）。碑主人夏承为山东东莱人，死后不葬在为官地，而要葬在故里，这两处都在北方一带，但有人却说此碑出土于四川，不知所据为何，这又是一奇事也。

汉《夏承碑》，全称为汉《北海淳于长夏承碑》。有人称"淳于"为官名，检历代职官书中，皆未见有"淳于"一职。"淳于"应为县名，《左传·桓公五年》："冬，淳于公如曹。"杨伯峻注曰："淳于公即州公，国名州，都淳于。淳于在今山东省安丘县东北三十里，以都名代国名，古本有此例。"汉置淳于县，北齐时废除。汉代时，县一级首长称"令"，也称

"长"。《汉书·百官公卿表》："万户以长为令，秩千石至六百石。减万户为长，秩五百石至三百石。"就是说有万户人口以上的县长官称之为"县令"，万户人口以下的县长官称之为"县长"。汉时淳于县不大，故其首长称为"长"。也就是说，夏承曾为淳于县之"长"。在这里如果把"淳于"看作是姓氏的话，那就不对了。此碑额上明确写着"夏君碑"，如果再加一个复姓"淳于"，一人同时具有两姓，这在汉代时就更奇了。

但真正的奇特之处，在于《夏承碑》的文字书写。孙承泽在《庚子销夏记》中谈及此碑时道："其字隶中带篆及八分，洪丞相谓其奇怪，真奇怪也。有疑其伪者，然笔致有一股英毅之气，绝非后人所能及。"汉《夏承碑》的刻写应在汉灵帝建宁年间，传世同时代的碑石有《西狭颂摩崖》《郙阁颂摩崖》《衡方碑》等，书法风格多有与其相似之处，如用方笔多、粗笔多，浑然一体等特点。但《夏承碑》的书法中多夹杂以篆书笔法，这是同时代其他碑石上所少有的现象。如"中"和"仲"的右旁，笔画上增加了许多装饰性的点画，这是大篆、金文的写法，目的是增强指事、表象的能力。另外如"莱"字上方"艹"的写法，完全是从篆书中移来，"牧"字左旁，直接写成了篆书体中的"牛"形结构，"流恩"的"流"字，右旁下部的笔画，曲折流动，真是所谓的"鸟虫""九叠"篆法。

此处所示的《夏承碑》拓本，纸墨古雅，字迹饱满精神。虽不能与人争为原石宋拓，但为明时所拓应无疑问。原石也罢，翻刻也罢，就算此本不能尽观原石的书法精神，但此石上文字的巧妙构思、奇特想象，也足够我们今人学习了。20世纪90年代初，余得此本于长安城内一古旧书店中。当时费二百多元，而今天恐怕三千元也无处可寻。本人另藏有一清末民初书法家曾熙双钩出的《夏承碑》，据曾氏跋语知，此双钩本是从"真赏斋"本原物上勾出。原石文字稍大，翁方纲补字则稍小。双钩本在碑帖收藏中是一特殊品种，古人曾有"千金买得双钩帖"的诗句，可见双钩本是一直被收藏家所珍视的。

56　西狭颂摩崖　东汉灵帝建宁四年

　　《西狭颂摩崖》，又称《李翕碑》《李翕西狭颂》《惠安西表摩崖》
《天井摩崖》等。（图89）隶书体，正文二十行，行二十字。正文后有题名
十二行，行十一至十三字不等。据题名第十行知，此石上文字为武都太守属
下一"从史位"，名为仇靖的人所书写。这是所知汉代第一个确切记载书写
者姓名的刻石。此前的《西岳华山庙碑》上虽也有"郭香察书"四字，但有
人说是指"郭香察"所书，又有人说是指"郭香"这个人来检察书写碑石
的，争论纷纷，至今未能定论。而《西狭颂摩崖》为仇靖所书，则无任何异
议。《西狭颂摩崖》原石在今甘肃省成县境内，东汉灵帝建宁四年（171）六
月刻成。宋代时曾巩的《南丰集》、欧阳修的《集古录》、洪适的《隶释》
《隶续》等书中都有记录。但因汉《西狭颂摩崖》刻石远在西北深山之中，
一是捶拓不易，拓本少有流传，二是路途艰难，亲见之人又更少，所以，这
些记录中自然有不少错误。自清乾嘉年以来，金石学大兴，道路交通也稍稍
改善，不少学者借游宦之际，访碑洗石，精工捶拓，并准确地记录了此刻石
的地理位置、沿革变化等情况，《西狭颂摩崖》刻石的全貌始流布人间。此
石虽宋代即有著录，但明以前拓本基本未见出世过。所见明万历以前拓本，
十一行"过者创楚"，"创"字左下"口"部未泐损，二十行"建宁"二
字完好未损。
明万历以后拓
本，"创"字
下"口"部已
损半。明末
拓本，"创"
字下"口"部
已泐成一小白

图89　清拓本《西狭颂摩崖》拓本全图

块，此时拓本二十行"建"字已泐损，"宁"字则完好。清初拓本，二十行"建宁"二字都有泐损。有将清初拓本"创"字下"口"部内填上墨色以充旧拓本者，但只要检看其他文字的泐损情况，即可分辨出真伪来。清道光年间拓本，三行"是以三剖符守"，"是"字下部不连石花，十四行"审因"，"因"字右下不连石花。清末时拓本，以上诸处全部泐损。清初时，人们对此石文字尚未能完全理解，以为二十行"壬寅造"之下不应有文字，最下"时府"二字与正文无关，故多不将此二字拓出。二十行下无"时府"二字的拓本，为清早期拓本。在此摩崖文字之上，另刻有"惠安西表"四个篆字，书写极古雅，为汉代人所书无疑。有人称此"惠安西表"四字为《西狭颂摩崖》刻石的篆额，虽不能确定此说法是否正确，但此四字肯定还是与《西狭颂摩崖》文字有一定联系的。"表"是一种文体，有人认为此刻石文字的形式似"表"，故称此刻石为《惠安西表》。在《西狭颂摩崖》石刻的不远处，另刻有黄龙、白鹿、嘉禾、甘露、木连五种古代祥瑞之兆的图案，后人称此图案为《五瑞图》。根据《五瑞图》旁的文字及题名可知，此图与汉《西狭颂摩崖》是同时所刻。只是此图刻于山脚之下，不易捶拓，故常不与《西狭颂摩崖》文字同时拓出。前辈金石家有将此《五瑞图》作为另一种石刻而单独介绍的，并称此图为《渑池五瑞图》，这是根据图案旁的文字中有"君昔在渑池"数字而定的。《五瑞图》是《西狭颂摩崖》内容的一部分，是《西狭颂摩崖》内容的延伸和图案化，故无须再把它另外单独来介绍。再者，定《五瑞图》为《渑池五瑞图》，也会使人产生误解，以为此石在河南渑池。

汉《西狭颂摩崖》主要记叙了武都太守李翕兴修道路的事迹以及他为官清正的作风。文中异体、假借字不多，这里仅将一些较生僻的字词选出，略作解释，以利读者。一行"武都"，地名，即指西汉武帝时所设置的武都郡。东汉时仍沿用，郡下共辖七城，范围在今甘肃东南部。都城先在武都，后移至下辨，在今甘肃成县西约十五公里处。一行"汉阳阿阳"，为武都太守李翕的故里名。"汉阳"，郡名，西汉时先为"天水郡"，东汉时改为"汉阳郡"，都城在今甘肃甘谷县之南。"阿阳"为"汉阳郡"的属县，故址在甘肃静宁县南。三行"阿县之化"，此句用了两个典故，前一个出于汉

代刘向《说苑·政理》之中，说春秋时，有个叫子奇的人治理东阿县，他"铸其库兵以为耕器，出仓廪以赈贫穷，阿县大化"。第二个典故出于李贤注《新序》，春秋时子产在郑国为相，他使郑国"内无国中之乱，外无诸侯之患"。此处用了这两个典故，意在赞扬太守李翕治理地方有方。三行"三剖符守"，"符"是古代对某些凭证的一种称谓，符券、符节、符传等信物都可称为"符"。在古代时，官员必须有皇帝颁发的符信才能够行使权力。《汉文纪》："初与郡国守相为铜虎符、竹使符。"《汉旧仪》："铜虎符发兵，竹使符出入微发。""三剖符守"，即言李翕曾三次受符为郡守。古时"符"大多为竹所制，从中剖开，各执一半。使用时相互对照，以验真伪，以证符信。此处"剖"字上又加写了竹字头，此种字形古今字书上未见记载。在"剖"字上加写竹字头，意在强调说明"符"为竹质。"黄龙、嘉禾、木连、甘露"，再加上"白鹿"，共称之为"五瑞"，这些都是古代的祥瑞之兆，只有那些德行甚高的皇帝或官员才能见此瑞兆。《五瑞图》及题记文字，正是在说明太守李翕数次遇见瑞兆，并由此颂扬其有德于民。五行第一字为"好恶"之"恶"。《字汇补·心部》："憨，与恶同。见汉碑。"《石门颂摩崖》上"恶"字即如此写法。"督邮"，古代职官名。汉代时为郡国守相的佐史，又称为"督邮掾""督邮曹掾"，其除负责督送邮书外，还有督察郡国属县、奉宣教令、检核违法，并兼及讯捕稽案等职能，为郡国佐史中的极位，是守相的耳目，权势很大。所以，《三国演义》中要将"张飞鞭打督邮"单独列为一章节。可见，"鞭打督邮"，绝不是仅仅鞭打了一个邮差那么简单。此刻石文字中称"抑抑督邮，职不出府"，即在说"太守节制督邮随意出府巡察，免得骚扰基层官吏"。六行最后一字"趁"，读如"吹"，行走迟缓之义，此处则同"趋"字。《集韵·遇韵》："趋，或作趁。""趋"有敦促、驱使之义。《荀子·王制》："劝教化，趋孝弟。"杨倞注："趋之使敦孝弟。"此处的"趋教"即言敦促使之教化，由此也就无"对会"之事了。"对会"，犹言"对案"，即官司之类。八行"仓庾"，"庾"字写法在这里有了一些变化，造型极似一"庚"字。"庾"指仓库，有两种形式：一是指露天堆放物品的场地，二是储存由水路转运而来的粮食物资的场地。有房屋的仓库称之为"仓"，无房屋

的仓库称之为"庾"，"仓庾"二字合称是泛指仓库之义。八行"麦粟五钱"，是在说明农业年年丰收，麦粟之价很便宜，仅用五个铜钱就可以买到一斗（或一石）。汉碑上常见有此类用语。十行首字"苲"，读如"匝"，原意为草名。此处以音近形似，借为"窄"字。"财容车骑"，"财"通"才"，此处为仅仅、仅能之义。《汉书·李陵传》："初，上贵贰师大军出，财令陵为助兵。"颜师古注："财，与才同。谓浅也，仅也。"十一行首字为"坠"字的变形写法。在篆书中，"辶"与"土"形写法较近，故隶变中时有混用。此处就是将"坠"字下部的"土"写成了"辶"形。"馔烧破析"，"馔"，读如"圈"，此处通"钻"，凿钻之义，今天关中西部民间仍将"钻"读如"圈"。此句意为：开山修路时又凿又钻，又烧又砍，让山路变为坦途。今天，当我们见到古人所修凿的山路洞涵时，常常要惊叹：古人没有大型工具，何以能完成如此大的工程，何以能凿开如此大的巨石！不少文字与实物表明，古代工程人员在劳动中发明了火烧、水激解体大石的方法。这是由于石头加热后一是要发生化学变化，二是要热膨胀。用水一浇马上又会收缩，石头也就会炸裂。这样一来，再大的巨石也会被分解成小块，也就便于工程的进行。"刻臽"即"克陷"，前一个字是用了同音假借，第二个字是省写了"陷"字的左偏旁。十五行"柙致土石"，"柙"通"匣""柜"等，此处为装载义。"致"，此处为竭尽、全部义。十五行"四方无雍"，"无"字写法如今日简化体。这种写法古代早已有之，它与繁体的"無"是两个不同的所指。繁体的"無"今日可以简化为"无"，但古时的"无"字却常常不能通"無"。《说文·徐锴系传》："无者虚无也，無者对有之称，自有而無。无谓万物之始。"此石上"无"字最上横画的起笔处有一个向上翘起的用笔，故有人释此字为"先"，看来是不正确的。二十行最后为"时府"二字，前人以为此二字与正文无关，所以常常不拓出此二字。"时"即此时，"府"即郡府、府丞。"时府"二字应与后面题名部分的文字连读，即"此时府丞"为某某人等。因为"时府"二字下要写府丞的姓名，故另起一行来写以示尊重。再加上后面题名文字较前面正文字形稍小，人们就误以为这是两段不相关的文字。

　　《西狭颂摩崖》刻成于汉灵帝建宁四年（171）。这个时期是中国文字

史发展中隶书体已完全成熟的阶段。从《西狭颂摩崖》的书法表现上来看，此件书法基本上保持了统一的书写风格与用笔特征。在文字的结体中，虽有一些篆书的笔意，但这些笔意却是自然流露，而不是刻意使用。因为此时的书写者，都在尽力地摆脱篆书体结构、用笔对隶书体的影响与束缚。简洁、方便、明了的文字，是古今书法家都在追求的目标。梁启超曾评价此碑道："雄迈而静穆，汉隶正则也。"可谓将《西狭颂摩崖》的书法精神精辟地道出。《西狭颂摩崖》的书法用笔方正，结体大开大合，没有太多的装饰性笔画。每个字就像一个兵士，威武凛然地排列在兵阵之中，使人观之自然会感到一种"雄迈"之气。而每个字之间又保持了一定的距离，字形或大或小，但无丝毫的侵犯。端庄有力的字形，严整规矩的行阵，使人观之自然会感到一种静穆之气。

从个体文字上来欣赏，《西狭颂摩崖》中有一些结体、用笔较为别致的文字值得研究。如二行的"厚"字，此处"厂"下先写一"古"，然后再写一"子"，这种写法较为少见。在古代刻石文字中，有将"厚"字内"日"写为"目"字的，但很少有写成"古"形的。检《说文解字》知，此种写法还是有一定来历的。《说文》："厚，山陵之厚也。……垕，古文厚，从后土。"由此可知，此处"厚"字是用了两个可以相通的"厚"字的部分笔画重新组合而成的。将上部"后"写成"古"形，商周金文、甲骨文中"后"字内都从"古"。六行"寡"，在这里"寡"字写得较为古朴简略。上部的"宀"两边向下延伸，有篆书遗意。但延伸得不甚过分，是书写者没有忘记这里是隶书体的写法。《说文》："寡，少也。从宀，从颁，分赋也，故为少。"容庚《金文编》以为："寡，从页，不从颁。"余以为"寡"字应从"分"、从"刀"。只有分出去了，才能称之为"少"，才能称之为"寡"，这才是"寡"字的本义。在古代许多篆书体或隶书体的金石文字中，"寡"字下多写作"分"形，《说文解字》上所附标准小篆更明确写作"分"形。而此处的"寡"下，则简化为四点儿来处理。汉马王堆帛书《老子》甲本、《银雀山孙膑兵法》汉简、《曹全碑》等，其上的"寡"字皆如此石上写法。今人在学习古人如何运用省略、变形笔法时，应注意先了解其字的本义、从属，这样，使用变化、使用省略就不会出现错

误。八行"亿"，数量词。古文写法右边从"意"，"意"的中间部分为"曰"，此处却作"中"。这不是书写者将"日"字倒转过来写了，而是作为数量词的"亿"，早在钟鼎文字里，"意"的中间部分"曰"就被写成了"中"形。《说文》："十万曰意。"今作"亿"。可见此石的书写者仇靖对汉文字的源流是十分清楚的。同时也证明了在汉代时，即使如"从史位"这样的小官，也是需要有一定文化水准的人才能够担任。可见，是否掌握一定的文字学知识，是汉代评定文化水平高低的一个重要标准。所以，在汉代官制中就有了"能通仓颉《史籀篇》，补兰台令史"一说。十行"财"字右旁的"才"，此处的写法有一个变形，如"牟"形，似乎是一个上"七"下"十"的结合。这种写法在汉魏碑的文字中极少见到，今天的书法、篆刻工作者，可将此字形作为一个特殊例子记住，以备艺术创作中参考使用。十八行"降"字，最能体现《西狭颂摩崖》方正有力的书法风格。左边的长竖笔浑然而下，行笔中微微还有些左右摆动的感觉，颇具灵活性。这一竖笔在收笔处稍加重笔力，造成了一个"钉头"的形状，后世许多书法家在处理长竖笔的收尾时，都吸收、学习了此种笔法。"降"字右旁上部的反文此处处理得最为得当。这里将捺笔改成横画，一是增加了"降"字的方正形，二是给下边的笔画提供了较大的空间。我们平时在处理这类文字的书写时，总感觉上下两部分不易和谐。不是上下太挤，如"务"字，就是上下用笔难以配合，如"备"字。如果能吸收学习《西狭颂摩崖》上"降"字的方法，用来处理这类文字，可能就会好上许多。当然，这种借鉴主要是看文字本身的特点和整体效果来决定，不可机械地照搬。

《西狭颂摩崖》前人虽早有记载，也曾见明代拓本面世，但它本身的书法价值、收藏价值并没有得到金石界的普遍重视。2005年北京琉璃厂一家书店售出一清末所拓整纸本，也就一万五千元左右。2010年左右，在东京的"中国书店"内，展示了一册《西狭颂摩崖》，当时仅标出了十二万日元的价格（折合人民币一万元左右）。由于《西狭颂摩崖》位处西北之隅，交通不便，所以，许多善本拓片并没有流入京沪大邑，而留在了西北的诸大城市中，这一点应引起金石收藏家的注意，及时寻访或能有所收获。

57　孔彪碑　东汉灵帝建宁四年

《孔彪碑》，又称《博陵太守孔彪碑》。（图90）隶书体。碑阴文字十八行，行四十五字。碑阳刻题名一列，共十三行，行十二字。碑阳上方有篆额文字两行，白文刻写，共十字。曰："汉故博陵太守孔府君碑"。

《孔彪碑》拓本宋时即见著录，但原石泐损较早，未见有文字完整无损的宋拓本传世。今所见最旧拓本为明初期所拓，明初拓本二行"乃翻尔束带"，"乃"字完好无损。六行"张丙等"，"丙"字上横画完好无损。七行"路不拾遗"，"遗"字左边笔画可见。明代后期拓本，五行"膺皋陶"，"膺"字左边撇笔未连石花，下部"月"字旁边稍有泐痕。六行"坐家不命"，"命"字下部未损。清初拓本，六行"削四凶"，"削"字左上未损。九行"去位"，"位"字的上方未损。十四行"辨物居方"，"辨""居方"三字可见笔画。清嘉道年间拓本，五行"膺皋陶"，"膺"下"月"字可见大形。六行"削四凶"，"削"字左上已损，但隐约尚可见笔画。九行"去位"，"位"字已损。清末民初拓本，二行"乃翻尔束带"，"乃"字笔画已泐粗，但仍可见"乃"字大形。六行"削"字左上已泐损，左旁下"月"字撇笔末端已连石花。九行"辞官去位"，"去位"二字全损。（图91）

与其他汉魏碑一样，《孔彪碑》上也有一些假借、异体的文字。前人已经指出的，如将"爻"字写作"肴"，"拯"字写作"抍"，"游"字写作"斿"等。孔彪作为孔子世系里的一个重要人物，官至博陵太守、河东太守、尚书

图90　民国拓本《孔彪碑》
　　　碑阳全图

侍郎、治书御史等，官位也算显赫。但作为记载孔氏家族的《阙里志世表宗谱》上，却没有孔彪的姓名。据前人考证，发现这一状况主要是由于历史久远，宗谱上可能将"孔彪"之"彪"误写成"震"字了。但此碑宋时已有拓本传于当时，宋以后修谱之人竟未根据碑文予以改正，至清代

图91　民国拓本《孔彪碑》局部图

修谱时"孔彪"之名仍未能进入谱中，这真是一个不解的疑惑。

　　《孔彪碑》虽残损严重，但从所存的文字中，已足可见此碑书法艺术的魅力。杨守敬在《评碑记》中说道："碑字甚小，亦剥落最甚，然笔画精劲，结构谨严，当为颜鲁公所祖。"康有为在《广艺舟双楫》中也称《孔彪碑》的书法是"隶中之楷也"。《孔彪碑》的书法字形虽小，结体亦方正谨严，但其书法之中的趣味，却丝毫不逊于《史晨碑》《张迁碑》之类。此碑字形大小如《曹全碑》，但在结体、用笔上却与《曹全碑》略有不同。《曹全碑》的结体以扁平为主，平和端正，较少运用险峻的结构。而《孔彪碑》上的文字，除平和的结体特点之外，还有不少文字的结构颇具出奇制胜之处。如，一行的"彪"字右边三撇的处理方法；二行"束带"之"束"，下部撇捺两笔的夸张写法；三行"有勇"之"勇"，下部长撇画的强调突出；五行"皋陶"之"皋"下部变"本"为"丰"；十二行"彭祖"之"彭"，左旁最下一横画向右延伸，将右边三撇承接在其上。这种写法突出了隶书体以横画取胜的特点，又将左右结构变成了内外结构，增强了"彭"字的浑厚感。以上这些具有特点的文字，应该值得我们学习与借鉴。

　　《孔彪碑》作为汉代碑刻的重要一品，无论在书法史上还是在碑刻史上都应占有一定的地位。只是由于此碑文字较为残损，影响了人们的欣赏与学习。但作为汉碑的重要品种之一，其拓本的收藏价值、学术价值还是不能低估的。2005年，余曾在京城厂甸见有一清后期的《孔彪碑》拓本，整纸未

裱，标价两千，后吾友杨临清以一千四百元购得。较之收藏其他艺术品，在今天来说，收藏碑帖可谓是正合时宜。

58　杨叔恭残碑　东汉灵帝建宁四年

《杨叔恭残碑》，又称《鱼台马氏残石》《汉兖州刺史杨叔恭残碑》等。（图92）隶书体，碑阳存文十二行，行一至九字不等。碑阴文字漫漶严重，有"仲""平""汉"等十余字依稀可辨。碑侧存文四行，约二十字。首行"禅伯表"三字较大，其他三行字稍小。此残碑于清嘉庆二十一年（1816）四月出土于山东省鱼台县，当地名儒马邦玉将此碑移至家塾。据马氏称，此石原在山东巨野昌邑。所以，一些书中就称此石出土于昌邑。原石在鱼台县马氏处时，马氏曾拓出不少拓本送人。石归端方后，端氏也曾拓出数十纸。其中在送给罗振玉的拓本上端氏题跋道："汉杨叔恭残碑，郦注已著于录，今得之鱼台马氏，特拓奉叔蕴道兄鉴。光绪甲辰九月，端方记。"此碑上文字未见年号，最后十行仅可见"七月六日甲子造"数字。郦道元的《水经注》上记载有此碑，前人据《水经注》的记载，考此碑为东汉灵帝建宁四年昌邑国兖州刺史杨叔恭的碑石。关于此碑的考证，《八琼室金石补正》引马邦玉跋言之甚详，读者可作参考。

图92　清道光拓本《杨叔恭残碑》碑阳全图

此残碑初出土时，碑阳正文六行"八方"，"八"字尚存右笔，"方"字右旁大半完好。清道光年以后拓本，"八方"二字泐损。五行"陈留"之"陈"，右旁中间"口"形上部已泐，泐痕已损至内横画

上，左旁仅存一竖笔。碑侧文字，首行"禅"上存一字似"公"字的下半部，三行第一字"书"的第三横画可见者，为清嘉庆年间的初拓本。清末时拓本，"禅"字上几不见笔画，三行"书"字上部已泐，仅剩下部四道横画，形似一"吉"字。

清代中叶的乾嘉时期，是中国文字学研究史上的辉煌时期。高人迭出，高论迭出，史学上称之为"乾嘉学派"。此后的几百年来，人们对文字学研究的热情仍未减退。凡出土的古代残石片瓦、断简只字，学人们都会投入极大热情与精力进行考释和研究。在文字学发展的同时，书法理论水平与书法艺术水平都得到了很大的发展。自清代以来，产生了不少开创时代，又可与前人媲美的书法家。如王铎、傅山、邓石如、何绍基、赵之谦、吴昌硕、于右任等。可以这样说，书法艺术的发展是建立在文字学发展基础之上的，没有文字学的发展，就不可能有书法艺术的发展。一个真正的书法家，一定是对文字学有较深了解的。不可想象，一个连文字学基本理论——"六书"原则都不懂的人能够成为书法家。仅仅掌握了用毛笔写字这种基本技术的人，不能算是书法艺术家。所以，多了解一些中国文字的内涵、本义，多掌握一些中国文字的衍生、变化，对从事书法艺术的人来说是十分必要的。这也就是本人在研究碑帖时，不厌其烦地考释文字的目的所在。

碑阳正文二行"适士"，古代官阶名。其地位仅次于下大夫，又高于中士，一般是由大宗世嫡者担任。《礼记·祭法》"适士二庙一坛"。郑玄注："适士，上士也。"又一说，"适士"指诸侯所荐仕于天子，而受王命为者，"适士"是相当于"庶士"而言的。五行"陈留"，地名。汉时置陈留郡，在今河南省开封市陈留镇境内。碑侧文字中亦有"陈留圉"，为同一地名。《后汉书·郡国志》："陈留郡……圉故属淮阳，有高阳亭。""圉"，西汉时为淮阳国的属县，东汉时为陈留郡的一个属县。东汉改淮阳国为陈国，同时原淮阳国所属"圉县"也划归陈留郡。九行"开聪四听"，"聪"字左边从"耳"为会意，右边从"总"以形声。隶书中也有将右旁写作"忽"的，亦是借其形声。汉《袁博残碑》上"聪"字即如此处写法。"聪"在此处当为听或听觉讲。《新唐书·魏徵传》："尧舜氏群四门，明四目，达四聪。""四聪"即"四听"，可听四方之声音。

十行"旅"字写作"旅"形，汉《武荣碑》、《秦睡虎地简》上"旅"字皆如此写法。"旅"，此处为军旅义。"殄"同"殄"，读如"舔"，有尽、灭绝、消灭之义。《尔雅·释诂上》："殄，尽也。"《后汉书·班彪传》："草木无余，禽兽殄夷。"此处的"殄灭丑类"，即言尽灭丑类，消灭丑类。十一行"列"字此处写作"列"形。汉《夏承碑》《张景碑》等上"列"字也如此碑上写法。因此碑"列"上有一"勋"字，故此处"列"字当为众、大之义讲。《左传·庄公十一年》："列国有凶，称孤，礼也。"孔颖达疏："列国，谓大国也。"

清方朔《枕经堂金石书画题跋》中，在论及《杨叔恭残碑》的艺术时说："书法古雅秀挺，有合《韩敕》《史晨》二家意思。""碑侧题名则跌宕疏秀，不拘故常，亦不异《韩敕》碑阴，《史晨》碑末。可宝也"。《韩敕》即《礼器碑》，《史晨》即《史晨前后碑》。此二碑的书法风格都是属秀美端庄一派。《杨叔恭残碑》存字虽不多，但整体书法秀美的风格，还是被淋漓尽致地表现出来了。这种秀美不是轻佻的，充满了表现欲的那种"美"，而是以和谐的结体、恰到好处的用笔来表现的。二行"士"，"士"在隶书体中多作"士"形。此处都直接写作"士"形，并在中竖的下部两边各加写一笔成"朩"形。三行"城"字左边从"土"，按一般隶书的写法，"土"字右下要多加一点儿，以区别于"士"。但因此碑上"士"字未写作"土"形，故也没必要区分，也就不必在"土"下加点儿了。由此可见，文字书写的变化不是绝对的，是要根据整体的书写情况来决定。要变化的，就要根据法则整体之内都要变化，否则就不要变。前后不统一的变化，容易造成人们对文字识读上的误解，从而也就影响了读者对整篇书法艺术品的欣赏。在此残碑中，写得最好的一个字是十行最后一"类"字，结体方正，用笔有力。左旁多使用短笔，表现出极强的节奏感。最后一捺笔，此处写成了竖笔，加强了文字的方正感。和其他汉隶碑文一样，《杨叔恭残碑》的文字极重视横画的写作。"类"字右旁"页"第一横画，长长地、直直地写出，坚挺而无波折，只在横画的起笔与落笔处略有变化。此处，起笔时稍向下用力，做出一"钝钉"形，收笔处则向上稍稍翘去，但并不夸张地做成大波脚，这种干净利落的用笔效果，恐怕只有用狼毫硬笔才能写出来。康有

为评此碑时说："其碑侧纵肆，姿意尤远，皆顽伯所自出也。"邓石如的书法特点不仅仅得之于《杨叔恭残碑》碑侧的文字精神，碑阳文字中这种长形稍扁的体势，斩钉截铁的用笔，也是邓石如书法中大量吸收的方面。此碑之侧的文字，与碑阳不似一人所书，古拙飘逸之气甚浓。大字似汉《孔宙碑》《张景碑》之类，小字如《封龙山碑》书风。

《杨叔恭残碑》马邦玉初拓本今不多见，此处所示为清道光年间所拓。五行"陈留"之"陈"存大半，十一行"勋"字左上角稍泐。碑侧文字"禅"字上可见"公"字大半笔画，碑阴上可见数十字。此本曾藏于右任处，后归茹欲立，再归朱叙五，现为余所藏。此本为山东汉代残石数种合裱一册，后还附有"汉永和二年"小字残石等。1996年时，余以一千五百元得之于长安某世家子处。

59 郙阁颂摩崖 东汉灵帝建宁五年

《郙阁颂摩崖》，又称《析里桥郙阁颂摩崖》《李翕郙阁颂摩崖》等。（图93）隶书体，正文十九行，因石刻左上角与右下角很早就残去，以中间数行来计算，每行应为二十七字，泐损后拓本上最后一行仅存十七字。据宋代洪适的《隶释》、欧阳修的《集古录》载，《郙阁颂摩崖》十九行之后还有五行题名。为《西狭颂摩崖》的书写者仇靖作文，由仇绋书写。在传世所见清以后的拓本上，皆未见此段题名。从此摩崖刻石文字所涉及的人物、内容来看，此石为东汉灵帝建宁年间，武都太守李翕的属下仇审等，为歌颂太守开山修路的功德而刻写的颂文。从《西狭颂摩崖》与《郙阁颂摩崖》的文字中也可知，此两项工程都是由仇审负责计划施工的。此石文字中未见刻石年月，文中只有"以建宁五年二月辛巳到官"等字样。检《后汉书·灵帝纪》，"建宁"的年号只有"四年"，而没有"五年"，第五年即"熹平元年"。从《后汉书》上知建宁五年五月改元"熹平"，五月以前还应算是"建宁五年"，即一年跨了两个年号。按古代史书上的习惯记法，即当年十二月改的年号，也称当年为

图93　清拓本《郙阁颂摩崖》册页局部图

改年号的元年。所以也就出现了史书上与刻石或其他实物上纪年的不一致。结合《西狭颂摩崖》等同时代、同地区的刻石文字，一般认为，《郙阁颂摩崖》刻写年代应是在汉灵帝的建宁五年。

所见明代拓本，五行"隋""沈"二字完好，八行"功"字完好，九行"校致攻坚"四字完好。清初拓本，九行"校致攻坚"四字完好，五行"沈"字，八行"功"字存大半。清乾嘉年间拓本，九行"校致"二字上有渺痕。此时八行"元功"之下，"不朽乃俾"四字存左半，史称"校致攻坚早本"。清后期拓本，九行"校致攻坚"尚存左半字形，八行"元功"下四字已全损。五行"隋"字已渺，几成白块，仅依稀可见笔势，"沈"字右下末一笔渺损。民国年间拓本，左上角被纤绳勒出的沟痕加长、加粗，最上一条勒痕已至九行"官"字的上部中间，并损坏了"官"字的左上角；第二条勒痕穿过十一行的"安"字，进入十行的"昔"字中间；第三条勒痕穿过十八行"兮"字，已接近十七行的"困"字。此石原在陕西省略阳县之南，汉水之边。20世纪50年代，因兴修宝成铁路，开山炸石，《郙阁颂摩崖》被炸成数块落入江中。后施工者知此石为文物，急打捞出水，但摩崖上文字已被损去不少。今石已移至汉中市博物馆，并见有新拓传出，拓工虽较旧时精整，但摩崖原形原貌已经全非。据传有翻刻本，手法与《石门颂摩崖》等翻刻一样，都是从原石、原拓上制版而成。读者当细审。明代时申如埙翻刻有一种（图94），书体与原石文字相差很大，文字讹误也严重，一望便知非汉代人手笔，如果对照一下资料，便可很容易地看出真伪来。

《郙阁颂摩崖》石刻，对研究汉代文字、汉代社会生活，都有着重要的历史文献价值。为了方便读者阅读学习，这里就将其中的一些生僻字词选出来，略作考释。

图94　明代翻刻本《郙阁颂摩崖》局部图

一行"析里"，地名。"里"是秦汉时乡以下的基层行政组织，百家为一"里"，设"里正""里魁"为其首长。一行"横柱"、四行"定柱临渊""号为万柱"等，"柱"，即指插于悬崖之上的木柱，是古代栈道建筑的重要部分。我们在古栈道的遗址上，常能在悬崖上见到插放木柱的孔。木柱插好了，一排一排，乃至万柱，其上再铺以木板，就成了悬空的道路。古人还常在栈道之上建有房顶，可避风遮雨。有房顶的栈道形如阁楼，故又称之为"阁道"。五行"隤纳"，"隤"读如"颓"，此处为坠下、崩颓、损坏之义。《说文》："隤，下队也"。"队"即"坠"的省写。《广雅·释诂一》："隤，坏也。"宋玉《高唐赋》："磐石险峻，倾崎崖隤。""纳"，此处为接收之义。车辆、物品坠入悬崖之下，被大川深渊所收纳。五行"隋"，《金石萃编》上释作"陏"形，不知为何意。"隋"同"堕"，坠落、垂下之义。《玉篇·阜部》："隋，落也，堕同隋。"《史记·天官书》："廷蕃西有隋星五，曰少微，士大夫。"司马贞索隐："隋为垂下。"九行"即便求隐"，"隐"通"稳"。《广韵·隐韵》："隐，安也，定也。"杜甫诗《投简梓州幕府，兼简韦十郎官》："幕下郎官安稳无，从来不奉一行书。"十行"醳"，即"释"字。《六书故·工事四》："醳，与释通。"《史记·张仪列传》："共执张仪，掠笞数百，不服，醳之。"十行"燥"同"燥"。晋郭璞注《方言》曰："热则干燥。"周祖谟校笺："燥，戴（震）改为燥"。十四行"三纳符银"，"三纳"即三次接纳。"符银"即银质的符信、印信，是某种权力的象征。此句言李翕曾接受皇帝的符信，任为太守。

《西狭颂摩崖》上有"三剖符守",与此句义同。《后汉书》上无李翕的传记,从《郙阁颂摩崖》与《西狭颂摩崖》的内容上看,李翕确为太守职的仅武都郡一种。《汉官仪》:"二千石用银印,龟纽。"李翕为太守一级,官秩也是"二千石",所以才能用银印,所以才有"三纳符银"之说。《西狭颂·五瑞图》题记云:"君昔在渑池,修崤嵚之道。""渑池"为弘农郡的属县,李翕三次任二千石以上职官,弘农郡守也许就是其中之一。而"三剖符守""三纳符银"的另一"守",今尚不知在何处。《郙阁颂摩崖》上文字,明末清初时即开始泐损。王昶《金石萃编》上释文也是据《集古录》及《隶释》上释文而来的。从释文上看此刻石中还有许多独特的文字,可惜从今天的拓本上大多已经不能看到了。

清代书法家万经评此刻石道:"字样仿佛《夏承》而险怪特甚,相其下笔粗钝,酷似学堂五六岁小儿描朱所作。而仔细把玩,一种古朴,不求讨好之致自在行间。"万经的评论有两个层次,一是说此刻石书法用笔"粗钝",结体险峻;二是说其书法精神古拙自然,充满天趣。"粗钝"虽是今天我们所看到《郙阁颂摩崖》的书法表现,但我们同时相信,初刻成时的书法,肯定没有今天如此的"粗钝"。其"粗钝",一是由于年代久远,风雨侵蚀而造成了文字线条的变化;二是由于石质本身就松软,刻写时即造成了文字线条的粗拙。所以,杨守敬就说"选石不甚精,故锋颖皆杀"。这些外部因素固然是形成此石书法用笔风貌的主要原因,但不可否认的是,汉代人在起初书写时,就一定奠定了这种书法风格的大形,外在因素起到了强化的作用。如二行"道""河""水"等字,仅用清末拓本,我们就可以清楚地看到初写时用笔的轻重变化。五行首字"载",保存较完好,基本上保持了原先文字书写时的用笔风格。横笔竖画,轻重缓急,清晰可见。为了不影响整体风格,此处"载"字的右旁"戈"部,采用了短捺长竖的结体方法,并将末一撇笔改为一竖笔。减少了文字的斜线,也就增加了文字的方正感。万经说:"一种古朴,不求讨好之致自在行间。"这是对此石书法精神的最好评价。"不求讨好"是对后人之语,是言后人之好。后人只有讨好长官,讨好众俗,才能被世人接受,才能出人头地,才成名获利。汉代人心底朴实,不是"不求讨好",而是根本就没有想着要去讨好。

我们说此石上文字的书写古朴自然，并不是说其随意书写，无一点技巧方法。朴拙方正的书法风格，就是靠一定的结体、技巧来完成的。如一行的"里"字，将上部方框写宽，下部横画又与上面取齐，这样一来"里"字就方正了许多。如将上部方框写得呈长形，或小一些，"里"字的结体就难以和谐了。二行"沛"字，左边"氵"极小，仅占整个字的五分之一，而右旁极宽大。强调右旁的线条用笔，对于突显方正用笔正是事半功倍的好办法。

康有为评此石书法道："吾爱《郙阁颂》体法茂密，汉末已渺，后世无知之者，惟平原章法结体独有遗意。""平原"即指颜真卿。颜真卿的书法向以丰伟茂密著称，康有为称颜真卿的书法精神得之于汉代人，得之于《郙阁颂摩崖》，应该是有一定道理的。汉以后的诸多书法大家，哪一个不是从汉代人书法作品中吸收营养而获得成功的？而我们当代人，守着这么多宝贵财富却顾此失彼，常常过度崇拜当代人的书法作品，强调个性的张扬，却忽视了传统的继承和法则的运用。所以，儿辈从教，学到的也就是"鬼画符"一类的把戏。

据传《郙阁颂摩崖》曾有宋代拓本，但至今未见现世。明拓本曾见一裱册，20世纪90年代末曾索值两万未能谐得。余所藏两裱本，皆为清中期所拓，一为沈树庸所藏，一为朱叙五所藏，2000年各费三千元得于长安。另有一整纸拓本，纸质较厚，似是近代机制纸，吸墨性差，故拓本墨色就显得较淡，文字的精神也就显得不足，此类拓本当为清末民初时所拓。《郙阁颂摩崖》原在汉水之滨，秦岭之间，路险风大，不易捶拓。当时选此硬纸也是为了便于敷陈于山崖之上，而不被山风所吹坏。此类拓本质量不及宣纸或白麻纸，2019年市场上一般需两万金左右方可购得。

60 司隶校尉杨淮表纪　东汉灵帝熹平二年

《司隶校尉杨淮表纪》，又称《司隶校尉杨淮表摩崖》《熹平二年杨淮生平碑》等。（图95）隶书体，文七行，行二十五六字不等。东汉灵帝熹平二年（173）二月刻于陕西褒城石门西壁，是"石门十三品"中最重要的

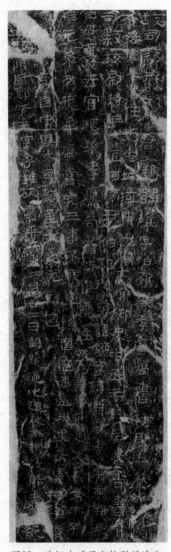

图95　清拓本《司隶校尉杨淮表纪》全图

"三品"之一。宋代洪适《隶续》中载有此石全文。由于洪适未能亲至石前，凭拓本定此石为"碑"，后世金石家皆以此为诟言。《司隶校尉杨淮表纪》与《石门颂摩崖》等"十三品"，同在陕西南部的秦岭山中，自来捶拓不易。近百年来几乎未见有宋、明间拓本面世。清以后拓本文字泐损无太大变化。清康熙、乾隆年间拓本，最后一行"黄门"之"黄"字多失拓。另，六行第一字也失拓，"卞玉"二字也有失拓的。一行"举孝廉"，"举"字左上竖笔未被石花泐断。"廉"字内部第二横画未全连石花，中间及右部尚有墨点，下部三条短竖笔清楚可见。五行"不幸"，"幸"字左上部未连石花，中间笔画清晰可见。清道光以后拓本，最后一行上残缺的"黄"字始拓出，六行第一字也始拓出，但多未释出为何字。一行"君"字左上角泐损，已不能见第二道横画起笔处。"举"字左上竖笔已泐断，"廉"字内第二横画仅见起笔处，其他笔画与石花连为一体。五行"幸"字左边全连石花，右下角亦连石花。民国年间拓本，此刻石的左上角已大裂，"黄"字上半几不见笔画。

从《司隶校尉杨淮表纪》文中所及杨淮历任的职官来看，杨淮并没有在汉中郡周边的地区为官，也没有参与过凿山修路的工程。那么，为什么关于他身世的"表"却刻写在这里呢？从《司隶校尉杨淮表纪》最后一行文字中知，杨淮的同乡黄门卞玉路过此地，拜谒了记述杨孟文事迹的《石门颂摩崖》。之后，卞玉认为：杨孟文之孙杨淮、杨弼亦为当时英才，只可惜"不幸早陨"，没有文字记叙其事迹，也对不起功业显赫的杨孟文。所以，卞玉就将杨淮的事迹写成"表"的形式，并请人刻写

在《石门颂摩崖》的附近以为纪念。《司隶校尉杨淮表纪》的内容不多，文字的书写也较平和，无特别怪异变形之字。这里仅选出个别字词稍加解释，以利一般读者阅读。

一行"司隶校尉"，职官名，又简称为"司隶"，为汉代时的监察之官。东汉时专察京师百官的违规行为，诸侯、外戚、三公以下不论尊卑，无所不纠。出行有专道，入室有专座，权势极为显赫。一行"字伯邳"，"邳"即"邳"的隶变。汉《礼器碑》《孔宙碑》碑阴上"邳"字皆如此写法。"邳"字左旁"丕"，在"大"的意义上与"不"是相通的。清朱骏声《说文通训定声·颐部》："不，假借为丕。"清翟灏《尔雅补郭》："不，《诗》《书》及古金石文多通丕，丕，大也。《诗·周颂·清庙》：'不显不承'。《孟子·滕文公下》作'丕显''丕承'。"三行"从弟"，"从"，此处读如"纵"，指同宗、堂房的亲属，在此石文字上指叔伯兄弟。《仪礼·丧服》："从父姊妹。"郑玄注："父之昆弟之女。"《晋书·谢安传》："谢安，字安石，尚从弟也。"杨淮、杨弼同为杨孟文之孙，二人为堂兄弟，故文中称杨弼为杨淮的"从弟"。此处将"弼"字中间部分的"百"写到了右边，使两个"弓"排列在一起。《说文解字》上所附小篆字首即如此形写法，金文上"弼"字的结构亦多类此。可见此种写法是将篆书体的结构字形隶书化了。"西鄂"，县名。东汉时属郦阳郡，故城在今河南南阳之南部。"西鄂长"即西鄂县之长。汉制：凡县治有万户以上人口的，其县首长称为"县令"，俸禄千石至六百石；凡县治万户以下人口的，其县首长称为"县长"，俸禄五百石至三百石。杨弼以孝廉举为官，所以初在小县"西鄂"为县长。四行"伯母忧"。"伯母"指杨弼之母，故杨淮称之为"伯母"。"忧"指父母的丧事，或特指母亲的丧事。古时父母丧，或叔伯父母丧均要守孝三年，为官者要去官守孝。《宋史·蔡确传》："京与太宰郑居中不相能，居中以忧去。"古书上常见"丁母忧""丁父艰"之句。"丁"即遭逢、当等之义。"忧""艰"都是指父母丧事，但习惯上母丧多称之为"忧"，父丧多称之为"艰"，二者当然亦可互用。五行"元弟"，六行"元孙"，"元"有长、第一之义，所以前人以为此处的"元弟""元孙"当为"长弟""长孙"讲。但此刻石文字第六行上却明确

写着"（杨淮、杨弼）俱大司隶孟文之元孙也"。"长孙"只能指最长的一个，二人俱为"长孙"说不通，此处的"元"应作"善"之义讲。"元弟"是以杨淮的角度认为杨弼是出类拔萃的好兄弟，"元孙"是刻石人卞玉认为杨淮、杨弼二人都是杨孟文的好子孙。《书·舜典》："柔远能迩，惇德允元。"孔传："元，善之长。"《左传·文公十八年》："高辛氏有才子八人……天下之民，谓之八元。"杜预注："元，善也。"此处的"元弟""元孙"之"元"，是用了高辛氏"八元"之子的典故。所以，洪适在《隶续》题记中称"元孙"为"美称"是有一定根据的。还有人称"元孙"为"玄孙"之义，不一定正确。因为此刻石上还有"元弟"一句，"玄弟"就讲不通了。"元"与"玄"相通是宋朝时才开始的。宋人为避始祖玄朗的名讳，文字中每遇"玄"字则改为"元"。至清代时，清人为避康熙名讳"玄烨"中的"玄"，凡遇"玄"字亦改为"元"。宋以后的"玄孙"改为"元孙"，与此汉代刻石上的"元孙"在意义上是不同的。五行"当究三事"，"三事"所指因文而异，此处应有两种意义：一指正德、厚生、利民之事。《书·大禹谟》："六府三事允治。"孔颖达疏："正身立德，利民之用，厚民之生，此三事惟当谐和之。"另一意意指"三公"。《汉书·韦贤传》："天子我监，登我三事。"颜师古注："三事，三公之位，谓丞相也。"此处"三事"应指后一意义，意指杨淮有才，可能位及三公，但可惜却早早殒去了。七行最下"故财表纪"，"财"此处写法右下似多出一点画。这也许是刻石者不经意所致，因为古今字书上皆不见此字形。"财"在此处通"才"，当仅仅、始等义讲。

《石门颂摩崖》刻于东汉桓帝建和二年（148），《司隶校尉杨淮表纪》摩崖刻于东汉灵帝熹平二年（173）。其间相隔二十余年，而两石上的书法风格却十分相似。康有为先生更称《司隶校尉杨淮表纪》的书法风格"出于《石门颂》"。《司隶校尉杨淮表纪》的刻写年代与《石门颂摩崖》相隔二十余年，可以肯定地说，这两种摩崖刻石不会是同一人所书的。一位书法家一生的书写变化是阶段性的。不论是古代还是现代，二十余年内书写风格相同，不变化的书法家几乎没有。二者书风相近是由于两种原因造成的：第一，《石门颂摩崖》与《司隶校尉杨淮表纪》都是刻在同一类石

质的山崖之上，石头表面的肌理一致，捶拓出来后拓本表面的纹理、墨色质感就相同。第二，这两种摩崖石刻上的文字在用笔、结体上确也有一些相似之处，特别是《汉司隶校尉杨淮表纪》上写得稍大一些的文字，更与《石门颂摩崖》上文字相似。二者虽同样表现出了飘逸的感觉，但用笔表现的方法却不尽相同。《石门颂摩崖》上文字的结体比较开放，比如撇捺两种笔画写得就较开，但这种开放却常常并不超出一定的范围。而《司隶校尉杨淮表纪》上用笔的开合就更大、更放，如一行的"故"字，二行的"史"字、"丞"字等，撇捺画都超出了字身之处许多。《石门颂摩崖》上的横画多一波三折，起伏变化，而《司隶校尉杨淮表纪》上的横画却多呈直线运行，力度较大。如一行的"司"字，上部两长横与右边一长竖笔，虽有角度变化，但却挺直不曲。而《石门颂摩崖》上"司"字，横笔向上拱着，竖笔向外拱着，圆润饱满。《司隶校尉杨淮表纪》的书法，结体方正谨严，形如后世楷书体的文字不少，如一行的"讳""伯"，二行的"军""东"，三行的"弼""伯"等字。康有为说《司隶校尉杨淮表纪》是后世真书体之"祖"，想来也是有一定道理的。汉代是中国文字完全成熟的时代，特别是到了东汉后期，隶书结体已经完全成熟，不少书写者开始了在用笔上追求规整、追求简洁的实践。于是，在这一时期里，出现了不少形似后世楷书、行书的结体、用笔的文字。这些文字既可看作是魏晋文字变革的先兆，也可称之为文字书写功能发展的必然趋势。

我们初看《司隶校尉杨淮表纪》时，总觉得其文字大小不一，写法若粗头乱服，不甚完美。但细细品味，就可以看出，其书写风格还是统一的，章法排列还是较为和谐的。之所以能有这样的感觉，主要是因为书写者始终保持着一种统一的用笔方法。用笔方法统一之下，再去追求章法的变化、结体的变化，这样的书法作品自然会生动活泼，引人入胜。

在所有"石门十三品"中，《司隶校尉杨淮表纪》刻石要算是较小的一种。拓本虽不大，但它的经济价值却一点也不低于《石门颂摩崖》《大开通》之类。要在市场上寻求一纸《司隶校尉杨淮表纪》拓本，竟然要比寻求《石门颂摩崖》拓本还难。2000年时，肆上偶有面世者，索值也常在四五千元以上。时至2019年秋，一本清末拓《司隶校尉杨淮表纪》价格已达两万元

以上。与其他"石门十三品"一样，《司隶校尉杨淮表纪》拓本也有红、黄、白三色题签之别。如是陕西白麻纸所拓，即为清嘉道年间之物。红签为上品，黄签次之，白签又次之。有签总较一般拓本为精。

61　熹平《易经》残石　东汉灵帝熹平四年

《熹平〈易经〉残石》，又称《熹平石经》。（图96）隶书体，残石为一直角三角形，斜边在右侧的一面为碑阳。碑阳文字共存二十一行，右下角第一行仅存三字，字最多一行为第十九行，共存三十三字。碑阴文字共存二十八行，第一行三十六字，最后一行仅一字半。从碑阳文字内容来看，此残石应为《易经》刻石的第一通碑石。碑阳文字二行之后空一行，然后再刻写文字。从前二行的内容看，应为《易经·系辞》部分。第三至十六行为《乾》《坤》二卦的正文。再空一行后，十七至二十一行为《易

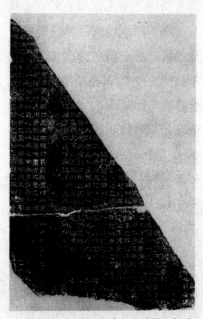

图96　民国年间拓本《熹平〈易经〉残石》碑阳图

经·说卦》部分。碑阴文字主要是《易经》的《家人》《睽》《解》《蹇》《益》等卦文。

据史书记载，汉灵帝熹平四年（175），为了使儒家的经典在社会传习中不致出现错误，汉灵帝下诏，令蔡邕等人以当时标准的隶书体，将儒家《诗》《书》《易》《礼》等十三种经典刻写出来，立于洛阳太学大门之外，作为经生们学习的标准版本。十三部经典共刻写了四十八石，据古人笔记文中记载，在唐代时即有拓本流传，但至今未见有汉石经的唐拓本出世。宋代时，曾在洛阳出土过十余块残断石经，各家金石著作均有著录。

此段《易经》残石，1922年出土于河南洛阳，为数百年来出土的汉石经残石中最大的一块，存字也最多。初出土时此三角形残石即断裂为二。裂痕将中间数行文字每行损约半字。唯十四行"子"字下部笔画尚连。"子"字下部未泐断的为初拓本。据闻，大三角形完整的初拓本当时仅拓出十余本。不久此石就被古物商分而售出，上半段残石售给上海文氏，后又转售李氏；下半段残石售给河南张伯英，张氏后又转赠给三原于右任。于右任又将此残石捐给西安碑林，今仍存西安碑林博物馆。

《熹平石经》上的书法，为东汉时期隶书的标准书法。其目的在于纠正社会上流传的俗字、讹字、随意假借之字。所以，碑文上文字的变形写法较少。但毕竟古人还是古人，千百年前所写的文字，肯定与今人所写还是有一定区别的。在当时看来是非常正统的、正常的文字结体，对今天的人来说还是生僻、怪异了许多。这里仅在书法范畴内，对一些生僻字及一些文字用笔的特点、结体的技巧作一介绍。

有人在评论《熹平石经》的书法特点时说："各字横画与撇捺很少越出那个无形的方框，因此显得有些拘束。""分布和线条的节奏缺少自然生动的气韵。""是汉隶黄金岁月的尾声"。这些评论都是从文字的外形表现来认识《熹平石经》的书法艺术价值的，不能不说这些评论有些格式化的问题。书法艺术与其他艺术形式一样，其表现方式应该是多样化的、多层次的。就隶书体外在的表现形式而言，大开大合、风流潇洒如《石门颂摩崖》《大开通》之类是隶体书法的代表之作；笔法谨严、雍容大度如《礼器碑》《张迁碑》则更是隶体书法的经典之作。今天所能见到的西汉后期与东汉初期的许多隶书作品，有些碑石文字的结体严整、用笔干净程度丝毫不亚于《熹平石经》上的文字。如西汉《富贵延年》砖文，东汉《肥致碑》等。所以，不能说没有波折起伏的用笔，没有变化开张的结体就不是真正的隶书。隶书体的表现方法、书写方法是多样化的，方正谨严并不是隶书艺术没落的标志。

《熹平石经》上的书法并不是没有变化的，它的变化是含蓄的、细微的。这与碑石本身的功能以及碑文所要表达的内容有关。尽管如此，此石上一些特点突出的文字还是值得我们学习的。比如十一行的"重"字。从外形

上看，"重"字上窄下宽，似一金字塔，这样的外形使"重"字的本义得到了体现。一般隶书的写法，常喜欢把"重"字的第二横画写长，并超出整个字形之外。此处则只比第一横画稍长一些，其他横画由上至下依次增长，没有相互参差感觉，"重"的外边几乎形成了一个斜面。这种依次变化是有意识的、理性的变化，是此石书写者书法艺术修养的表现。这种修养所包含的理性成分很多，是专家的手笔，与自然率性的书法不为一类。十三行"进退存亡"的"退"字，内部下边的笔画此处如一"友"形。这是一个较为少见的写法，读者可作为一个特殊的字形记下。二十行"南面而听"，"面"字的写法与其他地方略有不同。《说文·面部》："面，颜前也。"段玉裁注："颜前者，谓自此而前则为目、为鼻、为目下、为颊之间，乃正向人者。"人头部正面向前的地方谓之"颜"，而人的"颜面"上最重要、最具灵气的就是"目"了，所以，古文中"面"字从"目"，甲骨文、金文中"面"字也都从"目"。《说文》上"面"字内"目"上又加写了一横画，似为一眉毛的形状。这是从隶变中衍化增加的。"面"内从"目"应是符合文字本义的，所以，在这里蔡中郎就将"目"字清楚地写了出来。后来，则由于书写的变化，将"目"字的上下两横画与"面"字外框上的两横画相互借用，就形成了一个新的"面"形。再下来，"面"字中间部分又被简化成了一个小"口"，《玉篇》："靣，同面。"这种"面"形唐朝时已经开始使用了。杜甫《少年行》："马上谁家白面郎，临阶下马坐人床。"元刻本《集千家注分类杜工部诗》上，此句中"面"即从"口"。碑阴文字第四行"朋"字的写法最有特点，也最具美术化的手法。"朋"在此处有匹配、同类之义。"朋"的原意为"钱串"，古文写法即如用线绳串起来的两个钱串。此处"朋"字的写法较为特别，左旁右竖笔与右旁左竖笔互借，两个"月"的最上短横也结合为一长横。这样一来，一个左右分离结体的文字，就变成了一个内外结体的文字了。"朋"字有四条竖笔，机械地重复就会失去美感。书写者就在这里将"朋"字稍稍向右倾斜一些，文字取势产生了变化，竖笔变成了斜笔，文字也就有了一定的美感。左右结体的文字在汉代人书法作品中常有所变化，或用笔画穿插结合法，如此石上四行的"朋"字、六行的"涉"字，碑阴文字十行的"旁"字等；或将某一偏旁写大、缩小来

平衡视觉比重，从而产生和谐，如碑阳十行的"情"字，碑阴二行的"悔"字等。其实，只要你细细品读此石上书法，有许多文字的变化方法，有许多文字的用笔情趣还是值得今天的人们学习的。不可随便视为"没落"之作而妄自菲薄。

此件《熹平〈易经〉残石》虽出土较晚，但上下半段同在，碑阴碑阳同时拓出的拓本却极为少见。此处所示的拓本，碑阳第十四行"子"字右旁下一黑点尚存，可称是早期善拓本。1996年北京翰海拍卖公司曾拍出一件《熹平〈易经〉残石》拓本，上下段同在，碑阴碑阳同时拓出，十四行"子"字下部已泐断，但其上有商承祚、张大千等人的题跋，终以两万六千元成交。2019年时，一件碑阳碑阴全纸的拓本（俗称大三角），无题跋者也需十万元以上方能购得。市场上偶见残石分离后所拓下半段（于右任藏石），两面齐拓者索值多在万元左右。

62　仙人唐公房碑　约东汉灵帝熹平年间

《仙人唐公房碑》，（图97）隶书体，因碑石泐损严重，从现存的资料记载知，碑阳正文原应为十七行，行三十一字。碑阴文字未见前人记载，也不知共有多少行，行多少字。从稍旧拓本上看，碑阴题名应为三列，每列十五行左右。碑阳上方有三道晕，晕中有篆书题额两行，行三字，文曰："仙人唐公房碑。"碑文上部有一穿孔，清代时以穿孔为中心，左下至右上泐损成一大斜向的裂隙。所见传世最早的拓本为明代时所拓，碑阳首行下存"故能"二字的左半部，四行"土域啖瓜"四字未泐，五行"鸟兽"之"鸟"未泐，九行"不忍"之下有一"去"字未泐，末行"浮云"二字可见。清初拓本，九行"又曰"，"曰"字未泐，"岂欲"二字左大半未泐。清乾嘉以后拓本，"曰""岂欲"等字已泐，十行"也于"、十一行"翛然"等字右半尚存。清道光年以后拓本，"也于""翛然"等字已泐损不可见。近拓本碑阳仅存文字十四行，十行下"岂欲"二字右半已损。

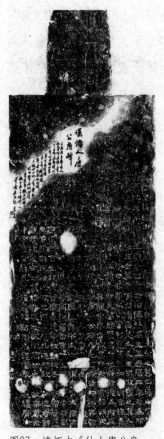

图97　清拓本《仙人唐公房
碑》碑阳全图

《仙人唐公房碑》宋时已见著录，《隶
释》《集古录》《金石录》等书皆有记载，但
却极少见宋拓本传世。明拓本有数册裱本传
世，清初拓本也不多见。此碑拓本流传较少的
原因有二：一是此碑远在陕西南部的城固县境
内。城固县位于秦岭山中，交通不便，游人少
至。二是此碑宋时即已开始泐损，明时更甚，
至清代碑文几损大半。加之当地并无上好拓
工，所以清代此碑的善本极少见。翁方纲跋
《仙人唐公房碑》云：“……张瘦同舍人拓十
纸，托友人寄京。而其人见，谓模糊遂毁去其
八。舍人以其一赠罗两峰，此一本乃最清楚者
以见贻，轴而藏之，附以诗。”可见，在清代
中后期，如翁方纲这样的大家，要想得到一精
拓善本的《仙人唐公房碑》拓本也是不易的。
20世纪70年代后，此碑被移至西安碑林博物馆
内，今碑石上文字多不可见。（图98）

《仙人唐公房碑》为东汉时期的汉中太守
郭芝所刻。由于此碑文字泐损严重，宋代时也未
见全文，文中不见刻碑年月，后世更不知此碑为何时所刻。碑文中仅见“王
莽居摄二年君为郡吏”以及太守郭芝的姓名。然郭芝之名史书上不见载，所
以也无从由此而推断此碑的刻写时间，但至少可以定此碑为王莽新朝以后所
刻。此碑额上的文字书写风格与《尹宙碑》上题额极相似，碑刻正文中的隶
书结体也完全成熟老练。所以，定此碑为东汉灵帝熹平年间所刻也许更合理
一些。此碑内容记述了王莽时的一个郡吏唐公房得道成仙的故事。唐公房的
成仙故事在《博物志》《神仙传》《华阳国志》中均有记载。据此碑文记
述，唐公房得道成仙后，其妻不忍去家，就对他说：如果能带上家中一切东
西同往，那才愿意一同上天。于是，唐公房就用仙药遍涂家中物什及牛马六
畜，顷刻间家中一切物品俱随之而去。唐公房“一人得道，鸡犬升天”的故

事，应该比王充《论衡·道虚》记载淮南王刘安成仙升天的故事还要早一些，这也说明汉代中叶以后，人们对仙道思想是十分崇尚的。

此碑文中将"唐公房"的"房"字写成了"阞"形。前辈诸金石著作中有误此字为"昉""防"的。《集韵·阳韵》："房，古书作阞。"《西岳华山庙碑》上"房"字即如此写法。十五行"修北辰之政，驰周邵之风"，此句用了两个典故，用来赞美太守郭芝的德政。"北辰"，星宿名，即北极星。《论语·为政》："子曰：'为政

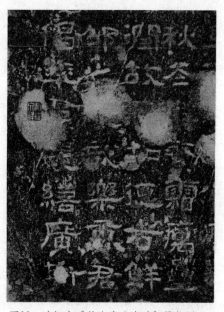

图98　清拓本《仙人唐公房碑》局部图

以德，譬如北辰，居其所而众星共之。'"后又指帝王或受尊敬的人。"周邵"，又作"周召"，指周成王时辅助朝政的周公旦与召公奭。二人分陕而治，皆有美政。《礼记·乐记》："武乱皆坐，周召之治也。"

《仙人唐公房碑》上的文字，今日所见不及原本的三分之一。而碑阴文字更是仅存数十字而已。尽管如此，我们还是能从这些遗存下来的文字中看出当初碑文完整时此碑书法的魅力来。《仙人唐公房碑》的书法坚实内聚，同时又透着秀雅之气。既有《张迁碑》雄厚朴茂、结体方正的特点，又有《曹全碑》秀美灵动，轻松自如的长处。此碑文字毕竟是刻在一定形制碑石上的，不像山野之中的摩崖石刻可以任意挥洒。碑石上的文字大多是要在一定的范围内、框架内，用基本统一的书体来书写的。整齐但不能僵化，灵动又不失规矩，是此碑石上书法的基本要求。所以我们说《仙人唐公房碑》书法的"活"，是在一定的框架内有节制的"活"。四行"居摄"，"居"字中间的长横画写出了字外，改变了原来的长形，使之显得宽博了许多。十三行"蚊蚋"，"蚊"字左旁有篆书用笔的意味，左旁下部的笔画轻轻一勾，自然而古朴。右旁撇捺两画，秀气中透着坚韧的笔意。十五行"邵"字左旁下部"口"写得较大，右旁起笔第一横折也写得较大，两个对角相互呼应。而左旁上部与右旁下部写得虽

小，但各自向外稍稍有一些倾斜，拉出来一些空间。这样也就在视觉上占有了一定的位置，形成了整体上的平衡与完整。一个汉字书写得好与不好，首先要看整体上是否平衡。用笔不论有多大变化，结构不论有多么险奇，书写者都一定要用点画来平衡这个字的整体结构。写字时行笔不论是快是慢，结体不论是篆是隶，眼睛一定要盯着所写出的文字。在一个方框的范围内来进行书写，写出来的文字就一定会是结体平衡的。这是书法艺术或者说是书写汉字最基本的要求之一，也是最基本的技巧之一。要写好汉字，要写好书法作品就要多读善本碑帖，多记有特点的文字。头脑里对一个字的结体有多种形态记忆，书写时自然会随心所欲，仪态万方了。

《仙人唐公房碑》，清代以后所拓碑阳下部能较清楚地看到十四行文字，每行可见十五六字的拓本就算是善本了。此处所示拓本，篆额上可清楚辨出"唐"字，碑阴又有数十字可读，称此为善本当不为过。20世纪90年代末，有人携此拓见示，称此为王莽时所刻之碑，并指碑文中"王莽居摄二年"等字为证。余当时并不熟悉此碑，以为王莽时碑文极少，即以一千五百元购得。归舍后，经检索资料始知，此拓为《仙人唐公房碑》。可见鉴别一件碑拓，在不明此碑刻内容、年代的情况下，不可轻率地以碑文中出现的年号、姓名来定刻碑时间与碑名。一定要尽可能地读通全文，弄通文义。轻率地断定年代，决定碑名，一来会贻笑大方，二来吃亏的总会是自己。当然这里所说的"吃亏"主要是指学识上的，不单是指金钱上的。2005年以后各地大小拍卖会上，很少见有《仙人唐公房碑》的拓本出现。一般如此类的汉代碑石拓本，只要是民国以前拓本，市场价多在三四千元以上。稍稍可称是旧拓本，价格就会上五千元了。

63　闻喜长韩仁铭碑　东汉灵帝熹平四年

《闻喜长韩仁铭碑》，简称《韩仁铭碑》。（图99）隶书体，正文八行，行十九字。碑石右下角出土时即残去一块，故碑文前二行下各损二字，

三、四、五行各损一字。碑石上方有篆书体题额两行，共十字，文曰："汉循吏故闻熹长韩仁铭。"题额之下有一穿孔，直径约16厘米，此穿孔为碑文刻成后再次凿刻，故伤残最后两行上部共四个字。其他汉碑多是先刻穿孔然后再刻文字，或刻文时就预留好了穿孔的位置。而此碑的穿孔则是一特殊的例子，可见汉代碑石上穿孔的凿刻形式是多种多样的。此碑上文字只占碑石面上约二分之一，所以，有些人就认为，这是碑文未刻写完而造成的。细读碑上内容后可知，此碑文字本身就短，工匠刻写到一半面积时文字已刻完了，所以就形成了半边碑文的样子。碑文后空白处，有金正大五年（1228）荥阳县令李侯辅的跋语数行，记述了其发现此碑时的过程。

图99　清拓本《闻喜长韩仁铭碑》全图

旧时有些拓工为节省纸张，常将李侯辅的题跋省去不拓，只拓出原碑文字，故有许多旧拓本只有窄窄的半边碑文。此碑自金正大年间出土后至清初时曾一度佚失。所见最早的清初拓本，一行"熹"字下四点清晰可见。四行末"为"字，五行"牢"字，七行"君"字、"谓京"二字之间等未泐损。清嘉庆年以后拓本，四行"为"字撇画已损，七行"君"字撇画稍损，"京"字第二横画已见泐痕。清道光年以后至清末时拓本，一行"司隶"二字左上皆泐损，二行"宣"字右部有泐痕但未伤损大形，五行"牢"字未损，七行"君"字左边未大损，"谓京"二字中间未泐损连。近拓本以上诸字均泐损较重。清中后期的拓本常常是用大扑包施墨捶拓的，故拓本上多可见大圆形墨团。民国时有精拓本，墨色轻重得当，篆额两边的碑晕也拓出，碑石的整体感觉尽现。（图100）

　　此碑主人韩仁，官职并不大，只是闻喜县的县长。碑额上在其官职前加"循吏"二字，这是赞美之词，是一种称号，与官职的高低无关。"循吏"指的是善吏、良吏、守法之吏。《广韵·谆韵》："循，善也。"《汉书·循吏传》颜师古注："循，顺也，上顺公法，下顺人情也。"汉代时对

图100 清拓本《闻喜长韩仁铭碑》局部图

循吏是极为重视的，前后《汉书》上都有"循吏传"。惜范晔编写《后汉书》时未能将韩仁入传。可见中国地域之广大，历史之深邃，人物之众多，任何人都不可能将历史事件、历史人物无一遗漏地搞清楚。所以，一定要靠后世的不断发掘与补充才行。"闻喜"，地名。"喜"，碑额上以音同作"憙"形，《后汉书》上及今日县名皆作"喜"。"闻喜"，东汉时属河东郡，故城在今山西省闻喜县西南。韩仁在闻喜县做县长，因有政绩，已准备调至右扶风属下的槐里县为县令。可惜"除书未到不幸短命丧身"。因为未到槐里县上任，故碑额上只书"闻喜长"，而不书"槐里令"。按秦、汉官制，大县为令，小县为长，做"槐里令"当然是升迁。四行"除书"，"除"即任命之义。《洪武正韵·鱼韵》："除，拜官曰除。"颜师古注《汉书·景帝纪》："凡言除者，除故官就新官也。""除书"即新官职的任命书。四行"不幸短命"，"幸"字形如"大"字下加写了一个"羊"，《曹全碑》上"不幸早逝"，"幸"字即如此写法。"短"此处作"𢶒"形。《广韵·缓韵》："𢶒，同短。"六行"勖"，读如"序"，有勉励之义。此处"勖"字的左旁上部写法似缺少一横笔，此种写法其他碑文上未能见到。碑文最后一句"如律令"，这一句在汉代其他碑文上是不常见的用语。此碑的写作格式为"铭"，而文后的"如律令"则是汉代公文的用语。韩仁为循吏，但却仅做得一小县之官，本该升迁了，却"不幸短命丧身"。所以，由河南尹给皇帝上表，请求以"少牢祀"。碑额写的是"铭"，而文字内容却是"表"的形式。皇帝同意了河南尹的上表，所以文后就有了"如律令"三字。所谓"如律令"，就是说见到此公文到达后，就如见到法律条令一样必须遵行。东汉时期，道教已得到了很大的发展，如张道陵的"五斗米道"、张角的"太平道"等已盛极一时。这些宗教组织在发布教文时，或做法事时常借

用此官方公文用语"如律令""急急如律令"等，以示其话语的权威性。今天有些人一见"如律令"三字，就断为道家之语，道教之碑，这实在是没有根据的。韩仁在闻喜县为官，闻喜县属河东郡，此碑文的"表"却是由河南尹来上呈。这是因为，韩仁死后葬回故里，其故乡在河南荥阳，作为地方长官，地方上出了如此循吏，自然要上表要求表彰。

杨守敬在评《韩仁铭碑》时说："清劲秀逸，无一笔尘俗气，品格当在《百石卒史》之上。"《百石卒史》即指《乙瑛碑》，《韩仁铭碑》与《乙瑛碑》在字形上是有些相似之处，如论书法品格则各有千秋，不一定谁就在谁之上。但《韩仁铭碑》书法的劲秀之气确也是高超，在其书法的精神里，聚集着一种庙堂之气。表现在外形上，则是法度森严，端庄典雅。《韩仁铭碑》上文字独立的横画，一般落笔处都有较突出的波脚。如一行"年""十""子""二"等字。这些横画落笔处的波脚，都不是用一种笔法写成的，而是或大或小，或方或圆，随情而出。如"十"字横画落笔处向下的力度很大，有一个半圆的感觉；而"十"字下"一"字的落笔处就收敛、含蓄了许多；再下面"二"字的第二横画落笔时向外挑的力度稍小，而力量向下将下部夸张成了一个"鹤头"状，同样的笔画，用了不同的手法。《韩仁铭碑》上几乎每个字中都有一道重笔来强调字形，这样的特点也对统一整体风格起到了一定的作用。有些字是用其中的某一笔加重后来强调字形的。如二行"典"字的最下一长横画。有些字则是用一道笔画中的某一部分加重后来协调字形的。如二行"秦"字的第三横画，起笔时与上边横画一般粗细，行笔过中线后逐渐加重，而且还有一个向上起再向下压的波磔。虽然笔画运行有些变化，但整个字形却保持得端庄稳重。这种静中寓动的结体方法，是《韩仁铭碑》书法中最具特点的地方。四行"不幸短命"的"幸"字，此处写作"㚟"形。"㚟"，古时已有此字形，读如"达"。指初生的羔羊。有羔羊吃对古人来说自然是一件大幸事，"幸""㚟"二字形相近，意可转，所以古人就常将"㚟"字转借为"幸"字。秦汉早期的竹木简上文字中"幸"字亦如此写法。今天，我们在采用转注、假借、变形的方法时，一定要分析变形后的文字是否与原字有着内在的联系，也就是说，要有可借代、可变形的理由，否则就可能造出了错别字。四行"丧"字在这里也是一

个变形的写法，下部不从"衣"，而从"亡"，这是强调"丧"字的本义。八行最后一字"命"，写得最有意思，若是在其他场合里，如陶器上、摩崖上这类文字书写较自由的地方，"命"字的最后一笔往往是神采飞扬地向下长长地拉去。此处书写者虽有此意，最后一画已鼓足了气力，正要努力下冲，却忽然想到，碑石上的文字是不宜太过于夸张的。于是，正在运动中的笔锋也就戛然而止，手腕一抖，"命"字就完成了最末一笔。这样，也就形成了一种两头尖中间鼓的笔迹来，这是一种乍动又止的感觉。

《韩仁铭碑》碑额上的篆书，是一件形体大、字迹清晰的书法作品。用笔的雄浑倍胜《袁安碑》《袁敞碑》。结体上清楚了然，又较《嵩山少室石阙》为强。难怪有些书法著作特别将此碑额上篆书选出，放入汉代篆书体书法中详加介绍。

《韩仁铭碑》的拓本不算难得，1996年上海朵云轩拍卖会上有一裱册，清拓本，当时仅拍出三四千元。如果放在今日恐怕要五六千元了。清代时拓本有些并不清晰，反倒是有些近代拓本的拓工更精。旧拓本多将篆额拓成一条状，无旁边的晕环，碑文后元代人的题跋也多不拓出。近拓本则将碑上篆额与晕环全部拓出，碑石上下浑然一体，由此可见原碑石的整体风貌。余所藏此碑新旧拓本两纸，近拓本虽价格仅有两千多元，不足旧拓本的一半，但余自以为近拓本拓工更精，更值得收藏。

64　尹宙碑　东汉灵帝熹平六年

《尹宙碑》，又称《豫州从事尹宙碑》。（图101）隶书体，正文十四行，行二十七字。此碑刻于东汉灵帝熹平六年（177），元代皇庆元年（1312）被发现于河南鄢陵县。元代出土后又一度没入土中，明万历年间鄢陵发大水，碑石再度出土。今所见最旧拓本为明时所拓，后有陆心源跋，为吴兴温又元旧藏。碑文此时较完好，拓本上未见一字泐损。明代拓本，十三行"位不福德"，"福德"二字稍有泐痕。清康熙、乾隆年间拓本，十三行

"福德"二字已开始泐损，此时"不"字下未连石花，碑文中其他字也较完整，故史称此时拓本为"全文本"。清嘉庆年间拓本，十三行"福德""寿不"四字泐损严重，而第一行"以为"二字完好。清道光年以后拓本，一行"以为"，"以"字右下角泐损，"为"字右上角损。八行"阳令州"三字未损，史称"阳令州本"。清末民国时拓本，碑文下端除三四行之外，其他诸行下端文字均残损，每行损二至四字不等。

此碑上部碑穿以上部分，各种拓本均未见拓出为何形，知此碑较早时即残损。今所见明以后拓本，碑穿右旁存篆书"从铭"二字。依汉碑例来分析，此二字应为碑上方篆额的残字。据元代资料记载，此碑出土时篆额文字尚存共二行，每行五字。全文曰"汉故豫州从事尹君之铭"十字。明以后此碑重出土时，篆额就仅存"从、铭"二字。

图101　清拓本《尹宙碑》全图

一行"出自有殷"，此碑上"殷"字写法初看极似一"段"字。"有"字此处为助词，在古文用词中，在一个文字不能成词时，常加"有"字用来配合。多用于国名、族名、物名之前，如有夏、有周、有邦、有家等处。如果释"殷"字为"段"的话，那就是说尹宙的祖先"出自有段，乃达于周"。周以前未见有"段氏"闻世，故不可能又"达于周"。这在时间顺序上是有矛盾的。于是，本人借来最善拓本，细审此字，在此字的左旁笔画的长横之下，发现有一极短的小竖笔。再根据此句后有"乃达于周"一句，断定此字为"殷"字。此句即言尹宙的先人出于殷商，而闻达于周。此行"周"字下有一"世"字，但不能与"周"字连读。"世"与其下之字合为一词，即"世作师尹"。"师尹"，古时为"三公"之一，是非常高的官职。"师尹"的后世以此官名为姓氏，即有了"尹氏"，此句是在说明碑主

人尹宙高贵世系的源流。一行"乃达于周"，"达"为显达之义，我们最熟悉的诸葛亮的《出师表》上就有"苟全性命于乱世，不求闻达于诸侯"之句。此碑上"达"字内部的写法稍有一些变化，加之碑上石花泐痕的相互影响，单独来看此字时较难辨认，但根据上下文来释读就容易许多了。因此，对于古代碑石上难认的文字，一定不要只盯在某一字上不动，要结合上下文，甚至是结合全篇文字来考读。这样，对于考释疑难文字是有很大帮助的。二行"襄猃狁二子"，"襄"字在此处写法极复杂，此种写法是从篆书体中转化而来的。《说文》上"襄"字的篆书体即如此写法。"襄"在此处为除去、扫除等义。《诗·小雅·出车》："赫赫南仲，猃狁于襄。"碑上此句即用了南仲出兵平定猃狁的典故。四行"三川"，地名。西周时以泾、渭、洛三水为"三川"，东周以后改伊、洛、河三水为"三川"。秦时置三川郡，汉时改为颍川郡。四行"钜鹿"，地名，即"钜鹿郡"。此处"鹿"字左旁加写一"金"，《两汉金石记》中认为，原地名的"鹿"字旁应该有一"金"字，而《汉书》上却俱省为"鹿"字。我们今天所能看到的汉《大开通》摩崖石刻上，"钜鹿郡"之"鹿"却也未加写金字旁。可见在汉代时，也多有"鹿"字不加金字旁的写法，在地名用字上二者是可以互用的。最后一行"景命不永"，"景"字此处为光辉、明亮之义。"景命"即指生命中光辉、辉煌的时刻。"景命不永"即言生命中辉煌的时刻不可能长久存在。与上句"位不福德，寿不随仁"同为一个句式。"位不福德"是说：职位虽高，但你的"德行"未必会随着职位而增高，高位未必相副于高德。"福"此处通"副"。"寿不随仁"是说：寿命虽长，但你的"仁心"未必会随着寿命而增长，高寿未必就有高仁。这是典型的中国式哲学命题。（图102）

清王虚舟评此碑道："汉人隶书，每碑各自一格，莫有同者。大要多以方劲古拙为当，独《尹宙碑》笔法圆健，于楷为近。"说《尹宙碑》"笔法圆健"是没有异议的，但要称"独"，恐未必全面。汉代的《韩仁铭碑》《三老掾赵宽碑》《白石神君碑》等许多书法作品都可称为"笔法圆健"。《尹宙碑》上的书法艺术总体说来是：结体灵活，但不失于流滑；用笔方正，却不病于僵硬。宽博大度是其书法风貌的主要表现。二行"颂"字，右

旁笔画较多，也是"颂"字的主要部分，所以要适当写大，适当突出。书法作品中，文字要有变化，就要分出结体的主次部位来进行处理。中国文字的笔画顺序是从左到右，自上而下来书写的。除了将某一部分的笔画写大、写小之外，在结构上向右倾斜，或向下拉，让某一部分占据主要部位，也有突出此文字变化的功能。九行"处事"的"处"字，是此碑上文字中书写得最佳的一个。此处繁体的"处"字上部有一较长的撇画，此碑的书写者为了使此笔与下部的撇画不相重复，就将上部的撇

图102　清拓本《尹宙碑》局部图

画书写得极短，而下部的撇画却写得极长，努力地向左下方伸去。这样的结体，既避免了笔画的重复，又稳定了文字的整体视觉平衡。从明代的拓本上来看，此碑上文字的笔画书写得粗细有致，变化得当。清中期以后拓本，碑上文字的笔画渐渐变粗，书法神采也有一定的损失。清末以后拓本，此碑书法方圆结合的用笔特点已很难见到。所以，追求好的拓本，对研究文字、临习书法者来说是十分重要的。

在2004年上海国际拍卖公司春季拍卖会上，有两本清拓《尹宙碑》裱册，一稍旧拓本，底价标为两千元，后以四千元拍出；一近拓本，底价标为一千二百元，终以三千元拍出。2019年后，一般清中期拓本，市场上则需要五千元以上才能购得。

65　三老掾赵宽碑　东汉灵帝光和三年

《三老掾赵宽碑》，又称《三老赵宽碑》。（图103）隶书体，碑文

图103　清拓本《三老掾赵宽碑》全图

图104　清拓本《三老掾赵宽碑》
　　　　局部图

二十三行，行三十二字。碑额阴文篆书两行，行三字，曰："三老赵掾之碑。"拓本一般高约120厘米，宽约60厘米。1942年4月出土于青海省乐都县城东，随后又被移至青海省图书馆内。此碑出土时自第一行第一字至第二十三行第四字下断裂为二，石虽断裂，但损字却不多，所以碑文基本可以读通。据传出土时的初拓本仅十余纸，碑石移至青海省图书馆后，拓本始流传于世。可惜当时拓工多不能精，纸张上石后未干透就施墨捶拓，故当时所拓多湿阴晕墨之本。1951年青海省图书馆遭遇火灾，此碑遂被烧毁，现仅存少量残石。此碑自出土至被毁仅十余年时间，故拓本无新旧之分，只有拓工的精劣之别。今日所得只要不是湿墨拓本即可称为善本。（图104）

据碑文知，碑主人赵宽卒于东汉桓帝元嘉二年（152），而此碑却是东汉灵帝光和三年（180）才开始刻造的，之间相隔了二十八年。赵宽的后代，时任长陵令的赵潢"深惟皇考懿德未伸，盖以为垂声四极……非篇训金石孰能传焉"，所以，就以给赵宽立碑的名义，同时来彰显其家族十世以上先祖的功名道德。这种详述世系至十世之远的碑文，在汉代碑石中是不多见的。从此碑的刻立，我们可以了解到汉代人的许多习俗与想法。此碑上的内容，也可补两《汉书》上不少的职官之阙误，如"充国""朔农都

尉"等。

碑额上所称的"三老"是碑主人赵宽的名号，汉时的"三老"，郡、县各级都有设置。"三老"主掌地方的教化，并协助县令、郡守处理民间事务。地方上书朝廷，多以"三老"领衔，因为"三老"是从地方上"有修行能帅众为善"的人之中选出来的，所以，朝廷对"三老"是特别尊重的。"三老"一般无有官职，无印无禄，朝廷规定"三老"只是"复勿徭戍，以十月赐酒肉"而已。故碑文中也就有了"优号三老，师而不臣"之语。而此碑主人赵宽，除了有"三老"的称号以外，还兼有"掾"的职务。汉代时"掾"是郡、县、公府属下佐史的通称，相当于今天的"科员"之"员"。一行"金城浩亹"，"金城"，地名，汉时为郡名，地域在今兰州以西、宁夏东北部地区，西汉昭帝时设置，隋时废，故兰州有时亦被称为"金城"。"浩亹"，地名，汉时金城郡的属县，因其县境内有"浩亹河"流过，故用以为县名，此河又称"阁门河"，今称"大通河"。"亹"读如"门"，《集韵·魂韵》："亹，山绝水也。"朱熹注《诗·大雅·凫鹥》："亹，水流峡中，两岸如门也。"此碑上此字的写法形如"挑衅"之"衅"的旧体字，故一般人常常错认为"衅"。而"浩"字此处被省去了右旁左上的一小撇画，容易被人误为"洁"。但"洁"字右旁上从"士"，"浩"字省写后右旁上写作"土"，二者是有一定区别的。西晋《三国志》写本上"浩"字即如此写法。五行"彤"，即"形"字。朱骏声《说文通训定声·鼎部》："形，字亦作彤。"《魏王基碑》上"形"字即如此写法。六行"馘灭狂狡"，"馘"即"馘"字的变形，读如"国"，左边一般从"首"或从"耳"，很少见有此从"国"的，近代所出各种字书上也未见载有此字形。《说文》："馘，军战断耳也。《春秋传》曰：'以为俘馘。'从耳，或声。馘，馘从首。""馘"，指古代战争中割取敌人的左耳以计数献功。此处泛指消灭敌人。十一行"窔"，即"窔"的省写形，义同"突"。《龙龛手鉴·穴部》："窔，俗；突，正。"十一行"汓"，即"流"字的变体写法。《玉篇·水部》："汓，古人流。"《荀子·荣辱》："其汓长矣，其温厚矣，其功盛姚远矣。"杨倞注："汓，古流字。"十二行"研几篇籍"，"研几"此处写作"研机"，这也是变体的写法。《说文通训定

声·履部》："机，假借为几。""几"，指事物变化的迹象和征兆，王献唐《素问·离合真邪论》："知机，当为知几，谓知微也。"所谓"微"即指事物变化的玄微关键之处。"研几篇籍"，即是说研究古籍中的玄微关键之处。此处"研"字右旁上加写了两点，这也是一种变体。十二行"彫篆六体"，"六体"应该有两层意思，一是指古代文字的六种书体，即古文、奇字、篆书、隶书、缪篆、虫书。另一种意思是指古代文字的六种结体方法，即"六书"。《汉书·艺文志》："古者八岁入小学，故《周官》，保氏掌养国子，教之六书，谓象形、象事、象意、转注、假借，造字之本也。"可见，古人教儿童识字，是从汉字的产生、发展等六种变化规律来进行的，即要认识汉字的本源，只有认识了文字的本义，才能了解其引申义、假借义。而我们今天教儿辈认字，多采用的是死记硬背，多讲的是字面意义。古今的教育方法不同，在文字学方面，在文字运用的拓展方面效果也就不同。此处所称的"彫篆六体"，"六体"应该是指"六书"。因为只有了解文字的本义，才能更好地如前句所说的去"博贯史略"。十八行"恢家祐业"，马衡《凡将斋金石丛稿·汉三老赵宽碑跋》："祐，字从衣，从庐，疑即祐字。《说文》，祐训衣袥，有开展之义。《玉篇》，祐，广大也。"古今字书上未见有"祐"形，此字右旁"庐"，读如"撤"，与"祐"字音近，疑古人即以此来借代。"祐"通"拓"，段玉裁注《说文解字·衣部》："《广雅·释诂》曰：'祐，大也。'今字作开拓，拓行而祐废矣。"《白石神君碑》上"开拓旧兆"，"拓"即写作"祐"形。《中国书法全集8·秦汉刻石二》上释此字为"祈"，显然不确。"拓业"是拓展家业的意思，"祈业"文义就难讲通了。

《三老掾赵宽碑》的篆额书法，在风格上与《尹宙碑》《韩仁铭碑》上篆额的书法有极相似的地方。所有向下垂的笔画末端都呈尖形，这是刻写碑文时采用了单刀法所产生的效果。这种下垂的笔画常常是夸张的、流畅的，行笔过程无停顿犹豫之处。这种造型、用笔的篆书，在汉代篆书体中是别具一格的，清代书法家徐三庚学此篆法最有成就，最有心得。

《三老掾赵宽碑》的整体书法风格与《肥致碑》《熹平石经》等小字形的碑文书法有神似之处。但《肥致碑》的书法在用笔上较其肥润，《熹平

石经》的书法在结体上较其精整。《三老掾赵宽碑》的书法用笔上则是软硬兼施，轻重互用，在结体上则是方圆结合，篆隶相兼。所谓"软硬兼施，轻重互用"，从整体上看，即是说有些字写得较瘦硬，有些字写得较丰满。如一行的"伯""自"，四行的"图""观"，十八行的"多""家""明"等字，都是瘦硬的代表。再如一行的"先""少"，五行的"右""曹"，十三行的"声""永"，二十行的"来""今"等字，用笔匀停，则是丰润一派的代表。从个体上来讲，有些字在一字之中，用笔上就有许多变化。如一行的"胤"字，两边的笔画润而丰，中间部分却较硬朗。十二行"修"字，左旁撇画重，竖画则筋细；右旁上部丰，下部则瘦硬。一字之内笔画的轻重变化能增强文字的活力，一行之内笔画的轻重变化则能增强整体篇章的动感与生命。此碑面上虽刻有界线，形成了一个个的方格，但此碑书写者并没有将文字完全地规范在方格之中。在不破坏行气章法与整体效果的前提下，碑上文字或宽或窄随时变化。在这种大小宽窄的变化之中，又包含着篆书笔法与隶书笔法的相互结合，甚至还有类似后世行书的笔法。如一行"隆伯"至"虞胤"这六字，将它们放进六朝碑版的书法之中，是不容易分出汉人所写、魏人所写的。二行"迄"字的右旁写法也颇具特点，有一定的篆书意味。十三行第一字"前"，上部为篆体，下部则是隶书，而且下部右旁还省去了一小竖笔，这也是此碑上独特的写法。十九行"四极"之"四"，写作"亖"形，所谓缪篆写法是也。十九行"管弦"二字，此处"管"字不从竹字头而改从草字头。在篆书体中这两种部首是经常可以互用的。"弦"字右边最后一笔小点，此处被移到了最下边，变成了一个竖弯钩的形态，既别致又有情趣。

　　《三老掾赵宽碑》出土后仅十余年即毁，传世拓本不可多得，而精拓本则更不可多得。2003年北京海王村拍卖公司秋季拍卖会上有一稍旧整纸拓本，拓工较好，字口无湿阴。拓本下部盖有金石家马衡先生印章两方，一为白文刻"马衡之印"，一为白文刻"马衡"二字。此整纸拓本终以三千三百元拍出。2005年曾于长安肆上见有一纸民国年间整纸拓，字口稍湿阴，索值四千元，谐价再三，未能得之，后闻已售之于沪上来人。今日则再见，恐要开价一万以上了。

66 汉三公山碑 东汉灵帝光和四年

《汉三公山碑》，又称《封龙君三公山碑》。（图105）因此碑与《祀三公山碑》同在河北元氏县，内容同是叙述"三公"之神护佑地方之事，而碑文字形又小于《汉祀三公山碑》，故后人多称此碑为《小三公山碑》。刘正成主编，大地出版社所出《中国书法鉴赏大辞典》上，将此碑称为《祀三公山碑》。此称似不太合适，也容易与另一碑文相混淆，故将此碑称为《汉三公山碑》较为合理些。再者，《中国书法鉴赏大辞典》上又称此碑为《无极山碑》，这更是不确。《无极山碑》为另一碑刻，与此石无干。陆增祥《八琼室金石补正》中引《常山贞石志》言之甚详，《白石神君碑》的内容中也对此地诸碑分别有清楚的论述。此碑正文为隶书体，共二十四行，行三十九字至四十字不等。马子云《碑帖鉴定》一书中称此碑文为"二十二行"，不知是笔误，还是未能见善拓本。（图106）此碑上有题额，阳文，隶书体，曰"三公之碑"。在此题额两边，后人又加刻文字两行，左边为"封龙君"三字，右边为"灵山君"三字，同为阴文。此碑刻于东汉灵帝光和四年（181），宋代欧阳修的《集古录》、赵明诚的《金石录》、洪适的《隶释》中均有记载。《集古录》中称此碑为《北岳碑》："文字残阙尤甚，其可见者曰：'光和四年'，以此知为汉碑尔。"《金石录》不解《集古录》中何以称此碑为《北岳碑》，因碑额上明确写的是《三公之碑》，赵明诚疑问道："岂欧阳公未尝见其额乎?"也许欧阳修

图105 民国拓本《汉三公山碑》全图

确实未见此碑之额，而见碑文二行有"北岳之山"等句，故定此碑为《北岳碑》。自宋代欧、赵、洪诸家著录后，元、明至清初，再未见有人提及过此碑。清道光年间，此碑始重出于河北省元氏县。据《集古录》记载，此碑上文字宋时已泐损严重，至今未见有更好的宋代拓本传世。清道光年以后的精拓本仍可较清楚地读出碑文大意，而且较欧阳修所记碑文多十余字，可见宋代时欧阳修也未能见到精拓善本。民国以后拓本，碑文已泐损严重。所见清后期拓本，一行"九部"，"部"字左下稍泐，但仍可见"口"的大形，右旁"阝"，仅竖笔末端连石花。二行"天地"，"天"字第二横画右端上下均可见墨痕，"地"字左旁下未连及石花。二行"三公厥"，"厥"字最上

图106　民国拓本《汉三公山碑》
局部图

横画稍稍连及石花，笔道中还有数点未被泐及。六行上部石纹尚细，第二、三、四、五字可见大半，第五字"以"左旁笔画清楚可见。十六行下"子孙"，"孙"字右旁上部未连及石花。最后一行左下角可见"石师刘无孝"五字。"石师"即指刻石的工匠，当然这种工匠是有一定技术水平才能够被称为"石师"的。

　　《汉三公山碑》与《祀三公山碑》《白石神君碑》等，刻石地点相近，内容也相近，都是为祭祀山神而设立的碑石。目的都是为了求告山神辅佑地方，"云雨时降，和其寒暑，年丰岁稔"。在古代农业社会里，只要能够风调雨顺，人民有足够的粮食吃，那就是地方官最大的愿望了。因为只有风调雨顺，才能达到国泰民安。碑额上所书的"三公"不是人名，也不是职官名，而是山名。与《祀三公山碑》所祀同为一山，地址在河北省元氏县境内。在元氏县周围还有许多山峰，如"封龙山""灵山""白石山"等。此碑原本是为了祭祀"三公山"而设立的碑石文字，所以碑额上题有"三公之神"数字。后来当地人为了使周围其他山神一起享祀，就在碑额题字的两

边各加刻了一行字，左边为"封龙君"，右边为"灵山君"。左右两边的文字应是当时人所加刻的，其书法是典型的汉代人风格，但书写特点与此碑题额及碑文还是有一定差别的，所以说这两行题字肯定不是此碑的书写者所书。四行"爪我稷黍"，"爪"为一个反写的"爪"字，同掌握之"掌"。《正字通·爪部》："爪，与掌同。"《汉书·扬雄传》："河灵矍踢，爪华蹋衰。"颜师古注："苏林曰：'掌据之，足蹋之也。'爪，古掌字。"八行"明公垂恩，网极保我"。"网极"即"罔极"，无极也。《尔雅·释言》："罔，无也。"九行"元氏左尉"，"元氏"，地名，西汉时属常山郡，东汉时改为常山国，在今河北省西部一带。"左尉"，汉代职官表上未见此名称。汉时万户以上大县置有左右尉，官秩四百石，称为"孝廉左尉""孝廉右尉"。"左尉"即"孝廉左尉"的省称，也就是此碑写碑者樊玮的职官名。十五行"辐檀"，"辐"是车辆上的部件，古时多以坚硬的木质为之，而这种坚硬的木质多为"檀木"，《诗·郑风·将仲子》："无逾我园，无折我树檀。"《毛传》："檀，强韧之木。"孔颖达疏："檀材可以为车。"《周礼·考工记·轮人》："斩三材必以其时。"郑玄注："三材所以为毂、辐、牙也……今世毂用杂榆，辐以檀，牙以橿也。"可见古时对檀木是极珍视的，今天檀木在我国几乎绝迹，檀木家具成为收藏者梦寐以求的珍品。此处"檀"字的写法有些特别，应值得书法爱好者学习参考。十八行"南阳冠军"，"冠军"即"冠军将军"的省称，职官名。汉时正式的职官表中未见此名称。秦代末年，农民起义军将领宋义曾被封为"卿子冠军"。东汉献帝时，杨秋曾号称为"冠军将军"。此碑刻于东汉灵帝光和四年（181），较汉献帝早十数年，此碑上冯巡所号的"冠军"，当为地方上所封。十八行"攘去冠殃"，"殃"与"凶"同。《汉书·艺文志》："然星事殃悍，非湛密者弗能由也。"颜师古注："殃，读与凶同。"

此碑虽然早在宋代时已开始泐损，但观清代时的精拓本，仍可见原碑文字的精神风貌。正如杨守敬在《评碑记》中所说："字已细瘦，笔意不复可寻，而劲健之气自在。"当然，要想尽观碑石原本的书法风貌，清代的拓本肯定是不够的。但就局部的、个体的文字来说，我们还是能够从中学到不少东西的。四行"五岳"，"岳"指山岳。"岳"字形古时即有，并不是近代才简化的。

《玉篇·山部》："岳，同嶽。"在书法、篆刻的创作中，常常会遇到因太繁复的文字而无法安排好章法、布白的问题。作者欲改用一些结构简单的字形，又恐世人讥为"不古""无学问"。所以有些作者就常在不能用繁体字的地方强硬使用繁体字，致使一件书法、篆刻作品的艺术性遭到了破坏。余以为，在正确使用文字的前提下，适当运用一些简体字，则更能使这件文字艺术品让广大的读者所接受，更能充分地表现书法作品的艺术魅力。

此碑上大多数文字的写法都是以方正用笔为主，特别是一些结体较繁的文字，书写时更注意了用笔的干净与劲健，如四行"壁""醮""酒""脯"等字，都是采用了字繁笔简的书写方法。"酒"字在此处的写法，内部横画下多了一小竖笔，破除了这里横画多的重复感，这是从篆书体上移来的书写方法。此碑上许多横画的起笔处都是尖形的，由此可知，刻写者在刻写时未做任何的回笔折锋，而是直接刻入的。这些横画在收笔时却有一较轻的波脚，这种波脚大都没有做出太夸张的用笔，没有一波三折的起伏，但却包含了许多动感的意味。此碑书法与《太室石阙铭》《封龙山碑》的书法有异曲同工之妙，妙就妙在它们都能将篆书的结体不露痕迹地融进了隶书的结体之中。

《汉三公山碑》，俗称《小三公山碑》，陆增祥《八琼室金石补正》中称此碑有碑侧，但大多数拓本均未见附有碑侧拓本。此碑清代精拓本并不多见，余所藏一本为长安金石家阎甘园先生家旧物，碑额虽已失，但碑文拓工都甚精。20世纪90年代初购于西安一古旧书店中，当时仅索五百元，今天恐数千金以上也无处可寻。

67 故议郎前超等题名残石 约东汉灵帝光和年间

《故议郎前超等题名残石》，（图107）杨守敬《三续寰宇访碑录》上称其为《残碑阴》。清代后期石出河南洛阳，文字内容中未见刻写年月。首行文字泐损严重，仅清楚可见"议郎"二字。"议郎"下为"□郡"，检

图107　民国拓本《故议郎前超等题名残石》全图

《后汉书·郡国志》在两个字的郡国名中，只有"东郡"之"东"字，与此"郡"字上隐约可见的字形相近。据此，断"议郎"为东汉时东郡人当无疑问。"郡"下为一"前"字，"前"字的篆、隶体写法多如此形。"前"在此处应为姓氏，《万姓统谱·先韵》："前，见《姓苑》。""前"，今《百家姓》上已无此姓，古时亦少见，此石上姓氏正可供研究者参考。"前"下一字泐损严重，细审为一"超"字，此字应是"议郎"的名。"超"下二字似为"从群"，以一般碑文例，名下应为字，"前超"字"从群"也颇合古人意。

有些人因为没能认出第一行上的文字，即以第二行的"故尚书令史刘钦等题名"数字来命名此残石。杨守敬《三续寰宇访碑录》此残碑条下注称："有故尚书刘钦等题名。"确切地讲应该是"尚书令史"，而不是"尚书"，二者是有一定区别的，"尚书令史"只是"尚书"的佐史。东汉以后，尚书属下的"尚书令史"达十八至二十人之多，与尚书郎一样同主文书事务。尚书郎缺位时则以令史补之。"议郎"一职地位则比"尚书令史"稍高，为光禄勋的属官，汉代时多举"贤良方正"之士来担任，掌顾问应对之责。此残石上题名除"议郎""尚书令史""中大夫""郎中"等数职名外，大多数的职官名为"军谋掾"。检两《汉书》上《职官表》及其他古代职官书，均未见有此职官名，汉末时，只有"军议掾"一名见于史书。《三国志·魏书·高堂隆传》："建安十八年，太祖召为丞相军议掾。""军议掾"为丞相府中掌议军事的属吏。此残碑上称"军谋掾"，而史书上称为"军议掾"，二者在职能上应该是相近的职官，或者就是一职而两种名称。

《故议郎前超等题名残石》，拓本高约110厘米，宽约30厘米，书法为

隶书体，存文共三列。第一列十行，第二列八行，第三列七行，行十一字至十二字不等。此残石上不见刻写年月，故不知具体刻石时间。但观其书法精神、职官名称，与东汉后期汉灵帝光和、熹平年间的《小三公山碑》《熹平石经》等有许多相近的地方，故暂定此残石为东汉灵帝光和年间之物。

此残石上的书法是典型的汉代隶书体写法。波磔提按沉着有力，转折处干净利落，已完全脱离了篆书体的用笔影响。此石上文字的结体大多呈长形，这在汉代隶书结体中是少有的特色之一。汉代隶书大多数情况都是呈扁平形的结体，这是隶书的主要表现特征。但不是说在任何时间，任何情况下都不能改变。此石上的书法特点就告诉我们，书法艺术品表现不是绝对的、机械的，在某些场合适当变化写法，可能更能突出其特性。

此汉《故议郎前超等题名残石》出土稍晚，故无有新旧拓本之分。出土后因为是残石，也就未能被世人所重，拓本传世也不多。由于此残石上文字清楚可见者不少，对于研究汉代书法、研究汉代历史的人来说，都可称是一件珍贵的历史资料，所以此石拓本也渐渐为学术界、收藏界所重视。当今之世，有一种"逢古皆宝"的观念流行，2000年前后，如此清末民初时期的拓本，在市场上竟也索价千元以上。此拓本左下有一朱文收藏印，文曰："颂匋鉴藏。"知此拓本为金石界前辈许颂匋旧藏之物。与主人谐价再三，余终以六百元携归。

68　娄寿碑　东汉灵帝熹平三年

《娄寿碑》，又称《玄儒先生娄寿碑》。（图108）隶书体，碑文十三行，行二十五字。篆书题额一行，共六字，曰："玄儒娄先生碑。"此碑刻于东汉灵帝熹平三年（174），碑石原在湖北省襄阳市光化县。因此石遗佚甚早，传世原石拓本极少见。至今所见，可靠的原石拓本仅有明代丰道生题字，真赏斋所藏一残本而已。此册拓本后除明代丰道生题跋外，另有清代金石家朱彝尊、何义门、何绍基、端方等人题跋或观款，可谓流传有序。清代书法家钱泳曾用此册拓本双钩出一本，桂未谷又用此双钩本复刻了一石，清

图108　清拓本《娄寿碑》册页局部图

中期顾文铗又根据另一宋拓本重刻一石于山东济宁。至今所见传世的拓本，大多为这两种复刻版本。

甲申初冬，余游京师琉璃厂，于古籍书店二楼见一旧裱册《娄寿碑》，纸底发黄，拓工也善。裱册扉页上有清代书法家刘石庵所题碑名，题签为紫红色。洒金蜡笺纸，上书"旧拓汉娄寿碑"六字，书法自然流畅，信为刘氏真迹。在刘氏题字旁，并列有一蜡黄笺，上有清代书法家张廷济所题"汉娄寿碑"四字，书法也应不假。细观此册拓本上文字，书法线条稍显生涩，石花也不自然，断此册拓本为翻刻本应无疑问。此册拓本文字完整，拓工精良，虽不知当时拓自哪种版本，但有二书法家题笺，也可见当时不论真伪此碑拓本都是少见的。作为研究汉代书法、研究汉代文史的一种资料，此拓本还是值得重视的，因为它毕竟还是有据可依的翻刻本。不像清末民初时那样，有些唯利者，臆造了不少"汉碑"，这些所谓的"汉碑"不但误了习书者，而且还误了学问者。

《娄寿碑》的书法方正朴实，许多方框形的结体，右边竖笔多采用向外"鼓肚"的笔法，与大多数汉隶中此类结体的"束腰"形写法形成了鲜明的对照。这种"鼓肚"的写法，实开唐代楷书结体特点之先河，颜真卿书法笔意在此碑的文字中时时能够看到。康有为在《广艺舟双楫》中说："《娄寿碑》与《礼器》《张迁》丰茂相似。"正是道出了此碑书法艺术特点的关键之处。

《娄寿碑》原石拓本至今未见有别种藏本出现过。当然，这并不是说世间就绝不可能藏有此拓，说不定哪天会有珍本重现人间，使今人一饱眼福。没有原拓本，精善的翻刻本对于金石研究者来说也是珍贵的。这种翻刻本也

不是随时就可以得到。2003年余在北京琉璃厂所见一本，当时标价三千元，犹豫再三未能得。数月后再去，闻说已被人购去。后悔当时连一张照片也没拍上。今只得翻拍出其他书中所引，毕竟此碑在汉碑中也算是一种名品，值得介绍给爱好者。

69 耿勋碑 东汉灵帝熹平三年

《耿勋碑》，又称《耿勋表》《武都太守耿勋碑》等。（图109）隶书体，正文二十二行，行二十二字。宋代时发现于甘肃省成县，宋金石家洪适《隶续》中有著录。将明、清时拓本与洪氏《隶续》中所录释文对照，二者在文字内容上存在着一些不同之处。如碑文五行，《隶续》上为："熹平二年三月癸酉到官，奉宣诏书。"明、清年间拓本上此句则为"熹平二年三月六日到官奉宣诏书"。十二行，《隶续》上为"劝勉趋时"，明、清年间拓本上为"劝课趋时"。十五行，《隶续》上为"口如农"，明、清年间拓本上为"大小民"。前人认为，《隶续》上的释文与明、清间拓本有些不同，是由于宋代以后此碑被人剜刻过所致。《金石萃编》上更是指责剜字之人"大率浅人以意为之，无所依据也"。可惜今日无宋、元间拓本传世，也不知《隶续》所载为何与明、清间拓本有如此的差异。古代碑石被后人剜改是有过的事实，但前人文字记录的错误，更是常见的事实。以此碑文字而论，《隶续》上释为"癸酉到官"，明、清拓本上为"六

图109 民国拓本《耿勋碑》全图

日到官"文辞并没有不通的地方。再细观拓本上石纹的泐损情况，此数字的笔画上也未见有剜刻的痕迹。所以，余以为此四字未必就是剜刻过的。

清代早期拓本，一行"武都太守"，"太"字捺笔末端的上方有一石花，此时尚未连及笔画，清末拓本此石花则已连及笔画。清早期拓本，"守"字上部笔画较清楚可见，清末拓本"守"字泐损已失大形。十二行"劝课趋时"，清早期拓本"课"字完好无损，"趋"字左旁完整无损，清末拓本"课"字右上角已被石花泐损，"趋"字左旁已不见横画。清代后期，此碑文字被人重剜，有些字形已经变形。《汉耿勋碑》由于碑石宽大，拓工常常分为前后两段拓出。因而前后两纸也易失散，常见有前段而无后段，有后段而又不知前段在何处的情况。读者如见到这种残断拓本，应检碑帖鉴赏一类的字典对照，一般会容易地考出为何种碑石。（图110）《耿勋碑》自宋以来都称之为"碑"，与《西狭颂摩崖》上方刻有"惠安两表"一样，在此石的上方也刻有"太守耿君表"五字。宋以后虽有著录，但此石远在甘肃山中，没有多少人能亲至石下观看，故虽宋人称之为"碑"，但以拓本上石纹石理来看，极有可能是摩崖刻石。真正的碑为何种刻石，待日后亲去石前访问后，再告知大家。

《耿勋碑》的书法风格与《西狭颂摩崖》有极相似的地方。《西狭颂摩崖》是汉灵帝建宁四年（171）所刻之石，《耿勋碑》为汉灵帝熹平三年（174）所刻之石。二者前后仅相隔了三年。二石都是为"武都太守"所刻的颂石。耿勋是《西狭颂摩崖》中所颂李翕的继任者，二者相隔不远，此二石的刻写者是"武都太守"的属下，应该是同一人所书。《耿勋碑》上文字明清以后已漫漶严重，虽内容不可尽知，但许多清晰的文字结体，对学习书法的人来说，还是有一定作用的。此碑书法古茂朴实，用笔沉着有力。对研习隶书体的人来说，是一种很好的范本。一

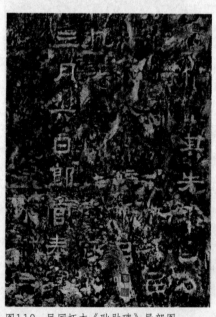

图110 民国拓本《耿勋碑》局部图

行 "其先" 的 "其" 字，下部两点稍稍错位，左高右低，静中有动。十二行 "乐业" 的 "乐" 字，稳重平衡，用笔起伏自如，特别是中间一长横画，从起笔到落笔，微微的起伏变化，充分体现了动静结合的特点。杨守敬在《评碑记》中论及此碑时道："与《西狭颂》《郙阁颂》相似，而稍带奇气。是碑近来最不易得，余仅见吴荷屋藏本，与余相识金石家皆未有也。闻此碑道光初地洩，碑亦崩塌。樊文卿则云，石尚存，地僻，拓诸少耳。余意《西狭颂》亦在成县，何以遍鬻于市？崩塌之说或不诬也。"

正如杨守敬所说，此碑拓本自清以来就传世甚少，近年来市场上更是难得一见。余藏此拓本于1998年时得之河南开封，上盖有民国年间河南博物馆馆长关伯益印章一方，为清道光年间所拓。当时以《西狭颂》拓本作为比较，出价一千五百元得之。拓本上文字不多，但作为汉代碑拓，价格从来就不低。2005年以后，文化市场日渐成熟，碑帖收藏也渐渐发热，寻求者有出三四千元要求转让的。余劝之曰："碑帖收藏不同于其他艺术品收藏，投资性的成分愈少愈好。虽碑帖也有一定的经济价值，但如果不是为了研究，不是为了临习，还是不必高价购买为好。"经济价值应该在艺术价值的基础上显示才更可靠些。当然，宋、元间拓本，或有名人题跋的拓本，其文物价值已经超过了碑帖本身的价值，这类拓本的高价则要另当别论。

70 校官碑　东汉灵帝光和四年

《校官碑》，又称《校官潘乾碑》。（图111）隶书体，碑阳文字分为三个部分，第一部分为正文部分，共十六行，行二十七字。正文后为题名部分，共三列，上列三行，行八至十一字不等；下两列各五行，行五字。第三部分为最后一行，是刻石年月部分，文曰："光和四年十月己丑朔廿一日己酉造。"正文上方中心部位有一穿孔，穿孔上方为白文隶书体题额，一行四字，文曰："校官之碑。"此碑出土于南宋绍兴十一年（1141），地址在江苏省溧水县。碑后有元代人单禧的跋文，将此碑的文字做了一定的考释，但

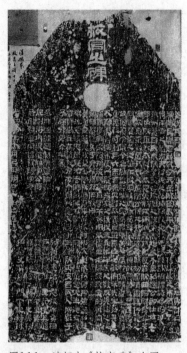

图111 清拓本《校官碑》全图

传世很少见有单禧的跋文拓本出现。此碑虽宋代已有著录，但至今未见有宋时拓本传世。所见明代拓本，碑文末行"光和四年"之"四"字未泐损。清初拓本，末行"光和四年"之"光"字末笔已损。清乾嘉年以后拓本，"四"字上下已被石花包围。清末拓本，"四"字已大损，仅存右下角少许笔画。另，三行"有天"二字已被石花泐连，"天"字已泐成了"夫"字形。十一行第一字"构"，左旁上部笔画已泐损。十二行第一字"闲"，上部笔画已泐损，并连及穿孔下的石痕。（图112）

此碑额上书"校官之碑"，而不是称碑主人潘乾的职官名"溧阳长"。这是因为，此碑上的主要内容是讲潘乾在任溧阳长时，"构修学宫"的事迹。选其与碑文有关联的职官为题额，就如文章的题目一样，是为了突出文章的主旨。汉代时，掌管学校事务的官员被称为"校官"。在古代，学校除了教授学生知识外，还有从学校中选拔人才的职责。所以，主管学校的官员常常是由地方官来兼任的。汉制：郡国一级所设的学校称之为"学"，县、道、邑、乡、侯国一级所设的学校称之为"校"。县学主管或称"校官祭酒"，或称"校官掾"等，一般通称为"校官"或"学官"。碑主人潘乾为溧阳县之长，兼主县学，故碑额上书此碑刻为"校官之碑"。溧阳县，秦时已设置，汉代仍沿用，隋代时改名为溧水县。故址在今江苏省南部的溧阳市与溧水县之间。

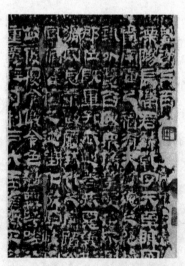

图112 清拓本《校官碑》局部图

碑文一行，"著期金石丣诔曰"，《集

韵·至韵》："畀，《说文》：相付与之。约在图上也。古作畁。""畀"读如"必"，此处应为付与、付托之义。即言将潘乾的事迹著刻于金石，并付托此"诔文"以为表彰。"诔"读如"儡"，是古代时的一种文体。"诔"有两重意义，一为累述死者的功德以示哀悼，并以此来定谥号的文章。另一意义是累述死者功德，用来祈祷求福的文章。此碑文字的内容应该接近于后者。因为碑文中表示哀悼的内容不多，大多为累述功德之词。武亿《授堂金石跋》中对"诔"字的意义论之较为详细，也较接近碑文意义。四行"郡位即疆"，"疆"字此处省为"畺"形，二字古时相通。但此处则更简写去上面两横画，成了"畺"形，而且上面"田"字中间的竖笔向下又穿过了最下长横画，使人容易误此字形为"军"字。九行"作畢"，《金石萃编》上释"作"为"自"，细审碑文上此字形，右边并未见有一长竖笔，而明显可见是一"㠯"形。此即金文和篆隶书中"㠯"字的变形，"㠯"即"作"字，只是此处写法多了一横画，使人无法辨出罢了。古碑文字中常见有增减笔画的现象，应当结合上下文义来考释，不可随意猜度。十四行"师贤作朋"，"贤"字此处省去下面"贝"部，前人有释此字为"坚"字的，不确。从金文及其他春秋战国器物上文字可知，此字形无疑为"贤"字的省写。如《贤父癸解》《楚帛书》等上"贤"字即如此碑上写法。"朋"字在此处将左右两边的"月"字躺倒并重叠在一起，这种写法在金文、篆书中也是常见的结体。题名部分上列第二行"字公房"，"房"字将"户"字第一点画向右延伸，又将下边的"方"移出来，与"户"旁并列来写，形成一个左右结构的文字。这种写法与《仙人唐公房碑》上的"房"字写法一致。

　　《校官碑》碑文的内容用词优美，有些词句直如六朝骈文。用这种华丽的文辞来赞美官员，这在汉代碑文中是极少见的，这种华丽的文辞实开六朝骈文之先河。

　　《校官碑》的书法历来被金石家们所推崇，其书法结体上篆隶结合，用笔上软硬兼施、轻重并用，为汉碑中别具特色的书风而能雄踞一方。杨守敬在《评碑记》中赞此碑道："方正古厚，已导《孔羡碑》之先路，但此浑融彼峭厉耳。君子藏器，以虞为优。又按，此碑与《武荣碑》石之宽广，字之大小，格之高古皆相若。而各擅胜场处，则《武荣》之风华掩映，此碑之

气韵沉雄，可称二绝。"文字雄浑沉着，可称是此碑书法韵味的主要表现特点。文字结体上篆与隶的结合，则是其书写技法纯熟的具体表现。三行"讲诗易"，"易"字上部写成了圆形的"日"字，这是典型的篆书写法。四行"屈私趋公"，"屈"字上方的"尸"，也是篆书的写法。十一行"干侯"的"干"字更是金文篆书的写法。其他如"宀"，此碑上几乎都采用了篆书体两边向下垂延的写法。篆隶结合，是汉代隶书的主要结体特征，但用笔的变化却是各有特点。《校官碑》书法轻重结合、软硬兼施的笔法，篆隶结合的结体，实值得今天的书法爱好者学习。

按理说《校官碑》出土较早，应该拓本流传较多。但近年来，不论是在市场上，还是拍卖会上，其身影都难得一见。明拓本暂难以求，就是清中期拓本也不是易得之物。2005年秋，余闻长安任氏新得一整纸拓《校官碑》，清末所拓。拓本右上方有当年文物商店所打火漆印一枚，右边空白处钤有于右任先生朱文"右任"印一方。余借来展现数日，欲出两千元留在余舍中，但任先生坚不肯让。金石因缘最讲机遇，可遇而不可求。2015年10月余游日本大阪时，在友人处见一裱本《校官碑》，上有著名金石家陆和九先生题跋数则，并定为明代拓本，朋友转让，余即以人民币五万元购得，此真人生快事。

71　白石神君碑　东汉灵帝光和六年

《白石神君碑》，（图113）隶书体，碑阳文字共十六行，行三十五字。碑阴题名共三列，上列为建碑者捐款数目，共四行。二、三两列为官吏题名，第二列十二行，行五六字不等，第三列十一行，行五六字不等，第三列下另有后世题跋数行。碑石上方有阴文篆书题额一行，共五字，文曰："白石神君碑。"在碑阳正文之后，有东晋时前燕慕容隽元玺三年（354）所刻题跋一行。文曰："燕元玺三年正月十日，主簿程疵家门传白石将军教，吾祠今日为火所烧。"此碑出河北省元氏县，宋代洪适的《隶释》中载有此碑全

文。之后，金石家多有著录，洪适以此碑"隶法不古"为由，曾怀疑此碑为后人用旧文重刻。吴山夫在《金石存》中更是推波助澜，并以碑文前燕元玺年跋语"吾祠今日为火所烧"之句，以证此碑在前燕时已被烧毁。前燕程氏的题跋是说：自己家族中曾受白石将军教谕，并建有白石将军（此碑上称为白石神君）神祠。神祠后被火所烧，见此碑文有感而发，遂题语数句于碑文之后。程氏家的神祠被火所烧，与此《汉白石神君碑》是两码事，故证明不了此碑的真伪。只能说明白石将军（神君）这个人物，在东汉至南北朝时期是很有影响力的。自宋代至今，大多数金石家并不认为此碑是后人所重刻。（图114）

《白石神君碑》自宋代著录后曾一度佚亡，元代时《河朔访古记》中曾有过记载。清康熙年间又被访出。清康熙年间拓本，第六行"高等"，"等"字下不连石花。十一行"太清"，"清"字左旁"氵"的第一点完好，右旁"青"字基本完好。嘉道年间拓本，"高等"二字未损，九行"灾焯"，"焯"字左旁稍损。十三行"匪奢匪俭"，第二个"匪"字完好。道光年以后拓本，六行"高等"二字全损。早期拓本多不拓碑额及"元玺三年"题跋，清末以后拓本则多整体拓出。

此碑有翻刻本，第一行"莫重于祭"，原石拓本此四字较完好。翻刻本"莫"字左边，"于"字右下，以及"祭"字的右上角皆残损。第二行"建立兆域"，原石拓本"域"

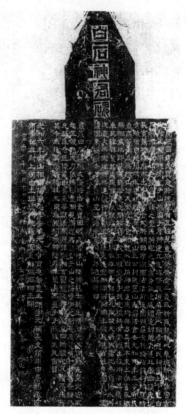

图113 民国拓本《白石神君碑》
全图

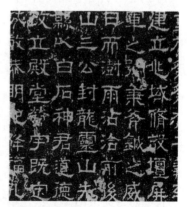

图114 民国拓本《白石神君碑》
局部图

字左旁完好，翻刻本将左旁损坏。第三行"神君居"，原石拓本"居"下不连石花，翻刻本则将"居"字右旁都损去。第十四行"万寿无疆"，原石拓本无论新旧，"疆"字均完好，翻刻本则"疆"字左下部残损。《白石神君碑》宋以后历代都有考释，而且大多言之甚当。读者可自行选择参考，这里只选出个别字词，略作解释。

碑文二行"辑宁上下"，"辑"字在写法上此处有些变化，右旁下部不从"耳"，而写成"肎"形。这是"耳"字从篆书体过渡到隶书体时的一个变异体。"辑"在此处当和睦、安定之义，"辑宁上下"，即言和睦安定上下。《书·汤诰》："俾予一人，辑宁尔邦家。""辑宁尔邦家"，即安定尔邦家。四行"指日刻期"，"刻"字左旁亦是一个篆书体的隶书化写法。《小三公山碑》《华山庙碑》上"刻"字均如此写法。"刻"字在此处作限定、勒定时间讲。《天工开物·菽》："黑者刻期八月收。"五行"挹损"，"挹"字此碑上写作"挹"形。前人有将此字释为"抱"者，不确。"挹"，读如"义"，此处通"抑"，有抑制、谦恭之义。《荀子·宥坐》："富有四海，守之以谦，此所谓挹而损之之道也。"杨倞注："挹亦退也。'挹而损之'犹言损之又损。"此碑上"犹自挹损"，即言白石神君虽屡有应验，但十分谦恭、谦让，并不要求一定要有祀礼。十行"尒乃"，"尒"同"尔"。《玉篇·人部》："尒，亦作尔。"此处当这样、如此之义讲。清王引之《经传释词》卷七："尔，犹如此也……凡后人言不尔、乃尔、果尔、聊复尔耳者，并与此同义。"十行"峥嵘"，即"峥嵘"。《集韵·耕韵》："嵘，或作嶸。"十二行"是度是量"，《字汇补·日部》："量，与量同。"拙著《汉代文字考释与欣赏》中引一汉代瓦当文，文曰："敖相遗糧"，"糧"字右旁即如此"量"形。十四行"万寿无疆"，"疆"同"疆"，清徐灏《说文解字注笺》："疆，疆古今字。"《汉书·王子侯表上》："至于孝武，以诸侯王疆过制，或替差失轨。"十四行"永永番昌"，"番"通"蕃"，茂盛之义。清朱骏声《说文通训定声·乾部》："番，假借为蕃"。《无极山碑》："草木番茂"，"蕃"字亦如此写法。《无极山碑》与《白石神君碑》在同一地区，又刻于同一时代，用词相近，文字写法相近也应是很正常的事，这也说明了中国书法的表现特点，从纵的方面讲有一定

的时间性，从横的方面讲有一定的地域性。也就是说在某一时间段内，由于文字发展阶段相同，社会发展的程度相同，文字使用的功能相同，文字书写的特点也就具有一定的相似性。另一特点是指，在某一地域内，由于人文环境的相同，地理历史所造成的人们心性的相同，人们在书写文字时所表现的风格也就相同，即所谓的"世风影响书风"。当然，这些现象是就主要的、大的范围方面来讲的。局部的变化应该是存在的，也是多样性的。汉代，是中国文字发展最辉煌的时代，在以隶书体为官方主要书体的同时，篆书体、行书体，甚至草书体都在不同程度上存在，并被广泛地使用着。如汉代陶器上的朱砂文字，它的行草书体，无论用笔与结体，丝毫不比魏晋人逊色。看到汉代陶器上的这些朱砂文字，没有人怀疑这不是汉代人所写的，没有人会去猜想这是魏晋人写好又被重新放进汉墓中的。所以，曾有人以《白石神君碑》上的书法类似六朝人所作，就怀疑此碑是后人重刻，今天看来，这样的理由是不能说服人的。今天大量出土的文物、文字说明，汉代文字的发展是多样性的，文字书写的风格也是多样性的。

清代金石家钱大昕在《潜研堂金石文跋尾》中这样评价此碑："观其字体方整，已开黄初之先。汉隶遒逸之格，至此小变。"诚如钱大昕所言，《白石神君碑》的书法风格是以方整用笔为主的。虽早期汉隶飘逸潇洒的风格至此稍变，但汉代书法的浑朴之气、超逸之骨是不会改变的。有人怀疑此碑是六朝人重刻，但与六朝人书法相对比，此碑在书法精神、书法习惯上还是有一定区别的。比如第一行"急"字。此字在这里极重法度，某一笔画放在某处，似乎都是经过计算似的，几乎没有什么偏差。这种法度森严的结体方法，直开六朝、唐人书法之先河。汉代人书法毕竟有其自己的精神世界，结体上虽严整，用笔上还是很生动的。如"急"字的第二道长横画，起笔处似乎有一顿挫的用笔，较上下两横画的起笔处都要夸张些。落笔处则有一个向下再向上的挑势，鲜活处顿时彰显。"急"字下部"心"向右方有一长捺笔，起笔时先向下有一小竖笔，然后，再转而向右捺去。在行笔过程中，笔锋向上用力，笔道稍显上拱。随后笔锋再向下压按，最后再向右上方挑提。这种提按收放的变化过程都是在不动声色中完成的，完全是一种静中寓动的境界。明代书法家董其昌极知此用笔法在书法中的重要性，他在《画禅室随

笔》中说:"作书之法,在能收纵,又能攒捉。每一字中失此两窍,便如昼夜独行,全是魔道矣。"可见用笔之道,收放聚散二者不可偏执,偏执失一,便不是正道,《白石神君碑》上的书法最能证明这一点。

《白石神君碑》上的文字,也有较为活泼的结体与用笔。如十三行"华殿清闲,肃雍显相"等,这几个字的结体都稍显长形。在用笔上与《景君铭》上的书法特点极相似,下垂的笔画多呈尖形,不做回锋用笔处理,所谓"悬针垂露"即此。特别是"雍"字,书写者将上部点与横两笔画缩小后移到左旁的上部。这样一来,把一个上、下、左、右几种结构的文字,化合成左右结构的文字。将上面两笔画移到左边,也增加了左边笔画的重量,文字整体也就平衡了许多。这就是在书法作品中处理文字结体的技巧,汉代人在这种技巧的运用上常常有独到之处。

《白石神君碑》拓本,宋时拓本不可求,元明间拓本也难得一见,清道光年间拓本在传世中可称最佳。清末民初拓本,虽与道光年间拓本在文字上无太大变化,但清末拓本多湿阴跑墨者,拓工不佳自然也影响了收藏研究者的兴趣。长安李氏旧家,藏有一道光年间拓本,民初装裱成册,墨色精神,裱工亦佳。2005年时欲将此册出售,开价三千元,无人应价,后被一画家以两千元再加一幅画换去。可见,佳物自会有人喜欢。

72 **曹全碑** 东汉灵帝中平二年

《曹全碑》,又称《汉合阳令曹全碑》《汉曹景完碑》等。(图115)隶书体,碑阳正文二十行,行四十五字,最后一行九字,为造碑年月。旧时拓工为节省纸张,最后一行多不拓出,所以,大多数拓本只有十九行。碑阴文字五列,第一列仅一行,多失拓,第二列二十六行,第三列五行,第四列十七行,第五列四行。碑阴文字为碑主人曹全的门人故吏及当地乡老的题名,文字稍小于碑阳,书体上也稍稍有些差异。旧拓本多不拓碑阴。据前人记载,此碑明万历初年出土于陕西省合阳县莘里村,碑石出土后先被合阳县

学收藏，今归西安碑林博物馆。此碑于明代出土后不久即断裂为二，具体断裂时间至今尚未有定论，但未断时拓本肯定为明代时所拓。碑文第一行最后一字"因"字上半完好者为初拓本，传说有"因"字未损本，然至今未能见到。明末清初拓本，碑上裂痕细小如线，后世称此时拓本为"线断本"。"线断本"仅一行下"因"字损下半，其他文字均完好无损。清初拓本，十一行"咸日"，"日"字未被损成"白"字形，九行"悉"字未损。清康熙至乾隆年间拓本，首行"秉乾"，"乾"字左旁竖笔未穿过"曰"成"车"字形，即所谓"乾字未穿本"。"乾"字未穿时，首行"周"字左上未损，十行"七年三月"，"月"字未损，十六行"学者"，"学"字末笔未损。清道光年以后拓本，"悉""乾""周""学"等字俱损。十二行"故老"之"老"字，十三行"离亭"之"离"字未损是清末民初时拓本。

图115　民国拓本《曹全碑》
碑阳全图

　　鉴定辨别碑帖的捶拓年代，除了根据纸质、墨色、前人题跋外，碑石本身某一行、某一字未损，从而断定为某时所拓，是鉴定碑拓年代的重要方法。在观察某一字未损而判定拓本年代时，一定要结合碑石上的其他文字来考察。如《曹全碑》，第一行"乾"字未穿，按说此本应是清康熙、乾隆年间的拓本，但再去观察碑上其他文字，如第一行"周"字已损，十行"月"字已损，甚至十六行"学"字也损了，这样的拓本肯定就不是康乾时拓本了。出现这种情况，可能就是有人作假了。旧时，在碑拓经营行业中，作假者一般采用两种方法：一是在拓本上给已损残的文字填墨，这种方法最普遍。二是在碑石的损坏处填上蜡石，然后再捶拓，这样损字处就会完整自然地被拓出来。这种方法最容易惑人。遇到这两种情况时，一定要细心观察未损文字周边的墨色变化，看看是否有后填墨的现象。如果没有，就要看其他文字的泐损情况，以及碑上石花的泐痕变化、碑上整体文字的字口肥瘦、锋

棱剥蚀等情况。明代拓本的《曹全碑》笔画肥腴，用笔起伏尽显，与民国后拓本相比，简直不像是同一碑石。综合、细心地来分析判定，真伪会不难辨出。当然，要是遇到较为特殊的情况，如：确系旧拓，但拓工不精，墨色不纯，被称为"邋遢本"者；虽是近拓，但拓工极精，用纸、用墨也讲究，古朴沉着似古人所为者。对于这类拓本的鉴别，就要看个人的修养与经验了。细心、慎重是最重要的，不要轻易下结论，以免贻笑大方并自己吃亏。（图116）

《曹全碑》上结体变异的文字不多，但有些典故、用词对今天普通读者来说还是生疏了些，这里需稍做一些解释。碑文一行，"武王秉乾"，"秉"即执掌之义，"乾"为上、为天、为君的代表。"秉乾"即言执掌天下。二行"廓土斥竟"，"廓"此处同"扩"。"斥"读如"尺"，有驱逐、清剿之义。《龙龛手鉴·广部》："斥，逐也"。《北军中侯郭仲奇碑》："高初初起，运天符命。斥秦挞楚，遂定汉基。""竟"通"境"，指边境、疆界。《汉书·徐乐传》："故诸侯无竟外之助。"颜师古注："竟，读曰境。"三行"隃糜"，"隃"读如"于"，县名，西汉时设置，东汉时改为侯国，故城在今陕西省千阳县东。其地产书写用墨，品质较佳。汉时凡尚书、令、仆、丞、郎月赐隃糜墨两枚。古诗文中常见以"隃糜"或"糜丸"作为墨的代称。五行"童龀好学"，"龀"读如"衬"。儿童八岁换齿时称之为"龀"，此处泛指年幼的儿童。《后汉书·皇后纪下》："显、景诸子年皆童龀，并为黄门侍郎。"六行"谚曰：重亲致欢曹景完"，此句是整个碑文的中心思想，是赞扬碑主人曹景完人品的精要所在。曹景完

图116 民国拓本《曹全碑》局部图

先祖数代都是以"举孝廉"而走上仕途的。景完也以孝廉而为郎中，为戊部司马，为合阳令的。连乡里的儿歌谚语都在传颂景完的孝道、品格，可见其为人高尚。古时行孝，以使长辈欢娱为主要方面。"二十四孝"中，"老莱子娱亲"就是最典型的例子。近代名人曾国藩在其家书之中屡次教育子女后代，行孝要以"娱亲"为主。可见古往今来中国人的行孝是特别重视在精神方面进行的，这种"孝道"在物质发达的现代社会里更应该提倡。七行"朱紫不谬"，"朱紫"是指两种颜色。《论语·阳货》："子曰：'恶紫之夺朱也'"。何晏集解引孔安国曰："朱，正色。紫，间色。之好者，恶其邪好而夺正色"。后以"朱紫"喻正与邪，是与非，善与恶。此碑上"朱紫不谬"，即言曹景完为政、为人是非分明，善恶不谬。八行"戊部司马"，为曹景完曾任过的官职名，然检两《汉书》上职官表，均未见有此职官名。据《后汉书》上知，东汉时为了保障西域边防的安全，曾设置有"戊部侯"一职，驻防新疆车师后部，为"戊己校尉"的辅部。"戊部司马"或为"戊部侯"的属官。十二行"故老商量"，"量"下作"章"形，此形古今字书上多不见载。"量"下从"章"，应是从"量"字的变形"量"字变化而来的。"商量"为人名，此碑阴上题名中有"县三老商量伯祺五百"之句，与碑阳所言为同一人。碑阴上"商量"之"量"下部作"童"，与《汉白石神君碑》上"量"字写法一致。"童"字省去最下一横画，就成了"章"字。"章"与"量"音也相近，或是有意识的假借。十五行"开南寺门"，"寺"此处指官署，不是指后世的佛家寺院。《广雅·释官》："寺，官也。"王念孙疏证："皆谓官舍也。"《日知录》卷二十八："寺，自秦以宦者任外迁之职，而官舍通谓之寺。""开南寺门"，即开官署的南门。合阳县在华山之北，开南门故可向着南方"承望华岳"。

关于《曹全碑》的书法艺术，前人评价极高。清孙承泽在《庚子销夏记》里称道："字法遒秀逸致，翩翩与《礼器碑》前后辉映，汉石中之至宝也。"清方朔《枕经堂金石书画题跋》："此碑……上接《石鼓》，旁通章草；下开魏、齐、周、隋及欧、褚诸家楷法，实为千古书家一大关键。不解篆籀者，不能学此书；不善真草者，亦不能学此书也。"前人将汉代隶书分为两大派别，一是以《曹全碑》《礼器碑》等为代表的圆润秀逸一派；一是

以《张迁碑》《石门颂摩崖》等为代表的朴拙雄浑一派。此碑虽称秀逸典雅，但并不是说其书法之中就没有骨气，没有精神。《曹全碑》的书法是真正的绵里藏针式的笔法，它融会贯通了篆、隶、行等书写方法于一身，如无一定的书法基础确实是不易临习的。常听人说：临习《曹全碑》难以写出雄强大气势的书法作品来。也常见临习《曹全碑》而写成的软弱无力，形如面条的"书法"作品。这都是因为个人修养不全面，笔下功力不深厚所造成的。以前，在读《郑孝胥日记》时，经常可见其晨临《曹全碑》的记录。多年来，很少见有郑孝胥所写的隶书体作品传世。2000年夏天，在西安的某次拍卖会上，曾有一幅郑孝胥所书的隶书体对联，长约八尺，字径尺五。纯学《曹全碑》笔法，线条硬朗，结体大度，气象果然不凡，观之令人感叹不已。自清以来，能从《曹全碑》临出，将书法作品写成如此气势的，恐怕没有几个人。观此也让人感到，临写《曹全碑》不是写不出具有雄浑气势的书法作品来，只是要求书写者对书法的理解更深刻，眼界更广泛，笔力更厚实而已。

《曹全碑》的书法，有一个明显的特点就是捺笔比较长而平。如"之""定""心""延"等字捺笔的写法。有些字的横画也比较长而突出，如"止""右""西""不"等字。观察、掌握这些具有代表性、突显书写风格的结体，就能较容易地表现出《曹全碑》书法的特点与风貌来，临习起来也就容易把握了。

《曹全碑》作为汉代刻石中的重要作品，其拓本的价格自来不菲。1996年中国书店拍卖会上曾见一清同治年间拓本，装裱成册，上有同治年间彭子嘉的题跋，价格为五千元。今日若再拍恐两万元也难得购到。2005年时市场上所见此碑拓本多清末所拓，索价多在三四千元之间。民国年间拓本以合阳行质生先生所拓为最精，行先生所拓本上多贴有印好的碑名题签，并盖有"合阳行质生法帖"椭圆形七字印章。时至2019年，此类拓本市场上如有出现，一般开价多在七八千元以上。《曹全碑》有翻刻本，西安碑林博物馆门口多有出售，价格极低。无须鉴定，一望便知真假。

73　张迁碑　东汉灵帝中平三年

《张迁碑》，又称《汉荡阴令张迁碑》。（图117）隶书体，碑阳文字十五行，行四十二字。碑阴题名共三列，上两列各十九行，最下一列三行。碑上方有篆书题额两行，行六字，文曰："汉故谷城长荡阴令张君表颂。"此碑刻于东汉灵帝中平三年（186），明代中期出土于山东省东平县。传世最旧为明代拓本，一行"君讳"，"讳"字右旁下部"巾"字两边的小竖笔可见，一行"先"字下不连石花，八行"东里润色"四字完好，九行"颉颃"，"颃"字右下未损泐。明末拓本，一行"雅焕"，"焕"字完好，八行"东里润色"，"色"字完好，"东"与上一字"恩"二字不连石花，十行"殷前"，"前"字存大半。清初拓本，一行"讳"字右下两竖笔可见，"焕"字末笔可见，五行"缱绻"二字未损，六行"拜"字完好，八行"色"字存大形，九行最后"如"字完好。清乾隆年间拓本，一行"纬"字右下虽细，但可辨出"巾"字形的笔画，七行"犁"字也完好，八行末"色君"二字稍损，九行末"送如"二字完好。清嘉道年间拓本，一行"讳"字右旁下竖笔已泐，四行"北震五狄"，"五"字中笔未泐，六行"拜"字下稍泐。清乾隆四十四年（1779），翁方纲在此碑文上第十三行至十四行之间题有观款一行，文曰"己亥十月朔，翁方纲观"九字，旋即被凿去。如拓本十三行至十四

图117　清拓本《张迁碑》碑阳全图

行之间可见凿痕，则肯定是乾隆四十四年（1779）以后所拓。清后期拓本，七行"犁种宿野"，"犁种"二字不连石花，"种"字完好，"宿"字右上角未损，十行"铭勒"，"勒"字右上不损。《张迁碑》传世所见最旧拓本为明"东里润色本"，"焕字本"为明末拓本，清初拓本称为"讳字两垂本"或"色字完好本"，清乾隆年间拓本称为"拜字本"，道光年间拓本称为"犁种本"，清末拓本称为"宿字本"。此碑在清代时即有翻刻本，但翻刻本与原石拓本在书法精神上有很大的差异，所以较容易分辨。另外，有人在原石上用蜡石修补，然后再捶拓，或在拓本上填墨涂描，以充旧拓者，则需要细心辨认。清末时，有人将碑文一行"讳"字右下的"巾"字两竖笔挖出，以充旧拓"讳"字未损本。但只要结合观察其他文字的泐损情况，再看"讳"字右旁下"巾"字的横画是否已成起伏用笔状，如果此横画不是直线形，而有粗细、起伏的变化，下面两竖笔又存在，此拓本则肯定是剜刻本。（图118）

《张迁碑》篆额上有两个职官名，都是碑主人张迁曾经担任过的职务，一为"谷城长"，一为"荡阴令"。"谷城"东汉时属东郡，在今山东西部的东阿、聊城一带。春秋时期称为"小谷"，《左传·庄公三十二年》："城小谷"。汉制：凡县"万户以上为令，秩千石至六百石。减万户为长，秩五百石至三百石"（《汉书·百官公卿表》）。"谷城"为东郡属下的小县，故称县官为"谷城长"。"荡阴"属河内郡，距东汉京畿不远，为大县，故称之"荡阴令"。"荡阴"今称"汤阴"，在今河南省北部。荡阴县有羑里城，为当年商纣王囚拘周文王之所。二行"善用筹箅"，"箅"读如"算"，在此处写法上变化较大，形如一"芇"字，其他碑石上"箅"字少有此种写法。"箅"，原意指古代时用以计数的筹码，此处当计算、计度讲。《急就篇》卷四："笔研筹箅膏火烛"。颜师古注：

图118 清拓本《张迁碑》碑阳
局部图

"筭，所以计度。""筹筭"，即言筹划计算。二行"帷幕之内"，"之"字上边笔画形如中竖笔，使"之"字形如一"生"字。检较早拓本细观，此字早就如此形状，应是当时刻写时即如此，不是后来因泐损造成的。三行"禽狩"，"狩"在此处通"兽"，《汉书·张释之传》上"禽兽"亦作"禽狩"。《石门颂摩崖》："恶虫蔴狩"，"狩"亦即"兽"字。五行"张是辅汉"，"是"字此处上部作"目"，《曹全碑》上"是"即如此写法。"是"在此处通"氏"，汉瓦当文上"张氏冢当""并氏富贵"，"氏"均作"是"字。五行"爰既且于君"，前辈中不少人认为，此句最不能通。有人说："既且"二字是刻碑人将"暨"字分成两字来刻所致。此说缺乏根据，尚不能让人信服。余以为此句中"且"应为"祖"的省写。古文中"且"即通"祖"，金文篆书中，"祖"字多作"且"形。此碑上文字在赞扬张迁的功业、为人之前，先谈其张氏有名先祖的功绩，如张良、张释之、张骞等。当然，这几位张姓名人并不一定与张迁是同一氏族的人，只因姓氏相同，借来衬托张迁而已。"爰既且于君"，是说将张迁的祖辈引来与其对照，从而说明张迁的"伟大"是有其来由的。所以，下一句也有了"盖其缠绕"之句。"缠绕"二字音与"蝉连"同，而且都有盘绕、连绵的意思，故此处有所假借。六行"蚕月之务"，"蚕"字在此处的写法稍变，将旧体"蚕"字省去了中间部分"日"及下部的"虫"字。此种变形省写可以借鉴、运用到今天的书法创作中去。六行"腊正之际"，此处"腊"字的写法比较特别，右旁为一"葛"字。《晏子春秋·内篇谏下四》："景公令兵�治，当腊水月之间而寒，民多冻馁，而功不成"。孙星衍注："腊，当为腊。""腊"本为祭名，古时祭祀多在十二月之中，故又称十二月为"腊月"。"际"字此处写作"傺"形。有人识释此字为"祭"，虽然"祭"字在此处也能讲得通，但此字确实是"际"字的一种变形。古人常喜欢将一个字增加或减少一些笔画，来达到文字使用中的特殊需要。"腊正之际，休囚归贺"，是说在腊月至正月之间，可以让囚徒回家祭祖、贺年。此举用现代的语言来说就是：特别"人性化"。此类制度在汉代多有实行。八行"独全"，"全"字的写法有一定变化，将"全"字下部中间一横画变成了两点，放在中间竖画的左右两边。在横画较多的地方，采取这种变化，

可以破除重复的感觉。十三行"在民蘖沛","蘖"通"敝",《集韵·祭韵》:"敝,奄也,或作蘖。""奄"即"掩",蘖也有"披""受"的意思。"沛",原指水量充沛、充足,此处指利益,即人民深受其益处。十四行"摄提",为"摄提格"的省称,古代时用以纪年的称号。《尔雅·释天·岁阳》:"太岁在寅曰摄提格。"汉灵帝中平三年,其年正为"丙寅",故此处称为"摄提"。

《张迁碑》的书法艺术价值是毋庸置疑的,它雄浑方正、朴茂大度的艺术特点,虽与《西狭颂摩崖》《鲜于璜碑》等碑有许多相似之处,但金石家们仍是推《张迁碑》作为这一派书风的代表之作。这是因为,《张迁碑》的书法艺术是更加技巧成熟,更加理性化和更加有意识、有目的的创作。如三行"啬夫"之"啬",下部第一横画与上部的借边;四行"上从言"之"从"字左边"彳"的变形写法如"氵",右旁简明扼要,不求繁复,这些变化都是书写技巧成熟的表现。繁体虽是古字,但能简则更合古意,今天我们所使用的文字里,有不少是古代时即如此简单的写法。而今天有些书法家却好写繁复之字,以示自己的学问深奥,这实在是没有必要的。十四行"岁",此处的变化极有特色。"岁"字上方的"山"被移到了最下面,避免了"山"字的竖笔与上面"年"字中间竖笔的相互侵犯。这种变化是其他碑石上很少见的,这也证明了此碑书写者在写碑文时,是很有理性、有意识地在进行文字艺术的创作。《张迁碑》篆额的书法也极有特点,这种篆书用笔活泼多变,结体轻松自如。西汉《武威张伯升柩铭》《张掖都尉棨信》等书法作品与此篆额写法相近。前人有称此类书法为"虫篆"者,清方朔《枕经堂金石书画题跋》中称此碑篆额似"缪篆"。余则以为,此种篆书体可称之为"草篆"。此碑阴阳两面的书法应为同一人所书,只是碑阳迎风受雨,加之捶拓过多,笔画粗细变化较大。而碑阴捶拓较少,笔画就显得稍粗、稍润于碑阳。观碑阴上文字的结体、用笔,与碑阳书法精神内涵完全相同。(图119)

《张迁碑》是汉代书法中的精品之作,《张迁碑》的拓本向来被金石家、收藏家所重视。宋代拓本今几不可见,且明代拓本也不易求。清初拓本在拍卖会上动辄就上了万元。余所藏此整纸拓本,碑阴碑阳全套,为清道光年间所拓。去年得之于成都江功举先生处,友朋间价格仅索三千元而已。

此拓本虽不能算很旧拓本，但拓工极佳，所用纸、墨也精。每每展现时，可见墨色之上浮泛着一层薄薄的白色，望之宛如苍山峻岭间的云雾，轻盈缥缈，动人心魄，着实古朴可爱。长安陈根远先生藏有一裱本《张迁碑》，册页后有清代大家王文韶的题跋。碑文八行"东里润色"四字未损，前人定此册为明代所拓。但也有人指出此册拓本墨色不古，恐不是真本。余以为此本为原石拓本无疑，"东里润色"四字虽

图119　清拓本《张迁碑》碑阴全图

完整，但其他字，如首行"先"字下已连石花，八行"恩东"二字稍连石花，九行"如"字完好等，应定此册为清初所拓较为妥当些。后人将"东里润色"诸字填上墨，以充明代旧拓本是常见的事。此册虽不为明代所拓，但此种拓本没有数万元以上也难以购得。

74　赵圉令碑　东汉献帝初平元年

《赵圉令碑》，又称《圉令赵君碑》。（图120）隶书体，碑阳正文十三行，行十九字。碑石原在河南南阳，宋代赵明诚的《金石录》、洪适的《隶释》皆有记载，由赵、洪二家所记载知，此碑宋时即已泐损。清乾隆年以后，此碑即失所在，至今不知去向。传世不见有宋、明间拓本，据《翁方纲题跋手札集录》中记载，翁方纲当年所见亦为清初拓本，较赵、洪二家所记更残数字。所见清乾隆年间拓本，一行六字以下皆残，二行七字以下亦残，

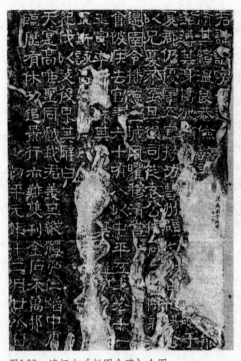

图120　清拓本《赵圉令碑》全图

之下仅存最后一字，三行七字以下残，之下仅存最后二字，四至六行十二字以下皆残，八九行上存五六字不等。碑上有题额，阳文隶书体，二行，行四字，文曰："汉故圉令赵君之碑。"题额下有一穿孔。此碑于清中期佚亡后即有翻刻本出世，形制及碑上残缺、泐痕等与原石相类。但翻刻本上字体稍大于原石文字，笔画的边沿泐损得也不甚自然，文字线条显得有些呆板、无生气。将翻刻本与清中期拓本相对照，翻刻本碑额上"赵"字右旁"肖"的下部泐损，并连及下边的笔画，原石拓本上"赵"

字则完好。原石拓本"赵"字上部及左边有石花，翻刻本则无。原石拓本题额上"碑"字左下有一条泐痕，并穿过左旁"石"字的撇画，翻刻本则无。翻刻本"圉"字右边有一石花，但并未损及文字的笔画，原石拓本"圉"字右边无石花，但左上横画下有一泐痕。碑石正文，四行"五官"，原石拓本"官"字笔画基本可见大形，翻刻本"官"字下部损残，几成白方块，不见笔画。十二行"亦难双，刊金石"，原石拓本"难"字左上横画落笔处下部有一石花，翻刻本则无；翻刻本"难"字右旁最后一横画起笔处泐损，原石拓本则完好；原石拓本"双"字上部两竖笔均泐损变细，而且两"隹"部的第二横画均残，均未越过中间竖笔，翻刻本"双"字此处则完好无损；翻刻本"金石"二字在本行中与上下文字中心线相对整齐，原石拓本"金石"二字则稍稍向右侧偏离。此碑拓本极少见，价值又较高。所以，遇到此碑拓本时一定要细心观察，认真对照，真假还是能够分辨出来的。

《赵圉令碑》宋时已残损，宋赵明诚的《金石录》中未能载出全文，只是断断续续地录了一部分残文。就是这些残文中，一些句子中又缺失了数

字。如碑文四行"郡仍优署五官掾",赵文缺"优"字。八行"壬寅卒",赵文缺"壬寅"二字。《赵圉令碑》的全文前人也未能尽见,今日所见清代拓本更是残损不少。无法阅读全文,所以也就无法了解碑主人的情况。现在只能就现存拓本上的文字,略作考释。首行"君讳"之下,仅清楚可见一"言"字旁,右旁不清(图121),故不知圉令赵君名为何,也不必去妄加猜测。根据碑额知,此碑主人姓赵应无疑问,所以,定此碑为《赵圉令碑》较为正确。碑主人赵君自"五官掾""功曹""州辟从事"等后迁升至圉县之令。圉县,后汉时属陈留

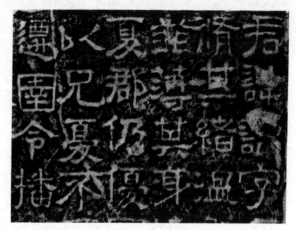

郡,《后汉书·郡国志》:"陈留郡,圉,故属淮阳,有高阳亭。"圉县故城在今河南省杞县之南。"州辟从事","州辟",职官名。汉代时地方州、郡长官自辟设立的掾属职务。"从事",州、郡佐史诸从事的统称,"从事",即指跟从官长处理日常事务的官员,

图121　清拓本《赵圉令碑》局部图

如"都官从事""功曹从事""别驾从事"等。"州辟从事"即州长官自辟的"从事","州辟从事"后有"司徒杨公"数字,此职或为"司徒杨公"所辟某官的"从事"。检《后汉书·孝献帝纪》,在碑主人生前为官的时间内,官至司徒,而又杨姓者共有两人。一为杨彪,汉中平年至初平年间,董卓揽政,自为相国,杨彪在此时被封为司徒,后因反对董卓迁都,于初平元年二月被免职。所以,碑文中的"司徒杨公"可能不是杨彪。此时,杨姓司徒另有一人,即东汉灵帝光和二年(179)以光禄勋升为司徒的杨赐。在"司徒杨公"之后,碑文五行有一"司徒袁公"。由于碑文漫损,也不知此"袁公"为何人。以时间顺序来看,此处所称的"袁公"一定是在"司徒杨公"之后,至碑主人赵君去世前十余年之内做过"司徒"的。这一时期的袁姓司徒有两人,一为袁滂,一为袁隗。袁滂任司徒时间较短,是在汉灵

帝光和元年至二年之间。袁隗则两度为司徒，一是在汉灵帝熹平元年至五年之间，一是光和五年至中平二年间。以时间推测，碑主人赵君任司徒袁隗手下所"辟"的"从事"职可能性极大，也就是说此碑文上的"袁公"指的当是袁隗。汉灵帝光和四年司徒杨赐离职，袁隗继任司徒，其前后顺序正与碑文合。

汉代碑文的铭辞部分，一般多是以四字为一句，此碑上铭辞部分则是三字为一句。文辞极典雅，而且完整无缺。此处全文录出，一是为读者提供碑文的参考，二也是能借此让读者欣赏一下汉代的优美文辞。其辞曰："天实高，惟圣同。戏我君，羡其纵。体弘仁，蹈中庸。所临历，有休功。追景行，亦难双。刊金石，示万邦。"碑上"天实高"之"实"作"寔"形，二字在"实在"的意义上相通。

《赵圉令碑》虽刻于东汉末年，但它的书法风格在纯熟的基础之上，又丝毫未减古朴厚拙的一面。《赵圉令碑》的书法，与东汉时期的《西狭颂摩崖》《郙阁颂摩崖》《鲁峻碑》《景君铭》等书法有许多相近之处。结体宽松得当，用笔方圆结合；古中有新意，新中含古风。四行"优"字的篆、隶体写法右下多从"心"字，此碑上"优"字则省去"心"，下面直接写成一"友"字。这样的处理使文字在不失其准确表达词义的同时，在书写上也得到了简化，对读者、对书写者来说都有一定的益处。五行"袁公"之"公"，下部写法较宽松，将简单的结体写得如此之长，也只有在这种书法环境中才能使用。六行"迁"字，内部下边的结构有一个变化。按正常的写法"迁"字下应从"大"、从"巳"，此处却写成一"升"字，大大地突显了"迁"字升迁的意义。这种写法在其他碑文中极少见到，读者可作为一特殊的范例记住，以备创作时使用。十一行"中庸"之"庸"字，最上边的一点儿画，此处写成了一横画。这也是一个别致的用笔变化。将广字头上的点画，变化成一横画，更能使文字方正浑实。

《赵圉令碑》作为汉碑中隶书体的代表作品之一，无论在书法艺术，还是文字研究上都有十分重要的地位。可惜的是，此碑遗佚太早，拓本传世不多，价格高昂，故翻刻本也就多有传世。一般读者也不易得到真本。近年来，在京沪及其他各地大小拍卖会上基本上没有见到过此碑拓本。2000年前

余曾在长安一老户人家中见到一纸，白麻纸淡墨所拓，极古雅可爱，主人开价四五万元以上，余虽出万元，主人也毫不动摇，可见今人"逢古皆宝"的意识有多重。当今之世，如果你能在五万元左右购得此拓本，那真要算是大幸事了。当然，前提是必须是真品。

75 樊敏碑 东汉献帝建安十年

《樊敏碑》，又称《巴郡太守樊敏碑》。（图122）隶书体，碑阳正文共二十一行，行二十九字。碑阴有宋代崇宁年间邱常、绍兴年间程勤懋二人的题跋，但碑阴文字前人多不拓出。碑上方有阴文篆书题额两行，行六字，文曰："汉故领校巴郡太守樊府君碑。"额下有一穿孔。此碑刻于东汉献帝建安十年（205），原石在四川省芦山县。宋代赵明诚的《金石录》、洪适的《隶释》中均有著录。明末清初时，顾炎武等人称此碑文字"浊恶或为赝鼎"，这是他们没有能见到善拓本的原因。

民间尚未见有宋拓本传世。明代拓本，首行最下"乃萌昌"，"昌"字完好。五行"布化三载"，"载"字完好。十四行"其辞曰"下无后刻的"更名石生"四字。十六行"有物有则"，"则"字完好。十七行"天选"，"天"字未损成"大"字形。清初拓本，首行"昌"字下部已损，五行

图122 清拓本《樊敏碑》全图

"载"字全损，十四行下已刻"更名石生"四字，十六行"则"字左下大损，十七行"天"字已损成"大"字形。清道光年间拓本，首行"昌"字下更加泐损，十四行下"更名石生"四字已被人凿去，拓本上可见凿痕。十七行"天"字已大损，九行"号曰"，"曰"字完好，十五行"立朝正色"，"色"字未损。十五行"能无挠颎"，"无"字下四点完全可见，"挠"字左旁完好，右旁笔画可见大形。清同治年间，有人将碑石修补后再拓出。此时拓本，首行前七字较清楚可见大形，"舍潜于岐"四字较完整无损。十六行"则"字仅泐右下角小部分，十七行"天"字已被补出全形。但"天"字上的"敕"字被补成"德"字。此时拓本，九行"曰"字右下连石花，十五行"色"字上部已泐，"无"字大部分泐损，"挠"字左旁笔画已大损，右旁已不能辨出笔画。"补碑本"拓工较精，可清楚读出碑上许多文字。此碑虽有修补本，但却未见有翻刻本。（图123）

《樊敏碑》拓本正文部分高约150厘米，宽约120厘米，在汉代刻石中可谓丰碑巨碣之制。文字内容平实雅训，可称是汉代文章中的典范。而其中所涉及的人物事件、官职制度、社会生活等，对后世研究汉末历史有着重要的参考价值。当然，此碑文字书写的特点更是值得今人重视。

图123　清拓本《樊敏碑》局部图

首行"祖宓戏"，《通志·氏族略》："宓氏，即伏羲氏之后也。'伏'亦作'宓'"。"宓"古音读"伏"，后读为"密"。《字诂》："戏，古羲字。"汉以前古文"伏羲"之"羲"多写作"戏"字，所以，此处"祖宓戏"，即"祖伏羲"。二行"楚汉之际"，此处"楚"字的写法有一变化，书写者将"楚"字的下部笔画移到了上部两个"木"字中间。这种写法，使文字形成了左、中、右三个结构部分，文字就表现得较为方正。甲骨文、金文上"楚"字皆如此写法。将"楚"

字变化成上下结构后，文字表现就显得修长了。在文字艺术的创作中，根据不同的情况选择使用变化文字，可以增强文字艺术的表现能力。四行"贯究道度"，"究"，赵明诚《金石录》上释作"究"，陆增祥《八琼室金石补正》中认为是"宄""究"二字音同形近，或有所借代。但细审碑上文字，此字明确为穴字头，下部"九"字因石面泐损，加之书写时有些变形，容易让人误认为是一"久"字。四行"濯冕题纲"，"纲"，《金石录》上释为"冠"，洪适《隶释》上释为"纲"，顾蔼吉《隶辨》上又以为是"刚"。顾氏并引碑文佐证，樊敏历官都是以刚正用事著称，"题刚"之"题"，有"署理""作为"之义，此句即言以刚正举为官。但是"刚"还有另一解，即古代对时间记日的一种别称，凡逢甲、丙、戊、庚、壬等日称为"刚日"。《礼记·曲礼上》："外事以刚日，内事以柔日。"孔颖达疏："刚日，奇日也。"就是说"刚日"为单数之日。"题"有署观、奏章之义，"濯冕题刚"，即是说樊敏为官时于"刚日"奏章等事。五行"永昌长史"，"永昌"，郡名，在今云南北部一带。东汉永平十二年（69）明帝分益州八城别置"永昌郡"。"长史"，秦、汉时官府、军府属吏之长名。汉时，郡守府多置长史，丞相外出时，多委长史代理府内事务，职能如总管。边郡无郡丞时，以长史代丞，所以，长史极具权力。五行"宕渠令"，"宕渠"，汉代时县名，东汉时先设置"宕渠郡"，很快又被废去。后置"宕渠县"，属巴郡。故址在今四川省东北部。六行"光和之末，京师扰攘"，指东汉灵帝光和年后期，董卓专权弄朝之事。十行"米巫凶虐"，"米巫"指张角起义。张角创立"五斗米教"，故当时人称为"米巫"。十三行"岁在汁洽"，"汁"通"叶"，此处读"协"。《方言》卷三："协，汁也。自关而东曰协，关西曰汁。""汁洽"即古代纪年的一种别称。《尔雅·释天》："太岁……在未曰协洽。"碑主人樊敏逝于汉献帝建安八年，此年正为癸未，故碑文上写作"汁洽"，以为借代之称。十三行"曶"，同"忽"。段玉裁注《说文》："此与心部忽音同义异，忽，忘也。……今则忽行而曶废矣。"此处的"曶"应为疾速、瞬息之间等义讲。《文选·舞赋》："雪转飘曶。"李善注："飘忽，如风之急也。"

　　《樊敏碑》题额上有"领校巴郡太守"一职官名。检两《汉书》上的

《职官表》，未见有此职官名。在汉代时，官吏兼任低一级的职务时称为"领"。《西汉会要·职官二》："孔光为太师领城门兵。"有时，暂为统领本职以外的职务亦称为"领"。樊敏为巴郡太守，又领"校尉"一职，故称之为"领校巴郡太守"。

此碑石面泐损较为严重，虽无大面积剥落，但由于石质较粗而松，碑面上产生了不少泐痕。大部分文字的笔画受到了损伤，影响了人们欣赏此碑书法艺术的效果。正如杨守敬在《评碑记》中所说：此碑"石质粗，锋芒多杀，无从定其笔法之高下，而一种古穆之气，终不可灭"。《樊敏碑》题额上的篆书也充满了这种古穆之气，篆额首行第一字"汉"的右旁写法就颇具特点。其上部似省去了"艹"，这种写法在其他碑刻文字中是较少见的。《樊敏碑》题额上的篆书，吸收了许多隶书体的用笔方法与特点。如"巴"字右上角的转折处，"郡"字左、右两边"口"字的处理，以及"碑"字的写法等，都有隶书写法的特征。此碑正文可称是东汉时期的纯正隶书体，但这种隶书中，也包含有不少篆书的用笔特点。如碑文第一行"宓"字上"宀"的写法。二行"楚"字，几乎就是篆书体的隶书化写法。四行"刚"、十一行"首"等字都有篆书体的用笔与结构包含在其中。此碑文字的书法特点总体来说，除文字表现风格上的古穆之气外，用笔的浑然坚实，结体的方正大度、开合自如，也是其书法表现的重要特点。六朝的《唐邕写经碑》、唐代颜真卿中年以后的书法作品，都有《樊敏碑》的书法精神遗传其中。

《樊敏碑》清代以前的拓本今难以见到，清代咸同年间的拓本肯定就算善拓。清末至民国年间拓本拓工较精，但却少有流传。2005年时在长安古物市场上见到一整纸拓本，白麻纸淡墨拓。主人开价三千，余以两千元购得。归舍后，与咸同年间拓本相比对，十四行下"更名石生"四字已被凿去，十六行"有物有则"，"则"字可见大半，定此本为清道光年间所拓应无疑问。此碑善拓本传世不多，读者可留意收藏。

76　孟孝琚碑　约东汉桓帝永寿二年

　　《孟孝琚碑》，又称《孟琁残碑》《孟广宗碑》等。（图124）隶书体，因此碑残去上半部，碑文中又不见刻碑年月，故不知此碑的确切立碑时间。在所存文字中，首行有"丙申，月建临卯"等数字。由是，罗振玉、梁启超等人，考此碑为西汉成帝河平四年（前25）所刻，因为此年正为"丙申"。如果此碑上的"丙申"确与刻碑年代有关的话，以此碑的书法特点、文字结构来分析，定为西汉时的"丙申"年所刻似显稍早些。而东汉最后一个"丙申"年是汉献帝建安二十一年（216），以碑上文辞及书法特点来看，此碑也应早于汉献帝建安二十一年。所以，根据碑文中所出现的文辞、人名、职官以及书法特点来分析，余以为，谢饮涧先生考定此碑为东汉桓帝永寿二年（156）所刻较为合理些。（图125）

图124　清拓本《孟孝琚碑》全图　　　　图125　清拓本《孟孝琚碑》局部图

　　《孟孝琚碑》存文十四行，行二十一字。碑拓文字部分高约110厘米，宽约80厘米。左下方刻有清光绪二十七年（1901）云南昭通谢崇基所刻题跋四行，详记此碑出土于云南昭通泥井时的情景。此碑出土后即被移至当地的凤池书院，并镶入书院的墙壁之中。所以，清末拓本在碑石的边沿之外，多拓有墙壁的墨痕约寸许。有翻刻本出山东，石花较细，拓本边沿之外无墨痕。文字笔画有些呆板，对照一下原拓便能分辨出真假来。此碑出土稍晚，初拓本与近拓本文字变化不大，只有拓工精劣之分。清末民初拓本，第一行"少息"，"息"字右上竖笔清晰可见，笔画与碑石边沿未溷连。三行首字"改"，左旁顶上未连及石花。八行"尚困于世"，"困"字左边竖笔未损断。左下方谢崇基跋完好无损。民国二十年以后拓本，谢崇基跋中已有数字损坏。跋文二行"侧刻龙形"，"形"字右下末笔损溷，痕如绿豆大小，四行"十一月"，"月"字损，最后一字"跋"字，左上"口"形稍损。此碑虽碑侧刻有龙形，但因碑石出土后不久即被镶入墙内，所以尚未见拓有碑侧龙形的拓本。碑文下有龟蛇图案，则常见被拓出，也有为节省纸张而只拓碑文的。

　　碑文第三行"改名为璚"，"璚"读如"玄"，为"琁"的隶变，同"璿"。"琁"为美玉名，《荀子·赋》："琁玉瑶珠，不知佩也。"《集韵·仙韵》："璿，或作琁，璇。"碑主人名为美玉之名，所以"字"也就与玉相连，"字孝琚"之"琚"亦为玉名。《诗·卫风·木瓜》："投我以木瓜，报之以琼琚。"《毛传》："琚，佩玉名。"古人佩玉时，常将几种形状不同的玉件相连在一起。系在珩与璜之间的玉件称之为"琚"。卢陵罗氏注《字汇·琚》引丰城朱氏曰："琚，如圭而正方，在珩璜之中。"七行"凉风渗淋"，"渗"原意指液体下透或漏出。《说文·水部》："渗，下漉也。"此处当作阴冷之义，今秦中方言仍将冰冷之义称为"渗凉"。九行"亦遇此菑"，《正字通·草部》："菑，音义与菑同。""菑"，原意为不耕田地。《尔雅·释地》："田一岁曰菑。"郭璞注："今江东呼初耕地反草为菑。""菑"读如"灾"，此处义也同"灾"。《诗·大雅·生民》："大拆不副，无菑无害。"《说文》上篆书字首及《居延汉简甲》上"菑"字写法均与此碑上写法相近。十一行"勋于后人"，"勋"，功

勋、功劳之义。"勋于后人",即为后人做出勋业、功业。《校碑随笔》上释此字为"勖","勖"读如"续",有勉励之义。"勖于后人"虽也能讲通,但此碑上的文字似还是与"勖"字稍异。十二行,碑文书写者在此处用了三个典故:"失雏颜路""哭回孔尼""鱼澹台忿,怒投流河"。四字一句或三字一句,这是古代碑刻铭辞部分的基本格式。而荣宝斋出版的《中国书法全集8·秦汉刻石二》上,将此处断为:"颜路哭回孔尼鱼,澹台忿怒投流河"。四字一句的铭文中,忽然出现七字一句的句式,这在古代文字中是极少见的例子。再者,将此处断为"颜路哭回孔尼鱼"也讲不通。"颜"指颜回,"路"指子路。"回"也是指颜回,没有颜回与别人同去哭自己的事,"孔尼鱼"更是讲不通。此处的"失雏颜路""哭回孔尼"都是使用了倒装句的句法。"失雏颜路",即颜回、子路都有为失去雏子而哀叹的事,典在《孔子家语·颜回第十八》。"哭回孔尼",即"孔尼哭回"。典出《论语·先进》:"颜渊死,子曰:噫,天丧予、天丧予。颜渊死,子哭之恸。"孔子哭颜渊(回),是因为他失去了最好的学生、最得力的助手。碑文作者用了"失雏颜路""哭回孔尼"这样的典故,在表达、烘托出自己失去孟孝琚的悲哀心情。"鱼澹台忿",是用了孔子弟子澹台灭明的典故。《孔子家语·七十二弟子解》:"澹台灭明,武城人,字子羽。少孔子四十九岁,有君子之姿。孔子尝以容貌望其才,其才不充孔子之望。然其为人公正无私,以取与去就,以诸为名,仕鲁为大夫也。"因澹台仕鲁为大夫,所以碑文上称为"鱼澹台","鱼"古文通"鲁"。澹台灭明不为孔子所重后,退而修行,后南游至江,有弟子三百,名闻诸侯。孔子闻之曰:"以貌取人,失之子羽。"碑文中所用的这几个典故,都是在烘托失去才子孟孝琚的惋惜之情。此碑上半部残缺,碑文内容损失不少,碑文中所能见到的职官名也不多。最后一行第一字"记"上应为一"主"字。"主记"是汉代郡、县官府内掌管文书记录的官员,亦称"记室""主记掾"等。"主记"与前行的"主簿"同为郡、县的文书官员,但地位较"主簿"为低。东汉时,主簿的地位非常重要。其职务已不仅是文书簿记,主人府中一切私事及出门宣命、奉送要函等都由主簿处理,其地位相当于现代的机要秘书或私人秘书。最后一行"铃下",职官名,汉代公卿以下各官府中均有设置。为

门下之职，地位较卑微，主管随从主人、护卫、威仪等事务。因与主人接近较多，也是容易得宠的亲近之吏。"铃下"又称"铃下威仪"，有时写作"轮下"，魏以后废除。唐以后，将帅、太守等高官在书信往来中，常以"铃下"作为谦词代表"我"字。

清吴士鉴在《九钟精舍金石跋尾》中谈到此碑时说："字体与《樊敏碑》甚为相似，当时西南徼风气渐染，故与中原碑碣判然不同也。"说此碑书法与《樊敏碑》书法"甚相似"恐未必，但说此碑"与中原碑碣判然不同"，却是千真万确的。《孟孝琚碑》远距中原数千里之外，隔山阻水，风物不同。其文字的书写习惯、结体变化肯定与中原人士的有一定的差别。当然这些能够书写碑文的人，大多是从中原地区迁徙而去的官员文士。他们虽与中原文化有着很多的联系，但长时间地居于边陲之地，受地方风土人情、文化习惯的影响，最能代表人类性情的文字书法，自然也就会产生一些变化，产生出其特别的面貌来。我们在前面已经推断，《孟孝琚碑》为东汉末年所刻，这时中原地区的隶书体已经到达了炉火纯青的地步。而观此时远在云南的《孟孝琚碑》，其文字的书写还在剧烈的变化发展时期，其书法之中篆书、隶书、行书，甚至楷书也夹杂其中。难怪梁启超在题跋此碑时说："碑中字体有绝类今楷者，可见书之变迁……可证汉隶、今隶递嬗痕迹，皆与书学有关系。"如碑文四行上的"癸卯"二字，其结体中可见不少篆书体的方法，"卯"字简直就可以说是篆书体的隶书化写法。六行"害气"之"气"，除结体上有一些篆书体的意味之外，其用笔上还夹杂有许多民间文人结体随意，书写放浪的特点。七行"凉风渗淋"，"风"字内部不从"虫"，而写作"允"形，这种写法在目前所能见到的汉代碑文中，是绝少见的。它充分地表现出了"风"是空气流动的主要内涵。"渗"字右旁在此处几乎完全使用了篆书体的结构。十一行"昆"字最上一横画极具夸张地向上拱去，两边竖笔则各向内斜插。这样的写法既有隶书的特点，又有篆书的味道。十一行"烟火"的"烟"字，右旁下部隶书写法多为一"土"形，此处的"土"两横画两端都向上翘着，形如一"出"，极有情致。如果单独来看，《孟孝琚碑》上的文字或大或小，或长或短，变化多端，但总体看来，行气、章法、布白却十分整齐，并没有什么感到不和谐的地方。这就是古人

把握文字书写能力的表现，这其中的绝妙之处，只有多多阅读，多多临习了古人的碑帖之后方能悟得。

《孟孝琚碑》远在云南昭通，自清以来，此碑拓本在中原内地并不多见，精拓本更是凤毛麟角。余所得一清末整纸拓本，是余2002年游历四川时所得。上有"曾昭鲁印""陈衡恪印""樊"等前辈金石家的印痕，朋友间转让仅索一千五百元。2005年时，在长安肆上见有一民国年间拓本，开价四千元。幸余已有此碑旧拓，不必再费重金了。2018年秋，北京中贸盛佳拍卖会上有一裱本《孟孝琚碑》，余以册后有前人题跋写作均好，又出两万五千元购之。金石爱好者多如此痴情。

77 益州太守高颐阙 东汉献帝建安十四年

《益州太守高颐阙》，又称《高颐阙题字》。阙分东西两座，各座皆有题字，历数高颐所任职官名。（图126、图127）隶书体，东阙文为："汉故益州太守、武阴令、上计史、举孝廉、诸部从事高君字贯方。"西阙文为："汉故益州太守、阴平都尉、武阳令、北府丞、举孝廉，高君字贯光。"石阙在四川省雅安市东郊的姚桥乡，为东汉末益州太守高颐的墓前建筑。根据高颐墓前的《高颐碑》考知，高颐卒于东汉献帝建安十四年（209）八月。一般来说，此墓前石阙也应修建于当时。据宋代洪适《隶释》中记载，洪适曾于写书前见到过原石，所见西阙最后一字缺失处是空白的，当时有人在此空白处刻有"缺一字"三字。而后，有人在此处已补刻上了一"光"字。从《高颐碑》上我们可知，此二石阙所列皆为高颐所历任的官职名。由此可证，补刻成"光"字的西阙，也是高颐墓前的石阙。只是宋代的好事者误将"方"字刻成了"光"字，使得后人误以为此石阙为高氏兄弟各属其一。有碑帖著作者未能见原石拓本，称此二阙文字漫漶不清，若有清晰拓本应是后人剜刻后所拓，剜刻时并将西阙的"光"字补上云云。我们从宋代洪适的《隶释》中已经得知，西阙"光"字宋时已经被补上了，并非后人剜刻时才

图126　清拓本《益州太守高颐阙》西阙全图

图127　清拓本《益州太守高颐阙》东阙全图

补上的，持此说者当是未能见精拓本所致。余藏此石阙拓本凡三套，皆为双层黄竹纸所拓。墨色沉着，字迹清晰，其中一套上有金石家缪荃孙、于右任等人的印记。长安诸老皆以为此本应拓于清代早期。《益州太守高颐阙》宋人虽已记录，但至今未见有宋拓本传世，甚至未见有可靠明代拓本传世。这是因为此石阙远在四川雅安的乡下，蜀道艰难，中原金石家多不能亲至其下抚摹捶拓。所见清早期拓本，西阙文字上"汉"字右侧未连及石花，"汉"字下四点中间两点未被泐连。"阴"字右下未被泐损，中间一长横画完整、清晰可见。"举"字右上角未泐损，第一小横画与第二小横画之间未泐连。另外原石旧拓本字口中多能见石底痕迹。这是因为石阙上文字的字口较浅，捶拓时稍稍用力，就会触及字口底部所致。字口中可见石痕者，应是原石拓本。文物出版社所出《中国书法艺术·秦汉部分》上所示《益州太守高颐阙》拓本，为西阙拓本，但缺"廉高"二字。最后一字"方"也是从东阙上移来的，此拓本可能是由散乱后的拓本拼凑而成的。

　　"益州"，郡名，故址在今贵州至四川东部一带。《后汉书·郡国

志》："益州郡，武帝置，故滇王国。"据《高颐碑》载，高颐为益州太守是由当时的益州牧刘璋所封。"益州郡'，为益州牧属下的郡县。高颐于建安十四年（209）八月卒后，刘璋即封董和为其继任。高颐其人其事史书上未见记载，传世的《高颐碑》记之甚详，可作为研究此刻石的参考资料。"武阴令"，职官名。但遍查《汉书·地理志》《后汉书·郡国志》上均未见有此县名。"武阴县"或是东汉后期曾短暂设置过的县名，与"武阳县"相邻。或是此石阙刻写者将"武阳"误刻为"武阴"也不是没有可能。因为西阙文字上却刻写的是"武阳令"。"武阳"，东汉时属犍为郡，故址在今四川省彭山县以东地区。"上计史"，在汉代职官表中，只有"上计吏"，没有"上计史"，"上计史"应是"上计掾史"的省称。"上计掾史"为郡国佐史名，汉代郡国每年要向朝廷递交"上计簿"接受审计，使者多以守丞长史为任，上计掾史相从。除财务外，民政、民风等内容都在上计之列，朝廷据此"上计簿"来赏罚地方官员。"举孝廉"就是推举孝廉，这是汉代选拔人才科目中的重要种类。郡国每年要按一定比例选出孝悌、廉洁、方正之士，由朝廷委任以"郎官"以备调用。这是汉代民间士人入仕的重要途径之一。"诸部从事"，检汉代职官表中未见有此职名，当是郡国佐史"从事"的别称。"阴平都尉"，"阴平"即广汉郡所属的"阴平道"。汉安帝时以属国为都尉别领三城，称为"北部都尉"，"阴平道"为其都城所在地，故亦称"阴平都尉"。"都尉"为汉代地方武官名，多在郡国一级设置。

《益州太守高颐阙》的书法风格，浑朴厚重是其最大的特点之一。东汉末年，隶书的书写已经完全成熟，从此二阙上的文字可以看出，无论从用笔上还是结构上，都表现出了隶书体所有的形式与特点。比如横画、捺画收笔时的大波脚，方形结构中的两竖笔向内倾斜或束腰，"字""守""孝"等字下面的竖弯钩写法运用了较大的折笔回锋方法等。此二阙的文字中还有几个结体别致的文字，如"武"字，左上的小横画被移到了长横下面，左下的"止"又写成了"山"形。"诸部从事"的"从"字，"彳"的写法极似一反犬旁。"高君"的"高"字，上面一长横画变成了一宝盖头的样子，也是颇具特色。以上这些写法，实为其他碑石上少见。临习《高颐阙》上的书法，对书写榜书有极大的帮助。一可得其气势，二能取其浑朴。

《益州太守高颐阙》因远离中原，不易捶拓，故拓本较少有流传。甚至近年来出版的许多书法鉴赏辞书上也未见著录。近年各地的大小拍卖会上，也未见有此拓本面世。余所得几套，皆清早期拓本，2003年为成都一收藏家割爱转让。三套共费五千元购得，可谓价格合适。

78　射阳石门画像　约东汉末年

《射阳石门画像》，又称《射阳石门画像题字》。（图128）此画像石自拓本传世始，即有将包世臣题额及题跋同时拓出的。包世臣横书题额为"汉射阳石门画像"，题跋共两行，文曰："石门旧在宝应县射阳故城，乾隆五十年江都拔贡江中昪载归，道光十年其子户部员外喜孙移置宝应学宫。泾（县）包世臣，仪征刘文琪、吴廷飏，泾（县）包慎言，江都梅植之同观。世臣记。"

"射阳"，古县名，东汉时属广陵郡。在今江苏省淮安、宝应县一带。孙星衍《寰宇访碑录》卷一："射阳石门画像，八分书，无年月。乾隆间为汪甫中所得。"此画像石高约120厘米，宽约50厘米。石上图像分为三层，第一层上有三人像，左边为老子，中间为孔子，右边为孔子的弟子。人像右上方各刻有二字，表明各自的身份。第二层画像中间有一连杆的托盘，托盘两边各饰有两束飘动的凤尾草。托盘上方刻有一正面人物像，半蹲着，双腿分开，双臂高举，如一妇人正在生产状，右边站一侍者，似为助产婆之

图128　清拓本《射阳石门画像》全图

类。托盘下方左右两边还有两个跪着的侍者。第三层是一幅厨房里的图像，上面一部分由左至右悬挂着羊肉、鹿肉、牛头和一个猪腿。中间部分，左边有一圆桌，桌上摆了六副碗筷。左下角有一人蹲在那里，右手执刀正在刮鱼鳞。旁边站着一人，左手执盘等着盛放。最右边是一个灶台，灶台上安放着甑锅，锅上正冒着热气，预示着锅里的美味将要熟了，而灶旁的老妪还不停地往灶膛里加着木柴。这真是一幅绝妙生动的汉代人生活图卷。观此画像石，能够使人对汉代人的生活有一个直观的了解。所以说，碑石拓本是研究古代历史、民俗的最好资料，原因就在于此。此石应该是某氏祠堂石门（石阙）上的用石。上面一层图像表达了此氏族人尊崇儒道，崇尚读书的风气。孔子携弟子拜访老子的图像，在汉代刻石中多有出现，山东嘉祥武宅山汉代刻石中，就有孔子见老子的画像。这表明汉代时孔子、老子二家的学说，在中国人心中占有很重要的地位。孔子、老子二家所提倡的修身养性、忠孝仁义等学说，最符合中国人的思想方式和生活习惯。有人说，老子代表道教，孔子拜见老子，说明道家要比儒家高明，孔子还要向老子请教呢。此说功利性太强，又稍显浅薄，故不足为凭。（图129）画像石上的第二层图案，是在表达此氏族人丁兴旺的意思。妇女生产在古代时是绝对的大事和喜事，所以此处特别给予表现和表达。第三层图案则是表示此族人生活富足的景象。此

画像石上的文字不多，最上一层图案中只有"弟子、孔子、老子"六个隶书体文字。从此六个字的用笔结体来看，应当是汉代人所刻写的无疑。将此石上文字与山东武梁祠画像题字相比较，此画像石上的文字在书写上要硬朗许多，活泼许多。这说明东汉后期隶书成熟后，已开始了向行草书发展的趋势。如"弟子"之"子"，中部一长横，是一个由细到粗，再向上挑出的变化过程，这种书法表现与后来的"章草体"用笔几乎一致。"孔子"之"孔"，右边的笔画如一个圆钩，这在东

图129　清拓本《射阳石门画像》局部图

汉中期以前的隶书写法中也是少见的。它的结体更趋于装饰性和美术化这种自由而率意的气韵，值得今人学习。感受这种气韵，对提高书法欣赏水平有一定的帮助。

鲁迅先生在1915年4月25日的日记中这样写道："往琉璃厂买《射阳石门画像》等五纸，二元。"可见在当时《射阳石门画像》拓本的价格就不低了。2001年夏，余游北京时，在古物市场上的一堆旧纸中翻得此拓。当时旧装裱已裂为数段，相互错位，已看不出是何种碑拓。归长安后经重新揭裱，始知为《射阳石门画像》。当时主人仅开价三百元，今日重新裱出后，长安诸同好皆欲以千元索去。余爱此物，自然要束之高阁了。

79 朱君长刻石 约东汉末年

《朱君长刻石》，又称《朱君长题字》。（图130）隶书体，残石仅存"朱君长"三字，清代诸金石家定为汉代刻石。此三字旁刻有清代金石家黄易题跋三行，记述了其发现此石

图130　清拓本《朱君长刻石》全图

的经过。跋文曰："乾隆五十七年（1792）四月，钱塘黄易得于两城山下。审为汉刻，移立济宁州学。"在黄易跋文上方，有翁方纲题跋两行，曰："此三字不著时代，然真汉隶也。以书势自定时代耳。"广西师范大学出版社出版的《翁方纲题跋手札集录》上，此石题跋句中的"此三字"却为"此刻"二字。是书中另有所依也不得而知。翁方纲题跋的左边有一乾隆

五十七年（1792）钱永立的题跋一行，此行文字极细小，只有淡墨精拓本才能看清楚。在黄易题跋的右边有光绪二十三年（1897）崔鸿图的观款一行。有此观款的拓本自然是清末以后所拓。自清乾隆年间此石被黄易访得后，至今"朱君长"三字无太大泐损变化。早期拓本，翁方纲题跋的第一字"此"，上部从左至右，第三道小竖笔上未连石花。清道光至光绪年间拓本，"此"字上部已连石花。黄易题跋第二行"城"字左上角无石花，是早期拓本。另，清光绪年以后拓本，黄易跋"汉刻"之"刻"字左下已损，"立"字右下也泐。

黄易在题跋中称：此石得于"两城山下"。"两城"为地名，检地名书，山东济宁周围无此县名，只有一乡镇名为"两城庄"，在今山东省日照市东北，黄易跋中的"两城"当指的是此处。"朱君长"三字似为一官名。但遍检历代职官书，未见有"君长"一职。古时有称诸侯为"君公"或"君主"的，《书·说命中》："树后王君公，承以大夫师长。""君长"或是指诸侯君公属下的官吏之长。当然，"朱君长"也许仅仅就是一个人名也说不定。

《朱君长刻石》虽仅有三字，但其中所表现的书法艺术性，却是让人感到十分震撼的。正如清代书法家方朔在《枕经堂金石书画题跋》中所说：《朱君长》"结构淳古，风神飘逸，隶中佳品，可爱也"。"朱君长"三字字直径约10厘米，这在所见的汉代隶书中已算是大字了。它的书法精神与《封龙山碑》同为一派。在汉代人的书法中，雄伟劲健，气魄豪放一派，此三字足可抗肩其中。

《朱君长刻石》虽仅存三字，但自清以来其名声在金石界却极大。这里有两个原因，一是此石出于山东，清代金石大家如黄易、翁方纲、陈介祺等，不是在山东为官，就是在山东居住。山东境内一有古代石刻出土，这些金石家必然会大力推介、宣传。名人登高一呼，应者自然也众。这就是一些碑石很快出名的一个原因。另一个原因就是，此石文字的书写，本身就是神品，其艺术性自然也能震撼人心，给人留下深刻的印象而成为名品。其他省份虽也常有汉代文字出土，艺术性也极高，但缺少名家的评介，沉没于世间者不少，实在可惜。

此件拓本2003年余以八百元得之于京城某次拍卖会上，清末所拓，拓本上钤有杨星吾等人的印信，东京人手笔，虽寥寥数字，悬之舍中也足使蓬荜生光辉。

80　君车画像题字　约东汉末年

《君车画像题字》，又称《门下小史画像等题字》。（图131）题字为隶书体，石上正反两面均刻有画像。正面画像分为两层，上层左起为一壮马，昂首奋蹄牵引着君王所乘的大车，上方题字曰："君车"。"君车"后有随从数人各骑一马。第一匹马上所题为"铃下"，第二匹马上所题为"门下小史"，第三匹马题字处残损，不知为何种职官。下层题字左起依次为"门下书佐""主簿"等。"君车"图像背面为三条龙形相互追逐。此石刻拓本正面高约85厘米，宽约125厘

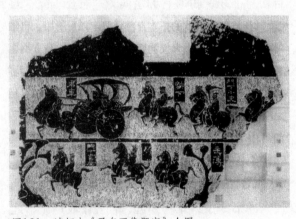

图131　清拓本《君车画像题字》全图

米。背面高约88厘米，宽约135厘米。画像石右下角出土时即残缺一角。1882年出土于山东临淄，旋归山东陈介祺，遂有精拓本传世。陈介祺所拓多用上等银朱施拓，色泽稳重，呈紫红色。另有部分墨拓，也是纸墨俱佳。陈氏所拓多盖有其印章。清宣统元年（1909），此石与《曹望憘造像》同时经上海被售至海外，今藏法国巴黎博物馆。民国初年有翻刻本出世，无背阴图案，正面图像下层左起第二匹马后蹄处未断。翻刻本文字与图案稍显生硬，最上端石花亦是刻凿而成，故颇显生硬，朱拓本色泽更是浮躁肮脏，所以，翻刻本并不难辨认。

图案上层题字，右起第一为"门下小史"，是汉代郡县小吏的职称，因供事门下，故称为"门下小史"。第二个为"铃下"，是汉代官府内的小吏。汉时公卿以下诸官府都设有"铃下"一职。供职门下，主随从、护卫、威仪等事宜。因仪仗队旗帜上多悬有响铃，旗下随从故称为"铃下"。"铃下"一职地位虽低，却是近臣，常被主人宠信。第三为"君车"，此处的"君"不是指汉天子，而是指鲁国之"君"。汉代时"君"不专指皇帝，各诸侯国王及一般男子都可称"君"。

《君车画像题字》上总共有十四个字。书法开合夸张，与汉代诸摩崖石刻上文字有许多相近之处。临习此种书法，用来题写书签，或题写跋语，将一定会是风流潇洒、温文尔雅的书法作品。

《君车画像题字》拓本，因其多出自陈介祺之手，拓工精良还时常钤有陈氏印记，加之原石已流失海外，所以，此石拓本向来被收藏家们所重视，价格也向来不菲。1995年北京嘉德拍卖会上曾有一纸，朱砂拓，上有陈氏藏印，开价五千元。2005年时，拍卖价已达万元以上。2003年时，长安肆上也曾出现过一纸，朱拓本，未裱，四千元被海外来人购去。2015年后，陈介祺手拓《君车画像题字》价值已高达十万元以上，而且市场上并不易见到，可见物以稀为贵的道理。

魏晋南北朝

81　上尊号碑　魏文帝黄初元年

《上尊号碑》，又称《劝进碑》《公卿劝进表》等。（图132）隶书体，碑阳文字二十二行，行四十九字。碑阴文字十行，行四十九字。碑阴文字实际是碑阳正文的延续。所以，有人就称此碑阴文字为"后段"或"后十行"，并不称其为碑阴。碑石上方有篆额，阳文，两行八字，文曰"公卿将军上尊号奏"。"奏"是古代的一种文体。此碑额拓本较少见，旧拓本多不同时拓出。此碑出土于河南许昌临颍繁城镇。碑文中无刻石年月。前辈金石家据史书资料考证，此碑之文应作于汉献帝延康元年（220），而碑石则是刻于魏文帝黄初元年（220）。虽为两个朝代，两个年号，实际时间是在同一年之内。东汉献帝建安二十五年（220），已经继魏王位的曹丕将建安二十五年改为延康元年。名义

图132　明拓本《上尊号碑》碑阳全图

上还是汉献帝的年号，但国家权力实际已落入曹氏家族的手中。这时，以相国华歆、太尉贾诩、御史大夫王朗等为首的文武官员，遂曹丕所愿，积极地递上了请求曹丕改年号、做皇帝的《劝进表》（又称《上尊号表》）。同年十一月早已无实权的汉献帝刘协，率领众公卿告于先祖高庙，宣称要尊崇天命，效法尧舜禅让之举，将皇权完全地交给了曹丕，确立了曹丕称帝的法统地位。于是曹丕立即登基，改延康元年为黄初元年，这是当年十一月的事。此碑文字应写成于当年的二月以后至十月以前，因为当年二月才封华歆为相国，十一月以后已经有新年号了。此碑内容是劝曹氏做皇帝、改年号，显然是当年十一月以前的事。但按立碑时间算，此碑应该还是在曹丕的黄初元年。

　　此碑在宋时已有著录，前人也记述过宋时拓本的情况。宋、明间拓本多只拓碑阳文字而无碑阴文字，但并不如翁方纲《两汉金石记》中所说："近数年拓碑者始知并后段拓之。"近年已见数册明代拓本出世，皆拓有后段碑阴文字。宋拓本碑阳二十一行"沐浴而栉风"，"风"字未损。宋拓本每行字下部约十余字基本可见，明以后每行字下十余字皆泐损。明初拓本，一行"太尉都亭侯"，"尉"字稍损，"都"字可见下半部，"亭"字完好无损。七行"长水校尉关内侯"，"关"字右上角稍损，"关内侯臣福"，"福"字完好，"臣质"，"质"字完好。十行"汉帝奉天命"，"天"字完好。十九行"之玄"，"玄"字右部稍损。明中期拓本，一行"御史大夫"之"夫"及其下"安陵亭"三字可见。二行"轻车将军"下有一"都"字未损。碑阳最后一行"华裔"之"华"字存左半部，"裔"字完好。碑阴文字，二行"降甘露"，"降"字未损。三行最下"物杂"等七字未损。六行"无以加"，"以"字未泐损。清初拓本，一行"御史大夫"之"夫"及下面"安陵亭"三字已泐。二行"都"字左旁下部稍损。清中期拓本，二行"都"字存上半部。五行"军华乡侯"，"军"字损左半部，"常奉臣"，"臣"字完好。十四行"然后帝者"，"后"字损右半部。清道光年以后拓本，碑阳文字一行"都"字全泐损，碑阳最后一行"裔"字首笔点、横两画泐损。碑阴二行"杂"字以下三字泐损，"间者"二字，"间"字损右下角，"者"字损右半部。据传明末清初时此碑文字曾被剜剔过，明时拓本

文字笔画轻重分明，清以后拓本文字则稍显粗壮，近拓本文字风神则更杀。而碑阴文字由于捶拓较少，文字精神也多有存留。另，此碑有翻刻本，传世却极少见。此碑甚丰伟，文字又多，一般来说拓本的真伪应该容易分辨。（图133）

因前人考定《上尊号碑》为汉末延康元年所立，但事实上延康元年时的政治、经济、文化已经没有了刘氏皇家的味道。所以，如果硬是要拿汉代人的书法精神去衡量、评价此碑书法的话，肯定也就无法真正地了解此碑书法的内涵了。前

图133　明拓本《上尊号碑》局部图

代不少金石家认为，此碑的书写者是魏晋时期大名鼎鼎的书法家钟繇。这一说法当然是有一定根据的，因为在碑阴文字诸大臣的列名中，就有"臣繇"的字样。钟繇，字元常，汉颍川郡长社县人，生活在东汉末桓、灵时期至曹魏时期。初经举孝廉，任黄门侍郎。曾策谋汉献帝脱离董卓部将的控制。官渡之战时，奉命镇守关中，使曹操无西顾之忧，被喻为"汉之萧何"。后历任大理、相国、廷尉等职官。可见钟繇在历史上的名声首先是政声，其次才是书法艺术之名。古代历史上的许多著名书法家，几乎没有因专门写字而出名的，也基本上没有如今职业书法家那样的专门如一。古代的书法家首先是要工作、生活，然后才将写字作为艺术来进行。所以，他们的书法艺术中也就有了人生经历的意味，内涵也就会丰富许多。今天的职业书法家则是先求写字，借写字而出名，借出名而生活。这样写出来的字（或称书法作品），其中所包含的"艺术"内容也就不可能与古人相比拟，更谈不上超越古人。

《上尊号碑》的书法书写较为工整，结体也较为均衡，安静之中不乏雄健与变化。如三行的两个"督"字，外形方正严整，但中间部分的几个小竖笔却书写得有轻有重，有长有短，变化多端。十二行"魏国"之"魏"，古

时"魏""巍"相通，此处"魏"字上也写有山字头，只是此处的"山"被移到了"魏"字右旁的左下角。如果将"山"字写在最上边，此处可能就没有这样方正了。北魏时期墓志碑刻上的"魏"字多此种写法。此碑阴上的文字，旧时捶拓得较少，所以文字笔痕古意尚存，笔画轻重变化清楚可见。其中当然有一定的汉隶精神，与《尹宙碑》的书法还有些相似之处。

在今天，《上尊号碑》的宋、明拓本虽不能见到，但清时的拓本还是可见的。只因此碑丰伟，拓本也巨大，清拓近拓价格都不会太低。清光绪以前拓本，碑阴碑阳两纸，一般不会低于八千元。近年新拓也非三千五百元以上不可得。

82　受禅表碑　魏文帝黄初元年

图134　民国拓本《受禅表碑》全图

《受禅表碑》，简称《受禅表》。隶书体，碑文二十二行，行四十二字。（图134）碑额为阳文篆书"受禅表"三字。碑额于民国初年被人从碑头上凿下运至北平（现存故宫博物院），故民国以后拓本均无碑额。清嘉道年间拓本碑额"受禅表"之"受"字上半部已损。此碑出于河南省许昌市繁城镇，刻立于魏文帝曹丕黄初元年（220）十月。据称，此碑与《上尊号碑》为同一人所书。有人说是钟繇所书，有人说是梁鹄所书。唐代文人刘禹锡则认为此碑是王朗为文，梁鹄书写，钟繇镌字，谓之"三绝碑"。这一说法是否正确，目前还没有可靠的证据证明，姑妄言之，也是为金石界增加一段佳话罢了。尽管唐宋诸家已著录过此碑，但至今未

见有宋拓本传世。明初拓本，首行"维黄初元年冬"，仅"初"字左半部稍泐，其他字均未损。二行"上稽仪极"之"上"，左上角有一小泐痕，"皇帝受禅于"五字，"受"字泐损，其他字则清楚可见。三行"是以降世"，"降"字稍损，"世"字可辨。明中期拓本，首行"维黄初元年冬"，"年冬"二字右半部损。清初拓本，首行"维"字损下半部，"冬"字损上半部，二行"皇"字稍损，"帝"字中间部分泐损，三行"降"字左半部损。"世"字已大损。清乾隆、嘉庆年间拓本，首行前六字"维黄初元年冬"全损，二行前五字"皇帝受禅于"全损，三行前五字"是以降世且"全泐损。清末拓本，此碑右上损去一大角，自首行至十行各损六至一字不等。碑石下部中间部分也损成一半圆形，每行二十五字以下基本被泐痕所掩。近拓本，碑石下部文字几不可辨。

所谓"受禅表"，即魏文帝曹丕接受汉献帝禅让，而成为皇帝的表述文章。碑文内容为说明曹丕接受禅让是顺应天命而为，以及当时社会所表现出的各种瑞兆、当皇帝的理由、大赦天下的做法，还有登极时的盛况等。此碑内容是官方文件式的文字，是昭示给世人的"政府公告"。所以，它的文字在书写上就特别端庄稳重。（图135）

《金石萃编》在引此碑正文时，将碑文第十行"上降乾祉，下发坤珍"，"坤"字处空一格未释出，不知是未能确认此字，还是另有意思。此碑上将"坤"字写作"〣〣"形，这在汉、魏碑刻中是常能见到的。比如《石门颂摩崖》《西岳华山庙碑》《孔羡碑》等，"坤"字都如此写法。在碑文的二十一行，有一段文字容易引起人们的误解，此处需要说明一下。碑文曰："乃召有司，大赦天下，改元正始。开皇纲，阐帝载……"这里要说的就是"改元正始"一段。史书上常见有"改元某

图135 民国拓本《受禅表碑》局部图

某"，指的是有了新的年号。此处明明是曹丕的"黄初元年"，为何又称"正始"呢？"正始"是"黄初元年"二十年之后齐王曹芳的第一个年号，曹丕不会为二十年之后的曹芳预先起好年号吧？《文选·卜商·毛诗序》："《周南》《召南》正始之道，又化之基。"刘良注："正始之道，谓正王道之始也。"此处所说的"正始"，指的应该是"修正其始"，而不是后来的年号。

杨守敬在《评碑记》中谈及《受禅表》书法与汉碑书法的区别时说："大抵汉碑浑古遒厚，气象雍容，如入夫子庙堂，令人起敬。魏晋则峭厉严肃，戈戟森列，如入细营，令人生畏。"我们从此碑上的书法及其他魏晋碑上的书法中都能看到这一点。从文字发展的角度讲，文字的功能在魏晋以后更加社会化，更加凸显了阅读与传播信息的功能。所以，它要求书写者要更注意文字的规范性和易识、易读、易写等方面的问题，汉字也就必然从隶书向着行书、楷书快速地发展。从书法艺术表现特质上来讲，魏晋人由于社会状况的变化，地方割据，战争频繁，他们已经很少有汉代人那种纯真自然、率性而作的心态。这时的书法艺术主要有两个方面的特征，一是官方的、贵族的、带有军人气质的书法，雄强、劲健、方正、严肃，一点一画如将士执戈持剑，寒冷肃杀，如《上尊号碑》《受禅碑》《曹真残碑》之类。另一方面是一些文人在精神上希望脱离现实社会（如"竹林七贤"之类），他们在书法艺术上追求一种超脱、飘逸、无拘无束的状态，比如《荐季直表》《宣示表》《王基碑》之类。《受禅表》上的书法以隶书体为主，而其中不少文字的结体用笔，却已经透出了楷书写法的意味。如"纟"的写法已经没有了篆隶书的圆转用笔，取而代之的是干净利落的转折；"讠"的短横都没有了波折起伏的变化，以及起笔落笔时的蚕头燕尾；"氵"的用笔也更加简约，行笔也更加迅速等。不论是从文字结体上讲，还是从书法精神上讲，此碑书法都有许多值得我们书法爱好者学习的地方。

《受禅表》与《上尊号碑》的拓本一般会同时出现，多数为清后期所拓，清代早期拓本极少见。近拓本碑石右上角已损去一大块，首行"冬"字下部尚能见一丝笔画。碑文每行二十五字以下几乎辨不出文字，但近拓本大多拓工较精，此种拓本2015年以后市场上价格也均在五千元以上。近拓本在

河南洛阳一带还偶能见到，其他地方要寻找也是不易。2003年时长安肆上见一裱册《受禅表》，清嘉道年间所拓，上有缪荃孙、于右任、李藩等藏家印鉴。后以两千元被人购去。

83 孔羡碑 魏文帝黄初元年

《孔羡碑》，又称《鲁孔子庙碑》《孔羡修孔庙碑》，根据碑文内容，应该称此碑为《魏帝修孔庙之碑》较为合适。（图136）此碑文为隶书体，正文二十二行，行四十字。碑石上方有题额两行，行三字，篆书体，文曰："鲁孔子庙之碑。"魏文帝黄初元年（220）刻立。有人认为，此碑文中有"制诏三公"云云，下诏应在第二年，或此碑应是"黄初二年"所刻立。此石宋以前即在山东，今仍立于曲阜。此碑文后有宋嘉祐七年（1062）张稚圭所刻跋语，张氏认为此碑为曹植作文，梁鹄书碑，今尚不能确信。（图137）

宋代拓本，五行"贬身救世"，"世"下有一"当"字可见。十八行"并体黄虞"，"体"字未损。明代拓本，"体"字右下"豆"部损，右上"曲"部的右下微损。二行"天时"之"时"未损，最后一字"宣"下无石花。三行首字"尼"上无石花，六行"千载"之"载"字左上角可见"十"字形。清初拓本，十八行"体"字右上角"曲"部下泐损严重，但尚存部分笔画。清乾隆、嘉庆年间拓本，十八行"体"字左旁尚存，右旁全损。清道光年以后拓本，十八行"体"字左旁存上

图136　民国拓本《孔羡碑》全图

图137　民国拓本《孔羡碑》局部图

半部，七行"乱百"之间，八行"谓崇"之间有石花。清末至民国年间拓本，二行"同度量"之"度"字左下稍连石花，二行最后一字"宣"下横画变粗，右下连石花，七行"大乱"，"乱"下未连石花。

　　《孔羡碑》自明清以来，其上虽有数处残损，但碑文基本都能读通。在文字内容中，仅有少量的假借、异体之字，以及个别典故，此处当作简单的解释：一行"斑宗彝"之"斑"，前人以为这是"班"字的假借。按字义来讲，"斑"与"班"在分别、排列的意义上是相通的。此处"斑"应为分别之义，二字相通，但不是假借。五行"修素王之事"，"素王"此处指"无位之王"，即后世的所谓"无冕之王"。《广雅·释诂三》："素，空也。"《庄子·天道》："以此处下，玄圣素王之道也。"成玄英疏："有其道而无其爵者，所谓玄圣素王自贵者也。"此处的"素王"指的应是孔子。七行"百祀堕坏"，"堕"字的写法此处有些特别，把下部"土"字硬是挤进了上边左右两部分的中间，这样处理能使文字更加方正、紧凑。"堕坏"即"毁坏"。八行"朕甚闵"，"甚"字下隶书、楷书写法多为"匹"形，金文、小篆"甚"下则多为"匹"形，此处却为"正"字，《上尊号碑》中的"甚"字即如此写法。十七行"区夏"，"区"在此处指一定的区域范围。《玉篇·匚部》："区，域也。"《书·康诰》："用肇造我区夏。""区夏"即"夏区"，指夏朝管辖的区域。二十行"群小遄沮"，"群小"，指的是宵小之徒。"遄"，迅速、疾速之义。《尔雅·释诂下》："遄，疾也。""沮"，此处用"阻"义。《广韵·语韵》："沮，止也。"《诗·小雅·巧言》："君子如怒，乱庶遄沮。"《毛传》："沮，止也。""群小遄沮"，即言宵小之徒很快得到了阻止、抑制。

　　关于《孔羡碑》的书法艺术，历代评价褒贬不一。宋张稚圭跋称此碑

"龙震虎威,气雄力厚,魏刻之冠"。宋洪适《隶释》中称:"魏隶可珍者四碑,此为之冠。"清杨守敬《评碑记》:"此碑以方正板实胜,略不满者,稍带寒伧之气。"清孙退谷《庚子销夏记》:"予观其碑,矫厉方极,无论不及汉,且逊《受禅》矣。"清张祖翼题《孔羡碑》云:"自曹氏盗神器后,凡台阁书皆用钟氏铭石体,孙退谷以为矫厉方板诚然。此碑与《受禅表》《上尊号》二石皆同出一源,去汉刻远矣。"而翁方纲则认为:"其书实自遒劲,不必尽以汉隶一概律之,孙退谷嗤其矫厉方板过矣。"还是翁方纲的看法比较客观,前人以曹魏取代汉室,而连罪及其书,这大可不必。汉代人书如《张迁碑》《景君铭》之类,亦是方正,亦是板实,但却被称之为雄健、严整、朴茂。何以《孔羡碑》有如此的风格却给予不同的评价呢?这是在书法艺术的评价上采用了政治性的意识形态倾向所造成的。这种"形而上"的艺术观,今天仍被一些人所秉执着,并常常用来作为评价艺术的标准,这种观念表现为"两个凡是",即凡是古人的、官方的、正统的、孝子节妇的、达官贵人所写的书法都是好的书法,所谓心正笔必正;凡是民间的、非正统政权的(被称为僭伪,如王莽、曹操之类)、外族的以及伤害了本民族、本集团利益的人等所写的书法,通常都会被看作是"心不正"的劣品,都会被找出各种毛病而遭受批判,都会被嗤之以鼻。这种将意识形态领域的观点引入到书法艺术界,并以此来评价、研究古今人的书法艺术的做法,余以为是十分有害和不客观的。艺术是轻松愉快的、少功利性的,不要搞得太累、太繁杂。

将《孔羡碑》与《张迁碑》上的书法相比较,我们会看到许多结体、用笔上十分相近的文字。如《孔羡碑》一行"高纵"之"高",与《张迁碑》上"高问孝弟"之"高",在结体上都是采用了将下部分写宽大,上下两个"口"形写得较扁平的方法。在这个碑上"于是"之"是",结体、用笔、轻重几乎一致。《孔羡碑》上三行"鲁县"之"鲁",与《张迁碑》上"鲁孝父"之"鲁",结体、用笔的区别仅在于第一笔撇笔,前者稍短,后者稍长而已。《孔羡碑》七行及最后一行上都有"亿载"二字,《张迁碑》上最后一行也有"亿载"二字。将两碑上"亿载"二字相比较,前者"亿"字左右两部分靠得稍近,后者"亿"字左右两部分离得稍远。前者将"载"字右

边的捺笔写得稍长，后者将"载"字第二道横画写得稍长，分别也仅此而已。二者的区别多是在技术层面上的，而不是在书法艺术性的高低上。《孔羡碑》有它自己的艺术价值，这一点不容置疑。

《孔羡碑》新旧拓本都不多见，2003年秋在北京一小型拍卖会上见一民国拓裱册，起价一千元，后以一千五百元成交。余所藏一纸为清中期所拓，2005年在长安古物市场上竟也费去了两千元方才购得。

84 曹真残碑 魏明帝太和五年

《曹真残碑》，又称《上军大将军曹真残碑》。（图138）隶书体，碑阳存文二十行，行十至十七字数不等。碑阴题名两列，每列各三十行，每行字数不等。此碑清道光二十三年（1843）出土于西安城外，清光绪年间被运至北京，先归端方收藏，后归周季木所有，现藏北京故宫博物院。此碑存文中未见刻石年月，前人根据碑文内容中的事件、人名、职官名，以及《三国志》中曹真的传记等，考定此碑当在魏明帝太和五年（231）曹真去世后所立。碑文中又有"牧我陕西""雍州"等字样，知曹真曾主雍州事（今陕西中西部），此事史书上则不见载。曹真病逝于洛阳，北邙山上有其神祠。此碑是陕西人为纪念曹真主陕时的"德政"，而刻立的碑石。《曹真残碑》初出土时，碑文第八行"蜀贼诸葛亮"，"贼"字即被凿去，故初拓本无

图138 清拓本《曹真残碑》碑阳全图

"贼"字。目前尚未见可信的"贼"字未凿本，有伪造的"贼"字未凿本，但细审"贼"字处的墨色，当不难辨出真伪来。清道光年初拓本，八行"称兵上邽"，"邽"字左旁"圭"字完好无损。碑阴上列二十行"尉主簿中郎"，"尉"字右旁未大损。二十一行"将军冯翊"，"将"字左上半部未损。二十二行"督广武亭侯"，"督"字上半部未损。下列五行末"缵"字下部未损。余所藏一册，为清道光年末至同治年初之间所拓。此时拓本碑阳八行"贼"字未损，"邽"字完好。唯碑阴"尉""将""督""缵"等字稍损。虽前人也定此册为初拓本，但确切讲，此拓本应是清道光二十三年（1843）碑石出土数年后所拓。有人说此碑正文十一行"屠蜀贼"之"蜀"字，出土后不久即被凿去。马子云先生在《碑帖鉴定》一书中则认为，此"蜀"字在碑石出土前已经泐损，非被后人所凿。细观余所藏此册早期拓本，十一行"蜀"字虽有泐损，但大形尚在，尤其是"蜀"字左下部笔画较清楚可见。所以说，马子云先生的说法应当是有一定根据的。

此碑出土后不久，碑阳五行"妖道公"三字，八行"蜀贼诸葛亮称兵上邽公拜"十一字，九行"贼"字，十一行"屠蜀贼"三字，以及"屠"字之上半个"然"字均被凿去。这些字的凿毁当在此碑出土后的十年左右，即清咸丰三年（1853）左右。因余所藏早期拓本上，有清同治二年（1863）吴公望的题跋，题跋称：其寓京师十余载，所见数十本《曹真残碑》，唯此本文字最完整，其他均是被凿过的拓本。由此推论，碑上数字的凿损，当在清同治二年以前，咸丰三年左右较为合理。

《曹真残碑》碑阴两侧刻有龙纹，清末民初石归周季木后始有拓出。清末民初拓本文字泐损较多，但拓本传世较少。从《曹真残碑》所存的内容上分析，此段应是整个碑石的中间部分。虽不能读到全部碑文，但从现存的文字中，已大约可以领会到其基本的内容。碑文中所涉及的人物、职官、地名等也较清楚明白，不需要再进行考释。只是个别文字在写法上有些变异，这里稍稍说明一下。首行最后一字为"其"，汉碑上有如此形的写法。此处将"其"字中间部分的一短横画写成了竖笔，于是变成了此碑上的形态。五行第三字为"逛"，此处右边的"王"写成了"生"形，篆书、隶书体中"王"旁多如此作"生"形。五行倒数第五字为"穽"，读如"井"，亦写

作"阱"。《说文·井部》："阱，陷也。窍，阱或从穴。"唐玄应《一切经音义》卷一中引《仓颉篇》曰："窍谓掘地为坑，张禽兽者也。"今称"陷阱"。六行第三字"能"，结体上稍有变化，左旁上部为一"口"形，与篆书、近楷写法均有所不同，故容易使人误识。十行"蓝印阳春"，前二字最难认，其中第一字前人均未见释出。余以为此字即"芷"字，读如"企"。《集韵·止韵》："芷，药草，可治金伤。口已切，上止溪。"碑上此字上部采用了金文篆书体的写法，在金文篆书体中，"艹"常被写成四个（或三个）"屮"形，用来表现"草"的茂盛之义。"芷"与"企"音同，故此处借为"企"字。"企"在此处当仰望、希求之义讲。《广韵·真韵》："企，望也。"曹植《间居赋》："登高丘以延企。""卬"即古"仰"字，也可以看作是"仰"的省写。《说文·上部》："卬，望欲有所庶及也。《诗》曰：'高山卬止。'"此处的"仰"即仰慕、仰仗、仰望之义。"企仰阳春"，即说百姓希求、仰望曹真的德政，就像"企仰"春天一样的心情。十四行"祏"，即"宝"字，读如"主"，古代宗庙中收藏神主的石函称为"宝"。《说文·宀部》："宝，宗庙宝祏。"段玉裁注，引《左传》曰："使祝史徙主祏于周庙。"《集韵》："宝或从示。"

《曹真残碑》自清道光年间出土以来，很少有人认为此碑是钟繇所书。这与明代以前人凡有汉代刻石，即认为是蔡中郎所书，一见魏晋碑石即认为是钟繇所书不同。这也说明清代学者在学问上是很慎重和认真的，不会轻下断言。清刘淳斋在《曹真残碑》的题跋中说："此册与《王基碑》同时购得，皆魏碑中去汉较近者，两碑笔致亦大略相似也。"此论确实得当，有些人在评价魏晋碑刻时常称之"去汉较远"，魏晋时期距汉朝不过几十年，能远到哪里去？清莫友芝在评论此碑时说："汉碑《夏承》上引篆籀，下通隶楷，书家精能至极矣。魏《曹真》一石，仍遥与助其波澜，虽雄厚少逊，而后来引篆籀隶楷名家殆未有不自兹出者。"此论较公允，此碑中确有不少篆籀结体笔意的文字，值得今人欣赏学习。如第三行"坐公"二字，"坐"字左右两边的小"人"变成了两个小圆圈，"公"字下部的笔画也变成了大圈，此种笔意皆是从篆书笔法中脱胎而来的。另外，第五行的"道"字，第十行的"芷"字，十一行的"冬"字等都有篆书的笔法。十五行"嗟"字，

右边一撇长而平地伸向左边，而左边的"口"旁则向上方稍提，被形如横画的撇笔承接住。文字变得方正了许多，很有些楷书的意味。所以，称此碑书法"上引篆籀，下开楷法"是十分有道理的。《魏曹真残碑》文字在结体上还有几个特点值得一提：一、碑上文字"口"字形结体，左右两边的竖笔大都向内倾斜，即所谓的"束腰"特点，这是汉代隶书笔法的典型代表之一；二、碑上文字凡与横画相连接的撇画，如"厂""月""周"等，这些撇笔的写法大都采用了先向内运笔，再向外撇去的笔势，形成了一个向内弓的弧线，这样的写法极大地丰富了文字线条的观赏性和艺术性，对后世中国文字的美术化起到了很好的示范作用。

《曹真残碑》善拓本传世极少。1990年时，日本东京中华书店展示了一册清拓本《曹真残碑》，当时标价五万五千日元，折合人民币四千五百多元。1999年，在北京一次拍卖会上，一册初拓本《曹真残碑》拍出了八千余元。2019年的行价，清代早期拓本，低于两万元无处可寻。

85 范式碑 魏明帝青龙三年

《范式碑》，又名《庐江太守范式碑》《范臣卿碑》等。（图139）隶书体，据宋人洪适记载，碑阳文字原为十九行，行三十三字。但宋以后此碑重入土中，清乾隆四十一年（1776）此碑额头先行出土，至乾隆五十二年（1787），胶州人李铁桥获此碑原石于山东济宁。重出土时此碑已残损，仅存碑石上段，碑阳存文十二行，行六至十六七字不等，碑阴存文四列，一、二两列各十行，三列十一行，四列六行。碑额上的题字有两行，阳文，篆书体，共十字，文曰："故庐江太守范府君之碑。"清乾隆年间重出土时碑额下部已残损，首行"守"字左下角稍残，二行"碑"字仅存右上角"甶"形，"太""之"二字左右两边皆泐。

《范式碑》清乾隆年间重出时拓本，碑阳二行"会者"之"会"，笔画清晰，上部左撇画末端与石花不相连。二行"邑命族"三字清楚可见。三

图139　清拓本《范式碑》册页局部图

行"皇训之殊高"，"高"字下部"口"部未泐，三行中"百"字可见。另，碑文首行"孝"字仅泐右上角，"有"字清楚可见，"夏"字大形可辨者，也是清乾隆年间拓本。清同治年以后拓本，以上数字已泐损，首行"会"字撇画末端已连石花。清乾隆年间初拓本额下及碑阴李克正、黄小松等人题跋较清晰，清同治年以后李、黄等人的题跋已漫漶不清。此碑唐宋人均有著录，但宋拓本却极少见传世。黄小松曾得一本宋拓剪贴本，碑额完好无损，碑文存三百七十余字，内容基本完整无缺。黄小松双钩此拓本并刊行于世，宋拓原本今藏北京故宫博物院。

范式，字巨卿，东汉时属山阳郡金乡县（今属山东省）人。少入太学，后为山阳郡功曹，又举茂才，历官荆州刺史、庐江太守等职，《后汉书·独行列传》有其事迹。据《后汉书》上载："式后迁庐江太守，有威名，卒于官。"范式"卒于官"，当是卒于庐江太守的任上。《后汉书》上无其任庐江太守的时间，而民国三十七年商务印书馆所出，严耕望辑《两汉太守刺史表》上考其为东汉建武年间在任，不知何据，未能言明。1963年，山东嘉祥城南发现一古墓，出土有铜器、陶器等。又有一子母套铜印章，顶上为辟邪纽，文曰："范式印信。"从出土的器物、印章文字与式样及其他文献资料考证，知此"范式"为东汉年间人无疑。但此"范式"是否为东汉初年建武时期的庐江太守范式，还待进一步考证。据宋拓本可知，此碑文中有"青龙三年"等语，即此碑应刻立于魏明帝青龙三年（235）以后，即范式卒后数十年，后人为纪念其事迹，或为祭祀而刻立了此碑。

除了黄小松所藏过的宋拓本外，今日所能见到的最好拓本为清乾隆年重出后初拓本。存字约一百六十余。从书法艺术的角度讲，其中还有不少字的结体、用笔值得今人欣赏、学习。如"冀州刺史"的"冀"字，上部"北"字简写成了"丷"，"田"字中竖又向下延伸，连接到了"共"字的中间部分。"刺"字左旁此处写为"夹"字，这是隶书变化的结果，在汉隶中"刺"字大多如此写法。而"刺"右旁"刂"的写法也是特别的雄浑有力，极富有变化。此处的长竖笔，起笔处如钉头，粗而有力，行笔时先向左拱，再向右稍斜，笔锋回转后再向左挑出，整个笔画充满了如刀似剑的阳刚之气。"鸿归"之"鸿"，中间的小"工"字写得特别长，与左旁的"氵"长度相等。"工"字上部的横画向左边极短，向右则稍长，与右旁"鸟"部最上一笔合二为一，包住了"鸟"字下部的笔画，"工"字下部的横画又与"鸟"字下部横折钩的横画部分相融合，互相借用，形成了一个结体特别的"鸿"字，别致而有趣，浑厚而活泼。"慝六教"之"慝"，读如"特"，《集韵·德韵》："慝，恶也，通作匿。"此处将"慝"字下部的"心"字写得极偏右下方，似乎有将要错位的感觉，细细观来，却并没有感到重心不稳或倾斜欲覆，其原因就在于"心"字右边有一点画存在，"心"字长长的一捺笔又加重了下部的重量。左右两边虽有些分离，但对角却有一种平衡力量存在着。《范式碑》上书法的特点总的来说，是"雄浑宽厚""自然曼妙"一派。在曹魏初年的几大隶书碑石中，可称别具一格。难怪杨守敬在《评碑记》中说："余直以为驾黄初三碑之上，与汉人分道扬镳，篆额尤妙。"在书法意境上"与汉人分道扬镳"肯定是不错的，但其中保留、包含了汉代隶书的精髓之处，也是显而易见的，这也是《范式碑》不同于曹魏其他隶书碑石的重要之处。所以，黄小松将此碑称为"汉碑五种之一"，马邦玉《汉碑录文》又将此碑作为汉碑录在其中。虽然范式为东汉时人物是其被录入汉碑的原因之一，但《范式碑》的书法与汉碑有神形相似之处，也更是其主要原因之一。

《范式碑》在拓本市场上向来难得一见。2003年在北京一拍卖会上曾有一册，拍出了五千元的价格。1996年冬，余在京城孟宪钧先生处以一千五百元得一裱本，碑文首行"会"、二行"高"字等皆未泐，是清乾隆嘉庆年间

拓本无疑。惜裱装时碑文顺序倒乱，不便与其他拓本详细对较。

86 三体石经 魏齐王曹芳正始年间

《三体石经》，又称《正始石经》《魏石经残石》等。（图140）据史料记载，此石经刻立于魏齐王曹芳的正始年间（240—249），主要内容为儒家的经典著作《尚书》《春秋》等十三种经典书。从目前已出土的石经残石来看，仅见《尚书》《春秋》两种，还未发现其他儒家经典的刻石出现。此石经是用古文（大篆）、小篆、隶书三种书体刻写而成的，故称之为《三体石经》。《三体石经》与《熹平石经》均立于当时洛阳的太学门前。北魏江式的《论书表》中有这样一段关于《三体石经》的记叙："陈留邯郸淳亦与揖同时，博开古艺，特善《仓》《雅》、许氏字指、八体、六书，精究闲理，有名于揖，以书教诸皇子。又建《三字石经》于汉碑之西，其文蔚焕，三体复宣。较之《说文》，篆隶大同，而古字少异。"《三体石经》是否为邯郸淳所书虽无确切的证据，但距此石经刻立不久的北魏人如此介绍，应当是可信的。

《三体石经》晋代时即已毁坏，没入土中千百年，自清代时才开始陆续出土。民国十年（1921）时，河南洛阳东郊出土了百年来最大的一块残石经。正面（姑且定为正面）为《春秋》中《僖公》《文公》两篇，存文三十二行，行二十五字至三十二字不等。背面为《尚书》中《无逸》《君奭》两篇，存文三十四行，行二十五至三十二字不等。此石被古董

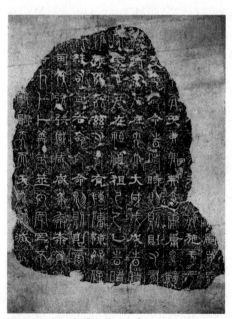

图140 明拓本《三体石经》全图

商得到后，在田间曾拓出十余份。随即就因运输不便而被凿裂成两块。每块高80~100厘米，宽45~50厘米。前后损约二十五字。故传世大幅《三体石经》仅十余纸而已。石经被分裂后，其一归洛阳县署所有，另一归河南官矿局所有，后者不久又归铁门张伯英。民国年间《魏三体石经》最为完整、最为流传的拓本共有六纸。此两块残石的正反两面共拓得四纸。另有一小块残石两面共两张纸，正面为《春秋·文公九年》残文，背面为《书·周书·多士》残文。原河南官矿局所藏残石，正面为《春秋·僖公》篇，自《僖公二十八年》"不卒戍"之"戍"字起至《僖公三十年》末"公子遂如京师"之"子"字毕。剖断后初拓本，二行"齐师"之"齐"字的小篆体尚存大半，隶书体"齐"字完好。六行"陈侯鄬"之"鄬"字小篆体稍损下半，以后即全损。八行"狩于河阳"之"河"字小篆体未损，古文"河"字尚存下半。十行"自围"之"围"字隶书体下半与古文"许"字在原石上为一小块残石。八行"河"字小篆体泐损后不久，此块小残石即遗佚。"河"字小篆体泐损，但此小块残石尚在的拓本，为归张伯英后的初拓本。官矿局所藏石经背面为《书·君奭》篇残石，自"周公若曰"之"周"字起，至"有殷嗣"之"殷"字止。因此石下部残损，故此段文字不能完整读出。归洛阳县署所藏半块，正面为《春秋·僖公三十一年》，自"乃免牲"之"免"字起，至《文公二年·经》的"秦师败绩"之"败"字第一古文止。前人曾言道：正始石经《春秋》中有"传"无"经"。然观原石拓本，"经""传"皆有，不知所言为何。洛阳县署所藏石背面为《书·周书·无逸》篇残石，自"呜呼，厥亦惟我"始，至"监于兹"止。此石除被剖断残损数字处，新旧拓本对照未见损更多文字。另一小块残石，高约45厘米，宽约30厘米。正面为《春秋·文公九年》篇，自"二月晋人杀其大夫先都"起，至《文公十二年》之"十"字止。此石首行仅存古文与篆书体的"夫"字，最后为"十二年"古文与篆书体的"十"字。背面文字为《书·周书·多士》篇，存文十一行，行四至十六字不等，自"在今后嗣"的隶书"在"字起，至"予一人惟听用德"之"惟"字篆书体止。初拓本《多士》篇残石第六行末篆书"尔"字完好，以后损下半，更晚则大半损。

此六纸拓本是传世《三体石经》文字最多的拓本。民国以后还陆续出土

了数块残石，皆因其上文字不多，加之一部分原石流失海外，所以很少有拓本传世。

《三体石经》是由古文、小篆、隶书三种书体书写而成的，石上文字可用三种书体对照辨认。由于石上隶书体写得比较标准清晰，所以，对今天的读者来说并不难释读。当然，由于时代的原因，有些字在书写上与今天的文字书写还是有一定差别的。如洛阳县署所藏残石《春秋》一面上，有四五个"卫国"的"卫"字，其中第七行首字"卫"的隶书体写法就变化较大，中间部分已不似"书"的结体，而写成了上部为一"玄"，下部加写一"十"的形态。这种写法与古文写法较为接近，可以看作是古文（大篆）体的隶书化写法。洛阳县署藏石背面《书·无逸》篇，九行"胥训告，胥保惠，胥教诲"，有三个"胥"字，其中第二、三个"胥"字的隶书体与今文相差较大。"胥"字上部写成了"足"形，这一点应引起读者的注意。张伯英所藏残石《尚书》一面，首行"君奭"之"奭"，读如"事"。《说文》："奭，盛也。从大。"此字也有惊视，及减少、消散的意思。《庄子·秋水》："无南无北，奭然四解。""奭"以音同通"释"义。石上此字写作"奭"形，这是隶书变化的一种写法，《晋皇帝三临辟雍碑》上即如此写法。

有人说《三体石经》书写过于整齐，过于严肃，所以艺术性不高。余以为，这是书法艺术认识上的一个偏见。一件书法作品的艺术性，应由两个方面的因素组成：一是个性的，感性的，天生才能的表现，即艺术个性。二是共性的，理性的，高超技巧的表现，即艺术理念。二者相辅相成、互为补充才能产生出成功的艺术品。只强调突出任何一面，都不能产生出真正的艺术品。就书法艺术来讲，信笔濡墨与信手涂鸦，区别就在于书写过程中是否具有艺术理念。没有艺术理念的信手或率意，都不能产生出书法艺术作品来。艺术个性不是无法无天的随意挥洒。同样，严整的章法，精确的结体，并不是说其中就没有艺术个性。以《三体石经》为例，它的艺术个性就在于书写者文字技巧的纯熟运用。书写者对中国文字的结体变化、"六书"法则极为熟悉，所以，书写起来也就十分得心应手。当同一文字重复出现时，书写者自然会给予一定的结体变化，而且这些变化常常是出乎一般人意料的，同时

也是有所依据的。如《书·君奭》残石，七行"非"字，通常篆书作"非"形，此处篆书作"非"形。"克"字通常篆书作"克"形，此处篆书作"克"形，下从"尸"。十一行"巫"字，通常篆书作"巫"形，此处篆书作"巫"形等，都是变化很有特点的文字。这些文字对书法爱好者学习中国文字，特别是对篆刻爱好者学习中国文字有重要的参考价值。罗振玉在《正始石经残石跋》中说："如此之类，并可订许书传写之失，其有功于小学者，又不甚少矣。以书法言，三体中篆文最精，使转处多方折，结字疏密得宜，姿态天然。承相斯之流，而启李监之源，足考篆法递变之迹。故此石之传人间，不但可考正经文，即论书法，亦一字值百金矣。"（《雪堂类稿·丙·金石跋尾》）此论颇中肯、得当，只强调"个性表现"者，读此文后当有所悟。中国艺术向来都是综合艺术，特别强调文化修养，强调中庸调和与博采众家。一个只会尽情涂鸦的人，而能创作出完美且具有内涵的艺术品来，是不可想象的事。

《三体石经》六纸拓本，在民国时期算是最完整的一套拓本了。因几块残石分别藏于各家，得到整套确不是易事。2003年，沪上拍卖会上一套六纸《三体石经》拓本多在四五千元即可购得。而在2005年春季北京嘉德拍卖会上，六纸一套的拓本已拍出了一万三千元的价格。对一般书法爱好者和收藏者来说，这不是什么好事情。2019年，在民间交流，六纸一套的《三体石经》至少要两万元才可得到。

87　王基碑　曹魏元帝景元二年

《王基碑》，又称《王基断碑》《东武侯王基碑》等。（图141）此碑其实并未断，也未残，只是当时石匠不知是因为刻写有误，还是另有原因，未将此碑凿刻完毕就停了工。据称，此碑刚出土时，碑上有朱砂文字粲然可见。可惜不久即被人抹去，也未能记录下其内容。前人据碑文内容，并结合《三国志》《魏书》等史籍，考出此碑为汉魏时期，曾任荆州刺史，并被封为

"扬武将军东武侯"的王基的碑石。

《王基碑》现存文字十九行，行二十一至二十二字不等，隶书体。碑文中有"年七十二，景元二年四月辛丑薨"之句，景元二年（261）为魏元帝曹奂的第一个年号。一般认为，王基逝于此时，此碑当也于此时不久所立。文物出版社所出，张启亚主编的《中国书法艺术·魏晋南北朝》分册中，有关《王基碑》的介绍则称："此碑约魏明帝时

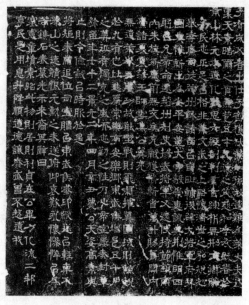

图141　清拓本《王基碑》全图

所书刻，碑云：'王基于景初二年（238）四月辛丑薨。'"遍读此碑上文字，并未见书中所引之句。在现存的碑文之中，根本就没有"王基"二字，《中国书法艺术·魏晋南北朝》分册中，不仅"碑云"二字用得不确，而且将"景元二年"（261）误为"景初二年"（238），其间相差了二十三年之久，也实在不应该。

《王基碑》于清乾隆年间出土于河南洛阳。初出土时，拓本文字基本完好无损，而且碑上界格线清晰可见。因碑上土锈未经清洗，故后五行文字的笔画稍显清瘦。（图142）清嘉道年间拓本，首行"仕于齐"，"于"字第二横画右端连石花。二行"兼"、三行"致"、四行"柔"、六行"训典"、十五行"册送车"等字皆未损。道光年以后拓本，三行"判群言"三字已损，七行末"南"字中部损。清光绪八年（1882）河南训导杜梦麟在碑文左边刻有跋语两行，此后拓本碑文上损约八十余字。

此碑文字虽不完整，但其中内容却补充了史书上的不少阙如。在这些方面前人已经做了大量的工作，故此处不再多言。这里仅将一些普通读者不易理解的字词稍作考释。三行"综枂"，"枂"即"析"字的变体，《广韵·锡韵》："析，俗枂。"《楚辞·九章·惜诵》："令五章以枂中兮，

图142　清拓本《王基碑》局部图

戒六神与向服。"王逸注："枥，犹分也。"旧注："一本作析中。"此处的"综析"，即综合分析、分辨之义。十一行"比进爵常乐亭、安乐乡、东武侯"。"常乐亭"即"常乐亭侯"，"安乐乡"即"安乐乡侯"。这些名称都是汉末魏晋时期的爵位名，后世职官书中多不见记载。《上尊号碑》首句有"相国安乐乡侯臣歆"，可见相国华歆与王基一样，也曾被封为"安乐乡侯"。十五行"赠以东武侯蜜印"，"蜜"通"密"，精细、周严、细密之义。《周礼·考工记·庐人》："重欲傅人，傅人则密。"郑玄注："密，审也，正也。"此处的"蜜印"即指刻工精细、周密之印。十五行最后一字"不"，读"丕"，此处以音通"丕"，与下一句"恨元勋之未遂"的"恨"字形成排比句式。十六行"穑"字的左旁下部有一变化，形如"秀"字，为当时"穑"字的一个变形写法。

《王基碑》在书法表现上，虽与《曹真残碑》在外形上有一定的相似之处，但在用笔上却要比《曹真残碑》活泼、张扬许多。比如小的方框形结构，第一竖笔都变成了向外用力的点画的写法。如"忠""史""邑"等字的第一笔都是如此写法。"女"字的结体、用笔都与篆书相近。两道笔画在上部连接在一起，圆转流畅而下，呈"女"形。"安""屡""姿"等字即如此写法。第二行倒数第二字"著"的写法极有创造性，此处将"者"部的竖笔向上延长，而"艹"变成了两小"十"字，分别安放在长竖的左右两边。这样一来，"著"字的形体就变得扁平、宽博了许多，也更丰富了隶书的表现力。十一行"爵"字的写法也较有个性，"爵"字中间"四"的第一竖笔向下延长，形如一大撇画，将下部的笔画包含在内。把一个分为三段的上下结构文字，变成了一个内外结构的文字，增强了文字的厚度。这种书写技巧，很值得今天的书法爱好者学习借鉴。

《王基碑》出土于清乾隆年间，此后正是清代金石学研究的鼎盛时代。诸金石家虽多有评介，但此碑拓本却并未大肆流传。余集藏碑帖凡数十年，也是在2003年北京一拍卖会上才得到了此碑的拓本。当时费资近两千元。因碑文后可见杜梦麟的题跋，考诸前代金石著作知，此本为清代末年所拓。虽非初拓，但拓工精好，墨色均整，百年前旧物也足可称善。

88　九真太守谷朗碑　吴末帝凤凰元年

《九真太守谷朗碑》，简称《谷朗碑》。（图143）隶书体，碑文共十八行，行二十四字，碑石上方有题额，隶书体，阴文刻一行，文曰："吴故九真太守谷府君碑。"碑石原在湖南耒阳郊外，后移至耒阳杜甫祠内。此碑刻于吴末帝孙皓的凤凰元年（272），此时正是西晋武帝司马炎的泰始八年（272）。

宋代时，欧阳修的《集古录》中即著录有此碑，但至清初时才得到金石家们的重视。传世所见最旧拓本为明末所拓。此时拓本上可见明代人在碑文前所刻的"男童段直祖保寄名后口"数字，以及碑文最后一行下"兴业大义乡""谷氏后人题名""谷起凤、谷尚志"等字完整无损。清代乾隆年间，碑额旁又刻重修款。清嘉道年间，明人题名及清人题款均被人凿去。题款被凿去不久时的拓本，碑文后依稀可见"谷尚"二字，清道光年以后拓本，"谷尚"二字已漫漶不可见。清道光至咸丰年间，此碑文字的笔画尚未被剜剔过，字体清瘦而有

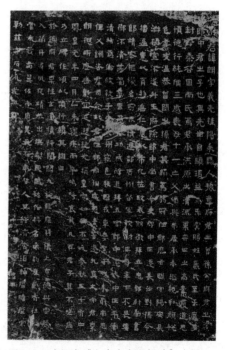

图143　清拓本《九真太守谷朗碑》全图

力。清末至民国年间，碑文被数次剜剔，笔画变肥，大失神韵。未被大剜前，一行首字"府"左上角及右下角被石花所泐，但笔画尚劲细。被剜后"府"字笔画较清晰，但却肥笨无神。（图144）清中期拓本，一行"豫章"之"章"字，下部最后一横画起笔处尚能见笔意，稍后此横画被泐成一较粗的半月形。九行"万里肃齐"之"肃"字，中间部分的泐痕较细，以后加粗，已不能见下部的横画。

《谷朗碑》中有一些异体字、生僻词前人已指出不少，为了使今天的读者能更方便地阅读碑文，此处再选出若干略作说明。四行第一字的"顺"，此处写法左旁不从"川"而从"竖心"。《集韵·稕韵》："顺，古作悁。""顺"在此处作道理之义。《汉书·文帝纪》："孝悌，天下之大顺也。力田，为生之本也。"《说文·页部》："顺，理也。"碑文"履道思顺"，即言履道思理。七行"立忠都尉"，检汉魏职官书，其中均未见有此官名。"都尉"一职设置于战国时代，为将军的属官。汉景帝时改郡尉为"都尉"，掌统郡兵，官秩比二千石，与太守同掌郡任。汉以后，中央及地方设置了许多不同种类的"都尉"，这些"都尉"常常是临时性的，或名誉性的。如"搜粟都尉""协律都尉"以及此处的"立忠都尉"等。"立忠"为一种名号，北魏时有"立忠将军"，相当于三品级别，有名而无实。八行"靖密枢机"，在汉魏六朝正式的职官书中未见有此职官名。"靖"在此处为处理、治理之义。"枢机"是指中央政府的机要部门或职务，但古代从事机要工作的人多被称为"枢密"，而很少被称为"枢机"。在国家机要的意义上，"枢机"是泛指，"枢密"是具体所指，如"枢密院""枢密直学士"等。此碑上的"靖密枢机"不是指职官名，而是一形容词。此句前有"尚书郎"一名，这是汉魏时具体

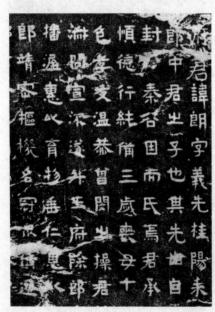

图144　清拓本《九真太守谷朗碑》局部图

的文职官员。"靖密枢机"就是说碑主人谷朗做尚书郎时，是负责处理国家机要事务的文书，责任重大但无差错，所以名声很好。九行第一字"禦"，为"御"字的变形写法。此处将繁体"御"下部的"示"与中间部分的笔画合二为一了，故不易辨认。九行第二字"沴"，即"流"字的别体。《玉篇·水部》："沴，古文流。"十一行"詶"，即"酬"字。《说文·言部》："詶，诔也。"段玉裁注："俗用詶为酬应字。"十一行"九真太守"，"九真"，郡名。汉武帝时置，属交州刺史部，魏晋南北朝时仍被沿用，故址在今云南、贵州南部一带。九真郡仅辖五城县，但却有极重要的战略地位。

《谷朗碑》的书法用笔精妙，结体合法。其淳厚的古意，内聚的精神，产生出一种别于一般的书体来。清代金石大家俞曲园的书法最得力于此碑。有人称此碑书法为楷书体，这是其未能体会出此种"内聚隶书"奥妙的误解。这种书法特点，正是中国儒家文化修养的一种表现，是一种动中有静，在保持整体风格的同时，又能彰显个性的表现手法。近年来，常见有人在批判中国儒家思想。他们认为，儒家思想只是忍让，只是谦恭，只是走起路来一摇三摆；儒家思想没有激情，所以不符合现代人的口味。他们错误地认为儒家是一种宗教，所以要打倒。儒家并不是一种宗教，儒家思想是由孔子创立，并由后人丰富完善了的一种个人修养体系，它是比较符合中国民性、民情的一种道德规范。中国儒家思想之所以不被当代一些年轻人接受，有一个主要原因，即儒家强调的是个体要融入群体，个人利益要符合群体（别人）的利益。而现代经济社会，特别是西方工业发达的社会，则更强调的是如何实现个人的价值，突显个人的价值。中国传统的儒家思想与这种追求正好相反，所以无法得到当代许多年轻人的接受。研究和进一步探讨儒家思想，在学术和艺术的范畴内进行，在当今是十分重要的一件事。只有理解了中国儒家思想，才能够更好地理解与研究中国古代艺术。所以，要认识、学习书法艺术这种中国传统的艺术，就一定要学习和了解儒家的思想方式。因为书法这种中国特有的艺术之中，包含了太多的儒家思想。

《九真太守谷朗碑》明代的拓本极少见，清初拓本即为珍品，道光、咸丰年间所拓定可称善本。2003年时，余曾在北京琉璃厂见一整纸《谷朗

碑》，清后期所拓，索值三千五百元，再三谐之未能得。归长安后，从一旧家购得一整纸旧拓，无碑额题字。主人开价两千元，余欣然接受。今此本若在北京，恐要上八千元了。

89　天发神谶碑　吴末帝天玺元年

《天发神谶碑》，又称《天玺元年纪功碑》《天玺元年断碑》等，又因此碑宋时已断裂为三，故后世又称此碑为《三段碑》。（图145、图146）另有人说，此碑并未曾断裂，而原本就是由三段残石刻成的。此说不知何据，未再见有进一步说明。《天发神谶碑》为篆书体，石裂为三段后，上段存文二十一行，行五、六、七字不等；中段存文十一行，行七字；下段存文十行，行一、二、三字不等。据考，此碑刻立于吴末帝孙皓的天玺元年（276），宋元祐六年（1091）被胡宗师发现于江苏江宁的天禧寺门外，随即被胡宗师辇至转运司，并刻跋于石后，不久又移至江宁县学尊经阁前。清嘉庆十年（1805），尊经阁遭大火，三段碑石全毁于火。

今日所传可信宋拓本为罗振玉旧藏，《雪堂类稿·金石文字目》上有跋语详记此碑。其中有一段文字十分有参考价值，今录之如下："予尝持汉魏古刻无宋拓之论，费屺怀太史以为不然，每论及必各持一端，今得此本，方知予曩者持论之太严也。""汉魏古刻无宋拓"之论不知起于何时，发于

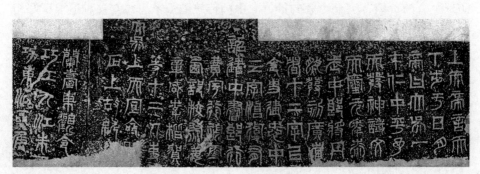

图145　清拓本《天发神谶碑》上段图

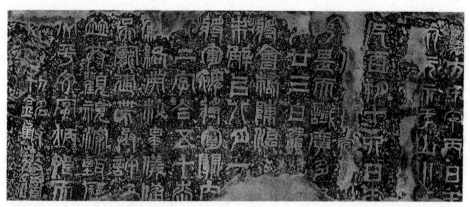

图146　清拓本《天发神谶碑》下段图

何人。前年余在京城时，曾与某专家论及《祀三公山碑》。余以为此碑有元代拓本传世，而某专家以为汉魏碑无宋元拓本。今日公私所藏，世人所闻、所见的汉魏碑宋元拓本有不少，岂件件都不可靠？此说虽来历已久，但一时尚不能服众。却由于这种观点的影响，使得不少的旧拓善本被外人所"捡漏"。如2003年秋季北京一拍卖会上，有一元拓本《祀三公山碑》，就因许多人不敢断此为元拓本，或不相信有宋元间拓本传世，而被人以低价购得。后闻又以十万元以上的价格转售给某汉学家。再如1999年北京海王村一小型拍卖会上，有一册宋拓《怀仁集圣教序》，锦缎布面，红木镶边，裱工、拓工俱佳。余曾定为宋拓，但主事者以为不可能，后以极低价格被人购去。此人来长安时，兴奋地将拓本复印件示余，并称，经过认定，此册为宋拓本无疑，并在日本多家刊物上发表了介绍文章。余告之此册拓本余曾经眼，也曾钤印其上，并指出印章所在处。此后，余誓言再不可妄自菲薄，也不可轻言他人。读书不精、考据不精、学问不精，损失的当然是自己。

　　宋拓本《三段碑》，上段十九行最下"吴郡"之"吴"字，上部稍渺，"郡"字完好。中段最后一行"敷垂亿载"，"敷垂"二字完好，"载"字存大半。明中期以后拓本，后多拓胡宗师、石豫亨二人跋。明嘉靖四十三年（1564）后，又增刻有天台山人秋定向的题跋。明中后期拓本，"吴郡"之"郡"字右半渺损甚，"敷"字左下已损，"垂"字左上稍损。下段"永归"之"永"字右上渺损。中段"载"字已大损，最末"东海夏侯"四字尚可见。清初拓本，"敷"字左下稍损，"吴郡"二字已渺，但尚可见

"吴"字少许笔画。再后"敷"字仅存少半,"吴郡"二字已毁。此碑自清嘉庆年间被火烧毁后,即有不少翻刻本出世。其中以北京林东云所翻刻为佳,俗称"黄泥墙本"。不久此本亦毁,故"黄泥墙本"也较少而不易得。此本与原石拓本有一明显不同处,即上段第二行"步于日月"之"月",原石拓本"月"字完好无损,此本"月"字末笔却损。"黄泥墙本"上多断裂纹,原石拓本上则无,故易辨别。阮元曾将此碑翻刻两石,一在扬州,一在杭州。另见一成都翻刻本,后有胡宗师题跋。书法精神尚能观,亦可作为资料收藏。

所谓"天发神谶",是指吴帝孙皓天册元年(275)时的一段典故。当时,传说有人掘地得到玉玺一枚,上刻有文字曰:"吴真皇帝。"吴帝孙皓以此为瑞兆,遂于第二年改年号为"天玺",意为上天赐来玉玺。而印上文字,也就是上天所发出的神圣之语(神谶)。孙皓在位十余年,共八改年号,每次都说是应瑞兆而改名。但其终未能坐久江山,而成为东吴的末代皇帝。

《天发神谶碑》上的文字,写法诡异,加之碑石断裂,内容不可读通。经百余年来金石家们的考释,内容稍见端倪。今天所出诸种版本的印刷品也多有释文,读者可对照参阅,辨认文字应该不成问题。此碑上文字虽稍显怪异,但内容上却无甚生僻之词。所以,也就不用再多考释了。

对于《天发神谶碑》的书法艺术,自宋以来,就有着两种不同的意见。有人称其"用笔诡谲",有人称其不入法流,是"牛鬼蛇神"之类。但更多的人则认为,此碑书法"沉着痛快""如歌声绕梁,琴人舍徽"(清代杨宾《大瓢偶笔》中语)。张廷济称赞此碑道:"雄奇变化,沉着痛快,如折古刀,如断古钗,为两汉以来不可无一,不能有二之第一佳迹。"评价甚高,但却未言过其实。自秦汉以降,未再见有如此碑书法怪异而雄强者。清代邓石如,现代齐白石都从此碑书法中汲取了不少的精华。齐白石更是以此碑书法入印,创造了齐派的"冲刀"结体之法,可称是古为今用的典范。

《天发神谶碑》的书法以篆书结体为主,但其中又不乏隶书用笔的意味,如"广""贺""会""费"等字。有时在一字之中也会出现篆中有隶、隶中有篆、篆隶结合的现象。这种以篆书为主的结体文字,加之悬针垂

露、大气磅礴的用笔，其形象气度自然不同凡响。所以，临习此雄浑大气之碑，最能医书法实践之中的纤弱之病。

《天发神谶碑》虽毁灭甚早，但近年还是有一些善本面世。1996年在北京翰海拍卖会上有一整纸清代初拓本，底价五万元人民币，终以八万元成交。2003年秋，在北京另一拍卖会上，一清中期所拓裱册，以三万元成交。余2000年前后所得凡三种，一为"黄泥墙本"，三段三纸，虽为翻刻亦称难得，费去两千元之外又另加一桌酒席；一为成都本旧装裱册，后有胡宗师跋，亦费去五千元；另一为剪贴本，不知何时被人剪成一字一块，粘贴在一部清人的诗集上，文字颠倒，表面龌龊不堪，初主人竟也索价万元，余以半价谐成，此本最有可能是原石拓本。与宋拓本的印刷品对校，宋拓本存二百一十四字，此本存二百零八字。而后余又费数日之功，逐字揭下，送裱工装成四条屏，洋洋大观，可谓起死回生也。时张之于壁，一来合古人纵观全局之意，二来也可发怀古之幽情。

90　禅国山碑　吴末帝天玺元年

《禅国山碑》，又名《国山碑》。（图147）篆书体，原石在江苏宜兴，石形如南方乡村的囷仓，四面刻文，故当地人又称此石为"囷碑"。自宋以来，世人多称此石为"碑"。但就石质与形制来说，此石更接近于"摩崖石刻"。我们所说的"摩崖石刻"，大都在崇山峻岭之中崖壁之上，此石则可以看作是从崖壁上落下来的一块巨石。此石落下来时间久了，经过风雨侵蚀，文字也就显得斑驳了许多。

《禅国山碑》文字完整时共四十三行，行二十五字。清代翁方纲等诸家所记文字行数各有不同。今日传世的清代拓本，因石上前数行文字漫漶严重，多弃之不拓，大都从八行以后开始捶拓，文字也就不足四十三行了。此处所示《禅国山碑》为清同治十年（1871）以后拓本，因在碑文四十一行下有清同治十年（1871）闽人甘泽宣的题记。一般书上记载，此题记刻于碑文

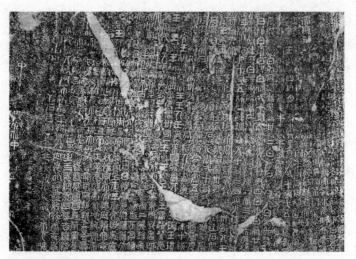

图147 民国拓本《禅国山碑》全图

四十一行下，但此拓本上却是在第三十二行与三十三行之间，这正好说明此拓本前缺文八行。清光绪年间，此题记又被人凿去。

罗振玉《雪堂类稿》中记录有一明拓本，与清拓本相校，文字无多大变化。有人见此石上文字的笔画有粗有细，就怀疑此石被人剜过。其实这种千年以上的刻石文字，长期处于野外，文字的笔画有粗细变化是极正常的事。加之石头表面又未经打磨，文字笔画有些变化就是更自然的事了。对于这种千百年以上的古刻文字，不能一见笔画有粗有细，就定为"剜过"，应该具体情况具体分析。（图148）

《禅国山碑》刻于孙吴末帝的天玺元年（276），所谓"禅国山"即"祭国山"。"禅"，原是祭天之名，后古代帝王祭祀山川、土地之名都称为"禅"。《尔雅·释天》："禅，祭也。"《大戴礼记·保傅》："是以封泰山而禅梁甫。"据《吴志》载，天玺元年，吴兴阳羡山发现一石室，长十余丈。地方政府以此为祥瑞，遂上表皇帝孙皓。孙皓喜爱谶纬之术，故遣司徒董朝、太常周处等封禅阳羡山为"国山"。此石上文字即记录了此次封禅"国山"的盛况。内容中有许多事件、人物与后世史书所记有些出入，石上文字刻于当时，可靠程度应该更高，

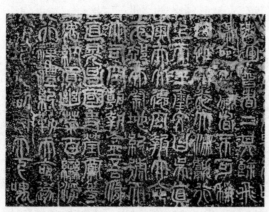

图148 民国拓本《禅国山碑》局部图

将石上文字与史书对照，正可补史书之失阙。

由于此石上文字前后泐损严重，中间又漫漶不少，所以，文字内容难以完整读出。再者，此石文字又是由篆书体所写，一般读者在阅读时有一定困难。现以清代三十三行文字拓本为底本，并结合《金石萃编》等资料，将文字依行释出如下：

（以上泐损）此遂基大宫玉燭□□□□清万民子来不日／（上泐损）神经纬□□曰旲不／（上泐损）世陵迟大颢未光阙立东观／（上泐损）极化无幽不阐举逸远倿宽／罪宥刑守□□□□愍凶□□朽枯上天感应□□／（上泐损）受篆图玉玺启自神匮神人指授／金册青玉符□四日月抱戴老人星见者廿有弍玉帝瑞青黄／（上泐损）牛□十有九麟凤龟□衔□负书册／（上泐损）白虎丹□而□□廿有二白鹿白鹿白兔卅有二／白雉白乌白鹊白鸠弍有九赤乌赤雀廿有四白雀白燕廿有／□神鱼吐□白鲤腾船者二灵絮神蚕弥被原野者三嘉禾秀颖／甘露□液六十有五殊树连理六百八十有三明月火珠璧流离／卅有六大贝（下泐损）十有五大宝神璧水青□璧卅有八玉／□玉羊玉（以下泐损）神□夏祝神□卅有六石室山石闓／石印封（以下泐损）天识彰石镜光者弍有弍□□颂歌庙／灵□□者三（以下泐损）泽闓通应谶合谣者五神□□／僮灵母／神女（以下泐损）祥者卅有黍灵启神人授书著□□□者十秘／□□文玉版纪□者三玉人玉印者文采明发者八□□玉琯玉瓒／玉玦玉钩玉称殊辉异色者卅有三玉尊玉窑玉盘玉罂清洁光／眼者九孔子河伯子胥王□□言天平墬成天子出东门鄂者四／大贤司马微虞翻推步图纬甄匮启□□□与运会者二其余飞／行之□植之生伦希古所觊命世殊奇不在瑞命之篇者不可称／而数也于是旗蒙协洽之岁月次陬訾之□日惟重光大渊献行／（上泐损）□震周易实著遂受上天玉玺文曰吴真／□帝玉□□□□理洞微□受祗过凤夜惟寅夫大德宜报大命／（上泐损）兆岷滩之岁钦若上天正革元郊天祭地纪号天／（上泐损）于是命于丞相沈太尉璩大司徒燮大司空翰执金吾脩／□□校尉歆屯骑校尉悌尚书令忠尚书昏直晃昌国史萤衋等／□以为天道完□以瑞表黄真令众瑞华至三表纳贡幽荒百蛮浮／□□化九垓八埏网不被泽率搜典颢宜先行禅礼纪勒天命遂／（上泐损）山之□□□刊石以对□命广报坤德副慰天下嗝／（整行泐损）下刻清同治年甘泽宣题记／（上泐损）中□□□□史立信中□□□

臣□□所书。

在以上文字中，有个别字词稍显生疏，在此略作解释。十四行最后一字"闿"，读如"楷"。《说文·门部》："闿，开也。"段玉裁注："本义为开门，引申为凡启导之称。"此处作开启之义讲。十九行"玉瓷"，"瓷"即"盌"的异体写法，今作"碗"。"瓷"字写法在今日所见字书上均未见此字形，读者可作为一特例记录在案。"玉罂"，"罂"读"婴"，古代时指瓶一类的容器。《论衡·遣告》："酿酒于罂，烹肉于鼎，皆欲其气味调得也。"二十行首字"眼"，读"良"。《玉篇·目部》："眼，明。"有光明、明亮之义。此处以音近而通"亮"。"天平墬成"，"墬"同"地"。《说文·土部》："墬，籀文地从墬。"《楚辞·天问》："康回冯怒，墬何故以东南倾？"二十二行"殊奇"之"殊"字，左上部写作"巛"形，这也是在其他字书上所未见到的写法。二十三行数句为纪年的别称。据《尔雅·释天》知，"旃蒙协洽"即"乙未"，"陬訾"即"正月"。"訾"读"雌"，也通"雌"。古人将月份分为雄月、訾月，即如言月阴、月阳。二十六行"□兆涒滩之岁"，根据文义推断，"兆"前定为一"柔"字。《尔雅·释天》："太岁在……丙曰柔兆。""太岁在……申曰涒滩。"所以，此处即是言"丙申之岁"。三十行"埏"，读"延"，《说文新附》："埏，八方之地也。""网"此处通"罔"，副词，表示推测或反问，相当于"能不""得无""无不"之义。三十二行最后一字"嘱"，读如"于"。参考《金石萃编》上释文，此字之下数字应为"嘱嘱之望焉"。"嘱嘱"应和声之义。《庄子·齐物论》："前者唱于而随者唱喁。"此处指众人相和之声。

自秦汉至魏晋，传世碑碣数千百种，用篆书体所写的碑石不过占其一二而已，而文字又如此之多的碑石更是寥若晨星。难怪杨守敬在《评碑记》中说："秦汉篆书，自《琅邪台》《嵩山石阙》数碑而罕有存者，唯此巍然无恙。虽漫漶之余，尚存数百字。玩其笔法，既未必追秦相，亦断非后代所及。"余以为，《禅国山碑》的书法，在文字的精神上和结体上极似秦人的篆法。如一行的"大"，三行的"光"，十一行的"秀"，十二行的"月""璧""流"等字，二十二行的"渊献行"三字。如果将这些文

字放置在秦代人的书法作品之中，是难以分辨哪个是前人所为，哪个是后人所为的。此碑在文字书写的笔法上更多地吸收了汉人的精神，因为此时汉代隶书已经完全成熟和普及。此石上的篆书虽在表现上纯古秀茂，但其中许多用笔仍逃不掉隶书的笔法意味。如横画起笔、收笔处出现"蚕头燕尾"的感觉。横折笔的转角处多呈九十度，不似秦篆用笔那样圆转。"口"形结构多为上窄下宽，两侧竖笔多直而向外斜出，束腰形的用笔极少。一个时代有一个时代的特点，孙吴时代虽离汉人不远，但在书写上终究是有一定区别的。对我们今天的人来说，三国两晋人的书法也称得上是千百年以上的遗迹了，其中古朴的气质，精熟的结体，丰富的用笔，实在值得我们欣赏学习。

《吴禅国山碑》拓本，市场上极少见。1990年故宫博物院赴日本展销碑帖时，有一此碑的整纸拓本，标价七万日元，当时折合人民币五千元左右。1997年余得此本时已费去八千元左右，2005年有人数次索要此拓，出价已超万元。可见稀有之物自然是价格随时间上下浮动，这就是所谓的价值规律吧。

91 郭休碑 西晋武帝泰始六年

《郭休碑》，又称《南乡太守郭休碑》《明威将军南乡太守郭休碑》等。（图149）隶书体，碑阳文字二十行，行四十五字。碑阴题名两列，上列二十五行，下列十五行。碑额篆书题字四行，行四字，文曰："晋故明威将军南乡太守郭府君侯之碑。"此碑刻立于西晋武帝泰始六年（270），清道光十九年（1839）出土于山东掖县。先归掖县宋启福，后归端方，又归柯昌泗，今藏北京故宫博物院。此碑出土时即从第二十四字以下断裂，不久，自断裂处以下，从第四行至第十三行又损毁成一三角形，损约十数字。清道光年未损字的拓本，第四行"弱冠□朝"，"朝"上一字虽漫漶不可识，但石底未大坏，归端方后约同治年间拓本"□朝"二字全漶无形。第五行"于

图149　清拓本《郙休碑》全图

时巴蜀未宾"六字未损，清同治年以后拓本"于时"二字已损。道光年间拓本，六行"魏之"二字，七行"河朔"二字，八行"罚以"二字均未损，咸丰、同治年以后拓本，以上诸字已损，唯八行"罚以"二字大形尚在。清末民初损本，八行"罚以"二字损无形。碑阴题名下列"郡领县八，户万七千五百卅"，清道光年初拓本，"五百"二字未泐，清咸同年间归端方后拓本，"五"字尚存，但左右两旁已有石花，清末拓本"五"字已泐损。此碑出土时碑阳石面有石纹如蜘蛛网状，文字也漫漶不清，而碑阴文字却较清晰。（图150）

在《郙休碑》的文字中，有个别字的写法有些特别。这里选出若干，略作考释：第二行"达兆于自然"，"兆"字形如"北"字中间加了一"乚"笔。在篆书体中，"兆"字的写法就基本如此形。此碑上"兆"字，可以说就是篆书体的隶书化写法。三行"岳峙渊淳"，"淳"，读如"亭"，有两种意思：一是指水积聚不流貌；二是指深邃之义。唐韦承庆《灵台赋》："其深也，如海之淳，如渊之邃。"此处"淳"字即表达深邃意。四行"趄张赵之逸踪"，"趄"读如"迫"，此处有逼近、超越之义。十一行"追娅文之遗风"，《正字通·女部》："娅，女容端庄。""娅"通"正"，此处即指正气之义。碑主人"郙休"之"郙"，读如"浮"，此字原意是指城外圈的大城，又称之为"郭"。作为姓氏的"郙"，在古今姓氏谱中皆未能见到。遍查《二十四史人名索引》也不见有人姓此姓氏。《八琼室金石补正》以为"郙"与"务"姓同宗。"务""郙"二字音同，碑文中也出现了"有务口者"等字样，但因碑文漫漶而不能考证其关系。余以为，"郙"也有可能因义同而通

"郭"，或就是从"郭"变形而来。碑主人郭休任"南乡太守"。"南乡"为郡名，魏武帝时设立，在今河南南阳之西。晋武帝时改"南乡"为"顺阳"，时间约在太康年中期。此碑文称"南乡太守"，可证郭休任职时当在太康年中期以前。

杨守敬在《评碑记》中这样评论《郭休碑》的书法艺术："分法变方为长，亦古劲可爱。"汉隶的写法总体来说是以扁平为主要造型特征的。如果将隶书拉长了来写，在结体上就有许多方面要重新进行处理，这就需要有一定的文字修养和书写

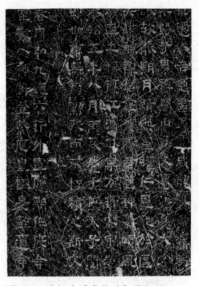

图150　清拓本《郭休碑》局部图

技巧。《郭休碑》的书写者大胆地改变了隶书体的结构特征，文字结体虽长形，却并没有改变书法结体的自然和谐，同样表现出隶书体的开放、活泼、清晰、易识、易写的特点。由此可见此碑书写者文字的功力和书写的功力。如果将此碑临写出来，你就可以看到，此碑的文字结构与魏晋南北朝时的许多墨迹有十分相近的地方，如楼兰出土的《急就章》《三月一日帖》等。将文字写作长形是魏晋人书法的主要特征之一，也是中国文字从隶书向着行草书、楷书过渡的重要条件之一。长形结体更适合上下排列的中国文字的快速书写，更适合字与字之间的感情呼应，以及整体章法的布白排列。

《郭休碑》自清道光年出土至今，已有近二百年的时间了。出土后的大部分时间，碑石都存于公私收藏者手中，所以拓本传世较少。2004年上海国际拍卖公司的一次拍卖会上，有一清末拓裱本，品相稍差，仅拍出一千元的价格。2005年春，余所得一整纸拓本，上有端方"陶斋藏石四百余种之一"的印章，碑额上文字与晕痕清楚可见，拓工也精，价格也善，仅费去两千元。

92 任城太守孙夫人碑 西晋武帝泰始八年

《任城太守孙夫人碑》，简称《孙夫人碑》。（图151）隶书体，碑阳文二十行，行三十七字。据传碑阴尚存十一字，但至今未见有碑阴拓本传世。此碑上方有题额三行，阴文隶书体，文曰："晋任城太守夫人孙氏之碑。"清乾隆五十八年（1793），钱塘人江秬香于山东新泰县访出。初拓本，十二行"妇卅余载"，数字完好无损，"言无□过"之"过"字仅损右边少许。十三行"由弗违"三字未损。十七行"乃追而"，"乃追"二字稍有泐痕。二十行"靡及曰古"，"曰古"二字尚存。清嘉庆二年（1797），碑文后加刻泰安知府金氏题跋一段，此时期拓本间有将此题跋拓出者。清嘉道年间拓本，十二行"妇卅余载"数字稍损，"过"字仅存左半"辶"旁。十七行"乃追"二字泐损但存大形。十九行"弘多仍罹"，"仍"字尚存，"罹"字大损。二十行"曰古"，"曰"字上部连石花，"古"字上部"十"字存，下部"口"大损。清后期拓本，十二行"妇"字全泐，"卅"字尚存大形。十三行首字"由"，右半部已损，"弗"字损右下角，"违"字左右下部皆损。十八行"于我夫人"，"夫人"二字已被石上裂纹泐损。十九行"仍罹"二字，"仍"字已不可见，"罹"字存模糊字形。清嘉道年间拓本，碑额文字"太守"之"守"，上部"宀"未损。清末拓本"宀"左上已有石花连及笔画。民国年以后拓本，以上数处均

图151 清拓本《任城太守孙夫人碑》册页局部图

泐损严重。

由于此碑表面泐损较多，文字漫漶不少，加之石质松软，易吸水墨，所以，捶拓此碑时多需数次施墨才能拓出。所见清代所拓数本，上多有水墨湿痕，特别是字口边沿墨色，常常较其他地方重。拓本上出现这种现象，一般人多以为是填墨所致。但真正的填墨本，仅是在重要的文字处加墨，以弥补碑文上因泐损造成的缺失，墨色与原拓底色也不一致。而由于碑石上的原因，施墨不均匀所造成的墨色轻重不一，却是整体的。观察无字处的墨色，只要同样有轻重变化，整体墨色也一致，这样，即使文字边沿有重墨，也不一定是有意填墨所为。不能一见字口处有重墨，就认为一定是填墨本，一定要弄清造成这现象的原因是什么，以免将善拓本漏掉。

"任城"，郡名，西晋时设置，故治在今山东曲阜一带。北齐时改为任城县，隋时废除。据碑文内容知，任城太守姓羊。然检《晋书》历任的任城太守没有见羊姓者。可能是由于任职时间较短，而被史家所忽视了吧。此碑内容前辈考据甚详，碑文中也基本没有多少难认之字。因碑文多有漫漶，历来对刻碑时间有一些争论。从碑文十四行下至十五行上断断续续的文字可见"八年□月庚寅□十二月甲申□，嗣子迅哀怀永绝"等字。"八"字左半边大部分已泐，仅存右边一捺笔，在此残笔上又有一断续的横画，争议也就在这里。如果这一残横是文字笔画的话，此字就可能是"六"字。那么，这一残画究竟是石上的裂痕，还是"六"字的横画?这就要结合拓本来进行研究。纵观此碑的横笔写法，落笔处大多呈方形，或有向上挑的用笔。而此处残断的"横画"末端却呈尖形，与整个碑上横画的写法都不一致。所以，据此推定：此画应是碑石上的一道泐痕，而不是写出来的笔画。所以，"年"字上方就应是"八"字，而不是"六"字。再者，前人已从碑文内容涉及的人物、事件、职官上考证出，此碑为西晋时所刻无疑。而西晋的泰始、咸宁、太康、元康等年中，唯有泰始八年的十二月朔日为甲申。这里，定此碑为西晋武帝泰始八年（272）所刻，依据就在这里。

此碑文中当然还有一些通假字或不常见的文字应该指出。三行"冘以加焉"，《金石萃编》将"冘"字释作"叐"，并且"加"字下脱漏一"焉"字。"冘"读如"迪"，进入之义。《改并四声篇海·冖部》："冘，入

也。"六行"先犯齐壮"，"壮"即"庄"字的假借。《荀子·非十二子》："士君子之容，其冠进，其衣逢，其容良，俨然，壮然。"杨倞注："壮然，不可犯之貌，或为庄。"十四行首字"羍"，即"幸"字。在汉魏碑石中曾几次出现过此字形，如《汉曹全碑》即有。

《任城太守孙夫人碑》的书法峻峭挺拔，魏晋南北朝诸种隶书碑石几乎难与之抗衡。刘熙载在《艺概》中称："晋隶为宋，齐所难继，而《孙夫人碑》及《吕望表》尤为晋隶之最。论者以其峻整超逸，分比梁、钟，非过也。"《孙夫人碑》在开创了隶书的峻拔气势之外，又能谨守规整之法，确开隶书之一派。它的书法艺术价值要比稍前的《上尊号碑》《受禅表》高出许多。《上尊号碑》等为官方碑文，囿于内容，故无法突出地表现书法的魅力。而《孙夫人碑》则是私家碑石，从内容到书写都较为尽情，这就使得书写者的书写情趣得到了大大的发挥。宽松的环境，自由的心情，纯熟的笔法是书法作品成功的关键。碑文中还有几个结体别致的文字值得一提，二行"儒雅"的"雅"字，左旁从"耳"。四行"巍"字将"山"字移到了下部中间。十一行"是从舅姑"，"舅"字上部的"臼"移到了左边，上下结构变成了左右结构，这样更符合隶书扁平的结体特征。最后一行"遗孤"的"孤"字，右边写法最有趣味。一般写法，此处笔画多是向左、中、右三个方向用力。而此碑上"孤"字的右旁三道笔画却都向着右方躬去，就如三个弓背的老人并排在一起，令人顿生怜悯之心。

汉代末年至两晋时代，朝廷禁止立碑，更禁止给妇人立碑。所以传世魏晋时期妇人的墓志较多，而碑碣绝少。此《任城太守孙夫人碑》就是传世不多的魏晋妇人碑石之一。碑石较为稀罕，拓本也较为稀罕。此碑初出土时，碑面左下部即剥落约40厘米大小的一块，下部靠右也残剥约15厘米大小的一块。观前人所藏初拓本，此二处也有残损，未见有不损本传世。此碑掩于草莽之中千百年，至今没有宋、元、明拓本传世，清乾嘉时所拓就算是最好的了。余所藏为清嘉道年间所拓，旧裱一册，2003年得于成都市古旧书店，仅费去两千元，可谓物美价廉。

93 晋皇帝三临辟雍碑 西晋武帝咸宁四年

《晋皇帝三临辟雍碑》，又称《大晋龙兴皇帝三临辟雍颂》《晋辟雍碑》等。（图152）隶书体，碑文三十行，行五十五字。其中第三行"宣"字、第五行"文"字、第八行"圣"字、第十二行"皇"字、第十三行"诏"字、第十八行"皇"字等，均高抬于每行第一字以示对皇帝的尊重。碑阴题名九列，第一列在碑阴上方碑头处，共十五行，其他每列各四十二行。碑额题字为隶书体，阴文刻四行，文曰："大晋龙兴皇帝三临辟雍皇太子又再莅之盛德隆熙之颂。"碑额题字两边为龙形浮雕，民国年间拓本极少见拓出，而近年新拓本则多有之。此碑拓本高约270厘米，宽约100厘米。形制之高大，文字之妍美，题名之众多（四百余人），可称为前所未见的丰碑巨制。

此碑民国二十年（1931）三月出土于河南洛阳，初为李长升所有，后归河南博物馆。又一说此碑出于河南偃师。由于此碑出土较晚，风雨侵蚀较少，所以文字保存完整。民国年间初拓本一行"先代肇开"，"肇"字中竖笔下未连石花。"三代"之"三"字第三横画下未连石花。一行倒数第二字"而"，右边笔画未被泐及。二十七行"天应人顺"，"顺"字右下第三、四横画未被泐残，仅右下竖笔末端稍损。除此之外，碑上文字新旧拓本无大变化。（图153）

图152　现代拓本《晋皇帝三临辟雍碑》碑阳全图

图153　现代拓本《晋皇帝三临辟雍碑》
局部图

由于此碑出土较晚，民国以前金石家均未能见，故少有考释之文。施蛰存先生《北山集古录》上有关于此碑的介绍，文中称罗振玉《石交录》上言，余嘉锡有此碑的考证三篇。检《中国现代学术经典·余嘉锡　杨树达卷·余嘉锡先生著述要目》知，《晋辟雍碑考证》一文最早发表于1932年1月《辅仁学志》3卷1期上。中华书局1963年版《余嘉锡论学杂著》上收有此篇文章，洋洋洒洒近万字。学者考证细致入微，自然不同凡响。只是余先生侧重于考史，涉及文字与书法方面的评论不多。就普通读者来说，适当了解碑文内容的同时，还应了解一些生疏文字、书法特点等，这样会对临习此碑有一定的帮助。

一行"殊风致化发迹乎黄唐"，"黄唐"指的是黄帝和尧帝二人。尧帝古时被称为"唐尧"。汉班固《答宾戏》："基隆于羲农，规广于黄唐。"传说至黄帝、尧帝时民性教化才开始施行。"备物致用具体于三代"，"三代"即指夏、商、周三朝。值此"三代"之时，社会生活已经有了很大的提高，各种日用器具、礼用器皿的工艺制作都得到了全面的发展。今日出土的各种青铜器，其制作工艺之精良，至今难以逾越。三行"西崌拂擖"，"拂擖"，即"跋扈"的变体。《集韵·末韵》："拂，拂擖，自任无惮也。"十行"始行乡饮酒，乡射礼"，"乡饮酒礼"与"乡射礼"都是周代的礼仪之一。古代时乡学完成之后，要选德才兼备者荐之于诸侯。将行时，由乡大夫设酒相待，谓之"乡饮酒礼"。秦汉以后，此礼又被衍变为地方官按时令设宴尊崇儒生乡老的一种礼仪。"乡射礼"即指由地方官主持，士大夫、乡老等参加、研习"六艺"之一"射"的仪式。"射"即射箭。这种"饮酒"与"乡射"都有一定的礼仪程式，不是随意的"饮"，也不是随意的"射"。这些古代流传下来的礼仪，具体如何实施，是要有一定规矩

的。由于时间久远，其中不清楚的地方就需要专家们考释定义。汉代时，在这方面较有权威的专家有三人，也就是此碑文中所说的"马、郑、王三家之义并时而施"。"马"即马融，"郑"即郑玄，"王"即王肃。马、郑、王三家都是汉代有名的学者，都注释过儒家传统的经典《仪礼》等。他们的注释各有千秋，所以此时举行"饮酒"与"乡射"之礼就综合了这三家的说法，"并时而施"。十一行"熹、溥等又奏，行大射礼，乃抗大侯，设泮县"，"抗"为举、张之义。《广雅·释诂一》："抗，举也。"《诗·小雅·宾之初筵》："大侯既抗，弓矢斯张。""大侯"即射箭时所用的靶子，举行"大射礼"，自然要张起靶子。"泮县"，亦称"泮宫"，古时，皇帝举行射礼的地方称之为"辟雍"，诸侯举行乡射礼的地方称之为"泮宫"。不论皇帝或诸侯，都是通过"射"这种礼仪来教化民众，尊崇、施行为人之礼。十三行"斑飨大燕"，"斑"通"班"，序列、班次之义，指按一定的序次、等级排列。"燕"也有写作"讌"的，此处通"宴"，宴请、宴饮之义。《诗·小雅·南有嘉鱼》："君子有酒，嘉宾式燕以乐。"郑玄笺："用酒与贤者燕饮而乐也。"高亨注："燕通宴。"十四行"老妪叹于邑里，士女抃舞于郊畛"。"妪"此处通"姁"字，指一定年龄以上的妇女。"抃"读如"卞"，双手相拍谓之"抃"。"抃舞"即指用手击拍并按一定节奏起舞。曹植《求自试表二首》之一："夫临博而企竦，闻乐而窃抃者，或有赏音而识道也。""畛"即"畛"，读如"珍"，此处指田间的道路。李贺《新夏歌》："野家麦畦上新垅，长畛徘徊桑柘重。"王琦注："畛，田间之道可容大车者。""畛"也表示一定的长度距离，关中东部大荔、合阳一带方言，今仍称地界的长度为"畛"。十五行"布濩流行"，此处"布"的写法有些变化，上部似一"父"字形，《汉校官碑》上"布"字即如此写法。"濩"读如"沪"，《集韵·莫韵》："濩，布濩，散也。"此处有分布、散布之义。十六行"辟雍"，本为西周天子所设大学的名称，建筑形制为圆形，四周有柱，周围环以水池，前门处有便桥，大形与希腊神殿、罗马大剧场有相似之处。东汉以后"辟雍"仍有设置，但已不作为大学的建筑了。大多数"辟雍"为皇家行乡饮礼、大射礼或其他祭祀之礼的地方。班固《白虎通·辟雍》："天子立辟雍何？所以行礼乐，宣教化也。辟

者，璧也，象璧圆，又以法天。于雍水侧，象教化流行也。"古代"辟雍"建筑今已不可见，但汉、唐所流传下来的一种"辟雍砚"，却完整地保留了"辟雍"的形象。十八行"嚋咨轨宪"，"嚋"读如"畴"，嗟叹之声，又为"谁""那个人"之义。此字又通"寿"，上部即"寿字"的篆书体写法。二十行"万国作孚"，"孚"，此处有使人信服之义。《诗·大雅·文王》："仪刑文王，万邦作孚。"毛传："孚，信也。"二十六行"三坟五典，八素九丘"，古文中常用此句泛指古代的经典书籍。"八素"也常写作"八索"。《左传·昭公十二年》："是能读三坟、五典、八索、九丘。"

此碑内容记述了西晋武帝司马炎三临辟雍，宣化礼教的事件。而皇太子又再临辟雍，更加表示了皇家对教化民众的重视。此处所说的皇太子即后来成为晋惠帝的司马衷，晋武帝泰始三年被封为太子，当时年仅九岁。碑文三行上的"宣皇帝"，是指司马懿，晋武帝司马炎立朝后追尊司马懿为高祖宣皇帝，追尊司马师为世宗景皇帝，追尊司马昭为太祖文皇帝。所以，碑文中称"宣""文"皇帝时就抬高一格来写，以示尊敬。

《晋皇帝三临辟雍碑》由于出土较晚，字迹笔画保存尚好。文字挺拔劲健，神采毕现。因为碑石表面上没有多少石花泐痕，较出土稍早的其他汉魏碑刻，似乎缺少了一些苍老之气。当然，这种完好无损的文字，如果你能细细观察、品味，就会更容易地体会到古人书写文字时的精妙之处。此碑的书写者在用笔上极讲求提按结合之法，一字之中，一行之内，文字笔画的精细变化、动静变化错落有致。比如二行"豪杰"的"豪"字，最上一横画，起笔落笔处都在强调、加重用笔的力度，这一横画在运行的过程中，很有一波三折的起伏感；中间部分的长横画，末端向下折时，先轻轻提起，再向下折去，有一种笔断意连的感觉；下部的笔道虽细，却都有运行的痕迹可寻。此碑在文字的用笔、结体与书法精神等方面，丝毫也不逊色于汉代所书。另外，此碑还有一些结体别致的文字值得一提，如一行的"存"字，下部省去了一竖笔。《马王堆老子甲本》《纵横家书》《汉曹全碑》等上，"存"字都如此写法。"国"字古字内部为一"或"，此处上部却写似一"艹"，"戈"也被断开来写，此形少见。十五行"腾"字特别夸大了"马"部的体形，但却不感到失衡。这种处理得当的妙处，就在于加重了"月"旁的用

笔重量。二十三行"羲农",此处"羲"字写法是"义"下加一"兮",而且"兮"下部的竖弯钩书写得很大,给这个结体繁复的文字增加了许多疏朗感。

《晋皇帝三临辟雍碑》出土至今已有九十年了。这几十年中,中国经历了许多动荡,拓本自然不可多得,民国年间初出土时所拓肯定为善本无疑。1996年,上海朵云轩曾拍卖过一裱册,上有陈运彰题跋,估价一万元,终以八千元成交。2005年初,洛阳朋友来电,称有新拓本,碑阴、碑阳两纸,开价三千。余因已有此拓,故辞之。余所藏一整纸拓本,为民国初出土时所拓。上有原河南博物馆馆长关伯益印章一方,拓工甚精。纸背又有一椭圆形印记,上有"洛阳九如堂东大街"八字。"九如堂"为民国年间洛阳有名的碑帖铺名。此件拓本无碑阴,2003年购得时也费去了两千多元。如此丰碑巨制的拓本,传世又少见,不论习字或收藏研究,都可称上乘之作。

94 房宣墓志 西晋武帝太康三年

《房宣墓志》,又称《关中侯房宣墓志》。(图154)隶书体,文八行,行七字。全文曰:"晋故使持节都督。青、徐诸军事、征东将军军司、关中侯房府君之墓。君讳宣,字子宣,和明人也。璜君之子,夫人王氏。太康三年二月六日。"此墓志为砖质,长宽均为43厘米。张彦生先生《善本碑帖录》中称:"此志《语石》列为石,端方藏列为砖。见拓本端方为砖,或端方所

图154 民国拓本《房宣墓志》全图,晋人墓志多以砖为之者,此即其一种也

收是摹本，字体不佳。未见另有原石拓本。"细览叶昌炽《语石》中关于《房宣墓志》的记叙，叶氏并未明确说明此志为石为砖。而此条后柯昌泗的评注，却明确称此志为砖刻："《房宣》为砖刻，亦归陶斋。宜都杨星吾大令《壬癸金石跋》，颇致疑词，世不复重之。"杨守敬疑此砖志为伪刻，主要是因为志文中的史实、地名与史书有些不合。杨守敬道："金石文字往往与史文参错，然未有如此之离奇者。"《房宣墓志》不论为石为砖，传世拓本仅此一种而已。不论是真是伪，此志都得到了许多金石家的重视。原因有二：第一，晋代时的书迹向来少有出土，对于研究历史、研究文字考古的人来说，只字片语都是珍贵的；第二，晋代时的书法作品，是研究中国书法从汉代隶书向魏晋以后楷书演变的重要参考资料，是中国书法发展史上的一个里程碑。所以，金石学家在没有可靠证据证明其为伪刻之前，是不会轻易放弃对它的研究的。

晋代时有不少如此形制的砖墓志，文字内容极简约。正如柯昌泗《语石异同评》上所说："《刘韬》《房宣》两志，仅书历官、讳字、年月、世系，非如唐人之铺叙功伐，文词详瞻。"除《刘韬》《房宣》外，晋代还有《关内侯赵府君墓志》《安丘长王君墓志》等，文字都是如此砖志一般言简意赅。

碑文一行"使持节都督"，职官名，魏晋时的军事长官，并兼掌地方事务。两晋南北朝时都督一职设置泛滥，如东晋时建宁太守属下就有两个都督，北朝末年颍州都督竟达四十人。杨守敬在《壬癸金石跋》中说："西晋时，初以卫瓘为青、徐二州都督。太康三年时由王仲任青、徐二州都督，并拜进大将军。而此砖志方太康三年，正琅邪王仲督青、徐时。故不可能与房宣同时为都督。"但此志上的太康三年（282），指的是为房宣造立墓穴或房宣去世的时间，并不一定是指其任都督的时间。再者，两晋时，各州都督一职并非仅设一个，大都督下常有其他名称的都督和诸多种将军的设置。所以，太康三年时青、徐二州都督王仲拜为大将军，而房宣只是"征东将军"。房宣未称"大将军"，不应被视作与史书不相合。实际上房宣并不是青、徐二州的都督，此墓志上写得很清楚，房宣只是都督下的"诸军事"，他也不是"征东将军"，而只是"征东将军"属下的"军司"。"军司"即

"军师"，职能是掌管监察诸军。两晋时，为避晋景帝之讳，改"军师"为"军司"。称此墓志文字与史书不合之说，皆是没有完整地阅读、理解墓志文字所致。显然，《房宣墓志》中的文字不一定就不合史书，不一定就是伪刻。

从书法艺术的角度来看，《房宣墓志》的书法也同样具备两晋时的书法特征，即隶书结体已经完全成熟，在用笔与结构上已经开始了向楷书体过渡的实践。有些碑帖书中称此墓志为楷书（正书）体，就是因为此墓志上书法的特点所致。但确切地讲，此墓志的书法还应是一种隶书体，一种隶书体向着楷书体变化的书体。这时的书法，有些字的书写比汉代隶书的用笔更简单、更直接，起笔落笔更方正。有些文字的转折处已没了篆隶书的圆润与光滑，取而代之的是硬折角，甚至可见用笔时停顿、起伏所造成的凸起痕迹，唐代大家颜真卿的书法，在转折处的用笔最与此相似。当然，此墓志上的不少字，还最大限度上保留了隶书的结构与用笔。如三行的"将""司"，四行的"房""之"，五行的"宣""子"等字，特别是"司""子"等字竖弯钩的写法，其舒展回环，在楷书体上是没有这种写法的。《房宣墓志》的书法艺术特点是方正而不干枯，灵巧而不怪异，简朴中包含古意。这种书法精神是值得今人学习和体会的。

《房宣墓志》不是丰碑巨碣，也不是名手书写，加之还有真伪的争论，所以，拓本一向未被重视，但今日寻来却不易得了。余所藏此本，左下角有王懿荣印章一方，知此拓本应为清光绪初年，此志归王氏处时所拓。此墓志虽然不大，但今日市场上要得此拓本，也非千元不可。

95 太公吕望表碑 西晋武帝太康十年

《太公吕望表碑》，又称《齐太公吕望表》等。（图155）隶书体，碑阳文字共二十行，行三十字。碑阴题名四列，上二列文字较为清楚，下二列文字漫漶。碑上方有隶书体题额一行，阴文刻，文曰"齐太公吕望表"六字。

324

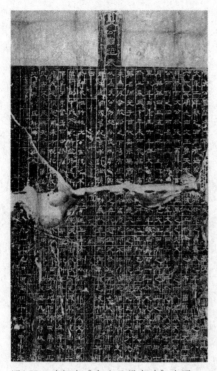

图155 清拓本《太公吕望表碑》全图

前辈中有人认为，此六字并非碑额，因为碑文内容并不是"表"的写作形式，而只是"碑"的写法。此说未见有进一步的论证。据记载，此碑明代时即断裂为二，自十二字以下分为上下两段。虽有明代拓本传世，但未见有未断以前拓本。此碑明万历年以后曾一度失踪。清乾隆五十一年（1786）由黄易于河南汲县访出上段，乾隆五十六年（1791）下段再出。清嘉庆四年（1799）汲县训导李元沪将此碑置之县学，并在碑石左下方刻跋两行。同年秋月，有冯敏者又刻跋于碑石左上。所见明代拓本，第二行"有盗发冢"，"冢"字完好。三行"天帝服"，"服"字完好。九行"无究者"，"者"字完好。清乾嘉时拓本，十四行断裂纹下"德"字完好。清嘉庆年以后（又一说道光年间），碑石又一次受损，碑石上部题跋处已断裂，十四行至十九行十二字以下损去20厘米大小一三角形，残损二十余字。清道光年间拓本，十六行"弥洪"，"洪"字完好。十七行"莫敢不敬"，"莫"字未损。张彦生先生《善本碑帖录》上将"莫"字释为"英"，不知是手误，还是印刷错误。十八行"嘉生"，"生"字未损。十九行"陨兹"，"陨"字未损。清末损本，十四行"德"字存右半，十五行泐痕下"亮"字完好无损。（图156）

此碑原石出河南汲县西太公庙前，另有一东魏武定八年（550）时所刻碑石，内容与此碑内容相似，都是为太公吕望而立的，碑石今亦存世。

碑文一行"齐太公吕望者"，"齐"是指周初所封的齐国，立国侯即吕望。吕望，又称太公望、吕尚、师尚父等，后世又称为姜子牙、姜尚、姜太公等，为西周的开国大臣。吕望，姜姓，吕氏，名尚，字子牙。古时"姓"和"氏"是分开的，"氏"是"姓"的支系，用以区别子孙出生的体系。

"氏"也是古代贵族的标志，以及宗族系统的称号。春秋战国以后，姓氏之"氏"渐废，而独称姓。清顾炎武《日知录》卷二十三："姓氏之称，自太史公始混而为一。"传说周文王遇吕尚于渭水之阳，文王叹道："吾太公望子久矣。"所以，以后吕尚就将号改为"太公望"。又一说，吕尚隐于东海之滨，经散宜生等招而归周，为周文王、周武王之师，故后又称为"师尚父"。此碑文中记周文王与吕尚同时梦见天帝一事，正史中不见载。传说晋太康二年（281）有盗发汲县古冢，得竹简

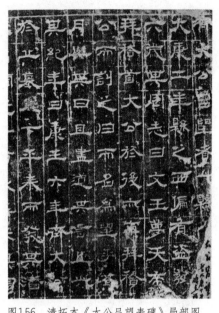

图156 清拓本《太公吕望表碑》局部图

之书，名为《周志》，后世称为"汲冢书"，即汲县古冢内所出的古书。书中即可见文王和吕望同时梦见天帝的故事。此碑文七行上称"汲冢书"后还有纪年，曰"康王六年"。"康王"是西周初期的周王，为周成王之子，生活在大约公元前十一世纪。西周初年的武王、成王时期，至今还没有证据来确定其确切的时间和纪年。"康王六年"之说如果可靠，将会对西周早期史的研究提供一定的信息。但"汲冢书"的发现是在晋太康二年（281），距周康王时代有一千多年的时间。据说"汲冢书"是由小篆体写成的，小篆体的形成是在战国至秦代之时，距西周初年的康王时代也有八百年左右的时间。据已出土的商周金文来看，当时纪年多是"唯五年""唯八年"等，几乎没有见"文王某某年""成王某某年"的纪年写法，所以，此处所谓的"康王六年"纪年文字是否可靠尚需时间考察。碑文三行"帝曰：冒赐汝望"，王昶《金石萃编》释文将"冒"写作"旨"，而碑文拓本上明确是一"冒"字形。但"冒"字的字义不论从哪一方面讲，也无法与后面的"赐"字联系在一起。"冒"，应该是"勖"的省写。"勖"，读如"许"，有勉励、期望之义，用在此处与整句意义接近。"勖"，也可看作是依声托事而假借为"许"字。若为"允许"之"许"，在此处最为合适。

由于时代的变化，文字的发展，人们对于文字书写技巧的掌握程度导致了审美观念的不同。两晋时的隶书体与两汉时的隶书体相比较，自然也就有了许多不同之处。杨守敬在《评碑记》中说道："是碑变汉人体格，而一种古茂峭健之致，扑人眉宇，以之肩随汉魏，良无愧也。自此以后，北魏失之俭，北齐失之丰，隋以下荡然矣。"与汉代的小字形碑石如《三老讳字忌日记刻石》《三老掾赵宽碑》《肥致碑》等相比较，此碑文字确也保留了许多汉代隶书的精神内容。首先是有"古雅"之气，如二行的"年""书"，四行的"拜稽"，七行的"康""齐""寿""而"，九行的"号""无穷"等字。其中的"号""穷"等字，书写得最有趣味，放进汉建宁、熹平诸石刻文字中也绝不会显得轻浮。其次就是丰厚，如一行"太公"，二行"有盗"，十行"坛场"，十二行"章显"，十五行"建国"等字。这里所说的"丰厚"是指书法精神上的表现，与用笔技巧上的结合，不能简单地看作是笔画的粗细变化。文字笔画的粗细不是评价书法丰厚与否的标准，"丰"不是指肥腴，"厚"不是指粗壮。"丰厚"不仅仅表现在文字的个体上，也表现在整体的章法与构成中。

《太公吕望表碑》明代拓本民间也曾见到，但传世大多为清嘉道年以后拓本。余所藏一纸为清后期所拓，拓本石下有杨守敬印章一方，白文七字"星吾审定书画印"，知此拓本曾归杨守敬收藏。2002年，余以千五元得之于长安古物鉴定家刘汉基后人处。刘氏藏碑拓善本不少，曾见有原石拓《赵圉令碑》、大三角形《熹平石经》等稀世之品，至今让人难以忘怀。

96 杜谡墓门题记 西晋武帝泰熙元年

《杜谡墓门题记》，又称《杜谡造墓记》《杜谡墓门题字》等。（图157）隶书体，文七行，行八字。全文曰："君姓杜，讳谡，字伟辅，前县功曹门下督议掾，都督啬夫，年五十八。以泰熙元年二月十一日（卒）于成都，苌乐乡宜阳里。素有家地，中造墓壹区，八藏。"碑石文字之上，

有一线刻人形。人头部上刻有三角形装饰，头发竖立，两眼流泪，其形象颇似近年发现的"三星堆文化"中的人物形象，汉、魏年间蜀中人物造像大约多如此风格。此石民国二十五年（1936）前后出土于成都西南的双流县，为墓门用石。此石由于出土较晚，文字保存也就较好。所见初拓本，第一行"字伟辅"，"伟"字右上角转折笔内存有一黑点儿，稍晚拓本则已成白方块。三行首字"掾"，上部的石花未泐及左旁竖笔顶上是初拓本，稍晚拓本石花已泐及笔画。（图158）初拓本三行"都"字左右两旁中下部分未被石花泐连，稍晚拓本则被泐成一体，且右旁最末折笔内已不见墨色。初拓本三行"五"字第一、二横画之间有一定墨色，表明石

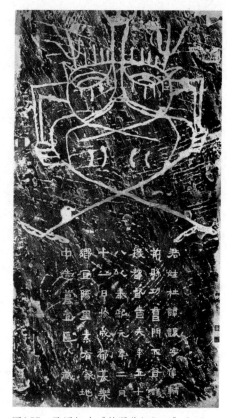

图157　民国拓本《杜谡墓门题记》全图

面未被泐透，稍晚拓本左上角则已被泐成一白方块，右下转折处内墨色也已极小。四行"泰"字一、二横画右边上下之间未被泐连，稍晚拓本已被泐连。七行最后一字"藏"，左下角有一石花，初拓本时未泐及笔画，稍晚拓本则已连及笔画。此处所称的"稍晚拓本"，是指民国三十五年（1946）前后所拓本，距此石出土仅十年左右时间，再后所拓，文字则更有变化。

此石刻于西晋武帝泰熙元年二月，"泰熙"为晋武帝最后一个年号。晋武帝司马炎于泰熙元年四月驾崩，当年五月晋惠帝即位改年号为"永熙"，晋武帝的"泰熙"实际上只存在了四个月。"泰熙"又作"太熙"，"泰""太"二字古通用。马子云《碑帖鉴定》中称此碑上年号"泰熙元年"为公元265年，并称"所见晋刻石之最早者，只有此墓记一石"。显然，马先生是将"泰熙元年"误认成"泰始元年"了，"泰始元年"才是公元265

图158　民国拓本《杜谡墓门题记》
　　　　局部图

年，为西晋武帝司马炎即位的第一年。从马先生强调说明此石为"所见晋刻石之最早者"，以及将此石拓本列为西晋刻石之首来看，称此石为公元265年所刻，显然不是笔误所造成的，而确是考据上的错误。再者，马先生引此碑文字将"前县功曹门下"的"功曹"误为"公曹"，也是不应该的。历史上从未见过有"公曹"一职，"公"与"功"只有在"功劳"的意义上才偶有相通之处。

"功曹"，职官名，汉代司隶属吏有"功曹从事""功曹书佐"等。郡县之下设有"功曹史"，简称"功曹"。魏晋时也称作"西曹书佐"，主掌官吏的选任事宜，权位极大。此石主人杜谡，即县功曹门下的"督议掾"。检历代职官书，未见有"督议掾"一职，"议掾"应该是"议曹掾"的简称。"议曹掾"为汉魏时郡县佐史，多以境内名士或学问、修行之高者为任，参以郡县政务谋议，又称为"谋曹"。"督"有督理、办理之义。古代在官名前加"督"或"都督"，即言本官权力只限于本州县或兼及邻近诸州县。此石文字"郡督啬夫"，即用"都督"来限定"啬夫"一职的。"啬夫"，此处指乡官，职掌诉讼、收取赋税等事务。第六行"素有家地"，"素有"即指"旧有""故有"。《小尔雅·广言》："素，故也。""家地"，即私人墓地，古人生前极重营造墓地。自秦汉始，皇帝常于生前就建造寿陵，而民间也多效法之。"家地"也指家族墓地，其中有死者之地，也有生者预先建好的"寿穴"。所以，此石上最后一行文字中，就有"中造墓壹区八藏"之句。"区"在此处为量词，专用于建筑物之上，相当于"栋""间""所""座"等。《汉书·扬雄传上》："有田一廛，有宅一区，世世以农桑为业。"此处的"造墓壹区"即指"造墓一所"。"八藏"即言"八葬"，此处"藏"与"葬"以音同而相通，埋

葬之义。"八藏"即指有葬八个人的洞穴。《三辅黄图·陵墓》:"文帝霸陵,在长安城东七十里,因山为藏,不复起坟。"古人多有祔葬的习俗,杨树达先生《汉代婚丧礼俗考·丧葬》:"子孙从其父祖葬为祔葬,所谓归旧茔,是也。""以此住住一地而一家数世父子兄弟并葬焉。"由《杜谡墓门题记》上可知,晋时的祔葬习俗仍然盛行。

汉魏两晋以前的碑石,云、贵、川、滇及南方诸省至今仅有少量发现。这些不多的古代碑石,虽有着一定的地域跨度和时间跨度,但在书法艺术的感觉上,却有着十分相似的地方。如此石上书法的用笔、结构,就与云南的"二爨碑"、湖南的《九真太守谷朗碑》、四川的《枳杨阳神道阙》等十分相似。方笔中有圆笔互补,长形结构的文字有稍扁结构的文字相参,古朴浑然之中又不乏活泼的气息。一行第一字"君",横画的起笔落笔都是方形用笔,转折处也较为硬朗,而长长一撇画,却肥润可爱,在一定程度上调节了文字的张弛变化。清代书法家王澍在《论书賸语》中说:"结字须令整齐中有参差,方免字如算子之病。逐字排比,千体一同,便不复成书。"《晋杜谡墓门题记》上的书法,从整体上来看,每行文字内有大、有小、有长、有短,变化得当。这正是"整齐中有参差"变化的典型,今天学书者不可不留心观之。

《杜谡墓门题记》拓本,自20世纪40年代后即少见传世,近三十年来更未经大量捶拓,所以今日世间新旧拓本均不多见。几年前,京、沪诸地收藏家数次托余寻访此拓,但终未能如愿。余所藏一纸是1999年在成都一次拍卖会上所得,整纸拓,墨色浓淡适中,为此石出土十余年后所拓。当时仅费去一千五百元,今天看来可真是物有所值了。

97 徐君夫人管氏墓志 西晋惠帝永平元年

《徐君夫人管氏墓志》,又称《管洛墓志》《待诏中郎徐君夫人管洛碑》。(图159)此碑额上虽也写着"墓碑"二字,实际上此石仍然是放置

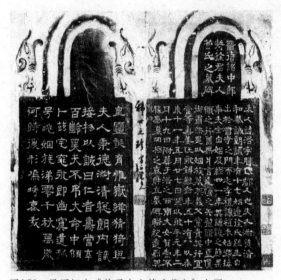

图159　民国拓本《徐君夫人管氏墓志》全图

于墓道之中的墓志。西晋时期，官方禁立墓碑，所以，晋时多墓志而少墓碑。与此《徐君夫人管氏墓志》一样，晋时的墓志有许多是被制成墓碑形的。其上也有碑额、碑阴、碑阳。可以说这种刻石是立于墓道内的小"墓碑"。

《徐君夫人管氏墓志》高约56厘米，宽约28厘米，隶书体，两面刻字。正面文字十一行，行十六字。背面文字七行，行十字，字形稍大于正面文字。额上有阴文刻隶书体题字三行，行五字，文曰："晋待诏中郎将徐君夫人管氏之墓碑。"张彦生先生《善本碑帖录》中称此石"阴题名七行"，此石阴面为赞辞部分，未见一个题名，不知张先生何据。据传，此墓志1930年出土于河南洛阳之北的后坑村，先归于右任"鸳鸯七志斋"收藏，后归西安碑林博物馆所有。由于此石出土时间不长，故新旧拓本字形泐损变化不大。稍旧拓本上多钤有于右任"鸳鸯七志斋"朱文印章一方。民国后期，于右任将"鸳鸯七志斋"藏石全部捐赠给了西安碑林博物馆，西安碑林博物馆又将这批碑石捶拓了数百十套，以贻各方人士。此时所拓，皆盖有"西安碑林精拓"朱文印章一方。

《徐君夫人管氏墓志》刻于西晋惠帝司马衷的永平元年（291），这是司马衷即位的第二年。晋太熙元年（290）四月，晋武帝司马炎驾崩，司马衷继位，改元为"永熙"。第二年正月又改"永熙"为"永平"，同年三月又改"永平"为"元康"。此石文字上称"以永平元年二月十九日附葬于洛之西南"，此墓志应该也刻立于当时。"永平元年"在历史上只存在了三个月，《徐君夫人管氏墓志》的出土，对于研究这段历史具有一定的参考价值。

《徐君夫人管氏墓志》正面文字，二行"始适徐氏"，"适"字的写

法有些变化。繁体"适"字，"辶"内应是一"啇"字。此处"啇"字两边的竖笔写得很短，几乎像一个穴字头，在汉代早期的篆书体上有此类写法。"适"在这里指女子出嫁之义。《仪礼·丧服》："大夫之妾为庶子适人者。"故培翚正义引李氏云："郑氏曰：'凡女行于大夫以上曰嫁，行于士庶人曰适人'。今案：据此例则适人即适士。"二行"虽生自出于督孝之门"，"虽"左旁下部写法此处较为简化，容易让人误为"雄"字。金文《马王堆老子甲五二》"虽"字的写法与此处相近。"虽"在此处为语气助词，通"唯"。《左传·文公十七年》："虽敝邑之事君，何以不免？"三行"祗奉姑舅"，"祗"读"支"，《龙龛手鉴·示部》："祗，音脂，敬也，承也。"《敦煌变文集·维摩诘经讲经文》："亦能侍奉，偏解祗承。""祗"在此处当作"敬奉"之义。五行"片言"，"片"此处作"爿"形，似为反写。在甲骨文及金文中，有许多字按照今天的文字形态来看，都是反写的。如"千""姒""明""片"等字。五行"整修中匮"，"整"，《说文·攴部》："整，齐也，从攴，从束，从正。正亦声。"王筠句读："从束，似涉牵强。若入之《正部》，云：从敕，从正，正亦声，于文似顺。"王筠说"整"字应从"敕"是有一定道理的，"敕"不必要拆开作从"束"，从"文"训。此石上"整"字写作"勅"形，就证明"整"字上部应作为一完整的部分来看待，古时"勅"与"敕"在一定意义上是相通的。《集韵·职韵》："敕，或作勅。"《易·噬嗑》："先王以明罚勅法。"陆德明释文："勅，耻力切，此俗字也，《字林》作'敕'。"八行"閌"，此处即"亡"字。作为死亡的"亡"字，用"閌"字来假借，目前仅见此一例。九行"大女智崇"，"智"即"婿"。《礼记·昏义》："婿执雁入。"唐陆德明释文："壻，字又作智，女之夫也。依字从士从胥，俗从知下作耳。""壻"与"婿"相同。《说文·士部》："壻，夫也。婿，壻或从女。"今"壻"废，使用"婿"。（图160）

两晋碑石传世不多，而文字清晰、书法干练如此《徐君夫人管氏墓志》者更是少见。此碑书法既充满了新意，又饱含着古趣。一方面，把新时代隶书的特点完全地表现了出来，如结体多呈长形，以便更适合汉字的书写与章法的排列。用笔上更趋于简练，横画尽量少用波折，撇捺也多干净利

图160 民国拓本《徐君夫人管氏墓志》
局部图

落，不去过分地强调努按之笔。另一方面，则也同时保持了汉代隶书的许多特点，如字形的变化等。适当的变化能更好地表现文字的意义和书法的感情。如正文二行的"适""虽"，三行的"存""舅"，五行的"慢""整"，八行的"闳"，背阴文一行的"灵"，二行的"聪""识"等字。这些文字充分表现出了变化所带来的古雅之气。其中三行的"舅"字更具特点，将上部的"臼"，移到左旁，与下部的"男"字组成一个新型的左右结构的文字。这种变上下结构为左右结构的方法，在汉代人书法中是常能见到的。背阴文字二行的"识"（識）字，写法最有趣味。右旁原为从"音"、从"戈"，此处却将"戈"字简化成一捺笔，并移放在"音"字的第二长横右下，一种简朴、古拙之气油然而生。简朴是最能表现古意的方法之一，而今天的有些书法家却恰恰相反，他们总是想方设法把文字写得繁复难辨，这实在没有必要。

《徐君夫人管氏墓志》出土后不久即归于右任收藏，于先生对古碑石十分珍爱，所藏碑石凡百十通，很少大肆捶拓过。自此石归碑林博物馆后，始有拓本流布。余藏此本上有"鸳鸯七志斋"印痕一方，并有陕西辛亥革命元老书法家茹欲立私印一方，知此本为民国年间墓志出土后不久所拓。2005年春节前，京城某收藏家来舍，以千金索要数日，余终未肯转让。

98 牛登碑 西晋惠帝元康八年

《牛登碑》，又称《骑部曲都牛君枢铭》。（图161）隶书体，正文十六

行，行三十字。最后一行在左下角与正文相隔两行，为年月及造碑人题名。此拓本宽约38厘米，高约88厘米，其中正文部分高约60厘米，题额高约28厘米。碑额两边有浮雕图案，中间部分为碑额题字，篆书体两行，行六字，文曰："晋故骑部曲都魏郡牛君之枢。"此石有碑形，但文中又不称"碑"，是因为晋时禁立碑碣，故当时人多将碑石缩小，放置在墓穴之内，或放置在棺枢之前，而此石常被称为"枢铭"。后世墓志的滥觞，可以说始于晋代的"枢铭"。"枢铭"为碑形，多竖立在墓穴内；而墓志则为方形，有盖，盖上有题名，多平放在墓内。可以将墓志看作是分为两段的碑石。

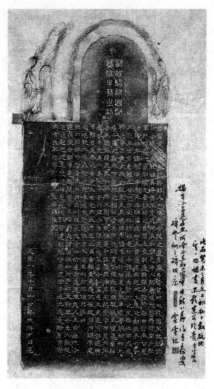

图161　民国拓本《牛登碑》全图

《牛登碑》，2003年3月前后出土于河南偃师郊外。现藏某收藏者手中，为近年所出文字较多、书法较精的魏晋碑石。此石出土时即断裂为二，自第一行第七字之下起，有一条横向裂纹，并延伸至碑石之外。初拓本第一行第七字"魏"，下部仅被裂纹泐断，而裂纹较细，并未损伤文字大形。第三、四行第八字也被裂纹泐穿，四行以后裂纹转到第八字下，但未泐损文字。裂纹至第十三、十四行时，又穿过"勉""悠"二字，但裂纹极细，未伤损文字大形。十五行裂纹下有一剥落石痕，伤及第九字"立"的上部点画。另外，此石出土时表面被铁器所伤残，一、二行上部出现了多道划痕。一行损"好高"二字，二行损"真"字。另，三行上"覆"字也损，四行"恪纶"二字损，八行"纂"字损，九行"惠"字损等。此石自出土后从未有过著录介绍，现将初拓本情况做一介绍，也便于与后来的拓本相比较。

额上文字"骑部曲都"，为晋代时州郡一级所设立的武官名。"骑部曲都"，又简称"骑都"，掌统部曲骑兵。"部曲"是古代军队的一种编

制。汉制：将军下辖有部，部下辖有曲。此处的"部曲"指郡内整个军队。

正文一行"魏郡邺人"，"魏郡"，汉时设置，晋仍沿用，在今河南安阳附近，都城为"邺"。"澡身清洁"，"澡"，此处为整治、治理之义。《广雅·释诂三》："澡，治也。"《礼记·丧服小记》："带澡麻不绝本。"孔颖达疏："云'澡率治麻为之'者，谓戋率其麻使其洁白也。""邴心纯固"，"邴"读如"丙"，此处以音同借为"禀"，"禀心"即指本性。

二行"汜穆交和"，此碑上将"汜"字右旁中间一点画移到了上部，结构有了一些变化，很有特点。"汜"，广泛、宽博之义。四行"敷演"，今作"敷"，《玉篇·攴部》："敷，布也。亦作敷。"此处为施、布之义。

"太康之初厥年六十"，"厥"，代词，义为"其"。"太康之初"此处应是指碑主人牛登去世之年，"太康之初"如果指的是太康元年的话，此碑即牛登去世十八年后才刻立的，也就是牛登之妻韩氏去世（元康六年，296年）两年后祔葬时所刻立的。七行"群细"，即指"群小"，"细"指小辈，或地位较低的人。晋郭璞《省刑疏》："臣主未宁于上，黔细未辑于下。"九行"灵馆"，原指仙人居住的地方，此处指灵柩停放的地方，亦可指墓穴。十一行"痛哉悠悠"，"痛"字下多加一"心"字。《居延简》及《许阿瞿墓志》上"痛"字即如此写法。"痛"字下加"心"意在强调痛心、伤感的情绪。十三行"生命危毳"，"毳"读如"脆"，此处即通脆弱之脆。《汉书·丙吉传》："不得令晨夜去皇孙敖荡，数奏甘毳食物。"颜师古注："毳，读与脆同。"（图162）

图162 民国拓本《牛登碑》局部图

虽然魏晋时期的隶书写法与汉隶相比，已发生了很大的变化，但此石上的文字中，仍保留了不少汉代隶书写法的特征，比如用结体的自由性与夸张性来强调、表现文字的内容等。二行"飘"字，左右部分换位，强调了"飘"字从"风"主旨，同时也将左右结构变成了

一定程度的内外结构，使文字浑然一体。二行与五行的"而"字，写法都有一定的篆书意味。汉代的隶书之所以写得厚重古朴，就是因为文字结体中包含了不少的篆书笔意。没有篆书笔意的隶书将会丧失一定的艺术性。唐代隶书之所以被后人诟病，就是因为文字结构中缺乏古意。此石上的书法，特别突出了对捺笔和横画落笔处的强调，几乎所有的捺笔都是重重地写出，一字之中如果某一横画为重点之笔，也会同样被加重写出。这种处理正是隶书的特点所在。

《牛登碑》出土仅有一年多时间，又深藏于民间，故拓本极为少见。2004年中秋节前一日，余游西安碑林博物馆，在碑林博物馆前的碑帖铺中，主人出示了此石拓本，称新从河南带回数张。余观此拓文字精神，刻画自然，墨色适中，是原石拓本无疑，遂以八百金购得。电询河南友人，知当地亦甚少见此石拓本。数百里之外而先得此拓，真幸事也。

99 荀岳墓志 西晋惠帝永安元年

《荀岳墓志》，又称《荀岳及夫人刘氏墓志》。隶书体，四面刻文。正面文字计十七行，行二十一字。背面文字计十八行，行二十一字。左侧二行，第一行十字，第二行八字。（图163）《碑帖鉴定》上称"左侧二行，行十八字"，不确。右侧三行，前二行二十一字，第三行五字。此志1917年出土于河南省偃师县西10千米处的汶庄，后存蔡

图163 民国拓本《荀岳墓志》碑正面、右侧全图

小学堂之中。故有人据此而称此志出于洛阳蔡庄。顾燮光《梦碧簃石言》上对此志有较详细的考证，并附有当时人吴士鉴的跋文一篇。此跋文写于公元1917年（丁丑八月），可证马子云先生《碑帖鉴定》中所说此志出土于公元1918年的错误。此志出土较晚，新旧拓本文字无大的变化。有翻刻本，将第一行"阴"，第二行"岁"，第七行"陵""写"，十三行"钱"，十六行"遣"，及背阴面十五行"陵"字等均刻写致错。

关于《荀岳墓志》的刻写年代，各家说法多不相同。马子云《碑帖鉴定》中称此志刻于"元康五年"（295）。此说是依墓志文前"君以元康五年七月乙丑朔八日丙申，岁在乙卯疾病卒"一句来定的。但细读此墓志文知，荀岳虽卒于"元康五年"，但此墓志则是荀岳当年下葬后墓穴遭水，晋惠帝下诏，赐其银两、墓地，并允许其"附晋文帝陵道之右"，再重造墓穴时所刻的墓志。此时荀岳夫人刘氏也去世，并同时祔葬于此。此墓志左侧有"夫人……永安元年岁在甲子三月十六日癸丑卒于司徒府"一句。由此清楚得知，此墓志当是荀岳去世后九年，即永安元年（304）再造墓穴时所刻制。文物出版社所出《中国书法艺术·魏晋南北朝》上则称，《荀岳墓志》为"晋永康元年书刻"，观此墓志文中，无一字与"永康元年"有关的内容，不知此说何据。《中国书法艺术·魏晋南北朝》上此句后的括号注内，标明是"公元304年"，这是"永安元年"的公元时间，看来此书是将"永安"与"永康"搞混了，所以才造成了这样的错误。（图164）

图164　民国拓本《荀岳墓志》拓本局部图

《荀岳墓志》上生僻、假借的文字不多，此处仅选出一二，略加说明，以利普通读者阅读。墓志正面文字十六行"以少牢祭具祠"，"少牢"，古代祭祀名，属次一等的祭礼。《大戴礼记·曾子无圆》："诸侯之祭牲，牛曰太牢。大夫之祭牲，羊曰少牢。"荀岳为中书侍郎，仅属大夫一级，所以，皇帝遣谒者戴璠用少牢之礼具祠，应是符合礼仪了。右侧文字第一行"隐，司徒左西曹掾"，"隐"即

荀隐，字鸣鹤，荀岳之子，《晋书·陆云传》及《世说》上均见其名。荀隐官为"司徒左西曹掾"，即司徒府内的辅官。荀岳卒后，夫人刘氏可能随其子居于司徒府。所以，墓志左侧文字二行中有夫人"卒于司徒府"之句。墓志背面文字第十四行"息女"，十五行"息男"，《集韵·职韵》："息，生也。"有滋生、生长之义。"息"在此处则泛指"生"，有些地方的用法又专指儿子、子孙等。《正字通·心部》："息，子息。子吾所生者，故曰息。""息女""息男"，即"生女""生男"。

《荀岳墓志》的书法可称是极规整的隶书了，其中几乎看不到汉代隶书那种篆隶结合的特点。它的规整与严谨，充分表现出了隶书体开始向楷书体过渡时期的主要特点。显然，此墓志的书法毕竟还不是楷书，它只是将隶书写得规整了一些罢了。无论从结构上还是用笔上来看，它都是极标准的隶书体。整体上章法布局规整，行气紧凑得当，用笔含蓄但却颇具动感。这些特点既不同于汉隶的恣意飘逸，又不类于唐隶的沉闷刻板。晋代是中国书法发展史上隶书写作的又一次变革时代。第一次是汉代，第二次即是晋代，第三次则是千年以后的明末清初。特别是清代中期以后，隶书体的写作已经是有意识的艺术创作了。书法大家如邓石如、杨见山、俞曲园、赵之谦等，他们已将隶书的写作提高到了一个前所未有的艺术高度。当然，这些书法大家的艺术创造绝不是无根之木，无源之水。汉隶的放肆，晋隶的内敛，都是他们在艺术创作中汲取的养分。而今天的人们，既没有古人写字的环境，又没有古人把握毛笔的功力，却硬要抛却传统，随意"创造"，以示个性。显然，这种做法是不正确的，于中国书法艺术的发展，于个人的艺术创作都是无益处的。

《荀岳墓志》四面刻文，这种形式在汉以后的六朝墓志中极少见。一般多将墓志四面拓在一张纸上，每纸现在市场上约两千元即可得到。当然，如果是清末民初时拓本，三千元以上也不算贵。

100　石定墓志　西晋怀帝永嘉二年

　　《石定墓志》，又称《晋处士石定墓志》。（图165）隶书体，文十行，行二十字。刻写于西晋怀帝永嘉二年（308），民国八年（1919）出土于河南洛阳城北的马汶坡村。先归建德周季木收藏，后归故宫博物院所有。此墓志新旧拓本文字泐损程度无大变化，石归故宫博物院后就少有新拓传出，所以新拓极少。传世多为民国二十五年（1936）以前所拓，而石归周季木后，拓本最为精湛。民国时有翻刻本出世，翻刻本第三行"志节"二字、第五行"肆"字、第七行"左"字、最后一行"刘"字等，都有漏刻笔画的现象。

第五行"鼓"字则多刻了一点儿，八行"衬"字、末行"卿"字更是刻成了错字。翻刻本文字缺少古人精神，所以易于辨别。

图165　民国拓本《石定墓志》全图

　　墓志文首行"处士"，这是对墓志主人石定的尊敬称谓。《荀子·非十二子》："古之所谓处士者，德盛者也。"杨倞注："处士，不仕者也。"《汉书·异姓诸侯王表》："患周之败，以为起于处士横议。"颜师古注："处士，谓不官于朝而居家者也。""乐陵"，郡名，东汉末年设置，位于今山东省西北部乐陵市西南，晋时移郡都至厌次（今山东省惠民县），所以，此墓志文"乐陵"之后即有"厌次都乡"之语，说明石定是乐陵郡厌次都乡的人氏。

二行"适子"，"适"同嫡，亦读如嫡。古时正妻所生之子称为"嫡子"。《公羊传·隐公元年》："立适以长，不以贤。"何休注："适谓适夫人之子。"墓志上此句意思是"城阳乡侯"石尠的正传之子。石尠墓志与石定墓志同时出世，前者文中称石尠为"幽州刺史城阳简侯"，而后者文中则称石尠为"尚书城阳乡侯"，二者称呼稍有差异。"城阳"，县名，在山东濮县东南（今属河南濮阳）。"乡侯"，汉代时所置的爵位名，为食禄于乡一级的列侯，魏晋时仍沿用。"简侯"，大多职官书中不见记载。古时官名中有"简任"的称谓，指选择性地任用官员。《后汉书·申屠刚传》："又数言皇太子宣时就东宫，简任贤保，以成其德，帝并不纳。""简"以音同可以通"兼"，"简任"即"兼任"。"简侯"或也是一种不正规的封号，或由郡县县官所封，朝廷并不过问。四行"逆败汲桑"，"汲桑"，人名。《晋书·帝纪第五·孝怀帝》："永嘉元年……夏五月，马牧帅汲桑聚众反，败魏郡太守冯嵩，遂陷邺城……又杀前幽州刺史石鲜于乐陵。"《晋书》上所记的这段历史与《石定墓志》上所记文字基本相同。石鲜、石尠先后都为"幽州刺史"。在魏晋南北朝时，石姓为贵族大姓，同为"幽州刺史"的石鲜、石尠，不知是否为同一家族中人？（图166）

　　《石定墓志》的书法清秀谨严，谨严中却不失灵动之处。如二行"秉心"的"心"字，中间一点儿写得稍长，向下穿过了向右的捺画。这一笔的突出，强调了"心"字所指的"中心"的意义。此处"心"字最长的捺画，采用了先向上提，似要断开，再向下捺的笔势。这样的处理，给中间这一点画让出了很大的表现空间，同时也更加烘托出这一点画的中心地位。第四行"破"字，左边的"口"部向上稍提，右边"皮"部的撇画半路中则向左横插而出，将左边"口"部包容在其中，使左右结构的文字不显得太过分离，形成了一个类似内外结构的形态。这一处理文字的方法，是解决左右结构文

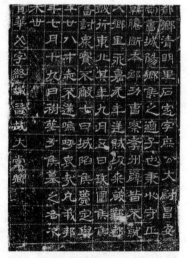

图166　民国拓本《石定墓志》局部图

字分离状十分有效的方法。五行"鼓行",此处"鼓"字右旁从"皮",二字形古时常通用。"鼓行",即指"击鼓而行"。击鼓是古时军队进攻的信号。《后汉书·荀彧传》:"向使臣退军官渡,绍必鼓行而前。"李贤注:"鼓行,谓鸣鼓而行。"此处的"鼓行",是指汲桑的叛军攻城拔寨,肆行乡里。六行"临危","危"字中有两笔向左的撇画。此处第一笔撇画向左强调写出后,第二笔撇画却改成了竖笔,并稍稍向左下有些倾斜,既避免了重复与生硬,又产生了新的变化。七行"左右"的"右"字写法奇特,横画变成了向右斜下的捺笔形,乍看似一"各"字。这是隶书中处理长横笔画的一种变化方法,但只有在长横画处于文字结构的上方时才能使用,如"左""右""有""还"等。

《石定墓志》的书法古朴之趣在西晋墓志中是难得的。自此石出土以来拓本也是难得的。余所见此志拓本数纸,唯此处所示最佳。墨色浓淡适中,上有前人收藏印数枚,当是初拓本无疑。此本为长安刘氏2003年以五百元自沪上购回,余借之以归,悬壁间欣赏十数日,略成文字,以为纪念。

101 司马芳残碑 约东晋初期

《司马芳残碑》,又称《京兆尹司马芳残碑》,隶书体。(图167)1952年出土于西安城内西大街,出土时即为残石,并裂为三大块,存碑额题字及上半部文字。碑阴存故吏题名及部分追表文字。题额为篆书体,阳文刻,四行共十五字,字径12厘米。全文曰:"汉故司隶校尉京兆尹司马君之碑颂。"文字之巨大,书写之疏朗,排列之随意,在两汉及魏晋的碑额文字中都是极少见的。碑阳正文存字十五行,行八、九、十字不等。最后一行文字较多,存十六字。中间裂痕处存半字,故有人将此半字也算作一行,总计为十六行。碑阳文字八行以后字形较前面稍小,字距、行距也较宽,此段文字应为颂词部分。同一碑上文字变化如此之大,这在魏晋碑刻中也是少见的,倒是更后的南北朝造像记文字,书写格式常常如此类。碑阴文字的中间部分

为故吏题名，共十四行，行九至十三字不等。再下一段为追表文之类，存字十八行，行一至三字不等。此残碑出土后不久即归西安碑林博物馆所有，少有拓本传出。初拓与近拓相比较，文字漫损无多大变化。（图168）

《司马芳残碑》上的文字中，有一些容易让人误解的地方。如碑额题字上称"汉故司隶校尉京兆尹"，这应是碑主人司马芳所任的职官名。"司隶校尉"在汉代是极高的官职，专察京师百官的违法行为。出有专道而行，入有专席而坐，又统领京畿四周七郡，与御史中丞、尚书令并称"三独坐"。此碑主人司马芳不但任"司隶校尉"，而且兼职京兆尹，更显示其为皇帝极重视的大臣之一。然遍查两《汉书》及《晋书》，不知为何，竟不见司马芳的名讳。我们从碑阳最后一行文字始知，此碑是司马芳的"六世孙"，晋代的"宁远将军乐陵侯"后立的。虽碑额上有"汉故"二字，而碑石的刻立却是在晋代。碑文最后一行文字上有"晋故"二字，说明这位司马芳的"六世孙"在刻立此碑时，可能已经故世了，或早已退休多年了。按照古代碑文例，如文中有"汉故""晋故""魏故"等，多是对已故去人的称呼。碑阴题名部分共十四行，前

图167 现代拓本《司马芳残碑》全图

图168 现代拓本《司马芳残碑》局部图

十三行上都有"故吏"二字，这些人应该是司马芳"六世孙"旧时下属的官员。从题名中所出现的地名也可证明这一点。如汉代的"杜陵县"，此处为"杜县"，这是晋时所改的名称。汉代的"霸陵县"，此处为"霸城"等。再，碑阴最后一行"中正"，职官名，三国魏时才设立，两晋南北朝时沿用。由此可见，此碑肯定是晋时所刻立的。碑阴题名八行、十行上将"长安县"的"长"，写作"长"。这种写法被用于地名时，在苻秦以后始有流行。民国初年，长安城东曾出土一大型造像石雕。专家根据文字内容及书法特点考出，此石刻于北魏时代的早期，相当于东晋安帝义熙年间。此造像石上的书法、刻工与《晋司马芳残碑》极为相似，特别是与碑阴题名部分的书法，几乎为同一人所书。故有人因以上书法特点，而称《司马芳残碑》为北魏时所刻。

前人曾考证，此碑主人司马芳为司马懿之父。有不同意见者认为：史书上载司马懿之父汉末虽也曾为京兆尹，但史书上却明确写着"司马防字建公"，而此石上却写的是"司马芳字文豫"。检《后汉书》等史籍，汉末姓司马而为京兆尹的仅"司马防"一人而已。所以，此碑额上称司马芳为"汉故司隶校尉京兆尹"，想是不会乱写的。《晋书》是唐人房玄龄撰写的，而此碑是东晋时司马芳后人撰写的。溢美之词不去考虑，职官名恐不会有错。司马芳、司马防应为同一人，"芳""防"二字音同形近，后世人书写时互用也可以理解。《水经注·渭水下》："故渠北有汉京兆尹司马文预碑。"此处又写作"文预"，"预""豫"二字音同形近，故古人常有互用。《玉篇·象部》："豫，逆备也。或作预。""司马文预"即"司马文豫"，可见《水经注》上所载与《司马芳残碑》为同一人，而史书上所称"司马防字建公"可能有错。《水经注》上所称"故渠"，指的是秦汉时长安城西昆明湖流向渭河的水渠。可证此碑初立即在长安，与出土地大致相当。

碑阴下面一段文字，应该是此碑的追表文字，叙述了司马芳家族的世系及立碑前后的过程。可惜文字太残，无法完整地读出文义。据近拓出的碑阳文字，有人考出此石为北魏时所刻，此说当存之以待来日再证。

按一般文字用笔的特点来说，此碑上文字应为隶书体写法。但要仔细

来分析的话，其中行楷书的成分也占了不少的比例，这正是六朝人书法的特点。六朝人书法行楷中多吸收有篆隶的笔法，这也是其书法能够动人的原因之一。现代人要想把行楷书写好，最佳的办法就是去篆隶体中吸收营养。篆书变隶书之初，隶书中包含有不少篆书的成分。隶书变楷书之时，楷书中也少不了隶书的笔法，这里所说的"笔法"包括用笔方法与结体方法。今天的人们已经不把毛笔作为主要的书写工具了，所以，学习用毛笔写字时，能理解、掌握其中的笔法的人也就甚少。古人唯此一种书写工具，长久运用，自然会悟得许多技法与笔法。我们从《司马芳残碑》上的书法中可以看到：这种近似于"楷书"的文字中包含有许多隶书体的成分，撇捺笔及横画运笔极具夸张性，这正是隶书体的主要特征，也是我们把《司马芳残碑》的书法称为隶书体的原因所在。

《司马芳残碑》初出土时曾捶拓出十数纸，归西安碑林博物馆收藏后，也长期未能得到金石界的重视，这当然有一定的社会原因。自20世纪80年代以后，书法界推崇六朝书风，此碑即开始声闻于世，并有印刷本流传。余所藏为稍旧拓本，2005年以八百元得之于长安古物收藏家阎秉初后人处。上有阎氏印鉴一方，应该为20世纪60年代前后所拓。

102 杨阳神道阙 东晋安帝隆安三年

《杨阳神道阙》，又称《巴郡察孝骑都尉枳杨阳神道阙》《枳杨阳神道阙》《杨阳墓碣》等。（图169）隶书体，正文六行，行七字。清光绪年间发现于四川巴县，此前未见有著录。此石为神道石阙上的一部分，文字部分之上有四道石线，下部两道石线左右各有一人形。因人形图案部分低于石面，捶拓时需先将纸剪开，降至石面上后才能拓出。早期拓本多能将图案拓出，稍后拓本则多无图案。石阙被发现后不久，文字部分就被人从石阙上凿下。残石先在归安姚觐之处，后归长白端午桥，后又归建德周季木。由于此石被凿后只能拓出文字部分，所以拓本常被人误为墓志。民国年间曾见翻刻本，

图169　民国拓本《杨阳神道阙》全图

但只要见过原石拓本，翻刻本就不难辨出。旧时，信息、交通不畅，原石拓本未能见到时就容易上翻刻本的当。当今之日资讯发达，图书资料也多，稍加查阅，稍加比照，疑问就不难解决。旧拓本除多拓有图案外，文字部分右上角未残，稍后拓本则缺少一角。旧拓本一行"骑"字左旁清晰，稍后拓本左旁则被石花渺连。二行"君"字中间部分有石花，但石花上下并未渺连，稍后拓本"君"字撇画与第三横画被石花渺连。三行"道"字，旧拓本"道"下虽有石花，但仍有一丝墨线相隔，稍后拓本则连为一体。五行"守"字右边有一石花，稍后拓本则连及竖笔。六行"安"字，旧拓本中间笔画交叉处有一墨点，稍后拓本则渺为一团。最后一行最后一字"立"，最下一横画起笔处未连石花者为初拓本。

　　首行"巴郡"，是指杨阳为官的地方。"巴郡"秦时即已设置，管辖今四川中、北部大部分地区。"察孝骑都尉"，为魏晋时所设置的职官名。"都尉"，在汉时为州、郡一级的武官。汉以后各地方上也设立有名目繁多的"都尉"，如"搜粟都尉""农都尉""关都尉"等，各有职权，各有专长，而与旧时郡"都尉"无关。检历代职官书，未见有"察孝"一职，汉魏间有"察举""察廉"等职，都是察举官吏的一种官职。由孝廉、贤士等方面察选出来的官吏，职官前即冠以此类名称以示区别。此处的"察孝骑都尉"，大约就是以孝廉而被选出的"骑都尉"。二行"枳杨"，即说明"杨阳"的籍贯是属"枳县"，不可认为杨阳姓"枳"。"枳县"属巴郡，汉时设置，北周以后废除。范围在今四川涪陵以西。五行"涪陵太守之曾孙"，是说杨阳之曾祖曾为"涪陵太守"。古人极重世系，常用祖上的功名来彰显

自己的身世。旧时常说，有了功名可"光宗耀祖"，实际上"光被"后代更是其功用之一。"涪陵"，郡名，三国时蜀汉所设置。初建时府治在涪陵县，晋时迁至枳县，唐时涪陵郡被废除。检《二十五史人名大辞典》，东汉、三国时未见有杨姓为"涪陵太守"的。想是任期较短，史书多忽略不计。六行"隆安三年"（399），为东晋安帝司马德宗的第一个年号。此时中国正处在一个大分裂的局势之下，有南凉、北凉、后凉、后燕、南燕、北魏、后秦等多个地方政权。远离中原的巴蜀地区，仍沿用晋代年号，实属不易。

《杨阳神道阙》书法极敦厚可爱，与《樊敏碑》《九真太守谷朗碑》同出一脉，大有汉人精神。康有为在《广艺舟双楫》中赞此书法道："《枳杨府君》茂重，为元常正脉。亦体出《谷朗》者，诚非常之瑰宝也。"大凡书法之道，格调之高低，技巧之精拙，其表现评判以厚重朴实为第一，安详静谧为第二，张扬恣意则次之。书法之道，张扬容易，厚重朴实则难。尤其是当今社会，能安静下来用功力和学问来表现书法的人更是少之又少。我们当然不是贬低个性张扬的艺术意义，这是现代社会的追求，应该理解。但就中国书法艺术的角度来讲，朴茂厚重之中同样也能够表现个性。这种表现形式有着一定的难度和艺术性上的要求，是要有一定的艺术修养、文化修养才能够达到的。所以，列厚重朴实的书法表现为第一，就是这个道理。而《杨阳神道阙》上的书法表现正可说明这一点。

此石自清末被凿下后，即有不少拓本传世。近代因石归故宫博物院，所以近拓反而少见。余所藏此石拓本共两纸，皆为民国初年所拓，其中一纸为石归周季木时所拓。拓本的左下方有周季木印信一枚，文曰"周拓"，红白文相间，"周"字为白文，"拓"字为朱文。2000年得此拓本时不过两三百元而已，至2005年再见此拓时，询之已至千元左右了。好古之士渐多，不知是喜是忧。

103　爨宝子碑　东晋安帝义熙元年

《爨宝子碑》，又称《振威将军建宁太守爨宝子碑》。（图170）隶书体，正文十三行，行三十字。正文下有立碑人题名十三行，行四字。正文之上又有题额五行，行三字，文曰："晋故振威将军建宁太守爨府君之墓"。书体与正文同。据碑文后清咸丰二年（1852）邓尔桓所刻跋文知，此碑乾隆四十三年（1778）出土于南宁城南35千米处，出土至今碑上文字的漶损变化不大。对此碑拓本，金石界根据时间不同分为无跋本、初跋本、剜跋本、清末本、近拓本等数种。此碑自出土至咸丰二年（1852）刻题跋时，有七十多年时间，故旧拓无跋本传世也不少。无跋本，六行"阴在嘉和"，"在"字右上角未损。九行"之绪"，"绪"字右下"日"部未漶损。十行"如何"，"如"字右部"口"未被石花连损。十行"影命不长"，"命"字捺笔末端未被石花漶损。马子云先生《碑帖鉴定》上称：无跋本除以上诸字外，还有八行的"同"字，九行的"志"字，十一行的"张"字等未损。有邓尔桓跋后，以上诸字均损。但余所藏一册邓跋后刻本，八行"同"、九行"志"、十一行"张"三字并未损。由此可见，此三字的漶损情况不能作为无跋本的标准。因有跋时初期的拓本与无跋本文字变化不大，故旧时常有人割去邓跋，以充初拓旧本。整纸本当

图170　清拓本《爨宝子碑》全图

然一眼就可看出是否被割裂，而裱册本，就要根据六行"在"、九行"绪"、十行"如"等字的泐损情况来审定了。初刻跋时拓本，题跋文字完整，字迹清晰。不久跋语就被人误剜数字。其中六行"尤完好"，"尤"字被剜成"光"字。最后一行"咸丰"，"咸"字内短横上多刻一笔。清末拓本，碑文一行"同乐人也"，"人"字中间部分无石花，捺笔末端也无大石花。额上题字均清楚无大泐损。民国年间拓本，题额上"挺""军""建""爨府"等字的笔画已泐损。（图171）

图171　清拓本《爨宝子碑》
　　　　局部图

关于《爨宝子碑》的刻立年代，历代考据家基本上都定为东晋安帝义熙元年（405），只是说法却各不相同。马子云《碑帖鉴定》上称，清末李文田考之甚详，并引李跋说明。细读李跋，其内容大多还是依咸丰年邓尔桓跋中所言，并无新的考证。李文田跋文中说，"太亨"，晋安帝"元兴"元年间曾改年号为"太亨"，后又改回"元兴"。再者"元兴"年中也无"四年"，四年时已到了义熙元年，故应定此碑为义熙元年所刻立。这是邓跋及不少后人的基本观点，这种观点可以讲通。但查阅《晋书·安帝纪》，其中"元兴元年"并未出现过"太亨"二字，也未见说明改元"太亨"又改回"元兴"的事，不知邓、李等人何据。而遍查历史年表，也未见其他朝代用过"太亨"的年号。根据此碑的内容及书法特点，断定此碑为东晋时所刻当无疑问。我们先不谈碑文中"太亨四年"为何年，先来看看碑文中"太亨四年"下的"岁在乙巳"四字。在东晋的近百年时间里，共出现了两次"乙巳"，一是晋穆帝的"永和元年"（345），二是晋安帝的"义熙元年"（405），这两次"乙巳"都是在"元年"里，似乎与"太亨四年"无关。再结合上一年来分析，"永和元年"之上是晋康帝"建元二年"，"建元二年"下肯定不会

连接"四年"。而"义熙元年"之上是晋安帝的"元兴三年",所以这里所说的"太亨四年"极有可能就是"元兴三年"的延续。清光绪年间进士史恩培在题跋此碑时曾说："所谓太亨者,其元兴之转音欤?"他认为云南远在边陲,语言与中原有一定的差别,或将"元兴"转读成"太亨"了。这种推测不是没有可能,特别是民间所刻碑石常常会出现这样的问题。但此碑为"建宁太守"的墓碑,爨氏既是云贵一带的大户,又是朝廷的重臣,理应不会出错。细读《晋书·安帝纪》知:当时军阀混战,地方势力割据严重,各霸一方,各自为政,许多太守都自立为王,特别是"元兴"年间,桓玄废去晋安帝,自号为楚王,这时天下更是大乱,不但有人称王称霸,还出现了自称的国号、年号等。如赫连勃勃自称为天王,国号为夏;李玄盛为秦、凉二州牧,自己却改年号为"庚子"等。因此我们不排除远在云南边陲的建宁太守,在"元兴元年"桓玄废除晋安帝之时,也自改年号为"太亨",年号虽改,天干地支的纪年当不会改。若以晋朝的世系来讲,"义熙元年"的"乙巳",正是建宁太守"太亨四年"的"乙巳"。前辈考文中称,晋安帝"元兴元年"中曾改元"太亨",今《晋书》中不见载,或其他史料中有所记叙,只是现在不易见到了。待日后有了新的资料出世,当可证明本人所言是否正确。

此碑文字虽也按碑例分为两个部分,但前一部分只介绍了姓名,而世系、历官均未见介绍,文字内容基本上都是赞美之辞。需要考据的地方也就不多,仅就个别异体字略作说明。碑文一行"少禀","禀"作"粟"形,在其他碑文中绝少见到。二行"九皋",作"九辜",也是绝此一家。五行"永显","显"字左旁写成"累"形,将"曰"字变成"田"形,汉碑上有此写法,如《汉嵩山少室石阙》上文字。七行"数刃",即"数仞",二字在一定意义上是可以相通的。最后一行"上旬",写作"上恂"。"旬""恂"二字音相同,形相近,故此处有所假借。在其他古代经典及刻石上未见有此借代。

《爨宝子碑》的书法艺术,自其出土后,即被世人高度赞扬,康有为在《广艺舟双楫》一书中称赞此碑道:"端朴若古佛之容……朴厚古茂,奇姿百出。"清末民初,不少金石家集此碑文字以成联句,多者达百联以

上。清道人李瑞清曾长期用功于此碑，书法家王世镗更是从此碑中吸收精华。自清末以来，学习此碑的书法风格，已成为一代书法家所追求的风尚。正如杨守敬所说：此碑文字由隶渐入楷。将隶书写得如此方正雄强，实为后世雄强一派的楷书打下了坚实的基础。此碑上许多文字的结构，看起来似乎都不经意，实际上是很有意识、很有技巧的创作。如题额上的"宁"字，最下的竖钩笔画，并没有按常规写在中心部位，而是将一笔向右稍移，再将最后的钩重重向左写出，左边虽空，却有一种势在，既使文字结构有了变化，又能使结体不失去平衡。仅此一字，就能让学习书法者悟到许多东西。

此碑拓本传世虽不算少，但总因其远在云南，不是随时就能得到，加之书法界又推崇极高，所以，收藏者对此碑拓本向来趋之若鹜。1996年上海朵云轩拍卖会上曾拍卖一裱册，清末拓本，无名人题跋之类，终拍出了五千五百元的价格。2005年以来，云南地方上也极重视此碑的宣传，研讨会、观摩团络绎不绝。据日前自云南归来的朋友讲，当地将清末民初所拓之本，索价多在三万元以上，闻之大快。

104　好大王碑　东晋安帝义熙十年

《好大王碑》，又称《高句丽好太王碑》等。（图172）隶书体，碑石四面刻字。前人以碑石朝向而分东、南、西、北四面，南面为第一面。因绝大多数人不可能亲至立碑之地，碑石如有移动，后世便不能分出次第，所以，此处沿用惯例，以碑阳、碑阴、碑左、碑右分称四面，碑文顺序为碑阳、碑左、碑阴、碑右。碑阳文字共十行，行四十一字。碑阴文字九行，行四十一字。碑左侧文字十四行，行四十一字。碑右侧文字十一行，行四十一字。此碑出土于吉林省集安县东鸭绿江边的太王村，清光绪六年（1880）被当地村民发现。初拓时用皮纸、墨汁择字而拓，既不能成文，又模糊不清，而且展看时常将双手染黑，装裱时也必须用矾水浸过才行。后潘祖荫、叶昌炽等派

图172　清拓本《好大王碑》局部图

专人携纸墨前去捶拓，自此始有善拓本传出。据说，在清光绪初年此碑未被发现前，即有朝鲜人前去捶拓过此碑，但至今未见有更早拓本出世。

所见清光绪年最旧、最精拓本，为潘祖荫派专人所拓之物。碑阳文字第二行"巡车南下"，"车"字右半未泐损。五行"恩泽治于皇天"，"治"字未泐损。碑左侧文字第四行"国城而残"，"而"字未被剜成"百"字。清末拓本，碑阳文字第二行"车"字，五行"治"字已泐损，碑左侧四行"而"字未被剜成"百"字。民国初年拓本，纸墨俱佳，但此时碑左侧四行"而"字已被剜成"百"字，其他文字也漫漶严重。另有一种早期拓本，全是由一尺见方的纸片所拓，墨浓纸粗。拓碑时只将文字的边沿拓出，归来后再于空白处填上墨色。这种拓本文字常常失形，而且文字多寡不一，未见有全部拓出成一套的。

《好大王碑》，又称《好太王碑》，古时"太""大"二字写法相近，用法也相同，常读作"代"。因此碑出土地为"太王村"，将碑名写作《好太王碑》可能更确切些。所谓"好大王"，有人说是高句丽十九代王淡安，因建国立业，屡有功绩，而且对宗主国大汉朝顺依恭敬，所以被汉朝皇帝封为"好大王"。此说是否正确未见有可靠证据，姑且存此一说。但作为高句丽十九代王的淡安，征战四方，抗击侵略，应该是卓有功勋的。此碑是高句丽二十代王，淡安之子长寿王为纪念其父而刻立的碑石。刻立年代应在高句丽长寿王二年（414），即东晋安帝的义熙十年。所以，此碑也被称为"晋碑"了。

《好大王碑》也如当时其他碑文一样，其中不少字形使用了假借或转注的变化。如碑阳文字七行"过"写作"卪"形，因音近故代之，"落"写

作"洛"，以音形俱近而代之。但必须指出的是：此碑上许多变形文字，并不能按中国古代"六书"的原则来推定和分析，也不能依此来理解、考释碑文。一定要强调指出的是：此碑是古代高句丽国的碑文，虽然大多数的文字，用汉字的意义来理解都是可以讲通的，但这些文字在古高句丽国的读法，以及在其语言中的意义，未必就与中原汉字相一致。就像日本文字一样，其中所保留使用的汉字，一部分与汉字的意义至今仍相接近，而另一部分则就相差甚远了。古高句丽国当时没有自己的文字，他们的文字完全借用了汉字，但读音并不相同。一些变形体肯定是由自己的语音发展变化而来的。我们今天可以结合碑文的上下文字来推断，碑上某字为汉字的某义，但读音和字义应该与汉字还是有一定区别的。有些字形经分析后可能得出其意义来，但要从中国古代经典或碑石中找出其字根来，就不是那么容易了。比如"佢"，经我们分析知此字为"逮"义，"迊"为"迎"义，"稞"为五谷之"谷"，"頁"为"须"，"肷"为"服"等。还有些词汇，如"鄒牟"即"朱蒙"，"古利"即"古离"，"鸭卢"即"鸭绿"等。这些字词可以用读音来转读考释，而另外一些词汇则无迹可寻，只有猜度了，如"帛慎""看烟""取韩秽"等。根据此碑文字的内容和特点，今天我们要学习此碑的书法艺术时一定要注意：太过变形的文字，就算是你知道了其为何意，最好也不要直接使用到自己的书法创作中去，因为这种字形可能根本就不是汉字。当然，《好大王碑》总体的书法感觉还是很值得学习的。方正纯朴，没有夸张的波磔，险峻的结体，深得汉代人书法的精髓，与《前秦广武将军碑》等有神似之处。清末民初，不少书法家都在此碑中学到了用笔的妙处，以俞曲园先生最为得意。

《好大王碑》因其历史文献价值和书法价值而闻名于世，收藏者无不以能得此拓本为大幸事。只因此碑远在东北山林之中，不易捶拓，拓本传世极少，收藏价值也极高。1994年北京翰海拍卖公司曾拍出一件，裱本四大册，淡墨拓，终以三十二万元成交，从此《好大王碑》名声大振。此后近十年，再未见有此碑拓本流入市场或参加拍卖。几年前，曾有人出数十万元四处寻购，至今仍未能得。

105　修邓太尉祠碑　前秦苻坚建元三年

　　《修邓太尉祠碑》，又称《郑能邈修邓太尉碑》《魏邓艾祠碑》等。（图173）隶书体，碑阳文字漫漶严重，首行上部仅可见"天地"二字，首行下也仅见"史存能立下"等字，二行下部可见"帝室"二字。碑阳额上有题字四行，行四字，隶书体、白文刻。因漫漶严重，从早期拓本上可见"魏故太尉邓公祠碑河"等字。此碑现存西安碑林博物馆，余亲至碑下摩挲数日，始辨出题额最后三字为"神道碑"。因碑阳几不见文字，故清拓本多无碑阳。旧时信息不畅，许多人又不能亲见碑石，故以拓本判断，多误认为碑阴为碑阳。《修邓太尉祠碑》碑阴文字共分为两部分，前一部分共九行，行二十九字，为主持修建太尉祠者郑能邈的介绍文字。后一部分为随从者的题名，共三列，第一列九行，行最多十一字不等；第二列七行，行最多十字不等；第三列字体较前二列稍大，书体也稍异，每行最多十一字不等。此碑清以前金石家未见著录，清代同治、光绪时期始有拓本传出。《校碑随笔》《续金石萃编》《八琼室金石补正》等有所著录。清代最早著录此碑的是武亿的《授堂金石跋》一书。武亿为清乾隆至嘉庆年间人，是"乾嘉学派"的主要人物之一。此书成于乾隆年间，当时武亿肯定见过此碑的拓本，但至今却很少见有清乾隆年间的拓本传世。今日所见最旧拓本为清道光年间所拓，旧拓

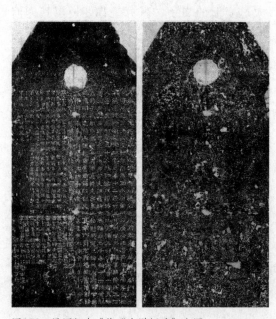

图173　民国拓本《修邓太尉祠碑》全图

本一行首字"大"，右上角未被石花完全渑连，横画尚清晰可见。"泰"字下部竖笔两边点画可见。"丁卯"之"卯"，左右两部分的上部未被石花渑连。二行"御史"之"史"，最后一撇笔下未连石花。六行最下"邓公祠"之"祠"，左旁下部可见中间一笔的挑钩。题名部分第三列第十行第一字"军"，下部"车"的第一横画右部未与上部完全渑连。（图174）

《修邓太尉祠碑》因碑阳文字不清，故无法明确判断其刻碑年代。以碑上书法的特点，碑阴文字中的职官名，以及首行"大秦苻氏建元三年"等字来推定，此碑应为前秦苻坚建元三年（367）所立。此时正是东晋废帝司马奕的太和二年（367），是年正值"丁卯"，与碑文上所记正合。碑文在"建元三年"之前加"苻氏"二字，是为了区别汉武帝时的"建元"，与东晋康帝司马岳时的"建元"。"苻秦"是史学家对东晋时石季龙手下大将苻健所建国的称呼。苻健于东晋穆帝司马聃永和七年（351）立号秦国，史书上称为"前秦"，年号为"皇始"，意义直追秦始皇。永和八年（352）正月正式称号，并建都于长安。永和十一年（355），苻健去世，其子苻生即位，改元为"寿光"。仅过了两年，苻生就被苻坚所杀，苻坚自立为王，改元为"永兴"。前秦先后历六位王，以苻坚在位的时间最长，共计二十八年。前秦的范围主要在今陕西关中中部及渭河以北的地区。虽称建都长安，实际其都城还在汉长安城以北二十公里以外。即今西安市以北，咸阳市以东，泾阳县以南的地区。此地原名为"石安"，故前秦的都城也称石安。东晋时此地包括咸阳曾为"石安县"，隋代时废除。石安为前秦都城的一个属县，从碑阴文字二行上可知，修邓太尉祠的主事者就曾为"石安县令"。近年在"石安"城附近出土了不少带有文字的建筑用砖，多为工匠名和私宅名，也有一部分吉语，如"清水""未央""长安麻氏""石安刘氏"等。这些砖

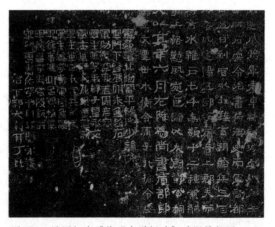

图174　民国拓本《修邓太尉祠碑》碑阴局部图

文足可证苻秦都城就在此一带。"邓太尉"即三国时魏国的大将军邓艾,邓艾先在汝南、兖州一带为官,后镇守陇右多年。魏元帝景元四年(263)邓艾率军伐蜀,迫使汉主刘禅投降,以此大功被授予太尉职。东汉以后,太尉、司徒、司空合称为"三公",地位极高。邓艾历官之地大都有其神祠,邓艾镇守陕甘多年,当地自然也有其祠庙。魏晋南北朝时,群雄并立,崇尚武功,自然少不了对这位建功立业大将军的崇拜。所以,以武力立国的苻秦,自然就要大修邓太尉的神祠了。

碑阴文字上所见到的第一个人名为"建威将军奉车都尉"郑能邈。第二行"郑能邈"之"邈"字被石花所泐,字迹不甚清楚,故前人有释为"进"者,有称为"远"者,多不能定论。碑阴文字六行有"在职六载,邈无异才"之句,此处可以较清楚地见到"邈"字的完整字形。此碑阴文字为修祠者的叙事文,"邈"为自称语。碑文上将"邈"字写作"遯"形。《龙龛手鉴·走部》:"邈,或作遯。"今"邈"读如"渺",有远、久远、超越之义。郑能邈字宏道,正是"超越"之义的延续。另外,题名部分第二列第六行、第三列第二行,及第七行的人名内都有"进"字,写法、字形均与"邈"字相差甚远。所以,定此碑主事者名为"郑能邈",应该更可靠些。此碑阴文字是介绍职官的文字,难懂的字词不多。但其中一些姓氏名,近代所出姓氏书上多不见载,如"屈男""利非""钳耳"等。这些姓氏今已绝迹,此处所见,对中国古代姓氏的研究是一个重大的补充和珍贵的资料。

《修邓太尉祠碑》至清代后期才被人重视,加之久在乡间,传拓不多,所以其书法价值未能得到很好的研究。杨守敬在《评碑记》中称:"此碑虽是分书,已多杂楷法。大抵此时书法,由分入楷,故不甚分别。"陆增祥《八琼室金石补正》:"题名数行,隶法略涉放纵,仍不失汉人钜镬。赵氏遽以'丑恶'诋之,非余所知焉。"陆增祥的评价与赵绍祖的"诋之"之语,都是针对题名中某数行而言的。赵绍祖在《金石文钞》中说:"'军参事'题名以下,极丑恶,似出两人所书。"陆增祥也说"题名数行"云云。可见陆、赵二人所言并不是在评价整个碑上的书法价值,而是在强调题名部分第三列的书法与前面不同。大地出版社1989年所出的《中国书法鉴赏大辞典》上,对此碑书法的评介引用陆增祥文时,将"题名数行"几字省去。

1995年西安碑林博物馆所编，西北大学出版社出版的《陕西碑石墓志资料汇编》上，高峡先生《邓太尉祠碑鉴评》一文中，似乎是引用了《中国书法鉴赏大辞典》上的文字，也将陆增祥的"题名数行"四字省去，并将赵绍祖文中的"军参事"误为"参军事"，将陆增祥的书名《八琼室金石补正》误为《八琼室金石记》。由于引文的不完整，也就未能完整地、正确地评价此碑书法。《修邓太尉祠碑》立于陕西省蒲城县，时间约在东晋前期，离东汉不过百余年时间。蒲城县离汉长安城不远，自古文学兴盛，能书能写者自不乏人，在书法上能承传汉人精神者应不算什么异事。从这一带出土的不少魏晋北朝诸刻石上，都能看到那种古朴敦厚、典雅大气的汉人书法精神。此碑书法题名四行"洛川"之"洛"字，左旁"氵"位置书写得较高，而且点画取势参差，实为以后的行草书开书写技法之先河。六行"凤夜"之"夜"字，此处下面的结构似为一"处"字形。这种结体方法是典型的汉代隶书体写法，《武威汉简》《史晨碑》等，其上"夜"字都类似此写法。此碑文字的撇捺笔和横画的起落处，都具有夸张性的"按"和"挑"，这也是汉隶体中典型的用笔方法。题名部分第三列第七行最后一字为"嚣"字，除有喧闹、嚣张之义外，作为人名，此处应为悠闲自得之义。《孟子·尽心上》："人知之，亦嚣嚣；人不知，亦嚣嚣。"赵岐注："嚣嚣，自得无欲之貌也。"此字前人均未能释出，一是因为碑上此字的中间部分稍显不清，二是因为此处写法将"嚣"字上下两个"口"形移到左右两边，形成了两个"吕"字形。这种结构写法在汉代曾经有过，如《武威简·泰射一一四》、汉代印章文字以及《西晋三国志写本》等，其上"嚣"字都如此写法。题名第三列第八行人名为"吕骞帧，（字）蓠"，其中"帧""蓠"二字前人也未能释出。

要说此碑上的书法与《广武将军碑》相似的话，题名文字第三列这部分可能更为接近些。题名的上面两列及碑文前半部分应为另一人所书，其书法之中的古朴厚实精神是后面书写者所未能达到的。但后一部分书法中所包含的时代精神、自由流畅的用笔，却也是别有情趣的。

《修邓太尉祠碑》拓本，一般所见最旧为清同治、光绪年间所拓。自1970年此碑被移入西安碑林博物馆后，近时拓本也未多见。2004年北京嘉德

拍卖公司秋季拍卖会上，有一碑阴的整纸拓本，清后期所拓，上有"杨铎商城杨氏石卿审定金石文字"一印，此本底价竟标出了两万元的价格。余2003年曾转让给朋友一整纸拓本，碑阴碑阳两面，清末所拓，不过也就两千元而已。2019年有人出让一套整纸拓本，开价两万元。价格变化何以如此之大，真让人不知所措。

106　广武将军碑　前秦苻坚建元四年

《广武将军碑》，又称《广武将军□产碑》《张产碑》《子产碑》等。隶书体，四面刻。（图175）碑阳文字共十七行，行最多三十一字。碑阴额上有题名一列，共十五行，行六至九字不等。碑阴正文为题名，不分列，有界格线，共十八行，最多一行存二十九字。碑侧文字亦为题名，一侧文字较多，高约170厘米，另一侧文字较少，高约130厘米。碑侧宽均为14厘米。碑阳额上有题额一行，五字，隶书体。文曰："立界山石祠"。因石上有泐损，致使第二字笔画不甚清楚，故有人释为"界"，有人释为"此"。我们根据碑阳十四行"西至石水东齐定阳，南北七百，东西二百"等语来判断，此碑可能是由

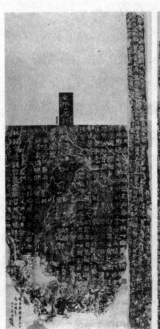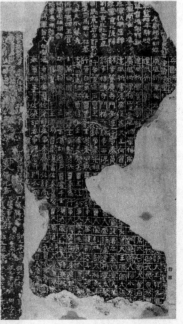

图175　民国拓本《广武将军碑》碑阳、碑阴、碑侧四纸一套全图

广武将军主持"定界"以后所立的碑石。所以，将碑额上题字释为"立界山石祠"，应该更接近碑义些。此碑刻于前秦苻坚的建元四年（368），即东晋废帝的太和三年（368）。此时正值群雄蜂起，战乱不断。刻石立碑也显得那样仓促、草率，书写错误、刻写错误自然不少。碑阳首行就把"建元四年"的干支次序"戊辰"刻成"丙辰"了。因此，此碑额上题字也有可能在刻字时也出现了错误，除过第二字刻写变形难以辨认外，第三、四字的顺序应是被刻颠倒了，"石"字应在"山"字之前，即"立界山石祠"应为"立界石山祠"。凡到过《广武将军碑》出土地，陕西白水县东北部史官村一带的人都曾看到，碑石出土地之西有一道山梁，南北走向，笔直高耸，极似一界碑。古人以山为界石，将山称为"界石山"，并建祠奉祀，这在当时应是很正常的事。

此碑在清乾隆年间武亿的《授堂金石跋》中有著录，此前则再未见有人论及过。此碑清初时曾一度遗佚，碑失所在，故许多人不知此碑曾在何处。清嘉道年以前，不少金石书中均言此碑在陕西省宜君县。端方更是言之凿凿，称此碑在宜君县署科房，某年已毁于火云云。清同治年间，吴大澂任陕甘学政时，曾亲至宜君访石而未能得，又派拓工四乡寻访也无所获。时至民国九年（1920），白水县人雷召卿在白水县史官村的仓颉庙中发现了此碑，海内外金石界顿时为之振奋，此后拓本始有流传。民国初年，经过康有为的推崇，于右任的吟歌，《广武将军碑》的名声更是高入云天。民国九年七月，陕西人李春堂送给于右任重出土后所拓《广武将军碑》一套，于右任先生欣喜异常，立即作了《广武将军碑复出土歌》赠给李春堂。民国十三年（1924）雷氏函告于右任，详述其发现《广武将军碑》的始末。此时李春堂已去世两年，于右任已无处查询，即再作长诗一首赠给雷召卿。诗中有"李春堂死天难问，广武歌存感更多"之句，道出了于先生的许多感慨。

《广武将军碑》在清末时就为金石家们所重视，当时，碑阴、碑阳及两侧全套完整的拓本几乎不能得到。旧拓多碑阴、碑阳两纸。所见最旧拓本为明拓本，碑阳第三行"讳产"二字未损。清初拓本"讳"字左下稍连石花，右下竖笔末端有一点石花。民国年间重出土时初拓本，"讳"字右下石花加大，已涉及笔画，"产"字上部虽有泐痕，但第一笔清楚可见，上部左

边一点画可见。民国后期拓本，"讳"字左旁第一短横画上有一石花已连及笔画，"产"字上部已泐成一团。四行最下"声侍"，"声"字有人释为"敢"字。观明拓本，似以"声"字为近。明拓本"声"下"耳"部未损。清初拓本"耳"部左边竖笔稍泐损，但"声"字左旁上部笔画基本可见。民国重出土后初拓本，"声"字左旁上部尚可见两横画，并存"耳"字右边一竖笔。民国后期拓本，"声"字左上部已不见笔画，"耳"字右竖笔几被泐断，右旁上"文"字上部也不见笔画。五行"杨德"二字，有人称"德"字中间部分"四"未损为明代拓本。但审明、清初、民国等诸种刻本，"德"字的"四"部分均未见损，故知"德"字的泐损情况不能作为断定拓本新旧的依据。倒是"杨德"的"杨"字，在新旧拓本上有些变化。明拓本"杨"字未损；清初拓本"杨"下有一小石花，连及最后一笔；民国重出后初拓本，石花已泐成一寸大小，并连及第三道撇画。第十行最下某残字的右旁"页"完整可见者，为清初拓本。民国重出后拓本"页"字左边竖笔已损。明拓本碑阴文字第二行"将军秦国"，"将军"二字右旁稍损。民国重出后初拓本"将军"二字已损近半，并多不拓出右下及左下残石上数字，反而是民国后期拓本将残石上文字拓全。十行"户曹夫蒙"，明拓本"户"字右上角稍损。民国拓本"户"字上部大半已损。碑阴文字，民国年间重出后至今文字泐损变化不大。

《广武将军碑》自民国年间重出土后一直在白水县，至新中国成立初期也未被人重视。1964年国家因办碑帖展，方在白水县寻出此碑，并拓得数纸。1972年此碑被移入西安碑林博物馆内。

因此碑碑阳文字残损严重，不能完全确定立碑主事人的姓名，只知其"讳产"，曾授"广武将军"。有人考此碑主人并不是"广武将军"，而是"广武将军"张蚝之孙名张产，故又称此碑为《张产碑》，此说亦称一家之言，但由于证据不足，暂未被金石界所接受。从碑阳内容及《晋书·载记》《资治通鉴·晋纪》等史书上知，前秦苻坚建元年中，曾迁徙西北方诸少数民族部落十万户来关中，并刊石立界、建城，各有其所。此碑正是这段历史背景下的产物。从碑阴文字九行开始，我们可以看到诸如"夫蒙彭娥部""夫蒙护部""夫蒙大毛部"等字样。（图176）这里所谓的"部"，

图176　民国拓本《广武将军碑》碑阳、碑阴局部图

即"夫蒙"氏族各部落之名。"夫蒙"是古代中国西部少数民族的一种，被迁至陕西关中以后，在渭河以北今耀县一带曾建立了"国"或城邑。于右任《广武将军碑复出土歌》中有"夫蒙族人文化堪研磨"之句，《纪广武将军碑》中也有"部大官难考，夫蒙城尚存"之句。"夫蒙"一族自苻坚建元年间迁徙至关中，在此建城生活延续了数百年。在陕西耀县药王山上有一通北魏神龟二年（519）的造像石，造像者名为"夫蒙文庆"，可见北魏时"夫蒙"族人仍然存在。一千多年后的民国初年，于右任在诗中仍称"夫蒙城尚存"，而一百年后的今天，"夫蒙"古城却不知所踪，荡然无存了。

《广武将军碑》除了对考证历史、文化、人文有重要的价值外，其书法价值也是毋庸置疑的。康有为称此碑为"古雅第一""碑阳字似流沙坠简，古逸更异"。于右任先生更是对此碑书法赞赏有加，其诗云："碑版规模启六朝，寰宇声价迈二爨。"并将此碑与关中所出《修邓太尉祠碑》及《北周慕容恩碑》合称"关中三绝"。《广武将军碑》的书法自然流畅，是写法极活泼的隶书体。其中许多字的用笔、结构已全面地向着楷书体变化了。如碑阳文字二行的"持"字，三行的"忠"字，十三行的"躬"字。碑阴文字八行的"事"字，九行的"头"字等。当然，此碑文字之中，有一些结体仍保留了篆书体的部分写法，给此碑的书法增加了许多古意。如碑阴文字中七行前二字"茂著"，两个字的"艹"都是篆书体的写法。碑阴文字，额上题名

第六行"参军","参"字基本上就是篆书体的变形。碑阴文字中所有的"主"字，第一横画都长于下面两道横画，这也是此碑文字写法上的特异之处。十三行"江"字，右边"工"字的中间的竖笔在行进间有一折笔，自然舒畅，极大地改变了中间短竖平淡垂直的感觉，增强了书法表现的艺术性。在此碑上"左"字的写法最为特别，如碑阳六行"左司马"的"左"，碑阴上题名二行"左尉"的"左"，以及碑阴文字十六行"书佐"之"佐"字的右旁。按一般写法，"左"下应为一"工"字，此碑上却写成了"匚"形，使"左"字形如一"尤"字，读者应注意辨别。《广武将军碑》的书法天真自然，临之最能医造作庸俗之气。

　　《广武将军碑》是至今发现的"苻秦"时代稀有的几通碑石之一，其历史文献价值、书法艺术价值都是十分珍贵的。此碑拓本在民国重出土前极为少见，就像罗振玉这样的金石大家，想求一纸也不容易。罗振玉在写他的《金石文字簿录》时尚未能得到此碑拓本，只能将此碑名列入《墓碑征存目录》中，以待机会了。民国初年此碑重出土后，始有拓本流传，而又以此时所拓本拓工为历来最精。民国年间由于战乱，交通阻塞，此碑拓本大多还是集中在长安城中。只有少量游客至此，才将部分拓本带往各地，所以，就是京、沪大埠，寻此拓本也是不易。20世纪90年代初，西安某旧书店曾出售了数十套此碑拓本，皆民国年中期所拓，当时售价仅三百元左右。2019年秋，北京中国书店拍卖会上一册清拓四行"声"字可见笔画本，竟拍出了一百二十六万的高价。时至今日，许多收藏家出三万元欲购一民国年间拓本，这真是明智之举。

107　辽东太守吕宪墓表　后秦姚兴弘始四年

　　《辽东太守吕宪墓表》，又称《后秦姚氏辽东太守吕宪墓表》《吕宪墓表》等。（图177）隶书体，墓表呈圭形，石面上有界格线。文字共六行，行六字。正文上有"墓表"二字，为题额，隶书体，白文刻。此石清光绪年间

发现于西安城中，具体年月不详。此石先归渭南赵乾生处，赵乾生，名元中，清末举人，居长安城南门内湘子庙街，为秦中巨富。赵氏喜好金石，所藏历代墓石极多。清同治年间，长安修葺灞桥，拆出唐代墓志数十方，后皆归赵家。光绪庚子年动乱时，端方抚陕，夺赵氏藏石数百方。此《吕宪墓表》即其中一种。此石后又归山东诸城王绪祖，清末民初时流入东洋，被日本人江藤氏收得，现存日本东京书道博物馆。起初，叶昌炽未见原石时，以为此墓表为伪刻。一时颇有响应者，故当时拓本并不被金石家们所重视。待原石从端方家流出后，人们始知此墓表为真品。但不久墓石流入日本，再想求一拓本就难上加难了。

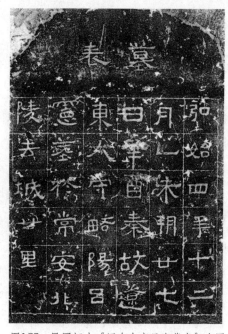

图177 民国拓本《辽东太守吕宪墓表》全图

余所见最佳一本为赵乾生家初拓本，浓墨重拓。墨色沉重而又光鲜夺人，真有宋、元拓本的感觉。初拓本与稍后拓本在文字上略有变化，初拓本五行最后一"北"字，右旁竖笔及点画未被泐损，右旁最下未连石花。六行"里"字，下部中竖及第一道横画上无泐痕。"北""里"二字有泐痕者，为民国初年拓本。其他未见有更早、更好拓本传世。

"弘始"，为后秦姚兴所用的第二个年号。弘始四年（402）相当于东晋安帝的元兴元年。墓表主人吕宪官至"辽东太守"，按说也是很高的官了。可能由于任职期较短，所以《晋书》上并未见有其事迹记载。《十六国春秋》上吕纂条下则有："吕宪，纂之从叔也，为持节将军，辽东太守。"吕宪为后凉之主吕隆手下的大将，吕隆后归降于后秦。归秦后，吕隆遣其母子及诸臣将五十余家入秦以为人质，吕宪即在其中。吕宪虽原为后凉的辽东太守，但入秦后，官职名前自然要冠以"秦"的称号。五行"葬于常安"，"常安"即"长安"。《晋书·载记第十六》："以太元十一年（386），

（姚）苌僭即皇帝位于长安，大赦，改元曰建初，国号大秦，改长安曰常安。"姚苌改长安为常安有两层意思，一是"常""长"二字古可通用，新皇帝即位，自然想要有些新气象，换个名字也可表示新意。再一个就是长安之"长"与姚苌之"苌"写法太相近，二字古时也通用。古人极重避讳，所以这方面也是改长安为常安的主要原因。此墓表上说："葬于常安北陵，去城廿里。""去城"即言离开长安城。此"长安城"并不是指汉代长安城或今天的长安城，后秦的"长安城"比今天长安城的位置要往北许多。"去城廿里"的"北陵"，基本上已近咸阳境内了。此石清光绪年间发现于西安城中，但其原出土地肯定在今咸阳东南部一带。1970年咸阳窑店镇出土一后秦时代的墓表，其形制、年代、内容、书法，与《吕宪墓表》几乎一致。其文曰："弘始四年十二月乙未，朔廿七日辛酉。秦故幽州刺史略阳吕他葬于常安北陵，去城廿里。"吕他也为吕隆手下的大将，据《晋书·载记第十七》知，吕他在吕隆降秦以前，即"率众二万五千，以东苑来降"。不知为何，此"二吕"同年、同月、同时葬于同地。而墓表的形制、书法也几乎一致，可以说出同一人之手。《吕他墓志》1997被移入西安碑林博物馆。这对于研究《吕宪墓表》的内容、书法艺术、真伪等方面都是一个重要的资料。前秦时代的碑石传世不多，"二吕"墓表对研究这段历史也是一个重要的参考资料。

　　和许多魏晋南北朝时期的书法一样，《吕宪墓表》虽说书法特点主要是隶书体，但仍有不少后世楷书的书写特点包含其中。这也是中国文字发展史上，隶书体向楷书体过渡的特征之一。《吕宪墓表》上的书法古拙朴实，敦厚中显露出调皮可爱的情致。一行"年"字，长竖笔末尾处的那一侧斜笔，极具动感却也不显放纵。四行"略"字，左右两部分有分寸地相互错位，在不失平衡的前提下，使文字增加了跳跃之感。五行"宪"字的写法最为宽厚，无论从用笔还是结体上讲，都没有过于张扬的地方，但却同样表现出了大气势。其原因就在于书写时笔画的开合、粗细搭配合理。"宪"字上部笔画较繁，除了进行必要的简化外，将笔画写得细一些、紧一些，也是处理这类文字的技巧之一。"宪"字下部"心"，笔画稍简，这里就将笔画写得稍稍粗些、丰满些、宽博些。这样的处理、文字表现在视觉上也就和谐了许多。

《辽东太守吕宪墓表》因清末出土后曾被人怀疑为伪刻，金石家未重视、研究，故拓本也少有流传。待知其为真石后，为时已晚，原石已流到了海外，收藏者想求一纸便成了难事。2001年前后，余曾得一浓墨拓本，神采飞扬，着实可爱，惜被人强索而去。2005年又得一淡墨初拓本，品相一般，却也花费了千元以上，如此小品拓本，价格可谓不菲了。

108 大夏真兴六年石马题字 夏赫连勃勃真兴六年

《大夏真兴六年石马题字》，隶书体，文九行，按石上界格计算，每行应为五字。因出土时石面文字左上部即已残损，前三行每行完整存五字，后数行则每行存二三字不等。最后一行所存二字极难辨认，所以，民国时拓本多只拓前八行。（图178）此文为石马座下题字，石马原在西安城北汉长安城旧址内。民国二十二年（1933）此石被发现，后始有少量拓本出世。1950年后石马被移到西安碑林博物馆，近拓则更是少见。此石发现虽晚，但从石面风化程度来看，此石出土应该有很长时间了，只是没有被人发现，至今也未见有更早的拓本传世，也未见有前人著录过。

"真兴"是东晋末年"十六国"之一"大夏国"的年号。"大夏国"的创立者赫连勃勃，是匈奴右贤王去卑的后人。东晋安帝义熙三年（407），赫连勃勃率兵数万，雄踞陕西北部，自称"天王""大

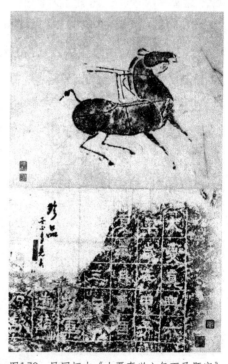

图178 民国拓本《大夏真兴六年石马题字》全图

单于"，并建年号为"龙升"。因匈奴为夏启之苗裔，故而称其国为"大夏"。义熙十四年（418），赫连勃勃在将要攻占长安城之前，于长安城东的"灞上"设坛登基，正式称帝，并改元"昌武"。据《晋书·载记第三十》记载，赫连勃勃进入长安后，群臣劝其以长安为首都，但赫连勃勃却说："朕岂不知长安累帝旧都，有山河四塞之固……东魏与我同壤境，去北京裁数百里，若都长安，北京恐有不守之忧。"正如赫连勃勃所担心的，没过多久，"大夏国"就被北魏所灭了。赫连勃勃在这里所说的"北京"，即指其在陕北的都城"统万"，即今榆林市的横山县，当时又称为"夏州"。文中"裁数百里"之"裁"通"才"，"数百里"是说东魏与京城"统万"的距离。赫连勃勃归守"统万"后，第二年又改年号为"真兴"。此石上为"真兴六年"（424）。据《晋书》记载，赫连勃勃在"真兴元年"曾于都城"统万"之南刻石立碑以"表其功德"。碑文极长，但至今却未见有此碑的踪迹出现。在今天所能见到的古代碑石中，有东晋十六国之一"大夏"国号的石刻文字，仅此一种而已。此碑上文字对于研究东晋十六国史，以及魏晋南北朝社会动荡时期的书法特点，都是极难得的实物资料。（图179）

此石马及其上文字，应该是当时在长安城附近所刻制的。赫连勃勃虽统领数万兵将，但为了便于统治中原，其中自然少不了笼络许多汉族人为其服务。

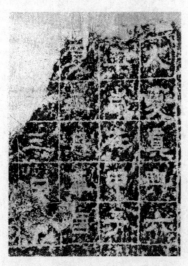

图179 民国拓本《大夏真兴六年石马题字》局部图

长安自古帝王都，文风之盛更不待言。石上文字虽号称"大夏"，但书写者与刻凿者的骨子里，却仍是从大汉朝遗传下来的感情与书风。此时距东汉灭亡有二百余年，距"西京"盛世已四百余年。但在此石上仅存的几十个字里，却将汉代人对隶书的真情淋漓尽致地表现了出来。

《大夏真兴六年石马题字》的书法敦厚安详，用笔结构恪守汉人法度，毫无南北朝时期书法的怪诞之气。仅此一点，就可称善。此石拓本极少传世，余所藏一纸为长安金石收藏家梁正庵先生所赠，为民国年间所

拓。拓本右下有"关中梁氏所藏印"白文印痕一方。此石虽仅有数行文字，但近年已被金石界所重视。2002年时有朋自远方来，以八百元数次索要。此拓为梁先生所赠，余又仅藏一纸，终未敢易手。

109 中岳嵩高灵庙碑 北魏文成帝太安二年

《中岳嵩高灵庙碑》，简称《嵩高灵庙碑》。（图180）正书体，碑阳文字共二十三行，行五十字。因此碑表面中间部分明以前即泐损，所以，至今尚未见完整不损的拓本传世。碑阴文字为题名部分，共分为七列。第一、二列各二十二行，三至六列各二十九行，第七列九行。因碑石泐损，第二列以下无法知每行的字数。碑上方有阳文篆书体题额四行，行二字，文曰："中岳嵩高灵庙之碑"。其中，"之"字的写法颇似一"正"字。这是一种变形的写法，书写者为了与其他文字在一定区域内保持风格的一致性，常常要进行一些变形和增减笔画，此处的"之"字就是在上部增加了一长横画。这种增减笔画的方法，在南北朝时期的碑文中是经常能够看到的。

此碑因为泐损较重，刻碑年月已不可见，故无从知道准确的立碑时间。前辈金石家根据文中"大代龙"，及所述道士寇谦之事，又结合《魏书》中的有关信息，推断出此碑当刻于北魏文成帝太安二年（456）。此碑至今仍立于河南省登封市嵩山上的中岳庙内。

图180 民国拓本《中岳嵩高灵庙碑》
碑阳全图

所见此碑最旧拓本为明初所拓，此时拓本首行"太极剖判"，"剖判"二字完好。第八行"声故烟祀"，"故"字末笔稍连石花。十七行"有"字下"道士杨龙子更造新庙太延"十一字完好。明初拓本从十一行至十八行，每行都较清拓本多三至九字不等。明末清初拓本，首行"太极剖判"，"剖"字未泐损。八行"声故"之"故"，左下"口"字已泐。十七行"杨龙子"等十一字虽有泐损，但大多数文字完整可见大形。清乾隆、嘉庆年间拓本，首行"剖"字左上角稍损。五行"道太"，"道"字右上角稍损。六行第一字"季"，下部横画左端稍损，六行"于是"，"于"字完好，"是"字可见上半。道光年间拓本，首行"太极"，"极"下四点可见，"剖"字已泐，仅存右上半，"判"字损上半。二行"大德"，"大"字右半损。五行"道太"，"道"字存下半。六行"季九"，"季"字损左半，"九"字中有一泐痕，但未伤损文字大形。清末民初拓本，首行"极"字下四点已泐，"剖判"二字全泐。五行"道太"，"道"字全泐，六行首字"季"只存右边少许笔画，"九"字左半大损。（图181）

由于《中岳嵩高灵庙碑》文字泐损较重，碑文内容不能尽知，但因此碑巨大，所存文字也不少。从断断续续的文字中，我们仅可得知，此碑所言多仙家神道之事。北魏初年，魏太武帝拓跋焘喜道家之言，并将自己的皇帝称号改为"太平真君"。此时，道家已发展成真正的宗教形式，更借此社会环境而显盛于世。而佛教因进入中土不久，为了避免与道教冲突，得到进一步生存与发展，佛教传播者采取了与道教共存共荣的政策。古代中国人一直倡导"天人合一"的思想形态，而且奉行着"泛神论"的崇拜形式。所以，在中国的土地上，人们对各种宗教崇拜大都采取了宽容的态度，"佛道合一"的局面正是这种宽容

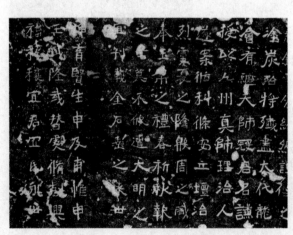

图181　民国拓本《中岳嵩高灵庙碑》局部图

的结果。我们从陕西耀州药王山诸多的造像碑中，洛阳龙门石窟的刻石中，安阳宝山的石窟文字中，以及北魏早期的不少刻石中都能看到这一点。此碑内容虽是"更造"、修葺嵩岳庙的记事碑，但其中不乏阐发道家思想的内容，如"太极剖判""人神对扬""降福穰工"等。对于一般研究碑拓或临习书法的人来说，碑文内容不必要去做更深的探讨，但其中一些生僻字、变形字还是应该了解的。（图182）

碑阳第一行最后一字"覆"，《八琼室金石补正》释为雨字头，不确。碑文上原形即为西字头。"覆"，此处有覆盖、被覆之义。碑文"乾坤覆载大德"，即言上天被盖，大地负载的大德。"坤"字此处写作"屾"形，汉魏碑上"坤"字如此写法多处可见。二行"三才之道显"，"显"字左旁碑上作"累"形，南北朝碑石文字上多见此种写法，如将"湿"字右旁也写作"累"形等。六行"九黎乱德"，"乱"字此处作"乳"形。古文"乱"字左旁下有写作"古"，有写作"又"，也有写作"守"的。此碑上"乱"字左下即一"守"形，但此处却又省去"宀"头上的一点画，所以让人难以辨认。《三国志通俗演义》："盖救乳除暴，谓之义兵。""乳"即"乱"字，与此碑上写法相同。碑阴文字为职官名与人姓名，故不难辨认，此处不用再多言。

《中岳嵩高灵庙碑》的书法个性强烈，对此金石界向来有不同的看法。清末书法家顾增寿在此碑拓本的题跋中说："字形不拘而有自然之趣，至于用笔全是隶书，所以能笼罩后人心也。""字法奇古，以隶书笔意作真书，魏齐人往往如此。"杨守敬在《评碑记》中则言道："近来金石家多以为佳，以余观之，俭陋最甚，不足贵也。颇与《爨宝子》相似，此尤草率。"

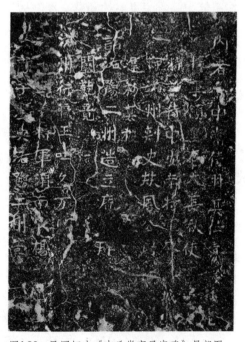

图182　民国拓本《中岳嵩高灵庙碑》局部图

对恪守传统之法的杨守敬来说，此碑书法自然是"俭陋""草率"了。南北朝时期，文字书写结构的变化很大，这是那个时代总的特征，也是中国文字最自由、最富表现力的时代。细读此碑我们可以看到，有些文字的结构看似草率，但其中却包含了许多"有法"的成分。这种"法"就是要使中国文字写出来后结体上不能失衡，用笔上不能变态。此碑上的书法即表现出了这点：结体险峻，但不失衡；用笔灵动，但不"变态"。碑文二行"太母"之"母"，右边竖笔长长拖下来，用力比其他笔画都重。在这种文字环境中，无论如何你也不会将此字看成是变态的、失衡的，反倒会认为此字的写法有个性、有特点。这就是因为此碑的书写者在书写此字时，在变化结构和用笔时，十分注意文字整体的平衡问题。如果将"母"字上部写得稍紧一些，而右边竖笔又加重拉长，这样就会失衡、失态了。七行下部"谓"字的写法，可称是楷隶结合的典型范例。从文字整体上看，此"谓"字方正齐整，应是楷书写法无疑。但细观笔画、结构，隶书体宽博开放的特点都包含其中，总让人感到此字是一种楷书化的隶书体。十一行下部"涂炭"的"炭"字，几乎每一笔都不符合楷书的写法，但又丝毫不能将此字看作是隶书的写法。它在用笔上吸收了隶书的动感，在结体上又保持了楷书的平衡性。于右任先生晚年的书法与此种感觉极为相似，这不是幼稚的随手涂鸦，而是纯熟浑然、无我之我的写法。

虽然大家对《中岳嵩高灵庙碑》的书法特点有些争议，但此碑拓本历来都被金石家们视为珍品。20世纪90年代初，日本人来中国搜集碑拓时，即开出了三千元欲求一纸。而国内人士互相交流，价格也多在两千元之间。近年书法界崇尚个性，此碑书法大受欢迎。但此碑拓本却渐渐难寻，四五千元购买已是寻常价了。

110 爨龙颜碑 南朝宋孝武帝大明二年

《爨龙颜碑》，又称《龙骧将军爨龙颜碑》《邛都县侯爨龙颜碑》等。

（图183）正书体，碑阳文字二十四行，行四十五字。碑阴文字三列，上列十五行，行七八字不等。第二列十七行，行七至九字不等。第三列十六行，行四五字不等。碑阳上方有题额，共六行，行四字，书体文字大小均与正文相同。题额全文曰："宋故龙骧将护镇蛮校尉宁州刺史邛都县侯爨使君之碑"。此碑刻立于南朝宋孝武帝大明二年（458），由同姓族人爨道庆撰文。因唐以前刻碑大多不写书写者姓名，一般认为撰文者即碑文书写者。清道光年间阮元在云南任总督时于陆凉县访出此碑，此碑今仍在陆凉。明初周弘祖的《古今书刻》、明谢肇浙的《滇略》、明万历年间所修的《云南通志》等都曾记载过此碑石。今日所见最早为明末拓本，

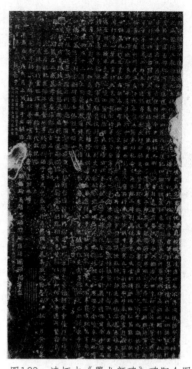

图183　清拓本《爨龙颜碑》碑阳全图

碑阳第十二行"旻天"，"旻"字右上不连石花，碑阴第三列第七行"尹"字完好。清道光年以前拓本，碑阳第十二行"卓尔不群"，"不"字撇画仅有一点泐损，"群"字第二长横画左端未损。第二十一行"次弟骥崇"，"骥"字左边"马"字完好无损。清道光年间碑上未刻阮元跋时拓本，题额文字五行"爨"字存上半，六行"碑"字未损，四行"邛"字右旁未被剜成"阝"形。碑阳文字第九行"万里归阙"，"里"字未损。另外，碑阳第一行"颢"字右半未损，十二行"卓尔不群"完好。碑上初刻阮元跋时拓本，碑文第九行"里"字已损，其他字则均与道光初年拓本相同。所以，有人就在碑上填蜡，修补"里"字，并漏拓阮元题跋，以充旧拓本。清道光至咸丰年间拓本，碑额题字第四行"邛"字未被剜损，第五行"爨"字尚存少许笔画，第六行"碑"字已泐，但尚可见大形。碑阳第十二行"卓尔不群"，"不"字撇画处有一大石花损及笔画，"卓"字下部右内角有一黄豆大小的石花，"群"字第二横画左端稍连石花。第二十一行"骥"字左边"马"旁

尚可见部分笔画，右旁稍泐但未损坏笔画大形。（图184）马子云《碑帖鉴定》中称：民国时昆明市有一"文古堂"，主人姓彭，其祖父于清道光年间专门捶拓"二爨碑"出售。有人曾得"文古堂"彭氏所拓《爨龙颜碑》十余份，被称为阮元刻跋后的初拓本。余也藏有一"文古堂"所拓之本，拓本上钤有"文古堂书画记"朱文印章一枚。将此本与道光年以前拓本相比较，碑阳一行"颛"字右半已损，十二行"卓尔不群"，"卓""不""群"三字均稍损。碑额上"爨"字已损，"邛"字未剜。由此可见，"文古堂"所拓也未必就是阮元刻跋后的初拓本。"文古堂"本也有咸丰、同治或清末民初所拓的可能。另，民国时长安城中也有一"文古堂"碑帖铺，主人姓吕，所售拓本上也常可见"文古堂"的印记，读者当细辨。清光绪二十八年（1902），此碑上又

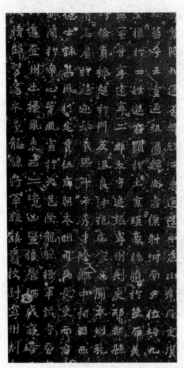

图184　清拓本《爨龙颜碑》局部图

增刻杨佩一跋，此时拓本碑阳第二十一行"骥"字已泐损。

　　南北朝时期，正是中国历史上的大动荡、大变革时期。社会的不安定与变革，同样也反映到了文字的书写与运用上。《爨龙颜碑》虽远在云南边陲，但其文字的书写也和中原同时期的碑石文字一样，充满了变异与传承之间的矛盾。有些字的写法，用我们今人的眼光来看，不但怪异，而且无法理解。为了便于今天读者的阅读，此处选出数字略作考释。

　　碑文一行"祝融之眇胤"，"眇"即"渺"的变形与省写。《汉书》上"渺"字即写作"眇"形。"渺"在此处为遥远之义，"胤"即后代、后嗣之义。二行"菜邑于爨，因氏"，"菜邑"即"采邑"。古时"菜""采"二字在一定意义上是相通的。"采邑"即古代卿大夫的封邑，采收封邑内的食物以养其子孙，故称"采邑"。"爨"，本古地名，在云南境内。此碑主人的祖先食邑于"爨"，后就以地名而为姓氏。五行"瑛豪"，即"英

豪"。古时"瑛"与"英"相通。清朱骏《说文假借义证》："若《绥民校尉碑》'揽瑛雄之迹兮',《郭仲奇碑》'翼翼瑛彦',则又以'瑛'为'英'之假借也。"六行"追谥宁州刺史",古时有追谥名号之法,也有追谥官职之例。在古代碑文中,常见有某人为某官之称,但遍查史书却不见记载。过去我们曾以为,可能是此人为官时间太短,或此职官名为临时所设故史书不载。读此碑文后乃知,古代时,有些官名是此人去世后追谥上的,并没有实际到任。所以,史书上也就不可能记载。八行"清名扇于遐迩","扇"在此处作传播之义。唐宋璟《请停东宫上礼表》:"而垂拱神龙,更扇其道。"九行"进无忝容",《玉篇·火部》:"烋,美也,福禄也,庆善也。""烋"同"休",皆为美好义。"烋"在此处应为"得意"讲。近代有些书法作品,将"烋"字下面的四点写成一横画,或一"火"字形,这都可看作是"烋"字的一种变形写法。十一行"凶竖狼暴",此处"暴"字的写法变化甚大。上部"曰"字变成"田"形,下部写法更是与原字不类。只是两部分结合在一起,才与"暴"字的大形有些接近。《孔宙碑》上"暴"字的写法与此碑相近。十四行"追赠中牢之馈","牢"是古代祭祀或宴享时所用牲畜的称谓。牛、羊、猪各一为"太牢",羊、猪各一为"少牢"。从《周礼·天官·小宰》上所记述的古代礼仪中看,未见有"中牢"之称。《汉书·昭帝纪》:"有不幸者,赐衣被一袭,祠以中牢。"颜师古注:"中牢即少牢,谓羊豕也。""中牢"或是"少牢"与"太牢"之间的一个祭祀层次,祭祀所用的牲畜或另有配制之法。"中牢"之法应起于秦汉之际。

与同时代的碑石文字相比较,远离中原的《爨龙颜碑》,比北方诸地所刻写的许多碑文,更早、更充分地进入文字发展的必然阶段——楷书阶段。《爨龙颜碑》的书法,基本上完成了楷书写作所必需的要求。比如笔画的横平竖直,尽量不去作波磔之感;比如结体的方正紧凑,尽量避免结构上的大开大合等。当然,此碑书法还有其自身的一些特点,比如横画起笔落笔处却采用了"顿笔""方笔"等写法。不用太夸张,照样可以显示出雄强刚劲的力度来。在文字的大形上,此碑以方正的结体形态为主,但又有其变化之处。一些字的形态显示出了上窄下宽的"金字塔"状,如

"郡""否""镇"等字。碑中许多字形又似乎有一种左低右高的倾斜感。这种感觉或由笔画的书写造成，或由结体的错位造成，使得方正的文字中，有了一些灵动的感觉。《爨龙颜碑》的这些书法特点，为南北朝书风奠定了一定的基础。稍后的《张猛龙碑》，以及郑道昭的《郑文公碑》等，几乎都与此碑的书法特点有着千丝万缕的联系。这一方面说明，在南北朝时期，楷书发展的初级阶段，中国文字有着一些共同的书写特点。另一方面说明，中国南北方文人在文字的书写上是互相借鉴、互相学习的。由于《爨龙颜碑》书法的楷书化特点早于南北朝时期其他碑石，所以，此碑自明清以来，就被金石家们奉为学习楷书所要临习的"鼻祖""法门"。虽然阮元访得此碑后在题跋中说："此碑文体、书法皆汉晋正传。求之北地亦不可多得，乃云南第一古石。"此碑不但在文体上、书法上继承了汉魏人的精神，而且在开创书法的新意上，亦可称"第一古石"。康有为在《广艺舟双楫》上将此碑列为"神品第一""古今楷法第一"，自然有其道理。

《爨龙颜碑》的书法价值自不待言，近百年来对此碑书法的研究一直热情未减。特别是清末民初时期，临习此碑在书法界可称是一种时尚。许多书法大家都从此中有所收获，如郑孝胥、李瑞清、弘一法师、于右任、王世镗、徐悲鸿等。他们将此碑书法的精神与外形，完全地融化在自己的书法作品之中，从而成为具有各自特色的书法大家。除了此碑的文献价值，此碑的文字学价值、书法艺术价值中仍有许多值得今人继续学习与发掘研究的地方。但目前有些人喜欢别出心裁，另辟蹊径，并且急于下定论，以示自己有所发现，有所发明，并高人一等。前日在某教授席上，有一人郑重宣布：他已经考证出云南有名的"二爨碑"为同一人所书，而且还得到了某专家的肯定。询之此说何据？此人称："二者的书法风格相似。"以二者的书法风格相似，就断定二碑为同一人所书。中国历史上书法风格相似的碑石太多了，要能如此断定，可谓简单之极。《爨宝子碑》和《爨龙颜碑》在立碑时间上有一定的距离，前者刻立于东晋安帝义熙元年（405），后者刻立于南朝宋孝武帝大明二年（458），其间相隔了五十三年。以古人较高的寿命计算，如果后者书写时为八十岁，那么前者书写时也就是二十几岁。且不说二十几岁能否写出如此纯熟的书法来，即如"建宁太守爨宝子"这样地位的官员，他的

碑文岂能让一个二十几岁，既年轻又无功名的人来书写？这种情况几乎没有可能。所以，像这样的研究"成果"，于个人、于社会都没有任何意义。

此碑拓本清代时就极难得到，并且水湿劣纸者较多。前人得到如此差的拓本时竟也称："拓手虽未精，然模糊中愈见精神。此语可为知者道，洵墨林至宝也。"可见当时此拓本的珍稀程度了。1990年，日本东京中华书店就将此碑拓本标出了人民币五千元的价格。2018年初有人去云南访问此碑，当地人更是将"二爨碑"奉为神圣，稍旧拓本标价多在五万元以上。

111 瘗鹤铭　南朝梁武帝天监十三年

《瘗鹤铭》，又称《焦山瘗鹤铭》。（图185）行书体，文字十二行，行二十三至二十五字不等。文字内容中不见刻石年月，也无刻写人姓名。宋代时，欧阳修、黄庭坚等人对此石都有论述。称此石为王羲之所书，为顾况所书，为王瓒所书者各执一词。黄伯思在《东观余论》中结合此石文字内容、地名、时间，考出此石为南朝梁代陶弘景于天监十三年（514）所书，此说方被金石界所普遍接受。《瘗鹤铭》原在今镇江市的焦山脚下，为摩崖刻石。焦山位于长江之中，四面环水，每遇涨水，《瘗鹤铭》即被淹于江中，久不能出世，宋时就常有人待水落后再施毡捶拓的。后山石崩裂，《瘗鹤铭》也坠入水中，人们想要拓得此石，只有等到冬季水位降低时才能办到。清康熙五十三年（1714）以前，残石在江中时所拓之本，金石界称之为"水前拓本"。"水前拓本"由于不易操作，常只拓得数字也被称为"一本"者。康熙五十三年之后，由苏州守备陈鹏年募工将石移出水面，共得石五块，并镶置于焦山上的石

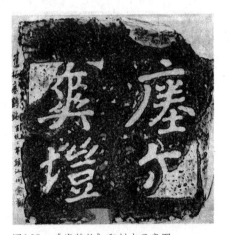

图185　《瘗鹤铭》翻刻本示意图

壁之间。至清同治年间，又从江中寻出残石一块，其上有"也乃石旌"四字，此六石现均镶于焦山之上，并有房舍覆盖以为保护。

宋代文字完整拓本极少见，世间以"水前拓本"为最早、最珍贵了。宋元间拓本，"未遂吾翔"，"吾"字中间稍损。"丹阳外仙尉"左边一行首字存"夅"部，下一字应为"嶽"，由于上半部笔画泐损严重，有人释此字为"山"。（图186）"岁化于朱方"，"岁"字上可辨出"朱""午"二字的大形。（图187）明初拓本，"上皇"二字虽漫漶，但"皇"字下半部未损大形，"朱方"之"方"未损。"未遂吾翔"，"翔"字右上第二点已泐。"胎离浮"，"浮"字左下一点已泐。明末拓本，"上皇"，"皇"字下半已泐损，"朱方"之"方"及其下诸字均漫漶难以辨出。"不知其纪也"，"不知其"三字泐损严重，"纪"字右半损，"也"字完好。"水前拓本"传世较精一本为汪退谷所藏，上有何绍基、何义门等人的题跋，此本存完整字四十三个，半字十一个，共五十四字。"华阳真逸"四字完整，"不知其纪也"中"不""纪"二字损半，"也"字完好。"华表留"之"华"字上部稍损。"厥土帷宁"之"厥"字完好。

由于刻石表面不平整，捶拓较难，历来精拓本不多，常见不是浓而湿阴，就是淡而模糊。清代拓本以嘉道年间释六舟和尚所拓为最精。六舟和尚用小纸镶拓法，字口处用淡墨，突显了文字的精神。至清光绪年间，鹤洲和尚亦用此法，但施墨稍重。字口常常进墨，影响了字体形态。鹤洲和尚拓本上多盖有"焦山僧鹤洲手拓金石"一印章。

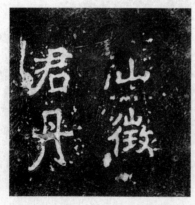 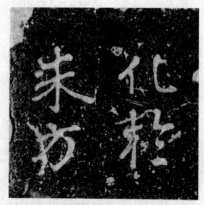

图186 《瘗鹤铭》翻刻本示意图　　　图187 《瘗鹤铭》翻刻本示意图

　　《瘗鹤铭》在宋时即有翻刻本，焦山上所翻刻一本称为"西崖本"。因此本刻于山崖之上，旁又有宋人题跋、题诗等，故今人多误此石为原石文字。其他数种翻刻本，文字缺乏精神，只要见过原石拓本，便不难辨出。民国年间，有人根据鹤洲和尚小纸拓本再翻一种，每纸上二三字不等，文字质量较差。1986年，余第一次登焦山时，在山上商店内购得一套小纸本，共十纸。或是近人又翻刻的一种，文字大形尚存，笔画仍缺乏精神。

　　《瘗鹤铭》之"瘗"，读如"义"，有掩埋、埋藏之义。唐代有《瘗琴铭》，亦是名帖，内容似仿此文格式。此石文字中"华亭""朱方"皆为地名。"华亭"，在今上海市松江区一带。古代又名华亭谷，三国时陆逊曾被封为"华亭侯"。"朱方"，春秋时吴国的地名，在今江苏省镇江市东南。《梁瘗鹤铭》文中叙述了鹤主人壬辰年（梁天监十一年，512年）得鹤于华亭，甲午年（梁天监十三年，514年）鹤逝于朱方的过程。朱方距焦山较近，此地风景宜人，为当地文人游览之地，故刻铭于焦山之下，以为纪念。古人喜鹤，由此亦可见一斑。

　　《瘗鹤铭》的书法艺术，自宋以来赞扬之声就不绝于耳。宋代曹士冕称："焦山《瘗鹤铭》笔法之妙为书家冠冕。"清书法家王虚舟题曰："其书法虽已剥蚀，然萧疏淡远，因是神仙之迹。"宋代黄山谷的书法从其中出入，是其神又别成趣味。而近代有些书法家则纯学此体，甚少变化，竟也成名家。可见《瘗鹤铭》书法的甜美之感，还是容易被广大读者所喜闻乐见的。《瘗鹤铭》的书法可称是真正意义上的行书体，亦可称是中国书法行书体的鼻祖。从结体上讲，此石的书法开张自如，舒展大方。结体表现松弛，但却不显散乱。左顾右盼之间，终不失文字的平衡。这种自由洒脱的精神，闲云野鹤的情趣，是今人在书法作品中最缺乏的。充满市井气息的"书法"，是不可能成为传世好书法的。

　　《瘗鹤铭》的拓本坊间并不能说罕见，但真正的善拓本却少之又少。20世纪90年代，北京某次拍卖会上，曾有一册《瘗鹤铭》清代拓本，拍出了两万元的价格。而2004年春季上海国际拍卖公司拍卖会上，有一民国年间拓本，却只拍出了将近两千元的价格。2019年中国书店秋拍卖会上有一"水前拓本"《瘗鹤铭》，有张祖翼、启功题跋，拍出了二百五十万的高价。可见版本、时代不

同，价格自然也就不同。先师端如公正峰先生藏有一册此石拓本，为清初"水拓本"，墨色深沉，字口清晰。余每隔数月必索出展玩、品味一番，新旧拓本的趣味自不相同。

112　萧憺碑　南朝梁武帝普通三年

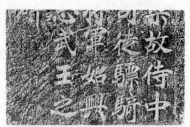

《萧憺碑》，又称《始兴忠武王萧憺碑》。（图188）正书体，碑阳文字计三十六行，行八十六字。碑阴文字漫漶严重，清以前拓本多不拓出。清末时，有人将碑阴清洗除垢后，始拓出碑阴十七字。清王昶《金石萃编》上误将同时代的《萧秀西碑》之阴，当成此碑之阴。此碑形制高大，从拓本上看，碑文部分宽约130厘米，高约280厘米，碑文四周有一道草花浮雕图案相围。碑阳上方有题额五行，共十七字，楷书体，文曰："梁故侍中司徒骠骑将军始兴忠武王之碑"。宋代时，碑文上部及左右两边文字就已漶损不少，刻石年月也不可见。前人根据史书中所记载萧憺的事迹，以及其去世的年月来推判，此碑应为萧憺去世当年所立，即梁武帝普通三年（522）所立。也有人认为萧憺去世在十一月八日，刻立碑文或应再晚一些，应该是第二年即普通四年（523）所立。此碑刻写年月虽漶，但文后撰文者为徐勉，书写碑文者为贝义渊，刻碑者为房贤明等字却清晰可见。隋、唐以前碑

图188　清拓本《萧憺碑》碑额、碑文全图

石多不刻写书丹者姓名，此碑所见书碑人贝义渊，可称是古代南方较早的一位书法家，与当时北方的书法家郑道昭遥相呼应。

《萧憺碑》虽宋时即有著录，但至今并未见宋时或明时拓本传世。据前人记载称，此碑原在江苏上元（今南京）东之花林村，碑石高大而且早已倾斜，既危险也不便捶拓，所以前去捶拓此碑的人极少。所见最早拓本，为清康熙年间所拓。康熙至道光年间拓本，碑阳文字最后一行"吴兴贝义渊书"，"渊"字下半未泐损。清咸丰年以后拓本，"渊"字左下角已泐损。同治七年（1868），书法家莫友芝亲至碑下监拓，乃有精拓本传世。莫氏监拓本上皆钤有"同治戊辰莫友芝监拓印"朱文印痕。此时拓本"渊"字下已损去近三分之一。张彦生先生《善本碑帖录》中称："莫氏拓本'渊'字下末笔下端不连石花。"此说可能有误。莫氏拓本，第三十二行"梁"字下不连石花，"英"字完好无损。三十五行"年"字完整无损，不连石花。清末宣统年间，端方也曾监拓数十纸，并钤有端氏印章。此时拓本，第三十二行"梁"字下端已连石花，"英"字最后一笔下端也连石花。三十五行"年"字最下一横画右端已连石花。最后一行"渊"字下半已泐损。（图189）

《萧憺碑》文字泐损较多，故不能完整地阅读碑文内容。从断续的文字中可知，此碑文字是介绍"始兴王"萧憺生平事迹的。考《南史·列传第四十二》知："始兴忠武王憺，字僧达，（梁）文帝第十一子也。"史书中所言事迹与碑文中多相同。只是《南史·列传第四十二·梁宗室下》中称：萧憺于梁武帝天监十八年（519）"薨，二宫悲惜，与驾临幸者七焉。赠司徒，谥曰忠武"。紧接下来的《南史·列传第四十三·梁武帝诸子》一章中却说："（普通）三年十一月，始兴王憺薨。"《南史》在萧憺去世的时间上前后不一致，不知何故。另外要指出的是：天津古籍出版社所出的《二十四史》（皇家读本）第三卷第3094

图189 清拓本《萧憺碑》局部图

页上，将"始兴忠武王憺字释达"之"憺"误为"憎"字。再下二行"以憺为给事黄门侍郎"之"憺"，也误为"憎"字。此误应引起读者注意。

《萧憺碑》上的书法已是完全的楷书体了，结体怪异、通假字的使用也不多。加之此碑主人是南朝梁氏宗室的"王"，从形制到碑文的书写自然也就正规了许多。当然，此碑毕竟还是南北朝时期的产物，与唐宋楷书还是有一定的区别，个别字还是有一些增减笔画的现象。碑文中类似"广"头的文字，都被写成"疒"头。如十二行下部的"应"字，十三行的"庐"字，十七行的"庐"字等。《萧憺碑》的书法与北魏的《张猛龙碑》有异曲同工之妙。比如"氵"旁的写法自上而下成直线。横折笔的写法，先是形成一个斜角，然后再垂直向下。竖弯钩或横折钩的写法，"钩"处的写法都是很含蓄的表现，没有太夸张的"钩""点"等。而碑额上文字的撇捺之笔则有些夸张。楷书中包含有一定的隶书笔意，宋代苏东坡的书法几乎像是从此碑额书中脱胎而来。难怪杨守敬在《评碑记》中说道："（此碑）书法极有姿致，无北朝人杂用分体习气，东坡似从此等出。余尝谓坡公无一笔俗气，乃知其浸淫于六代深也。"苏东坡的书法虽也得力于六朝文字，但中国南方书风自来就崇尚流丽妍美，这也是苏东坡书法传承的主要脉络。也就是说，唐以后的南方文人，在书法学习的选择上，还是以"二王"流畅毓秀的书风为主要学习对象的。六朝碑版的书法，以雄健怪异的风格表现为多。像苏东坡这种长期生活在南方，又有很深儒道思想的人，是不会轻易选择这种书风来学习的。清代阮元曾有"南帖北碑"之说，对后世金石界影响很大，其理论主旨大约以此为根基。

此碑很早就倾斜危险，故少有人去捶拓，拓本传世也就不多，清同治年以后始有较精拓本传世。近世，碑学复兴，此碑作为南朝书法的代表作，开始被人们所重视。但近年各地大小拍卖会上及古物市场上，仍少见有此碑的拓本出现。余所得一整纸拓本，有碑阳、碑额，无碑阴。拓本左下方有"墨香斋赏"椭圆形朱文小印一方。"墨香斋"为清末湖北潜江人杨沄，即杨师竹的室名，杨沄善书法、喜收藏、精鉴定。此拓本碑阳文字最后一行"渊"字下半稍损，考为清咸丰年间所拓。2004年冬，以两千元得之于长安友朋处。此拓背面贴有一黑底白字题签，碑名下方有"并额"二小字，而未见

"并阴"字样，可见清代专门捶拓此碑的人，也多不拓出碑阴。

113 **晖福寺碑** 北魏孝文帝太和十二年

《晖福寺碑》，又称《宕昌公晖福寺碑》。（图190）正书体，碑阳文字共二十四行，行四十四字。碑石下方两边各缺一块成月牙形，如束腰状。所以，前四行比后数行每行缺少十余字。其中第四行因文中遇"皇"字，要另起一行书写，所以下半行无字。碑阴题名一列，共九行，最后两行为撰文人及刻碑人姓名。旧时，拓碑者以碑阴文字太少，多不拓出，故碑阴拓本较少见。碑阳上方有题额，篆书体，阳文刻。文三行，行三字，曰："大代宕昌公晖福寺碑"。篆额字体较大而方正，每字径约17厘米，为历代碑额文字中所少见。碑额两边有浮雕蟠螭，线条华丽而流畅。额下有一穿，颇似汉制，穿径约15厘米。

图190 民国拓本《晖福寺碑》碑阳全图

宋代赵明诚《金石录》中著录有此碑，赵明诚以碑文十一行上的内容，称此碑为《后魏造三级浮图碑》。这也许是赵明诚所见拓本只有碑阳文字，而无额上题名所致。此碑原在陕西省澄城县之北的北寺村。清以前，因乡人迷信灾难凶吉之说，称如捶拓此碑，就要触怒神灵，乡人就会遭受天灾与人祸。所以禁止拓碑，清以前拓本也就极少见。据传，清末时，有人乘夜间无人，偷拓数纸。但因捶拓匆忙，纸墨俱劣，拓本多不能称善。清末拓本，第二十一行"幽宗"之"宗"字未泐损。民国初年，陕西战乱，靖国军请晋军来陕支援，晋军驻扎在澄城一带，将此碑强移至澄城县城内，并捶拓此碑出售以筹军饷。此时拓本，二十一行"宗"字已泐。民国年间

有一种整碑大纸，拓本最为精美，碑额上文字、额两边的蟠螭、额下之穿及下面的碑文连为一体，蔚为大观。而且拓工精良墨色适中，最能见全碑书法及碑石刻制的精神风貌。此种拓本为民国三十年（1941）前后当地文人所拓。1971年，《晖福寺碑》自澄城县移至西安碑林博物馆内。

此碑名为《宕昌公晖福寺碑》，但按碑文内容来看，此碑全称应为《大代宕昌公王庆造晖福寺三级浮图碑》。"大代"，即指"大魏"。一种说法是拓跋焘当年建国时先称"代王"，后改国号为"魏"，故以后"代""魏"常见互称。另一说是魏道武帝拓跋珪天兴元年（398）议定国号时，群臣以"国家万世相承，启基云代，应以为号"，议奏以"代"为国号。但道武帝认为，国号宜承先号，以"魏"为之。此时期的碑石文字中，虽以"大魏"称呼的较多，但还有不少碑石如《司马景和墓志》《大代修华岳庙碑》《孙秋生造像记》及此碑等，仍以"大代"为北魏的国号称呼。"宕昌"，原为古代羌族的一支，故国在甘肃省岷县一带，周朝时即从武王伐纣，其首领被封为"宕昌王"。北周后"宕昌国"被宇文泰所灭。王庆为羌族贵胄，因有功于魏，故被封为"宕昌公"。

《晖福寺碑》的文字写法，与其他北魏刻石一样，有许多变化之处。如四行"慈液"的"液"字，右边就有些变形。五行"以怀万邦"之"邦"字，右边也是一个变形。"邦"字右边从"邑"，此处"邑"字上部"口"写作"厶"形，所以容易让人产生误解。1995年西北大学出版社出版、西安碑林博物馆所编《陕西碑石墓志资料汇编》上，詹望《北魏宕昌公晖福寺碑概说》一文，在所附释文中，将"以怀万邦"之"邦"字，释为"抢"字，这可能是没有细审碑上文字"邦"字的结体所致。碑文七行"摹祇桓于振旦"，"振旦"即"震旦"。朱骏声《说文通训定声·屯部》："振假借为震。"《淮南子·本经》："共工振滔洪水。""振"即借为"震"。"震旦"，古印度语，意指中国。九行"懿"字，此处将右旁下部"心"字改写成"灬"，又将这"灬"放在了整个字的下面。这一变形，颇有新意。九行最后两字"㝇窵"，前一字在目前所能见到的字书上都不见载。有人释此字为"凭"，今尚不能确定。第二字应是"冥"字的一种别写。《字汇补·穴部》："窵，即冥字。"《石门颂摩崖》上，"冥"即如此写法。（图191）

《晖福寺碑》书法的艺术性，康有
为在《广艺舟双楫》上竟列出了十大特
点："一曰魄力雄强；二曰气象浑穆；
三曰笔法跳越；四曰点画峻厚；五曰
意态奇逸；六曰精神飞动；七曰兴趣酣
足；八曰骨法润达；九曰结构天成；十
曰血肉丰美。"这当然是些溢美之词。
平心而论，《晖福寺碑》的书法还没有
达到如此完美的地步。在前，此碑书法
不如汉碑有灵性，在后，此碑书法也不
如《张猛龙碑》之类有法度。此碑书法
有其自然、天真、敦厚、朴实的一面，
但若论用笔之精妙，结构之老到，与其

图191　民国拓本《晖福寺碑》局部图

他名碑相比还是有一定距离的。但作为北魏时期巨碑丰碣的代表之一，其书
法中的艺术性还是值得今人学习的。要说此碑书法的高超之处，余以为，碑
额上的书法才可称前无古人，后无来者的经典之作。这种方圆结合的篆书体
结构，流畅雄健的用笔方法，在以前其他的碑石上是从未见到过的。第一个
"大"字，几乎与西周钟鼎文上的"大"字是同样的结构与用笔。"代"字
的"亻"旁，第一笔起笔处加重了用笔力度，形如人的头部，这也是金文上
的一种写法。而"昌"字则纯是硬朗的直线，大气磅礴，不可一世。"公"
字的线条则婉转流畅，左右两笔真像是一位白发苍苍的老公公，须发飘然飞
动。中间最上一笔，起笔处写成三角形，就像一个老将军手中的利剑。有了
战功才能被封为侯，这也是南北朝动荡时代，崇尚武功的风气在书法艺术上
的表现。

《晖福寺碑》的拓本，在民国以前就被金石界所重视，收藏者常常以
重金也未必能够求到。自民国初此碑开禁以来，始有精拓本传世。陕西历来
有整日捶拓碑石的习惯，单从拓本的稀有程度上讲，此碑拓本在民国时已是
供大于求了。自20世纪50年代以后，碑帖之学一度被世人冷落。近30年无人
再拓碑石，加之传世拓本损毁不少，待近年碑学再兴，收藏再热，欲求此碑

拓本就成了难事。2000年前后，一般市场上无碑阴、无碑额的《晖福寺碑》拓本，也要开出千元以上的价格。余所购一整纸整碑拓本，为合阳一旧家所藏，据传此拓本是民国时合阳县著名的拓工行质生所拓。如此完整精良的拓本，虽三千元也不能称其价值。

114 吊比干文碑　北魏孝文帝太和十八年

　　《吊比干文碑》，又称《魏孝文皇帝吊比干墓文》。（图192）正书体，碑阳文字二十八行，行四十六字。碑阴题名四列，每列二十八行，每行字数不等。碑上方有篆书题额，白文刻，文四行，行二字，曰："皇帝吊殷比干文"。此碑文字无明确刻立年代，前人据首行"元载""阉茂""星纪十有四日""甲申"等词，并结合文中内容与史书上相关资料，推断出此碑当刻立于北魏孝文帝太和十八年（494），为孝文帝迁都洛阳途经汲县比干墓时所作的凭吊文。文体为四六骈文，极华丽雅致，极具魏晋人风格。史书及《卫辉府志》上多载有此文，《水经注》上也详记了见到此碑的情景。宋代时此碑被毁坏，宋哲宗元祐五年（1090），由宋适等人依遗存资料和拓本重新摹刻。现存此碑虽为翻刻，但文字内容与文字的书法精神尚存，自宋以来一直为金石家们所重视。（图193）原石拓本已无处可寻，宋复刻本至今也未见，有宋、元、明诸代的拓本传世，所见最多为清道光年以后拓本。清嘉道年间拓本，碑阳文字一行

图192　民国拓本《吊比干文碑》全图

"阉茂","阉"字最后一笔下无石花，"星纪"二字左边不连石花。二行"比干之墓"，"墓"字虽泐，但大形尚存。十八行"八桂"，"桂"字右旁横画右端均未泐损。二十一行"盘桓"，"盘"字左上角未泐损。清末拓本，一行"阉"下已连石花，"星"字最末横画起笔处下方已连石花，"纪"字左下也连石花，石花将左下前两点画连为一体。十八行"桂"字右旁横画末端有石花将笔画加粗。二十一行"盘"字左上两竖笔均被石花泐粗，右一竖笔上半更粗。

图193　民国拓本《吊比干文碑》局部图

　　《吊比干文碑》，清乾嘉以后，特别受到金石家们的重视，这其中是有一定原因的。乾嘉时期是中国文字学研究上的一次高峰，出现了以高邮王念孙父子为代表的一大批文字训诂专家。这些专家们之所以对《吊比干文碑》极感兴趣，就是因为此碑文字中运用了大量的变体字、假借字。如碑文三行"荆棘"的"棘"字，写成了"蕀"形。六行"湌葱英"的"葱"写成了"蒸"形。"葱"读如"怨"，有草木衰落之义，此处通"落"字。"落英"即落花。《楚辞·离骚》："朝饮木兰之坠露兮，夕餐秋菊之落英。"《金石萃编》上将"葱"字释为"菊"字，不甚得当。十六行"循海波而漂摇兮"，"漂摇"写作"瀌飐"。此碑上还有许多假借字、变体字，一时不可尽举。另外，还有一些词语，也采用了借代，如"阉茂"即指地支中的"戌"字。《尔雅·释天》"岁在阉茂曰戌"等，这里也就不一一列出了。余以为，要了解六朝碑版的假借字、别体字，读懂、弄懂《吊比干文碑》上的文字，可以说就算进入了六朝别体库房的大门，也就能了解和弄通六朝人假借文字的一些规律。这也就是清代金石学家重视此碑研究的一个重要原因。研究此碑文字，对于从事文字学研究及书法艺术创作的人来说，都是十分重要和必要的一项工作。《吊比干文碑》可以说是一本认识六朝别字的教科书。而近几十年来，《吊比干文碑》并没有得到金石界的重视，皆是因为

受功利思想影响太多所致。一是认为此碑为宋代所复刻，不是原石，故拓本收藏价值不大。二是认为此碑文中异体别字太多，认识起来比较难。三是因为此碑书法的结体、用笔法度森严，不似一般六朝石刻，随意率性。临习起来也不自在，难出书写效果，所以接近此碑的人也就甚少。可以说，当今的金石界对《吊比干文碑》的研究无论在哪一方面，都不如清代人深入与透彻。

杨守敬在《学书迩言》一书中评论此碑时说："《孝文吊比干墓》，瘦削独出，险不可近。"康有为在《广艺舟双楫》中也称赞此碑道："上为汉分之别子，下为真书之鼻祖也。""《吊比干文》为瘦劲峻拔之宗，若阳朔之山，以瘦峭甲天下。"杨、康二家皆言此碑书法"瘦硬"，但此碑书法实是瘦而不枯，硬而不干。细观此碑上文字，几乎可见每个字在用笔瘦硬的同时，都在做着细微的变化。仅以"兮"字为例，此字在碑文中出现的次数较多，笔画既少，结体又简，书写起来更是容易瘦硬。但此碑书写者在处理"兮"字时，将"兮"字的横画拉长，造成了一种宽博的感觉。在横画的起笔、落笔处都加重了用笔的力度，使长横画有了一定的起伏感。这样一来，丰富了笔道运动的变化，也使得简单而瘦硬的文字有了一定的活力。

传世此碑虽为复刻本，与原碑书法相去有多远尚不可知。但从此碑文字的表现上来看，其中确有六朝人的书法精神包含其中。这种楷隶结合的书法，完全可与北齐人书法相媲美。唐代褚遂良的《伊阙佛龛碑》，在用笔、结体上，几乎是《吊比干文碑》的翻版。此种书法的趣味，自有高人、高手能够理解，能够传承。

《吊比干文碑》近几十年未见有清以前拓本传世，余所藏一纸为清咸同年间整纸拓本，乌金重墨，灿烂可人。碑文中心空格处有吴大澂印章两方，上为朱文"戊辰翰林"，下为白文"吴大澂印"。右下又有朱文"右任"一印。此拓本为长安旧家阎氏所藏。如此精湛的拓本，2003年时开出一千元，人皆言贵。2005年时欲出两千元者，四处寻觅却不得。

115　温泉颂碑　北魏宣武帝延昌元年

　　《温泉颂碑》，又称《松滋公元
苌温泉颂碑》《振兴温泉之颂碑》等。
（图194）正书体，碑文共二十行，行
三十字。碑石上方有篆书题额九行，行
四字，阳文刻。（图195）碑文中没有
刻石年月，从碑额上立碑人的职官与姓
名"松滋公元苌"来考，《魏书》《北
史》等史籍上都有"元苌"的记录。前
人根据元苌在当时所任的职官、所封的
爵号来推断，此碑应刻立于北魏宣武帝
延昌元年（512）前后。

　　此碑自刻成以来，一直立于西安
城东骊山脚下的华清宫内。隋、唐时，
此碑即得到重视，并格外地加以保护。
唐太宗还以《温泉颂碑》的内容与文
体，作了一篇《温泉铭》也刻立在汤
泉宫内。自唐以后，
《温泉颂碑》一直被
置于室外，因受风雨
侵蚀，使得碑上文字
漫漶不少。关中文人
向来重视金石之学，
明清以来捶拓碑石成
风，唯独此碑却未见

图194　民国拓本《温泉颂碑》全图

图195　民国拓本《温泉颂碑》碑额全图

有较早的拓本传世。曾见一清同治年间拓本，上有吴大澂题跋，为吴氏在陕做官时所得。碑文一行"餐霞"之"霞"，下部未被石花泐损。二行"兴没自天"，"自"字右竖笔可见。六行"而扬汤沸"，"汤"字下稍损，数道撇画则完整可见。九行"来宾疗苦于斯水"，"斯"字大形可见。清末民初拓本，一行"霞"字已损右下角少许，二行"自"字已损右边竖笔及最下一横画，九行"斯"字已不可见大形。

《温泉颂碑》上文字的书写，也和其他六朝碑石一样，有不少变形和假借之字。如一行上的"血"字，在文字的最上方又多加写了一道横画。《汉耿勋碑》上"邺"字左旁"血"字的写法就与此碑相同。二行"兴没自天"，"没"字右上部分形如"台"，这也是其他碑石上所没有的写法。四行"百姓之多痊"，"痊"同"疢"，读"趁"。《玉篇·疒部》："痊，俗疢字。"曹植《赠白马王彪》其六："忧思成疾痊，无乃儿女仁。"《说文·疒部》："疢，热病也。"段玉裁注："其字从火，故知为热病。"泛指"病"字。《考古与文物》1989年第四期上骆希哲《振兴温泉之颂碑》一文中，将"百姓之多痊"之"痊"释为"疹"字，不确。此文中还有一些考释错误，此处也就不必一一指出了。九行"莫不宿粻而来"，"宿"有"余""甚多""携留"之义，此处当为"携带"之义讲。"粻"读如"张"，《尔雅·释言》："粻，粮也。"《礼记·王制》："五十异粻，六十宿肉。"孔颖达疏："粻，粮也。五十始衰，粮宜自异，不可与少壮者同也。"十行"弱年敩仕"，"敩"有两种读音，两种意义。"敩"读如"小"时，有教导、使其觉悟之义，后衍化为"教"字。另一读音为"学"，即发展为后来的"学"字。《说文·教部》："学，篆文敩省。"十一行"而人略为备"，"备"字的右旁此处为一个简化了的变形体。

关于《温泉颂碑》的史料价值，不少人都谈过了。余读此碑文，觉得其中还有三点值得再次宣扬。第一，骊山的温泉早在周幽王时即已被发现并开始使用了，但关于此温泉的药理效用，明确刻之于金石的，目前看来最早的应该算是此碑了。碑文中"温泉者乃自然之经方，天地之元医"之句，是对骊山温泉药效的高度评价。第二，碑文八行"千城万国之氓，怀疾枕痾之□，莫不宿粻而来"。由此而知，当时骊山温泉的药疗功效已远播四方。骊

山温泉已成为世人皆知的名胜之地，而一直传至今日。第三，由于六朝时前来骊山温泉沐浴的人就很多，但温泉四周却"上无尺栋，下无环堵"。于是元苌斥资，修建了池塘以为分涤之用，建盖了房舍以使宾客休憩安歇。当时所称的"来风""烟霞"等亭阁名，至今依然存在。可见，骊山温泉完整建筑群的建立，应始于北魏时期。

虽然毕沅《关中金石记》中记述过此碑，《金石萃编》也考证了不少，但此碑的书法艺术价值却很少有人论及。杨守敬在《评碑记》中只简单地言道："方整古厚，惜剥落太甚。篆额殊奇怪。"此碑虽有泐损，但从清末民初的拓本上来看，有不少文字还是可以清楚看到的，无论读文或临字都不算太困难。将此碑上的书法与北魏后期其他碑石上的书法相比较，此碑上的书法要温厚淳朴许多，无论用笔或结体都不是剑拔弩张的武生之气。平稳含蓄的《张猛龙碑》《张黑女墓志》上的书法不过如此。正如杨守敬所说，真正奇特的要数此碑篆额上的书法。古代碑石上题额文字之多，而且又是阳文刻写，此碑当名列前茅。此碑题额上文字篆法之精湛，用笔之流畅，实为历代所少见，与《天发神谶碑》的书法有异曲同工之妙。此碑上题额文字的存在，使《天发神谶碑》不得专美于前，使赵之谦、齐白石等大家的书法不得专美于后。（图195）

《温泉颂碑》因文中没刻石年月，杨守敬列为西魏，近世则多以为北魏。此碑存世较长，出世较早，著录也较早。但却未见有较早的拓本传世。曾闻长安学者陈老先生讲，长安城某旧家中有一旧拓本《温泉颂碑》，极可称善，惜至今未能见到。所见拓本以清末民初居多。2018年时长安肆上三千金以内也能寻得一本，可谓是物美而价廉了。

116　龙门四品之始平公造像记　北魏孝文帝太和二十二年

《始平公造像记》，又称《洛州刺史始平公像记》。（图196）阳文刻，正书体，记文十行，行二十字。题额亦为阳文刻正书体，文二行，行三字，

图196 清拓本《始平公造像记》全图

曰："始平公像一区"。文后有刻写时间，为北魏孝文帝太和二十二年（498）九月十四日造。此造像记文为孟达所写，石上书法为朱义章书丹，这是六朝造像记中少有的标出书写人姓名的一种。《始平公造像记》刻于河南洛阳龙门山老君洞之内，为龙门造像记中最著名的四品之一。清以前金石家对造像记文字多不甚注意，自清乾嘉时期文字学、训诂学大兴后，六朝造像文字才得以重视。《中州金石记》《授堂金石跋》《金石萃编》等书中相继著录过此石。所见清嘉道年间拓本，三行"流邈"，"邈"字完好无损。清末拓本"邈"字尚存上部笔画及"辶"长画的前半笔迹。民国年间拓本，"邈"字几不见笔画。清嘉道年间拓本，六行"匪乌"，"乌"下四点未损；清末拓本，"乌"字可见主要笔画；民国年间拓本"乌"字仅存起笔处的少许笔画。清嘉道年间拓本，七行"周十地"，"周"字完好；清末拓本，"周"字已损最上横画及左边竖笔上半；民国年间拓本"周"字左边竖笔已全损，内部"口"形已损去左下角。另，清末拓本二行"真颜"，"颜"字左旁尚可见半边笔迹；民国年间拓本"颜"字左旁全泐损。清末拓本九行"三槐独秀"，"独"字清晰可见，右旁下"虫"字完好；民国年间拓本，"独"字下半笔画已大残，右旁下"虫"字已损。（图197）

"始平公"，爵位名。前人考为魏汝阴王第五子修义的封号，修义曾为秦、雍二州刺史。"始平公"即以"始平县"为采邑的"公"。始平县属雍

州，汉代时为平陵县，三国魏时改为始平县，故城在今陕西咸阳西北一带。苻秦时将始平县移至茂陵城内，北魏时又移出，唐时改名为金城县，后又复名始平，今为兴平市。修义为雍州刺史时，以属县始平为采邑，被封为"始平公"。此造像是始平公的后人比丘慧为超度其父灵魂，并以此来护持家族众生而刻造的佛龛。北魏时期皇帝多崇尚佛教，造像记文中自然也少不了有"为国造石窟""报答皇恩"等文字。在造像文字中多可见"造像一区"的字句。所谓"一区"，即指"一所""一

图197　清末拓铲底本《始平公造像记》局部图

处"等义。《汉书·食货志下》："工匠、医巫、卜祝及它方技、商贩、贾人坐肆列里区谒舍，皆各自占所为于其在所之县官。"颜师古引如淳注曰："居处所在为区。""区"为居所之义时，也写作"坵"。"区"以音同，也可通"身躯"之"躯"。有些六朝造像记文字中，也有"造佛像一躯"的字样。《始平公造像记》文字中也有一些变体文字，如一行"启"字，右旁不从"文"而从"戈"。三行"竭诚"之"竭"，此处写作"渴"形。毕沅《中州金石记》中认为此字是"渴"字的变形，不知何据，显然"渴"字与整个句子内容无关系。九行"九棘"，"棘"字此处加写了草字头，下面写成两个"来"字的形态，此种写法在《吊比干文碑》中也曾出现过。

《始平公造像记》以其独特的书法风格与刻写形式傲立于中国书法史之中。尤其是到了清朝中叶以后，金石界崇尚北碑，此石书法更是被推到了极致。清人胡震在跋此石拓本时写道："字形大小如星散天，体势顾盼如鱼戏水，方笔雄健允为北碑第一。"康有为《广艺舟双楫》中称此造像文字"气象挥霍，体格凝重""得其势雄力厚，一身无靡弱之病，且学之亦易似"。《始平公造像记》的书法，用笔刚劲而飞动，结体宽博而神凝。加之又是阳文刻写的形式，观此拓本，真有一种直面古人书法的感觉，其书法艺术的表

现力是十分震撼人心的。在此处，还有几个特别文字写法值得一提。如三行的"率"字，中间部分右边省写了一个小"人"形。四行"答"字上竹字头被省写成了两点儿，形如行草书写法。十行"孟达文"，"孟"字上部的"子"字省去了长横下面的部分笔画等。《始平公造像记》上文字的这些省写，都可作为今天书法创作时的技巧来借鉴。

《始平公造像记》在清代即被评为"龙门四品"之一，后又被推为"龙门二十品"的第一品。此石拓本向来被收藏界所重视，1996年上海朵云轩秋季拍卖会上，有旧拓、旧裱《始平公造像记》一轴，其上有数位名人题跋，当时竟拍出了五万九千元的高价。2005年时长安市场上所见清末民初时拓本，也常常索价两千元以上。民国年间拓本以洛阳"华兴东汉魏碑帖店"所拓为最善，此店所售龙门造像诸本，其上多盖有本店朱文长条印章。民国年间，龙门造像拓本需求者增多，故当时即有翻刻本出世。20世纪80年代后期，碑帖收藏开始升温，市场上又出现了一种翻刻本，刻工尚可。有的用印刷锌版造成，纸墨、拓工均与旧时拓本有一定的区别，应不难分辨出来。此种拓本多用"川宣"为之，用手触摸时无柔韧感，纸张还会发出"哗啦啦"的清脆声。

117 孙秋生等造像记 北魏宣武帝景明三年

《孙秋生等造像记》，又称《孙秋生等二百人造像记》。（图198）正书体，此造像文字分为三个部分，最上为题额部分，文一行，正书体，曰"邑子像"，字体较正文稍大。题额两边各有小字题名，右边两行，左边三行，行四至七字不等。题额下为正文部分，共十三行，行九字。最下仍是题名，共十五行，行三十字。马子云《碑帖鉴定》中称正文与题名皆为十三行，不确。因龙门造像是依山而刻，不似其他造像碑。造像碑有碑侧、碑阴，题名文字多刻在碑侧或碑阴上。而这种摩崖造像，无碑侧、碑阴，故题名文字多刻在正文之下的位置上。

　　《孙秋生等造像记》未见有清以前拓本传世。清嘉道年间拓本，正文第三行"刘起祖"之"刘"字完好无损，第六行"庭槐"之"槐"字未损，第九行"叠驾"之"驾"上部"加"字未损。清末拓本，"刘"字尚可辨大形，"槐"字仅损左旁"木"字上部，"驾"字上部稍损。民国以后拓本，"刘"字已损大形，"槐"字左右部分皆损，"驾"字上部泐痕增大，已连及下部"马"字。下题名部分，清嘉道年间拓本，一行"卫辰"之"辰"字，三行"高伯生"之"生"字，六行"卫国标"之"标"字，十五行"来祖香"之"祖香"二字等均完好无损。清末拓本，"辰"字可见最上一道横画及下面部分残断笔画，"生"字中间泐痕如细线，"标"字中部笔画尚完整，"祖香"二字，"祖"字完整，"香"字已全泐。

图198　清拓本《孙秋生等造像记》全图

　　此石题额上所谓"邑子"者，意指"本邑之子""本邑之民"。"邑"在此处为城邑、县邑之"邑"。《尚书大传》卷四："五里而为邑，十邑而为都。"六朝文字上常将"邑"字的上部"口"，写成"厶"形。故有些人就望文生义，读为"包"字，将"邑子像"读为"包子像"。"邑子像"是"本邑子民所造佛像"的省称。题额右边第一行"邑主某某"，即言本邑之主官是"某某"。题额上这两位官员的级别，显然要比造像主事人县功曹孙秋生要大。为了表示尊敬，就将此二位的姓名刻写到了上部。这两位官员未必就参加了造像之事，但中国自古以来就有"官本位"的观念，上级没有参与的事也要写上他们的名字，以示一切好事情都是在上级领导下才能进行。"邑主"孙道务为"荥阳太守"，王昶《金石萃编》释为"木阳太守"。可能是

石上"荥"上半残泐，下部"水"也形似"木"，所以被释为"木阳太守"了。再者，历史上也从未有过"木阳"的郡名。题额上最后一行"卫白犊"之"卫"字，《金石萃编》释文上是一空格。今观清末拓本，此二字均清晰可见，不知《金石萃编》所见为何种拓本，此二字泐损失形。正文第一行"大代"之"代"，此处写作"伐"形。六朝人书法用字，有些是运用了假借变形之法，这类字今人在书法创作中还可以选择使用。有些字则是书写者随手增减而造成的，今人在书法创作中要谨慎使用，书法家应该以维护汉字的正确性为主要责任。"大代"即言"大魏"，前文曾经讲过。第七行"兰条鼓馥"，"条"写成了"搽"形。此字形在古今字书上均未见过，应该是古文"条"字的一种变形。"鼓"字此处右旁从"皮"，则更能形象地反映出鼓面是用皮质所制的事实。在题名部分每一行前都有"维那"二字，一般佛学辞典上都将"维那"解释为：管理寺院内僧众一切修持事务的一种职务名。观此石文字，每行前"维那"二字下，都有十余人之多的题名，一个寺院内不可能有这么多管理人员。此石自太和七年（483）开始建造，至景明三年（502）造讫，其间经历了二十年的时间，这二十年间共有十五位"维那"参与了造像事务，这种解释似乎有些牵强。因为此石上所题"维那"众多，不可能有如此众多的僧职主事。再者如为寺院内的僧职人员，"维那"下就不应用俗名，而应该用法号了。余以为，此石上的"维那"，应该指的是"居士"。佛经《维摩诘经》上称，维摩诘居家学道，号称维摩居士，后来在家修行佛法的人就被称为"居士"。居士包括两类人，一是指为佛事施舍钱财的人，二是指在家修行的人。此处的"维那"之下所题全是俗家姓名，所以，将"维那"解释为"居士"较为合理。

此石题名文字中有一些不常见的字，以及一些字的变形写法，此处简要指出：八行"冯灵枝"，"冯"字右上省去了一竖笔。十四行"上官梨、上官毛"，第一个"上官"的"官"字写成了"菅"形。"毛"有两种意义，一读为"三"，古时南方地区将"三郎神"写作"毛郎神"；一读为"山"，地名，山东费县旧有"毛阳镇"。

《孙秋生等造像记》作为"龙门四品"之一，其书法艺术一直受到金石家们的推崇。杨守敬在《评碑记》中称："孙秋生沉着劲重为一体。"

特别是到了民国，北碑大兴，书法大家于右任诗中有"朝临石门铭，暮写二十品"之句，更是将龙门造像文字推进书法艺术的殿堂。于右任的书法也在龙门造像文字中汲取了不少营养。《孙秋生等造像记》的书法，结体以宽博为胜，稍扁的一些文字，在造型上又与隶书体有许多神似之处。宽博的结体，加上斩钉截铁的方正用笔，使得此石书法的雄健厚重之气表现得淋漓尽致。

民国以后拓本，常将龙门造像文字合为"四品"或"二十品"来出售，清时拓本则多零散出售。清末至民初拓本，一纸《孙秋生等造像记》，2000年前后市场上多在一千元以内开价。拓本如果再早一些，上有名人题跋之类，那就另当别论了。2005年余曾在四川文物商店见有一裱册，清时拓本，上有当地名人何寅生等人题跋。虽有不少虫蛀痕，但开价仍在四千元人民币。

118　杨大眼造像记　约北魏宣武帝景明年间

《杨大眼造像记》，正书体，造像记正文共十一行，行二十三字。题额一行，三字，曰："邑子像"。（图199）正文中未见刻石年月，从一行"杨大眼为孝文皇帝造像"之句来推断，此造像记当刻造于北魏宣武帝景明年初期。北魏孝文皇帝元宏，太和二十三年（499）去世，后被谥为"孝文皇帝"。此造像记文中有"孝文皇帝"四字，肯定是元宏逝后才刻立的，应该在孝文皇帝之子元恪继承了皇位后，第一个年号"景明"年内所刻造的。此造像刻于洛阳龙门山之老君堂，由于其书法精湛，清末以来，便被金石家们推崇为"龙门四品"之一。

所见此造像记最早拓本为清康乾年间所拓，首行"为孝文皇帝之文"七字未损。清嘉道年间拓本，"为孝文皇"四字虽有泐损，但文字大形尚存，"帝之文"三字则全损。此时所拓，一行首字"邑"的上部也损。清末民初拓本，"为孝文皇帝之文"七字，仅"为"字完好，"皇"字存上半，其他字则全损。一行首字"邑"已全损。清康乾年间拓本，五行"远踵应符"，

图199　清拓本《杨大眼造像记》
　　　　全图

"踵应"二字完好。清末拓本，"踵"字损上半，"应"字损下半。五行最后一字"奇"，清康乾年间拓本，"奇"字完好无损。清嘉道年间拓本"奇"字下部"口"字微损。清末民初拓本，"奇"字已泐损不能见大形。六行"垂仁"，清康乾年间拓本，"垂"字完好。清嘉道年间拓本，"垂"字上部已开始泐损，清末民初拓本"垂"字则全损。九行"盛圣"，清康乾年间拓本"圣"字下部微损，清嘉道年间拓本"圣"字下部全损，清末民初拓本"圣"字仅存上部少许笔画。清早期拓本与民国年间拓本比较，共泐损近四十余字。

在《杨大眼造像记》中有一些字词值得一提：一行"仇池杨大眼"，"仇池"，地名，在甘肃省成县西有仇池山。晋时，杨定请朝廷割天水以西诸县为仇池郡，作为氏族杨氏的世居之地，其郡治就在成县的仇池山下。北魏时曾一度改为仇池镇，后又复为仇池郡。隋时又废除。《魏书》上有杨大眼的传记，知其为"仇池公"难当的后人。此造像记文中称杨大眼为仇池人，说明其为仇池氏族杨氏的后代正与史书相合。七行"英勇"之"勇"，上部"マ"被简化成两点，"勇"字下部则形如一"男"字，但"田"字中竖笔却出头于字外，下部"力"也形似一"勿"。这种"勇"字在《居延汉简》上有此种写法。七行"朝野必附清"，"清"字左旁的"氵"被移到了右旁。这种偏旁换位的方法在金文中是常见的，在六朝楷书体中却极少见到。八行"云鲸"，"鲸"字右旁写作"勍"形。右边多加写了一"力"字，古今字典上均无此字形。写成这种形态，是古人在强调"鲸"的力量强大。在文字上加写装饰性的笔画，这在六朝人书法中是常能见到的。八行"震旅"之"旅"，左边写成"亻"，右边形似两个"衣"字

并列。所以，《中州金石记》上释此字为两个并排的"依"字形，不确。细观石上字形，左旁虽多加写了"亻"，但右边并不是两个"依"字的并排，其右边的写法与汉隶中"旅"字大形相近。《汉武荣碑》《汉杨叔恭残碑》上"旅"字都与此处写法相近。

《杨大眼造像记》的文字虽有泐损，但丝毫未损伤其书法的艺术价值。清代金石家们先推此石为"龙门四品"之一，又推此石为"龙门二十品"之一，是因为此石书法有其独到的地方。与其他龙门造像记的书法相比较，《杨大眼造像记》上的书法在用笔上要更轻松一些，更自由一些。在结体上或取长形，或用宽博；在用笔上方钝之笔、圆润之笔兼用，形成了具有自己鲜明特色的书法之风。书法之妙最重方圆结合，纯用方笔的书法，易于失之生硬、干枯；纯用圆笔的书法，易于失之软弱、俗媚。明代项穆在《书法雅言》中说得好："圆为规以象天，方为矩以象地。方圆互用，犹阴阳互藏。"刘熙载在《艺概》中也说："书要兼备阴阳二气。大凡沉着屈郁，阴也；奇拔豪达，阳也。"一件书法作品的创作，在书写上要阴阳并施才能获得成功。如一味地追求气势强硬，或一味地追求流畅自如，都有可能失之偏颇。多读六朝人书法，当能悟出其中的一些道理来。

《杨大眼造像记》拓本，自清代后期就与龙门造像诸品被合称为"四品""二十品"，单独流传的较少，清早期则常常单独拓出。2003年时余曾见一清嘉道年间整纸拓本，上有叶昌炽收藏印。主人开价三千五百元，谐价再三未能得到。清末民国以后，龙门造像拓本渐多。如单幅《杨大眼造像记》2005年时市场上一般千元以内就可得到。如"龙门四品"全套常开价在四五千元之间，"龙门二十品"开价在万元。1996年上海朵云轩曾拍卖过一册经折装旧拓《龙门二十品》，估价十万元，后以八万五千元成交。此价应算是件"个案"，以后未见有如此高的价格成交过。2015年后碑帖收藏热兴起，一般清拓"龙门四品"价格多在三万元左右方能寻得。

119 魏灵藏等造像记 约北魏宣武帝景明年间

　　《魏灵藏等造像记》，又称《魏灵藏薛法绍造像记》。（图200）正书体，造像记正文共十行，行二十三字。额上有题字三行，行三字。中间一行为所造佛像之名，两边为造像者姓名。此造像记文中无刻石年月，前人根据文字内容及造像者职官，推定此石约刻造于北魏宣武帝景明年间（500—503）。此石与其他造像文字一样，清以前并未得到足够的重视。清乾隆以后，文字学研究兴起，此石拓本始流行于世，并被推为"龙门四品"之一。毕沅的《中州金石记》、武亿的《授堂金石跋》、王昶的《金石萃编》都有所著录。所见最早为清乾嘉年间拓本，正文第二行末"是以"之"以"完好无损，第三行"腾空"之"空"完好无损。清道光年以后拓本，二行"以"字已损，仅可见"以"字右旁"人"形。三行"腾空"二字，"腾"字上部大损，右旁下"马"字尚完整未损，"空"字则完好。清末拓本二行"是"字末笔处已泐损，"以"字已全损。三行"腾空"，"腾"字右下"马"字已损，"空"字下部已损。民国三十年（1941）时，有人企图盗凿此造像，致使此石下半文字全部损坏。正文二至七行仅存上半各十字，八行存八

图200　清拓本《魏灵藏等造像记》全图

字，九、十行各存不完整的三字。此时拓本，题额上第一行"魏灵"二字已泐，"藏"字损大半，中间"释"字也泐损。此《魏灵藏等造像记》残本，民国后期也有流传。

碑文一行"夫灵迹诞遘"，"遘"读"构"，有相遇、显现之义。此处"遘"字的写法有些变化，内部形如一"带"字，读者应注意分辨。一行下"希世之作"，"希"字上部写法形如"文"字。此字形是从隶书体演变而来的，汉简《老子甲种》上"希"字即如此写法。二行"道慕之痛"，"痛"字下加"心"作"瘇"形。《居廷汉简·甲》上"痛"字即如此写法，《许阿瞿墓志》上"痛"字写法几乎与此相同。"痛"字下加"心"，似乎是在强调"心中之痛"的感觉。三行最末一字与四行第一字为"钜鹿"。此处"鹿"字加写了"钅"。钜鹿，郡名。秦时置，汉沿用。晋时改为钜鹿国，北魏时又复为郡，范围在今河北省西北部。四行"求豪光"，"求"字右上角一点儿，此处被移到了顶上，变成了第一笔撇画，"豪"字上则又增加了一点儿，六朝人书法常如此增减移位变化。六行"挺三槐于孤峰，秀九棘于华苑"，"三槐九棘"一词在汉魏南北朝刻石文字中常能见到。"三槐"，相传是指周代时宫廷外所种的三棵槐树。三公朝拜天子时，面向三槐而立，后来就以"三槐"比喻三公。《周礼·秋官·朝士》："面三槐，三公位焉。""九棘"意指"九卿"，也是朝廷重臣的代名词。《周礼·秋官·朝士》："左九棘，孤卿大夫位焉，群士在其后；右九棘，公侯伯子男位焉，群吏在其后。"以后用"三槐九棘"来泛指三公九卿及朝廷重臣。此石刻造者魏灵藏等人造此佛像，其中也有企望自己能够成为"三槐九棘"般人物的意思。"棘"在此处的写法，与其他六朝石刻文字变形一样，上部也加写了"艹"，下面变成两个"来"字的并列。"华苑"之"苑"，此处写法中间增加了一个"宀"。《正字通·草部》："苑通作菀。"此处指园圃。七行"英条独茂"，"英"，此处写成了"琑"形，右旁为"英"字的一种变形。此处右下"形"与"英"音同，故有所假借。此字形古今字典上不见载，而左旁从"玉"倒是古已有之。朱骏声《说文通训定声·壮部》："英，假借为瑛。""英"即指花，《尔雅·释草》："荣而不实者谓之英。""条"在此处也有一个变形，这种写法在龙门诸造像记文字中常能见到。九行"鹏击"，"击"字此处的繁体写法变形为

"犇"。近年所出汉代陶瓶朱砂文字中有此种写法，《孔彪碑》《熹平石经》上"击"字写法也与此处相近。十行"陆浑"，为魏灵藏任官的县名，位置在今河南省嵩县。"陆浑"是春秋时北方少数民族"戎"的聚集地，汉代时置陆浑县，五代时废除。今嵩县伊河中部有一大型水库仍名为"陆浑水库"，可称是古县遗名了。

《魏灵藏等造像记》作为"龙门四品"之一，它的书法艺术价值是毋庸置疑的。在龙门诸造像记中，《魏灵藏等造像记》的书法要平和许多，隽美许多。杨守敬在《评碑记》中赞道："《魏灵藏》以灵和胜。"即指出了此石书法灵动、平和的优胜之处。康有为在《广艺舟双楫》中也称："《杨大眼》《始平公》《魏灵藏》《郑长猷》诸碑，雄强厚密，导源《受禅》，殆卫氏嫡派。惟笔力雄绝，寡能承其绪者。"龙门造像诸品的书法确实雄绝厚重，心中猥琐之人是绝不能学得此中神韵的。近代书法大家以于右任的书法最得此意境。这与于氏深厚的学问，加上北方汉子的豪气有关。《魏灵藏等造像记》的书法结体以长形为胜，与《孙秋生等造像记》是两种截然不同的结体风格。《孙秋生等造像记》文字的结体稍显扁平，力求古隶意味；《魏灵藏等造像记》文字的结体则稍显瘦长，实为魏晋新风。这种时代感强烈的书法，对于今天的临习者来说，有许多丰富的养分可以汲取，可以借鉴。

《魏灵藏等造像记》民国三十年以前未大损时拓本，市场上偶有见到，2005年时，一般价格每纸多在千元以内。若是清代拓本，开价千元以上。有民国三十年以后所拓"龙门二十品"全套者，其中《魏灵藏等造像记》已成半段，实在影响了收藏价值。如能更换《魏灵藏等造像记》为完整本，其他诸品文字变化不大，这样全套本就可作为善本收藏了。

120 霍杨碑 北魏宣武帝景明五年

《霍杨碑》，又称《密云太守霍杨碑》。（图201）正书体，碑文共十七行，行二十七字。碑文上方中心部位有一穿孔，径约10厘米。穿孔上有一线

刻佛像，高约30厘米。佛像两边为篆书题额，白文刻，文两行，行四字，曰："密云太守霍杨之碑"。此碑民国九年（1920）出土于山西省临晋县霍村，后被移至山西省临晋县蒲坂中学内，今在临猗县博物馆。由于《霍杨碑》出土较晚，故前代金石家均无缘见到，近代金石家谈及的也不多。杨震方《碑帖叙录》上则称此碑为伪刻，并说："《霍杨碑》书法学北魏而粗俗已甚。多构别体，而乏古雅之趣。其模糊之字，非自然剥落，实故意敲破挖坏。显系伪托。"对于杨震方先生的说法，许多人不能苟同。第一，亲至此碑前或有善拓本的人都可明见，此碑无疑是北魏时的刻石。通观此碑书法，整体文字的结构、用笔统一，风格一致，气息贯通，无丝毫临摹、做作之气，是真六朝人风格，何来"学北魏"之说？第二，所谓

图201　民国拓本《霍杨碑》全图

"多构别体，而乏古雅之趣"。"多构别体"正是六朝时期书法用字的特点，所见六朝时期的刻石文字，几乎篇篇都有别体字，甚至汉代的许多碑石上也常见有别体字。并未见前代金石家因这些碑石上有别体字而斥其不雅。刻石文字中有无别体字，并不是评判其书法雅不雅的标准，也不是鉴定其是否为伪刻的标准。第三，"其模糊之字，非自然剥落，实故意敲破挖坏。显系伪托"。就因为碑石上有些字的损坏似人为造成，便以此来断定此碑"显系伪托"，这样的推断不免有些武断。余居在离西安碑林博物馆不远处，儿时即与碑石相戏玩。所见历代碑石上的残痕，十有八九是人为造成的。第一个原因是出土时挖掘者不注意保护而损坏的。出土后工人又用铁锨、镐头之类用力铲刮石面上的泥土，致使石面上文字受损，这种情况至今还常常发

生。第二个原因是旧时的一些碑帖商所为。清代后期，特别是民国初期，碑帖收藏兴盛一时。能否寻求到旧本、善拓成为评估碑帖收藏价值的重要标准。所以，一些碑帖商常常在对某一碑石捶拓完数十纸后，就敲损数字，再拓再敲，碑石文字按时间顺序分为某字损某字不损。某字未损为旧拓善本，因此而能售出善价。由于利益的驱动，古代许多名碑遭到了人为的损坏。特别是现代某个时期，大破"四旧"，古代碑石未被专门保护者，都被凿损破坏，今天中年以上的人大都很清楚。以上这些原因所造成的碑石上文字的损坏，要比自然所造成的泐损大得多。所以，观看碑石表面有无人为损坏的痕迹，并不是判断其是否为伪刻的标准。判定古代碑石是否为伪刻，一要看碑石表面是否有千百年所形成的自然"包浆"（或称皮壳），二要看其书法是否与那个时代整体的特点相一致，其刻写的文字线条是否流畅，结构是否自然合理。"望气说"是鉴别艺术品真伪的有效方法之一。"望气"，就是观望某一件艺术品整体的气息是否自然贯通，是否纯熟浑圆。生涩犹豫，不伦不类，就有可能是伪作。如何掌握这种方法？多看、多记、多查资料，自然就会悟出其中的道理。任何对艺术品鉴别的能力，都是靠自己在实践中学来的。不亲见、亲摸，没有经验的积累，鉴别就是一句空话。

《霍杨碑》出土较晚，新旧拓本文字变化不大。早期拓本多连拓碑额，近时拓本则仅拓碑文部分。旧拓本一行"君讳"，"讳"字左旁"言"字的横画间尚未泐成一体，横画左边都有较细的墨线存在。近拓本"讳"字左旁则泐成一团。五行"时势"，旧拓本"时"字左边"日"部清晰未损，近拓本"时"字左边"日"部上已泐损。最后一行"大魏"，旧拓本"魏"字右下方完好无泐痕，近拓本"魏"字右下角有泐痕。此碑拓本新旧本在文字上区别不大，但在拓工上却有分别。旧时善拓本多用薄纸，施墨均匀，浓淡适中，字口清晰。近拓本有些用纸较厚，墨色偏淡，字口未能分明，影响了文字的识读与观赏。（图202）

碑额文字"密云太守"，"密云"即指北魏时所置的"密云郡"。北齐时废，故址在今北京市密云区东北约四十公里处。据碑文中知，碑主人霍杨为汉代大将军"霍光之骨"。封建社会的中国最喜用"血统论"，碑上此句正是在表明霍杨出身的不凡。碑文一行"河东猗氏人也"，"猗"字

下"氏"字损甚，字形不可辨，据文义判定此处应为"氏"字。"河东"，郡名，在今山西省西南一带。"猗氏"，县名，汉代时已置，北魏时曾一度改称为"冀氏"。经常观看六朝刻石文字的人都会有这样的感觉，在《霍杨碑》上，除泐损不清的文字之外，在能够辨认清楚的文字中，真正能够称得上假借字、异体字的并不算多。有些字只是在结体上有些变化，并不能算作是异体字或假借字。如三行最下一字"腾"，此处将右下的"马"字从右旁中提出来，

图202　民国拓本《霍杨碑》局部图

单独放在"腾"字的下部，将一个左右结体的文字，变成了一个上下结体的文字。这种写法在汉代文字的变化中是常能见到的。六行"忠归持诚"，"归"字左旁的写法有一些变化，但只能算是稍稍变形而已。这种所谓的"变形"写法，只是以今人的观点来看的，以唐人的楷书写法来看待的。有些字的写法在今人看来是变形，在当时人那里就可能是极正常的一种写法。要说此碑上的别体字，只有一个最为突出，那就是八行下部的"窜"字，此字为"窖"字的变形。此处又以"窖"音而通"耀"字。碑文上"窖曦"，即言"晨曦光耀"。北魏《元桢墓志》十三行"讬耀曦明"，"耀"字用法与此同。十六行"永晖无蔽"，此处"蔽"字下多加写了"廾"部。《集韵·祭韵》："蔽，奄也。或作弊。""蔽"为掩盖之义，"无蔽"，即言无法掩盖其光辉之义。

　　《霍杨碑》文后刻有"大魏景明五年岁在甲申正月"等字，检《魏书·世宗纪第八》，宣武帝景明年号只用了四年，第五年改为"正始元年"，此年正是"甲申"。碑文上所书纪年应无错误，只是此年之初宣武帝元恪已经改了年号，而书碑者或是提前就写好了碑文，或是此碑立于当年之初，书写者还不知道皇帝又改了年号。此碑刻立之地在山西境内，距北魏京城有一段距离，加之在南北朝那种战乱的年代，皇帝改元的信息迟来一段时间也是极有可能的事。

在古代碑石中，常见文中将某一年号延长一年或两年的情况。

《霍杨碑》的书法，在表现上有两个重要的特征。第一，其大部分文字的结构都与郑道昭所书的碑石，如《郑文公下碑》《百峰山五言诗》等有神似之处。开合自由，运笔流畅。"口"形结体造型，多呈上宽下窄的态势。"彳"旁第一笔，基本上都做一点儿来处理。"乚"的笔画，多是作扩大的写法，突出了笔画在文字中的包容性。如"河""于""字"等字。第二，在用笔上方圆结合。碑文上有许多字的用笔，极似《姚伯多造像记》或《石门铭》上的书法特点。如三行的"姚""幼"，九行的"酸"，十二行的"根"，十三行的"曦""象"等字。当代著名书法家卫俊秀先生曾说过，其书法最得力于《霍杨碑》，甚至到了80岁以后，还多次临摹此碑。卫老在一篇文章中谈到20世纪80年代初时，自己四处奔波，要求落实政策，却常常碰壁后的一件事："回到图书馆，正好见到桌上放着一本《霍杨碑》拓片，这真救了我的命，（像）突然进了乐园。这本碑帖则大有名，祝嘉老推崇万分，多年来求之不得。"自此以后，卫老整日临习此碑，既减轻了心理压力，又从中汲取了不少精华。观卫老的书法作品，其中洒脱、流畅的书法精神，拙朴、温厚的用笔感觉，多是从此碑中得来的。所以，临习此碑，最能医俗恶生硬之气。

由于此碑曾经被人诬为"伪刻"，所以，多年来未被金石界所重视，拓本也少有流传。等到人们认识到此碑的价值时，想要求一纸拓本，却是非常之难了。《霍杨碑》民国初年所拓之本，2005年时肆上无两千元以上恐无法得到，据传当时新近拓本，在此碑的所在地山西也需千元以上才能购得。本人所藏为民国初年初拓本，碑文、碑额完整，2001年春，在北京一小型拍卖会上以两千二百元购得。

121 九级浮图碑 北魏宣武帝正始元年

《九级浮图碑》，又称《一千人造九级浮图碑》《比丘法雅等一千人为

孝文皇帝造九级浮图碑》等。（图203）正书体，碑阳文字分为上下两段，上段文字共二十八行，行三十四字。下段文字共二十八行，行存六至九字不等。碑阴为题名部分，共三十行，行约五十字。碑阴文字漫漶严重，故多不拓出。碑阳额上有篆书题字，白文刻，字体较正文稍大，六行共十一字，文曰："为孝文皇帝造九级一坯"。此碑刻立于北魏宣

图203　民国拓本《九级浮图碑》册页局部图

武帝正始元年（504），民国七年（1918）发现于河南省汲县周家湾。碑阳下方右侧刻有隋开皇五年（585）杨法贵等人的移碑记，字体稍小于碑石正文。开皇五年距立碑之时仅八十年，此时碑石当不曾入土。此段文字是记述移碑事的，故不能称为"出土时重立"之文，否则容易使人误为此碑是隋代时重立。《北魏九级浮图碑》在民国以前主要的金石著作中均未见著录过。近时仅个别介绍书法的书籍中略为提及。余所藏为初拓裱册本，未能见整纸拓本故无法知某字在某行。与其他裱本对照，民国年间初拓本，下段文字"摧众"，"摧"字中间有石花，但未及两旁笔画。"一千人悼促"，"悼"字完好，右上短横画未连及石花。"必归于沮海细目"，"沮"字中间长竖笔下半未被渮粗，"细"字完好，右旁"田"未被渮成"日"字形。"孝文皇帝"，"帝"字完好。

　　此碑额上题曰："为孝文皇帝造九级一坯"。据碑文知，发愿造此"九级浮图"是在碑成时的七年之前，也就是孝文皇帝太和二十一年（497）之时，佛塔造成之时孝文皇帝已经去世，逝后被谥为"孝文皇帝"，所以此碑额上有"孝文皇帝"的谥号。此时已是宣武皇帝的正始元年（504）了。在南北朝时期，佛道两教兴盛，皇帝也多参与其间，或造塔，或参拜。所以，教徒们常打着与皇帝同信仰的旗号，当然有着寻求保护的意义。"九级"，

即九层。"浮图",又作"浮屠",是从梵文佛经中音译而来的,意指佛塔。"九级浮图",即指"九层佛塔"。"坵"同"区","一坵"此处义为"一处""一座"之义。碑文下段"有先哲之旧墉","墉"指城墙或城池。《说文·土部》:"墉,城垣也。"唐柳宗元《永州崔中丞万石亭记》:"闲日,登城北墉"。此碑上的"旧墉",应是指旧宅。这个旧宅名为"杨城",这里所造的佛寺,也就是依着这个旧宅(旧墉)而建造的。并且"树贝叶,通传级",同时也造了九层高的佛塔。

《九级浮图碑》作为佛教内容的刻石,其中自然有许多佛家的词语,这里无须专门解释。但文字书写上的一些变异,还是应选出若干,略作解释,以便读者阅读。

"聚法为塔","聚"字下部此处作"头"形,似篆书体中"众"字下部的写法,值得注意。"沙"字左旁将"氵"省为"丫",这种写法较为少见。"果然为皇帝杨法","杨"通"扬"。《广雅·释言》:"杨,扬也。"清段玉裁《说文解字注·木部》:"杨,古假借杨为扬,故《诗·杨之水》毛传曰:'杨,激扬也。'"此碑上"杨"即为"弘扬"之"扬"。"或乐之而取饥臕","臕"读如"罗",原指驴子的肠胃,或驴子腹下的肉。《玉篇·肉部》:"臕,驴肠胃。"此处的"饥臕",意指人们在饮食上没有禁忌,很粗率。大吃大喝,不符合佛家的戒律。

《九级浮图碑》额上题字的篆书写法别具一格,转折处多采用方笔、侧锋,整体结构力求方正。文字上的点画,如"文"上、"帝"上的点画,多作"凵"形处理,这在金文或其他秦汉刻石文字上都是极少见到的。如果将此碑额上的"孝""皇""帝""造"等字单独拿出来的话,恐怕很难有人能辨认出此为何字。这种篆书的大形与后世西夏时期的文字有许多相似之处,值得当今金石界重视和研究。碑阳文字虽有残损,但大多数文字可以辨认,可以欣赏。从此碑整体的书法风格来看,文字的书写在楷书化上已基本成熟。在结体上与《张猛龙碑》《中岳嵩高灵庙碑》的书法精神有许多相似之处。沉着稳重,雄强劲健,是其书法的主要特征。此碑书法在楷法劲健的用笔同时,还不时夹杂以隶书体或篆书体婉转丰腴的用笔。如"五""不""之"等字的写法。这些变化都是六朝人书法中常见的现象,

也是文字发展史上不可避免的现象。此碑上文字不论在结体上还是用笔上可学习借鉴的地方都很多，只是此碑拓本较为稀有，许多书法爱好者便无缘欣赏到此碑书法的妙处了。

余收藏碑帖多年，所见此碑拓本也仅此一裱册而已。此册原为民国初年曾任河南博物馆馆长、后任西北大学教授的金石学家关伯益所藏。1998年春，余以千金得之于长安某旧家。此裱册封面题签上书"九级碑"三字，落款为"睿生棣属老松题"数字。"老松"者不知为何许人。2005年春，河南某书法家来陕，观余此册，欲出三千金索求，余仅此一册，自当不肯让人。

122 石门铭　北魏宣武帝永平二年

《石门铭》，又称《石门铭摩崖》。（图204）正书体，全文共二十八行，行二十字。在《石门铭》正文后，另刻有题名一段，共七行，行九至十字不等。此段文字常不与《石门铭》共为一体，而别算作"石门十三品"其中之一品拓出。此摩崖文字刻于北魏宣武帝永平二年（509），宋欧阳修《集古录》中有著录。宋以后因山路难行，悬崖难攀，此摩崖文字曾一度遗佚。至明末清初时又重被访出，并有拓本开始传世。清乾隆三十六年（1771），毕沅抚陕时曾派人架梯洗石，捶拓此铭以应同好者之求。清同

图204　清拓本《石门铭》全图

治年间，吴大澂在陕为官时也派善工用佳纸拓出不少。此时，地方上所拓"石门"诸品，多用陕西本地所产白麻纸为之，并施以烟墨。在观赏拓本时，手往往被烟墨所污染，自吴氏以后，始有善拓本传世。《石门铭》摩崖文字，至今未见有明以前拓本传世。所见明末清初拓本，第二行，"此门"之"此"字完好无损，"门"字左上方不连石花。清乾隆年间拓本，"此"字左旁稍漶，但大形未损，"门"字左上方已连石花。十六行"可无临深之叹"，"深"字左旁完好无损。二十行"自汉皇"，"汉"字未漶损。清道光年以后拓本，二行"此"字已全漶无形，"门"字左上方有两处连石花。二十行"汉"字右旁已漶，最后一点画已损。清末拓本，三行"晋氏南迁"，"晋"字左半已漶，十六行"深"字左旁"氵"第三点已漶。《石门铭》拓本与其他"石门十三品"一样，都有红、黄、白题签的品级之分。清嘉道年以后，陕西地方官与碑帖商根据拓工、纸张的质量之别，将"石门"诸石拓本标上红、黄、白三种标签，签上题有刻石的名称。以红签拓本为最善，黄签次之，白签又次之。红签拓本多为官方送礼之用，黄、白签拓本则多出售给一般金石收藏家和书法爱好者。这种将拓本质量分为品级的方法，在全国、在历代的碑拓收藏中都是罕见的。由此可见清代以来陕西人对金石拓本的热衷程度，以及全国金石界对陕西汉魏刻石文字的热爱程度。

　　《石门铭》摩崖原在陕西褒城县褒斜谷中的石门山崖壁上。1970年，《石门铭》摩崖文字被从山崖上凿下，移至汉中市博物馆收藏。从民国时《石门铭》刻石的照片上，读者可以清楚地看到此石当时所处的位置和地理环境，并由此而能更深地理解刻石文字所涉及的内容。20世纪90年代中期，汉中有翻刻本出世。因翻刻本采用了现代工业技术，故石纹、字口、文字精神都十分接近原石拓本。如为一般的临习与观摩，此种翻刻本尚可应付，因为它比那种胡乱翻刻的"碑石"要好得多。但对于收藏与研究者来说，当然还是要以原石拓本为好。此种翻刻本字口稍浅，有些字的笔画比原石拓本要细，整石边沿的石花也显生硬，仔细分辨还是能够鉴别出真伪来的。（图205）

　　《石门铭》刻于北魏宣武帝永平二年（509），内容叙述了龙骧将军秦、梁二州刺史羊祉督修石门道路，以及左校令贾三德精心设计，巧妙施工顺利

完成工程的事迹。褒斜石门的开凿，早在东汉明帝永平六年（63）时就已经完成，二次修复在北魏宣武帝的永平二年。相隔四百多年，又出现一次"永平"年，又开始一次修路，这也是历史上的奇缘。自汉"永平"年间凿开石门道路后，川陕道路为之一通。以后由于战乱频

图205　清拓本《石门铭》局部图

发，晋末又将朝廷南移，石门道路无人修理，也就又变成了"难于上青天"的险途了。北魏宣武帝正始元年（504），南朝梁汉中守将夏侯道迁自梁投魏，并献出了汉中。为了加强北魏在汉中的势力，宣武帝就派羊祉修复石门通道，以便顺利到达汉中。此段史实，史籍中多未见详记，对于北魏羊祉等修复石门道路之事，《石门铭》正可补史籍上之不足。

《石门铭》上文字，基本上已是楷书写法，生僻、假借、变形的文字也不多。这里仅选出二三字略作说明：二行"屯夷递作"，"屯"，此处写作"乇"形，这是由篆、隶书体变化而来的写法。《简老子乙》《鲁峻碑》《曹全碑》等上"屯"字写法都如此形。"屯"，原为"艰难""危难"之义，此处引为"阻塞"之义。"递"字古文内部的写法为一"虒"形，此处却如"后"下加一"巾"字形，简洁处如汉人笔意。四行"褒斜"，"褒"字古文写法中间部分作"㒵"形，此处"呆"字写作"子"形，而且是一个行书的写法，如果单独列出此字的话，"褒"就不容易被辨认出来了。《孔宙碑》上"褒"字如此形写法。

《石门铭》的释文，近人多遵《金石萃编》，但《金石萃编》上的释文缺字、漏文，错误不少。如第一行就缺"石门铭"三字，六行"峭岨槃迁"作"□咀□迁"等。难道王昶仅见清初拓本，而未见旧拓善本？何以如此简陋，真不得而知。罗振玉《金石文字目》上就此石文字的缺失问题谈之甚详，读者可参考阅读。

《石门铭》与《石门颂》二者刻写时间虽距近四百年，但书法的精神、造型、用笔却有着许多相似的地方。二者刻在相同的石质上，拓本底部整体的感觉就相同。同时又有相同的书写环境，内容也较一致。《石门铭》的书写者王远，在书写时无疑是受到了《石门颂》书法的感染。也许这近四百年来，关中不少书法家就受此种"石门"笔意的深深影响。这种"石门书风"因此也就绵延了数百年，至今又延续了上千年。我们从汉魏"石门十三品"的书法中可以看到，大多数刻石的书风都与《石门颂》有着千丝万缕的联系。难怪杨守敬在《评碑记》中要说《石门铭》："飘逸有致，即从《石门颂》出者。"康有为在《广艺舟双楫》中将《石门铭》的书法列为"神品"，不是没有道理的。康有为说："《石门铭》飞逸奇浑，分行疏宕，翩翩欲仙，若瑶岛散仙，骖鹤跨鸾。"可见，《石门铭》书法的仙逸之气，是其彪炳千年的主要原因。近世能继承此中神韵者，关中唯于右任、寇遐、陈少默、李正峰诸先生而已。书法作品要达到"仙逸"的境界，有学问、有修养，是其基础；胸中无块垒，心里坦荡荡，是其保证。

《石门铭》拓本清嘉道年以前所拓不易得到，清光绪初年所拓就可算作善本了。尤其是标有"红签"的拓本，墨色、拓工、纸质，朴实可爱，最值得收藏。余以为，《石门铭》无论在书法价值还是在史料价值上都应与《石门颂》相提并论。但近人好古，《石门铭》刻写稍晚，拓本的经济标价总是要比《汉石门颂》低一些。2005年前后，《石门铭》的清拓本，市场上多在四千元可以购得。有名人题跋或为红色标签者，价格可能会稍高一些。2019年秋余在北京为友人购得一清拓本，价格三万元，真是幸事。2006年时听闻汉中有此石的新拓本，开价多为一千五百元左右。新拓本不能说没有，但从目前所见的新拓本来看，绝大多数为翻刻本，这一点应该引起读者的注意。

123　南石窟寺碑　北魏宣武帝永平三年

《南石窟寺碑》，正书体，碑文二十三行，行三十八字，现每行存

三十四字。碑阴刻题名四列，每列行数字数不等。篆额为阳文刻，三行，共六字，曰："南石窟寺之碑"。（图206）在篆额的上方又用白文横刻"石窟寺主僧斌"六字。此碑刻立于北魏宣武帝永平三年（510），由于碑石在甘肃陇东泾州，路途险阻，所以，清以前未见有金石家著录过，清拓本也甚少传世。清末民初，长安碑帖业开始兴盛，不少碑帖商就携纸裹毡去甘肃寻求罕见之碑，于是《南石窟寺碑》拓本便开始流行于世。日本大正十四年（1925）出版，由常盘大定、关野贞合著的《支那佛教史迹》及《评解》上，因此碑文十二行起首处有"厥泾阳简兹名埠"之句，二位由此就判定此碑出于陕西泾阳。此说对后人寻碑造成了很多麻烦。碑文中所称的"泾阳"，是指"泾川之阳"，与陕西的泾阳县相去甚远。民国十五年（1926）陈万里所著《西行日记》中，所附《泾川石刻校释及考证》中，对此碑有较详细的说明，读者可参考阅读（此书2002年1月由甘肃人民出版社再版）。

由于此碑石质较酥松，千百年来又经风雨侵蚀，文字已多漫漶。民国初年最旧拓本，碑石右下角即已残去，碑文自一行至六行，行缺一至八字不等。民国初年拓本，五行"盖五帝之纬□唐"，"唐"字可见，当时称此种拓本为"唐字本"。"唐字本"六行"彼岸"二字完好，七行"山河连基"，"基"字完好。民国初年拓本较稍后期拓本多十余字，今传世多民国中期拓本，近五十年内所拓则极少见。

《南石窟寺碑》内容基本上都是论述佛学心得，赞扬佛法玄妙，几乎没有见关于南石窟寺沿革变迁的文字，这是由于造碑者奚康生的身世所致。《魏书·奚康生列传》："以功迁征虏将军，封安武县开国男，食邑二百户……康生久为将，及临

图206　清拓本《南石窟寺碑》全图

州尹，多所杀戮，而及信佛道，数舍其居宅以立寺塔。"可见这位将军，为了立功而杀戮了不少人，所以想以修建佛寺、宣传佛道来安慰自己的心灵。此碑额上虽书"南石窟寺之碑"，但实际上却是奚康生阐扬佛道的碑文。因为碑文上多用佛道之语，故碑文内容也就显得有些晦涩，今人也就不易理解了。对于一般学习书法的人来说，虽不必过于去考释碑文，但尽可能认识其中的一些异体字、生僻字，对于研究此碑书法或是有一定好处的。碑一行"寘渊澄镜"，"寘"读"田"，《玉篇·穴部》："寘，今作填。"填塞之义。《史记·河渠书》："令群臣从官自将军已下皆负薪寘决河。"六行"诰戒"，"戒"作"戉"形。《字汇·戈部》："戉，俗戒字。"有时也写作"戉"形。《石门颂》《唐等慈寺碑》上"戒"字都与此碑写法相近。六行"彼岸"，此碑上"岸"字多加一"土"旁。《龙龛手鉴·土部》："塀，音岸。"六朝刻石文字上"岸"字常见有此类写法。十四行首字"崷"，读如"就"。《广韵·山部》："崷，山名，又岭名。"郑道昭《登云峰山论经书》："谈对洙崷宾。"北齐《刘碑造像》："四挟灵崷之显。"旧时，有佛迹、有神灵的山岭峰峦多被称为"崷"。

《南石窟寺碑》文字虽漫漶不少，但碑文自二十字以上基本清楚可见。无论从结体还是从用笔上来讲，此碑书法可学之处都不少。此碑虽以楷书结体为主，但文字中却时时能见隶书结体的意味。如二行"廻""迷"的"走"写法，"趣"字左旁及下部长撇画的运行，都与隶书的用笔相神合。八行的"斑"，十行的"酬"，书写者在这里并没有用改变结体的方法来增强它们的艺术表现力，而是顺其字形更加突出了它们的扁平，用方笔画来增强力度，从而完成这种文字的艺术表现。顺其自然也是处理文字书写的一种技巧。在这里，这种"自然"之态是有意识地去表现的，说明书写者的书法修养与书写功力达到了一定的高度。无意识的"下意识"的用笔，与有意识的"顺其自然"的用笔是两个不同的概念。《南石窟寺碑》的书法，丰满而不失骨气，疏朗而又神凝，正如康有为在《广艺舟双楫》中所说："书若人然，须备筋骨血肉。血浓骨老，筋藏肉莹，加之姿态奇逸可谓美矣。"此碑的书法正是这种筋骨血肉兼备的佳作，在北魏书法中完全可以雄踞一方。

（图207）

《南石窟寺碑》民国初年的拓本传世不多见，所见稍旧拓本多为20世纪三四十年代所拓。据当年在西安碑林博物馆附近开过碑帖庄的老人讲，此碑拓本民国年间就售价不菲，而且较受书法爱好者的欢迎，外地来客多询问此碑拓本。如今，此碑拓本除长安城中老户人家尚传下数十纸外，外埠古物店中不一定能够见到。各地大小拍卖会上也少有出现。2005年市场上一般民国中、后期拓本，多在一千五百元左右，2019年则已涨至四千元。精拓本则更贵些。此碑现已

图207　清拓本《南石窟寺碑》局部图

风化严重，文字缺失更多。所以，此碑的拓本，特别是民国年间的拓本，应该引起金石收藏家们的重视。

124　郑文公下碑　北魏宣武帝永平四年

《郑文公下碑》，又称《兖州刺史郑羲下碑》等。（图208）碑在山东掖县（今莱州市）云峰山之上，虽称之为碑，实是摩崖刻石的形式。正书体，全文共五十一行，行二十九字。有额，白文刻写，字体与正文基本相同，仅字形稍大。宋代赵明诚的《金石录》中即有著录，而传世未见有宋、元间拓本，传世所见最旧拓本为清乾隆年间所拓。旧拓本用纸用墨多不讲究，观赏拓本时墨色常常污染人手，但字口棱角分明，甚显文字精神，却是后期拓本所不能及的。清咸同年间拓本，第四十二行"作颂曰"，"颂"字未损，清光绪以后拓本，"颂"字已损。其他文字新旧拓本变化不大，只是在用纸、用墨上清末拓本比清早期拓本更讲究一些。清末民初时，有人将"颂"字填

图208　清拓本《郑文公下碑》全图

补后再拓出，以充旧拓本，收藏者当留心审辨。《郑文公下碑》文字后有
"永平四年岁在辛卯，刊上碑在直南州里天柱山之阳，此下碑也，以石好故
于此刊之"等语。可知，在此碑刻写之前已先刻此碑于"天柱山之阳"，后
世称之为"上碑"。据"上碑"的内容知，"上碑"与"下碑"内容基本相
近。"上碑"比"下碑"少约二十余字，字体较"下碑"也稍小一些，结体
用笔也稍拘板一些。因为"上碑"石质稍差，故又在别处另刻一通，二碑刻
写时间当相差不远。《郑文公上碑》在书写上没有《郑文公下碑》活泼，碑
石也泐损严重，加之捶拓困难，故未能得到世人的重视。因此，拓本传世不
多，反而显得珍贵。《郑文公上碑》新旧拓本文字变化不大，前人也未做太
多研究，但在纸质与墨色上还是能分出新旧来的。旧拓本墨色多浓重，纸质
多为白麻纸。近拓本墨色则较淡，多为宣纸所拓。（图209）

　　关于《郑文公下碑》上文字书写的变异与假借，《山左金石志》及《八
琼室金石补正》中谈之较详，今再举出数字，以利读者阅读。碑文四行"缁
衣之作"，"缁"，此石上写作"䌇"形。这是从"缯"字变化而来的。
《康熙字典·系部》："缯，同缁。"《说文》："缁，帛黑色也。"黑色
或黑色的帛布古时都称为"缁"。此碑文上的"缁衣"，即指黑色的衣服。
五行"述刊图史"，"述"字在此处将右上一点画，移到了右下方，与右下

撇画一起写成了两点的形式。这种将某一点画上下移动的方法，在汉魏刻石文字中是常能见到的现象。七行"值有"，"值"此处作"値"形。在隶书体中有如此形的写法。六行"聪曜虔刘"，"虔"，此处省作"虔

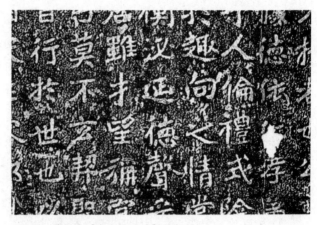

图209　清拓本《郑文公下碑》局部图

"形。《字汇补·卜部》："虔，与虔同。见《释典》。"省写笔画之法，也是汉魏刻石文字中常见的现象。如此碑八行上"隐括求全"，"全"字省写为"全"形。十三行"寡言愍行"，"寡"字省写为"寘"形。另外，八行"拨乱起正"的"乱"字，与今天所用简体字写法相同。而另一些文字却增加了一些笔画，如"式"字写作"弍"，"牢"字写作"牢"等。今天看来这些字形可能就是错误的。临习者不必将这类文字运用到书法作品中去，以免造成今人在识读上的误解，从而影响了书法作品的艺术价值。

说到《郑文公下碑》的书法艺术，清末金石家叶昌炽在《语石》中有这样一段话："郑道昭《云峰山上下碑》及《论经诗》诸刻，上承分篆，化北方之乔野，如筚路蓝缕进于文明。其笔力之健，可以剚犀兕，搏龙蛇。而游刃于虚，全以神运。唐初欧、褚、虞、薛诸家，皆在笼罩之内，不独北朝书第一，自有真书以来，一人而已。"前辈金石家对此碑的评价可谓推崇备至了。当然，此碑的书法价值绝不是浪得虚名而来的。无论从结体上看，还是从用笔上看，此碑书写者郑道昭对于文字结构的理解程度，对于书写工具的掌握程度，可以说都到了炉火纯青的地步。就中国书法艺术而言，理解中国文字的结构法则（所谓六书），熟悉中国文字的用笔技巧（所谓笔墨），再加上特有工具（毛笔）的熟练运用，才能达到一种"气"与"质"结合的境地。"气"与"质"的结合，也就是理论与实践的结合，二者结合的程度愈高，其创作出的书法作品艺术性就愈高。二者之间任何一方的使用偏颇，

都有可能造成书法艺术的异化。或只追求"意象""情绪",缺少了艺术表现的方法,就只能在白纸上留下空虚的"墨象";或只强调了用笔的线条质量与文字的结体平衡,初看整齐如一,还有临阵阅兵的感觉,再观就让人产生厌烦之心了。读这样的作品与读报刊有何异?书法艺术毕竟不同于一般写字,作为书法艺术,在文字的结体上一定要符合"书理"——文字书写之理,在文字的用笔上与整体的章法上一定要有"格调"——学识与修养的表现。二者有意识地结合与有意识地表现,所产生出来的作品,才能够称之为艺术品。

杨守敬在《评碑记》中谈到了《郑文公下碑》拓本传世少又难得的原因。"惟碑过大,非撑架不能拓"。清乾嘉时期,曾"支架"拓过两次,一次为桂未谷与黄小松所为,一次为翟文泉所为。同治年间诸城王氏也"支架"拓过一次。"计撑架之费及人工纸墨,不过数十余部已需百金,宜其拓之者少也"。至于《郑文公上碑》,其实更难得,"尚有《上碑》在平度州,闻最险峻,昔有人欲拓之,几坠而止"。可见,不论是"上碑"还是"下碑",其拓本历来都是不可多得的。1996年上海朵云轩的拍卖会上,就将一册旧拓《郑文公下碑》标出了一万五千元的价格。2004年北京嘉德秋季拍卖会上,一册清末拓本,就以五千五百元成交。平心而论,这样的价格不能算贵。实际上在拍卖会上常能得到价格合适的东西。2019年中国书店秋季拍卖会上,有一淡墨拓《郑文公下碑》册页,朱翼厂跋,陆和九等人题签,拍出二百九十七万多元的高价。

125　论经书诗摩崖　北魏宣武帝永平四年

《论经书诗摩崖》,又称《云峰山论经书诗》《郑道昭论经书诗》等。(图210)正书体,摩崖刻。全文二十行,每行七至二十一字不等。其中标题部分三行,书写者郑道昭的名衔四行,诗文十二行,最后部分为年款一行。拓本宽高均在3米以上,字径在10厘米左右,刻石之大,字体之大,在

汉魏石刻文字中都是少见的，也是云峰山等郑道昭书法中最大的一种。因此刻石巨大，旧时捶拓此石必须支有脚手架才能施行。所以，此石拓本较《郑文公上下碑》等更少见。杨守敬所见诸城王氏拓本，下部尚缺一截已可称善了，而清嘉道年间翟文泉用外国纸拓出十数部，则更可称精善之本了。但此种拓本极不易得。余所藏一纸为清同治年间用高丽纸所拓，墨色极精湛。与清末民初时拓本较之，旧拓本二行"莱""东"二字大形可见，近拓本"莱""东"二字已大损。一行"里"字，旧拓本完好，近拓本"里"字下部已残。四行"论经书"，旧拓本"书"字大形可见，近

图210　清拓本《论经书诗摩崖》全图

拓本几不见"书"字大形。五行"国子祭酒"，旧拓本"国"字外框笔画未泐，近拓本"国"字外框左右两竖笔皆泐损。九行"拂衣出"，旧拓本"衣"字最后一捺笔末端下未连石花，近拓本"衣"字下已连石花。旧拓本"出"字可见大形，近拓本"出"字已损甚。十四行"玉食"，旧拓本"食"字完好，近拓本"食"字中间部分已泐损。最后一行"岁在辛卯"，旧拓本"岁"字完好，近拓本"岁"字右上方已泐。（图211）

　　所谓"论经书诗"，即郑道昭与友人等登上山巅，谈论经书有感而发所作的诗文。"经书"，有可能是指儒家经典，也有可能是指佛家经典，因为六朝时期正是佛家兴盛之时。诗文中虽有不少是阐发佛家思想感言的，但从文字的内容上看，道家思想的言论也占了很大的比例。佛道二家结合，也是六朝时期宗教活动的特色之一。此刻石文字中假借字、异体字使用得不多，对一般人来说读起来稍显困难的文字，最多也就二三个而已。八行"浮生厌人职"，"厌"字此处作"厴"形。《集韵·艳韵》："厌，足也。亦作

图211　清拓本《论经书诗摩崖》局部图

懕。""厌"在此处为荡足之义。"职"字此处左旁从"身",古时此字从"耳"与从"身"两种写法可以相通。"职"在此处作职能、功能之义。十行"嶱嵬星路逼","嶱"即"嵘"字,形容山势的险峻高耸貌。《楚辞·招隐士》:"山气嵘嵬兮石嵯峨"。玉逸注:"嵘,一作嶱。"此处"嵬"字右旁有一变形写法,是使用了同音字"丛"字的旧体"藂",再加以变化,所以,使人不易辨出。辨认、考释古文字一定要结合语言环境,这一点最重要,千万不能嫌麻烦而不去读原文,否则就会望文生义,出现错误。十行"凤驾缘虚绝","绝"字左旁此处写作"杰"形,在诸多字典上都未能见到此种写法,读者可将其作为一特殊字例记住,以备日后使用。十七行"羲风光韶棘","棘"在此处写成两个"来"字并列的形态,而且"来"下还多写了一横画。《字汇补·木部》:"棘,俗棘字。""棘"在此处作陈列之义讲。《楚辞·天问》:"启棘宾商,《九辩》《九歌》。""光韶",指古乐,古乐陈列,正与《楚辞》中句义同。

如果你能站在原石下,或原石的拓本下观看《论经书诗摩崖》,你一定会体会到什么是艺术感染力,什么是艺术的惊心动魄。康有为在《广艺舟双楫》中说:"《云峰山石刻》体高气逸,密致而通理,如仙人啸树,海客泛槎,令人想象无尽。"这真是一语中的,道出了郑道昭书法的动人之处。临写此类书法,不仅能取法学艺,而且能益人心智。有此伟大的书法作品传于世间,真可谓是今人的大幸事了。

《论经书诗摩崖》拓本由于捶拓困难,世间流传甚少,肆间也不易得到。1990年曾见日本东京中华书店一碑帖售价表,其中《论经书诗摩崖》拓

本标价为四十万日元，按当时的汇率来算，价格也在三万元人民币以上。余所藏此拓，为清同治年间所拓。右下角钤有一杨守敬审定印。1996年时以两千元得之于长安金石收藏家梁正庵先生处，今天翻十倍价格一时都难以寻到。

126 观海童诗摩崖 北魏宣武帝永平四年

《观海童诗摩崖》，又称《诗五言登云峰山观海童诗》等。（图212）正书体，全文十三行，行八字。第一行为题目，字体较正文稍小，共十五字。最后一行为"作刊"两字，"刊"字泐甚，前人多未能释出。此石与《论经书诗摩崖》等同刻于山东省掖县的云峰山之上，此石文字中虽无刻写年月，但据史书知，郑道昭于北魏宣武帝永平年中曾任光州刺史，此时写了不少碑石，在同时期的刻石中则有永平的年号。此《观海童诗摩崖》与《论经书诗摩崖》基本同时，也应是刻于永平四年（511）前后。

所见此石最早的拓本为清乾嘉年间所拓。高丽纸，松烟墨，因此种墨缺少胶质，墨色虽深沉古黝，但翻看时每每总要污染人手。将清乾嘉时拓本与清同光时拓本相比较，同光年间拓本第一行，第一字"诗"字已泐损，旧拓本"诗"字则完整可见。同光年间拓本"郑道昭作"，"作"字右旁已泐失形，旧拓本则可见大形。二行"遥赏"之"赏"字，同光年间拓本"赏"字已被剜成"堂"字。旧拓本"赏"字下未泐

图212 清拓本《观海童诗摩崖》全图

损。三行"遨游从仙鹄",同光年间拓本,"遨"字被剜成了"卯"字形,"游""从"二字也全泐。旧拓本"遨游从"三字虽有泐伤,但大形尚在。陆增祥《八琼室金石补正》中将此句释为"云路沉仙驾",不确。无论新旧拓本,此句最后一字都可清楚地看出是一"鹄"字,不知陆氏释为"驾"字是据何种版本而来。九行"蓬台摇汉邪","摇"读"掏",挖取之义。段玉裁注《说文》:"《通俗文》'掐取曰掏',掏即摇也。"此句最后一字释为"邪",是依照了《八琼室金石补正》上的释文。但细审旧时拓本,此字笔画尚多,又不似一"邪"字。因目前所能见到的旧拓本上,此字也已泐损严重,一时不能确定此为何字,只有待见到更好的拓本时再作考释。(图213)

图213　清拓本《观海童诗摩崖》局部图

《观海童诗摩崖》上的书法与北魏《论经书诗摩崖》较为相近。用笔沉稳,结体舒展。将隶书的用笔融进楷书的结体之中,给楷书的写作增加了一种古朴灵动的精神实质。此石文字中的"眺"字右旁的写法,"家"字"宀"头的写法,甚至还可见篆书体的笔意。要把楷书体写得具有古意,郑道昭云峰山刻石等书法就是最好的范本。

《观海童诗摩崖》拓本,历来都被金石收藏家们所重视。2005年初,余曾于长安肆上见一清末拓本,主人索价两千,后被海上来人购去。2018年再见一本已开价一万五千元了。此石清末民初时曾有翻刻本出世,刻写尚具精神,似乎也是刻在一摩崖山石上,纸底石花较为自然。只是笔画较原石方整些,见此拓本读者当细审。

127　百峰山五言诗　约北魏宣武帝永平年间

　　《百峰山五言诗》，又称《玲珑山刻石》。（图214）正书体，正文八行，行存七至八字不等。根据刻石文字来判断，下半残损应为四字。此刻石侧面，另有文字一行，文曰："平东府兼外兵参军"。在目前所出有关碑刻介绍的书籍中，很少见有人论及此石。在百峰山的刻石文字中，郑道昭的书法题字有两种，一为"中岳先生荥阳郑道昭游槃之山谷也"，一为"此白驹谷也"。这两种题字的书法风格与此石有许多相近之处，因此，一般认为，此石也是郑道昭所书。也有人根据此件刻石的内容与书法特点来分析，认为此石不一定就是郑道昭所书。因为在云峰山诸多的刻石文字中，也有郑道昭的门人耿伏奴的题字，门人能熟练掌握主人的笔体，这是很正常的事。因此，可以假设此石文字是郑道昭门人随其游山时所题写，或者就是耿伏奴的一件题字也说不定。此说根据有二：第一，此石之侧刻有"平东府兼外兵参军"数字。"平东府"，官署名，即郑道昭被封为"平东将军"时"将军府"的省称。

题写此石的人在
"平东将军府"
中任职，又兼任
"外兵参军"，
这位题字人显然
与平东将军郑道
昭有关。"外
兵参军"为王公
府、将军府的佐
史名，西晋末年
设置，当时为镇

图214　民国拓本《百峰山五言诗》册页局部图

东大将军及丞相府下的属隶，常兼他曹，或领兵出征。隋以后此职被废除，所以，先定此石为隋以前六朝时所刻文字没有问题。有人曾说，此石文字为郑道昭的侄子郑伯猷所书，理由是郑伯猷曾任过"平北府外兵参军"。检《魏书·郑羲列传》："伯猷……以射策高弟，除幽州平北府外兵参军，转太学博士。""幽州平北府"距"青州平东府"还有一定的距离，而且郑伯猷任"外兵参军"不久即转为"太学博士"。在一个很短时间内跟随郑道昭游百峰山并题字恐怕不太可能。而要是郑道昭的门人随其游，并题诗助兴，这就不成什么问题了。第二，观此刻石上书法，用笔、结体与郑道昭的书法有相似之处，但在细节上却另有特点。比如横画在起笔处多先轻点一下然后再切入，运动中逐渐加重笔力。因而横画的表现大多是前轻后重，前细后粗。这与郑道昭书法中横画笔道匀停的用笔方法是有一定区别的。第三，此刻石文字中的捺笔，大都采用反腕侧笔的方法，写成一种斜点状。如"辽"字右边的捺笔，"容"字右边的捺笔，"奄"字右边的捺笔等。这种形状如点画的反腕写法，在郑道昭的书法中基本上是看不到的。所以说，书写风格虽与郑道昭接近，但却并不一定是郑道昭亲手所书，极可能是其门人随其游山时的助兴之作。《百峰山五言诗》的书法无论出自何人之手，都可称是六朝书法中的上乘之作。它不仅吸收了郑道昭书法中古朴稳重的一面，更是将许多行草书的笔意也融汇其中。如左右点画的呼应感，竖弯钩写法的跳动感，以及起笔落笔时的运动感。这些鲜明的特点在六朝书法中都是不同一般的。

《百峰山五言诗》的拓本自清朝以来就很少见，也少有著录。云峰山、太基山、百峰山等山崖，经千百年文人的游历，刻书题字应该不会少。只是沧桑变化，藤萝掩盖，许多刻石文字至今尚未被发现，或发现了并未被重视，就像此石一样。余所藏此本根据纸张、墨色判断，当拓于清代后期。1995年元旦，长安碑帖商旧家李氏后人携此求售。余见此册上有陕西辛亥首义者之一朱叙五的印章数枚，知曾为前辈所藏，遂以六百元购得。此册共十一页，每页贴文两行，行三字。与民国初年拓本相较，此清拓本一行"登"字最下一横画完好无损，民国初年拓本则已残去。三行"云"字，清拓本"云"下第二道横画起笔处未泐，笔画下清楚可见一丝黑线相隔，民国



初年拓本则已损及笔画中。七行最下"神"字，清拓本尚能见右旁竖画笔意及中间横画笔意，民国初年拓本则几乎泐尽。八行"留"字，清拓本"留"字下部基本完好，中间右上稍见石花，民国初年拓本"留"字下"田"字上部已泐，仅存下部两个黑块。侧面文字"平"，清拓本长横画左下未连石花，民国初年拓本"平"字下长横画则已连石花。

128　杨范墓志　北魏宣武帝永平四年

《杨范墓志》，又称《弘农华阴潼乡习仙里杨范墓志》。（图215）正书体，文十三行，行九字。墓志主人杨范，北魏宣武帝景明元年（500）卒于山东济州，十一年后的永平四年（511）方刻写此墓志于故里华阴县。相传此石清末宣统二年（1910）出土于陕西省华阴县，出土后即为西安碑帖商段仲嘉所得，并秘不示人。实际上此石出土后先归长安李志瀛所有，后才又转售给段氏。在李氏处的初拓本上多钤有其印章，一为朱文"李志瀛印"，一为白文"李氏文波审定"，一为朱文"长安李氏鉴藏金石文字之印"。初拓本墨色极佳，浓淡适中，石上界格线清晰可见。文字仅十三行，最后一"氏"字左边出头的横画起笔处稍泐，其他文字则完好无损。石归段仲嘉后，所拓又多钤有段氏印记。20世纪60年代初，此墓志仍在段仲嘉之子段绍嘉手中，稍后即归西安碑林博物馆。此墓志形制甚小，高约

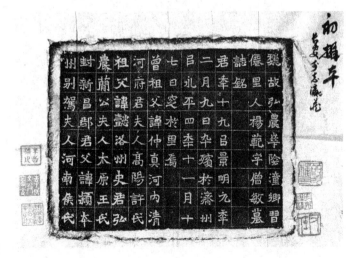

图215　民国拓本《杨范墓志》全图

20厘米，宽约25厘米，是六朝墓志中少有的小而精的作品。民国年间有翻刻本，字形稍小于原石，写刻也没有原石精神。

从墓志文字知，此墓志主人杨范去世时年仅十九岁。其祖父杨懿，北魏孝文帝延兴末年曾任广平太守。广平，郡名，在今河北省东北部，汉时即已设置。杨懿因在广平任上颇有政绩，于是又被迁为"部给事中"。后又任为洛州刺史，未到任即卒。此墓志上所书杨懿的职称，就是其最后一个未到任的职官名。杨懿为杨播之父，杨播位至左将军，《魏书》上有其传。后杨播因得罪了官僚而被弹劾，并被削去官爵，不久即卒于家乡华阴，数年后始平反复爵。杨范之父杨颖为杨播之弟，曾为"华州别驾"。"别驾"为府、州佐史之名，汉时设置，六朝时仍沿用。"别驾"为州刺史的主要佐史，刺史出行时，"别驾"需别乘马车侍从导引，故称为"别驾"。杨氏为华阴望族，除《杨范墓志》外，还有其他杨氏墓志出土。

此墓志虽小，但文字刻写极精整，文字中仅两三个稍稍变化的写法。一行"华"字中竖笔未通贯全字，这与其他碑石上"华"字的写法稍异。五行"卒"字此处写作"夲"形，《龙龛手鉴·十部》："夲，同卒。"四行与六行上的"以"字，此处都写作"目"形，这是篆书体楷书化的结果。《玉篇·已部》："目，今作以。"除以上数字外，其他再没有难以辨认的字了。

《杨范墓志》书法之精，是同时期其他墓志书法所难以比拟的。因为其形制小，书写者更容易伏案写作，更能够纵观全局，把握章法。此墓志书法整体上看是以方正用笔为主，但时时都透出一些圆润的笔法，使人常常会去联想"二王"的法书。如一行"魏"字的最后一笔，二行"人"字的一撇，"敏"字左旁具有弧度的竖笔，八行"河内"二字等，晋人流丽妍美的书法特点都可从这几个字中看出。如果要学习健与美相结合的书法，《杨范墓志》就是最好的范本之一。

《杨范墓志》虽称小品，但拓本价格却不菲。2005年时，外埠人常来长安寻求此拓，不足一尺见方的拓本，出价多在五百元左右。一般说来，墓志出土后碑帖商会大肆捶拓。但此墓志自出土后却被秘藏，拓本传世也少，所以不易求得，价格自然就要高些。

129 杨胤墓志 北魏孝明帝熙平元年

《杨胤墓志》，又称《平东将军穆公杨胤墓志》等。（图216）正书体，文十七行，行十八字。刻写于北魏孝明帝熙平元年（516），清宣统二年（1910）出土于陕西省华阴县。石刻出土后先归西安金石收藏家阎甘园所有，后又为萍乡文龙所得，今不知藏于何处。此志初拓本一行"墓"字右边未连石花，十一行"悲"字右上角未连石花，其他文字民国年间拓本中无太大变化。

起初，《校碑随笔》上将墓志文一行上"穆公"之"穆"误为姓氏，故称此石为《穆胤墓志》，稍后经金石家们考出此石为《杨胤墓志》，因志文十二行上有"十二世祖汉太尉公震"的文字，始知杨胤为汉太尉杨震的后代。近年华阴又出土了不少杨氏家族的墓志，其中一方为杨胤季女的墓志。此志文后有"父平东将军，谥曰穆公"之句。可见杨胤死后谥号为"穆公"，而不是姓"穆"。在古代碑石文字中，也有一些姓氏后加"公"，称为"某公"的先例。因此，此处的句型就使前人产生了误会。读者如再遇到此类问题，一定要读通全文，并结合内容、古碑文例等，再做出判断，这样就不易出差错了。杨胤的族兄杨播为镇西将军，雍州刺史、华阴庄伯，在爵位上仅比杨胤高一级（杨胤袭其父爵为长宁男），《魏书》上就有其传。而杨胤官至平东将军，华、荆、秦、济四州的刺史，按理说已是不小的官位了，但史书上却不见有记

图216 民国拓本《杨胤墓志》全图

载，不知为何。

　　墓志文二行"熙平元年岁次实沉"，"实沉"，为古代纪年的一种代用名，"沉"也写作"沈"。考史书知，"熙平元年"为"丙申"。按《尔雅·释天》上的记法，"丙申"年应称为"柔兆"或"涒滩"。此处的"实沉"，是采用了晋以后兴盛的另一种纪年别称。这种别称套用了古代神话传说中参宿星神的名字。在十二星神中"实沉"主"申"，而"熙平元年"正为"丙申"，故此处写作"实沉"。《汉书·王莽传》上也有过类似的称谓如："厥年，岁在实沈。"二行"遘疾不念"，"遘"读如"构"，《尔雅·释诂下》："遘，逢遇也。"有遭遇之义。"念"，读如"愈"，原意为"忘"、为"喜悦"，此处以音同借为"愈"字，意为伤愈之"愈"。四行"粤冬"，"粤"字金文写法下部为一"于"形，此处也相当于"于"义。《尔雅·释诂上》："粤，于妥曰也。"五行"窆于华山之阴"，"窆"读如"犬"，安葬时下棺于墓穴谓之"窆"。《后汉书·独行传·范式》："既至圹，将窆而柩不肯进。""窆"字下部写法应为一"乏"，而此处写法却形似一"正"字，与另一字"窑"容易混淆。"窑"为"窑"字的俗写。细审此石上"窆"字下部，写法为一"正"形，而不是"正"字，二者是有区别的，读者应注意分辨。

　　《杨胤墓志》的书法姿态毓秀，笔墨疏朗。加上拓工的精到、墓志的完整无损，善拓本将书写者的用笔感觉完全地表现了出来，我们几乎可以感觉到当时书写者书写时笔触的颤动与墨色的变化。此石书法横画用笔的运动轨迹，转折处用笔的侧压提按，撇捺用笔时的腕上翻动，无不给人以身临其境的感觉。细细读来，能让人学到不少东西。另外，此墓志上还有一些文字的结体也值得我们学习。如四行上的"乡"字，旧体"乡"字右边从"邑"，一般写作"阝"形，此处却直接写成"邑"字，这样的写法增强了"乡"字的方正性。五行"华山"之"华"，中间竖笔没有直接拉出，而是采用了向右的一个转折，将竖笔变成了竖弯钩的形式，这种写法既不违反原字的结体法则，又丰富了笔画的变化趣味。七行"无"字下部形如双木中间夹以"彳"。此种写法是从篆书体中变化而来的，在楷书中极少见到。十行"动哭"，"动"即"恸"的省写。"哭"字上部双"口"，此处变为双"厶"

形，写法较为特别。在一篇文字中，上下文字多为方框形用笔时，此种写法可以起到调节整体变化的作用。这种写法是书法爱好者在临习此石时值得学习的技法之一。

《杨胤墓志》为民国初年所拓，2005年时在长安城中尚能寻得，价格多在四百元左右。其中钤有阎甘园印章者，可证明其为初拓本，价格却也不昂，仅在五百元左右。2018年时长安市场已不能见到了，近来外埠人士常来长安索询此拓本，出价两千却无收获，收藏者应当重视。

130　刁遵墓志　北魏孝明帝熙平二年

《刁遵墓志》，又称《洛州刺史刁遵墓志》等。（图217）正书体，阳面刻文二十八行，行三十二字。阴面刻有题名两列，上列十四行，下列十九行，早期拓本多不同时拓出阴面文字。在六朝墓志中，阴面有文字的极少见，阴面刻字也可称是此墓志的珍贵处之一。此志刻于北魏孝明帝熙平二年（517），清雍正年间（1723—1735）发现于河北省南皮县。初出土时右下角即缺失一大块，自第一行第十一字起，至第十四行最后一字，损失近二百字。同时，墓志自左下至右上有两道裂纹如线，但并未波及多少文字。其中，第六行"父雍"二字处有裂纹，而"雍"字并未损笔画者，被称为"雍字未损初拓本"。稍后，"雍"字右下又裂开一道细线，将"雍"字大部分笔画包围在其中，但"雍"字大形仍未损，此时损本也被称为"雍字未损本"。以上两种拓本均拓于清乾隆

图217　清拓本《刁遵墓志》碑阳全图

年早期以前。清嘉道年间拓本，石上裂痕已加深，开始出现明显泐损的文字。此时拓本"雍"字已完全泐损无形，裂痕右边大部分文字已泐。十七行"督兖州诸军事"，"督"字下半已泐，"兖"字全损。四行"曾祖彝"，"彝"字未损者，称为"彝字未损本"。清乾隆二十七年（1762）渤海刘克纶得到此石后，在此石右下角空白处用板刻上阳文题跋十行。有刘克纶题跋时的初拓本，六行"父雍"之"雍"字左边虽泐，但大形尚在。刘氏题跋第九行下"玉言"之"玉"字被误刻为"王"字。清末拓本，四行"彝"字左下角已泐，右下角已损。二行"侍中尚书"，"尚书"二字已大损，"书"字仅存右少半。由于此墓志石质较松软，加之自出土后捶拓过重，民国以后拓本，此志文字已大失精神，墓志也几近毁灭。石归济南市博物馆后，甚少再见有拓本传世。清末民初时，有翻刻本数种传世，一种将十三行上"谘议"的"议"字左旁"言"，漏刻笔画刻成"言"形。十三至十七行下部，文字排列不整，有左右摇摆的现象。个别文字的结体也显得轻率一些。此种翻刻本有刘克纶题跋，是诸种翻刻本中稍微接近原作的一种。另一翻刻本，将十九行上"温恭好善"，误刻为"温恭善善"，文字刻写得比较一般。

《刁遵墓志》虽为六朝人所书，但文字清朗，书写规范，绝少用怪异、假借之字。其中只有个别文字稍有变形，如八行"勃海"之"勃"字，左旁上部写成了三点儿的形式。在行草书中，常见将十字头或草字头简写成三点儿形状的，此处写法就是采用了行草书的写法。十五行"慕化"之"慕"的上部，也是采用了如此变化的写法。十四行"来期"之"期"，此处将右旁"月"字移到了下部，变左右结构为上下结构，隶书体中常见有此种写法。十九行"小子整"，此处"整"字写成了"𢼳"形，此形历代字典中多不见记载。"整"在此处为人名，即刁遵之子，字景智，官至征东大将军，沧、冀、瀛三州刺史大都督，加车骑将军右光禄大夫，史书上有其记载。二十六行"日登农㦴"，"㦴"字在字典上很难查出它的原形。多一笔或少一笔大约如此字形的文字有数种，但都未能解释出它的意义来。如《字汇补·戈部》上说："㦴，如吏切，音贰。义阙。"还有一种写成"𢧵"形的，《集韵·至韵》："𢧵，视也。"此种写法与此石不同的是，将"戈"字下的一撇画移到了左上，成为短横笔。《集韵》上此字读为"视"，余以为此字可

能以音同而通为"事"，即"日登农事"。还有一种就是古人常将文字的结构上下移动，此字也可能是"晟"字的一种变形。"晟"有"盛"义，此处当为"丰盛"之义讲，"日登农晟"也能讲得通。二十六行"将怡边城"，"边"字此处内部写法如一"鸟"形。《居延汉简》《衡方碑》上"边"字都如此写法。形如"鸟"字的写法，下部的笔画或作"寸"，或作"方"，此处字迹不清，故难以识别，但结合上下文来分析，此字当为"边"字无疑。（图218）

《刁遵墓志》的书法艺术，自此石出土后就被视为上上之品。这也是由于清代康乾盛世后，文人学士重视馆阁体所致。《刁遵墓志》的书法妍丽茂密，清朗毓秀，直接从晋人处流传而来，大有"二王"书法的神韵。杨守敬在《评碑记》中说道："盖此书有六朝之韵度，而无其习气，转折回环，居然两晋风流。唐人若徐季海、颜鲁公，皆胎息于此。"《刁遵墓志》的书法艺术价值前人已经备言，此处也就不必多谈。读者如需临习此石文字，一是要选择原石拓本（或原石拓本的印刷本），二是要选择稍硬一点儿的加健毛笔。无佳范本，无善利器，是难以写出如此神形兼备的书法作品来的。

《刁遵墓志》拓本自此石出土以来，即被金石家们所重视。此石损坏较早，真正善拓的完整之本传世极少。1996年北京翰海拍卖公司的一次拍卖会上，有一裱册本《刁遵墓志》，清初拓本，终以四万四千元成交。2004年初，上海一拍卖会上，一旧时翻刻本也拍出一千五百元的价格，可见此石拓本之不易得，爱好者已到了饥不择食的地步。

图218　清拓本《刁遵墓志》局部图

131　崔敬邕墓志　北魏孝明帝熙平二年

《崔敬邕墓志》，又称《龙骧将军临青男崔敬邕墓志》。（图219）正书体，文二十行，行二十九字。北魏孝明帝熙平二年（517）十一月刻，清雍正年间出土于河北省安平县。另有一说此墓志出土于清康熙十八年（1679），正文为二十九行（也有说为二十五行）。具体出土于何地，墓志每行的字数至今仍未定论。原因是此墓志至今所见全为裱本，而且仅有三五本而已。前人也未能详细地记录此石，故无法计算行数与字数。清代欧阳辅《集古求真》上所记，此墓志正文为二十行，行二十九字，故此处仍延续其说。此志出土后不久即失所在，传说当年安平县令陈宗石掘出此石后，捶拓数纸后即重新将石入土掩埋，传世数纸拓本便成了稀世之珍。据记载，近世所见此石拓本共有四册，一为刘铁云藏本，一为罗振玉藏本，一为费念慈藏本，一为端方藏本。端方所藏此册后附有《常丑奴墓志》一种，并有翁方纲、何绍基等人的题跋。除端方此本现藏上海博物馆外，其余几本均不知现在何处。近年又发现一本，后有清雍正乙卯（1735）山阴潘宁识题跋。据题跋中称，此志出土后"朝士争欲，致之拓无虚日，未及二十年石已裂尽"。由此看来，经近二十年的捶拓，此志拓本传世不会仅有四五本。随着社会的发展，文化事业得到社会的重视，总有一天，那些有记载或没

图219　清拓本《崔敬邕墓志》册页局部图

有记载的拓本定会再现人间。据杨守敬《评碑记》中知，清代末年，山东曲阜孔氏曾翻刻过一本，收入孔氏所刻《谷园摹古》丛帖之中，翻刻本的石花与文字较原石还是有一些差别的，所以并不难辨别。

据《崔敬邕墓志》上知，崔氏曾任"持节龙骧将军督营州诸军事、营州刺史"等职。"龙骧将军"是古代所封非正统的爵位名，西晋时开始封授。在北朝时，此爵位地位较高，被视为三品将军。南朝梁、陈时，则仅视为七品将军，地位稍低。"营州"，古地名。《尔雅·释地》："齐曰营州。"注曰："自岱东至海，此盖殷制。"营州为上古十二州之一，传说舜分青州东北辽东部分地区为营州，周、秦、汉未设，至北魏时复置，故址在今河北承德一带。墓志文中有"尠佐撊殷"一句，这是在说明墓志主人崔氏的先祖有辅助周室的功业。《龙龛手鉴·手部》："撊，同揃。"有剪去、剪除之义。《魏书·明亮传》："卿欲为朕拓定江表，揃平萧衍。"文中赞辞部分"出佐边戎"，"边"字写作"邊"形，与《刁遵墓志》上"边"字的写法一致，因《刁遵墓志》上文字不清，故未敢断言此字的笔画如何。而此处则可清楚地看到，"边"字内部形如"鸟"字的结构下为一小"力"字。现代"边"字的结体应该就是从此种写法上简省而来的。最后一部分文字中有一"惌"字，同"怨"。《集韵·元韵》："怨，或作惌。"《晋书·陆云传》："非兰惌而桂亲，岂塗害而鏊利？""怨"字写法与此石上同。

《崔敬邕墓志》的书法艺术性，前人评论与《刁遵墓志》同出一脉，其玄妙处在《张猛龙碑》《贾思伯碑》之上。与《刁遵墓志》同出一脉，是说此墓志的书法精神有晋人遗风，飘洒自如，无拘无束。正如何义门题此墓志时所说的"不衫不履""落落自得"的精神。而玄妙在《张猛龙碑》《贾思伯碑》之上，是言此墓志文字的结体、用笔更具书法创作的意识与灵性。结体中有意识的变化，是为更加美化文字、美化整体效果而为的。比如文字笔画的增减与结构的变动，如此石上"撊"字下加四点，"怨"字上加"宀"，"飒"字左右换位等。此石上书法在用笔上含蓄与微妙的变化，初看似整体如一，但细观却灵动万分，所谓"静中有动"正是此种境界。这种"润物细无声"的艺术感染力，比大肆鼓噪、努力张扬更能长久地征服人心。

关于《崔敬邕墓志》拓本的收藏价值当然是毋庸置疑的。虽然近百年来

金石界人士称仅见五本传世，但民间所藏不会没有。与此类墓志刻石如《刁遵墓志》《曹望憘造像记》《元显隽墓志》等价值相比照，若真有《崔敬邕墓志》拓本出世，其价格绝不会低于数十万元，也许会更高。

132 贾思伯碑 北魏孝明帝神龟二年

《贾思伯碑》，又称《贾使君碑》《兖州刺史贾思伯碑》等。（图220）正书体，碑文二十四行，行四十四字。碑阳上方有题额，正书体三行，共八字，白文刻，文曰："魏兖州贾使君之碑"。此碑刻于北魏孝明帝神龟二年

图220　清拓本《贾思伯碑》全图

（519），北宋绍圣三年（1096）时此碑尚在兖州。宋时碑阳上已有温益所刻题跋，元至正十二年（1352），李弼颜等再刻跋于碑阴。清康熙五十九年（1720），金一凤又刻移碑记于碑侧，稍后翁方纲也于碑侧刻上跋语。但一般拓本多无碑阴及碑侧题跋。虽碑阴上有宋、元间人题跋，宋赵明诚《金石录》中也提及此碑，但至今却未见有宋、元间善拓本传世。今日所见最早为明末清初拓本，此时碑文已开始大量漫漶。从《金石萃编》上所引碑文来看，明末清初时碑文已毁近半。明末拓本，第九行"善文赋"之"文"字完好。清初拓本"文"字末一笔右下已连石花。清嘉道年间拓本，"文"字横画完好，右下捺笔已泐损。清末拓本"文"字横画已残近半，撇画上半已残，捺画下半已残。民国年间拓本，"文"字已全泐损无形。

　　《贾思伯碑》传世拓本下半多已漫漶泐损，整篇文字已不可完整读出。从断断续续的文字中知：碑主人贾思伯，字士休，为武威姑臧人，曾任兖州刺史，为国家立了不少功业，此碑刻立于北魏孝明帝神龟二年（519）等。清嘉道年以后拓本，二十三行刻碑的年款已基本泐损而不可识读。清末拓本二十三行仅可见"神"字的左下残画，以及"已"字的大形，"月"字的大形等。碑额上所书"贾使君"三字，这既不是贾思伯的名字，也不是贾思伯的职官名。"使君"是古代对天子使者的一种尊称，汉以后，对州、郡首长也敬称为"使君"。《三国志·蜀书》："曹公从容谓先生曰：'今天下英雄，唯使君与操耳。'"此碑上的"贾使君"就是对贾思伯的一种尊称。州长官一般称为刺史，也有称为"州牧"的。六行"字士休"，此处"休"字右下有四点底，《尔雅义疏·释言》："烋与休同。"《玉篇·火部》："烋，美也，福禄也，庆善也。"另，也有将"休"字下四点底改写成一横画的，古时行书体中常见有如此写法。姑臧，县名，汉初时设置，为武威郡治所在地，北魏时曾一度废除，改为林中县，北周时又复旧名。

　　此碑拓本在目前所能见到的文字中，没有多少写法怪异的文字。加之文辞残断，也就无法再做更多的考释了。但这些残断的文辞，并没有影响人们去欣赏、学习此碑的书法艺术。（图221）杨守敬在《评碑记》中这样评价此碑："余按，书体与《张猛龙》相似，古厚处犹欲过之。"而一般认为，此碑书法不仅"古厚"处略胜于《张猛龙碑》，恬静秀美处也较《张猛龙碑》为上。此碑书法在横画的起笔处，一般不去做太多的强调。起笔处的方与圆都是自然、不经意所形成的。这样一来，反倒显得变化多端、用笔丰富了。在笔画的转折处，也没有过分强调使用折肩斜笔的方法。这样，也就避免了行笔过程中容易产生的生硬感。所谓变

图221　清拓本《贾思伯碑》局部图

化万千，贵在自然，正是此碑书法的主要特点，同时也是所有书法作品所要追求的高层境界。

《贾思伯碑》拓本，清嘉道以前的极少见，清末民初所拓传世较多。2005年春，余曾于长安肆上见有一"文"字右下稍损的裱本，后附有宋代温益的题跋，字口、纸墨尚好，当为清嘉道年间所拓。此册曾藏于长安名家朱叙五家，裱册上有朱氏印章多枚，2006年此册以三千元被上海一收藏家收去。因此碑下半文字泐损严重，影响了视觉效果，整纸拓本的观赏其实不如裱册更清楚，更能了解书法艺术。但一般收藏者不分情况，仍一味地追求整纸拓本。有欲出数千元以上寻求清末所拓整纸本的，真是执着的爱好者。

133　寇凭墓志　北魏孝明帝神龟二年

《寇凭墓志》，正书体，文二十四行，行二十字。其中前二十三行为墓志本文，最后一行为墓志刻成后，另外加刻的寇凭夫人的家世与名号。（图222）此志刻于北魏孝明帝神龟二年（519），民国七年（1918）出土于河南洛阳城东北的栏驾沟。无盖，墓志拓本高约52厘米，宽约63厘米。同时出土的还有"寇演""寇遵"等寇氏家族的墓志。据《寇凭墓志》上称，寇凭逝后埋葬在"洛阳都西廿里北芒上"。而传说此墓志的实际出土地却在洛阳城东北，可见古今洛阳城的位置是有一定变动的。《寇凭墓志》出土后曾流落到苏杭一带，一度归吴县古物保存会所有。抗日

图222　民国拓本《寇凭墓志》全图

战争中毁于战火。所见民国年间拓本，墓志文字完好无损，文字极少泐损。（图223）

有书中将此志名为《本郡功曹寇凭墓志》，这是采用了墓志文第一行上的文字。此处所谓的"本郡"，是相对下面文字"行高阳县"而言的。"行"，即指"代行"。古时有官位缺员，暂由其他官代理者称为"行"。寇凭以郡功曹代理高阳县事，故称"行高阳县"。北魏时的高阳县在山东临淄西北一带，为当时高阳郡的府址。此处的"本郡"，指的就是高阳郡，"本郡功

图223　民国拓本《寇凭墓志》局部图

曹"即高阳郡功曹。墓志文一行，"丞"字中间多写了两道横画。增减笔画在六朝文字中是常见的事，但在"丞"字中间加两横画的写法却不常见。三行"氏族"之"族"，左旁"方"此处写成了"木"形。这种写法古今经典、字典上均未见过。这应该是刻写人随手的变化，今天的读者应当了解、熟悉此类文字的变形写法，以帮助阅读古代碑文。但不一定要作为楷模，并运用到实际书写之中。六行"假节龙骧将军"，"假"此处写作"徦"形，"骧"字少了"马"字旁。古代时，未经正式任命而代理行使权力的职官称为"假"，如"假守""假令"等。《王僧墓志》中有"假节督沧州诸军事"，意即与此处同。九行"善草隶"，"隶"此处写作"捺"形。这种写法是前所未见的，应增入《六朝别字》一书之中。十七行最上"之缺"，"缺"字左旁写作"垂"形。唐慧琳《一切经音义》卷一："缺，《仓颉篇》：'亏也。'《说文》：'器破也。从垂、从夫、或从缶作缺，亦同。'"十九行"暾然独㭊"，"暾"形容清明之貌，读如"皎"。《后汉书·乐恢传》："恢独暾然不污于法。"此处中间部分从"身"，不从"旁"，六朝书法中有此种变化。"㭊"即"例"字的一种变形写法，下面多写一"木"字，以增加墓志主人如木独立的感情色彩。"例"此处为"类""列"之义讲。

二十行"胜为勖赏","胜"右旁"正"字最上一横画此处延长到了左边，将左旁"月"字盖在下面，这种变形使许多人都无法辨认出此为何字。"胜"，读如"蒸"。《集韵·清韵》："煮鱼煎肉曰胜。"也泛指美味，此处意指得到了奖赏，与上一句"曲肱衡门"，都是用了寇凭曾经历过的事作为典故，以此来赞扬寇凭短暂人生的辉煌。

《寇凭墓志》的书法艺术表现是以平和为主，用笔刚柔并济，结体中规中矩。有个别字虽有些变形，但比起其他六朝文字来，已经算是极正规的文字了。纵观整篇文字，虽方笔圆笔兼有使用，但自始至终文字的书写风格是保持一致的。将一篇书法作品书写得风格统一，这是书法艺术创作的最基本要求和标准。尽管在书法艺术中还有"破体书"之说，但就大多数书法爱好者来说，先完整统一，比真、草、隶、篆兼施更为重要些。有了整体的基础，变化才能有美感。否则的话，东一榔头西一棒槌，只会让人觉得书写者的做作之情。

《寇凭墓志》抗日战争时已毁于战火，拓本也较少见，余所藏此本为长安古物鉴定家刘汉基老人所藏，1996年以二百元得之于某碑帖商处。六朝墓志民国时毁佚不少，此类已毁已佚的六朝墓志拓本今多在五千元以上方能购得。有个别出土较早，又被名家推崇，今已遗毁的墓志拓本，如《张黑女》《董美人》之类，价格也有可能已达百十万元以上。

134 李壁墓志 北魏孝明帝正光元年

《李壁墓志》，正书体，阳面刻文三十行，行三十一字。（图224）阴面刻文一列，字形较阳面大。此墓志刻于北魏孝明帝正光元年（520），清光绪末年出土于河北省景县（又称景州），曾归山东德州金石保存所保存。有人对此石是否出于景县提出异议，认为此石应该出于德州。景县与德州之间相距约三十公里，此墓志上明确写着葬于"脩县南古城之东"，"脩县"即"修县"，在今景县以南约五六十公里处，而离山东德州也就三十公里。

此墓志出土地旧属景县，距德
州城却更近。墓志出土后被运
往德州是很正常的事。据《校
碑随笔》记载，清光绪年间初
出土时，初拓本为擦墨法所
拓。清宣统年以后，墓志在德
州时，均为淡墨拓法。此时拓
本，墓志阳面增刻罗正均题跋
四行。墓志归德州金石保存所
后，拓本则多为"乌金拓"，
墨色黑重光亮。此墓志新旧拓

图224　民国拓本《李壁墓志》全图

本文字泐损情况变化不大，可以从拓本的墨色、拓法来鉴别拓本的前后时
间。此墓志是由一旧碑的上半改刻而成的，所以墓志上部呈圆形。碑阳上方
还可见原碑头上两侧所刻的蟠螭形。

　　墓志文第二行"弓剑"的"弓"字，在写法上有些变化（图225），
"弓"字最下的"横折钩"写法平而宽，这种造型是其他碑石文字上所少见
的。九行"游心稷下"，此处的"稷"字写作"禊"形，这是从金文篆书体
中变形而来的。"稷下"，地名，故地在今山东省淄博市。《左传·昭公十
年》："五月庚辰，战于稷。"陆德明释
文："稷，地名。六国时齐有稷下馆。"
《史记·田敬仲世家》："齐宣王时，稷下
学士复盛。"此处言孝文帝"游心稷下"，
就是说孝文帝向往那些有学之士。九行"诺
恨阅不周"，与十九行"诺绪失源"，都有
一"诺"，读如"如"，两处用法、意思
皆通"如"。二十二行"拥宠终归，势倾京
野"，"终"读如"同"，以音近通"同"
字。此义在今日所见主要的字典上均未见记
载。东魏《李洪演造像记》十八行"脩脱六

图225　民国拓本《李壁墓志》局部图

度"，"脩"字义也为"同"，用法与此处同。

　　《李壁墓志》的书法，在用笔上与《张猛龙碑》《张黑女》等规整方正一派的书法风格相似，但结体上却时时有松散自由的变化出现。对于这种运用变化了的结体，今天的临习者可以有选择地学习和使用。不能因为古人曾经这样写过，就认为一定是合理、合法的，就一定要运用到今天的书法创作中去的。

　　《李壁墓志》的拓本传世不多，近年也未在市场上或拍卖会上见到过此拓。此种形制较大的六朝墓志拓本，按照2015年以后市场价格一般应在三四千元左右。但因为《李壁墓志》为近代金石家们所重视，《校碑随笔》等金石著作中也极力赞赏，所以，此类墓志可称为"名品"，拓本多在五千元以上才能购得。

135　张猛龙碑　北魏孝明帝正光三年

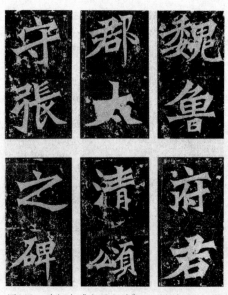

图226　清拓本《张猛龙碑》册页局部图

　　《张猛龙碑》，又称《鲁郡太守张猛龙碑》《张猛龙清颂碑》等。正书体，碑阳文字二十四行，行四十六字。碑阴题名共十二列，每列二至二十二行不等，每行字数也不等。碑阳上方有题额，正书体，白文刻，三行共十二字，文曰："魏鲁郡太守张府君清颂之碑"。（图226）此碑刻立于北魏孝明帝正光三年（522），由于碑文内容是颂扬鲁郡太守张猛龙兴学宣礼之事的，所以此碑也就一直被置于曲阜孔庙之内，而得于完整保存至今。宋代时金石家们即

有著录，但至今却极少见有宋拓本传世。所见最旧为明初拓本，二行"周宣时"，"时"字左旁"日"字完好，右旁三道横画均完好，下部"寸"字下稍损。明代中期拓本，二行"时"字左下已连石花，右上可见两道横画，十行"冬温夏清"，"冬"字长撇画下端未泐粗。明代后期拓本，十行"冬"字撇画已泐粗，十七行"庶"字上未连石花，十八行"盖魏"二字中间石花已泐渐大，但未连及二字笔画。"盖魏二字未连本"是明代时拓本。旧时有人在"盖魏"二字之间泐痕上填墨，以充旧拓。读者应注意，并可结合其他文字来分辨。清初拓本，十七行"庶"字上已连石花，十八行"盖"字左下角与"魏"字左上角已被石花泐连。清乾嘉年间拓本，十行"冬温夏清"，"冬"字撇画末端已损，十八行"汉冠盖魏晋"等字全损。清嘉道年间拓本，十行"冬"字损半，十六行"我君今犹"，"犹"字已泐，十七行"能式"，"能"字左下、右上均损，"庶"字已泐损严重，仅可见大形。清末拓本，十行"冬温夏清"，"冬""夏"二字均泐损。民国以后拓本，碑上文字泐损已多，字口也磨损严重，致使拓本上文字的笔画变细，书法精神大受影响。清以前拓本多不拓碑阴及碑额，清后期拓本碑阴碑额方全部拓出。

在古代刻石文字中，常见有"府君"的称谓。就如此碑额上称张猛龙为"张府君"一样，"府君"在汉魏时期是对太守的一种尊称。《日知录·二十四府君》："府君者，汉时太守之称。《三国志》孙坚袭荆州刺史王睿，睿见坚惊曰：'兵自求赏，孙府君何以在其中？'"后世碑文中也有将省一级官员称为"府君"的。此碑额上所称"清颂碑"，是说此碑是颂扬张猛龙的文字，与"神道""志铭"不同。北魏时佛道大兴，所做之事、所立之碑多与佛道之事有关。官员们也多喜佛事，以祈求得到官运、财运。而鲁郡太守张猛龙却激浊扬清，秉承祖训，兴学讲经，教化民众，以礼易俗。鲁郡作为孔孟之乡，当地百姓们自然对这位不随流俗的太守有着崇敬之情。所以，也就刻立此碑以为颂扬张猛龙的高洁清明。

碑文一行"猛龙字神圀"，"圀"，检历代字典经书均未见此字形。（图227）朱彝尊《曝书亭集》跋《张猛龙碑》文中道："按，圀，呼骨切，日出气也。""呼骨切"即读如"护"。除此之外，很少有人将此字再作进一步的考释了。多数人仅称此字"意义不详"了事。另有人将此字释为"囷"，

438

图227　清拓本《张猛龙碑》册页局部图

考为"渊"字的古文写法。但无论怎样观察，碑文上此字的中间都无"水"的形态。此碑上的"囦"，应是"回"字的一种变形写法。《说文·囗部》："回，籀文囧。"朱彝尊所谓的"呼骨切，日出气也"也是将此字看作"囧"字来解释的。"囧"除了《说文》上所称"象气出形"外，还有疾速、瞬息之间等义。扬雄《羽猎赋》："昭光振耀，蠁囧如神。"古时，中国人名与字的意义常常是相联系的。此碑主人张猛龙字神囦，即言猛龙行动神速，瞬息万变。碑文中将"友朋"之"友"写作"㕛"形，这是采用了篆隶书结体中的写法。《玉篇·又部》："㕛，今作友。"碑文中"致养不辞，采口之懃"，《正字通·心部》："懃，同勤。"此处有尽力、殷勤之义。"勤"下加"心"，是在强调用尽心力的意义。汉魏碑石上常见在本字上增加笔画来加强字义的现象，"勤"下加"心"，《礼器碑》上也如此写法。碑文"以礼移风"，"风"字写作"凨"形。在其他古代碑石上，还有将"风"字变成"凬""凮""凨"等形态的，都是根据不同的文字环境及内容来做变化的。作为今天的书法创作者，了解这些文字变化是有必要的，但不一定非要在实践中应用。在今天书法愈来愈走向狭窄的艺术塔尖时，要使书法这种艺术被一般人既能够理解，还能够接受，书法创作者还是多使用标准的文字为好。

《张猛龙碑》的书法被前人评为"上上之品"。无论是从用笔上、结体上还是章法上来讲，其艺术性的高超之处都是众多六朝碑版文字所不能比拟的。此碑可称是六朝楷书中，书法艺术性、技巧性最为完美的碑石之一。杨

守敬在《评碑记》中称："《张猛龙碑》书法潇洒古淡，奇正相生，六代所以高出唐人者以此。"若论楷书，唐人所写已臻登峰造极。每一字的结体、用笔，增一点嫌多，减一笔嫌少，精确得几乎无以复加，每一字都充满了理性与法则。而《张猛龙碑》的书法，在结体严谨的同时，又不失个性的张扬。如"星"字，此处上下结构稍稍错位，下部"生"字的中竖笔，并没有对准上部"曰"的中心，而是向右稍稍偏移，几乎接近了"曰"字的右边竖笔。行笔上是严谨的，但结体上却稍有变化，让理性和感性和谐地结合在一起。这一点就是杨守敬所说的"高出唐人"的地方。这也就是说六朝人书法未失淳朴自然之心。任何艺术，如果缺乏朴实与纯真的一面，也就失去了生命力，也就不能为广大人民群众所喜闻乐见。

《张猛龙碑》的拓本传世不应算少，但真正的旧拓善本却不多见。一册明拓《张猛龙碑》，在民国年间就需大洋五百多元才能购得。20世纪90年代初，日本人来中国寻访碑拓，清中期所拓的《张猛龙碑》，出到了十五万日元（当时折合人民币一万两千多元）。近年收藏金石拓本的人渐多，藏品出世也多。一般清末拓本，多在五千至八千元就可得到。如有清中期"冬温夏清本"，或更早一些的拓本，那价格定然上了三五万元。但是，现在虽然狂购碑帖的人不多，而愿将善本出售的人也越来越少，这也就造成了碑帖收藏界的供货不足。

136 马鸣寺根法师碑 北魏孝明帝正光四年

《马鸣寺根法师碑》，简称《马鸣寺碑》。（图228）正书体，碑文二十二行，行三十字。碑石上方有题额，阳文刻，四行共八字，文曰："魏故根法师之□□"。后二字泐损严重已不可识。在题额八字之上，又另刻"马鸣寺"三字，白文刻，正书体。此碑刻立于北魏孝明帝正光四年（523），原石在山东省乐安县。宋、元、明诸代均未见有金石家所著录，明末清初时始被人发现，此时碑已断裂。清乾隆年间拓本，断裂纹极细，从拓

图228 民国拓本《马鸣寺根法师碑》

图229 民国拓本《马鸣寺根法师碑》局部图

本上几乎无法看到，故也称此时的拓本为"未断本"。清嘉道年间拓本，碑上裂纹稍稍显露，但未伤及文字，故称为"线断本"。清道光年以后拓本，碑石上左低右高两道裂痕明显可见，碑石已被裂纹分成三段。清道光年间拓本，碑文二行"润"字左半已损，右半尚存。稍后裂痕渐粗，裂痕内伤字不少。民国年间有人给碑上裂痕内填蜡，然后补刻文字再拓，以充旧本。但补刻文字的精神与原石文字还是有一定区别的，稍稍观察当不难辨出。（图229）

《马鸣寺根法师碑》的文辞极其雅训华丽，六朝骈文的所有精华都可从此中读出。其中从九行的"理与妙共长，辞与玄同远"之句可以看出，《岳阳楼记》的意境、句式完全是从此中句法中学来。此碑文上还使用了一些变形字体，前人未能指出，或指出而未能考释，这里选出数字做以说明。二行"髫发"，即指垂髫之岁。古时称未成年儿童为"垂髫"，"髫"是古代儿童下垂的一种发式。此处将"髫"字上部右边三撇笔画省去，又将下部"召"字移到了右部，上下结构变为左右结构，汉隶中常有此类写法。四行"泥滓"，此处"泥"下多写一"土"字，"滓"字

右下此处从"幸","幸""辛"二字音形俱近，故有所借代。七行"摵御十地"，《集韵·职韵》："摵，攴也。"小击之义，读如"这"。碑文上此字的结构右下有一变形，写法形如"弌"，此形各种字典上均未见记载。九行"众廦"，"廦"，古通"席"。司马相如《上林赋》："逡巡避廦。"李善注："《孝经》曰：'曾子避席。'"十七行"哲人厷举"，《说文》："厷，不顺忽出也。从到子。""厷"读如"突"，"到子"即倒着书写的"子"字。而可理解为倒着生产出来的一个孩子，所以，古人称之为不顺。段玉裁注《说文》："（厷）谓凡物之反其常，凡事之逆其理，突出至前者，皆是也。"

此碑书法无论从结体上还是用笔上来讲，都与同时期刻石的书法有着许多不同的特点。首先，此碑文字结体比较紧凑，大开大合的结体不多。其次，笔画对比强烈。每一字之中，竖笔多较横笔粗壮，有两道竖笔时，右边一道总比左边一道要粗。横折之笔，均有一大斜肩向下，如钉子形，这种斜肩常常高出横画之外。宋人（如苏东坡）书法与此碑书法有着许多神合之处。古代碑石上的书法，如果其写作特点鲜明，就容易被学习者掌握。学习书法首先要有其形，得其态，进而才能理解其用笔，领会其精神。要掌握一种碑石上的书法，最有效、简单的方法就是找出这一书法作品用笔和结体的特点。能找出些特点，书法学习也就进行了一半。多读帖，多思考，比对照着碑帖一味地临摹更为重要。

《马鸣寺根法师碑》清早期拓本甚少见，一般清后期拓本，整纸未裱者，2005年以前市场价多在一千五百元以上；裱册而无名人题跋者多在一千元左右。2018年后碑帖收藏开始兴起，此碑普通拓本价格亦需五千元。近世将未经裱册的整纸碑帖看得稍重，这是因为，许多人在装饰居室、办公室甚至大饭店时，常将碑帖作为一种特殊的装饰品，用它来增加室内的文化感和艺术性。这种需求使得整纸碑拓的价值超过了裱本许多。但真正可称为宋、元、明时的善拓本，却常常是裱册本。金石研究与收藏的要求，和此类装饰用的要求是两个不同的概念，碑帖爱好者应注意辨别，不可偏执一方。

137 高贞碑 北魏孝明帝正光四年

《高贞碑》，又称《龙骧将军营州刺史懿侯高贞碑》《赠营州刺史懿侯高贞碑》等。（图230）正书体，碑文二十四行，行四十六字。碑额上方有篆书题额十二字，阳文刻，曰："魏故营州刺史懿侯高君之碑"。据此碑内容知，高贞卒于北魏宣武帝延昌三年（514），时年仅二十六岁。后被皇帝追封为龙骧将军营州刺史，并谥号为"懿"。高贞卒后十年，即北魏孝明帝正光四年（523）六月，才造石刻碑立于墓前。此碑清乾隆年间出土于山东德州，嘉庆十一年（1806），孙星衍在山东做督粮道时，将此碑移至德州学宫，并于碑阴刻跋数行以记移碑之事。孙星衍又将其所藏"泰山刻石二十九字本"双钩上石，刻于其跋之后。清代拓本多不拓碑阴文字。清乾隆年间初拓本，第八行"英华於王"，"於王"二字完好，第十二行"君戚愈重"，"重"字下面两横画稍损，十九行"安东"二字右边稍损。清嘉道年间拓本，八行"於王"二字，"於"字损右下的两点，"王"字首横画已临近石花但未连及。清末拓本，八行"於"字右下两点损，左边竖钩笔最下端稍连石花，"王"字第一横画损，第二横画后半损，中间竖笔也损，"王"下有一"许"字完好，七行"阁倍"，"阁"字中间稍损，"倍"

图230 民国拓本《高贞碑》全图

字完好，十二行"重"字上存两横画。民国年间拓本，七行"阎倍"二字全泐，八行"於王"，"於"字存上半，"王"字下面的"许"字全泐。初拓本多淡墨拓，有一种"乌金拓"本，将"於王"二字填墨后以充初拓本，因填墨后整体墨色不一致，所以，索性就将拓本全部填墨，墨色沉重，后就称此为"乌金拓"。这种"乌金拓"与原石上重墨所为的"乌金拓"是两码事。稍观察碑上其他文字的泐损情况，便可知此为伪造之本。这种做法极大地损害了"乌金拓"本的声誉。余所见一些碑的乌金拓本，墨色沉稳自然，字口也清晰有力，碑上石花自然，一望便知为清末时精拓本。泐损处没有填补墨色，却一点也不减少此拓本的收藏价值与欣赏价值。乌金拓有乌金拓的好处，并不像某书上所说的那样："乌金拓，是为容易欺人。"此说有些偏颇。

《高贞碑》上的文字可以说是比较标准的楷书了。虽然此中也有一些文字的写法不易识读，但并没有影响此碑书法的整体风格。北魏太武帝拓跋焘始光二年（425），为了规范文字的书写，太武帝"初造新字千余"，并下诏曰："在昔帝轩，创制造物，乃命仓颉因鸟兽之迹以立文字。自兹以降，随时改作，故篆隶草楷并行于世。然经历久运，传习多失其真，故令文体错谬，会义不惬，非所以示轨则于来世也。孔子曰，名不正则事不成，此之谓矣。今制定文字，世所用者，颁下远近，永为楷式。"（见《魏书·帝纪第四》）

北魏太武帝所造的近千"新字"，今天没有资料可知具体为哪些。用《说文》上的标准，或后世楷书的标准来衡量六朝人所谓的"楷式"文字，其中仍有不少是"异体字"，这是那个动荡时代的产物，今人应该理解。（图231）

碑文三行"其公族有高子者"，"族"字左旁写作"扌"形，这是从篆隶书体中楷化而来的，此字形、义前人少有指出，各字典上也不见记载。七行"因已殊异公族"，十四行"九族悼伤"，诸处"族"字皆如此写法。《尹宙碑》上

图231　民国拓本《高贞碑》局部图

"族"字写法也与此处相近。四行"不霣其名"，"霣"读"陨"，前人多未能释出，原因是此字上有两处写法的变化影响了辨识。一是此字上部雨字头省写了两小点，成了"雨"形。二是下部"员"上的"口"写成了"厶"形。所以，一般人不易辨识。《说文》："霣，雨也。"又通"陨"，此处有废、废弃之义。《左传·宣公十五年》："受命以出，有死无霣，又可赂乎？"杜预注："霣，废坠也。"五行"青州刺史庄公"，"庄"字此处从病字头，而且内部"土"字用了隶书的写法，右下多加了一点画。六朝时，许多从"广"的字都从"疒"，从"亻"的字也多从"彳"。这种写法在当时也许就是一种正确的、通行的写法，也许就是北魏太武帝"初造新字千余"中的一种。六行"清晖发于载卡"，"晖"字此处将左旁"日"移到了上面，成为"晕"形。"卡"，《字汇补》上称"与弄同"，似不全面。陆增祥《八琼室金石补正》以为此字是"卞"，通"弁"，通"辨"，此说在此处较近原意。"卡"应是"卞"的一种古文写法。《汉书·哀帝纪赞》："时览卞射武戏。"颜师古注引苏林曰："手搏为卞，角力为武戏也。""卞"为儿时游戏，此处引申为儿时。通读碑文上此段文字可知，此段是在赞扬高贞之父高偃少儿时即才华出众。"清晖发于载卞"，即言从儿戏中就可看出他的"清晖"，也就是才干过人的地方，与下句"秀悟□乎龆齿"为排比句。"龆齿"亦泛指儿童。十一行"备陈瑶金，必剖金求其可"，"金"字此处作"佥"形，所以，人多不能识。此处"金"是"捡"的省写，有察看、拣选之义。碑文中还有一些变形的文字，如戚、勃、修、冕等。结合上下文，一般读者应该都能识出，这里也就不一一再作考释了。

《高贞碑》的书法自出土以来就被评为上品之作。杨守敬在《评碑记》中称："此碑书法方正，无寒俭气。"这只是泛泛而谈，并没有品出此碑书法的妙道来。此碑书法横画的起笔落笔处，已没有了其他六朝碑版文字中明显"做"的痕迹，而是用笔自然平和，藏锋敛气于文字之内。这样一来，横笔画书写出来的效果就自然流畅、清静凝神了许多。此碑书写者在处理撇捺两种笔画时，十分注意手腕的收束、翻转，并不去做出"长枪大刀"形的夸张。此碑上的撇捺笔画，有力而不野蛮，强劲但不粗鲁。有些字如"外""令"等撇捺笔的写法极其温润，颜鲁公、赵松雪书法的用笔与此有

神合之处。此碑书法还有一个特点就是文字在结体时的避让、呼应十分讲究。有些字的避让变化比较明显，如"望"字，将左上角的"亡"作为偏旁移到了左边，而"月"和下方的"王"变成了右旁，上下结构变为左右结构，这样，文字就显得方正了许多。再如"瞻"字，将左旁"目"字写小，并向上稍提，将右旁的一长撇画写长来承接"目"字。这样的变化减少了"瞻"字的宽度，使文字更集中、更方正，从而与整体和谐。整体和谐是楷书艺术的主要特点和要求，这一点在唐人的书法中最被看重。此碑上有些文字的避让变化比较细微，如"骥"字，左旁"马"字的第一笔较其他短横画稍稍为长，有些要掺进右旁笔画内的意思。这样的变化将左右两部分在气韵上融合到了一起，所谓"静中有动"，即此种写法。

《高贞碑》的初拓本，民国年间即开出了八十块大洋的价格，今天一本初拓本价格肯定上数万元。一般清末拓本，2003年时市场价多在两千元左右，民国年间拓本则需一千元以上。近年来，北京各拍卖会上碑帖拍品渐多，善本价格极高，一般拓本却没有被人重视。反观上海诸拍卖公司，近年多有碑帖拍出，价格有千，有万，也有数百者，收藏者按需购买。无疑，精明的他们已经看出了碑帖收藏的价值上升空间。

138 鞠彦云墓志 北魏孝明帝正光四年

《鞠彦云墓志》，又称《中坚将军鞠彦云墓志》《黄县鞠彦云墓志》等。正书体，墓志正文十四行，行十三字。墓志盖上有文字三行，共十二字，白文刻正书体，文曰："黄县都乡石羊里鞠彦云墓志"。（图232）此墓志刻于北魏孝明帝正光四年（523），清光绪初年出土于山东黄县（今属龙口市）。出土后不久，此石即被镶嵌于黄县县署壁间，因不便捶拓，故拓本传世甚少。此石嵌入壁间太深，墓志四边的文字不易拓到，捶拓者需改换稍小的拓包后，再次施墨才能完成。所以，拓本四边上的墨色常比中间部分为淡。民国以后，有两种翻刻本出世。一种字体较肥重，此种翻刻本首行

图232　清拓本《鞠彦云墓志》全图
　　　　及志盖拓本图

"秀才"之"秀"右边泐损，而原石本"秀"字完整无损。第八行最下"润"字中间笔画，原石上写作"玉"，翻刻本写作"工"。另一种翻刻本，字体较细瘦，第十一行"威恩"之"恩"字，原石本"恩"字上部内部笔画不连左竖笔，翻刻本则与左竖笔相连。所见清光绪年间拓本，一行"大魏"之"魏"字左上第一笔未泐损，与第二道横画间有墨线相隔，民国年间拓本，"魏"字左上第一笔与第二笔已连为一体。七行"东城侯"之"东"，清末拓本第一笔左下与第二横画左端未连，民国年间拓本，此处已被石花泐连。

墓志盖上所称的"黄县"，位于山东省东北部，古为莱子国，秦时置为黄县，在今蓬莱市以西，今属龙口市。墓志文第一行上所称的"本州"，即指"登州"。北魏时黄县为登州所属，范围在山东半岛的东北部。四行"本州司马"，即言"登州司马"。商周时即设"司马"一职，起初为掌管国家军事的大臣。汉以后逐渐变为将军的佐史。六朝以后，各地方军事组织也设有司马一职。"中坚将军"是汉时所封授的"杂牌"将军号，魏晋以后仍有沿用，地位较低。六行"祖母昌黎韩"，即指鞠彦云的祖母为昌黎郡的韩氏，古时，韩氏为昌黎郡的望族。昌黎郡与黄县隔渤海

相望，在今营口市四周。唐朝著名诗人、散文家韩愈，以其郡望而被称为"韩昌黎"。但有人对"韩昌黎"一说提出异议，认为韩愈出生于邓州南阳（今河南南部）。此石上"昌黎韩（氏）"之句，可证明韩氏古时在昌黎郡一直为望族大姓。所以，将韩愈称为"韩昌黎"，一是根据了史书（《旧唐书》）上的记载，二是有其他资料（如此类古代刻石文字）为佐证，应该不会有什么问题。古今人多以上辈的籍贯，而不是以自己的出生地为其郡望。

《鞠彦云墓志》上的文字结体清晰明了，基本上没有难以辨认的文字。唯十二行"至德淯弘"，"淯"字稍生僻，写法也稍有变化，可算是一个难认的文字。《字汇·水部》："淯，小水貌。"读如"吟"。此句是在称赞鞠彦云有大德但并不张扬。此处将"淯"字上部的"八"，写成了两点形，并与下部相连，所以使人难以辨识。

《鞠彦云墓志》出土稍晚，未能得到清代金石大家们的评赏，所以名声并不显赫。从另一方面讲，这种"埋没"也保护了它的存在。没有人整日追寻，没有人整日捶拓，在研究碑石最热的清末民初时期，此石文字无大损坏而能得以存世，真为幸运大事。不知后来至今的几十年，此石还安然否？此石书法方笔使用得较多，整体看来，文字的结体或长或宽，或肥或瘦，随字形变化，视情况安排，不经意中却充满了睿智。四行"中坚"的"坚"字，上部左右两部分稍稍离开一点，使下面的"土"字插进去融合在其间，这种避让参差之法实值得学习。十三行"者"字第一横画，写成左低右高的斜笔，极具戏剧性，给整体文字增加了不少灵动感。而墓志盖上的文字，方正有力，开合自然，是题写榜书的最好典范。

《鞠彦云墓志》清末拓本市场上不多见。2005年余在北京一古玩城购得一轴，清末所拓，清末所裱。最上附有一北魏皇兴年造像记一纸，中间为《鞠彦云墓志》盖，朱砂拓，最下为墓志文，淡墨稍湿晕。此轴费去一千元购得。另有一纸旧拓，为长安刘氏藏本，拓工甚精善，上有杨守敬印痕及端午桥题跋，2002年买此本也费去一千元。可谓各有所遇。2019年初在西安古玩市场曾见一整纸裱本，出价三千元未能买到。

139　刘根等卌一人造像记　北魏孝明帝正光五年

　　《刘根等卌一人造像记》，简称《刘根造像记》。（图233）此刻石为横向刻，文字共分为三个部分，从右至左，第一部分为造像记正文，共十九行，行十七字，正书体。中间部分为线刻佛像及弟子像、树石图案等，线条刻画得极其精美。第三部分为造像者题名，正书体，内容分为两段，第一段四行，为当地官员的题名。其中第一行大将军侯刚，已有墓志出土。第二行武卫将军乞伏宝，民国年间也有墓志出土。题名部分第二段又分为上下两

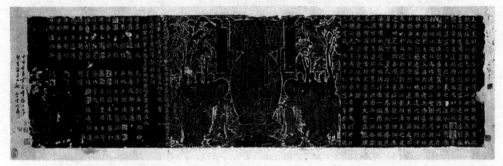

图233　民国拓本《刘根等卌一人造像记》全图

列，上列十三行，为造像主事者"浮图主""斋主"等人的题名；下列十二行为信众"邑子"题名，其中十、十一、十二行每行仅刻一人名，第十一行人名不知何时已被铲除，至今未见铲字前的拓本传世，可见此处铲剜甚早。此造像记刻于北魏孝明帝正光五年（524），清光绪末年出土于河南洛阳。先归郑州郑清湖所藏，后归河南开封博物馆保存。石归郑清湖时，郑氏恐引起人们的注意，极少有拓本传世。石归开封博物馆后，始有拓本大量流传。民国年间早期拓本墨色较淡，石归开封博物馆后所拓本墨色多浓重，称为"乌金拓"。比较民国年间的几种拓本，拓工都可称为善而精，文字泐损变化也不大。民国初年淡墨拓本，第三行"忧"字第一画起笔处可见一丝笔画，"忧"字上部石花中尚存一黑线可见，稍后拓本"忧"上石花则已泐成一

团，已不见"忧"字起笔处笔画。六行"初"字，民国初年拓本"初"字左旁撇笔尚清楚可见，稍后拓本撇画则已泐断。有翻刻本，题名部分漏刻下列第十二行"董珍"二字，文字书写也稍欠精神。（图234）

《刘根造像记》上的文字内容，主要是宣扬信奉佛教的重要性。文辞优美流畅，极少用生涩的字词，使用的典故也为佛教故事中所常见。个别字在写法上稍稍有些变化，如二行"无爽"的"爽"字，写成形如两个"夹"字的重叠。三行最下一字"裖"，读如"沾"。《海篇·示部》："裖，祭也，福也。"此处将右下"丹"字写成了"凡"形，此字本身就不常使用，

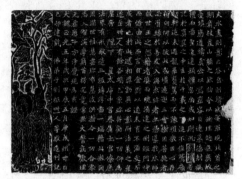

图234　民国拓本《刘根等卅一人造像记》局部图

加上写法有些变化，一般人就难以辨认了。四行"违颜黱忽"，《字汇补·墨部》："黱，虎得切，音黑，义未详。""虎得切"即"喝"音，古时"黑"读如"喝"。根据造像记上此段文字内容来推断，"黱"字应是形容模糊不清貌，与"涤"字古文的形、义都有些相近。"涤忽"，即是飘忽不定。八行"导于水"，"导"字旧体写法下部多从"寸"，或作"木"形，而此处写作"小"字，则极为少见。古今字典上均未见记载，应该是一种特殊的、随手而书写的变形体。十一行"将动异心"，"将"字下部在此处多写一"艹"，遍查古今字典也未见有此字形。

《刘根造像记》的书法谨严清劲，足见六朝人书法的精神实处，自然流畅，一丝不苟，守法如一。整体书写风格不变，而细部用笔、结体又随时变化，这最是六朝人书写文字的本事。不恣意，不僵化，是书法作品外在表现的重要守则，也是中国本土思想文化的一种表达形式。

所见《刘根造像记》拓本，拓工大多精善，而市场价格却常常不昂。2005年，北京、上海拍卖会上几次出现《刘根造像记》拓本，一般成交价仅在两千元左右。个别有名人题跋者，则拍出过五六千元的价格。2018年北京拍卖会上无题跋者价格已开至五六千元。碑帖的市场价格往往并不是代表了

此件碑帖的艺术价值。如《刘根造像记》，无论从书法艺术上、刻工上、品相上都不比同时代的《曹望憘造像记》低多少。只因为《曹望憘造像记》已流佚海外，拓本已不能再生，而《刘根造像记》还在国内，还有再拓的可能。所以，《曹望憘造像记》的拓本价格竟要比《刘根造像记》拓本高出十倍还多。物以稀为贵，这也是支配碑帖收藏价值的一个重要因素。

140 曹望憘造像记 北魏孝明帝正光六年

《曹望憘造像记》，刻在一长方形的佛像底座之上。宽约65厘米，高约30厘米。底座三面为浅浮雕画像，其中一面为"双狮图"，两面为"礼佛图"，第四面即为造像记文字。正书体，文二十二行，行九字。二十三行下有一"大"字，与正文内容无关，似为刻工试刀时所刻。在古代碑石顶上或侧下等，常见有一二字与正文无关，一般认为此皆是刻工为了试石质、刀工而先在石上所刻的文字。（图235）此造像刻于北魏孝明帝正光六年（525），清朝末年出土于山东省临淄县，出土后不久即为山东金石家陈介祺所有。民国初年，陈氏后人经上海来运公司将此造像原石售予法国人，此石现藏法国巴黎博物馆。石归陈介祺前，即有一部分拓本传世，但拓工一般，墨色也较重。石归陈介祺后，陈氏以精工拓之，有时甚至自己亲手捶拓。此时拓工墨色浓淡

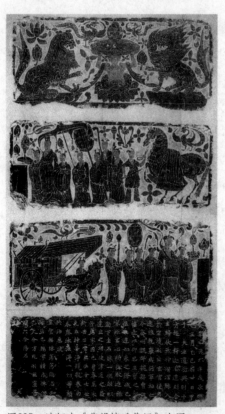

图235　清拓本《曹望憘造像记》全图

适中，而且画像人物的面部采用淡墨拓出，使画像拓本极具立体感。陈氏也有一部分朱砂拓本传世，朱砂内加有上等珍珠、银粉等原料，所以色彩鲜明而沉着。此造像清末时即有翻刻本出世，但刻写不佳，容易分辨。此石原为鱼子石质地，所以原石拓本上多可见许多小圆圈状的石纹。民国年间，有王希董者翻刻一种，其上即仿造鱼子石效果，做出许多小圆圈。文字刻写尚近大形，但石纹一望便知是后做的，不甚自然。原石拓本文字，第一行"岁次乙"，"乙"字已泐损，泐损处有石花，翻刻本则未刻出此字，只是在残字处敲了些石痕出来。原石文字上有些泐痕是自然形成的，如二行"甲"字的下方，四行"启"字的右上方，十五行"常"字的下方等石花，翻刻本上这几处石花都是用刻刀凿出来的，感觉上不甚自然。再者，画像礼佛图部分右边一大马的尾部，原石上马尾与石边沿有一裂痕，翻刻本则完好无裂痕。辨别《曹望憘造像记》拓本的真伪并不难，只需仔细观察拓本上有无鱼子石的质地效果，再对照一下文字的用笔、刻工，真伪基本上就能断定。

　　《曹望憘造像记》的文字书写基本规整，当然也有一两个字在写法上和使用上需要一提。如四行"十万趣一"的"趣"字，"趣"在此处可作两种解释，一为佛教用语，是直接从梵文中意译而来的。意指众生因善恶行为不同，死后则趋向不同的地方转生。《大毗婆沙论·一百七十二卷》："趣是何义？答：所往义是趣义。是诸有情所应往、所应生，结生处，故名趣。"另一种即是当"趋向"之义讲。《篇海类编·人事类·走部》："趣，趣向也。"《诗·大雅·棫朴》："济济辟王，左右趣之。"《毛传》："趣，趋也。"《集韵·遇韵》："趋，或作趣。""趣"的这两种意义在此处都能讲得通。五行"涅槃"，"槃"，此处写作"腺"形，即"槃"字的变形，亦读如"盘"，通"槃"。"涅槃"，佛家语，又译作"灭度"，是指佛教中经过修炼才能达到的一种"圆寂"境界。七行"襄威将军柏仁令"，这是造像主曹望憘的封号和职官名。检历代职官书，自汉以来，未见有"襄威将军"的封号。南北朝时期，南朝的梁，曾设"仁威""智威""勇威""信威""严威"五种将军封号，合称"五威将军"，为武臣二十四阶中的第十六阶。"襄威将军"应该也如此类封号，历代职官书中不记载，应补入。"柏仁令"，此处"柏"字右旁写作"百"，古文"百""白"二字

相通。"柏仁",县名,春秋时为晋国的邑城,汉初时置县,在今唐山市一带。"柏仁"原称"柏人",据《史记·张耳传》记载:"汉八年……上过欲宿,心动,问曰:'县名为何?'曰:'柏人。''柏人者,迫于人也。'不宿而去。"后改县名为"柏仁"。民国时所出《中国古今地名大辞典》上称:"东魏改'人'为'仁'。"而此石为北魏时所刻,可见"柏人"改为"柏仁",至少是在北魏时期,或还能更早一些。

《曹望憘造像记》的书法已是极成熟的楷书体了。有人称,此石书法"已远离我们的习惯概念中的北魏而接近于唐",此说未必全面。《北魏曹望憘造像记》的书法虽是极成熟的楷书体,但其在结体特点及用笔习惯上与唐人楷书还是有一定区别的。首先我们应该弄清什么是"习惯概念中的北魏"体。我们不能仅仅把《始平公造像记》《杨大眼造像记》《张猛龙碑》等剑拔弩张的一类书法看作"北魏书体"。其实,"北魏书体",或称"六朝书体",其书法的风格是丰富而多样的。有些极放纵雄浑,有些却宁静妍丽,不能一概而论。在这种异彩纷呈的书写风格中,结体的高低宽窄随环境、情绪而有所变化,用笔的方圆、粗细也不死守一法。如《曹望憘造像记》的书法,一行之内在基本风格统一的情况下,每一字的大小、长短都不尽相同,而且一行之内的文字在位置上也或左或右,如春风摆柳,自然飘动,这些特点是唐代楷书中极少能见到的。一个时代有一个时代的特点,除了书写者的书写水平、书写习惯不同外,刻字工匠的习惯与水平也是决定不同时代书法特点的外在因素之一。六朝时期,社会割据而动荡,各地都有一些"职业"的工匠专门刻制碑石。这就造成了各地刻石有各地刻石的不同风格,以及丰富多彩的书法表现。到唐代时,全国一统,社会安定。唐都长安内外的碑石,多由一些著名的书家来写,多由一些固定的工匠来刻。尽管书写者不同,但工匠的刻字习惯还是为风格统一起到了一定的作用。我们再来看唐代时的"龙门造像"文字,如果不看年号,仅看书法,你常常会误认为这是六朝人所刻写,这就是民间刻工不同手法流传下来所造成的后果。许多传统文化、传统工艺在民间能够保持数百年或更长的时间才能灭尽。除了这些文化、工艺有其自身的生命力外,民间的习惯势力也是其得以生存的重要条件。孔子曾说"礼失求之于野",就是这个道理。在民间,我们会发现有

许多传统的、有益的东西值得重视，值得继承，包括书法艺术。

《曹望憘造像记》拓本今已不可多得，但不能说民间就没有收藏。仅2000年一年之内，余就曾见到过两件。一为整纸旧裱一轴，淡墨所拓。拓本上鱼子石的小圈点清晰可见，上钤有陈介祺的印章一枚。当年北京嘉德拍卖公司以三万五千元的价格将此本拍出。另一件也为整纸旧拓旧裱，只因墨色较重，已不能明显看出原石上的鱼子石纹。此件拓本上有民国年间文人的题跋，后被北京古籍书店以五千元购去，今不知售于何方。2004年春，上海国际拍卖公司的一次拍卖会上，一件旧拓裱本的《曹望憘造像记》拍出了七千元的价格。一般说来，石归陈介祺后的精拓本，特别是有陈介祺印章或题字的善本，民间交流价格应在五万元左右。其他普通拓本，一般多在四万元。拍卖会上的价格要另当别论，因为其有时高有时低。

141 侯刚墓志 北魏孝明帝孝昌二年

《侯刚墓志》，又称《冀州刺史侯刚墓志》。（图236）正书体，文三十三行，行三十三字。墓志宽、高均约80厘米。有盖，盖上篆书题名四行，行四字，文曰："魏侍中车骑大将军仪同三司武阳公志"。此志刻于北魏孝明帝孝昌二年（526），民国十五年（1926）出土于河南洛阳城东。出土后不久即被运至西安，先归西安段仲嘉所有。段氏为西安有名的碑帖商，在西安碑林旁设有店铺专营碑帖，与各地碑帖商交往甚多，并获有不少碑石墓志原物。此志归段氏后所拓之本，拓本左下多钤有段氏印章两方，一为朱文"仲嘉过目"，另一

图236 民国拓本《侯刚墓志》全图

为朱文"长安段氏四世藏石"。"四世藏石"之说，当然是为了掩人耳目而已，在任何时候，如果牵扯到挖坟掘墓，都不会是件好事情。此墓志归段氏后不久，又被转售给了于右任。民国二十七年（1938），于氏将其所藏古代刻石全部捐给了西安碑林，此志亦在其中。《侯刚墓志》出土稍晚，所以，新旧拓本的文字变化不大。早期拓本上多有段氏印章，归于右任后所拓，又多钤"鸳鸯七志斋"朱文印章，稍后拓本，右下常见"西安碑林精拓"的朱文印记。（图237）

图237　民国拓本《侯刚墓志》局部图

侯刚，《魏书》上有其传。此墓志上所言职官、事迹多与史书上相吻合。只是侯刚晚年因专权横暴，于孝昌元年（525）被灵太后削去封爵职官，仅留征虏将军一有名无实的爵位等事件，墓志中却只字未提。在侯刚去世的前一年，他曾资助过乡里刘根等四十余人，建造了佛塔一座。此佛塔底座所刻的造像记中，有侯刚的名号和职官名。其中所列"领左右"一职，墓志文上未曾提及，而《魏书》上却有记载。所谓"左右"，即"左右将军"的省称，"领"，即指兼领。古时，以高级职务兼任下级职务者谓之"领"。侯刚兼左右将军时，为车骑大将军，统领诸军事，故称为"领左右"（将军）。墓志文三行"其先大司徒霸"，"霸"此处写作"覇"，《广韵·祃韵》："霸，俗覇。"魏晋南北朝刻石中，常见有此种写法。三行"入动百揆"，"动"此处写作"勶"形，是"勤"的一种变化，《集韵·董韵》："动，或作勤。""动"在此处有"震动""震慑"之义。"百揆"原指各种事物、政务，此处引为"百官"。《后汉书·张衡传》："百揆允当，庶绩咸熙。"古代碑文上的异体字，一般是由两种情况变化而来。一种是文字字根与辅助笔画的变化，

如采用假借、转注之法，将一些文字的偏旁、笔画改变，而成为一个新字。这种变化所造成的异体字是文字学范畴内的。另一种变化是不改变文字的字根与偏旁，也没有增加或减少笔画，只是在结构上或上或下、或左或右地做一些移位和重组。这种变化所造成的异体字，是在书法艺术范畴内的。就今天学习书法的人来说，应多注意学习后一种变化所产生的异体字，找出这种文字变化的特点和规律，来为自己的书法创作服务。至于文字学意义上的假借、转注所形成的文字，或古代俗体字等，应该也有一定的了解，以便更好地学习书法艺术。在今天的书法创作中，一切书法爱好者和书法家，都应该尽可能地避免或减少使用异体字，以维护现代汉语文字的完整性和纯正性。五行"以儒雅稽古"，"稽"字在这里是一个书法意义上的变形和重组。右旁下部一横画和"曰"字，被重组到了下部，左旁的"禾"与右旁上部的"尤"被重组后放在了上部，"尤"字右上的一点儿，也被移到了中心地带。这种变动和移位，只是为了增加文字在书法作品中的表现力，而没有对文字本身的意义有所强调或引申。十二行"惏心期绝"，《说文·心部》："河内之北谓贪曰惏。"段玉裁注："惏与《女部》婪音义同。"故"惏"亦读如"婪"，贪婪之义。二十行"外戚"之"戚"，此处加写了女字旁，强调了这种亲戚是母系外姓方面的亲戚。从墓志上最后一行题名知，此墓志文为侍御史戴智深所撰。在六朝墓志中，明确写出撰文者姓名的不多见。唐以前碑石多不写书丹者姓名，大多是撰文者姓名。据信，古时书丹者与撰文者常常是同一人。此墓志也许就是侍御史戴智深所书上石刻成的。"侍御史"是古代御史大夫的属官，唐以后省称为"侍御"，其职能为"掌察举非法，受公卿群吏奏事，有违失劾举之"。可见，"侍御史"多是由具有一定文化水平的文官担任，书法精湛也必定是其本职能力之一。所以说，推定此墓志为戴智深所书不是没有可能。

虽然侯刚是在被削职后去世的，但其家族显赫，墓志自然也不会狭小，文辞、书写自然也不会草率。此墓志上的书法结体精整严密，用笔自然灵动，其书法价值丝毫不逊于《张黑女》《苏孝慈》之类的墓志。只是此墓志书法中儒雅之气太浓，乖巧之处不多，在感观上缺少刺激性的视觉效果，所以未被当今许多人所重视，这实在是一件遗憾事。

在六朝墓志中，收藏界向以北魏墓志为正品，2018年时一般市场上北魏墓志的拓本多在两千元左右一纸。有些墓志形制稍大，或拓工精善者，价格还会有一定的涨幅。当然，那些已毁、已佚、已流入海外的墓志拓本，在价格上从五千到一万，甚至数万都有可能。《侯刚墓志》拓本形体较大，其上钤有段仲嘉印章者，市场价多在四千元左右，一般不会低于三千元。

142 乞伏宝墓志 北魏孝武帝永熙二年

《乞伏宝墓志》，又称《河州刺史宁国伯乞伏宝墓志》。（图238）正书体，文三十行，行三十字。墓志拓本宽、高均为63厘米，未见有墓志盖出世。据墓志内容知，乞伏宝卒于北魏孝武帝太昌元年（532）十一月，第二年即永熙二年（533）下葬并刻写了此墓志。在太昌元年十二月的最后一段时间里，孝武帝曾两次改换了年号，一次是将"太昌"改成"永兴"，几天后，又将"永兴"改成"永熙"，虽"永熙元年"只有几天，但也与"太昌""永兴"同算在一年之内，第二年自然是"永熙二年"。这里所称的"北魏孝武帝元脩"，在《魏书》上被称为"出帝"，与"前后废帝"一起被视为非正统的皇帝而合在一《纪》内记叙。此墓志民国二十一年（1932）出土于河南洛阳郊外，先归于右任收藏。在于氏处时，拓本上多盖有"鸳鸯七志斋"朱文印章一枚。不久，于右任将其藏石全部捐给了西安碑林。民国时西安碑林曾捶拓过一批碑石（包括此志），其上多盖有"西安碑林精拓"的朱文印记。此志出土较晚，石上文字保

图238　民国拓本《乞伏宝墓志》全图

存基本完好，民国年间拓本，在文字泐损程度上前后无太大变化。（图239）

　　《魏书》上将"乞伏宝"之"宝"字写作"保"字，而北魏时所刻《乞伏宝墓志》《刘根造像记》中，"乞伏宝"都写作"宝"，史书上所写，因相距有一段时间，再加之历代抄写，由音同而变字是常有的现象，应该相信当时的刻石文字要更加可靠些。墓志文二行"宝字菩萨金城郡榆中县人也"，而《魏书》上却为"乞伏保，高车部人也"。"高车部"是古代西北方少数民族的一个部落名，传说是由汉代匈奴族的一个分支衍化而来的。当时"高车部"中有十二个姓氏，但却未见

图239　民国拓本《乞伏宝墓志》局部图

有"乞伏"一姓。在十二姓中有一"乞袁氏"，或是"乞伏"的前身。据《魏书·列传·鲜卑乞伏国人二传》知，当时已有"乞伏"之姓，而且分布很广。至于《魏书》上所说"乞伏保，高车部人也"是否正确，还待专家们进一步考察。而墓志上所说的"金城郡榆中县人"，是指其籍贯或出生地，应该没有什么错误。在古代刻石上，对于主人人品的赞扬，事迹的渲染可能会与史实有些出入，但主人的姓名、籍贯一般不会写错。此墓志上关于乞伏宝职官的记载，与《刘根造像记》上题名相比较，缺少"领细作令"一职。"领"是兼领、兼任之义，"细作令"即"细作署令"的省称。"细作署"属少府卿管辖，为宫中制作各种器物、用具的机构。墓志二行"冠冕蝉连"，"冕"字写作"冤"形，使人容易误认为"冤"字。应该指出的是，在汉魏南北朝的书法中，常见将文字上部的"曰"部简化为"冖"形的写法，如"最"字等。四行"表于玗璋"，"玗"此处写作"玨"形，其他地方也有写作"玽"。《类篇·玉部》："玽，五饰弁也，或作玗。""玗"为一种玉饰名或玉名，"璋"也是一种玉名，二字合用，表示乞伏宝的秉性、气质与玉石一样清洁坚硬。八行"跃马阃外"，

"阛"，此处指城郭。《史记·张释之冯唐列传》："阃以内者，寡人制之，阃以外者，将军制之。"裴骃集解："此郭门之阃也。"十二行"泥首凶潒，就戮冀北"，《龙龛手鉴》及《字汇》上都称"潒"同"渠"，是"渠"字的讹写。"渠"有巨大之义，《书经·胤征》："歼厥渠魁，协从罔治。"孔传："渠，大。"此处的"凶渠"即是指凶首、凶魁。因前面已用了"泥首"，后边也就不能再用"首"了，所以就用了"凶渠"。二十八行"入动九棘"，"动"此处写作"蛰"形，有震动、震慑之义。"九棘"，此处指群臣。《周礼·秋官·朝士》："左九棘，孤、卿、大夫位焉……右九棘，公、侯、伯、子、男位焉。"《侯刚墓志》中的"入动百揆"，与此处的"入动九棘"意义基本相同。

《乞伏宝墓志》的书法特点，比较起来要比《侯刚墓志》的书法活泼、自由，更具个性一些。此志书法在文字的结体上多呈上宽下窄的椎形，特别是"口"形结体的文字，这种特点就表现得更为突出。在用笔上，文字的写法多短促紧密之感，许多竖笔、横画都使用了点画来替代，极具节奏感和速度感。学习此种小楷书体，用硬毫毛笔最为适合，而手腕上功力的要求也最强。此志上书法，在入笔处并没有使用回锋或侧锋进入，常常是用腕力一压就直接地写出，或用笔锋轻挑劲疾写出，因此这就需要用腕力来把握与控制才能完成。此墓志上书法具有一种特殊的美，即沉着而不沉重，轻盈而不轻率，是一种自然的山野之美，而不是理性化的庙堂之美。此种书法最适合山水画家题款之用。

《乞伏宝墓志》的拓本，一般市场上是极难见到的。原因一是此石出土后不久即归于右任收藏，于氏并不喜大肆捶拓；二是此志归西安碑林后也仅有少量拓本传世。近年碑林博物馆内所藏刻石多不准捶拓，所以，传世的《乞伏宝墓志》拓本也就是民国年间所拓的那一部分。稍早所拓盖有"鸳鸯七志斋"印章的拓本，2015年时市场上四千元左右就有人寻求，一般的拓本也需两千元以上。这种既有史料价值，又有书法价值的六朝墓志拓本，最应该引起金石家们的重视。

143 介休令李谋墓志 北魏孝明帝孝昌二年

《介休令李谋墓志》，正书体，文十八行，行二十字。（图240）额上有题字六行，行二字，正书体，阳文刻，文曰："大魏故介休县令李明府墓志"。墓志高约75厘米，宽约49厘米，下部有一凸出的石榫形，上刻有一"魏"字，这是刻字工人在刻写文字前，试刀时刻下的文字。此墓志有底座，如碑形，是竖立在墓道内的一种墓志。此石刻于北魏孝明帝孝昌二年（526），清光绪十八年（1892）出土于山东省安邱县（今安丘市）。当时因收藏此石的人涉及诉讼之事，此石被移入官府。后来安邱县令吴观敬翻刻一石置于县署中，以掩人耳目，私下却将原石运回自己的家中。清末此石一度归端方所有，清宣统二年（1910）后，又归济南金石保存所保存。此石在吴观敬处时拓本，纸角上多书有编号，并盖一"吴"字印章，此时拓本墨色稍重。民国初年拓则多淡墨拓本。吴氏翻刻本，文字笔画较

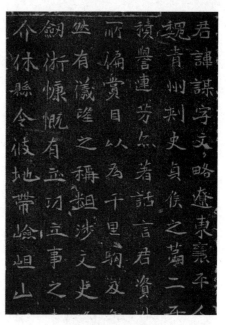

图240　清拓本《介休令李谋墓志》局部图

细瘦。第八、九行两"君"字之间原石上有泐痕，翻刻本则无。末行，"将军"之"军"，原石"军"字左上角第一点画有泐痕，翻刻本则完好。"追赠"之"赠"，原石左旁"贝"字下部泐，翻刻本刻成"目"字，无下面两笔。在下部凸出的石榫部分，原石左下处刻有一"魏"字，翻刻本则无。原石题额文字处的底部，有用刻刀铲剥的痕迹，石花也自然，翻刻本则是用刻刀敲出小点状，不甚自然，一望便知是造假而成的。另有一翻刻本，十七行

"使持节"之"使"字右上少刻一横画。原石初拓本，一行最下"大"字的撇画存大半，转折处可见，稍后拓本则已泐近横画，撇画下部几乎全无。原石初拓本二行"父"字完好，稍后拓本"父"字右边已有石花相连。四行"十五"，"十"字初拓本右边完好，稍后拓本"十"字右边已被石花泐损。四行"甚伟"，"伟"字初拓本完好，稍后拓本"伟"字右下已有石花。五行"爱兵奇好"，初拓本"兵""好"二字完好，稍后拓本"兵"字左边连石花，"好"字右下连石花。八、九行两"君"字之间，初拓本可见石花但极浅，稍后拓本则能明显拓出。十七行"使持节"，初拓本可见"使"字右旁上部为两短横画，稍后拓本则泐成一横画，翻刻本更是不见横画。

图241　清拓本《介休令李谋墓志》全图

"诸军事"，初拓本"事"字完好，稍后拓本"事"字中间部分已泐。十八行"将军"，初拓本"军"字第一点完好，稍后拓本已泐损。"追赠"之"赠"，初拓本可见左下的点画，稍后拓本则已泐损。（图241）

据墓志内容知，李谋为辽东襄平（今沈阳以北）人，在山西介休为官，卒于北魏的京城洛阳，又葬于山东的安平县（今山东临淄境内，与安丘相连，故墓志出土地又被称为安丘）。安平县旧属青州，因李谋之父在青州任刺史，并葬在安平，故其子被葬于其父身旁，也就在安平。额上题字称李谋为"李明府"，"明府"，汉代时对郡守的一种尊称，后郡、县首长都可称为"明府"。《容斋随笔·赞公少公》中称："唐人呼县令为明府，丞为赞府，尉为

少府。"有人据此认为，唐以后才开始称县令为"明府"的。观《介休令李谋墓志》可知，六朝时对县令已有"明府"的称呼了。墓志文三行"年始十五容即甚伟"，此处"即"字写法省去了右旁，这是使用了金文篆书的写法。四行"梗概"的"概"字，此处将"木"移到了下部，变为上下结构的文字。六行"解褐"，《晋书·曹毗传》："安期解褐于秀林，渔父罢钩于长川。"唐陈子昂《麈尾赋》序："甲申岁，天子在洛阳，余始解褐，守麟台正字。"此处的"解褐"即指脱去褐色的布衫，而就任官职。七行"山胡侵乱"，"侵"此处写作"寝"形，以音同形近而有所假借。《易经·谦卦》："利用侵伐。"唐陆德明释文："侵，王廙作寝。"十二行"祔使君之神茔"，"祔"，读如"付"，古时将新死者附祭于先祖之庙，或与前人合葬俱称之为"祔"。"使君"是汉魏时对州郡首长的一种尊称，李谋之父为青州刺史，故称为"使君"，此句即言祔葬于其父墓茔之旁。

《介休令李谋墓志》的书法，初看时似随意散乱，但细细看来，则每一字都有一定的书写法度和用笔特点。在章法布局上并没有精心设计与特别在意，一行之内或左或右，一排之内或上或下，字体大小也是高矮不一，使整篇文字充满了生气。在《介休令李谋墓志》中，有一些文字的结体极有创意、极有个性，也极值得今天书法爱好者学习。如二行"第二子"的"子"字，第一笔横折后，并没有与下面竖钩直接连写，而是先写了长横，再重新起笔，稍稍靠右后再写出竖钩。这种变化在一定程度上增加了文字的厚度。七行"山胡寝乱"，"胡"字左部刻写成了"吉"形，这种写法古今字典上都未能查出。在六朝刻石中，有一些变化极大的文字，这些文字的写法与今天所使用的文字相去甚远，读者不一定都要去使用。此处的"乱"字倒是一种很有新意的写法，在结体上有许多隶书体的成分。六朝人常将篆书、隶书的结体楷书化后写出，这一点值得今天的书法家们学习和思考。八行"斩"字，左旁"车"字最上一横画被移到了中间的方框内，有些新意。

余所藏的《介休令李谋墓志》拓本，为初出土时所拓，清末原装裱，余请陈少默先生与先师李正峰先生为之题跋。二先生皆长安名宿，长于国学，精于书论，非一般书家所能及。今将二位先生题跋录出，以见前辈金石家对此志书法的评价与探讨。少默翁题跋如下："明庵小友以此见示。此墓志原

石久逸，原拓殊罕见，其制含碑额及座为一体，与习见魏志不同尤异。康南海论书法尊拓跋而卑陇西，然《李谋墓志》用笔峭剥严整，与初唐大小欧、虞、褚各家自是一体相承。籍知南北二宗之说失之偏颇矣，质诸正峰先生以为如何。少默于蒿厂。"正峰先生题跋如下："南北书派之论，盖由阮元发端，包氏接踵，及至康南海尊魏而卑唐，截源断流偏颇益甚矣。观此《李谋墓志》可知，初唐诸名家无不吮吸六朝之法乳。如率更取其严整，永兴得其温润，河南挹其风姿，何曾有二派判然之别哉。泽老法眼，居高瞻远。醍醐灌顶之言今人心悦而诚服也。丙子冬至后二日李正峰。"先师正峰先生西去已二十载矣，余再无求学问道的机会了。长安陈少默、曹伯庸诸前辈亦永离人间，长安后学不能时时求问，真是遗憾之事。

《介休令李谋墓志》拓本世不多见，2005年曾于长安古物市场上见一清末民初时拓本，索价三千元，而当时一般市场成交价多在两千元左右。清光绪年间初拓本，理应不会低于三千元。余所藏此本，1995年前即费去八百元，可见善本是不会廉价的。

144 姚伯多造像记 北魏孝文帝太和二十年

《姚伯多造像记》，又称《姚文迁造像记》。正书体，造像为碑形，四面环刻，上半刻画像，下半刻文字。正面文字共二十二行，行最多二十九字。有人认为有图像无文字的一面为碑阳，有造像记文字的一面为碑阴。这是因为，一是将此造像当成一般碑文了，题名文字在碑阴；二是一般人多不可能亲至碑下观看，所以只能就经验来判断。姚伯多造像侧面各由三个部分组成，第一部分为左侧最上一层，为图像，如佛如道，可称为尊者像。第二部分为图像下，为造像者"清信梁冬姬"等五人题名，共五行。第三部分为"发愿文"，共九行，行二十三字，有界格线。（图242）右侧上方为两层图像，最上层图案右边刻文一行，曰："道民姚文迁供养。"第二层图案下刻"姚伯多供养"等五人题名，共五行。题名下刻"发愿文"九行，行二十

字。有人以碑侧最上刻"姚文迁"的名字，而称此造像为"姚文迁造像"。但在造像记正文中并未再次见到"姚文迁"的名字，而正文中却多次明确写着"姚伯多兄弟等……""姚伯多三宗五祖""伯多、伯龙……供养"等字样。可见此造像碑是以姚伯多为首的姚氏家族所建造的，根据文字书写特点、刻工来分析，"姚文迁"的名字是在此石刻好后，再一次加刻上的。所以，根据此石内容与习惯称法，将此造像称为姚伯多造像是正确的。（图243）

《姚伯多造像记》刻于北魏孝文帝太和二十年（496），原石一直在陕西省铜川市耀州区以东的药王山上，清末民初始被金石界发现。民国初年，辛亥革命元老于右任先生驻军药王山，处理军务之余，常以访碑作为休整。于右任先生当时有一首《寻碑》诗中这样写道："洗涤磨崖上，徘徊造像间。愁来且乘兴，得失两开颜。"自于右任见到此造像后，对其

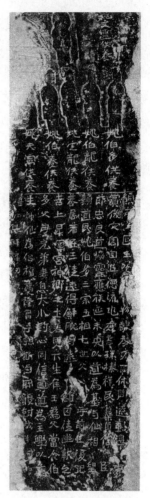

图242　民国拓本《姚伯多造像记》碑侧图

书法艺术给予了高度的评价。当时长安另一书法家党晴梵先生也咏诗推崇，其诗云："逸趣横生姚伯多，道家造像足研磨。惟余仓质堪联袂，不履不衫如若何。"自此以后，《姚伯多造像记》的书名便誉满天下了。民国初年时拓本，正文一行"灵教"之"灵"字，最下两"口"可见墨痕笔道，稍后拓本"灵"

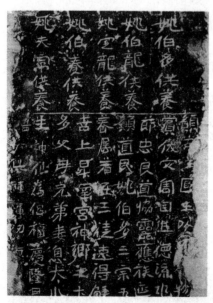

图243　民国拓本《姚伯多造像记》局部图

字下右边一"口"已泐成白块。五行最下"大首玄妙",早期拓本"玄妙"二字虽泐,但大形可见,基本笔画依稀可以辨出,稍后拓本"玄妙"二字泐损严重,已不可见大形。六行"姚伯多兄弟等",早期拓本"等"字下"竖钩"及最后一点画可见大形,稍后拓本"等"字已泐尽。八行最上"于神圣",早期拓本"圣"字可见大形,上部左边"耳"字笔画清楚可见,稍后拓本"圣"字则已不能见任何笔画。造像记右侧发愿文第二行首字"宾",早期拓本"宾"字中间一撇画未泐损,稍后拓本则已泐粗。

在北魏时代的前期,关中一带造像、刻石之风并不盛行。佛教虽已发展,但还没有达到风靡一时的程度。佛教为了生存常常要随着道教、儒教一起礼拜,为生民祈求平安与富足。在关中以外的地区,常见有佛道二教合一的寺院。关中更北接近戎羌少数民族部落的地区,北魏早期,道教反比佛教更为兴盛。在耀县药王山造像群中,道教造像就占了很大的比例。这是由于北魏太武帝拓跋焘改元"太平真君"后大肆灭佛所造成的。《姚伯多造像记》虽是西羌姚氏家族所造,但文字的书写,却是当时真正的行楷书体,其中一些文字书写上的变形,也是那个动荡时代的特征与产物。一行"灵教"的"灵"字,写成上面为一雨字头,下面为一"器"字的结合体。《集韵·青韵》:"或从巫,古作霿。"六行"姚伯多"的"姚"字,右旁是一个篆书体的楷书化写法,此石上"姚"字右旁都如此写法。十四行"芒芒太上,甋甋微彻","芒芒"今作"茫茫",而"甋"字写法此处极繁复怪异,写作"甕"形,遍查各种字典,都未能见此种写法。"甋"在此处为细小、微小之义。左侧发愿文三行"星宿群僚","僚"字在此处省去了左旁"亻",又将右旁下"小"字写成了"八"形。这种写法不常见,而省去左旁的"僚"字在古代碑石上曾经见到过。右侧发愿文五行"速得解脱","解"字左旁写成了"鱼"形,这可能是一个笔误,不必看作是一个变体写法。今天的书法爱好者在临习古碑文字时,一定要分清哪些文字是有意识的变形,有意识的假借,哪些文字是误写,是错字,不是所有古人曾经写过的文字都可以在今天使用。(图244)

除过一些文字学意义上的变形字体之外,《姚伯多造像记》上还有一些书法意义上的变形字。这些文字在结构上移位的变形,更加增强了文字的表

现能力，也使得整篇书法作品有了一定的灵性。如正文七行"雍"字，此处，将上部"亠"与下部"乡"单独结合成为左旁，把一个上下左右结体的文字，变成了一个完全意义上的左右结体的文字，这种写法为表现整体的变化起到了一定的作用。在六朝刻石文字中，有采取这种"聚合法"来变化文字的，也有采取"分离法"来变化文字的。如《姚伯多造像记》上的"乐"字，就是将上部中间部分的"白"，分离到了最上层，"白"字原来两边的笔画成为第二层，最下层保持原来的结体，"乐"字

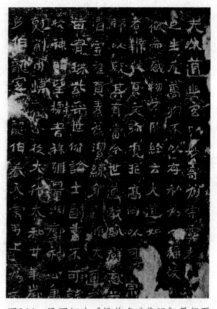

图244　民国拓本《姚伯多造像记》局部图

变成了一个"粜"形。在不影响文字厚意的前提下，不论采取哪种方法，只要能够产生出美感来，都可以在书法创作中运用。

《姚伯多造像记》的书法淳朴而天真，淳朴中透着机巧的结构，天真中不乏老辣的用笔。这种天真是历经磨砺后返璞归真的天真，这是一种书法艺术的表现风格，不可以"幼稚"来看待。书法艺术上雄浑苍老的风格，与天真浑朴的风格，只有表现手法上的不同，没有水平上的高下之分。杜甫的"落日照大旗，马鸣风萧萧"与秦观的"宝帘闲挂小银钩"，同样是传咏千载的艺术佳境。

《姚伯多造像记》拓本，长安城中藏者不少，其他城市却未必能常见。这是因为民国初期京、津、沪、杭等地来关中不甚便利，而且《姚伯多造像记》的书法风格在当时也未得到重视。经于右任等人的评价赞赏后，此石书法才引起了金石书法界的重视。20世纪40年代，西安碑林附近的碑帖铺中，常将《姚伯多造像记》的拓本标出十块大洋的价格。2008年时，一套四纸的此石拓本三千元以下恐无处寻找。在耀县药王山，新拓本也开出八千元一套的价格，但新拓多将碑上图案全部拓出，旧拓本则多拓文字，特别是正文上不拓图案。2018年时，《姚伯多造像记》民国年拓本已标到两万五千元一

套，但也不是想买就有的。

145　夫蒙文庆造像记 北魏孝明帝神龟元年

　　《夫蒙文庆造像记》（图245），有人称为《蒙文庆造像记》，这是误以为"夫蒙"之"夫"是"丈夫"之"夫"，是对应后文"妻清信士雷丰"而言的。此说不确。此造像记文字内明确写着造像主是"夫蒙文庆"，而不是其妻"雷丰"，夫蒙文庆不是位于从属的地位，故不需要表明自己是妻子的"夫"。"夫蒙"是古代北方少数民族部落的一支，《晋书》中记载，前秦苻坚在建元年中（365—385），曾迁西北方诸少数民族部落十万余户进驻关中北部一带，并在其各自的范围内划定界线，建立城池。"夫蒙"是其中的一种，旧城当在渭河以北的铜川一带。前秦建元四年（368）所刻立的前秦《广武将军碑》后题名中，就有不少冠有"夫蒙"部落称号的人名。可见此造像主"夫蒙文庆"，就是当年"夫蒙"部落的后人，此时的"夫蒙"已不是部落名称了，可能已经衍化为姓氏了。此造像为碑形，书法为正书体，碑石正面上部为造像图案，下部为发愿文，共十一行。前两行字体稍小，为年款，因泐损严重，字数已不可计。后九行每行七字，最后一行上又刻题名一行。左侧上部为半浮雕的佛龛，下部为正面发愿文的延续，共七行，行七字。右侧佛龛下线刻图案，有一毛驴拉车的形象，这可能是中国较早在刻石上出现的毛驴形

图245　民国拓本《夫蒙文庆造像记》碑侧图

象。碑阴上部为佛龛，下部为题名，共十行，行四至七字不等。右侧上部也是佛龛，下部题名共七行，行九至十二字不等。

此造像刻于北魏孝明帝神龟元年（519），民国年间始被金石界发现，至今未见有清以前的拓本传世。由于此造像碑未被人们大肆捶拓，所以民国年间拓本文字泐损情况变化不大。近年新拓本传世不多。只要稍稍观察拓本纸墨情况，就可分辨出新旧拓本来。《夫蒙文庆造像记》正面发愿文第二行刻有年款，虽已泐损，但仍可看出"神龟二年岁次□亥"数字。检《中国历史年表》，北魏孝明帝神龟二年正值"己亥"，石上"己"字已损无形，但根据上下文义及史书记载，此处肯定为一"己"字无疑。发愿文第三行"亡父"之"亡"，此处写作形如"上"字，如果不结合文字环境来辨认，可能不易辨出。四行"姻缘"的"姻"字此处省去左旁"女"字。《六书正讹·因》："因，借为婚因之因。"《金史·世戚传·徒单铭传赞》："盖古者异姓世爵公侯与天子为昏因，他姓不得参焉。"此处"昏因"即"婚姻"。五行"眷蜀"，"蜀"即"属"字的假借。此种假借古今字典上均未见记载。六行"减割家珍"，"减"字左旁此处写作"彳"形。《说文》："减，损也。从北，咸声。"古时"减"字从"北"，故有此种写法，今已改从"氵"。十一行"鼓"字，此处右旁从"皮"，左旁中间又加写了一"宀"形，这种写法古今字典中也未见记载。六朝人写字常有增减笔画的现象，《姚伯多造像记》上"鼓"字即如此写法。（图246）

《夫蒙文庆造像记》的书法，表现得极为松散疏朗。细观此石上的笔画，大多是用单刀刻写而成的。笔画一侧可见石花崩裂时所造成的锯齿状痕迹，让人不能不想到齐白石所创"齐氏刻刀法"的由来。此造像记上的书法，与前秦时代的《广武将军碑》有许多相近的地方，首先结体上都是以宽松自然为主。此石虽为楷书体写法，但在用

图246　民国拓本《夫蒙文庆造像记》局部图

笔上还有许多隶书的笔意隐含其中，如造像碑正面文字中，"文"字的撇捺两笔，"世"字、"匠"字的最下一笔，碑侧文字"礼"字、"龙"字的最后一笔，以及"彳"旁的写法等。这些较为开放的隶书笔意，增强了楷书文字结体的宽松感觉，而且富有古意。与前秦《广武将军碑》上书法相近的第二点就是，有一些文字在结体上和用笔上都在力求追寻个性的表现和造型的完美。如正面文字四行的"缘""仰""能"，左侧文字上的"徒""敬""启""姬"，右侧文字上的"雷""信""私"等字。今天的书法学习者，应该注意记住这些有特点的文字。在一件古代碑石文字中，只要能记住数十个适合自己所运用的文字，这也就完成了临习碑帖的一半工作。学习碑帖除过临摹笔意之外，最重要的就是要记住文字的造型与结构。

《夫蒙文庆造像记》民国时已有拓本传世，但却很少见近代金石著作中有所评价和论述。此石在铜川市耀州区药王山诸造像中，无论是书法还是雕刻都是一流的。如此四面环刻的造像碑，是龙门造像等其他摩崖造像所不能比拟的。民国年间曾有一批药王山造像的拓本传世，包括《姚伯多造像》《魏文朗造像》《吴阿鲁氏造像》以及此石《夫蒙文庆造像》等。《姚伯多造像》因得到了于右任等大家的推崇，所以显赫的名声掩盖了其他造像的风采。这些碑刻未能得到重视，因而拓本也就传播得不多。今天真要寻得一件《夫蒙文庆造像记》的旧拓本，也不是一件容易的事。2003年上海一次拍卖会上，曾见有一纸此造像的旧拓本，当时仅拍出了八百元的价格。而2018年时，在西安的古玩市场上，一套民国年间的拓本，至少要四千五百元才能购得。

146　元显隽墓志　北魏宣武帝延昌二年

《元显隽墓志》，为一石龟形，龟甲为墓志盖，上刻题名一行，正书体，文曰："魏故处士元君墓志"。墓志正文刻在龟形身上，亦为正书体，共十九行，行二十一字。（图247）旧时爱好者常将龟首、龟尾同时拓出，

可谓图文并茂。此志刻于北魏宣武帝延昌二年（513），民国六年（1917）出土于河南洛阳。此石出土后先为傅增湘所得，后归南京博物院。此石出土稍晚，捶拓不多，故文字保存完好。民国年间拓本，前后数十年文字未有大的变化。余所藏一裱册为民国年早期拓本，上有清末民初成都大书法家何寅生的题签，文曰"初拓元显隽墓志"，

落款为"己巳冬寅生"。何寅生1939年去世，其在世时的"己巳"即公元1929年。此册拓本墨色沉稳，拓工亦佳，应是此石出土后不久时所拓。以此拓本与民国后期拓本相比较，旧拓本墓志盖上题字基本完好，稍后拓本，题名第一字"魏"右下角有一石花连及笔画，"墓志"二字，"志"字左侧石花已连及左旁第三道横画，左旁"言"字下"口"内有一小石花（旧体"志"字从"言"）。墓志正文第二行"墓"字下撇画，早期拓本撇画末端已见石花，但未渗透整个笔画。稍后拓本，"墓"字下撇画上的石花加粗，已渗损整道撇画，并几乎连及"墓"字最后一横画。除此之外，新旧拓本无更大的区别。有翻刻本，但不难分辨。翻刻本石面上完整，几无石花。墓志原石因刻写在龟形上，故拓本四角皆缺，墓志原石盖因是龟甲形，中间隆起有些弧度，捶拓时纸张边沿常常出现折皱纹。翻刻本则是完整的龟甲形，有皱纹也是用刀刻画而成的，纸边没有折皱感。另外还要提出的是，有人误将北魏时的《元显墓志》误为《元显隽墓志》。尤其是在没有墓志盖的情况下，收藏者应仔细阅读原文，确定内容后再做决定。（图248）

　　《元显隽墓志》的文字书写规整，基本上没有难辨认的文字、难理解的词语。为了普通读者学习，此处还是选出若干字词略作说明。墓志文中称，元显隽是"景穆皇帝之曾孙""城阳怀王之季子"。"景穆皇帝"在《魏书》上并无传记，仅是在《魏书·世祖纪第四》后做了附属性的介绍。"景穆皇帝"即指北魏太武帝拓跋焘的长子拓跋晃。晃五岁时即被立为皇太子，

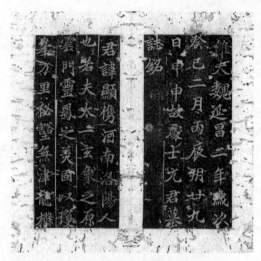

图248 清拓本《元显儁墓志》裱册局部图

未能登皇帝位，二十四岁即去世了。其子拓跋濬继位后，追赠晃为"景穆皇帝"，庙号为"恭宗"。因其并未正式登基为皇帝，所以史书中也就没有专门的传记。但拓跋晃的后代却不少，除了长子拓跋濬成为皇帝外，其他十二子均被封为"王"，史书上称为"景穆十二王"。此墓志主人元显儁之父即是"景穆十二王"之一"城阳王长寿"的儿子，并承袭了"城阳王"的爵位，成为"城阳怀王"。故此处有"城阳怀王之季子"一语。元显儁原姓拓跋，自北魏孝文帝元宏于太和二十年（496）下诏改姓为"元"后，拓跋氏遂成元姓。四行"因以琼峰万里"，"琼"字左旁在此处简省为一点，右旁中间也有些变化，所以略感难辨。四行"引绵于竹帛"，"绵"字此处将左旁"纟"移到了上部，与右旁的"白"汇合，成为上部，将右旁下的"巾"单独作为整个字的下部。这种变化有两个原因，一是此处连续出现了四个左右结体的文字，在写法上、视觉上都要求有所变化；二是"绵"字的右旁与下面的"帛"字同为一字，感觉上有些雷同。在结体上做一些调整，也可起到变化视觉的作用。雷同的结体，是书法作品中最不愿意出现的情况。十行"良朋"的"朋"字此处整体上向右有些倾斜，而且共用了上部一横笔，这种结体在篆隶体中常能见到。十四行"窆于滙峒之滨"，"窆"读如"贬"，泛指埋葬、下葬之事。《字汇补·水部》："滙，瀍字之讹。"《类篇·山部》："涧或作峒"。此二字都是指水名，瀍水出河南洛阳西北，流经洛阳城东，入于洛水。涧水出弘农新安，向东南流入洛水，二者均流经洛阳城。因元显儁埋葬于洛阳城外，濒临洛水，故此处用了"窆于滙峒之滨"的双音字，以增加字义和词韵。

如果把《元显儁墓志》的书法一定要划归到某类书法风格中去的话，余以为"缜密"是其书法最主要的风格。所谓"缜密"，就是说其书法严整

守规。用笔神闲气定，章法婉转呼应。单看某一字，是姿态横生；纵观全篇章，却是千门万户、鬼斧神工，无一懈怠处，就如天然造化而成的，浑然一体，不见痕迹。"缜密"的意境表现就是守法如一，浑然天成。《元显隽墓志》的书法用笔最干净，起笔顿笔，转折挑勾，都是在一种充满理性的状态下完成的。手腕驾驭笔锋的能力，是书写这种书法的首要条件。所以，读者若要临习这种书法，一定要练好手腕掌控、运用毛笔的能力，同时也要选择好毛笔的软硬程度，太软太硬的毛笔都无法写出这样的书法来，纯羊毫笔是最好的选择。

《元显隽墓志》的拓本传世极少，加之形制奇特，所以一直被收藏者所钟爱。1996年北京翰海秋季拍卖会上，曾有一民国时初拓本，上有秦公等人的题跋，当时估价在一万五千元之内。2004年上海国际拍卖公司春季拍卖会上，一册民国时稍旧拓本，也拍出了六千元的价格。余所藏此册，前人题签上定为"初拓本"，2004年时仅费去两千元即得到。此册久藏南方，裱本上多为书虫所蛀。有人曾将此类虫蛀本揭裱，新衬白纸将虫眼儿映出。在黑色的拓本上点点虫眼儿如白雪飘飘，金石界将此类拓本称为"夹雪本"。"夹雪本"虽别有情趣，但原装裱如未过于损坏，也就不必要重新揭裱了。因为旧装裱也是鉴定拓本的一个重要依据。

147　邢安周造像记　北魏节闵帝普泰二年

《邢安周造像记》，正书体，文十七行，行四至九字不等。此造像记不像一般六朝造像那样，文字多刻于图案的下方，此造像记文字则是刻于佛龛上方图案的空白处。（图249）拓此造像记内容知，此造像是一座砖塔上镶嵌的石质佛龛。从拓本上可知，清代时此造像下半部已断裂，佛龛中的佛像可能已失。而佛龛顶部的另一个小佛龛则完好无损，拓本上多能拓出这一精美的小佛像。《邢安周造像记》刻于北魏节闵帝普泰二年（532），清末民初时此石在长安城中被发现，并开始有拓本传世。见一拓本右下角钤有"陶斋藏

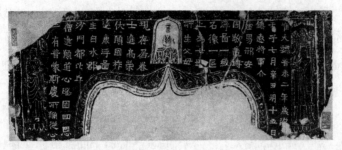

图249　民国拓本《邢安周造像记》全图

石四百余种之一"的朱文印记，据此可知，此石曾归端方收藏，今则不知流落何方。造像记文字中有白水郡浮图主比丘僧进的名字。白水郡即汉时的白水县，北魏时置为郡，故址在今陕西白水县以南。由此推断，此造像石清末出自白水县一带，后又被运到了长安城中。所见传世拓本，多民国年间所拓，文字保存基本完好。至今未见更早拓本出世，所以也就无新旧拓本之分。（图250）

　　造像记文字第一行"普泰二年"（532），是北魏节闵帝元恭的年号，元恭在皇帝位上仅坐了两年，"普泰二年"就是其在位的最后一年。《魏书》上称元恭为"前废帝广陵王元恭"，登基第二年即被齐献武王等废去，故史书上称其为"前废帝"。三行"镇远将军"，为三国时蜀国所设置的"杂牌"将军名，蜀汉的魏延等人曾被封为"镇远将军"。南北朝时，此封号仍有沿用，但没有任何权力与俸禄。四行"介休男"，"休"此处写作"休"形。《字汇补·人部》："休，《篇海》与休同。""介休"，地名，位于山西北部，"男"，爵位名。为古代时可以享有封地食邑的"公、侯、伯、子、男"五种爵位之一。"介休男"，即封邑在介休的男爵。

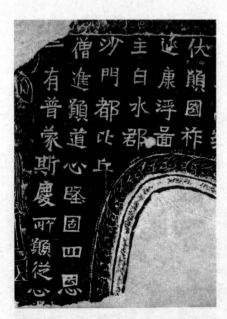

图250　民国拓本《邢安周造像记》局部图

　　有人说北魏《邢安周造像记》的书法与晋《爨宝子碑》十分相似，这只是看到了个别字在用笔上的特点，即起笔落笔处的方正性。从整体上看，此造像书法的风格是方圆结合、软硬兼施的特

点。在不少字的结体与用笔上，方正圆润互用。如"子"字，第一笔起笔处并不是采用方正之笔，而是将笔锋先向下，再回转，然后向右挑出的点画的写法；而"子"字中间的长横画却是方笔起，方笔收，感觉上如切如磋。将两种截然不同的用笔方法有机地结合在一起，产生出一种刚柔并济的书法风格来，这在六朝造像文字中确实少见。

《邢安周造像记》的拓本民国时已有流传。因为此造像出土稍晚，拓本又不多见，所以，近代以来许多金石著作中都未见记载。除长安之外，大多数地方的金石家都未能见到此造像记文字的精妙之处。2003年前后，长安肆上曾出现过四五纸此石拓本，为民国年间长安一篆刻家所藏。以每纸三百元的价格被几位收藏家分去。2018年时曾有人出价两千元寻求，但再也未见有此造像记的拓本出世了。

148　苟法袭造像记　北魏孝文帝太和二年

《苟法袭造像记》，陈万里《万里校碑录》中称之为《天和二年造像》，并将造像主称之为"句法袭"。今未见原石，从稍旧拓本上观察，此造像年款为"太和"可能更可靠一些。至于"苟""句"二字之别，拓本上明确可见为一"苟"字。此造像记为正书体，文八行，行十三字。（图251）第一行下因石面残损，仅存上半六字。据此造像记内容知，此石是苟法袭为其妻等所造"等身像一躯"的记录文字。"等身"，即与人身高低相等的佛像。此造像记拓本高约106厘米，宽约63厘米。在至今所能见到的六朝造像记中都属较大的一种。此石刻于北魏孝文帝太和二年（478），清末民初始有拓本传世，当时长安城中诸碑帖庄内即有出售。但此造像具体出自何处，众人大多不知。曾闻长安金石收藏家梁正庵先生言，此造像记拓本是从甘肃方向传来，造像当出于甘肃天水一带。

造像记文字二行"南阳、枹罕二郡太守"，"南阳"作为郡名大家都熟悉，"枹罕郡"就不一定知道了。加之此处将"枹"字左旁写成"才"

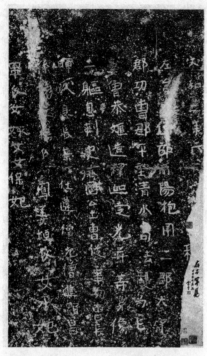

图251 民国拓本《苟法袭造像记》全图

形，"罕"字上部"冖"的两边又向下延长，用了篆书体的写法，更加大了一般人辨认此字的难度。"枹"读如"伏"。"枹罕"，古地名，故址在今甘肃省临夏县以西。《汉书·地理志》："金城郡，县十三……枹罕。"汉初时置枹罕县，晋时废，北魏时复置，并改为郡。《中国古今地名大辞典》上称，隋朝时始置枹罕郡，由此造像记文字明确可知，北魏时已有此郡名了。此造像记文字正可补《魏书·地理志》之缺。三行"清水"，古县名，汉初时设置，后汉时废，晋时又复置，并沿用至今。古时的清水县在今甘肃省清水县以西，靠近天水市地界。此造像主苟法袭为清水县人，为其亡妻等造像祈福，刻立造像之地应在其家乡才对。所以，前辈称此造像出于甘肃天水一带，应该是正确的。

《苟法袭造像记》是刻写在较大的佛像背面的，石佛背面一般不需要精心打磨。所以，拓出的拓本也就有了一种近似摩崖石刻的感觉，其效果自然也就充满了一种浑朴古拙的意趣。（图252）此造像记文字无论从结体上还是用笔上讲，文字写法绝对是正书体无疑。但在这种正书体之中，却包含了许多隶书体的笔意。加之石质纹理的感觉，文字书写得又朴拙，如果不是造像文字第一行有北魏年号的话，真容易

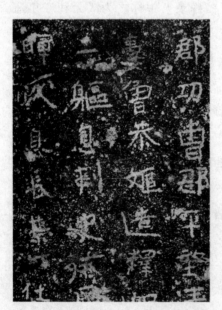

图252 民国拓本《苟法袭造像记》局部图

被人认为是汉代后期的书法文字。第二行"阳"字右下那长长的横折一笔，圆润自如，纯粹是运用了隶书中的运笔方法。四行"造""迦"的"辶"，最下一道长画，平直中隐隐有飘动之感。四行"定"字"宀"宽博的写法与郑道昭"云峰山刻石"上的文字有许多神合之处。与《密云太守霍扬碑》的书法几乎同出一人之手，如"郡"字的左右呼应，"袭"字的中气内聚，"迦"字的飘然欲动，"息"字的不偏不倚，"凤"字的雍容大度等。此造像记上文字虽然不算太多，但如果能够真正潜心临习其造型，细细揣摩其用笔，定能使临习者的书法水平有一个大大的提高。

余留意金石拓本的收藏三十多年，《苟法袭造像记》的拓本也就仅见此一纸而已。余所藏此拓本右下钤有"于右任读碑之记"朱文印章一方，长安收藏家阎甘园"培棠私印"白文印章一方。此拓本2000年前以二百元得于长安肆上，2008年办碑帖展时，朋友出两千元强索，终未敢易手。此造像记拓本历代诸多金石著作中均未见记录，实属稀见善本，凤毛麟角之物，自应珍视之。

149　樊奴子造像记　北魏孝武帝太昌元年

《樊奴子造像记》，又称《督都樊奴子造像记》。（图253）正书体，四面刻，其中一侧是造像记文字的主要内容。此面上部为佛龛，佛龛下有题名四行，其间夹有浅浮雕画像。题名下为造像记正文部分。共十一行，行十八字。其他三面上方均为佛龛，下方均为浅浮雕画像，在画像之间有造像者题名。《樊奴子造像记》刻于北魏孝武帝太昌元年（532），清光绪二十一年（1895）所刊毛凤枝的《关中金石文字存逸考》，民国八年（1919）所出方履籛的《金石萃编补正》，以及《陕西金石志》等书中均有此造像的记录。原石自清末以来，一直在陕西省富平县城内。从此造像记上最后一行文字来看，造像应该刻于富平县以南、高陵县以北的某地。此造像记第十一行上说："北地郡，高陆县东乡北鲁川佛弟子樊奴子（等造像）一区。""北地

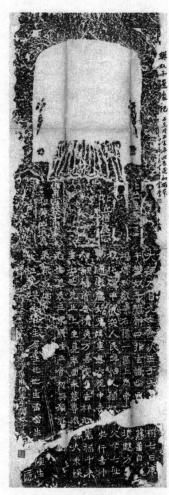

图253 民国拓本《樊奴子造像记》碑侧图

郡"，三国魏时设置，后魏沿用。故治在陕西富平县以北、耀县以南一带。"高陆县"，故址在今高陵县东北。樊奴子是北地郡高陆县人，为其家人祈福所造之像，应该也在其家乡附近。由于古今地理的变化，称此造像刻于富平县或高陵县，相差都不会太大。当然，当官者在任职地所刻之石，距其籍贯甚远，那就是另外一回事了。所见清末拓本，一行"壬子六月"，"子"字中间部分无泐痕，上部笔画未泐粗，"六"字末笔处未连石花。一行最后一字"庚"，中间部分完好无泐痕。四行"人民宁怙"，"怙"字完好。五行"六亲中表"，"表"字完好，末笔处未连石花。民国初年拓本，一行"壬子六月"，"子"字第一笔起笔处已泐粗，"六"字末笔已连石花。一行最下"庚"字中间泐痕已损二、三两横画。五行"表"字末笔已连石花。据今日所能见到的最旧拓本来看，此造像记清末时下部已断裂为两截，伤十余字。（图254）

"太昌元年"，是北魏孝武帝的第一个年号，仅存在了几个月。此年，孝武帝元脩即位。先用了"太昌"，后改为"永兴"，再改为"永熙"。"永熙"三年（534），元脩被宇文黑獭所杀，结束了不足三年的皇帝日子，北魏时期也从此结束。七行"上生兜率，面奏慈尊"，"上生"亦可作"上升"。"兜率"，佛家语，指欲界六重天的第四天，有知足、喜足、妙足等义。《法华经·普贤菩萨劝发品》："若有人受持诵读，解其意趣，是人命终……即往兜率天上弥勒菩萨所。""兜"在此处写法稍有变化，也稍显繁复，读者当记住此形。七行最后一字"悮"，读如"误"，以音同而义通"觉悟"之"悟"。

《樊奴子造像记》的书法，与《姚伯多造像记》《夫蒙文庆造像记》的书法有许多相似之处。原因一是刻写时间接近，二是同属一个地区（北地郡）。从中国文字发展史上来看，一般说来，在某一时段、某一区域内，各种碑石上所展现的书法风格都基本相近。《樊奴子造像记》所展现的书法风格，生

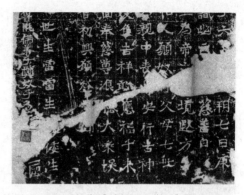

图254　民国拓本《樊奴子造像记》局部图

涩朴实，特别重视横向用笔落笔时的表现。其他笔画的起笔处，也多采用了侧笔进入法，突显了用笔的方正性，即所谓的"钉头燕尾"的效果。《樊奴子造像记》楷书化的结体很成熟，其中很少见夹杂有篆书或隶书的结体及用笔。这种成熟的楷书，在当时已是较为通行的书体了。一般文书多如此类写法，只有在特殊的情况下，那些当时的名士在书写重要的碑文时，为了表现书法艺术，可能才会把其他书体成分加入其中。《樊奴子造像记》的书法，总体说来还是中规中矩的，临习此种书法，总会学习到不少优良的书写习惯。

目前，市场上很少见四面完整拓出的《樊奴子造像记》，多数只有造像记内容的一面。西安碑林博物馆内所藏此石拓本，为于右任先生旧物。但也仅有三纸，而缺正面造像一纸。单独造像记文字一面的拓本，2005年时市场价为八百元左右。全套四纸民国时拓本，市场价则为两千元左右。2018年时全套四纸已升至五千元了。

150　代郡太守程哲碑　东魏孝静帝天平元年

《代郡太守程哲碑》，简称《程哲碑》。（图255）拓本高约110厘米，宽约65厘米。正书体，碑文三十一行，行四十五字。碑额上靠右边刻有年

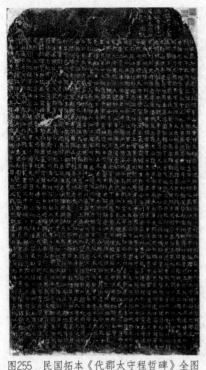

图255 民国拓本《代郡太守程哲碑》全图

款四行，共二十二字。碑文前两行为碑主人程哲的长辈及同辈的题名，三至二十一行为长辈及同辈所写的碑文部分，二十一至二十九行为程哲之子程永之所写的颂文部分，二十九至三十一行为程哲次子程义之所写的颂文部分。《程哲碑》刻于东魏孝静帝天平元年（534），清末民初时出土于山西潞晏，具体时间不详。余所藏一整纸拓本，右上角空白处钤有民国年间长安碑帖商李志瀛印章三枚，由此可知，最晚在民国初期时，此碑拓本已流传到长安肆上。此碑文字至民国时基本保存完好，肆间所见除民国年间拓本外，未见有更早或更晚的拓本出现。所以，也就没有新旧拓本之分。

"天平元年"是东魏孝静皇帝的第一个年号，也是东魏时代的开始之年。北魏孝武帝永熙三年（534），齐献武王推出年仅十一岁的元善见为皇帝。当年十月即位，十一月迁都至邺（今河南安阳之西南），史称"东魏"。"代郡"，古为"代国"，战国时期以后，秦汉诸代均设置有"代郡"。北魏时的"代郡"在今山西大同以东的地区。碑文一行"假恒农太守"，古代时，称未正式任命而代理政事的官职为"假"，如"假吏""假守""假佐"等。"恒农"，郡名，即"弘农"。汉置弘农郡，故治在河南灵宝以南。北魏时改称"恒农郡"，故治移至河南陕县。

《程哲碑》上的文字书写规整，基本上没有过于难以辨认的文字。（图256）从书法的角度讲，此碑上文字活泼可爱，但却一点不失用笔的法则与结体的规律。其中"氵"的写法，成一条线自上而下，垂直向下，初唐书法大家褚遂良、虞世南二家多如此写法。纵观整篇碑文，大多数文字的结体都呈长方形。从单个文字上来看，大多数文字又呈上宽下窄的锥形。这种结体紧

凑，用笔利落，又颇具特点的文字，要比唐代楷书更易于临习。古代碑刻上的文字，书写上愈有特点就愈容易学习。找出一篇古代文字中的结体特点与用笔特点，临摹学习也就进行了一半。

　　《程哲碑》拓本传世以民国年间所拓为多，此拓肆间不常见，2005年时价格也就是一千元左右。若论书法价值与收藏价值，《程哲碑》要比普通六朝墓志的价值高许多，2019年时，民国年间所拓此碑的价格在三千五百元以上，比较符合其价值。近年，碑拓收藏渐渐升温，如遇善本要认真对待。

图256　民国拓本《代郡太守程哲碑》局部图

151　中岳嵩阳寺碑　东魏孝静帝天平二年

　　《中岳嵩阳寺碑》，隶书体，碑文三十八行，行八至二十八字不等。碑石中心有一方形穿孔，但未伤及文字。（图257）由此可知，此孔是在碑文刻写之前就已经凿刻好了，或此碑就是用一块旧碑磨制而成的。此碑文字上方有造像两层，最上一层为弟子像，共十龛，雕刻得稍浅，故图案容易拓出；下层佛造像较深，却不易拓出。碑最上方的中心部分有题额二行，篆书体，文曰"嵩阳寺伦统碑"。此碑刻于东魏孝静帝天平二年（535），原石先在河南嵩山嵩阳观中。从碑文左边的题字内容知，唐高宗麟德元年（664）时，此碑自嵩阳观被移到了会善寺。清康熙四十八年（1709），因重修会善寺佛殿，又将此碑移至会善寺西侧的戒坛之内。虽唐时已有移动，但宋、

图257　民国拓本《中岳嵩阳寺碑》全图

元、明数代金石著作家并未有所著录，清以前的拓本也极少见传世。一般说来，清以前的金石家、考据家多重视汉代文字及唐代的著名碑石。六朝碑刻纷乱庞杂，许多碑石并未得到历代金石家的顾及，《中岳嵩阳寺碑》就是其中之一。清代稍早期拓本，一般只拓碑石下半的文字部分，为了省事，碑石上半部的佛龛及题额多不拓出。清代早期旧拓本，碑文六行"控三车而徽纵"，"徽"字仅泐下部中间部分，上部三分之二完好。近拓本"徽"字下半已泐，仅存上半三分之一。碑文六、七行最下"将"与"岳"二字之间，稍旧拓本虽可见泐痕，但"将"字左旁基本完好，"岳"字仅损长横画右端及下部"山"字右端竖笔。近拓本"将"字左旁已泐损严重，"岳"字下部"山"字，仅存中间一短竖笔及最下横画的中段。十九行"星罗棋布"，稍旧拓本"罗"字上有泐痕，但未伤及笔画。近拓本"罗"字上部"四"已泐损严重。下部右边"隹"已全损无形。二十一行"众多"，稍旧拓本"众"字上部大形尚在，下部左下角稍损。近拓本"众"字上部已全损，下部左边笔画已泐不可见。有明代拓本，碑文五行最下"而"字左旁未损，十二行"乃构千善灵塔"，"乃"字左下角未泐，"塔"字右下角未损。另明拓本碑文下部较之清早期拓本有二十余字完好。罗振玉在《雪堂类稿》中称明拓本《中岳嵩阳寺碑》"全碑几字字可读，不可辨者才一字有半耳"。可惜今肆上见不到如此精整的明代拓本。

　　《中岳嵩阳寺碑》由于书写时隶书体中常常杂以篆书的结体、用笔，而另有一些文字的写法又近于楷书体，所以整篇文字的造型变化很大，异体字也就很多，给今天的读者造成了阅读上的很多不便。这里选出一些前人已指

出或未指出的异体字略作考释，以利于今天读者学习。（图258）

二行"非大智者"，此处将"智"字左上的"矢"移下来作为左旁，将下部的"曰"与右上的"口"组合成右旁。这种重新的组合，给今天的读者造成了视觉上的误差。再加上此碑文字多将"口"字以篆书体写成"凵"形，这样一来，重新组合后的文字就更不容易辨认了。三行"布慈云

图258　民国拓本《中岳嵩阳寺碑》局部图

于多士之世"，此处"云"字下部的"厶"，也被当成"口"字来处理，"云"字成了"厷"形，形态极怪异。四行"崇善"，"善"字下的"口"字的变形，也给今人造成了一定的错觉。六行"秉常乐以系轨"，"系"字右旁写法较为复杂，似乎是用了篆书体的结构，左旁从"亻"，也与正书体从"亻"略有不同。六行下"松"字右下、"远"字内部下方的写法都是采用了篆书体隶书化的写法。七行"而屈膝此山"，"膝"字右旁写成"来"形，汉碑中如《郑固碑》上即如此写法。二十六行"虔礼禅㝉"，"㝉"同"寂"，此处写法形如一"家"字，右下缺两点画。此碑文二行中也曾出现过此字。《集韵·锡韵》："宋，无人声。或作寂、㝉。"三十六行"为摸为楷"，《集韵·模韵》："摹，《说文》：规也。谓有所规做。亦书作摸。""摹"字作为楷模义，今作"模"。碑额上书"嵩阳寺伦统碑"，"伦统"，人名。古时主持管理寺院的僧人称为"统"，武亿《授堂金石跋》："沙门统者，魏制，管辖僧众之名。《释老志》：'沙门统惠深上言。'是其证也。"据此碑内容知，嵩阳寺的住持名为"伦艳二"，故此碑额上书作"伦统碑"。

《中岳嵩阳寺碑》的书法篆隶掺杂，同时也不乏楷书的结体与用笔。这种篆、隶、楷诸体相间的文字写法，北齐时最为兴盛。这种书体的出现，说明在中国文字向着楷书化发展的过程中，时时有回头去吸取篆隶结体、用笔的养分，不断完善、发展文字结构，循环渐进的一种轨迹。了解这种"杂

体"文字，对于研究书法的变迁、文字的发展有着极其重要的意义。同时，这种杂体文字的书法价值也是不容忽视的。虽然，其中许多文字的结体今天不一定要去学习、使用它，但其中有些字在结体变化、用笔技巧上或许会带给我们一些启示，可以让我们在书法实践中得以借鉴。如二行"故"字，左旁下"口"字，此处也变化成"凶"，并与上部"十"字自然地融合在一起。而有些字的"口"部就不一定非要变化，如"善"字、"铭"字、"品"字等，若非要将"口"部变化成这种写法，在这些字的结构中就会显得生硬与唐突了。所以，一字之内变化部分与不变部分要能够自然地、有呼应地结合起来，产生出一种美感，这才是变化的目的。为变而变，可以不变。在书写隶书体的书法作品中，适当、合理地使用一些篆书结体与用笔，能增加隶书的古意，增强书法作品的艺术性与表现力。当然，这种吸取其他书体的变化，也要以整体和谐、增强美感为目的。生硬地拼成"杂体"，反而会破坏书法作品的完整性与视觉效果。比如此碑上六行"崧"字的变化，将上部"山"改写成篆书结体，对文字的艺术表现有一定的帮助，但下部右边的"公"，也用篆书体写出就显得多余了。因为"崧"字是上下结体，本身就显得瘦长，再使用了篆书的笔法，形体就更长了。这种变化没有起到调节文字、增加美感的作用，反而使文字破坏了整体的完整性与协调性。这种不足与失败之处，今天的书法爱好者在临习古碑时应该加以注意。当然，此碑上的书法技巧有许多还是值得我们学习的，比如六行的"风"字，右上角转折处，使用了一个横折钩，形如"⌐"的写法，然后，再另起一笔写出竖弯画。这种用笔变化，为我们处理"口"形结体转折处的用笔，提供了一定的技巧与启示。

东魏《中岳嵩阳寺碑》的拓本各地古物市场上均不能常常见到。此碑清代稍早期拓本，一般只拓文字部分而无碑上方佛龛及题额。1920年罗振玉公开出售各种新旧拓本，在其所列名目中有一《嵩阳寺碑》的拓本，称为"刘子重藏"，当时标出了六十块大洋的价格。2005年，余曾在北京古籍书店内见到一纸《中岳嵩阳寺碑》的拓本，无上部图案与题额，标价两千元，决不打折。

152 王僧墓志 东魏孝静帝天平三年

　　《王僧墓志》，正书体，文二十五行，行二十五字。（图259）墓志高约49厘米，宽约50厘米。墓志右侧刻有题名一行，文曰"沧州刺史王僧墓志铭"，字形较正文为大。此墓志刻于东魏孝静帝天平三年（536），清道光二十二年（1842）出土于河北省沧县王寺镇。此志曾归沧县王国均所有，后不知流于何处。清末民初时有翻刻本出世，文字刻写不精。十行"荡寇将军"，翻刻本将"荡"字中部"勿"少刻一撇画成"勾"形。另有一翻刻本，"荡"字完好无损。但原石上"荡"字中间"勿"内第一、二撇画之间有小石花相连，第三笔撇画上也稍有泐痕。"荡"字下部"皿"字右边第三、四小竖笔之间有石花，而翻刻本均无石花。此墓志出土时文字基本完好，仅个别文字稍有泐痕。初拓本末行"黄泉多晦"，"黄"与"泉"之间左侧无泐痕。稍旧拓本此处已有泐痕如小豆。以稍旧拓本与民国年间拓本相比较，一行"天平三年"，稍旧拓本"天"字末笔完好无损，民国年间拓本，"天"

图259　清拓本《王僧墓志》全图

字下已有石花，"天"字末笔已被石花泐粗。一行下"龙骧将军"，稍旧拓本"骧"字末笔基本完好，民国年间拓本"骧"字末笔已被泐粗，而且左上角也有泐痕。十行"正始年中"，稍旧拓本"始"字右边有石花，但未伤及"始"字笔画，民国年间拓本"始"字右边石花已加重，并已连及"始"字右下"口"部的竖笔。十一行"望"字，稍旧拓本右上角有石花，几乎连及

"望"字笔画。民国年间拓本，"望"字右上角已被石花泐损。（图260）

《王僧墓志》中有个别文字的书写有些变化，应该结合上下文义来辨释。如五行"少履庠门"，此处将"履"字写成了"履"形，"尸"被移到了左边，又把"彳"写成篆隶的结体，并放到了"尸"下，形成了一个新的左旁。这种写法前所未见。"履"字在此处有踏入、进入之义。"庠"为古时乡校名，根据上下文字内容，再根据文字变化，便可考释出此字的

图260　清拓本《王僧墓志》局部图

原来模样。六行"昂然不拜"，"昂"字此处下部"卬"字是一个篆书体的楷书化写法，与楷书写法稍有异处。七行"策动天府"，"策"此处写作"筞"形。"策"字竹字头下为"宗"的写法，古代字典及经典中极为少见，东魏《敬史君显隽碑》上竹字头下为"宋"，与此处写法较近。十一行"冀土不宾，民怀叛扈"，"叛"，读如"反"，原意指米饼之类，此处以音同形近而通"反"字，即反心、反向之义。"扈"，此处为跟从、跟随之义。十三行"埒鼓始交"，"埒"读如"列"，此处左旁"土"字的左右两边都加写了一点画，这是篆书体的写法。"埒"在此处以音同通"列"字，即排列、列队之义。十五行"抚孤矜厝"，"厝"在此处省写了左边一撇，又将内部"廿"的第二横画与下边"日"字的最上一横合为一体，互相借用。这是一个前所未见的变异文字。"厝"读如"错"，意为把棺材暂时停放在某处，等待下葬。

《王僧墓志》的书法艺术，近百年来并未引起金石研究者的特别关注。康有为在《广艺舟双楫》中，只是把《王僧墓志》列到了"能品下"的位置。《王僧墓志》的书法劲细疏朗，清秀飘逸。初看似乎文字书写得多不经意，细观后方知，此石上每一个字的结体、用笔都是经过深思熟虑的，每一个字的点画之间都有气韵相连。比如九行"沧海"二字，同时出现两个"氵"，就采用了两个不同的写法。"沧"字的"氵"最后一笔，此处几

乎是横向的，向着右上方提挑而出，并且占用了右旁"仓"的位置。这里将"仓"字内部笔画稍稍偏移，却用"仓"字的长撇画向左伸去，达到了"氵"的下方，努力将整个字平衡。若要看局部笔画，似乎还有些参差、交织散乱的感觉。但要整体地来看这一文字，却是十分和谐与平衡的，而且还有一定的动感。"海"字右旁为方形结构，没有空间来做避让与参差的效果，所以，"海"字的"氵"采用了垂直一线向下的写法。唐初的褚遂良、虞世南等，最喜用此法来处理"氵"，这种写法容易使文字方正。《王僧墓志》书法中有不少文字的写法舒展大方，极具晋人风骨，要想把书法表现得既有"二王"之妙，又有六朝精神，《王僧墓志》就是最好的范本。

1998年北京的一次拍卖会上，有一裱册本《王僧墓志》，锦缎裱面，红木镶边，为清道光年间所拓。当时此册并未引起收藏者的重视，仅以两千多元的价格成交。2002年长安肆上曾见一清末所拓裱册，拓工一般，品相稍好，主人仅索一千元，后被人以八百元购去。2018年余观一本整纸旧裱轴，主人开价五千元，朋友以四千五百元购得。

153 高盛残碑　东魏孝静帝天平三年

《高盛残碑》，正书体，出土时此碑下半已残失，上半存文三十行，行二十二至二十九字不等。碑上方有题额，篆书体，阳文刻，四行，行四字。文曰："魏侍中黄钺太师录尚书事文懿高公碑"。（图261）因碑文残缺，所存文字中没有刻立碑石的确切时间，据碑文二十一行中有"天平三年五月廿八日薨于位"推断，按一般丧礼制度，此碑应刻于其逝后不久，即东魏孝静帝天平三年（536）之内。清光绪二十五年（1899），此碑出土于河北磁州，与前后出土的东魏《高翻碑》、北齐《兰陵忠武王高肃碑》并称"磁州三高"。东魏《高盛残碑》初出土时，碑面上有不少土锈未能清理干净，故初拓本此碑石下方的文字多不清晰，拓本上形成了一大块白晕。民国三年（1914），磁县宗胥于碑左边沿上刻跋三行，拓本上可见宗氏跋者当是民国三年以后拓本。此

图261　民国拓本《高盛残碑》全图

石今仍在磁县，近拓本却传世极少。

　　碑文一行"公讳盛字盆生"，以其字号的意义知，"盛"应读"成"或"绳"。一行"渤海條人也"，"渤"字此处省去了左旁"氵"，右边又改从"阝"。《说文·邑部》："郭，郭海地。"徐灏注笺："凡地名相承增改邑旁者，不可枚举。此实渤海郡，字后出从邑耳。《说解》：'地'字即'郡'之讹，段说非。"段玉裁《说文解字注》上释"郡"为"地"，并称如果是渤海郡，《说文》上就不会称"地"云云。徐灏注中指出了《说文》及段注的错误。"條"，此处左旁从"彳"，六朝人书常将"亻"写成"彳"。"條"，今作"条"，古地名，《汉书》上作"脩"。《集韵·萧韵》："脩，县名，周亚夫所封。"《汉书·地理志下》："信都国……县十七……脩。"颜师古注："脩，音条。"六行"乃召补朝秦"，此处"朝"字右旁是一个变形的写法，右旁下似一"舟"形，这种写法是从篆书体变化而来的。七行"愿言归养，指心云切"，此处"指"写作"指"形。《龙龛手鉴》："指，古文指字。""指"在此处为意向、意旨之义。十行"黄巾青领之妖，相望并起"，"黄巾"指东汉末年张角所领导的农民起义军。因为碑文残缺，不知是否在叙述高盛的先人曾参与了镇压黄巾的军事行动。东汉以后，多以"黄巾"指动乱者或盗寇等。"青领"，是指古代军队中为了区别不同的士兵而设置的一种标志，此处或指另一支起义军队。此处的"黄巾青领"应是泛指动乱与群雄蜂起。十六行"冀州大中正"，"大中正"即"中正"，秦末时为楚王陈胜始设，无甚职权。三国以后魏复置，为州郡一级考察人才的官

员，后魏时州"中正"多称为"大中正"。二十二行"赠使持节假黄钺"，"黄钺"，不是职官名，历代职官书中也不见载。将"黄钺"一词用在职官名内，应是古时封授职官时的一种名誉称号。"钺"是形如斧的一种兵器，多于礼仪仪仗中使用，以象征帝王的威严。《书经·牧誓》："王左杖黄钺。"孔传："以黄金饰斧。"高盛官封侍中，就是跟随皇帝、侍奉皇帝的职官，封其手持黄钺侍奉皇帝，为皇帝仪仗中的先导，如"执金吾"一样，这也是极高的一种权威了。碑文最后一行最下为一"坠"字，此处写法有些变化。"坠"下一字已残，根据文义及所存笔画，断此字应是一"泪"字。

《高盛残碑》的书法平和中见险峻，中规中矩，却也灵性四出。此碑书法若论结体，则完全是标准的楷书体了。（图262）所有的方框形结体，都采用了上宽下窄，竖笔向外倾斜、向内收束的态势。横平而竖直，宽博而端庄。这种结体与字形，唐代大书法家颜真卿从此中汲取了不少的养分。可见，唐代楷书的发展也是有所传承而后发展变化的。此碑上也有一些文字的写法是篆书体的楷书化，如"为""朝""复""以"等字。在楷书化的同时，又保留了一部分篆书的结体，从而丰富了书法作品的表现意趣。前辈书法家常常教导我们，学习书法一定要临习篆书。除了使你能够了解文字的衍化、来历外，掌握篆书的结体，也是为书法创作中变化字体打下一定的基础。有人说：我是写楷书的，或我是写草书的，不需要临写篆书。此说无疑显得有些浅薄。

图262 民国拓本《高盛残碑》局部图

《高盛残碑》拓本，初拓无宗氏跋者，2018年时，肆间价格多在三千元左右。民国初年有跋拓本，常需两千元左右。此碑拓本较为少见，收藏者应当重视。

154 敬史君显隽碑 东魏孝静帝兴和二年

《敬史君显隽碑》，又称《敬史君碑》《禅静寺刹前铭敬史君碑》等。
正书体，碑阳文字共二十七行，行五十一字。碑阴题名共九列，分为十二个
部分。（图263、图264）第一列前五行为一个部分，主要是州郡一级较高级
官员的题名。第一列后又变成了上下两列，各二十五行。第二列前十七行为
一部分，每行四字，十七行后共十三行为一部分，题写较前一部分高出两

图263　清拓本《敬史君显隽碑》碑
阳全图

格。第三列前一部分共十七行，后一部分
十三行也是抬高两格书写。第四列前一部分
共十四行，后一部分十三行高出一格书写。
第五列共二十九行，第六列四行，第七列
一行，一直延伸到碑下，为敬显隽先祖敬
鸿显的题名。第八列共二十八行，第九列
共六行。此碑刻立于东魏孝静帝兴和二年
（540），清乾隆三年（1738）出土于河南
省长葛县，后被移至长葛县陉山书院。乾隆
十四年沈青崖刻跋十三行于碑阴。初出土时
拓本，七行"克剪封鲸"，"鲸"字完好，
八行"帷筹野战"，"筹"字完好，十一行
"公秉麾出阃"，"阃"字完好，"岁聿
未周"，"岁"字完好，十六行"拜骠骑大
将军"，"骑"字完好，十七行"以招贤
俊"，"招"字完好等。清嘉道年间拓本，
七行"器宇渊亮"，"亮"字末笔未泐损，
八行"进封永安侯"，"封"字右旁未泐

损，十行下"贤"字上部未泐损，二十一行"圣诚仰愿"，"诚"字完好无

损。清末拓本除上述诸字已损外,三行"龟组继袭","继"字虽泐,但可见大形,"袭"字仅下部"衣"字撇画末端泐损,三行"博学多通","多"字左下石花未及笔画,"通"字右下角末笔处稍损。民国初年拓本,三行"继"字仅可见右下角的残断笔画,"袭"下"衣"已泐近半,"袭"上部第一笔已泐,"多"字左边笔画已连石花,"通"字右下角大损,上部第一笔也损。

《敬史君显隽碑》第一行为碑名,文曰:"禅静寺刹前铭,敬史君之碑"。(图265)一碑而有两种内容,这在古代碑石体例中是不多见的。从碑文内容上看,此碑前十八行是在叙述敬显隽世系、生平、功绩及赞辞。此时敬显隽虽在人世,但碑文体例仍是以神道碑的格式来写的。十八行以后是另一个内容,主要是宣扬佛教的文字,与六朝造像记文字极为相似,可称为"造寺记"文字。此寺建于敬显隽任颍川太守之时,至后任颍川太守到任时再次修建了此寺。故碑文二十行题有新任太守梁洪雅的名字。碑文三行"怀抱"与七行"申情抱委"之"抱",都从"心"而写成"恼"形。《集韵·皓韵》:"恼,怀也。"即通"怀抱"之"抱"。三行"匈衿","匈"同"胸"。《史记·高祖本纪》:"项羽大怒,伏弩射中汉王,汉王伤匈。""衿",指衣领,同"襟"。"匈衿"即"胸

图264 清拓本《敬史君显隽碑》碑阴全图

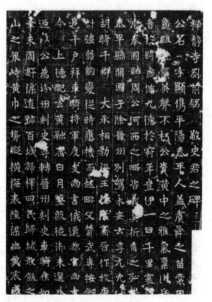

图265 清拓本《敬史君显隽碑》局部图

襟", 意指胸怀。五行"孝庄"的"庄"字, 此处从"疒", 将"广"改为
"疒", 这在六朝文字中是常见的。如此碑上二十一行的"廊"字, 也写
成了"疒"形。七行"大承相", "承"通"丞", 朱骏声《说文通训定
声·升部》: "承, 假借为丞。"《史记·淮南衡山列传》: "不务遵蕃
臣职, 以承辅天子。"八行"长虵即剿", "虵"即"蛇"字的异体写法,
读如"傻", 今关中方言中, 仍将"蛇"读作"傻"。《玉篇·虫部》:
"虵, 正作蛇。"八行"策勋有典", "策"字此处写作"築", 《王僧墓
志》上"策"字下从"宗", 二处稍有变异。《龙龛手鉴》: "築, 俗策
字。"碑文十二行下至十三行上, "连黑山之众, 峙黄巾之势", 这里是用
了两个典故, "黄巾"指汉末张角所领导的起义军, 后用来泛指暴乱、盗寇
之类。汉以后的作者, 为了增加文字内容的文学色彩, 在使用"黄巾"一词
时, 常以"青领""白马""黑山"等作为对应词。此处所谓的"黑山",
也是指汉末的一次农民暴动。东汉末年, 真定人张燕领导农民起义, 转战常
山、赵郡、中山、上党、河内诸郡, 从者达百万人。因以"黑山"为根据
地, 故以"黑山"为其代名词。此处的"黄巾""黑山"都是泛指。《敬史
君显隽碑》的背阴题名上有不少职官名是极为少见的, 历代职官书上也未见
记载。如"默曹""胗""党司徒""民望"等, 这些值得史学工作者注
意。《敬史君显隽碑》上的文字变形、假借者较多。一是因为当时流行的
"俗体字"较多, 二是因为书写者将许多文字用篆书的结构楷书化, 所以产
生了许多异体字。无论此碑上文字有多少变化, 其书法艺术特点都是统一
的。凝重自然的用笔, 端庄老成的章法, 在这里发挥了很大的作用。在六朝
碑刻文字中, 《敬史君显隽碑》的书法价值丝毫不逊于《张猛龙碑》《中
岳嵩高灵庙碑》之类。杨守敬在《评碑记》中说: "碑阴沈青涯跋云: '书
法自晋趋唐, 为欧褚前驱。'余谓六朝人正书多隶体, 此独有篆意, 古厚精
劲, 不肯作一姿媚之笔, 自是老成典型。若谓欧褚前驱, 恐不相及, 而亦正
不必祖欧褚也。余藏一初拓本, 最瘦劲, 近则丰肥少筋骨矣。不意此碑出百
余年, 遂悬绝如此。"杨守敬说此碑"有篆意", 确实是行家之言。但要说
此碑书法在六朝刻石中"独有篆意", 恐怕就不全面了。六朝人书中如《姚
伯多造像记》《程哲碑》《中岳嵩阳寺碑》《李仲琁修孔子庙碑》等, 这些

碑上的书法或多或少的都有篆书的意味。所以，不必说在六朝人书中独此《敬史君显隽碑》的书法有篆意。据清乾隆年间初拓本可见，此碑书法极瘦硬疏朗。"瘦硬"是六朝人书法的主要特征之一，这也是那个时代崇尚清淡，追求闲云野鹤般生活的一种表现。每个时代有每个时代的追求与价值取向，世风必然会影响文风，影响书风。

《敬史君显隽碑》出土至今已近三百年，而拓本却是凤毛麟角，不可多得。民国时，一纸清乾隆年间的初拓本就标出了六百块大洋的价格。2005年长安古物市场上曾见一清末所拓之本，整纸未裱。碑阴、碑阳两面俱全，主人开价三千，未等谐价即被人购去。如今，此碑民国以前拓本五千元以下是不易寻得的。

155 李仲琁修孔子庙碑 东魏孝静帝兴和三年

《李仲琁修孔子庙碑》，正书体，碑阳文字共二十五行，行五十一字。（图266）碑阴题名共三列，均集中在碑石的上部，所以，许多碑阴拓本就只有半张纸。第一列刻写在碑阴额上的中心部位，共七行。第二列二十五行，前十七行为一部分；十八至二十行文字抬高一格写，又为一部分；二十至二十五行再为一部分，其中二十四与二十五行之间有四五行字的间距。如此排列，不知空间内是否还有题名要刻。第三列共二十九行。碑侧另有题名一列，曰："内□书任城太守王长儒书碑"。六朝刻石标明写碑人姓名的不多，由此可见东魏时任城太守王长儒的书法风采，亦可知当时高级官员对文字书写的掌握程度。《金石萃编》则认为，碑侧题名与碑阳文字书写不类，似为后来好事者所刻。但大多数金石学家认为，王长儒的题名较为可靠。此碑之阴的题名文字，书法特点与碑阳文字也是不同，但从未听有人说碑阴文字是后来所刻。一通碑石文字中，采用了两种书法风格来写，或是一个人书法的变化，或是两人各写一半，这也不是什么奇怪的事。此碑上方有篆额，白文刻，文两行，行三字，曰："鲁孔子庙之碑"。此碑刻立于东魏孝静帝

图266 民国拓本《李仲琁修孔子庙碑》碑阳全图

兴和三年（541），至今仍竖立在山东曲阜的孔庙之中。宋代时欧阳修《集古录》上即有著录，此碑应该始终就未入土过，所以也就不存在有出土时间。但至今未见有宋、元间拓本传世。所见明代拓本，五行"东郡、汲郡、恒农三郡太守"，"农"字稍损左上角，"二州刺史"，"刺"字右旁未损。六行"刑平惠和"，"和"字完好。八行"尚想伊人"，"想"字稍有泐痕。清初拓本，五行"农"字已损右边大半，"刺"字右上损少半。六行"刑平惠和"，"和"字右旁"口"左竖笔已损。八行"想"字已损，仅可见"木"旁。十行"雕素十子"，"雕素"二字之间有泐痕，但未连及笔画。清乾嘉年间拓本，六行"和"字右旁"口"已损近半。八行"尚"字下"口"未损，"伊"字右旁"尹"上部稍损。十行"素"字上部已损。十一行"灵姿严丽"，"严"字上尚存一小"口"，"丽"字下损少许。清道光年前后拓本，八行"尚"字下"口"字已损大半，"伊"字左旁"人"字完好，右旁可见大半，"想"字已损无形。十一行"丽"字下半已损。清末拓本，八行"尚"字已损大半，"伊"字仅存右旁下少许笔画，"人"字旁撇画末端已连石花。十一行"丽"字仅存上半，约全字的三分之一。（图267）

《魏书·李顺传》后附有李仲琁的事迹，其东魏初年即任专事工程的"营构都将"一职。东魏迁都邺城时，李仲琁就是主持修建都城的负责人之一。此碑即为其任兖州刺史时，修复孔庙时的记事碑。从文字学的角度讲，此碑上文字中的假借字、异体字并不多见，只是在书写时夹杂了一些篆书体的写法，这种书写上的变化手法，在此处可分为两种类型。一是半楷半篆

型，如"都"字右旁为"邑"，并用篆书用笔写出；"故"字的左旁、"素"字的下部、"室"字的下部、"终"字的右旁等，都用了篆书的笔法。另一类型是纯粹的篆书型，如"互""而""汉""君""有"等字，完全是用了篆书体的写法。虽然这两种类型的写法在整个碑文中并不占大多数，但却对阅读、欣赏、学习此碑的人，产生了极大的影响。不少人称此碑书法为"杂体书"。可见在书法作品中，运用其他书体是一件非常谨慎的事。运用得自然、和谐，就能增加书法的艺术性。运用得勉强、生硬，为使用而使用，就破坏了书法作品的统一性，破坏了书法作品的美感。清代时以郑板桥的"破体书"书写得最为有

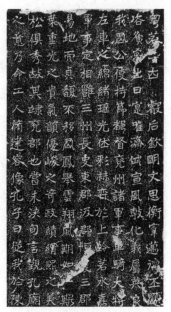

图267　民国拓本《李仲琁修孔子庙碑》局部图

致，近代长安则以李正峰先生书写得最为和谐，大大地增加了书法作品的美感。天津古籍出版社出版的《二十四史·魏书》中，将"李仲琁"写成"李仲珵"，"琁""珵"二字音形俱不相近，古今未见相通，不知此书何以用此种写法。"琁"读如"旋"，同"璇"，美玉之名。《集韵·仙韵》："璿，或作琁、璇。"这几种写法虽可通用，但作为人名用字，碑石文字上已明确写作"仲琁"，就应以"琁"字为准。无论是在文献学、目录学，还是版本学上，最注重的一点就是要求尽可能地将名称统一、规范。只有这样，才能使后来者在检阅资料时减少困难，避免错误。对一般读者来说，此碑上还有个别字由于写法上的变化而不易辨认，这里就做一简要介绍：二行"岱"字，此处将下部"山"字挤进上部"代"字中间，与"代"字右边的"弋"重组成一体，作为偏旁。这种变化增加了文字的方正性，也增加了文字的表现力。八行"轫连曲阜，饮马沂流"，"轫"，此处指车轮，意为车轮所到的地方，"阜"字此处写作"埠"形，这是从"埠"字变化而来的，"阜"与"埠"二字音近形近，故有所假借。碑文十五行"古号曲阜"的"阜"字也如此写法。如果将此字形单独列出来的话，恐怕一般人辨认起来

就困难多了。所以，辨认生僻字一定要结合上下文来分析。二十四行"嘉鸿业之婵联"，"婵联"即今"蝉联"。在古今字典上，均未见"婵""蝉"二字相通的记录，此处写法应作为一例可以入典。

自宋代欧阳修在《集古录》中称此碑书法"不甚佳"后，至清代，许多人也还是对此碑的书法不以为然。欧阳修之所以如此评价此碑，那是因为他所处的那个时代的书风，和那个时代对书法"美"的看法使然。到了清代，特别是乾隆年以后，科举大兴。士子们为了生存，不得不极力去临习"馆阁体"。而清代前期有名的书法家，多是状元、进士出身。他们对"二王"书风的追求与实践，大大地推动了"馆阁体"的盛行与发展，推动了崇尚"二王"书风的流行。自清代后期，金石碑版之学兴起，人们对书法的"美"才有了一个新的认识。到了清末民初时，学习六朝人的书法更是成为一种时尚。这种表现情趣、彰显个性、破除束缚的碑刻书法，得到了许多名士大家的重视。所以，康有为称赞此碑为"乌衣弟子，神采超后"。杨守敬在《评碑记》中，对顾亭林评价此碑"非真得篆隶之髓者"极为不满，杨守敬说："此评谬，此碑绝佳。"之所以出现这种情况，出现对书法"美"的不同认识，这实在也是清末民初时期，国门大开，人们对世界的认识发生了变化，这种认识上的多元变化，就自然而然地反映到书法认识上来了。对于今天的人们来说，世界的多元化，认识的多元化，一定会反映到书法艺术中来。我们既要努力地汲取各方面的养分，形成自己的风格，又要理智地处理好现代与传承的关系，二者不可偏废。

《李仲璇修孔子庙碑》拓本，明拓本传世甚少，清乾嘉年以后拓本尚能见到。1990年，故宫博物院赴东京展销碑帖，当时一册清中期所拓的《李仲璇修孔子庙碑》拓本，开价为六万日元（当时约五千元人民币）。2002年秋，余偕友人游厂甸，在一旧书店中见到一整纸未裱本，碑阴、碑阳两纸，清末所拓。主人开价五千，后被友人以三千八百元购去。2018年前后，此碑拓本如果品相完好，拓工较精，价格五千元左右较多。

156　李洪演造像记　东魏孝静帝武定二年

　　《李洪演造像记》，正书体，文二十四行，行最多九字，最少二字。造像记左边有题名三行，造像记右边有题名一行，但旧拓本多只拓正文二十四行，而缺拓两边题名。（图268）旧拓本正文部分高约15厘米，宽约55厘米。此造像刻于东魏孝静帝武定二年（544），原石在河南省获嘉县以南十五公里处的法云寺，今仍在其处。清代初期已有拓本传世，王昶《金石萃编》中有著录。清初拓本，一行"虽体洞黄尘"，"黄"字下半损，上半可见"艹"的笔画。四行"有其所也"，"所"字可见大形，《金石萃编》录文中已

图268　清拓本《李洪演造像记》全图

缺"所"字。七行"相"字右旁"目"字左下角稍泐，十三行"模拟"，"模"字右旁稍泐损，最后一笔虽残损但大形可见，"迈"字下稍有泐痕。十五行"津清"二字完好，十八行"五盖"二字完好。清嘉道年以后拓本，一行"黄"字已基本泐尽，四行"所"字已不见大形，七行"相"字下部已残。十三行"模"字右旁大损，"迈"字下部已泐伤。十五行"津"字下已连石花，"清"字中间已有泐痕。十八行"五"字上部已泐，第一横画与第二横画之间已被石花泐连。"盖"字左上角有石花连及。

　　王昶《金石萃编》所录此造像记文，将四行上"十缠竟发"之"缠"，写作"躔"形。二字虽然在一定意义上相同，读音也相近，但原石上明确写

作"缠"形，"缠"字也是佛家用语，正与内容相符，因此，不必多此一举地使用通假字，再来增加读者的阅读困难。在佛家用语中，"缠"指烦恼，指使人心中不自在的事情。《大乘义章》卷五："能缠行人，目之为缠；又能缠心，亦名为缠。"此造像记中所说的"十缠竟发"，即在言各种烦恼俱来。而"躔"字，则是天体运行、岁月流转的意思，与"缠"字在许多意义上是有分别的。十八行"佟脱六度"，"佟"通"佟"，读如"同"。此二字意义与文义无关联，此处以音同而通"同"字，即"同脱六度"。《李璧墓志》："相宠佟归，势倾桌野。""佟归"即"同归"，假借法与此处一致。检古今字典，未见有此般假借写法，读者可作为一范例记住，以备阅读六朝文字时参考。"六度"，佛家语。指由生死此岸度达涅槃彼岸的六种功课：布施、持戒、忍辱、精进、静虑（禅定）、智慧。"同脱六度"，可理解为共同脱离六种修度而到达彼岸。"脱"在此处有"完成"之义。二十一行"树瑱像"，"瑱"通"镇"，以音近而通"真"，"树真像"，即树真身一般的佛像。

《李洪演造像记》书法谨严，结体用笔温润如玉，轻盈洒脱，与"钟张""二王"不分轩轾。（图269）魏晋人所崇尚的仙风道骨的气质，在此处表现得最是可观，几乎不见同时期造像文字所表现的那种雄强霸道之气。在南北朝的后期书法中，能有如此接近魏晋人风骨的书法作品，不能不让人赞叹。《李洪演造像记》发现甚早，但拓本却没有广泛传播，清末许多金石家也没有能给予一定的评价，甚至连康有为、罗振玉诸大家都未曾见到过此石拓本，这真是书法金石界的憾事。此造像记虽不算大，但其上文字多达数百字，书写又极精美，足够让临习者在其中吸取书写技巧与用笔方法了。

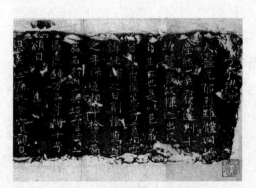

图269　清拓本《李洪演造像记》局部图

《李洪演造像记》拓本市场上很少见有人出售过，近几年各地大小拍卖会上也未见单独拍卖过此拓本。余所藏一纸为清初拓本，十余年前以二百元购于西安旧货市场上。托裱纸张的背面，有杨守敬亲

手用朱红色题写的名称及印章。前几年，国外友人来访，出两千金索要此拓本，余只能婉言谢绝。千年文字，百年精拓，岂可轻易让人。

157　太公吕望祠碑　东魏孝静帝武定八年

《太公吕望祠碑》，又称《修太公祠碑》《太公吕望表》《吕望碑》等。正书体，碑阳文字共二十三行，行四十二字。（图270）碑阴题名五列，第一列二十行，第二列十七行，第三列二十四行，第四列二十行，第五列十行，每行字数不等。此碑刻立于东魏孝静帝武定八年（550）。此碑出土较早，或一直就未曾入土过。原石在河南汲县，即今河南省卫辉市西北的太公庙中。碑文前七行为晋太康年中卢无忌所书《太公吕望表》的原文，后十三行为东魏汲郡太守穆子容所撰写的《重修太公祠》的内容。此碑清以前著录不多，但有明代拓本传世。明拓本，二行"四海一统"，"一统"二字完好，二行下"有盗发冢"，"有"字完好，三行"于令狐之津"诸字未损，四行"见太公而剖之曰"诸字未损，九行"财用所出"，"出"字未损。清嘉道年间拓本，十一行"卯金"，"金"字下横笔右端未损，十一行最下"性北"，"北"字右半未损，十四行"尚子牧"，"牧"字下半未损。清道光年以后拓本，十一行"卯金"之"金"字尚存下部横画右半，十二行"流沙南"，"南"字完好。清末民初拓本，十一行"卯金"之"金"已全损，十二行"流沙南"，"南"字右半竖笔已损。（图271）

图270　民国拓本《太公吕望祠碑》碑阳全图

此碑上有一些字词对普通读者来说较为生疏，此处就做一简单说明。三行"遭秦坑儒"，此处"坑"字写作"埳"形，是一个隶书体楷书化的写法。战国竹简及晋《太公吕望表》上，"坑"字均如此写法。"儒"字此处左旁从"彳"，六朝人书常将"亻"写作"彳"形。这是当时人书写上的一种习惯，不必看作是变形或借代。八行"范阳卢无忌"与一行"卢无忌"的"忌"字，上部均写作"弓"形，一行的"忌"字的"弓"形下部似乎还有一短竖笔，这样就更增加了人们在辨识上的困难。这也是一种隶书体楷书化的写法。战国竹简《老子甲后》《武梁祠画像题字》等上的"忌"字多类此写法。碑文中称："范阳卢无忌自太子洗马来为汲令，磻溪之下，旧有坛场，而今坠

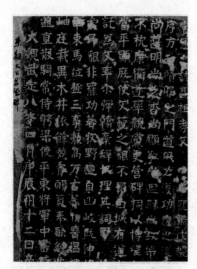

图271　民国拓本《太公吕望祠碑》
　　　　局部图

废，荒而不治。"卢无忌询问乡儒后知，此旧为太公祠，于是就聚资重修，并立碑以记其事。我们都知道，一般通行的说法是，姜太公垂钓于宝鸡境内的"磻溪"，而此碑上所说的"磻溪"却在河南汲县，这是当时商纣王的地盘。当年周文王寻访姜太公只能在周的势力范围内，包括关中、宝鸡一带，不可能自由地跑到数百里之外商纣王的国内去寻访高士。有人说，姜太公的出生地在汲县，所以这里有其祠庙，姜太公也应该在这里等待周文王。显然，这只是一种推测和传说，只有等确切、可靠的证据出世，才能最终断定当年的"磻溪"到底在何处。按照大家认可的历史事实和历史资料来看，将"磻溪"定在宝鸡，还是比较符合逻辑的。此碑上"磻溪"二字左旁都改写从"山"，这是一种变形的写法。在古文字学中有一种说法就是：主体决定后，形旁任作。当然，这种"任作"要与主体内容相接近，比如"磻溪"二字，可将左旁改写为"山"，改写为"水""石"，但却不能改写为"火"，不能改写为"金"。此碑阴面的题名，自第二列开始，有许多人名前缀有"板授"某某官的字样。在魏晋南北朝时期，王公大臣可自行设立职

官，并将职官名写于木板上予以公布，后世称此类职官为"板官"。"板授"，即书于板上而被授予的职官。南北朝时，各都督府、将军府等部门，也可"板授"职官，从郡守、县令至佐曹无所不有。这种"板授"官员与国家正式任命的官员是有一定区别的，所以在职官名前要加"板授"以为区别。稍后，各地方还将本地耆老也以"板授"形式给予一种名誉职官。如六十岁以上者"板授"为"县丞"，七十岁以上者"板授"为"县令"，八十岁以上者授为"大县县令"，九十岁以上者授为"郡守"。而各地又根据不同情况有所"板授"。

《太公吕望祠碑》的书法端庄规整，毕沅在《中州金石记》中称："书法方正，笔力透露，为颜真卿蓝本。魏齐刻石之字无能比其工者。"可见此碑书法的工整是其主要的特点，但这种工整绝不是僵硬，工整中时时透出灵动的神情。比如七行"皇天"的"皇"字，此处写法上部稍大，下部稍收，成一锥形。尤其是上部"白"部的中间一横，短促而且未连及两边，这种写法与《张猛龙碑》上的"皇"字写法几乎一致。仅就这一短横的处理，就使得"皇"字在端庄的造型中，显露出了活泼的气息。毕沅说此碑书法为颜真卿蓝本一点也不过分，将此碑书法与颜真卿早年的《多宝塔碑》等相比较，如一行的"卢"字，二行的"望""书"，四行的"夜"字，十六行的"碑"字等，在文字的结体、用笔上几乎与颜真卿书法一丝不差。临习此碑可以加深对唐碑书法的理解与学习。

《太公吕望祠碑》拓本，虽传世有明代拓本，但能见到清嘉道年间拓本就已算是大幸了。余2008年时曾得一清末民初时拓本，整纸拓，无碑阴。主人索价两千，终以一千五百元成交。此碑下部稍有漫漶，但文字泐损不多，可与晋《太公吕望表》互相参读，对了解历史与书法是很好的参考资料。

158 西门豹祠堂碑 北齐文宣帝天保五年

《西门豹祠堂碑》，又称《清河王高岳造西门豹祠碑》等。隶书体，碑

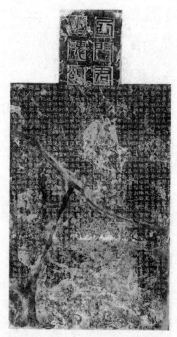

图272　清拓本《西门豹祠堂碑》
　　　　碑阳全图

阳文字共二十九行，行四十四字。（图272）碑阴题名七列，每列三十三行。碑石上方有题额，篆书体，阳文刻，二行，共五字，文曰"西门君之碑颂"。碑侧刻文一行，曰"大齐天保五年岁次甲戌□"，另外还刻有撰书人及刻工的姓名。根据此碑内容及碑侧文字推断，一般认为，此碑刻立于北齐文宣帝天保五年（554），原石在河南省安阳市西门豹祠的旧址上。清以前未见有金石家著录过，所见清初拓本，三行"治邺"，"邺"字未泐损，四行"不省书"，三字未泐，五行"异求均美"四字完好。清嘉道年间拓本，三行"治邺"，"邺"字已损，"治"字大形尚可见。五行"颉颃郑密"，"郑密"二字大形完好，六行"逾远"，"远"字完好，九行"激昆仑之永轮"，"激"字完好。清末拓本，三行"治"字仅可见左旁"氵"及右下"口"形。五行"郑"字被一石纹横贯，存上部笔画及下部少许笔画，"密"字下部"山"已泐损。六行"远"字，"辶"已泐损。九行"激"字已泐无形。

大多数金石界人士认为，此碑为"北齐天保五年"所立，但马子云先生在《碑帖鉴定》一书中则认为，定此碑为"天保五年"所刻不确，应为"天保元年"所刻。可惜的是马子云先生并未举出具体证据来说明。马先生文中又说："此碑题西门豹祠堂，而文义未记述西门豹事迹，也无建造祠堂之语，大率颂清河王之词。"此说稍显轻率。此碑文虽泐损严重，但从断断续续的文辞里，还是能见到不少记述西门豹事迹的文字。如"脔刻七雄"，就是指西门豹所处的战国时代；"治邺"，就是指西门豹为政的"邺城"地区；"西门豹厉精而出宰"，是说明其上任为官的决心；"□巫老□奸于波浪"，更是说出了西门豹当年治邺时，革除"为河伯娶妇"的迷信陋习，将巫祝、乡老等奸人抛进大河的故事。碑文颂词部分也有"邺有贤令"等句，

都是赞扬西门豹的语词。以上所说的事实，都可以从《史记》中有关西门豹的章节中找到来源。显然，称此碑没有记述西门豹的事迹是不正确的。另外，可能马子云先生所见拓本上无有题额，所以马先生引用了《金石萃编》上的说法，称此碑篆额为五字。而我们今天所能见到的碑额上明确写着"西门君之碑颂"共六字。《金石萃编》所见题额失最后一"颂"字，所以只有五字。关于《金石萃编》上对于此碑文字的校释错误，罗振玉先生《金石文字目》中言之最详，读者可参考阅读。《西门豹祠堂碑》在内容上无多少生僻的典故需要考释，也没有多少过于变形或假借的文字需要说明。关于西门豹治邺的事迹，《史记·滑稽列传》上记之甚详，加上过去中学课文上曾选有此段文字，所以，对一般读者来说阅读此碑文字也就不会感到生疏与困难。

　　《西门豹祠堂碑》的书法艺术，清以来诸名家评论较多，总之，以杨守敬一家论述最得提纲。杨守敬在《评碑记》中道："分法变古劲而丰腴，波磔并不用折刀头之法，竟与正书相去不远。北齐一代分书，多如此类。虽不及元魏之峭拔，而亦无寒俭之气。"北齐书法多隶楷相兼，隶书用笔多神情内敛，少有夸张之势。此碑上书法除具有此种特点外，用笔上的温润丰腴却是北齐书法中甚为少见的。杨守敬所谓"波磔并不用折刀头之法"，是说此碑文字的起落笔、转折处自然平和，很少做专门的提按努压。有隶书的笔意，却近楷书的造型。六朝时期，楷书的结构与用笔法已经形成。当时虽有人将隶书体写得古拙一些，但毕竟与楷书体是两种书体。各种书体可以兼容，但主流风格、主体特点还是要保持的。（图273）

　　《西门豹祠堂碑》拓本，据前人所记，碑阴拓本甚少见，一般流传多只有碑阳文字部分。一纸清末所拓的碑阳部分，民国年间市场上就开出几十块大洋的价格。2002年，余在长安一旧家处得一裱本，清末民初所拓，上有"于右任读碑之记"朱文印章一方。有碑额而无碑阴，当时仅费去一千元，

图273　清拓本《西门豹祠堂碑》局部图

可称是物美而价廉了。如在今日，恐无三五千元不能得之。

159 赵郡王修寺记碑 北齐文宣帝天保八年

《赵郡王修寺记碑》，又称《赵郡王商叡修定国寺颂碑》《大定国寺碑》等。（图274）正书体，碑文二十一行，行十字。字径约7厘米，是六朝碑刻中文字较大的一种。此碑刻于北齐文宣帝天保八年（557），原石先在河北省灵寿县，后被移至曲阳县政府内至今。所见传世最早拓本为清乾嘉年间所拓，此时拓本碑文最后一行"住僧实"三字以上有六字已被人凿去，十八行末"金石是镌"，"镌"字完好。清嘉道年间拓本，十八行"镌"字右旁已被石花渺连。另，四行"平东燕七州"，"东"字末笔下不连石花，十五行最后一字"仓"字下部"口"部虽渺，但大形尚可见。清道光年以后

图274　清拓本《赵郡王修寺记碑》拓本册页局部图

拓本，四行"东"字末笔下已连石花，十五行"仓"下"口"部已渺无形，十八行"镌"字左下金字旁损末一横笔，右旁右下角已渺损。

《赵郡王修寺记碑》上个别文字的书写上有些变化，如"叡"字右旁从"殳"，"标"右旁再加写一"寸"，"簪"字上部改从"艹"等。这些文字的变化是以唐代楷书的标准，或现代人的眼光来看所出现的。但以篆、隶写法，或当时人的眼光看，可能就不算变化了。所以，辨识文字一定要结合时代的风尚。十一行"宝铎依室"，"铎"字此处右旁上部为一"白"字，下为一"丰"形。

遍查古今字典都未能见到此字形。从碑文内容来分析，此字肯定为一"铎"字。《说文·全部》："铎，大铃也。"《洛阳伽蓝记·永宁寺》："宝铎含风，响出天外。""铎"字的用法与此碑文上同。《曹全碑》上的"铎"字写法与此碑上稍近，但完全一致的写法，在古代刻石文字中至今未能见到，此处写法可入《六朝别字录》中。

《赵郡王修寺记碑》的书法厚重肥腴，雍容端正，这种风格的书法在六朝文字中是很少见到的。杨守敬称其"端庄老成，气象尤极博大"。康有为说其"如禄山肥重，行步蹒跚"。唐代颜真卿《东方朔画赞碑》的书法风格几乎与此碑一脉相承。此碑书法的结体雍容但不是臃肿，浓墨重笔之中常见飘逸潇洒的用笔。如十一行"宝铎依室"，"依"字的写法。"亻"的竖笔，如春风摆柳，左右摇曳。"依"字右旁长撇画的末端轻轻一挑，更是将书法用笔的技巧与意境表现得淋漓尽致。沉着的用笔之中如何有动感，有动感但又不是轻佻，如何把握书法艺术中格调高低的尺度，临习阅读此碑应该能得到一些启发。

《赵郡王修寺记碑》拓本少见，陆增祥在《八琼室金石补正》中也称此碑拓本为稀奇。2005年长安肆上曾有一册辛亥老人朱叙五旧藏的裱本，清嘉道年间所拓，拓工裱工俱佳。惜余知之稍晚，此本已被另一人购去，据主人称，此册仅卖出了八百元。若在今天的京沪市场上，五千元也无法寻得。

160 李青造报德像碑 北齐文宣帝六年

《李青造报德像碑》，又称《李青言报德像碑摩崖》等。（图275）正书体，文三十四行，行四十一字。北齐文宣帝天保六年（555）刻造于山西省平定州之西四十里长国寺前摩崖之上。文中虽称为"碑"，实际是将山崖磨制后，以碑的形态刻成的"摩崖刻石"。与山野中的那些未经磨制，随山崖而刻的文字在感觉上还是有区别的。因碑文一行之中有"李青言盖闻"等文字，有人就据此而定此碑名为《李青言报德碑》。余以为，此处

图275　清拓本《李青造报德像碑》全图

"李青言"之"言"字，应是指"云""白""言道"等义，即碑主人李青自言之义。此碑主人也就应是"李青（清）"，而不是"李青言"。因为碑文第三行明确写着："以礼待青，得奉朝请，而青德乏，故贤无刎颈之报。"可见，"青"是其名。北京图书馆所藏此碑拓本上，有清代人题签、题跋，亦称此碑为《李青造报德像碑》；拓本的题签上写着"初出土拓本"，但大多数人不知此碑为何时出土。此册拓本上有"楞伽山人"王芑孙的题跋数段，王芑孙为清乾隆年间举人，又是当时有名的书法家、鉴赏家，其所言"初拓本"当不会有错。王芑孙在题跋落款中有"丁酉冬日"一句。在其生活的年代里，只有乾隆四十二年（1777）是"丁酉"年。由此可知，此碑的发现至少也应是在清代乾隆四十二年以前。据传有明末清初拓本，为清代金石家李文田所旧藏。碑文十四行"阴灌里人也"，"阴"字完好。清乾隆年间拓本，四行"像"字左旁未损，"石"字上部未损。五行"夫乾坤以简"，"简"字上竹字头未损，八行"其子克己复礼"，"其"字未泐。清道光年以后拓本，四行"像"字左旁已损，右旁上部笔画尚存大形，"石"字首笔横画已损，十四行"灌"字首笔损。清末民初拓本，四行"像"字左旁已全损，右旁上部也大损，"石"字仅存下部"口"字的最后一横画。十四行"阴灌里人也"，"阴灌"二字全损无形。（图276）

此碑文上有一些字词稍显生疏、变异，值得一提。碑文一行"乡郡乡县"，是说"本郡本县"，也就是指李青及其所要报答恩情的李宪父子所在的赵郡、赵县。二行"是以一飡之惠，枎轮之报"，"飡"即"餐"字，"枎"此处同"扶"，《字汇补·大部》："枎，《韵会补》：'与扶

同。'" "扶轮之报"，即善随行侍奉。另，"扶"字也通"伴"，《说文》："扶，并行也。从二夫，辇字从此。读若伴侣之伴。"七行"三百五篇，无耶以薛"，"无耶"即"无邪"，"薛"今作"蔽"，此处左下写成"尚"形。此句意义即是我们常说的："诗三百，一言以蔽之，曰：'思无邪。'"十八行"升堂入室"的"升"字此处写成了"外"形。这是将"升"字的左边竖笔斜写，并且与第一笔相连造成的。此形与篆隶书体中的"斗"字相近。十九行

图276　清拓本《北齐李青造报德像碑》局部图

第一字为"亲"，此处写作"规"形。"亲"字左旁上应是一"立"，此处写作一"大"字。此碑上还有将"立"部写成"大"的，如"垄""龙"左旁上都有一"立"，而且都写成"大"形。二十二行"甘棠勿剪"的"剪"字，写法有些特别，"剪"字中间部分的"月"与"刂"稍稍分开，让下部的"力"努力向上，挤进"月"与"刂"之间。"月"字的第一笔写得稍长些，"刂"的第二笔也写得稍长些。这样就形成了一个类似"门"字的造型，将下部的"力"包容在内部，上下结构就变得有些半包围结构的意思了。碑文第二十二行中有这样一句话很有意思："石椁蜄炭，无益于速朽；珠襦玉匣，有加于戮尸。""蜄"即"蜃"的变形写法，此处指用蚌蛤壳烧制的灰。古代称此种灰为"蜃炭"。《周礼·地官·掌蜃》："掌敛互物蜃物，以共闉圹之蜃。"郑玄注："闉，犹塞也。将井椁先塞下以蜃御湿也。""朽"字此处写法形如"杉"，碑文四行"万世不朽"的"朽"字也如此造型。这是因为"朽"字的右旁采用了草书体的写法，行笔较快，就形如三点画了。"襦"同"襦"，读如"儒"，此处指罗衣、细软之类的饰物。二十二行这句的前半句是说：人

死了装以石棺，墓中又施以蜃炭来防潮，但这并不能阻止尸体的腐朽。后半句是说：棺椁内陪葬有珠玉罗衣，这样反而容易让尸体遭受掳掠。所以，信奉佛教的人死后，多采取火葬，然后才将骨灰盛进罐内，再放入砖塔之中。也有的在山崖之上凿开一洞，将骨灰放进洞里，这种下葬形式六朝至唐时称之为"灰身塔"。数十年曾与先师李端如公游安阳西南宝山上的"万佛沟"，山沟之内自上而下，有许多自六朝至唐宋的这种"灰身塔"，而且大都刻有铭文。

此碑文上有一个书写形式值得一记，可作为"六朝碑例"保存，即二十八行的"火垂璙于想"，和三十四行的"是渊实平"。前者"于"下加写一"华"字，后者"实"下加写一"丘"字。这是因为这两处有刻写上的错误，为了不破坏碑文整体的效果，不必要剜掉再补刻，而是采用了"注字法"。就是告诉读者，"于"字处应是"华"，"实"字处应是"丘"。

关于北齐《李青造报德像碑》的书法，王芑孙在跋语中说得较为中肯："释仙（碑文后有'燕州释仙书'五字）书虽结字有乖于大雅，然笔力实能启其后人，渺尔孤僧，记此碑而传千有余年，人岂可以无艺哉，况有大于此者乎。""书法清劲，开唐人柳诚悬意。"此碑保存较好，碑面泐损不多，所以，就算是近拓本，也可感觉到此碑书法的精光四射，夺人眼目。此碑书法在章法上虽有些松散自由，但细细观来，却有许多可以让人学习的地方。如"秦""表""楚"等字的疏朗开张，"州""为""野"等字的灵动呼应，"迹""较""爱"等字的宽博舒展，无不是今人学习书法的最好范例。王芑孙说此碑书法"开唐人柳诚悬意"，其实，唐人李北海的书法更是从此碑中衍化而来。比如二行的"州""刺"，四行的"秦垄"，五行的"地表"，特别是十四行的"分裂山河"四字，几乎与李北海《云麾将军碑》上的文字结体一样，无多大的差别。只是李北海书法的用笔更圆润一些，此碑的书法更硬朗一些而已。李北海书风是唐代最灵动的楷书之一，要学习李北海的书法，如果能先临习一下《李青造报德像碑》，可能会更加有成效一些。

《李青造报德像碑》拓本向来传世不多，近年各地拍卖会上也未见此拓出现。2008年曾在北京琉璃厂一古书店内见过一纸，清末整纸拓，店家开价两千五百元。余所藏一本，清末拓，2000年时就费去了一千元。今日恐

四五千元也未必能购得。

161 隽修罗碑 北齐孝昭帝皇建元年

《隽修罗碑》，又称《乡老举孝义隽敬碑》等。（图277）正书体，碑阳上半部刻文十七行，行二十一字，下半部刻乡老题名四列，每列十七行。碑阳上方题额，四行，行三字，正书体，白文刻，文曰："大齐乡老举孝义隽修罗之碑"。碑阴刻《维摩经》一段，字体较碑阳的字大一倍多，从此段文字的书法特点来看，也应是六朝人所书，但是否为同时所刻尚不一定。（图278）此碑刻于北齐孝昭帝皇建元年（560），孝昭帝高演即位虽有两个年头，但在位时间总共不到一年，所以"皇建"年号的使用时间也就很短，所遗存的史迹也就极少，此碑文字正可做史书的补充。尤其是此碑文中所说"举孝义"之事，正与《北齐书·孝昭纪》上的内容相符合。皇建元年（560）八月，孝昭帝"诏分遣大使巡省四方，观察风俗，问人疾苦，考求得失，搜访贤良"。在中国，孝义之道是维系社会存在

图277　清拓本《隽修罗碑》碑阳全图

和发展的重要环节，在那种动荡的时代里，从朝廷到民间自然崇尚道德、推崇孝义。此碑原石在山东泗水县，清代时始见著录。传世最旧为清乾嘉年间所拓，一行"高"完好，"绍唐虞之遐"，"绍"字右下"口"部未泐损。清同光年间拓本，碑额一行"幺"字右旁无石花，二行"举孝"二字完好。碑文一行"高"字右下角已损，"绍"字右旁"口"部右边竖笔及下边横画

图278 清拓本《隽修罗碑》碑阴刻《维摩经》全图

图279 清拓本《隽修罗碑》碑阳局部图

渤。清末民初拓本，碑额一行"幺"字右旁已有石花相连，二行"举"字撇捺两笔末端下皆连石花，"孝"字上部竖笔顶端连石花。（图279）

与其他六朝碑刻一样，北齐《隽修罗碑》中也有一些当时流行的俗体文字，以及将这些俗体的部分结构又运用到了其他文字之上，从而再产生出一些新变形的文字。今天的读者要想理解这些文字，只有多多阅读，才能触类旁通，辨认起别字来也就不那么困难了。比如碑额上一行"大齐"的"齐"，此处写成"奇"形。《正字通·文部》："奇，旧注音齐，按齐省作奇，即育之讹。"此碑文中六行"救济"，十二行的"济寒"，"济"字右旁也都如此写法。碑额三行首字"老"，此处写作"尣"形，"先人"在古文中义为"老"，在"六书"上应属于"会意"。《北齐姜纂造像记》中"老"字也如此写法。碑文三行"食菜勃海"，"菜"与"采"通，朱骏声《说文通训定声·颐部》："采，假借为菜。""采"即指"采邑"，《礼记·礼运》："大夫有采以处其子孙。"孔颖达疏："大夫以采地之禄养其子孙，故云以处其子孙。"汉以后，采邑的分封就不仅限于卿大夫，低级的爵位也有食邑。碑文五行"投杼"，"投"字的写法有些变化。所以，《八琼室金石补正》上就将"投"字左旁释为从"木"。"投杼"，是指《战国策·秦策（上）》的故事，曾子之母听信曾子杀人的谣言，投下织布的

梭子（杼），逾墙而逃。此处用"曾母投杼"的典故是在说明，隽修罗的忠义即使是有再多的谣言也不会动摇。九行"目矔其事"，《集韵·遇韵》："矔，视貌。"也就是看的意思，与"目睹"之义同。所以，前人也有释此字为"睹"的。《平津读碑记》中以为此字为"觊"字的变形，不免有些去简就繁了。碑文十五行"绝笔刊功"，"笔"字下从"毛"，与今日的写法相同。可见，今天所使用的许多所谓简化字，许多都从古代文字中拣选而来的，并不一定全是由今人创造。中国文字的发展就是经历了一个由简到繁，再由繁到简的过程，所以，在书法作品中运用简体字，不一定就是不古，不一定就是没"学问"。在书法作品中，繁简字的使用要看整体效果，该简则简，该繁就繁，不可机械地、绝对地使用。

包世臣在《艺舟双楫》中对此碑的书法艺术评价不低，他说："齐《隽修罗碑》，措画结体极意经营，虽以险峻取胜，波法仍归蕴藉。北朝书承汉魏，势率尚扁，此易为长，渐趋姿媚，已为率更开山。"包世臣对此碑的赞美之词自是无错，但有两点我们还是有不同的看法。第一，此碑上的书法未必是经过"极意经营"而来的。六朝时期，文字的书写虽已有不少艺术表现的成分显现，但大多数的书写还是注重在使用性方面的，有意识的，"极意经营"的，为表现艺术性的写作还没有出现。此碑书法中更多的是表现出率性与自然的美。如果说此碑之阴面《维摩经》的写作是"极意经营"的话，那倒是非常恰如其分的。第二，说此碑书法"已为率更开山"，可能有些泛泛。在六朝碑刻中，有许多书写严整、结体瘦硬的作品，如《李洪演造像记》《王僧墓志》等，那才是欧阳率更书法的源头之水。而元明时期的吴宽、杨维桢等人的书法倒与此碑有极神似的地方。书法艺术特点是书写者本人对文字的认知程度，以及其他个性因素的影响而形成的。传承历史是一个方面，自我表现也是一个方面。

《隽修罗碑》的拓本清代末有大量出现，民国时期，长安碑帖庄"文古堂"曾有发售，清末民初所拓，当时价格为每份大洋五元。2008年时，市场上若有碑阴、碑阳两纸齐全者，价格当在一千五百元以上。2008年秋，余为寻拓本资料，询问长安城中诸同好，竟无一人藏有此拓，更传此碑石已毁甚，可见此碑拓本当列入"稀有珍品"之列。

162 彭城王高浟碑 北齐武成帝太宁二年

《彭城王高浟碑》，又称《赞三宝福寿碑》《比丘僧弁选碑》等。（图280）正书体，碑阳文字共二十九行，行三十六字。碑额上方有一佛龛，佛龛下有篆书题额三行，行二字，曰："赞三宝福寿碑"。佛龛右侧有正书题名三行，行四字，曰："造碑人比丘僧弁选年九十四"。佛龛左侧也有正书题名三行，行四字，文曰："齐太师录尚书事彭城王高浟"。碑额两边还刻有浮雕盘龙形。碑上文字虽多有漫漶，但基本内容尚能读通。此碑在近代金石著作中多未见著录，近世仅马子云先生《碑帖鉴定》中略有记录，关于此碑的出土时间、原石在何处，今皆无处查询。据碑文九行"爰有胜地，宿置伽蓝。南望呼沱汉骑蹈冰之所，北临易水燕臣□歌之迹"等句来推断，此碑原石应在河北省易县以南，曲阳县以北的地区，也就是易水之北，呼沱河以南某地的某寺院内。"易水燕臣□歌之迹"，当然就是指燕人荆轲刺秦王之前，歌吟"风萧萧兮易水寒"的易水之边。另碑文中"南望呼沱汉骑蹈冰之所"，是说王莽更始二年（24）时，刘秀率兵征战河北曲阳、饶阳一带时的一次战事。《后汉书·光武帝纪》："天时寒，面皆破裂。至呼沱河，无船，适遇冰合，得过。"碑文上"呼沱"的"沱"字虽泐损严重，但左旁"氵"尚存，右旁上部"宀"笔画可见大形，根据碑文上下文义知，"呼"下为"沱"字无疑。目前各种资料中尚未见记有此碑的出处，

图280 清拓本《彭城王高浟碑》全图

由以上文义推断此碑原石应出自河北保定西南一带。此碑虽著录不多见，但传世却有较早的拓本。清早期拓本，十七行末"林"字左下未损，十八行末"殿"字右下未损，十九行末"之"字最后一笔下端未连石花，二十一行"词曰"之"曰"字大形可辨。清乾嘉以后拓本，除上述几字泐损外，二十五行末"故"字下半已泐损，二十七行末"国朝"之"朝"字左下"十"部已损。清代后期，拓本传世较少。捶拓不多，文字泐损情况也就变化不大。（图281）

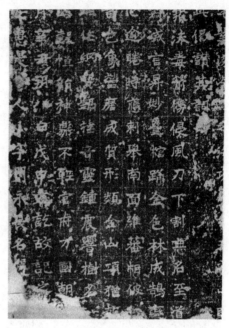

图281　清拓本《彭城王高澄碑》局部图

在此碑现存的文字中，基本上没有书写变形或假借通用之字，碑文中生僻的字词使用得也不多，所以也不用专门考释。从书法艺术的角度讲，此碑书法是完全成熟、理性化的一件书法作品。结体上规整平和，整篇文字的大小尺度保持得基本统一，没有像其他六朝碑刻上的文字那样，或高或低，或宽或窄。此碑文字在整体上基本保持了一种稍宽稍扁的体形，结体上的平和温润体现了书写者的一种安详心态。碑文最后一行可见"仆射魏收造文"等字，一般来说，在古代碑文中，没有特别指出碑文书写者姓名的，大多数情况下撰文者与书写者是同一人。"仆射"是古代较高级别的官员，为尚书下的主事。六朝时期世事虽乱，但文官的考举还是会注重一定文化水平的，所以，从此碑书写者仆射魏收的文字书写功力来看，此人对文字书写的掌握已到了很高的程度。此碑书法的用笔极似《张猛龙碑》，横画用笔干净利落，很少有波磔起伏之势；竖笔挺劲有力，特别注意了笔锋收束的把握，极少悬针垂露式的用笔。精气内聚，是此碑书法最重要的特点。当然，此碑书法中也偶尔使用了一些篆隶书的结体作为调节，如十八行"风林"的"林"字，写法就不同于此行中最下一个"林"字，而是采用了一种篆隶相结合的形式。二十二行"出"，为两个

"山"字的重叠形，上面小"山"字的写法是楷书体，下面小"山"字的写法就变成篆书写法了。二者的结合是较为和谐的。

《彭城王高浟碑》的拓本较少见，余藏此整纸本为民国年间长安"文古堂"旧物，20世纪90年代初得于"文古堂"后人处，当时仅一二百元而已，2019年时市场上如此类拓本，多在三四千元，时世变化如此。

163 姜纂造像记 北齐后主高纬天统元年

《姜纂造像记》，正书体，文十五行，行二十字。在造像记上方的佛龛左右两侧，各刻文字一行，左侧六字，右侧为五字，皆为题名。造像记文字部分的拓本高约50厘米，宽约33厘米。（图282）此石刻于北齐后主高纬天统元年（565），清乾隆年间出于河南省偃师县。所见清乾嘉年间拓本，二行最下"业"字右旁无石花，十四行"唱皇"二字未损。十五行"道四生咸"四字未损。因传世未见更旧拓本，此三处数字未损本，可称为清代的"初拓本"。稍后清道光年间拓本，一行"丁亥"，"亥"字右旁无石花，二行"姜纂"，"纂"字完好无损，三行"业"字右旁稍泐，十四行"唱皇"，"唱"字损左旁"口"，右半"昌"存，"皇"字则全损，十五行"道四生咸"，"道"字损左下笔画，"四生咸"三字全损。清末民初拓本，一行"亥"字右边已连石花，二行"纂"字上部已泐损，三行"业"字右半已泐损，十五行"道"字左旁已损，右内

图282 清拓本《姜纂造像记》全图

"首"字左下角已损，十五行"同成正觉"，"成"字左半已损。此石出土后，先为清代金石家武亿所有，民国以后即不知所在。

造像记文字一行中有"界官姜纂"一句，检历代职官书及其他词典，均不见有"界官"一职的记载，"界官"在此处肯定为姜纂的职务。"界官"应是指勘定边界的官员。但也有可能以音同而通"届"字，"届官"，即本地当届、当时之官。因此造像记文字中除"界官"外再未出现过其他职官名，若确为"届官"，当是指当届的县令、县丞之类较为合理些。二行"亡息"，"息"意指子息，"亡息"即"亡子"。三行下"道遥"，此处"遥"字右下写法较繁，似"垂"字下的一部分，此种写法在六朝其他刻石上较少见到。五行"石火电焖"，"火"字长撇画上有一石花，《金石萃编》误此字为"夹"字，不确。以语言环境和上下文义来看，"夹"字在这里是讲不通的。"焖"通"闪"，此处为光明、灿烂之义。六行"儵忽从化"，此处"儵"字左旁从"彳"，在六朝文字中，单人、双人旁常常是互用的。"儵"读如"书"，用"倏"，有疾速、迅速、迅捷之义。《楚辞·九歌·少司命》："儵而来兮忽而逝。"王逸注："儵，一作倏。"七行"情慕东门"，"东"字与第三行"东迁"之"东"的写法一样，内部都写成了两个小"人"形。此种写法是从篆书体变化而来的。七行"敬造老君像一躯"，"老"字写成"兂"形，即"先人"二字的合文，"先人"即老辈之人，是"老"字会意结体的一种写法。《改并四声篇海·人部》引《川篇》："兂，音老。"《越缦堂读书记·东魏勃海太守王偃墓志铭跋》："老作兂，是魏世行用俗字。"十一行"永出六尘"，"永"字两边的笔画此处如"北"字的分开形，此种写法前人少见，应是六朝时"永"字的一种变形写法。此造像记文中称"敬造老君像一躯"，"老君"即"太上老君"的简称。由此可知，姜纂造像为道家造像。道家造像或佛道二家合造之像，多出于南北朝早期，常见的范围多在关中北部、山西中部及河南北部一线。此石出于河南偃师，而河南洛阳一带六朝后期道家的造像并不多见，所以，《姜纂造像记》的出世，对于研究六朝时期宗教的发展情况有着重要的意义。

北齐《姜纂造像记》的书法，应该算是精整严隶一派的风格。从用笔上看，很少有起伏开张的笔画，健而干净，挺而利落，是此造像记书法

用笔的主要特征。此石书法竖笔多呈悬针垂露形，起笔时方而大，向下运笔时笔锋渐渐提起，至笔画末端时或剑刺而出，或轻做顿挫，有意无意之中，一种形似竖钩的笔墨效果就跃然纸上了。此石上横画的写法也很有特点，如是横画单独出现时，起笔处多有一个斜入的笔势，从而形成了一个斜角。这种斜角或大或小，主要是看起笔的下方是否还有笔画需要承接，如"辰""西""而"等字，此时横画起笔处的斜角就一定会写大。如果横画起笔处下方无太多笔画，或笔画距离稍远的，如"丁""右"等字，此时横画起笔处的斜角就一定会写小。如果是几道横画同时出现的话，如"玉""士""黄"等字，一般第一笔横画起笔处稍大，下面的横画起笔处则多采用直接入笔法，起笔处多呈尖形，几乎不见回锋运笔的痕迹。此造像记文字为方框形的结体，多呈上大下小的锥形，其他文字也多趋向瘦长，很少有较为横而宽博的结体。唐代大、小欧阳的书法风格与此石书风最相近。但大、小欧阳在用笔、结体上要稍稍紧凑一些。此石书法则稍稍宽松一些。这是因为六朝人虽精于书写，但并未将此道作为一种艺术来看待，书写上也就轻松自由一些。而唐代人则已经理性地把书法上升到了一个艺术的境地来看待，并且形成了一定的艺术标准和艺术法度。严格按照这些标准与法度来书写文字，其书法自然也就会比六朝人规整许多，同时在一定的程度上也就丧失了一部分自然美的成分。二者各有优劣处，今天的书法爱好者不可偏取。（图283）

北齐《姜纂造像记》的拓本，初拓本当然不易求，而清末拓本却时时可以见到。由于此造像记拓本尺幅稍小，一般人不论内容只按尺寸，并参照六朝墓志的价格来定价，所以，2019年年初时，此造像记拓本价格一般在三千元左右。

图283　清拓本《姜纂造像记》局部图

164 陇东王感孝颂碑 北齐后主高纬武平元年

《陇东王感孝颂碑》，隶书体，正文二十五行，行十七字，碑石上方有篆额共六字，阳文刻，文曰："陇东王感孝颂"。（图284）此碑刻于北齐后主高纬的武平元年（570），为时任齐州刺史，又被封为陇东王的胡长仁所立。胡长仁途经孝子郭巨的墓地时，有感于郭巨的孝行，遂刻立石碑以为颂扬。此碑原石在山东肥城的孝堂山上，碑文后又有唐开元二十三年（735）杨杰所刻题记四行，可知唐时此碑已被人发现，并仍立于原处。宋代赵明诚的《金石录》中，以及《水经注》中都有记录。此碑虽发现较早，却未见有较早拓本传世。由于历代捶拓甚少，加之此石又立于孝堂室内，所以碑石文字保存较好，除个别字被人为破坏之外，其他文字均无大损伤。余曾亲至山东孝堂山访过此碑，据说，由于地震，碑石稍有裂缝，但伤字不多，今日碑石字口仍锋棱毕现，新旧拓本在书法价值上仍无太大差别。将清初拓本与清末拓本相比较，首字"惟"，

图284　清拓本《陇东王感孝颂碑》册页局部图

清初拓本左旁第二点旁边有石花但未完全连及笔画，清末拓本此处则已连为一体。第二字"夫"，清初拓本两横画左端之间有石花，但未泐损笔画，尚存有不少黑底；第二横画右端下，也存有一条黑线，与下面的石花相隔，清末拓本这两处均泐成一团。另外，碑文"入膺北斗"，清初拓本"北"字左边两短横画内有一点画，未与竖笔相连，清末拓本此一点画则与竖笔连为一体。

　　此碑虽称是陇东王胡长仁所立，根据碑文内容可知，此碑文却是骑兵参军申嗣邑所撰，开府中兵参军梁恭之所书。申氏文辞极雅训，梁氏书写也规整，故碑文中所见怪僻之字也就不多。当然，此碑毕竟是六朝时所刻写，一些典故用字及通假字，对今天读者来说还有一定的阅读困难，所以此处略加说明。由于此处没有整纸拓本，从裱册中无法计算出某字、某句在某行，只能将所要说明的字句列出，望读者见谅。

　　"聊幨贾琮之襜"，"幨"读如"叠"，通"褶"，原指夹衣或上衣，此处用作动词，作"穿着"讲。"贾琮"，人名，字孟坚，东汉时山东聊城人，以孝廉迁为京兆令，为官甚有清名。"襜"，读如"禅"，原指系在身前的围裙，亦指披衣。因贾琮是以孝廉为官，此碑又是"感孝之碑"，所以，此句就有学习、传承贾琮孝道衣钵的意思。"微学摘藻"，"摘"读如"吃"，此处有铺陈、铺叙之义。"藻"即文藻、文辞。此句意为稍稍学会了一些铺陈文辞的本领，与上句"盛工篆隶"成为对比句。此碑文中还有一些典故，但用意较为清楚明白，所以也就无需考释了。

　　不知是此碑的拓本传世少，还是因为此碑位于山间乡野，能见到的人不多，近代金石家如杨守敬、康有为等从书法角度来研究金石的著作中均未提及过此碑。清代诸家及宋代《金石录》中多是从内容的考据上谈及此碑。观此碑书法并不是没有可以欣赏，可以学习的地方。恰恰是这种结体严整、用笔文雅的隶书，对我们今天学习古碑书法者有一定的积极意义。在今天学习隶书体的爱好者中，许多人并不大喜欢过于苍老雄浑的风格，他们对于像《曹全碑》之类书法风格的隶书情有独钟。但临习《曹全碑》一派隶书的人，又常常病于华丽妍美，甜腻有余而古意不足。如何将隶书写得既有古意，又具文雅之态，《陇东王感孝颂碑》的书法就给我们提供了一个较好的范本。细观此碑书法，除了在用笔上注意了要有一定的力度之外，结体上如有必要，也会时常运用一些篆书的结体方法。如"洁素"的"素"字上部中间的写法；"九丘"的"九"字中间多加写了一画；"陇东"的"陇"字中间下部的"月"，内部两短横写成了两个小"人"形等。这些文字的写法都有一定的篆书笔意与篆书结构。这变化能使文字产生一定的古意，也增加了文字的表现手法。

北齐《陇东王感孝颂碑》拓本，近年在市场上或各地大小拍卖会上均少见到。此处所示裱册为长安旧家阎氏所藏，上有"饮冰室"及于右任印痕数方。据主人称此册是20世纪50年代花十几块大洋购得的。2008年时有人出两千元也未曾出手。2018年时价格已达六千元。因余写书，故借与一观。此册拓本墨色古雅，装池精良，确是难得的善本。

165 兰陵忠武王高肃碑 北齐后主高纬武平六年

《兰陵忠武王高肃碑》，正书体，碑阳文字十八行，行三十字，字径约6厘米。碑阴文字共二十六行，行五十二字，字体较小，而且漫漶严重。（图285）在碑阴文字后，刻有《安德王经墓兴感诗》一首，共六行，第一行十六字，其余每行十字。碑石上方有篆额四行，行四字，阳文刻，文曰："齐故假黄钺太师太尉公兰陵忠武王碑"。此碑刻立于北齐后主高纬的武平六年（575），宋时即有著录，但未见有宋或元、明时拓本传世。因碑石下半长期埋于土中，故清早期拓本多只拓得上半段，而且多只有碑阳无碑阴。此碑于清代中期曾一度遗佚，至清光绪二十五年（1899）又重现于世。此时，碑石始被全部掘出，全碑拓本始流传于世。将清代早期半截拓本与清末全碑拓本相比较，一行"字长恭"，早期拓本"字"字下稍有泐痕，"长"字上部两横画间虽有石花，但未连及笔画，"恭"字上部笔画清晰。清末拓本"字"字下端已

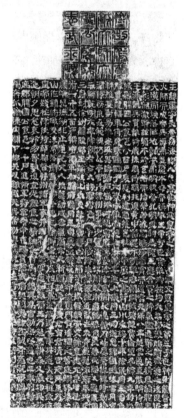

图285 民国拓本《兰陵忠武王高肃碑》碑阳全图

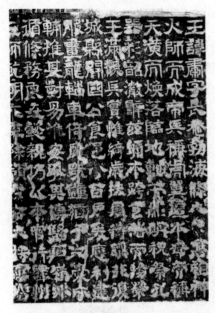

图286　民国拓本《兰陵忠武王高肃碑》
局部图

被石花渤粗，而且弯钩笔画内有一石花与中间长横画相连，"长"字上部两横画已被渤连，第三道横画与上部仅存一丝黑线，"恭"字上部已渤成一白团，仅存"恭"字的外形。早期拓本，四行"韶"字右上笔画基本完好，仅横折笔稍渤，六行"开"字大形基本完好。清末拓本，"韶"字右上部已渤成一团，"开"字左边已被渤损。此碑原石出自河北磁州，与东魏《高盛残碑》《高翻碑》合称为"磁州三高"。此碑文字之多，刻写之精，堪称六朝名碑之一。（图286）

兰陵忠武王高肃，《北齐书》上有传，称："长恭，一名孝瓘，文襄第四子。"碑文上则作："王讳肃，字长恭……文襄皇帝之第三子也。"《北齐书》上称高肃为"兰陵武王"，碑上作"兰陵忠武王"。有关高肃的职官爵位碑石文字与《北齐书》上互有异同。史学界一般认为，当时的碑文比后世的史书应更准确、可靠一些，当然，那些赞颂之词除外。《兰陵忠武王高肃碑》的内容对研究北齐时代的历史，以及高肃的身世有一定的史料价值。

此碑文字上半段较为清晰，文字的书写也较为规整。在这些所能见到的文字之中，真正称得上假借、变形的文字并不多见。碑文二行"兵称虎翼"，"虎"字用了一个隶书体的写法，虽结构比正书体相对变化较大，但这种正隶结合的书体在北齐人的书写中是极正常的事。另外，十二行的"前"字，十四行的"镇"字等，都是采用了篆隶体结构变化而来。在北齐人所写的这种正隶结合的书体中，《兰陵忠武王高肃碑》的书法应算是丰满肥腴、富贵雍容一派。肥腴却不显得臃肿，雍容但不俗气，这是书法艺术表现上不容易解决的问题。为什么我们观看古人的书法，虽有肥腴瘦硬各种风格，但却很少感到这些书法是病态的、庸俗的。而今人的书法作品，一旦写

得肥大，或者写得瘦硬，观看起来就立刻使人感到不舒服。排除好古与迷信的非正常心理，这是有一定的技巧问题存在其中的。古人在处理文字的写作时，不论用笔是肥是瘦，在书写风格统一的情况下，总会用一些结体的变化来调节视觉感觉，这是书法作品成功的重要技法之一。要想掌握和运用这一技巧，对中国文字结体本源（即所谓的"六书"）的了解是不可缺少的。只有掌握了文字学的这些基础知识，练习书法、创作书法才能做到得心应手，出手不凡。

《兰陵忠武王高肃碑》拓本连碑带额，高约255厘米，宽约115厘米，可称丰碑巨制了。此碑清早期上半截碑拓本，民国时即开价三十块大洋一纸。2008年前曾于京城厂甸见一清末拓全碑整纸拓本，主人开价三千元，经再三谐价，终以一千八百元购得。归长安后，悬之于壁，并邀同道共赏。一时，赞赏者有之，强索者有之，长安喜好金石之风由此可见一斑。

166　文殊般若经碑　约北齐末年

《文殊般若经碑》，又称《水牛山文殊般若经碑》。（图287）正书体，碑阳文字十行，行三十字，有题额，四字，文曰："文殊般若"。字体与碑文写法一致，字形则要大数倍。此碑无刻写年月，因水牛山另有一摩崖刻舍利佛经为北齐之物，文字写法与此相近，故前人推断此碑也为北齐末年所刻。此碑原在山东宁阳的水牛山上，今未详所在。所见明末清初拓本，第一行"无生无灭"，"无灭"二字未损，二行"不见般若波罗蜜境界"，"境界"二字未损。清嘉道以后拓本，除以上诸字已损外，三行下"支"字上部已损，六行"照明"，"照"字左旁已损，九行"法"字右半已损。清末民初拓本，一行"无"字仅存最上一横画与左边一短竖笔，"灭"字存下半大部分笔画，笔画内小"灭"字完好，二行"境"字存右上角"立"的大半笔画，"界"字上下皆损，仅存中间部分笔画，"界"下有一"非"字。民国初年拓本"非"字上半已损。此碑额上中间部分为佛像，题额文字刻在佛像

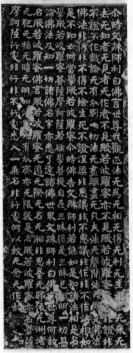

图287　民国拓本《文殊般若经碑》全图

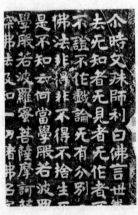

图288　民国拓本《文殊般若经碑》局部图

两侧。碑石两边沿，自上而下刻有草花图案，一般清末以后拓本佛像、草花均未见拓出。

　　此碑文字写法规整，内容上也无须考释。仅以书法艺术方面而论，此碑文字无论从结体上还是用笔上来看，在六朝后期的文字中都可称为上乘之作。杨守敬在《评碑记》中评此碑道："包慎伯推论是碑如香象渡海，无迹可寻，定为西晋人之作，宇内正书第一。余谓包氏少见北齐碑，故有此说，不知北齐结体用笔大抵如是。是碑诚佳，然推宇内第一，将置《瘗鹤铭》等碑于何地乎？平情而论，原非隶法，出以丰腴，具有灵和之致，不坠元魏寒俭之习，而亦无其劲健奇伟之概。"杨守敬之论毕竟为方家之言，句句切中要害，北齐书法的结体确多如此。北齐《隽修罗碑》碑阴的书法，就与此碑书法有形神相似之处。而包慎伯定此碑为"西晋人之作"，也可见此碑书法的清净古意之处确也动人。《泰山经石峪金刚经》的书法，无论从结体还是用笔方面来看，都与此碑书法有许多相近的地方。只是《泰山经石峪金刚经》的书体巨大，气势就显得雄伟许多。此碑书法字形稍小，用笔丰腴，文字就显得肥重了一些。（图288）此碑上还有一些有特点的文字值得一提，比如三行的"戏论"二字，"尽离尽无"四字，四行的"思议"二字，最后一行的"行处"二字等。这些文字的书写风格与唐代颜真卿《东方朔画赞碑》上的书法风格几乎一致。我们学习古代碑刻书法，不可能是丝毫不变地写出，那也不是临习古代书法的目的。此碑书法中有许多在当时看来是"新潮"的东西，"新"与"旧"如何结合，此碑上书法能够带给我们一些启示。

　　民国初年时，在罗振玉所开列准备出售的碑帖目

录中，有一册《文殊般若经碑》拓本，后有彭二林、赵捴叔题跋，上题"海内仅此一本"数字。不知"仅此一本"是说此册为宋、明时所拓而"仅此一本"，还是自古至今"仅此一本"。当时此册拓本标出了三百六十块大洋的价格。余所藏为一整纸拓本，清末民初所拓，有题额，无碑阴。上有长安近代收藏家高如岳先生白文印章一枚。高氏所藏金石书画"文革"后多有流出，此本即20世纪80年代末在长安古物市场上所得，当时仅一百多元。2019年初此拓已涨至四千元以上了。金石拓本本无价，或高或低全看社会对文化的需求而定。

167　泰山金刚经刻石　约北齐末年

《泰山金刚经刻石》，又称《泰山经石峪金刚经》《泰山金刚经》等。隶书体，字径45厘米左右。因为此《金刚经》刻写在泰山东南的山坡之上，许多文字又被溪流所掩盖，所以，几乎不能知全部刻石为几行，行几字。一般认为，此石存字三十一行，所拓千字左右即为一套。传世一套的文字最多约一千二百余字，最少有九百六十余字的，也称为一套。此石无刻写年月，以书法特点来分析，此石当刻于北齐末年。如此巨大的刻字工程，史书上竟不见记载，亦是奇事。1983年武汉古籍书店曾出版过一册一千零九字的《泰山金刚经》拓本，后有刘石庵、俞曲园、王大错等人的题跋。刘、俞二家断此本为元明时所拓，今录出刘、俞二家题跋如下，以供金石研究者参考之用。

刘石庵跋曰："墉少壮作书恒欲以拙胜，而终失之钝。自得北魏碑版数十种，潜心默契，力追其神味，朴茂处仅乃得似，《泰山经石峪残字》即为墉得力之一。顷于江阴旅次因泾县包内翰世丞获见此本，旧为姑苏王氏珍藏，以视予行箧本，其拓手较精，字亦多完整，当非金、源（元）以后拓本。借观终日，几乎爱不忍释。爰志数言亦聊以证雪泥鸿爪之缘云尔。嘉庆甲戌秋月石庵刘墉识。"俞曲园跋曰："元和王子铸九，年裁及冠，自署别署曰大错，于余为年家子，时来执经问字，余颇喜其敏悟。今岁春，余返自

浙之诂经，出所注《金刚经》令铸九代录副稿。越日，铸九捧写本至，余一见大诧异。盖其书法浑拙，所作字几与余相乱，似亦得力于《泰山经石峪》者。因叩其所自，铸九乃以家藏旧拓，有石庵相国题跋之北齐《泰山经石峪》出示。余玩其笔致及石纹蚀沏处，似较予所藏本为尤古，且纸质粗笨，拓工精到，断其必系元、明以前物。爰志数语，以还铸九，其宝藏之。光绪己亥四月曲园居士俞樾记于姑苏长春之寓庐。"

由以上二跋知，清以前拓本墨色多精重，纸质也较粗厚。这是因为，此刻石处于山野之中，峪内山风甚大，一般簿纸见风即被掀起，无法捶拓。只有厚纸重捶，才能使纸张紧紧地伏在石面。民国初期书法研究兴盛，碑拓需求量大增，当地拓碑者也有用簿纸者，但先要在山上用小拓包将文字的边沿迅速拓出，回家后再让妇孺用旧布裱成的板子补拓文字四周。这样就有许多民国时的拓本字口墨色与周围墨色不一致。这种拓本多用烟墨所拓，翻看时常常污人手眼。清末时有一种淡墨拓本，墨色整体一致，可称善本。民国时有一种在墙上制作的翻刻本，亦称九百余字本，但字形大失，一望便知伪刻，故不难辨认。

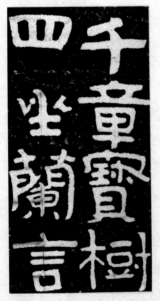

图289 民国拓本《泰山金刚经刻石》集联全图

此石少见全文完整拓本，内容上因为是佛经，重复字很多。所以，清代以来多用此石文字集成对联后裱出欣赏。余曾在京师购得此石残字三百多字，归舍后用此三百残字集出对联二十余副，遂一裱出。因对联被友朋相继索去，惜未能留下底稿，今将所能记住的内容录出，以请教读者：

五光十色，三多九余。闻乐城上，种兰圃边。出入三宝地，根本维摩国。诸子尚信义，众心伏汉经。受持五百岁，化作十万身。唯种胜果树，常护修罗衣。大德可定当今世，善言福及此后孙。

2004年秋，余游京师厂甸，又得一用《泰山金刚经》文字所集成的对联，文曰："千章宝树，四坐（座）兰言。"（图289）墨色浑然，

纸张沉重，此本当为清代早期所拓。其上竟然钤有于右任先生印痕一方，朱色粲然，观之心动。得此者可谓有缘也。数年前一幅《泰山金刚经》的对联，在北京一次拍卖会上曾拍出了七千元的价格。近年此拓出世渐多，然每联以字计，每字当在一千五百元至两千元以上。另有用朱砂所拓之本，集出对联后甚是吉庆。日本一友人书斋中，悬挂一幅用淡绿色所拓的《泰山金刚经》联，也颇为雅致。

《泰山金刚经》拓本，向来被金石家们所重视。除了其文字可变化成万千文章外，书法用笔的雄浑饱满，结体的险峻可爱，更能使人心动。自清以来，不少书法家都从此中得到了营养，从而成为出类拔萃的大家。拙中有巧，巧中有拙，是《泰山金刚经》书法的最大特点，同时也是医治笔力软弱的最好良药。

168 强独乐为文王造像碑 北周武帝建德元年

《强独乐为文王造像碑》，又称《强独乐为文王建立佛像碑》《强独乐文帝庙造像碑》等。（图290）正书体，碑文四十行，行三十四字。碑上方有题额，正书体，阳文刻，十五行，行最多四字。文曰："此周文王之碑，大周使持节车骑大将军仪同三司大都督散骑常侍军都县开国伯强独乐为文王建立佛道二尊像，树其碑，元年岁次丁丑造。"在此碑的下方，左右两边各刻线描佛像一尊。右边佛像旁题字为"弟子何周毅造释迦像愿一切法家众生早得作佛"。左边佛像旁题字为"为法家众生敬造"。此碑刻于北周孝闵帝宇文觉在天王位的第一年（557），原石在四川简州。清以前金石目中未见有过记录，清陆增祥《八琼室金石补正》中录有此碑全文。传世所见最早拓本为清光绪年以后所拓，碑上文字已多有漫漶，碑额上题字则基本完好。此碑拓本一般高约140厘米，宽约110厘米，未见有碑阴文字的拓本传世。

马子云先生的《碑帖鉴定》一书中有此碑的介绍，但文字中有个别误处需要指出，以免给读者造成一定的不便。马先生文中说："额亦正书，有

图290　民国拓本《强独乐为文王造像碑》局部图

阳文方格，十四行，行四字。"实际上此碑题额为十五行，而不是十四行。文中说此碑"武成元年（559）丁丑造"。检《周书·孝闵帝纪》及陈垣《二十史朔闰表》，北周孝闵帝即位元年（557）时岁在"丁丑"，并下诏追尊北周文帝宇文泰为文王。当年九月孝闵帝驾崩，后由宇文泰的长子宇文毓即位，史称"世宗明帝"，明帝即位的当年（即孝闵帝元年）至第二年并未改换建立年号。《周书》上明帝即位的第二年仍称为"二年"，是沿用了孝闵帝的称法。明帝即位的第三个年头，己卯年（559）八月正式下诏改元为"武成"，并改以前所称的"天王"为皇帝，并追尊北周太祖文王宇文泰为帝。由此可见，此碑如果是武成元年所造，碑额上就不应该写"岁次丁丑"，更不应称"此周文王之碑"云云。无论如何，此碑应是刻立于"武成元年"以前。马先生文中在介绍碑下方佛像边题名时说："左为'为法家众生造'六字。"实际"造"上还有一"敬"字，应为七字。（图291）

此碑是北周时的大将军强独乐为北周文帝宇文泰祈福所立的碑石。碑文中详细叙述了宇文泰的历史与功绩，与《周书·文帝纪》上内容颇多符合。强独乐位在大将军、仪同三司，已经是很高的官阶了，但不知为何《周书》上却没有他的传记，此碑内容当可补史书之缺失。碑额上所书"军都县开国伯"，是强独乐的爵位名及食邑地。"军都县"，汉时设置，北魏时曾置东燕州及昌平县于此地，故址在今北京市昌平区以西二十余公里处。《强独乐为文王造像碑》与其他六朝刻石文字一样，使用了不少异体字和通假字。在

这些异体字中，有些是因为省减笔画而形成的，有些是因为增加笔画而形成的，有些是借用其他文字的笔画重新组合而形成的。如碑文一行"无

图291　民国拓本《强独乐为文王造像碑》题额局部图

以褒其训"，此处"褒"字的中间部分"保"字的右下，就省去了"木"字成为"裒"形。四行"飞魂齐晋"，"飞"字写成了"𩙪"形，左边增加了不少笔画，晋《张朗碑》上的"飞"字写法与此较为相似。六行下"□血争先"，此处的"血""争"二字左旁都加写了一"力"字。检古今字书，未见有此种写法的。此处"血""争"二字加写"力"字，是为了烘托出士卒个个奋力灭敌的气氛。此碑稍晚拓本由于碑文漫漶较多，影响了文字的阅读。除了文史价值之外，作为今人的书法临本，此碑的书法还是有许多可取之处的。

北周《强独乐为文王造像碑》的书法温文尔雅，结体轻松自如，用笔毫不夸张。写碑时间虽在六朝，却无六朝人普遍的恣意怪诞之气。从此碑书法结体、用笔的情调来看，与晋人"二王"书风有着千丝万缕的联系。此碑上许多文字的造型，与《兰亭序》上的文字造型几乎一致。当然，此碑书法还是有它自身的一些特点，温厚朴实之外，用笔上的许多小巧灵动，实在值得今人学习。

此碑原石远在巴山蜀国，旧时，关山隔阻，致使拓本甚少传入中原。民国以后，长安碑帖业兴起，许多人远涉千里寻访碑刻，此碑拓本始流入长安。此整纸拓本为长安金石家阎甘园所藏旧物，2005年前以五百元得之于古物市场。此碑拓本今日时恐三千元以下无处寻得。

169　李元海造像碑　北周孝闵帝宇文觉元年

《李元海造像碑》，又称《元始天尊碑》《李景和等造像碑》等。（图292）此碑四面环刻，正面上部为线刻飞天、人物等，中部有一龛，此碑为道家造像，故龛内所刻为元始天尊之像。龛下有线刻供养者画像及题字共两层，上层为造碑者李元海父母题名共两行，下层为李元海等兄弟七人题名共七行。最下一部分为造像记文字部分，正书体，共二十行，行九字，其中最后一行为刻石年款，字体稍小于前，共二十一字，文曰："周建德元年岁次壬辰九月庚子朔十五日甲寅造记"。两碑侧造型与碑阳形式相近，只是下部无造像记文字，而是四层供养者画像，每层画像旁有四行题名，一侧为子侄等题名，一行为侄及孙辈等题名。碑阴为造像及线刻画像。此碑民国以前金石目中均未见著录，也不知具体出土于何地，出土于何时。余见一拓本，上有清代金石家缪荃荪的题跋，落款为"庚辰冬月"，在缪荃荪的一生里，"庚辰"为清代同治九年（1870），根据此拓本的墨色、纸张及缪荃荪题跋中的"最初拓本"一句来推断，此碑应出土于清代同治年间。关于此碑的出土地，从造像记文字十一行"采石首阳之阿"来分析，加之李元海是"羽林直长、大中都督"，其弟李元隽又为洛州主簿等信息，李元海等兄弟所造之像应在北周京

图292　清拓本《李元海造像碑》
碑阳全图

城一带。此处所说的"首阳"，当是指河南偃师县西北面的首阳山，故此碑或也出土于洛阳、偃师一带。此碑自出土后一直隐于民间，清末民初，始有碑帖商将此碑拓本陆续传出。民国初年，此碑失踪。1931年前后此碑在美国出现，后被美国佛利尔美术博物馆收藏，今仍在其馆内陈列。

此碑拓本阳面部分高约125厘米，宽约58厘米。侧面高约120厘米，宽约18厘米。将旧拓本与清末民初拓本相比较，旧拓本造像记文字一行"昏"字上部左边竖笔尚可见笔画痕迹；清末民初拓本，"昏"字上竖笔处已被泐损。旧拓本二行最末"真"字的下边长横画起笔处稍连石花。清末民初拓本，"真"字下横画起笔处已损，末端的泐痕加粗。旧拓本造像记十一行"首阳之阿"，"之"字最后一笔下方有一小石花，几乎与笔画相连。清末民初拓本，"之"字下石花已连及笔画。除此之外，未见更旧更佳拓本传世。

造像记文字一行"昏鷇"，《字汇补·殳部》："鷇，同毂。"读如"确"，原指鸟卵，此处为外壳义。道安《二教论·归宗显本一》："此所谓匿摩尼于胎鷇，掩大明于重夜。"此字用法与此造像记上同。六行"李元海"之"海"，此处写作"渠"形，是将左旁"氵"移到了下部。《玉篇·水部》："渠，同海。"十一行"首阳之阿"，"阿"字此处左旁加"山"，《字汇补·山部》："峨，山之阿也。"《康熙字典》上则说："峨"是"阿"的讹字。二十行"建德元年"，"德"字此处写作"悳"形。《说文·心部》："悳，外得于人，内得于己也。从直，从心。"《玉篇·心部》："悳，今通用德。"（图293）

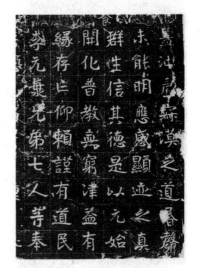

图293　清拓本《李元海造像碑》题记文字局部图

此碑书法自然流动，或方或圆，或肥或瘦，全由笔意所致，神情所依，无丝毫牵强之处。蔡邕在《石室神授笔势》一书中说道："书肇于自然，自然既立，阴阳出焉。阴阳既生，形气立矣。"这正可作

为此碑书法内涵的总结。观此造像记书法，全篇气韵生动，章法和谐。每一个字在形态上或圆或方，各有异处，却也神情贯通，这就是所谓的"气韵"，这就是所谓的"呼应"。有了"气韵"，有了"呼应"，书法创作也就成功了一半。

《李元海造像碑》拓本传世极少，1996年北京翰海拍卖公司春季拍卖会上有一轴旧拓《李元海造像碑》，仅碑阳一面，上有缪荃荪、刘海粟等人题记，终以一万四千元成交。2005年长安肆上出现一本，清末所拓，有碑阳、碑侧共三张，上钤有于右任先生印章一枚。主人开价五千，后被友人以三千元购去。2018年北京中国书店拍卖会上有一旧拓本，三纸一套，共拍出四万元的价格。此碑远在大洋彼岸，只有拓本可慰好古之人心。

170 张僧妙碑 北周武帝建德四年

图294 民国拓本《张僧妙碑》全图

《张僧妙碑》，正书体，碑文二十四行，行四十六字。最后一行已残，仅存数半边字。（图294）此碑清代光绪年间（又一说清宣统年间）发现于陕西耀县，原石先在耀县学营存放，现归耀州区药王山文管所收藏。因碑文中有"以天和五年三月十五日薨于宜州崇庆寺"之语，以前多定此碑为北周天和五年（570）所立。而民国初年精拓本可清楚看出最后一行数半边字为"□□建德年岁次乙□"等字。"建"字虽大半已泐损，但右上角的笔画还依稀可见，下部"辶"的长横画后半尚存。"德"字损左上角，但大部分笔画可以辨出。"年"字中竖笔下半存右边沿，"岁"字也存右边大半。"次"字

右上角横折处笔画清楚可见，右下"人"部捺笔清楚可见。此处"次"字下方的方格内右半石面完好，也没有见笔画，由此推断，此字一定是天干中的用字，而且笔画简单，笔画也应集中在方格的左半。细观此方格内，中间似乎有一小短横画的残痕，极似一"己"字的残笔。检《中国历史年表》，北周武帝建德年中，没有用"己"字所记的年份。细细推断，余以为此字应是"乙"字，在北周武帝的建德年中正好有"乙未"的纪年，即建德四年（575），此时距张僧妙去世已过去了五年时间。此碑立于陕西关中北部，而张僧妙则卒于千里之外的宜州（今湖北宜昌），或是去世数年后将棺柩移回故乡下葬时再立的碑石，或是数年后故乡亲族为纪念其事迹又重新刻立了碑石，这些都有可能。在汉魏时代，常有某人去世数年后再立碑石的先例。所以，定此碑为北周建德四年乙未所刻是较为合理的。西安碑林博物馆所编《陕西碑石墓志资料汇编》上，收有韩伟先生关于此碑的研究文章，很有新意，只是韩伟先生推："此碑立于建德二年十二月以前是大致不错的。"与余考证稍有不同。一是因为韩先生可能未看出碑文最后一行"岁次"下还有笔画可辨，二是可能韩先生认为建德二年十二月以后，北周武帝开始禁佛，故不可能再立此佛教人士的碑石。六朝时期天下大乱，北周京城离关中北部尚远，诏文下达还需要一些时间，民间施行也要一些时间；而且那时佛教已经兴盛普及，北周武帝虽下诏禁佛，但在民间，特别是在远离其势力范围的民间，未必能理会他的诏令。在山东邹县的葛山、岗山、尖山上，有许多北周武德二年以后的刻经、造像还不是依然出现了吗？顺便再提示一下：《陕西碑石墓志资料汇编》上韩先生所录的碑文中，"天和"二字下缺失"五年"，最后一行"德□□岁"，将"岁"字误为"万"，不知是否为印刷错误。

此碑拓本一般高约200厘米，宽约70厘米。碑首两边刻有蟠虺图案，中间为圭形，但未刻碑额题字。所见一般清末拓本多不将碑首拓出，近时拓本有拓出碑首的。

此碑民国以前未见有金石家著录过，也未见有清以前拓本传世。所见清末拓本，一行的"法师姓张"四字完好。民国年间拓本，"法"字右下稍泐，"师"字右旁笔画大部分已损，"姓"字右半边稍损，"张"字右边已

接近石花。清末拓本，一行"僧妙"二字完好。民国年间拓本，"僧"字仅存左上角少许笔画，"妙"字右上角已损，更新拓本最后一行的半边字多不能拓出。

《张僧妙碑》的书法特点，似毫不逊于《张猛龙碑》与"二爨碑"。此碑书法的用笔方正有边，横画、竖笔的起笔落笔均作方形，体形则以长为主。（图295）在"横折"的笔画上，软硬兼施。如"同""朝""周"等字的横折处用圆润之笔。而"因""白""洞"等字的横折处又用了方折之笔。另外，"曹"字中间方框形笔画的用笔灵动有趣，与章草书的笔意相似。此碑书法雄健方正之中包含灵巧温润的特点，确实值得今人学习。有位书法名家说得好："古碑刻中有那么多伟大的作品不去学习，却非要学社会某些'名人'的字样，真是本末倒置。"古诗中也说"真书不入今人眼，儿辈从教鬼画符"。就书法艺术而言，学习古人要比学习今人重要得多。

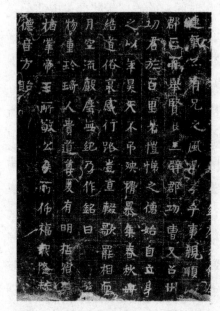

图295　民国拓本《张僧妙碑》局部图

《张僧妙碑》的传世拓本多为民国年间所拓。此碑久在长安，故长安肆上不难见此碑拓本。2018年初的市场上一般民国所拓整纸本，三四千元即可购得。

隋唐、宋刻石

171 张通妻陶贵墓志 隋文帝开皇十七年

　　《张通妻陶贵墓志》，正书体，文字共十九行，行十九字。（图296）北京图书馆藏有一本，上有溥松窗于清光绪三十四年（1908）的题跋，题跋中称此墓志出土于清乾隆年间，并定所跋之本为乾隆年初拓本。近代所出诸金石著作中俱称，此墓志出土于陕西咸宁（今西安），在墓志文的第十二行上也明确写着"葬于长安县之龙首乡"。"龙首乡"在今西安城之北，今仍有"龙首村"的名称。民国以前，长安区域是由两个部分组成的，一是咸宁县，管辖范围在今西安城区东部、东北部及以外的地区；另一是长安县，管辖范围在今西安城区南部、西部及以外的地区。"长安县"汉时已置，此隋代墓志中称"长安县之龙首乡"，应是今西安城北郊偏西的地区。此墓志刻于隋文帝开皇十七年（597），当时即随棺柩一起下葬了。

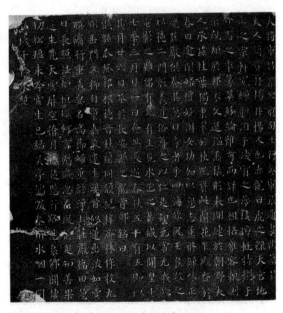

图296　清拓本《张通妻陶贵墓志》全图

此墓志铭十行中明确写道："以开皇十七年三月廿一日奄然长逝，春秋五十有五。即以其月廿六日葬于长安县之龙首乡。"但不知为何，包括《北京图书馆藏善拓题跋辑录》，马子云《碑帖鉴定》、张彦生《碑帖善本录》等数种金石书上，都称此墓志刻于"开皇十九年"，难道是余所见几纸拓本俱为翻刻，都是将"十九年"刻成了"十七年"不成？1989年大地出版社所出《中国书法鉴赏大辞典》上则称此墓志为"开皇十七年刻"，可见还是有人认真读过原拓的。据传，清代后期此石即失，清末就有翻刻本出世。原石拓本第十四行"似莲"二字之间有泐痕。第十六行"风前"二字之间有泐痕，泐痕已损"前"字上部笔画。第十七行"路悲"二字之间有泐痕，"悲"字上部右边笔画稍损。第十八行"秦川"二字之间有泐痕，"川"字上部已损。翻刻本以上诸处则较完整无损。另，原石早期拓本因石上土锈未能清理干净，墓志铭上有数字被轻微掩盖，拓本上似乎就有了泐痕的感觉。如第四行第一字"竹"字上方，早期拓本可见一小土锈痕，稍后拓本则无。《碑帖善本录》中认为"竹"字上方无泐痕者为原石拓本，有泐痕者为翻刻本。是其未见早期有泐痕拓本者。所以，鉴别碑本的真伪不能仅凭一处变化就去决定，要多结合其他文字的变化情况。如四行"竹"字上方有土锈痕时（如泐痕状），第十行"死"字上，十三行"縣"字右上方也有土锈痕。原石拓本十四行"似莲"、十六行"风前"、十七行"路悲"、十八行"秦川"等处的泐痕连为一体，并向左边沿外泐去。翻刻本上的泐痕则没有通向石外。另有一种翻刻本，七行"女"字至十二行"安"字下有一道泐痕，原石拓本则无。原碑早期拓本上文字基本完好，稍后拓本石面上已多处有泐痕。（图297）

图297　清拓本《张通妻陶贵墓志》局部图

隋《张通妻陶贵墓志》的文字书写精良，这也是中国文字已经发

展到了一个成熟阶段的标志。自隋唐开始，正楷书体已成为人们社会生活、文化生活中广泛使用的主流书体。从此墓志铭中的文字书写就可以看到，其中已极少使用假借字与异体字了。这时的人们已经很自觉地认为碑石、墓志的书写，应该是很正规、很严肃的事情。所以，规范地使用文字，是首先应该遵守的法则之一。当然，此墓志毕竟还是千年以前的古人所写的。其中一些字词对今天的读者来说可能还有一定生疏感，这里就稍做解释：四行"篆策纷纶"，"策"此处写作"筴"。《史记·张耳陈馀列传》："怨陈王不用其筴，不以为将而以为校尉。"此处"策"字均为计策、计谋之义。十八行"一闲□城，千岭永绝"，"闲"，原意为"门"，或"乡里"之称，也可作为防备讲，读如"韩"。此处通"闭"，也读如"闭"。《墨子·备城门》："行栈内闲，二关一堞，除城场外。"孙诒让闲诂："闲即闭字。"

隋《张通妻陶贵墓志》的书法艺术已达到了炉火纯青的地步，足可与《张黑女》《董美人》并称妍美，成为中国书法史上的"三丽人"。隋代的小字楷书有着鲜明的承前启后的特点，一方面不失魏晋人仙风道骨的风格，一方面又开启了唐代雍容大度的姿态。细观此时的书法，就好似在品尝一壶新采的绿茶，做工精细，但其中自然清香的味道却并未因此而失去。

《张通妻陶贵墓志》原石拓本今已不可多得，原石已失，拓本价格自然不同于一般。如真有原石拓的《张通妻陶贵墓志》，价格当不低于二十万元。2018年时市场所能见到的旧拓六朝墓志，包括部分隋墓志，一般也就是两三千元一纸。但此稀有之本，四五千元也不属高价。如有名人题跋之类，价格就会更高。

172　龙山公墓志　隋文帝开皇二十年

《龙山公墓志》，又称《龙山公臧质墓志》。（图298）正书体，文字十二行，行二十字。拓本高约97厘米，宽约47厘米，呈石碑造型。铭文上方有线刻半圆形碑头，上有拱身龙形及海草图案。墓志两边沿也刻有花

图298　清拓本《龙山公墓志》全图

草图案。此墓志刻于隋文帝开皇二十年（600），清咸丰九年（1859）出土于四川省奉节县，初出土时墓志右下角即缺失一块。此时拓本右下有木刻张尚浴、罗开榜二人题跋，及吴茂青等人的观款，并以朱砂色拓出。有此朱砂题跋者应为初出土时拓本。稍后不久，此石右下角又寻得，于是各家题跋又被转刻到墓志石上，而张尚浴石上题跋与木刻上题跋文字略有增减。墓志右边又增刻吴羹梅题跋三行，下方又增刻李化南、曹奎林等人的观款。清咸丰年间初拓本，六行首字"仪"完好无损，"乡团"之"团"完好无损。清末拓本"仪"字左下角、右上角笔画已泐，"团"字左上角已连石花。初拓本，七行"仪同三司"，"司"字右下角损，但中间一短横画及"口"字完好。清末拓本，"司"字仅存最上一横画及折下的一小段笔画。初拓本九行"春秋六十七"，"六"字基本完好。清末拓本"六"字从左至右下有一道泐痕已损及笔画。初拓本十一行"怀""过"二字完好。清末拓本"怀"字中间笔画已被泐损，"过"字右边已连石花。初拓本十二行"渊"字完好。清末拓本"渊"字中间已有泐痕伤及笔画。

清咸丰十年（1860）时，吴羹梅将此墓志右边草花磨去，刻上自己的题跋，并在题跋中考证出此墓志主人姓臧，即臧质的墓志。但臧质是南朝宋文帝（424～453）时人，与龙山公去世时的开皇十八年相去近一百五十年。此说显然不确。陆增祥《八琼室金石补正》中对此考证颇详，读者可参考阅读。近世，个别介绍碑帖的书籍中，仍有人称此墓志为《臧质墓志》，可见吴氏轻率之言贻害后人不浅。墓志铭三行"随官巴庸"，"官"字上部此处从"穴"，如此字形古今书中多未见载。但在六朝碑刻文字中，"宀"与"穴"常见有互换的现象。五行"志性刚狻"，"狻"此处左旁从"豸"，

古时"豸"与"犭"也常有互用的现象。八行"五千叚","叚"此处写作"叚"形，在汉魏古碑刻中很少见有此字形。《字汇》："叚，杜玩切。"即读如"段"。此字应是关于古代布匹的数量词。（图299）

《龙山公墓志》的书法，与三国时吴地的《九真太守谷朗碑》有许多相似的地方。结体或大或小随自然流动变化，用笔以楷书为主，却时时兼有隶书的笔意。比如一行的"司""龙""墓"，三行的"苗""民""齐"等字，可以说是绝对标准的楷书体。而二行的"乐"、三行的"巴"、四行的"世"等字，又不能说不似隶书的用笔。特别是如"开""同""周"等有外框的结体，两边的竖笔都是向着右边拱去，与魏晋人所写的书法结体、用笔极其相似。此墓志上的书法真有一种魏晋人的神情，一派六朝人的习气。

《龙山公墓志》的早期拓本不多见，这也是由于此石远在巴蜀山中的缘故，清末民初时拓本始流入北方。2005年，余曾于京城厂肆见一初拓本，右下角有朱砂题跋。主人索价三千，但未能谐得。2008年余游四川，于成都送仙桥古玩市场见一清末拓本，石上方线刻龙形及草花图案完整清晰，终以一千元购得。虽不是初拓，也足可称善。十年后的2018年再见到时，此拓本价格已升至三千元了。

173　苏孝慈墓志　隋文帝仁寿三年

《苏孝慈墓志》，又称《苏慈墓志》。（图300）正书体，铭文共三十七

图300　清拓本《苏孝慈墓志》全图

行，行三十七字。刻于隋文帝仁寿三年（603），清光绪十四年（1888）初，出土于陕西省蒲城县。初出土时拓本，墓志铭第三十一行"文曰"以下的空白处无后人题跋。出土后数月，即清光绪十四年夏月，知县张荣升在三十一行下刻有题跋。不久，张荣升跋又被人凿去。所以，此志自出土以来，拓本分为初拓无跋本、有跋本、凿跋后拓本等数种。有一种"假无跋本"，据说是有人用蜡将石上凿跋后的残痕处填平，并在石面上刻出界格线，然后拓出以充无跋初拓本。因为此墓志保存尚好，文字泐损情况变化不大，故伪造的无跋初拓本一般人难以在文字上分辨。鉴别是否为伪造，主要看三十一行下是否光滑完整无残痕。初拓本三十一行下空白处的界格线隐约可见，而伪造本上的界格线则是粗细不均明显可见。经仔细观察，初拓本与刻跋以后的拓本，在文字上稍有些变化。初拓本三行与四行之间最上端志石边沿无伤痕；刻跋后拓本，此处有一指顶大小的泐痕。初拓本第三行"字孝慈"，"孝"字完好；刻跋后拓本，"孝"字长横画后半段已被泐粗。初拓本自二十一行"斯"、二十二行"寻"、二十三行"刑"、二十四行"出"、二十五行"使"字一线，有一道轻微的泐痕，但并未损及文字的笔画；刻跋后拓本二十一行"斯"字左边已稍泐，右边"斤"部的竖笔已稍泐粗，二十三行"刑"字左旁下两竖笔均初泐粗，二十四行"出"字右下角已连石花，二十五行"使"字右旁捺笔起笔处有泐痕。

　　《苏孝慈墓志》是现今出土的隋代墓志中最著名的一种。由于文字繁多，刻写也精，所以至今未见有翻刻本出世。此墓志上文字的书写时间，与北齐相隔仅二三十年，但一统天下的隋朝人，顿时就变得"文雅"了许多，

文字的运用也显得规整了许多，俗体字、假借字在正式场合中的使用也少了许多，真有些"天朝大国"的风范。从此墓志的书写中就可看到这一点。此石虽是一千多年前刻写的，但在此近千字的铭文中，几乎没有见什么难懂的词句，难辨的文字。在秦始皇统一了中国、统一了文字以后，真正使中国文字的书写趋于标准化的应该是在隋代。这个时期是中国文字发展史上的一个顶峰和转折点。（图301）

图301　清拓本《苏孝慈墓志》局部图

《苏孝慈墓志》之所以能成为隋代书法的代表作之一，就是因为其书法在写作上的成熟与精美。康有为在《广艺舟双楫》中称赞此志书法道："端整研美，足为干禄之资，而笔画完好，较屡翻之欧碑易学。"要寻找正体书的楷模来学习，《苏孝慈墓志》无疑是最好的版本之一。

《苏孝慈墓志》的书法价值虽高，但由于其出土稍晚，拓本传世也稍多，加之近代金石界多推崇汉魏碑石，所以此石拓本在市场上的价格并不高。虽是名石，却与一般六朝墓志的价格相仿。初拓本一般为五六千元左右，刻跋后拓本多在三千元左右。当然，如有名人题跋本，价值在数万元也不甚奇。

174　等慈寺碑　唐太宗贞观四年

《等慈寺碑》，又称《等慈寺塔记铭碑》等。（图302）正书体，碑文三十二行，行六十五字。碑上方有阳文刻篆额三行，行三字，文曰："大唐皇帝等慈寺之碑"。碑文中未见刻石年月，在碑文末行只有"通仪大夫行

图302 民国拓本《等慈寺碑》全图

秘书少监轻车都尉琅邪县开国子臣颜师古奉敕□"一句。《旧唐书·太宗本纪》："癸丑（贞观三年，629），诏建义以来交兵之处，为义士勇夫殒身戎阵者各立一寺，命虞世南、李百药、褚亮、颜师古、岑文本、许敬宗、朱子奢等为之碑铭，以纪功业。"唐贞观三年末，皇帝下诏建寺立碑，此碑应是在第二年刻立而成的，故大多数前辈专家据《旧唐书》上的诏文推断，此碑刻于唐贞观四年（630）。也有称此碑为贞观十一年（637）而立的，但未见提出可靠证据，仍未被大多数人所承认。据《旧唐书》上诏文可知，颜师古是当时奉诏撰写碑铭者之一。此碑后有"颜师古奉敕□"之句，最后一字虽泐损，但由文意可以推断此字应为一"撰"或"造"字。据说，唐代碑文无专署书写人姓名，

而只有撰文者姓名的，此碑的书写者即是撰文者本人。颜师古为唐代经学大师、训诂专家、文字学专家，而传世手迹几乎不可见。此碑若确信为其所书，那么，我们就可以有幸领略唐代文字学大师级人物的书法风采了。

唐《等慈寺碑》出土于河南汜水（今河南荥阳境内），后移至郑州博物馆。关于此碑的下落目前有三种说法：一说碑石移至郑州博物馆后，于"文化大革命"中被砸碎毁掉；一说1958年大炼钢铁时，有人认为此碑石内含有大量铁质，遂将其砸碎炼钢，剩余残石被河南省博物馆所收藏；一说某年被人凿成了长方形石块，欲做建筑材料使用，被河南省博物馆发现后，遂运至郑州博物馆。1992年河南省文物局编写的《河南碑志叙录》上持第一种说法，此说应该更具权威性。但不论是哪一种说法确切，此碑现已被毁是不争的事实。

所见传世最早的为明末清初拓本，十三行"此焉总获"，"焉"字未

损，二十七行"时逢无妄"四字完好。末行"奉敕"，"敕"字尚存大半。清嘉庆年间拓本，十三行"此焉总获"，"焉"字左半稍损。清道光二年（1822）壬午，沈传桂等人在碑文左侧增刻隶书体观款一行。道光二年刻跋后初拓本，首行"司牧"二字未泐连，"牧"字右下稍损。七行"一车书"，"车"字右半笔画泐损，但大形未失，"书"字完好。十三行"焉"字已全损。十七行"境实郑州县"，"境"字右上"立"字稍泐损，其他笔画完好。十八行"林"字完好，"林"下"熠"字左旁"火"第一点画稍泐。二十七行"时逢无妄"四字基本完好，"逢无妄"三字上仅有几处小泐痕。清道光末年至咸同年间拓本，一行"司牧"二字损连，七行"一车书"，"车"字大损，"书"字右上角已损，十七行"境"字下半已损，十八行"林"字大部分已损，"熠"字已泐损无形。

　　唐《等慈寺碑》上的文字书写规整，结构合法，亦无多少难辨之字。虽有一些变异字，也应是古代与现代文字发展上不同的结果。（图303）如果此碑确实为颜师古所书的话，这位文字学大师绝不会使用没有根据的俗体字或随意变形的文字。有些文字对今天的读者来说可能会感到生疏，但在此处可能都是有来历的写法。如三行"恣行刳斮"，"刳"此处左下写作"于"形，这是隶书中的写法。"刳"，读如"夸"，剖解之义。《后汉书·华佗传》："因刳破腹背，抽割积聚。""斮"，读如"拙"，有斩断之义，与上一字"刳"的意义相近，互相补充。古人最喜欢使用同义双音节的文字，用以强调文义。五行"平扫欃枪于天衢"，"欃"，读如"禅"，此处的写法将原字右旁中间部分的"比"字省略了。《尔雅·释天》："彗星为欃枪。"《正字通·木部》："欃、枪二星名，俗名扫帚星。"古人认为"扫帚星"不吉利，

图303　民国拓本《等慈寺碑》局部图

所以要在天空中将其扫除掉。此处是在形容平定动乱。九行"暨此役也"，"暨"同"暨"，读音亦"既"。《史记·夏本纪》："淮夷蠙珠暨鱼。"司马贞索隐："暨，古暨字。……与也。"此类对今人来说稍显生疏的文辞碑文中还有一些，读者只要稍查阅一下资料就不难解决。

关于《等慈寺碑》的书法艺术，金石家们自来推崇甚高。清代书法家王澍在《舟山题跋》中言道："书法工绝，上授丁道护，下开徐季海，腴润跌宕，致有杰思。"在我看来，唐人李北海的书法艺术与此碑可能更有血脉渊源。二者书法的特点都是：用笔灵动，结体轻松，在楷书体中夹杂了不少行书体的笔意，通篇用笔方挺，又不失六朝人的古拙精神。难怪杨守敬在《评碑记》中评论此碑时道："结构全法魏人，而姿态横生，劲利异常，无一弱笔，直堪与欧、虞抗行。"如果你要学习楷书，又不想病于僵硬的话，此碑书法就是最好的临习范本。

唐《等慈寺碑》拓本，古物市场上一直不多见，各地大小拍卖会上也未出现。此碑拓本高约240厘米，宽约115厘米，如此巨大的碑拓，加之近代已被毁坏，拓本价格却也不高，2008年时民国年间拓本市场价一般多在三千元左右。清末民初拓本两千元即可购得。由于一般人对唐碑的不重视，致使许多唐代碑拓善本被外人购去，而流向海外，但2015年后，国内金石界开始重视此碑。2019年秋北京一拍卖会上有一裱册清拓本，拍出了两万五千元的价格。如以碑拓的文物价值、文化价值来衡量，此碑拓本的价格远未达到其应有的价值。

175 伊阙佛龛碑 唐太宗贞观十五年

《伊阙佛龛碑》，又称《伊阙佛龛摩崖碑》《龙门三龛碑》等。（图304）正书体，碑文三十三行，行五十一字，有篆额阴文刻，文三行，行二字，文曰："伊阙佛龛之碑"。此摩崖文字以碑的形式刻在河南洛阳的龙门山上，碑首上有蟠螭形浮雕。此石由唐初的秘书郎岑文本撰文，大书法家褚遂良书写，是唐魏王泰为长孙皇后所造的功德碑，刻立于唐贞观十五

年（641）。此碑宋时即有著录，并有宋拓本问世。宋代拓本碑文第二十五行"善建佛事"之下"以报鞠育之慈广修祖田以弘善提之业"等字未泐，二十六行"美其功同于天地管弦咏其德"等字未泐，三十三行"五年岁次辛丑"等字可见。明

图304　清拓本《伊阙佛龛碑》册页局部图

拓本，一行"为广大嘉"，"嘉"字完好，五行"由是"二字未损，八行"迹减"，"减"字未损，二十五行"善建佛事"之下"报鞠"二字左边未损，二十六行下"天地管弦咏其德"七字尚存。清初拓本，碑文第六行至第十行有一道泐痕，第二十五行"报鞠育之慈"五字可见，第二十六行"美其功"三字可见，末行"辛丑"，"辛"字仅存半边。清乾嘉年间拓本，首行"嘉"字左上角损，右下"口"字大形损，十九行"于中州"，"于"字右边竖未损，二十六行"美其功"，"功"字左半泐，二十七行"绀碣"，"碣"字下半损。

　　唐《伊阙佛龛碑》文辞极雅训，阅读此碑文字就如读六朝人骈文，华丽而不俗，雅致且工整。如"云生翠谷，横石室而成盖；霞舒丹巘，临松门而建摽"。又如"功济赤县，德穆紫房"，过去学习毛泽东诗词时，有"长夜难明赤县天"一句，大多数人都知道"赤县"指的是中国，而"紫房"之义知道的人就不多了。《后汉书·窦武何进传赞》："惟女惟弟，来仪紫房。"《宋书·乐志二》："宣皇太后朝歌：'母临万宇，训蔼紫房。'"可见，"紫房"指的是皇太后居住的宫殿。此碑文字中无太多生僻、变形之字，就《唐伊阙佛龛碑》来说，读碑文、学文辞、临书法，可能要大于学习文字的方面。

清代学者梁巘在《承晋斋积闻录》一书中说："此乃遂良中年书，平正刚健，法本欧阳，多参八分，碑头字尤佳。"碑头字即指篆额文字。此碑篆额文字舒展大方，篆书的运笔之中多参用方笔书写。如汉代铜器上的铭文，即所谓的"缪篆体"笔意。汉代的篆书比秦代的篆书在内涵上要丰富许多。《伊阙佛龛碑》是目前所见褚遂良最早的一通碑文，书法古拙，气象肃杀。与其晚年书法的幽逸灵动形成了鲜明的对比。杨守敬在《评碑记》中说："欧公谓此书奇伟。余则云，方整宽博。伟则有之，非用奇也。盖犹沿陈隋旧格，登善晚年始力求变化耳。又知婵娟婀娜，先要历此境界。"书法之道先求工整，而后才有表现个性、追求灵动的基础。这是一个基本的艺术规律，古今人都是如此。当今之世，人心稍嫌躁动，握管临池方数日，就寻思着要变法，要表现个性，对真正学习书法艺术的人来说，这种做法是最要不得的。

在民国初年，罗振玉公布的碑帖价目表中，一册谢淞州藏本，"岁次辛丑"等字尚存的《伊阙佛龛碑》拓本，标价竟达一千二百块大洋。清以后拓本虽有传世，但近数十年来却极少见到，各地古物市场、大小拍卖会上也是难得一见。2005年曾于京城厂肆见到一裱册，清嘉道年间所拓，首行"嘉"字半损本，标价三千五百元，后以两千八百元被朋友购去。2018年在北京拍卖会上一清拓裱册，无名人题跋，但拓工尚好，拍出了三万元的价格。

176　道因法师碑　唐高宗龙朔三年

《道因法师碑》，正书体，碑文三十四行，行七十三字，碑额上有题字一列，从左至右共七字，阴文刻写，文曰："故大德因法师碑"。（图305）书体楷隶相兼，极具六朝人气息。此碑刻于唐高宗龙朔三年（663），由中台司藩大夫李俨撰文，兰台郎欧阳通书写。《道因法师碑》出土甚早，或就不曾入过土，宋时即有著录。此碑选石精良，少有残泐，有宋精拓本多部传世。宋时拓本，三行"道秘"之"道"字完好无损，"流于五浊"，"浊"

字未损，四行"肇以
遐骞"，"肇"字未
损，"追安什而曾
骛"，"骛"字未
损，七行"涅槃"，
"槃"字未损，十行
"高独"，"独"字
未损，三十一行"廓
矣"，"矣"字完好
无损等。明拓本，首
行"李俨"，"李"
字中间无石花，十六
行"英尘"，"英"

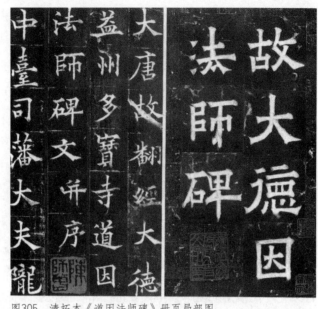

图305　清拓本《道因法师碑》册页局部图

字中部未损。明末清初拓本，一行"陇西"，"陇"字未损，十二行"法纲
严峻"，"严"字右上角小"口"字未泐，末行"朔十月"，"十"字横画
左半无泐痕。清嘉庆年以后拓本，一行"陇"字已泐，十二行"严"字右上
角小"口"字已连石花。

　　唐代碑石上的文字对于我们今天的人来说，几乎不用去怎样考释，基本
上都能认得出。但要完全理解整体的意义，那就要有一定的历史、文学以及
宗教知识才行。欧阳通的书法作品，传世所见主要有两件，一为《道因法师
碑》，一为《泉男生墓志》。欧阳通为欧阳询之子，在书法史上人称"大小
欧"。欧阳通的书法得其父精神，但并不是一味地模仿其父的书法风格，小
欧的书法更趋向于魏晋人风骨，隶书中包含有活泼的神情，险峻中又不失规
矩法则。明代汪砢玉在《珊瑚网》一书中说："瘦怯于父而险峻过之。"明
王世贞《弇州山人稿》中称："此碑如病维摩，高格贫士，虽不饶乐，而眉
宇间有风霜之气，可重也。"读欧阳通的《道因法师碑》，真能让人感到是
在面对一位久居山林，身形枯槁但骨子里却透着英气的高僧。这又不能不使
人想起民国时的两大奇僧：曼殊上人与弘一法师。初看时，两人都是清瘦而
肃穆。当你细细品味他们的诗，品味他们的画，品味他们的书法作品时，你

不能不惊叹：那肃穆的背后涌动着丰富的情感，耐人寻味，引人遐思，这正是二位高僧令人尊敬之处。而《道因法师碑》的书法正与高僧一样，你绝不会草草看过一眼就作罢。每一位热爱书法艺术的人，都会情不自禁地去玩味其中的奥妙，体味其中的精神，不愿放过每一个细节。

《道因法师碑》很早就被立于西安碑林之中，清末民初，西安碑帖业大兴，碑贾更是肆无忌惮，碑林中捶拓之声整日不绝于耳，致使多个名碑受损，此碑亦蒙受其害。近拓文字多有残损，且笔画肥瘦不匀。杨守敬在《评碑记》中说："此石近为帖估凿坏，过肥重。"读此为之汗颜。

《道因法师碑》向来被书法爱好者奉为圭臬，为了便于临习与保存，此碑传世多为裱册。1994年北京翰海拍卖公司一次拍卖会上，有一册清中期所拓《唐道因法师碑》的拓本，当时拍出了四千元的价格。2002年时，余游京师厂肆，见一册清早期拓本，主人索价八千，后以五千元被同行友人购去。千年神物，百年拓工的艺术品，尚不如当今一书法家的作品价格，真是不可思议。2018年长安旧家曾出一册清中期拓本，被沪上朋友以三万元购去。

177 东方先生画赞碑 　唐玄宗天宝十三载

《东方先生画赞碑》，又称《东方朔画赞碑》，正书体，碑文四面环刻，阴阳面皆十五行，两侧各三行，每行皆三十字。（图306）碑阳上方有篆额十二字，文曰："汉大中大夫东方先生画赞碑"。碑阴上方有隶书体题额亦十二字，文曰："有汉东方先生画赞碑阴之记"。此碑文字及题额均为颜真卿所书。据宋代资料记载，《东方先生画赞碑》宋时已被剜过，至今未见未剜本传世。因此碑年代久远，文字笔画泐损严重，明初时又被剜刻过一次，有将此时所拓称为"宋拓本"，凡字口清晰者为明代重剜后拓本。明代末年此碑又被剜过一次，十行"籍贵势"，"贵"字原写作"冀"形，后被剜成了"贵"形。此字可作为明、清拓本的鉴别证据。清乾嘉年间，因碑文泐损太多，又被大剜一次，至此，全碑文字肥臃不堪，上半部尚清楚可观，

下半部则漫漶不可识，颜体书法的风韵全然失去。此碑刻立于唐玄宗天宝十三载（754），或从未入土过，故传世有宋、元、明善本多部。原石在山东省乐陵县神头店祠内。

图306　民国拓本《东方先生画赞碑》碑阳全图

东方朔，字曼倩，汉代著名的学者、幽默大师。常以诙谐的寓言故事作为谏言，规劝汉武帝的错误，给后世留下了许多脍炙人口的故事。东方朔所处的时代是一个战争迭起、崇尚武功的时代。汉武帝霸业甫定，得意忘形之间，常对臣下做出过激的事来，不少功臣被杀。东方朔在这种情况下，并不是一味地用阿谀奉承的方法求得自安，而是采取了既要存傲骨、明气节，同时还要保护自己生命的方法。他假装浑浑噩噩，并用诙谐玩世的态度来应付君王。正如此碑文中所言："其道秽，其迹清。""涅而无滓，既浊能清。""涅"此处同"泥"，指黑色之泥。"滓"即污浊、污秽。此句赞扬东方朔的为人处世，表面看来不似清净，但骨子里却是清洁无污的。（图307）

正是由于对东方朔为人的敬重，以"心正笔必正"著称的颜真卿在他四十五岁之时，以其刚劲雄浑的笔法与气势，写下了这段名传千载的碑文。苏东坡评此碑道："颜鲁公平生写碑，唯《东方朔画赞》为清雄，字间栉比而不失清远。"黄山谷评道："笔圆而劲，肥瘦得中。"《广川书跋》中称："鲁公于书，其神明焕发正在笔画处，若卷朱墨而印于石者。"清孙承泽《庚子销夏记》中说："书法较他刻严整，予以曼倩生平极诙谲，后世乃有以极正之笔书其赞者，使曼倩见之，当为骨竦。"孙承泽前半句说得不错，后半句是其未读懂、读通《画赞》所致。文中明明白白地赞扬了东方朔的"高风""雄节迈伦，高气盖世"，颜真卿的书法与东方朔的事迹可谓是相得益彰，东方曼倩见

图307　民国拓本《东方先生画赞碑》
局部图

此书法当会心一笑才对。

　　无论如何，《东方先生画赞碑》都是颜真卿众多书法中具有代表性的作品之一。其书法价值、收藏价值向来被金石家们所重视。20世纪90年代初，故宫博物院展销碑帖时，一册清中期所拓《东方先生画赞碑》拓本，标价为四万五千日元，当时相当于人民币四千元左右。2008年以来，一套整纸清初拓本，售价多超过了一万元。如为明代拓本，价格还会更高。

178　大达法师玄秘塔碑　唐武宗会昌六年

　　《大达法师玄秘塔碑》，简称《玄秘塔碑》。（图308）正书体，碑阳文字共二十八行，行五十四字，碑阴文字共十五行，行十四字。碑阳上方有篆额阴刻，三行共十二字，文曰："唐故左街僧录大达法师碑铭"。此碑刻于

图308　清拓本《大达法师玄秘塔碑》册页
局部图

唐武宗会昌元年（841），碑阴为后补，刻于唐宣宗大中五年（851）。此碑立时在今长安城以东，今在西安碑林博物馆。此碑历代存世，故不存在入土出土问题。此碑宋时已断，断痕将每行损一、二字不等。有人称首行"奉三"二字未损者为宋拓本，不确。至今所见数宋拓本，"奉三"二字俱损，"奉三"未损本应为唐末宋初拓本。宋时拓本"奉"下"三"字可见两画，故宫所藏宋拓

本"三"字仅可见一画。另，首行"上座"之"上"字笔画未损，"翘迈之超"，"超"字未损，也是宋末拓本。明代拓本，首行"上"字下无石花，三行"集贤"之"贤"字右旁上"又"字未损。清初拓本，七行"殊祥"之"祥"字右旁中部无石花。清末时有翻刻本，当代亦有翻刻本，但文字全无"柳书"的精神，结体松弛，用笔僵硬。拓本纸、墨极差，稍一对照即可辨出。（图309）

柳公权，字诚悬，唐代京兆华原（今陕西省铜川市耀州区）人，是唐代继颜真卿之后最负盛名的书法家，书法史上称为"颜、柳、欧、赵"四大家之一。柳公权传世碑刻不少，书写皆以严谨规整著称。而唯此《玄秘塔碑》动静有致，天骨开张，与其所书的另外数种碑刻风格不同。此碑中的文字有些个性表现得较为突出，甚至是一副金刚怒目的样子，吸收了一些南北朝人书法的结构写法，这在柳公权书法中，在唐代人书法中都是很少见的。柳公权是一位熔百家于一炉而又创新意的书法家，他的书法吸取了"颜体"的壮美，"欧体"的挺劲，"二王"的疏朗。在用笔上力求平稳舒展，落落大方。其竖笔往往是先横向而后回转再往下去，横画起笔则多用方笔，显得斩截而峻峭。撇画则多锋利，捺画则多饱满，逗点之画则较长。将这些不同于一般人的笔画，巧妙地组合在一起，就形成了刚健清秀的"柳体"风格。在柳公权的时代，公卿巨贾欲为先人立碑，碑文若非柳公权手书，则要被人斥为不肖子孙。外邦人来中国朝贡，往往以巨资求购柳公权的书法作为珍贵之物而捧回，可见当时"柳书"影响之大。有人说："柳书"太露、太瘦硬。显然，这是他们没有见到好碑石、好拓本所致。《玄秘塔碑》选石精良，碑上文字泐损不多，宋、元、明、清以来，此碑书法精神的表现尽在碑石字口之上。宋拓本上的文字棱角分明，锋芒尽显，线条可见丰润处居多。明代拓本的字口就开

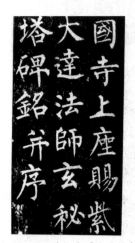

图309　清拓本《大达法师玄秘塔碑》册页局部图

始有些秃瘦不匀了，但整体的书法风格尚无大的变化。到了清末民初，此碑上文字的字口则变得肥者更肥，瘦者更瘦，全失浑然大度之气。可见选择、访寻善本旧拓自有其十分重要的意义。

作为柳公权书法的代表作，《玄秘塔碑》拓本一直被金石家们所重视。民国年间一册清中期拓本，往往要一百块大洋以上才能购得。1996年上海一家碑帖店销售目录上，将一轴清拓的《玄秘塔碑》标出了八千元的价格。2018年时市场上只要是原石拓本，清末拓本也需五六千元以上才能购得。

179　黄公神道碑　南宋孝宗淳熙十五年

《黄公神道碑》，又称《黄中美碑铭》《黄中美神道碑》等。（图310）

图310　清拓本《黄公神道碑》全图

行书体，碑文共三十五行，行六十四字。碑上有题额，但多失拓。此碑刻于南宋孝宗淳熙十五年（1188），由宋代大儒朱熹撰文并书，这是朱熹较少传世的书迹之一。清以前诸金石著作中多未见记载，清末陆增祥的《八琼室金石补正》中录有此碑全文。此碑原在福建省邵武县铜青山下，今则不知在何处。所见最旧拓本，为明末清初时所拓。碑文第三行第一字"国"，上方有石花，但尚未连及"国"字笔画；"大柄"，"大"字四周全是石花，但仅伤及"大"字撇画的起笔处，整个字的大形未损，"柄"字则完好；"忧之"下的泐痕处可见一"而"字的大形，此时拓本

"而"字的第一横画完整可见，左边竖笔下部末端可见。十二行"祖宗所以涵养斯人至深且远者"，"者"字撇画末端及"日"部左下角可见。清末拓本，三行"国"字上方已连石花，"大柄"二字，"大"字上半已损，撇画末端已损，"柄"字左旁竖笔起笔处已损，"忧之"下的"而"字残存笔画全泐无形。十二行"者"字下残损无形。（图311）

　　提起宋代的书法家，向来有"苏、黄、米、蔡"之说。此四人书法固然了得，然仅以碑拓收藏与研究的角度来讲，"苏、黄、米、蔡"四家各有碑石书法传世，但翻刻本重叠复出，影响了人们对宋四家碑拓的收藏热情。当然，这不是说宋四家的碑石书法就没有善拓本传世，只是就稀有程度而言，从提供文史资料、书法资料的角度来讲，选择著录较少，书写较精的《黄公神道碑》来介绍，或许更有价值一些。朱熹是宋代著名的大儒学家、大哲学家，被后人尊称为"朱子"。朱熹的传世真迹有十数件，而由其书写的碑文却极少见，除此碑之外还有一《刘子羽神道碑》传世。此碑中写的"黄公"，即宋光禄大夫黄中美，又字文昭。黄中美以

图311　清拓本《黄公神道碑》局部图

节义忠孝之行而闻于当时，后因不附权炎而获罪致死。碑文三行"有二三弄臣窃国"，此处"弄"字写作"弆"形。这种写法是行草书中的一种变形，各种字典上未见收录。二十九行下"南乡范樀勋"，"樀"读如"酉"，有聚集之义。《说文·木部》："樀，积火燎之也。从木，从火，酉声。《诗》曰：'薪之樀之。'"此字也指用木柴祭天神，故有时也从"示"。此碑上需要考释的文字不多，需要讲的典故却不少。但这些典故多可以从宋代的史书或宋人的笔记文中读到，所以这里也就不用多言了。

　　曾闻人言："朱子初学曹操书，后学欧阳文忠公书。"但细观此碑书法，温润如玉，流畅疏朗，全是从王右军《兰亭序》中衍化而来。可见朱熹

的书法，吸取"二王"的精神比学习欧阳等人的书法要多许多。当然，朱熹的书法中也有其自己的特点，比如许多字的结体、用笔都有一种左低右高的感觉。产生这种现象一是由于个人的书写习惯造成的，比如握笔的方法，伏案的角度等；二是由于宋代时帖学大兴，文人儿时都是从"二王"等书法家的行楷书体入手，甚至还有临习当时名人书迹的。这就是所谓的"世风"，即一个时代主要流行的爱好与审美观。显然，朱熹书法中的"世风"表现要含蓄许多，温和许多。朱熹当年习字绝没有要成为书法家的想法，学习了前人的书写技法，又加之自己的学问、修养、习惯，就形成了自己的"书法风格"。

宋《黄公神道碑》拓本，市场上极少见到，余所藏此整纸拓本得之于长安古物鉴定家刘汉基老人处，上有刘老印章一方。拓本左下另有陕西名人、书法家茹欲立先生白文印痕一方。此拓本墨色极古雅沉着，纸张亦佳，拓工也精，是难得的善拓精品。刘老断为明末清初时所拓，当不会有错。此本1998年时即费去三百元，2008年时有人出四千元索求。如此稀有之物，岂可轻易让人，遂精心装池后而束之高阁。

180　松江本急就章帖　明正统四年拓本

《松江本急就章帖》，又称《急就篇帖》等，行书草书二体并刻。相传此石上"章草"为三国时吴国的皇象所书，原石为两面刻写，横向排列。（图312）此本为明正统四年（1439）时，吉水杨政根据叶梦得所摹旧本重刻于江苏松江，故金石界称之为"松江本"。此本是传世《急就章》中最有名、刻写最精的一种，也是后世学习"章草体"的最主要的法帖之一。《急就章》另有几种其他版本。如刻入《玉烟堂》丛帖中的"玉烟堂本"，刻入《三希堂》法帖中的"赵孟頫临本"，以及"宋太宗临本""清乾隆皇帝临本"等。《松江本急就章帖》原石今仍在江苏松江，传世有明代拓本，石上文字基本完好，拓工极精，墨色浓重如乌金。清初拓本，石上后半补

刻的宋克题跋部分稍见泐痕。吉水杨政的题跋部分则泐痕较多，最后一行"顾士宁、姚德诚刊"，"顾"字已损无形。清末民初拓本，石上文字已漫漶严重。

所谓"章草体"，相传出于西

图312　清拓本《松江本急就章帖》拓本册页局部图

汉元帝之时，有一位名为史游的人，书写了一篇《急就篇》的文章，其书写的字体是由隶书加以草书变化而成。因此篇文章写成于汉章帝之时，书法奇特独树一帜，书法史上就称这种书体为"章草体"，也称"急就章"。"章草体"作为草书体中的一个特殊形式，一直被历代书法家们所重视。元代的赵孟頫、明初的宋克都是有名的章草书专家。清末民初的沈曾植、王世镗，以及现代书法家罗复堪、王遽常等都可称是此中的高手。"章草体"不同于其他草书体，它是从隶书体变化而来的，所以它吸收和保留了隶书体中文字单个排列的章法特点。没有相互连及的游丝之笔，没有或长或纵的出格笔画。"章草体"书法是要求由个体来组合成整体的章法规则，字与字之间的呼应，采取的是"笔断意连"的方法，与唐代张旭、怀素等人所书写的"今草书"是截然不同的两个概念，从结体到用笔都是完全不同的。"章草"与"今草"是草书体中的两个不同体系，"章草"是需要以隶书体的用笔来作为书写基础的，因此，从用笔表现上，它更多表现出的是古意。所以，书写不当，或不能将隶意融入其中，"章草"书法就可能流于甜而无力、慵懒散乱的模样，也就是说可能就有了"俗气"。读者在学习此种书体之前，一定要有一个重新认识文字结体的准备，先对照释文多多读上几遍，然后再下笔临习。这样可能就会增加一些理解，减少一些失误。

《松江本急就章帖》明早期拓本已不可多得，明末清初拓本尚能见到。

1996年秋季，在上海朵云轩拍卖会上，一册初拓本《松江本急就章帖》仅拍出了三千二百元的价格。2002年春，在北京琉璃厂一家旧书店里，一本明末清初拓本，被人以七千元的价格购去。2018年时北京一拍卖会上有一清初拓本已拍到了两万五千元的价格。但一般清末拓本则在五六千元之间。时隔数年，价格就有了如此之大的变化。此石早期拓本民间时有出现，收藏研究者应该重视。

主要参考文献

［1］许慎. 说文解字［M］. 北京：中华书局，1963.

［2］司马迁. 史记［M］. 北京：中华书局，1959.

［3］班固. 汉书［M］. 北京：中华书局，1975.

［4］范晔. 后汉书［M］. 北京：中华书局，2000.

［5］汉语大字典编辑委员会. 汉语大字典［Z］. 成都：四川辞书出版社；武汉：湖北辞书出版社，1988.

［6］徐连达. 中国古今地名大辞典历代官制辞典［M］. 合肥：安徽教育出版社，1991.

［7］臧励酥. 中国古今地名大辞典［M］. 北京：商务印书馆，1931.

［8］刘正成主编. 中国书法鉴赏大辞典［M］. 北京：大地出版社，1989.

［9］张彦生. 善本碑帖录［M］. 北京：中华书局，1984.

［10］马子云. 碑帖鉴定［M］. 桂林：广西师范大学出版社，1997.

［11］陆增祥. 八琼室金石补正. 北京：文物出版社，1985.

［12］王昶. 金石萃编［M］. 北京：北京市中国书店，1985.

［13］胡海帆，汤燕. 北京大学图书馆藏历代金石拓本菁华［M］. 北京：文物出版社，1998.

［14］陈炳昶. 中国碑帖鉴赏与收藏［M］. 上海：上海书店出版社，1997.

［15］武亿. 授堂金石跋［M］. 郑州：中州古籍出版社，1993.

［16］杨守敬. 杨守敬集·评碑记［M］. 武汉：湖北人民出版社，湖北教育出版社，1997.

后记

宗鸣安

　　把十几年前所写的碑帖研究书重新排版、修订文字、补充内容与信息，所费精力、时间似乎并不亚于当初写书时。如果说这部碑帖研究书是以一种新的面貌问世，这样说似乎也不为过。

　　这部六十多万字的书稿，我用了近半月的时间来改校。早上五点多开笔，下午五点多止笔，不敢说如此废寝忘食有什么高尚的目的，实在是唯恐出现错误而对不起读者。十数年来，每有喜欢金石碑拓的读者告诉我："我们都是读着您的书而喜欢上金石碑拓的，都是读着您的书而进入碑帖研究与收藏行列的。"如此，对于一名作者，对于一名金石研究者，还需要其他什么奖项来奖励吗？一名作者的作品能为社会文化有些许益处，又能吸引不少爱读的人，这就是最好的奖励。

　　这部谈碑帖研究与收藏的书，除了从版本、文字文献、书法等角度分析某种碑刻文字外，还为读者提供十几年来碑帖收藏的市场价格变动，这大约是本书的特色之一。当然，这些价格信息是会受碑帖新旧的不同、拓工精劣的不同、地域经济的不同、市场出现的时间不同等诸多因素影响而有所变化。这就要求读者去做一些分析工作了。另外，书中所附图片只能是为读者提供示意的作用，如果要查看细部，了解碑刻中的书法精神面貌，我觉得还是再去查阅一下专门的碑帖版图书为好。每一次查阅，每一次分析，都是一次学习碑帖最好的实践，也是一种学习研究碑帖的最好方法，这也是我自己

学习碑帖的一个秘诀吧。

　　金石虽旧，其命唯新。愿所有热爱金石收藏与研究的人都能获得新的生命动力。

　　　　　　　　　　二〇二〇年十二月十二日于长安曲江